ANTIQUITÉS
ET
MONUMENTS
DU
DÉPARTEMENT DE L'AISNE

ANTIQUITÉS
ET
MONUMENTS
DU
DÉPARTEMENT DE L'AISNE

PAR

ÉDOUARD FLEURY

1^{re} PARTIE

Accompagnée de 140 gravures par Édouard FLEURY

D'APRÈS DES DESSINS

DE MM. ED. FLEURY, AM. PIETTE, PILLOY, A. BARBEY, A. VARIN,
MIDOUX, PAPILLON, P. LAURENT, ETC.

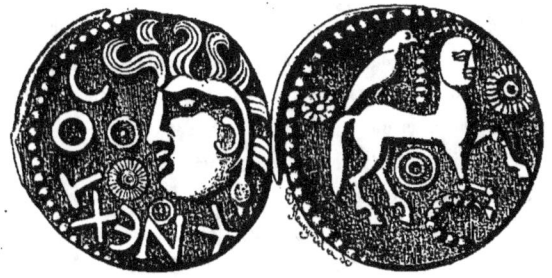

MÉDAILLE GAULOISE DES VÉNECTES (NIZY-LE-COMTE)

PARIS
IMPRIMERIE JULES CLAYE (A. Quantin et C^{ie})

A LAON, Chez M^{mes} PADIEZ et WIMY

DANS LE DÉPARTEMENT DE L'AISNE, CHEZ TOUS LES LIBRAIRES

1877

ANTIQUITÉS
ET MONUMENTS

DU

DÉPARTEMENT DE L'AISNE

INTRODUCTION

Ce n'est pas sans une vive anxiété que je livre à la publicité ce Mémoire sur l'ensemble des richesses archéologiques du département de l'Aisne. Si j'avais agi dans la plénitude de ma liberté, probablement je n'aurais pas écrit et dessiné ce livre lourd de travail et de responsabilité, non pas que je ne me fusse dévoué de long temps et de tout cœur à la belle et riche contrée en l'honneur de laquelle cette étude spéciale a été inspirée et menée à terme ; mais une telle entreprise comportait une masse si effrayante de détails ; mais ces détails étaient disséminés en des localités si nombreuses et si éloignées les unes des autres, et dans une quantité si considérable de livres et de brochures sans connexité ; mais il fallait pour les condenser une méthode si sûre et des connaissances si étendues et variées, qu'en tout temps il m'eût semblé téméraire, même pour un homme plus studieux et mieux préparé, d'entreprendre une œuvre aussi compliquée.

Je n'ai point été le maître de choisir, en cette circonstance, le terrain où, comme d'habitude, je porterais mes études suivant mon goût, mes tendances et mes travaux du moment. Une première fois, mes collègues de la Commission départementale du classement nouveau des monuments historiques du département de l'Aisne m'ont confié, en une occasion sur laquelle il me faudra revenir tout à l'heure, le rapport réclamé par M. le Ministre de l'instruction publique, en prenant soin d'indiquer que ce rapport ne devait point être un simple procès-verbal officiel des résolutions prises au sujet des édifices proposés au classement, mais une étude sérieuse de la valeur de ces monuments, étude qui pût aider utilement le ministère dans l'appréciation et dans l'ordre à leur donner en connaissance de cause et en vue des allocations futures de secours et de subventions.

INTRODUCTION.

Après plus d'un an de recherches et de voyages, le rapport, devenu tout un livre, étant terminé et remis à M. de Crisenoy, alors préfet de l'Aisne, ce magistrat pensa qu'il importait au département que ce travail, où était mise en relief notre opulence archéologique, ne fût pas perdu pour le pays, en ne servant qu'au ministère de l'instruction publique auquel il semblait plus spécialement destiné. M. le Préfet désirait non-seulement qu'il fût imprimé, mais qu'il contînt un certain nombre de dessins propres à constater l'état actuel des monuments au moment de l'impression du volume. Quelles qu'aient été alors mes résistances devant un tel surcroît de labeur et de responsabilité, elles durent céder devant une pression trop bienveillante et qui s'exerçait au nom d'un intérêt très-sérieux. Dans sa session d'avril 1875, s'associant aux propositions de M. de Crisenoy, le Conseil général admit en principe l'impression du volume et autorisa le préfet d'abord à faire prendre copie du rapport destiné au ministère de l'instruction publique, ensuite à préparer les bases d'un vote de subvention de 3,000 francs à accorder, dans la prochaine session d'août, pour l'impression de ce Mémoire.

Cette décision libérale, les termes du rapport confié à M. le comte Caffarelli et à la suite duquel elle fut prise, la publicité qui leur fut donnée, m'engageaient dès lors à fond; mais ma responsabilité vis-à-vis du Conseil général, du département et de moi-même, n'en devint que plus lourde. Je fus obligé, pour essayer de ne pas défaillir à ma tâche forcée, de reprendre le livre, de le revoir et remanier de fond en comble comme texte, d'en préparer les dessins, de revisiter les localités et monuments pour les étudier de nouveau plus complétement et sous d'autres aspects.

Le livre et son budget de dépenses prirent sur l'heure des proportions inquiétantes. Pour écrire sur le pays une étude qui essayerait d'être digne de lui, les prévisions premières étaient insuffisantes. Préparé d'abord avec quelques dessins seulement et un nombre donné de pages, le livre, tel qu'il fallait le comprendre, exigerait un texte plus ample et plus de bois gravés comme exemples et démonstrations. Un spécimen avec illustrations avait été imprimé à Saint-Quentin dans des conditions très-acceptables comme convenance d'exécution. En résumé, l'affaire se représenta devant le Conseil général en session d'août 1875 et dans ces conditions nouvelles : les 4,000 francs, prévus en avril précédent, ne suffiraient pas pour couvrir les dépenses d'impression ; il en fallait 6,000 sur lesquels M. le Préfet priait le Conseil général de voter 4,000 francs à titre de subvention, tandis que le rédacteur du travail prendrait à sa charge les 2,000 francs restants, se réservant, pour couvrir sa part dans la dépense, la vente à ses risques et périls de cent cinquante exemplaires, trois cent cinquante autres exemplaires devant être distribués gratuitement et en commun par le Conseil général et le rédacteur du travail, dans des conditions indiquées d'avance.

Je ne sais montrer trop de reconnaissance pour la bonne volonté, l'empressement gracieux et encourageant avec lesquels M. de Crisenoy, M. le rapporteur comte Caffarelli et le Conseil général présentèrent, acceptèrent et votèrent ces résolutions nouvelles, en les livrant à la publicité. Cette reconnaissance, je ne la pouvais prouver que par plus d'efforts encore et plus d'étude, s'il était possible. Une année entière leur a été consacrée et passée dans la retraite et le travail. J'ai fouillé à

fond le sujet. J'ai entrepris de nombreuses excursions qui m'ont fait connaître des monuments intéressants. J'ai reçu des indications qui ont modifié dans mon esprit bien des idées trop arrêtées. Pour compléter les renseignements graphiques de ma collection immense de dessins, j'ai pu puiser à pleines mains dans celles de mes amis et collègues de la Commission départementale de classement des monuments historiques ou des Sociétés locales, MM. Barbey, Gomart, Pilloy, Amédée Piette, celui-ci surtout si riche en croquis qu'il a pris lui-même, d'après nature, depuis plus de trente ans et sur tous les points du département. M. Midoux, de Laon, ce dessinateur si habile, si patient, si fidèle, m'a autorisé à calquer des fragments de certaines de ses planches si remarquables. MM. Gomart et Lecoq, de Saint-Quentin, M. de La Prairie, président de la Société archéologique de Soissons, m'ont prêté certains clichés montés sur bois à insérer dans mon texte et que celui-ci utiliserait pour se compléter.

Tous ces dessins, leur importance et leur nombre imprévus tout d'abord, m'ont contraint une troisième fois à réécrire en entier tout mon livre. Ce travail fut surtout nécessité par une observation sérieuse qui me fut faite par un ami véritable et plus soucieux de l'intérêt de mon entreprise que des peines ou fatigues qu'elle menaçait de m'imposer. On me fit remarquer que, suffisante peut-être au point de vue du nouveau classement historique préparé par le ministère de l'instruction publique, mon étude, composée de monographies consacrées aux monuments que la Commission départementale de classement présentait à des titres et en des rangs divers, ne serait pas, telle qu'elle était conçue et rédigée, le véritable tableau de la situation exacte du département de l'Aisne, au point de vue de ce qui lui restait actuellement de monuments importants. Ainsi il n'était question qu'accidentellement, dans mon rapport, des édifices classés par le passé et à des dates plus ou moins éloignées, et tous ayant une grande importance architecturale.

Ainsi, pour citer quelques exemples seulement, les cathédrales de Laon et de Soissons, les grandes collégiales de Saint-Quentin et de Braine, les châteaux féodaux de Coucy, Fère-en-Tardenois et La Ferté-Milon, l'Hôtel-de-ville de Saint-Quentin, etc. Il ne serait pas dit un mot du camp romain de Vermand pour le seul fait de son classement, lorsqu'il serait traité en détail de celui de Saint-Thomas qui aurait mérité d'être classé jadis et ne l'avait point été. Passerait-on sous silence les découvertes si nombreuses depuis quelques années, et à l'aide desquelles s'étaient si singulièrement étendues et si profondément modifiées les notions sur les temps préhistoriques et mégalithiques au sein de nos contrées? Ne serait-il pas bon de synthétiser l'ensemble, si décousu jusqu'ici, des richesses que les fouilles, entreprises plus ou moins récemment dans le département de l'Aisne, avaient fait sortir de terre, soit des emplacements romains retrouvés à Nizy-le-Comte, Vailly, Bazoches, Blanzy, etc., soit des sépultures mérovingiennes qu'on constate à peu près partout sur notre sol et qui se sont montrées si fertiles en renseignements précieux pour notre histoire locale? Laisserait-on se perdre ces trésors si facilement périssables, sans en tirer parti pour constituer un ensemble dont on ne trouverait peut-être plus de si tôt l'occasion favorable d'essayer la construction?

Donc la conclusion forcée était que le livre en projet serait incomplet et à refaire s'il n'y était traité que des monuments à comprendre dans un classement nouveau, et si l'on ne faisait le même honneur à ceux qui avaient été classés depuis trente-cinq ans, surtout à ceux qui échappaient à tout classement et cependant appartenaient sérieusement à ce grand ensemble archéologique à reconstituer de toutes pièces, depuis les âges qui n'ont plus d'histoire jusqu'à ceux qui n'en auront jamais, au moins comme production artistique, parce qu'ils ont perdu le génie de l'invention en fait de formes et de beautés à eux propres et originales.

Ainsi formulé, le problème devait recevoir sa solution, non pas facile, mais prompte et résolue. Les objections proposées répondaient aux préoccupations de l'auteur que M. de Crisenoy encouragea à ne pas reculer devant une modification radicale de son plan et de son travail. L'idée fut soumise au Conseil général pendant la session d'avril 1876 par son rapporteur, M. le comte Caffarelli, et reçut l'approbation de ce corps.

Tel est l'historique du livre et des modifications nécessaires qu'il a reçues pendant les trois ans qui se sont écoulés depuis la convocation de la Commission départementale du classement nouveau des monuments historiques du département de l'Aisne, et depuis la nomination de son rapporteur. Cela dit, la personnalité de celui-ci doit disparaître absolument, ainsi que toute trace ou souvenir de ses hésitations, de ses anxiétés, de ses efforts et de son labeur. Il reste seulement cette vue d'ensemble :

Notre époque se marque par ce caractère qui lui appartient en propre : c'est qu'à l'exemple de celles qui l'ont précédée, elle ne se désintéresse pas de son passé, de son histoire, et s'en montre tout aussi curieuse ; mais seule elle sait à la fois chercher, conserver, collectionner, classer les faits, les monuments et les documents, les comparer, enfin établir des divisions scientifiques entre ceux de ces monuments que, par erreur et par l'absence de l'analyse, on avait trop longtemps catalogués et groupés dans une même grande dénomination historique. C'est ainsi qu'une étude attentive du moyen âge a récemment fait retrouver sûrement les éléments et les caractères des arts du dessin propres à chaque siècle, des $VIII^e$ et IX^e jusqu'aux XV^e et XVI^e. C'est ainsi que l'archéologie ne confond plus les ensevelissements des sépultures mixtes où les peuplades sans nom et sans histoire d'abord, et successivement les Gaulois, les Romains, les Gallo-Romains et les Francs-Mérovingiens sont entassés les uns sur les autres et souvent les uns parmi les autres. C'est ainsi que les débris siliceux de l'âge de la pierre taillée sont séparés à peu près en toute sécurité de ceux de l'âge de la pierre polie et des habitudes mégalithiques, tandis qu'il y a quarante ans à peine on attribuait à une même époque dite *celtique* silex, dolmens et menhirs, haches et colliers de bronze, ustensiles gaulois et parfois même parures mérovingiennes.

La géologie, l'ethnologie, l'archéologie, trois sciences toutes modernes, appelant à leur aide l'analyse et ce que les dédaigneux nomment la *collectiomanie*, entassent, étudient, comparent,

distinguent et finalement séparent et classifient régulièrement les produits des civilisations les plus antiques, les plus diverses et les plus impossibles à nier.

Étant donnée une fraction importante de notre sol national, en général un département, en particulier le département de l'Aisne que nous habitons, il est bon de lui appliquer cette méthode scientifique, de chercher ses origines et leur filiation, de les prouver par leurs monuments, reliques sacrées et précieuses de notre passé, c'est-à-dire éléments de notre histoire.

Est-il temps d'entreprendre cette œuvre, ou faut-il la laisser accomplir par les savants qui auront accumulé plus de ces preuves que l'avenir tient certainement en réserve pour ceux qui s'ingénieront, travailleront et chercheront, et qui trouveront autre chose que ce que nous avons découvert ? Les matériaux sont-ils en ce moment accumulés en nombre suffisant, ou doit-on dès aujourd'hui utiliser ceux que le hasard et la recherche voulue et systématique ont réunis déjà en si grande quantité ? S'il fallait toujours attendre, on ne ferait jamais rien ; de plus on risquerait de voir se perdre et s'éparpiller sans résultat bien des renseignements utiles. Marquons une étape; constatons la situation acquise. S'ils le peuvent ou le veulent, d'autres feront mieux et plus complet.

Voilà simplement exposée l'idée du livre : tout à l'heure nous montrerons quel en est le plan. Admettons de plus qu'il est temps de dresser ce bilan du passé, des richesses et souvenirs archéologiques que notre beau département possède, qu'on y rencontre à chaque pas, dont lui-même ignore peut-être la meilleure partie, qui complètent pour nous un trésor immense, opulent et enviable, mais au sein duquel malheureusement la ruine opère à chaque instant des destructions désastreuses, puisque, depuis trois ans à peine que la Commission départementale de classement s'est réunie à Laon, cinq de nos plus intéressants monuments religieux et historiques ont été ou dévastés d'une façon irréparable, ou gravement menacés d'effondrement. Le château de *la Folie*, près Braine, a perdu, pendant l'hiver de 1874-1875, une de ses tours d'angles. L'ouragan du mois de juillet 1875 a enlevé à la belle tour du clocher de l'église de Vailly une notable partie de sa magnifique galerie supérieure, composée de fleurs de lis dans des cadres à jour. La foudre avait frappé d'abord le clocher en pierre et si élégant de Terny-Sorny (canton de Vailly), et ensuite son frère, le clocher, en pierre aussi, de l'église de Coucy-la-Ville, deux merveilles du XIVe siècle, deux des fleurons de notre écrin archéologique. Enfin la puissante tour militaire de l'église de Vorges, spécimen unique du genre, menaçait de s'affaisser sous l'action de la désagrégation de deux de ses principaux piliers, et, n'étant aidée par personne, la fabrique de cette église a dû, pour conjurer la ruine imminente, dévorer les ressources qu'un legs pieux venait providentiellement de lui créer pour un long avenir.

Avec des monographies, quelque complètes et amples qu'on les puisse faire, avec des dessins et des plans si nombreux et si fidèles que les réclame un livre, ce livre ne fera pas vivre matériellement les monuments condamnés à la mort par le temps ; mais encore peut-il les faire aimer et ramener sur eux l'attention et les sacrifices. Tout au moins gardera-t-il leur souvenir et leur image pour les temps futurs.

Procédant d'une source officielle, ce Mémoire doit constater tout d'abord : 1° comment et dans quelle mesure il a été pourvu officiellement à l'ancien classement de plusieurs de nos édifices du département parmi les monuments déclarés historiques par l'État, c'est-à-dire sur lesquels, en raison de leur valeur comme types ou manifestations importantes de l'architecture à un moment donné, sont appelées tout spécialement l'attention et les subventions pécuniaires d'un budget spécial ; 2° dans quelles circonstances on a préparé un second classement supplémentaire, travail qui a donné naissance au présent livre, nous l'avons vu plus haut.

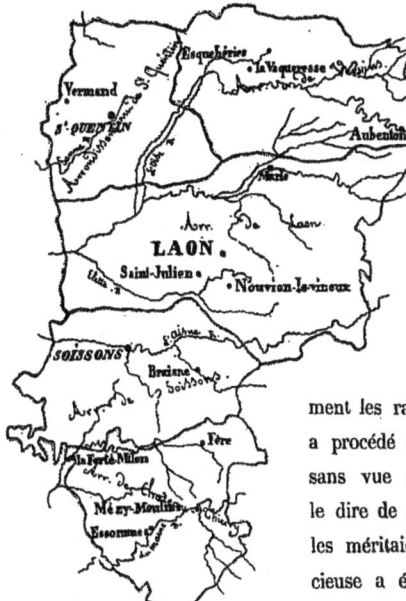

Fig. 1.
Carte de l'ancien classement des monuments historiques du département de l'Aisne.

La figure 1 permet de pointer facilement les rares localités au sein desquelles l'ancien classement a procédé à diverses époques, un peu au hasard et surtout sans vue d'ensemble, en ne répartissant, d'ailleurs, il faut le dire de suite, les faveurs de l'État qu'entre des édifices qui les méritaient à des titres incontestables, et dont la vie précieuse a été assurée pour de longs âges encore : Notre-Dame de Laon, la cathédrale de Soissons, la collégiale de Braine, la petite et coquette église de Saint-Julien (canton d'Anizy), par exemple.

Telle était donc la liste ancienne de classement :

ARRONDISSEMENT DE LAON.

1° Église Notre-Dame, de Laon ;
2° Église Saint-Martin, de Laon ;
3° Chapelle des Templiers, à Laon ;
4° Palais de Justice, de Laon *(ancien évêché)* ;
5° Porte de Soissons, à Laon ;
6° Église Saint-Julien, de Royaucourt ;
7° Grange de l'abbaye de Vauclerc ;
8° Église de Nouvion-le-Vineux ;
9° Église de Marle.

ARRONDISSEMENT DE CHATEAU-THIERRY.

1° Église de Mézy-Moulins ;
2° Église d'Essommes ;
3° Chateau de Fère-en-Tardenois ;
4° Chateau de la Ferté-Milon.

ARRONDISSEMENT DE SAINT-QUENTIN.

1° Collégiale de Saint-Quentin ;
2° Hôtel de Ville de Saint-Quentin ;
3° Camp romain permanent de Vermand ;
4° Baptistère de Vermand.

ARRONDISSEMENT DE SOISSONS.

1° Cathédrale de Soissons ;
2° Crypte de l'Abbaye Saint-Médard, de Soissons ;
3° Restes de l'Abbaye Saint-Jean-des-Vignes, de Soissons ;

4° Restes de l'Abbaye Notre-Dame, de Soissons ;
5° Chapelle Saint-Pierre-au-Parvis, de Soissons ;
6° Théâtre romain, dans le séminaire de Soissons ;
7° Église Saint-Yved, à Braine.

ARRONDISSEMENT DE VERVINS.
1° Bas-relief du Tympan de l'église d'Aubenton ;
2° Église de Saint-Michel ;
3° Église d'Esquehéries ;
4° Église de La Vaqueresse.

Soit en tout vingt-huit monuments classés, dont neuf dans l'arrondissement de Laon ; quatre dans celui de Château-Thierry ; quatre dans celui de Saint-Quentin ; sept dans celui de Soissons ; enfin quatre dans celui de Vervins.

Il faut remarquer que l'ancienne liste officielle comprenait trente et un noms de monuments dont trois ont disparu de la nouvelle liste envoyée de Paris. Les monuments rayés sont : dans l'arrondissement de Saint-Quentin et dans cette ville elle-même, la remarquable maison de bois dite *de l'Ange*, abattue vers 1841 pour faire place au nouveau théâtre ; et dans l'arrondissement de la ville de Soissons la belle maison dite *des Attaches*, aussi en pans de bois et démolie vers la même époque pour cause d'alignement. Nous reparlerons plus tard et en détail de ces regrettables façades de deux habitations bourgeoises du xve siècle et qui n'ont pas laissé d'équivalent dans nos contrées. Le troisième monument rayé de la liste se compose de deux inscriptions sans aucune espèce de valeur quelconque qui se trouvent encore dans l'église de Cerseuil (canton de Braine), et dont on peut constater *de visu* la parfaite insignifiance, en s'étonnant qu'on ait pu en demander le classement à l'État et que ce classement se soit opéré sans enquête et sans contrôle.

Constatons encore que l'église collégiale de Saint-Quentin figure sur la liste officielle, tandis que sur place on ignore et l'on nie même son classement. Peut-être en est-il de même des deux églises de Vailly et du Mont-Notre-Dame dont certains affirment le classement, mais qui ne sont pas cataloguées dans les documents officiels.

Quant aux travaux de la Commission départementale réunie en 1873 pour préparer les bases d'un nouveau classement, il est bon d'entrer dans plus de détails, car elle a procédé avec méthode d'après des études sérieuses et des propositions appuyées sur un examen attentif, raisonné et pouvant plus tard produire des résultats utiles.

Aux termes d'une circulaire adressée à tous les préfets le 2 août 1873, M. le Ministre de l'instruction publique et des cultes décida que des commissions départementales, composées d'archéologues et de savants, prépareraient à la fois et par toute la France une liste définitive des édifices dont la conservation présenterait un véritable intérêt au point de vue de l'art et qui ne figureraient point encore sur la liste actuelle des monuments historiques classés provisoirement.

M. de Crisenoy, préfet de l'Aisne, constitua sans retard une Commission départementale où il fit entrer les présidents de nos Sociétés archéologiques et les délégués du Comité des Sociétés savantes qui fonctionne au ministère de l'instruction publique. Le 9 août, par une circulaire adressée aux membres de cette Commission, il faisait appel à leurs lumières et à leur bonne volonté, leur

envoyait une liste complète des monuments classés à ce jour dans le département de l'Aisne, et les priait de lui signaler ceux de nos édifices ou parties d'édifices départementaux qui leur paraîtraient dignes d'être classés.

Cette Commission était ainsi composée :

M. DE LA PRAIRIE, président de la Société archéologique de Soissons ; M. ÉDOUARD FLEURY, président de la Société académique de Laon ; M. HACHETTE, président de la Société archéologique de Château-Thierry ; M. ÉDOUARD PIETTE, président de la Société archéologique de Vervins ; M. MATTON, archiviste du département de l'Aisne et correspondant du Ministère de l'instruction publique ; M. CHARLES GOMART, membre de la Société de Laon et correspondant du Ministère de l'instruction publique, et M. l'abbé POQUET, membre des deux Sociétés de Soissons et de Laon et correspondant du Ministère de l'instruction publique.

Des listes de propositions ayant été envoyées de tous nos arrondissements, la Commission départementale fut convoquée à Laon pour le jeudi 16 octobre 1873, afin, disait la circulaire préfectorale, « d'examiner les propositions envoyées et d'arrêter une liste où seraient inscrits les monuments « dans un ordre de classement méthodique, c'est-à-dire où figureraient en première ligne ceux qui « représentent le point de départ ou le complet développement d'une école architecturale, tandis que « ceux qui ne seraient que des dérivés des précédents seraient classés en deuxième ou troisième ordre « et selon leur intérêt relatif. »

M. de Crisenoy avait voulu présider lui-même la Commission aux discussions et aux travaux de laquelle il prit un véritable intérêt.

MM. Gomart et l'abbé Poquet s'étaient excusés par lettres ; M. de la Prairie empêché s'était fait représenter par M. Amédée Piette, vice-président de la Société de Soissons, et M. Hachette avait donné à M. Barbey, membre de la Société de Château-Thierry, mission de le représenter.

Étaient donc présents : MM. Édouard Piette, Amédée Piette, Matton, Barbey et Édouard Fleury.

M. le Préfet avait fait déposer sous les yeux de la Commission : 1° la liste officielle des monuments classés jusqu'à ce jour ; 2° une carte géographique conforme à ce document ; 3° la liste des propositions émanant des diverses Commissions. Cette liste se composait provisoirement de la sorte :

ARRONDISSEMENT DE LAON.

1° ALIGNEMENT MÉGALITHIQUE d'Orgeval ;
2° MENHIR OU PIERRE LEVÉE de Bois-les-Pargny ;
3° CAMP GALLO-ROMAIN de Saint-Thomas ;
4° ÉGLISE de Bruyères ;
5° ÉGLISE d'Urcel ;
6° ÉGLISE de Trucy ;
7° ÉGLISE de Vorges ;
8° ÉGLISE de Beaulne ;
9° ÉGLISE de Cerny-en-Laonnois ;

INTRODUCTION.

10° Église de Chevregny ;
11° Église de Mons-en-Laonnois ;
12° Chapiteaux de l'église de Chivy ;
13° Porte militaire à Coucy, route de Laon ;
14° Peintures murales de l'église de Coucy-la-Ville ;
15° Donjon de Cerny-les-Bucy.

ARRONDISSEMENT DE SAINT-QUENTIN.

1° Église de Vendeuil ;
2° L'arbre brulé à Artemps ;
3° L'arbre de Thenelles ;
4° L'arbre aux Saints, auprès d'Origny ;
5° Sources de l'Escaut, à Gouy.

ARRONDISSEMENT DE SOISSONS.

1° Abbaye de Longpont ;
2° Ruines du chateau de la Folie, à Braine ;
3° Dolmen de Vaurezis ;
4° Chateau de Septmonts ;

5° Église de Vailly ;
6° Église de Laffaux ;
7° Église de Courmelles ;
8° Église de Taillefontaine ;
9° Église de Berzy-le-Sec et château ;
10° Église d'Oulchy-le-Château ;
11° Église de Saint-Remy-Blanzy ;
12° Église de Lesges ;
13° Église de Mont-Notre-Dame ;
14° Église d'Ambleny.

ARRONDISSEMENT DE VERVINS.

15° Le camp de Maquenoise.

ARRONDISSEMENT DE CHATEAU-THIERRY.

16° La Chapelle Saint-Waast près la Ferté-Milon ;
17° Chateau d'Armentières ;
18° Chateau de Givray.

Il fut procédé avant tout à l'élimination de plusieurs monuments proposés à classer par erreur, puisqu'ils faisaient déjà partie de l'ancienne liste reproduite plus haut, tels que, par exemple, la Porte militaire de Laon sur la route de Soissons, l'église Saint-Julien de Royaucourt, la Porte militaire de Coucy sur la route de Laon, tout Coucy étant restauré, l'Église d'Essommes, etc.

La proposition de classer historiquement les arbres même légendaires et plus que séculaires, ainsi que la source de l'Escaut, fut écartée aussi. La même résolution fut prise pour certaines églises ou à peu près sans valeur, ou qui avaient déjà dans la liste leurs similaires ou leurs équivalents. La tour de l'église de Château-Thierry et le château de Givray (canton de Fère), d'abord admis, durent être rayés plus tard, et après une visite spéciale, comme manquant d'une vraie valeur architectonique. Au contraire, l'église de Laffaux (canton de Vailly), non admise en premier lieu, vit réinscrire plus tard son nom sur la liste et de l'assentiment unanime des commissaires. Bien que restauré à fond, le château et l'enceinte militaire de Coucy virent réclamer pour eux l'honneur d'un classement en première ligne.

En résumé, une discussion longue et approfondie avait été entamée utilement, poursuivie et aidée par l'examen d'une très-nombreuse collection de gravures, dessins et plans que j'avais apportés pour les besoins des résolutions à prendre.

INTRODUCTION.

La série des décisions adoptées après discussion va donc être produite dans l'ordre de la présentation des monuments par siècles, époques et styles :

ÉPOQUE PRÉHISTORIQUE.

1° Le Menhir de Bois-les-Pargny (arrondissement de Laon) ;
2° L'Alignement mégalithique d'Orgeval (arrondissement de Laon) ;
3° Le Dolmen de Vaurezis (arrondissement de Soissons).

ÉPOQUE GALLO-ROMAINE.

En première ligne :

4° Le Camp romain de Saint-Thomas (arrondissement de Laon).

En seconde ligne :

5° Le Camp de Maquenoise (arrondissement de Vervins).

MOYEN AGE

MONUMENTS RELIGIEUX.

En première ligne :

6° Les Chapiteaux de Chivy (Laon) ;
7° Église de Cerny-en-Laonnois (Laon) ;
8° Église de Trucy (Laon) ;
9° Église de Bruyères (Laon) ;
10° La Chapelle Saint-Waast de la Ferté-Milon (Château-Thierry) ;
11° L'Église d'Urcel (Laon) ;
12° L'Église et le Château de Berzy-le-Sec (Soissons) ;
13° L'Église de Vailly (Soissons) ;
14° L'Église de Vorges (Laon) ;
15° L'Église de Mont-Notre-Dame (Soissons) ;
16° L'Église de Saint-Léger de Soissons (Soissons) ;
17° Les Ruines de l'abbaye de Longpont (Soissons).

En seconde ligne :

18° L'Église de Laffaux (Soissons) ;
19° L'Église de Vaurezis (Soissons) ;
20° L'Église de Lesges (Soissons) ;
21° L'Église d'Oulchy-le-Château (Soissons) ;
22° Peintures murales de Coucy-la-Ville (Laon) ;
23° Église d'Origny-en-Thiérache (Vervins).

MONUMENTS MILITAIRES.

En première ligne :

24° Château de Bazoches (Soissons) ;
25° Château de la Folie à Braine (Soissons) ;
26° Château et enceinte militaire de Coucy (Laon) ;
27° Château d'Armentières (Château-Thierry) ;
28° Château de Presles (Laon).

En seconde ligne :

29° Donjon de Droizy (Soissons) ;
30° Château de Nesles-en-Tardenois (Château-Thierry) ;
31° Château d'Aulnois (Laon) ;
32° Donjon de Bucy-les-Cerny (Laon) ;
33° Château de Septmonts (Soissons).

RENAISSANCE.

En première ligne :

34° Maison de La Fontaine à Château-Thierry.

En dressant cette liste, la Commission départementale s'était inspirée de l'idée intelligente et féconde qui avait dicté la dernière phrase de la circulaire ministérielle du 2 août 1873 : « Il « s'agit en quelque sorte de dresser l'inventaire des *Richesses architecturales* de la France. » Par

conséquent il était utile de mettre en relief et dans toute sa valeur l'ensemble des *Richesses archéologiques* du département de l'Aisne. Il fut donc décidé qu'il ne serait pas tenu un simple procès-verbal de la séance avec une liste sèche et seulement nominale des monuments présentés au classement, mais qu'un rapport d'ensemble précéderait, accompagnerait et expliquerait les décisions que la Commission venait de prendre, et servirait à en faire comprendre l'esprit et la portée.

Maintenant, tel est le programme, après la modification radicale subie par lui, lorsque le rapport officiel que j'avais dressé au nom de la Commission eut été envoyé à M. le Ministre de l'instruction publique :

L'idée, c'était d'écrire l'histoire des manifestations, sur notre sol départemental, du travail de l'homme et des efforts qu'il a tentés et multipliés depuis la plus haute antiquité, d'abord pour se créer des habitations et pourvoir à ses premiers besoins sociaux, ensuite pour embellir ces demeures et les rendre plus commodes, puis, la véritable architecture étant trouvée, pour édifier des temples où il adorerait son créateur, des forteresses qui lui permettraient de se défendre contre ses ennemis, plus tard des châteaux féodaux, enfin des maisons de plaisance. Le rapport prendrait donc l'homme se creusant des tanières, pour le montrer élevant aux villages les splendides châteaux seigneuriaux du xviiie siècle, moment où l'architecture cesse chez nous toute manifestation originale.

Quant aux grandes divisions de cette donnée ou du plan, elles étaient tout naturellement indiquées :

Le rapport montrerait le pays aux temps préhistoriques pendant lesquels le plus ancien habitant de notre sol ne possède pour armes, instruments et outils, que des pierres plus ou moins grossièrement, plus ou moins ingénieusement taillées, et quand il n'a pour habitation que ces cavernes, ces grottes, ces *Creuttes* que les ours et les renards avaient creusées dans les stratifications tendres des calcaires grossiers de notre système orographique, grottes que le sauvage dispute aux animaux, qu'il agrandit, dont il compose ces stations souterraines reconnues en si grand nombre au-dessus de toutes nos vallées et depuis quelques années, ensemble géographique de la plus haute nouveauté et de la plus grande importance au point de vue de nos origines sociales.

L'époque mégalithique, pendant laquelle la civilisation de la pierre polie se fond dans la civilisation du bronze, fournirait l'occasion de décrire les trop rares menhirs, pierres levées, dolmens, sépultures et alignements subsistant aujourd'hui sur l'importante fraction géographique qui s'appelle le département de l'Aisne. Ce qui serait tout aussi utile, c'est la recherche et la constatation, soit par la tradition, soit par les indications des vieux lieuxdits, de tout ce que nous avons perdu, depuis moins de cent ans, de ces monuments énormes dont la signification, les voyages, l'érection malgré leur poids ne nous sont pas encore suffisamment expliqués.

L'époque purement gauloise, c'est-à-dire d'avant la conquête, ne nous a guère laissé de monuments, au moins de ceux que nous sachions reconnaître et cataloguer sûrement, à part les torques et quelques vases soulevant même le doute.

Presque tout a péri des splendides villas, des palais, des cités que les Romains avaient semés

sur notre sol d'où il est sorti, au profit de la génération studieuse qui va s'éteindre, tant de débris précieux qu'il faudrait grouper et faire parler pour montrer que nous ne possédons pas que des camps dits romains, le conquérant, d'ailleurs, ayant bien souvent emprunté aux préhistoriques leur système et leurs emplacements de défense.

Les Mérovingiens ont bâti trop peu solidement pour que leurs édifices nous soient restés; ou tout au moins, la science commence à le croire, nous ne savons point encore reconnaître en toute sécurité leur architecture et l'art de leurs sculpteurs; mais leurs sépultures nous ont fourni tout récemment et nous fournissent tous les jours des renseignements très-importants qu'il serait temps de centraliser pour que ces indications puissent servir utilement à la discussion.

Le Moyen Age, soit que ses premières manifestations bâties et sculptées commencent chez nous aux $VIII^e$, IX^e et X^e siècles, soit qu'il ne les ait édifiées qu'à partir du XII^e siècle qui, selon une certaine école archéologique, serait non une renaissance, mais une époque d'initiation procédant absolument d'elle-même; le Moyen Age, dis-je, fournirait au rapport ses plus nombreux matériaux. Alors les monuments civils, militaires et religieux de cinq siècles et de tous les styles, abondants par conséquent, enfanteraient des monographies nombreuses et variées, où il ne serait pas traité seulement des édifices proposés au classement, mais de ceux d'ordre inférieur et qui bien souvent ont mérité l'attention de la Commission, l'ont vivement intéressée et l'ont gênée dans les résolutions qu'il lui fallait prendre. L'homme même qui connaîtrait le mieux son pays, serait surpris de la prodigieuse quantité de monuments qu'un travail consciencieux, sinon complet, ferait passer sous ses yeux, de leur variété de plans et de détails, de leur valeur et souvent de leur originalité.

Les ravissantes constructions que la Renaissance a construites ici et là, soit qu'elles vivent encore, soit qu'elles aient péri, ne devraient point être oubliées.

Comme conclusion dernière, il reste certain que le département de l'Aisne ne soupçonne pas et surtout ne connaît pas à fond sa richesse archéologique. Si on met à part les deux arrondissements de Vervins et de Saint-Quentin, et aussi la portion plate de l'arrondissement de Laon, qui ont perdu, dans de longues guerres et à la suite des désastres de trop nombreuses invasions, à peu près tout ce que, à un moment donné, ils ont possédé de belles églises et de grands manoirs féodaux, bien que cependant on y pourrait glaner encore, et pour compléter un ensemble, bien des souvenirs et de précieux débris, les arrondissements plus heureux et moins dévastés de Laon, Soissons et Château-Thierry constituent un véritable musée monumental, historique et artistique, dont l'opulence devrait être constatée pour la première fois dans toute son ampleur et sa variété.

La tâche était lourde et féconde en périls. Trop longtemps et trop souvent peut-être le livre s'est arrêté devant elle. Il y aurait peut-être un inconvénient grave à engager plus profondément la Commission départementale et officielle qu'elle ne l'eût voulu et permis. Le Mémoire répondrait-il pleinement et convenablement à la confiance qu'elle avait témoignée à son rapporteur? Était-elle engagée pour autre chose que pour un rapport à adresser au gouvernement? Mettrait-on à son

compte et à sa charge un certain nombre d'idées qui peut-être ne seraient point complétement admises par tous les membres de cette Commission?

Si le rapport et le classement engageaient celle-ci tout entière, le livre, enfanté par le rapport, n'engage que son auteur qui reprend toute sa liberté. Il peut donc s'expliquer dans toute son indépendance et montrer pourquoi il n'admet pas complétement certains principes posés dans le savant rapport qui, en 1831, précéda et prépara les opérations du premier classement des monuments historiques du département de l'Aisne.

Lorsque l'on étudie à fond le très-remarquable rapport adressé, en 1831, à M. le Ministre de l'intérieur sur les monuments, bibliothèques, archives et musées des départements de l'Aisne, de l'Oise, de la Marne, du Nord, de la Somme et du Pas-de-Calais, par M. Vitet, alors inspecteur général des monuments historiques de France; lorsque l'on interroge ensuite d'abord la liste officielle des monuments historiques du département de l'Aisne classés provisoirement, et enfin la carte de classement général, dressée en 1858 et mise sous les yeux de la Commission départementale réunie à Laon en octobre 1873, on est frappé de ces faits :

1° La liste, la carte et le rapport de M. Vitet n'attribuent au département de l'Aisne, ou ne classent, ce qui revient au même, aucun monument antérieur à l'époque gallo-romaine ; car le camp de Vermand, s'il a été construit par l'envahisseur, n'offre à l'attention que des débris appartenant au Ier ou au IIe siècle, et le théâtre romain du séminaire de Soissons est plus jeune encore peut-être. M. Vitet n'accorde que quelques mots au camp qui est assis à Saint-Thomas, celui du *Wié-Laon*, bien autrement important à tous les points de vue que celui de Vermand; encore n'en parle-t-il pas *de visu*, mais d'après les anciens écrivains, et le camp de Saint-Thomas ou du *Wié-Laon* ne fut pas classé, bien qu'il en valût la peine, ce que démontrera l'étude qui lui sera consacrée. De plus, le rapport de M. Vitet passe absolument sous silence notre histoire des temps dits alors *celtiques* et leurs souvenirs.

2° M. Vitet se refuse absolument à trouver dans l'immense étendue du département de l'Aisne et des cinq autres qu'il avait à visiter, aucun monument, aucun débris de monument, aucun fragment même architectural qui soient antérieurs au XIIe siècle. Constatant avec surprise ce singulier phénomène, il écrivait : « Ainsi les premiers conquérants (les Romains) ont laissé des traces qui
« subsistent encore ; les seconds (les Mérovingiens), au contraire, n'ont rien construit qui ait sur-
« vécu ; et cependant, s'il est un lieu de France où l'on puisse s'attendre à trouver des antiquités
« mérovingiennes, c'est assurément celui-là. Or, non-seulement je suis certain de n'avoir rien ren-
« contré de mérovingien, mais j'ai également la conviction de n'avoir vu aucune construction
« carlovingienne d'une date certaine et de quelque importance, quoique la tradition décore de ce
« nom plusieurs monuments qui, à n'en pas douter, ont été élevés sous la troisième race. »

En vertu de cette affirmation, M. Vitet enlève à l'église Saint-Pierre-à-l'Assaut de Soissons son caractère de temple antique, et il a raison ; à celle de Saint-Remy de Reims, toute trace qui remonterait avant 1041, et cependant il est certain que cette église est pleine de fûts de colonnes et

de chapiteaux provenant d'un monument gallo-romain, peut-être un temple, tous les archéologues sont maintenant d'accord sur ce fait; Saint-Martin de Laon n'aurait pas de parties antérieures au xii° siècle; la vieille tour laonnoise dite de *Louis d'Outre-mer*, qui, lors de la visite de M. Vitet, existait encore sur la place du Bourg, en donnant à celle-ci une physionomie si particulièrement historique et remarquable, cette tour que les révolutionnaires n'avaient pu détruire en 1793, cette tour enfin qu'en 1832 on parlait d'abattre et que les réclamations de MM. Vitet, Victor Hugo (*Revue des Deux Mondes*) et Thillois de Laon n'ont pu sauver, n'aurait rien de probant quant à son origine du x° siècle. En résumé, pour M. Vitet, « les monuments des deux premières races ont
« complétement disparu, soit que les constructions de cette époque, en général mal conçues, peu
« solides et assez souvent en bois, n'aient pu résister aux attaques du temps et des hommes, soit
« qu'elles aient été trop peu multipliées, surtout vers la fin du ix° siècle et durant le x° siècle, *pour*
« *qu'il en soit parvenu quelque chose jusqu'à nous* ».

Évidemment et incontestablement vraie dans son ensemble, cette affirmation l'était-elle aussi sérieusement quand il s'agit des détails et des débris des vieux âges qui peuvent subsister et se retrouver çà et là perdus dans quelques-uns de nos monuments, surtout si l'on se dit qu'en 1831, l'archéologie balbutiait ses premiers mots, commençait à peine son travail de recherches et d'investigations, n'avait certes pas tout vu, pouvait avoir mal vu, et surtout, ce qui va être constaté péremptoirement tout à l'heure, n'avait visité et étudié que les monuments urbains ou ceux qui avoisinaient le plus immédiatement les villes, et n'avait pas pénétré au sein de nos campagnes sur lesquelles, depuis 1831, date du passage de M. Vitet chez nous, les Sociétés archéologiques ont plus spécialement concentré leur attention, attirées qu'elles étaient par la quantité, l'importance et les richesses architecturales des monuments que chaque nouvelle étude révélait et auxquels personne jusque-là n'avait daigné s'intéresser. La Commission elle-même avait pensé qu'il y avait là peut-être une lacune à combler en raison des révélations qui s'étaient faites depuis plusieurs années, ou tout au moins qui avaient donné lieu à des discussions sérieuses de date ou d'origine. Certaines personnes ont cru trouver dans le savant rapport de M. Vitet des raisons pour ne point être aussi radicales que lui dans cette affirmation : « tout était perdu de ce qu'avaient produit les viii°, ix° et x° siècles, » et pour penser, au contraire, qu'une étude attentive et consciencieuse pourrait peut-être retrouver quelques traces, quelques débris typiques de ces vieux âges, de leur architecture et de leur style. C'est ainsi qu'on constate que, dans une note perdue au bas de la page 32 de son rapport, M. Vitet écrit : « Cependant je dois citer un fragment d'une seconde église Saint-Martin de Laon, sur la
« place de la Cathédrale, à gauche [1]. Ce petit bâtiment, qui sert aujourd'hui d'écurie, est remar-
« quable par une corniche composée d'un rang de grosses têtes de clous, soutenues par des modillons
« ou masques sculptés avec une extrême grossièreté. Je ne serais pas éloigné de croire que ce fût
« là un ouvrage du xi° ou du x° siècle. »

1. Cette vieille église existe encore aujourd'hui, et sa curieuse frise peut être facilement étudiée avec profit et pour attester comment et pourquoi elle troublait si profondément les idées apportées à Laon par M. Vitet.

INTRODUCTION.

Cette exception, constatée par M. Vitet à Saint-Martin-au-Parvis de Laon, est-elle la seule qui autorise à admettre comme discutable le principe qu'il pose : « En fait d'architecture, c'est le « XIIe siècle qui commence à donner signe de vie » dans les contrées qui composent les départements de l'Aisne, de l'Oise, de la Marne, de la Somme, du Pas-de-Calais et du Nord ? La discussion établit non-seulement que d'autres exceptions se sont montrées sur d'autres monuments présentant des débris de l'âge et du style de la frise de Saint-Martin-au-Parvis de Laon ; mais elle constate que, dans une autre note de la page 36 de son rapport, M. Vitet reconnaissait une fois de plus avoir entrevu autre part qu'à Laon un reste d'architecture antérieure au XIIe siècle.

Il écrit, page 33, ces lignes où le doute apparaît plus d'une fois. N'ayant rien trouvé, on l'a vu plus haut, qu'il croie pouvoir attribuer avec sécurité aux IXe et Xe siècles, il espérait, dit-il, « se « dédommager sur le siècle suivant. Je ne vois *guères* que Saint-Remy de Reims et *quelques églises* « *de villages qui m'aient offert des fragments de constructions du* XIe *siècle ;* et pourtant, à partir de « l'an 1000, la manie de bâtir se répandit dans la chrétienté comme une maladie. Il fallut tout « reconstruire, tout remettre à neuf. D'un autre côté, grâce aux leçons de l'Orient, les construc- « tions commencèrent à devenir moins informes et plus durables. *Le pays dont nous parlons* « *échappa-t-il à la passion commune,* ou bien des causes accidentelles ont-elles fait disparaître les « édifices de cette époque ? *Je ne sais ;* mais quoi qu'il en soit, le XIe siècle est *presque muet* aujour- « d'hui dans ces contrées. »

Le XIe siècle est-il donc chez nous aussi muet que l'affirme M. Vitet ? Comme pour se mettre en contradiction immédiatement avec lui-même, le savant inspecteur des monuments historiques signale à toute l'attention du gouvernement : « 1° Saint-Remy de Reims ; 2° *quelques églises de* « *villages,* » et parmi celles-ci, l'église de Vaurezis, dont ce travail s'occupera plus loin. « Dans « cette dernière, les chapiteaux qui supportent la retombée des voûtes d'arêtes du chœur sont extrê- « mement remarquables ; le dessin en est à la fois sévère et capricieux. Il serait difficile d'assigner « une date exacte à ces chapiteaux ; *mais ils peuvent être antérieurs au* XIIe *siècle.* » (Rapport de M. Vitet, note de la page 36.) Plus loin, même page, et encore en note, on lit : « Il existe à Saint- « Venant, près de Béthune (Nord), une église qui est, dit-on, fort ancienne. On y voit un baptis- « tère sur lequel est sculptée, *de la manière la plus barbare,* une histoire complète de la Passion. « Ce monument, *que je n'ai pu voir* et que je ne juge que par un dessin qu'on m'a montré à Douai, « est très-probablement *du* X[e] *et même du* IXe *siècle ; il est d'un type trop grossier pour appartenir* « *soit au* XIe *siècle, soit à l'époque de Charlemagne.* »

Si M. Vitet avait pu pénétrer dans nos campagnes et *tout voir* par lui-même, ce que son rapport constate qu'il n'a *pas pu* faire, il aurait trouvé un certain nombre « d'églises de villages » où des chapiteaux du type « le plus barbare, le plus grossier, » pour employer ses propres expressions, l'eussent vivement frappé et l'eussent sans nul doute engagé à modifier sa conclusion que le département de l'Aisne, entre autres, n'avait pas un pan de mur antérieur au XIIe siècle. Sans parler de l'église de Chivy où rien n'est *plus barbare et grossier* que certains chapiteaux qui n'ont d'équiva-

lents que les chapiteaux « *barbares et grossiers* » des églises de Jouaignes et de Saint-Thibaut du canton de Braine; sans parler des curieuses églises de Montchâlons (canton de Laon), de Chevregny (canton d'Anisy), de Cerny-en-Laonnois et de Trucy (canton de Craonne), il aurait trouvé près de Laon celle de Bruyères où toutes les époques, du x^e au xvi^e siècle, se réunissent et se lisent à première vue; celle encore de Nouvion-le-Vineux, où sur les murs se voit cette inscription gravée en lettres gothiques du xiv^e siècle : « *Clochier bâti en l'an 1051 sous Henry Ier, roy, et Hélinand, « évesque.* » Évidemment, cette inscription, retrouvée en 1858 pendant des travaux de restauration et sous un triple badigeon, ne peut être invoquée comme preuve contemporaine de la construction du clocher de Nouvion; mais, comme elle a réapparu au moment où la discussion de date de nos plus anciennes églises n'était point encore soulevée, elle ne peut être contestée comme authenticité; elle est probablement la reconstitution fidèle d'une inscription préexistante qui allait peut-être, au xiv^e siècle, disparaître pour une cause quelconque; ou bien elle aura été copiée sur un document appartenant à l'église, charte ou obit; ou elle reproduit une tradition qui s'était perpétuée sur place. Le clocher de Nouvion-le-Vineux, daté du xii^e siècle pour la majorité des archéologues, appartient donc réellement au xi^e siècle, et comme il est certain qu'on donne toujours un clocher à une église préexistante, le clocher est plus jeune que la primitive église de Nouvion; alors à quel siècle, si ce n'est au x^e, ou au ix^e, ou au $viii^e$, attribuer cette antique et primitive église sur les fondations de laquelle s'élèvent aujourd'hui des constructions ogivales? On voit donc, contrairement à ce que constatait M. Vitet avec étonnement, que nos contrées n'avaient pas « échappé à *la passion commune, « à la manie* de bâtir qui se répandit dans la chrétienté comme une *maladie* » au xi^e siècle.

Le clocher monumental et militaire de l'église de Vorges menaçant de s'effondrer, deux des piliers qui le supportent viennent d'être repris à fond, et, derrière leurs assises disloquées et ne tenant plus, on a trouvé les vieux piliers romans carrés et peints que la restauration de la fin du xii^e siècle avait gardés comme noyaux, en les fardant d'un mince placage à colonnettes engagées qui portaient les arcs formant nervures et les chapiteaux d'une décoration ogivale. Ce pilier roman était déjà fort malade lors de la restauration entreprise à la fin du xii^e siècle. La date de l'église primitive à laquelle ils appartenaient doit donc être reportée à bien loin.

M. Vitet n'écrirait donc probablement plus aujourd'hui que ce qu'il y a de plus vieux « dans « ce pays est du commencement ou du milieu du xii^e siècle ».

Cette discussion préliminaire n'a pas pour but de mettre le rapport de M. Vitet en contradiction avec lui-même et avec les faits acquis aujourd'hui, mais de montrer que les études ont marché en modifiant les convictions d'après lesquelles la Commission se dirigeait sans parti pris pour demander à l'unanimité le classement de certains des monuments qui allaient figurer sur sa liste et fournir la matière des monographies contenues dans le présent Mémoire.

3° Une autre remarque à faire à propos du rapport présenté par M. Vitet en 1831, remarque déjà indiquée plus haut, c'est que ce rapport, la liste et la carte de nos monuments classés semblent ignorer que le département de l'Aisne, sans parler des cinq autres, renferme d'autres monuments

religieux intéressants que ceux qui peuplent nos villes et quelques villages assis sur nos grandes routes, ou bien que ceux qui ont joui de tout temps d'une grande réputation dans le pays, réputation parfois surfaite. Ainsi, entre autres « églises de villages », le rapport de M. Vitet ne mentionne, et encore seulement dans une note, on l'a vu plus haut, que l'église très-peu intéressante de Courcelles (canton de Braine), placée juste à cheval sur la route, alors dite royale, de Soissons à Reims, entre Braine et Fismes, et celle, cette fois très-curieuse, de Vaurezis, toute voisine de Soissons, l'une et l'autre, la première surtout, ne méritant pas l'attention au même titre, à beaucoup près, que tant d'autres édifices religieux dont la Commission venait de s'occuper. Ainsi, sur vingt-huit monuments classés à cette heure, il ne se trouve que cinq églises de village : celles de Nouvion-le-Vineux, de Saint-Julien qui n'est point typique et doit beaucoup au pittoresque de sa situation, de Mézy-Moulins, et enfin, dans l'arrondissement de Vervins, celles d'Esquehéries et de La Vaqueresse, ces deux dernières n'ayant absolument aucune valeur artistique et monumentale, et dont la Commission demanda, à juste titre, on le verra, le déclassement.

4° On constate encore que nos grands monuments militaires, à part les châteaux de Fère-en-Tardenois et de la Ferté-Milon, sont insuffisamment représentés dans le rapport de M. Vitet, ainsi que sur la liste et la carte du classement officiel. Sans parler du château féodal de Coucy et de l'enceinte fortifiée de cette ville qui ne figurent pas comme classés historiquement, bien qu'ils soient l'honneur de la contrée et de la France entière, mais qui heureusement sont sauvés pour toujours, grâce aux larges subventions prises par l'empereur Napoléon III sur sa cassette, et à la belle et complète restauration de M. Viollet-le-Duc, le Laonnois possède de magnifiques ruines militaires qui commandent l'attention. Il a les châteaux groupés les uns près les autres : 1° de Cerny-les-Bucy sous les murs et en face du donjon duquel s'est donnée une des grandes batailles de la Ligue entre Henri IV assiégeant Laon et les Espagnols qui venaient de prendre la Capelle ; 2° d'Aulnois, encore pourvu de sa courtine et de son donjon, grand centre d'action des efforts du protestantisme à son berceau ; 3° de Vaurseine, dont l'enveloppe fortifiée a disparu, mais qui a conservé sa belle tour centrale ; 4° de Neuville-en-Laonnois, dont la majestueuse porte en ruine rappelle le style de La Ferté-Milon et de Pierrefonds ; 5° de Clacy, du haut de la terrasse duquel l'empereur Napoléon Ier put contempler, le 9 mars 1814, l'étendue du désastre de Laon ; 6° de Presles, où les évêques de Laon possédaient un manoir fortifié à la tête d'un ravin ombreux et humide, dominé par les ruines d'une splendide chapelle du xive siècle et par des remparts avec guettes, tourelles, tour énorme tout habillée de lierre, fossés profonds et douves rocheuses. Autour de Soissons, les châteaux féodaux ne manquent point : Pernant, Vic-sur-Aisne, Ambleny, à l'ouest ; au sud, les ruines de *la Folie* de Braine, de Bazoches des Châtillons dont le château est complet encore, ainsi que toute la muraille du village avec ses portes militaires, ses nombreuses tours et tourelles, ses escarpes et contrescarpes. Pontarcy montre encore une partie de son enceinte militaire carrée avec ses murailles percées de meurtrières et couvertes par une énorme circonvallation. A son rapide passage à travers le Soissonnais, si M. Vitet eût signalé les restes importants du donjon de Pontarcy ruiné par les

Ligueurs de Laon, les bords de l'Aisne conserveraient peut-être encore ces débris qui commandaient si majestueusement la rivière et qui furent, au grand préjudice de l'art et du paysage, si sottement et si inutilement renversés, il y a cinq ou six ans, pour les besoins d'une usine qui ne devait jamais se construire ; aujourd'hui il n'en reste qu'un tas informe de décombres et qu'un pan de mur fortifié du xvie siècle où l'on voit l'embrasure élégante percée pour un canon qui protégeait un coude de la rivière. Aux environs de Soissons, il faut encore citer les ruines splendides du château fort de Septmonts si remarquable par des tours à plusieurs étages en retraite et par ses sculptures murales de la Renaissance ; celles aussi du château, plus vieux de deux siècles, de Droizy ; les restes féodaux de celui de Muret, etc. L'arrondissement de Château-Thierry nous montre avec fierté de grands et beaux édifices militaires non encore classés : le château de Marizy-Saint-Mard (canton de Neuilly-Saint-Front), encore si remarquable; celui d'Armentières, transformé en ferme, mais toujours si complet, si riche, si curieux à voir, si intéressant à visiter, et, dans le canton de Fère-en-Tardenois, les ruines tristes et sévères du château de Nesles-sur-Fère où s'accomplit un des plus sombres et terribles drames du moyen âge : l'assassinat de Guillaume de Flavy qui avait livré la Pucelle à Compiègne, et que son barbier égorgea à coups de rasoir, pendant que sa femme Blanche d'Aurebruche, vicomtesse d'Acy près Soissons (canton de Braine), l'étouffait sous un oreiller, pour venger la mort de son père tué par Guillaume de Flavy; et avant d'aller rejoindre dans la forêt voisine son amant, Jean Louvain, seigneur de Berzy-le-Sec (canton de Soissons) dont le château aux ruines si remarquables confine à la belle église dont nous aurons bientôt l'occasion de parler. L'arrondissement de Saint-Quentin, qui a perdu tant de ses richesses architectoniques, avait le droit qu'on citât ce qui reste des temps féodaux dans le château de Moy.

5° Enfin, à part l'Hôtel-de-Ville de Saint-Quentin, qui appartient au xve siècle, la liste, la carte et le rapport sont tout à fait muets sur nos monuments de la fin du moyen âge, de la Renaissance et des Valois. M. Vitet cite, mais sans l'avoir vu, le château de Cœuvres qui manque d'intérêt artistique ; il passe sous silence ceux de Villers-Cotterets, d'Anizy, de Marchais près Liesse, les élégantes devantures de chapelles de la Renaissance à la cathédrale et à Saint-Martin de Laon, un ravissant logis du xvie siècle à Revillon (canton de Braine), un autre à Presles-la-Commune, le chœur de la Ferté-Milon daté de 1560, les maisons de briques datées et la tour de l'horloge qui se dresse sur la place de Crécy-sur-Serre et se trouve bien menacée par des projets contre lesquels on ne peut trop protester. Tout au plus signale-t-il en passant « le petit portail *assez gracieux* de « Saint-Remy de Laon » qui était tout simplement une petite merveille de l'art un peu précieux de la Renaissance, et qui malheureusement a disparu pour toujours et inutilement comme toujours.

En fait de peintures murales, le rapport de 1831 signale certains restes des parties peintes, — invisibles pour nous, — des portails de nos grandes cathédrales de Soissons, de Laon, de Reims; mais il n'a point parlé, pour ne citer que quelques exemples, des grandes pages coloriées d'une foule de nos églises du Laonnois, celles de Notre-Dame de Laon qui en est pleine, de Couvron, de Jumigny, de Pargnan, surtout de Coucy-la-Ville, ni de celles de Paars (canton de Braine) alors

existantes, qui vivaient encore en 1859 et que l'ignorance d'un curé de village fit disparaître il y a dix à onze ans.

Ce sont ces lacunes qu'il faut essayer de combler, en tentant un essai de reconstitution de l'ensemble des monuments soit tombés, soit vivants, dont le pays s'honore.

Est-ce à dire que le rapport de M. Vitet soit pris volontairement à parti et systématiquement déconsidéré? Non; mais il faut l'accepter en tenant compte de sa date de rédaction. En se reportant à l'époque où il fut écrit, c'est-à-dire à l'année 1831, il faut le regarder comme un travail très-remarquable et marquant la naissance du grand mouvement archéologique qui ne s'est point encore arrêté aujourd'hui. Alors les études d'archéologie sérieuse n'en étaient qu'à leur début et n'avaient pas encore trouvé leur voie et leur méthode. Les vraies sources n'avaient pas été découvertes. Le passage et le rapport de M. Vitet inaugurèrent donc une ère d'excellentes tendances et de progrès, il faut le reconnaître à l'éloge de ce savant académicien.

Depuis 1831 date du voyage de M. Vitet dans le département de l'Aisne, on a vu s'étendre et se compléter ce grand mouvement dont l'archéologie et l'histoire locales ont largement profité et que jamais occasion plus favorable que celle-ci ne permettra de constater. Longtemps les études archéologiques avaient manqué de centre, d'unité dans la direction, et quelques rares travailleurs s'y livraient trop isolément et trop au hasard, surtout sans préparation préalable suffisante. La création successive d'abord de la Commission des antiquités départementales de l'Aisne qui vécut trop peu de temps (1840 à 1844), parce qu'on avait eu tort d'en faire un ressort administratif, de la Société archéologique de Soissons en second lieu et en 1847, de la Société académique de Laon en 1850, fut le point de départ de recherches sérieuses, de travaux incessants, d'efforts poussés avec zèle et surtout avec continuité dans l'ardeur, tous entrepris dans la pensée intelligente et utile de bien connaître le pays et ses ressources, ensuite de le mieux faire connaître aux autres, aux hommes d'étude surtout, aux indifférents, s'il était possible.

L'arrondissement de Vervins, s'il n'eut pas de suite de Société semblable, s'était affilié à celle de Laon et de plus il donnait asile, dans le recueil intitulé la *Thiérache*, à des mémoires traitant spécialement de cette contrée. La *Thiérache*, reprise et continuée aussitôt après l'invasion de 1870, enfanta bientôt une Société qui avait elle-même été précédée par la création de la Société de Château-Thierry. Chauny avait eu de même un bureau d'archéologie qui communiquait avec Noyon et de seconde main avec la Société des Antiquaires de Picardie.

C'était partout le même esprit, la même tendance : l'amour et l'étude du sol natal. Il sortit de là cinquante-quatre ou cinquante-cinq volumes d'Annales et de Bulletins où foisonnent les monographies de monuments, les mémoires sur des découvertes de divers ordres et d'âges très-variés, les détails les plus nombreux, les discussions les plus intéressantes, les aperçus nouveaux, tous dans le sens du pays, tous consacrés systématiquement au département de l'Aisne.

La Société de Soissons eut la bonne et heureuse pensée d'aller, à peine constituée, étudier sur place les nombreux monuments qui s'offraient autour d'elle à l'examen et devaient parler autrement

que les livres et dire autre chose que ce que disaient les écoles archéologiques. Là il y aurait le contrôle, la négation ou l'affirmation des systèmes. Pas un village, pas une église, pas un château, pas une ruine, pas un paysage n'a échappé à cette investigation et à cette enquête poursuivies jusqu'ici année par année, pied à pied, et après lesquelles a pu s'entreprendre et s'achever le *Répertoire archéologique* de tout l'arrondissement de Soissons. Si la Société de Laon n'a pas étudié son terrain avec la même continuité régulièrement périodique, elle avait aussi consacré quelques journées à ces pèlerinages scientifiques, et elle avait présidé aux fouilles si productives des emplacements romains de Nizy-le-Comte, de Blanzy, de Bazoches, et des nombreux cimetières mérovingiens du Laonnois. La Société de Vervins a entrepris, de son côté, les fouilles un instant fertiles en promesses de l'ancien *Verbinum*.

A ce grand ensemble d'efforts tentés patiemment et fructueusement poursuivis depuis trente-cinq ans en vue du pays et sur le pays, il n'a manqué que ceux de la Société académique de Saint-Quentin poussée et maintenue longtemps dans une autre voie et qui a produit un nombre relativement restreint de mémoires d'archéologie et d'histoire locales, place laissée trop vide et qu'ont semblé vouloir prendre la *Petite Revue* qui a paru hebdomadairement à Saint-Quentin pendant un peu plus de deux ans, et un autre recueil qui, depuis 1873, se publie à Saint-Quentin aussi sous le titre heureusement choisi : *le Vermandois*, celui-ci consacré à l'archéologie surtout préhistorique et à l'histoire locale, tandis que la *Petite Revue* fut plus spécialement vouée à la reproduction des documents historiques. Pour rester juste, il faut ajouter que la Société académique de Saint-Quentin manifeste depuis plusieurs années des tendances plus prononcées dans le sens des études locales, et que ses concours annuels ont donné naissance récemment à des mémoires dignes des récompenses qui leur ont été accordées.

L'exposé très-succinct du travail utile qui s'est opéré dans le département de l'Aisne a moins pour but d'appeler l'attention et l'approbation sur ses Sociétés et ses Revues savantes, que de montrer, pensée déjà indiquée plusieurs fois dans ces pages, comment le pays et ses richesses archéologiques ont été étudiés plus profondément et plus minutieusement qu'ils ne l'avaient été jusqu'en 1831, date du rapport et du passage de M. Vitet; comment, par conséquent, ils sont mieux connus qu'ils ne le pouvaient être alors; comment a été découvert ce dont on ne pouvait avoir aucune notion il y aura bientôt cinquante ans; comment aussi les conclusions d'alors ne peuvent plus être les conclusions d'aujourd'hui, et comment enfin, sans manquer de respect envers un document d'une valeur incontestable, des idées nouvelles ne doivent pas craindre de s'exposer au grand jour et à la discussion, parce qu'elles s'appuient sur plus de faits et de connaissances acquises.

Ces prolégomènes posés, et après ce résumé historique de l'espace parcouru et du bénéfice acquis, il est temps maintenant de se placer résolûment en face du sujet à traiter et de se livrer à l'étude de nos monuments départementaux.

I

ÉPOQUE PRÉHISTORIQUE

Les monuments préhistoriques du département de l'Aisne peuvent se diviser en deux grandes catégories : *les Villages souterrains* qui paraissent avoir fourni des demeures aux plus anciens habitants de notre sol, et *les Monuments mégalithiques*, alignements, menhirs, dolmens, sépultures et peut-être certaines tombelles.

1° VILLAGES SOUTERRAINS[1].

A quelle époque précise le premier homme qui a occupé notre sol départemental y a-t-il fait son apparition? C'est là une question qui ne recevra pas de si tôt, si elle la reçoit jamais, une solution complétement satisfaisante. Il est utile de fournir à ce sujet et sur l'opinion qui domine dans la science quelques courtes explications, en les dépouillant de l'appareil effrayant d'une technologie qui rebuterait la majeure partie des lecteurs.

La géologie et la paléontologie s'accordent à penser aujourd'hui qu'à la fin des temps tertiaires un grand phénomène de refroidissement, qu'elles appellent *glaciaire*, modifia du tout au tout notre température, notre faune et notre flore, qui de torrides devinrent glaciales. D'immenses accumulations de neige enfantèrent des glaciers qui, au moment où un adoucissement progressif de la température amena la fusion des neiges, donnèrent naissance aux cours d'eau gigantesques d'une époque ou période dite *diluvienne*, pendant laquelle nos pays reçurent le relief et la physionomie géographiques que nous leur connaissons aujourd'hui. C'est alors que nos arrondissements de Vervins, de Saint-Quentin, ainsi qu'une partie de celui de Laon, auraient perdu leurs formations tertiaires, les sables inférieurs, calcaires grossiers, etc., emportés par les masses d'eaux effrayantes qui descen-

[1]. Le grand nombre et la variété de formats des dessins forceront parfois à ne pas les placer exactement et immédiatement auprès du texte qu'ils sont appelés à faire comprendre et à commenter par l'image des emplacements et objets dont il sera traité. Des numéros mettront en relations directes les dessins et le texte.

daient vers le nord-ouest, en roulant dans leurs flots des débris de montagnes, en battant en brèche et ruinant tout ce qu'elles rencontraient, et en laissant sur leur passage de grands dépôts de graviers, cailloux, roches diverses, sables de toute qualité et de toutes couleurs, argiles variées, etc. Une partie de l'arrondissement de Laon, les deux arrondissements de Soissons et de Château-Thierry avaient été plus ménagés; le cataclysme aqueux, quelle qu'ait été sa durée, s'était borné à y labourer profondément le sol, à rompre çà et là les masses calcaires et sablonneuses, et à y creuser de bizarres et profonds sillons ou vallées qui servent encore de lits à nos rivières et ruisseaux.

C'est le moment de la séparation des deux grandes époques géologiques : la tertiaire et la quaternaire. Le phénomène de la fonte des neiges et glaciers diminua progressivement d'intensité jusqu'aux temps où les neiges éternelles se cantonnèrent sur les monts élevés d'où sortent les grands fleuves, sous l'influence d'une température à peu près égale à celle dont nous jouissons. Cependant la saison d'été faisant fondre à la fois et chaque année les neiges de chaque hiver et ce qui restait des anciens glaciers, de grandes inondations, dont ne nous donnent pas une idée même approximative celles que de nos jours on constate de temps en temps, continuèrent longtemps à arracher aux montagnes des blocs énormes, à charrier des graviers, des molécules terreuses, limoneuses, sablonneuses, et à former des dépôts ou terrains d'alluvion dits *terrains récents*, ici improductifs suivant leur nature, là devant former la couche arable dont notre agriculture départementale sait tirer un si puissant parti, quelle que soit la puissance de cette couche, c'est-à-dire son épaisseur.

L'homme existait-il avant la période diluvienne? Des savants l'affirment et croient avoir trouvé les preuves de leur conviction. Laissons de côté l'homme qui aurait vécu, à l'époque miocène, en compagnie du mastodonte et du grand hippopotame, pour montrer habitant nos contrées celui qui était contemporain de certains animaux éteints, comme l'ours, l'hyène, le grand lion des cavernes, le rhinocéros à longue laine, l'éléphant antique et le géant de cette faune perdue, le mammouth gigantesque. Le riche gisement de Cœuvres (canton de Vic-sur-Aisne), étudié par M. Wattelet, alors professeur au collége de Soissons, dans sa curieuse brochure *l'Age de pierre dans le département de l'Aisne* (1860), offrait, vers 1864, des haches taillées triangulairement, des couteaux, des grattoirs de silex évidemment travaillés par la main de l'homme, et gisant pêle-mêle parmi les ossements de l'*Elephas primigenius* ou *Mammouth*, du *Rhinoceros tichorinus*, de l'*Ursus spelœus*, de l'*Hyena spelœa*, du *Felis spelœa*, etc., parfaitement connus et déterminés par les paléontologues les plus autorisés. L'homme était donc contemporain et voisin de ces espèces éteintes maintenant dans le département de l'Aisne.

M. l'abbé Lambert avait trouvé, dans le *diluvium* gris et quaternaire de Viry-Noureuil (canton de Chauny), d'autres haches en silex parmi les débris des animaux perdus nommés plus haut, et M. Calland, bibliothécaire de la ville de Soissons, en avait ramassé une de forme identique, ainsi que des dents d'*Elephas primigenius*, dans une grevière ouverte auprès de Soissons pour les besoins du chemin de fer de Paris à Soissons et Laon, alors en construction.

J'ai moi-même découvert, dans les nombreuses visites que j'ai faites au plateau préhistorique

de Mons-en-Laonnois (canton d'Anizy) : 1° une lame de couteau (fig. 2) en grès quartzeux, à quatre mètres de profondeur dans la tranche de *diluvium* qui remplissait une énorme poche au-dessus d'un banc de calcaire en exploitation, au haut de la montagne qui domine Chaillevois (canton d'Anizy) ; 2° une hache du plus pur type dit de Saint-Acheul, à tailles très-caractéristiques sur les deux faces, par conséquent bi-convexe, triangulaire et d'une grande symétrie de formes. Elle gisait, derrière la ferme de Mont-Arcène, sur le sol auquel venait de l'arracher le long soc d'une charrue destinée aux labours profonds. Elle n'avait pas la patine blanche ou cacholon des instruments de silex qui ont vécu en long contact avec le sol calcaire

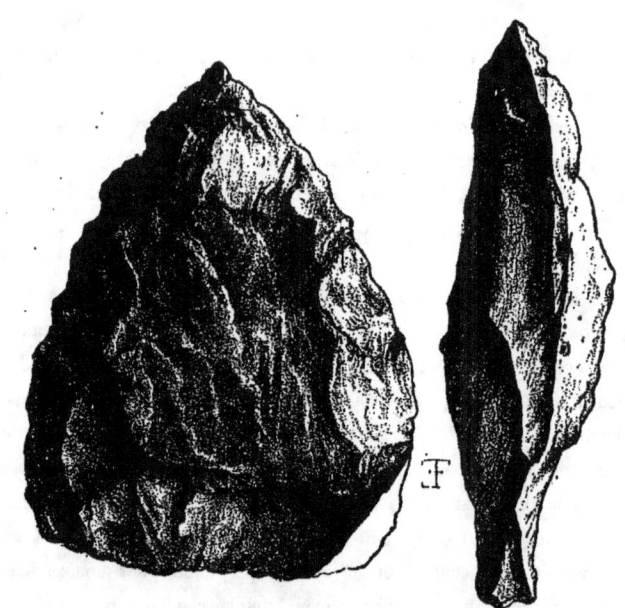

Fig. 2. — Hache de Mont-Arcène. Lame de couteau de Chailvois.

et dénudé de la plupart des pentes qui dominent les stations de Creuttes de nos montagnes; mais elle était pénétrée assez profondément par une couleur brun foncé qu'elle tenait de son séjour dans le *diluvium* rouge où l'oxyde de fer se trouve souvent dans d'assez fortes proportions.

C'est aussi dans le *diluvium* rouge que M. le comte de Saint-Marceaux recueillit, vers 1861, et sur un monticule appartenant au village de Quincy-sous-le-Mont (canton de Braine), des haches, des couteaux (fig. 9, lettres B, C, D), des pointes de flèches de silex, etc., dont la description et les dessins parurent, en décembre 1860, dans le tome XII des *Bulletins de la Société de Laon*, présage heureux de prochaines et nombreuses trouvailles.

Donc l'homme a incontestablement habité le sol du département de l'Aisne à une époque antérieure au cataclysme qui nous couvrait du dépôt aqueux du *diluvium,* soit le gris des vallées, soit le rouge des plateaux. Si on en pouvait douter, il faudrait citer la belle découverte, commencée il y a dix ans et plus et se continuant à cette heure encore, qui a été faite à Cologne, hameau d'Hargicourt (canton du Catelet, arrondissement de Saint-Quentin), de millions de silex sur un lambeau de sable tertiaire recouvert de cette épaisse couche de terre arable connue en géologie sous le nom de

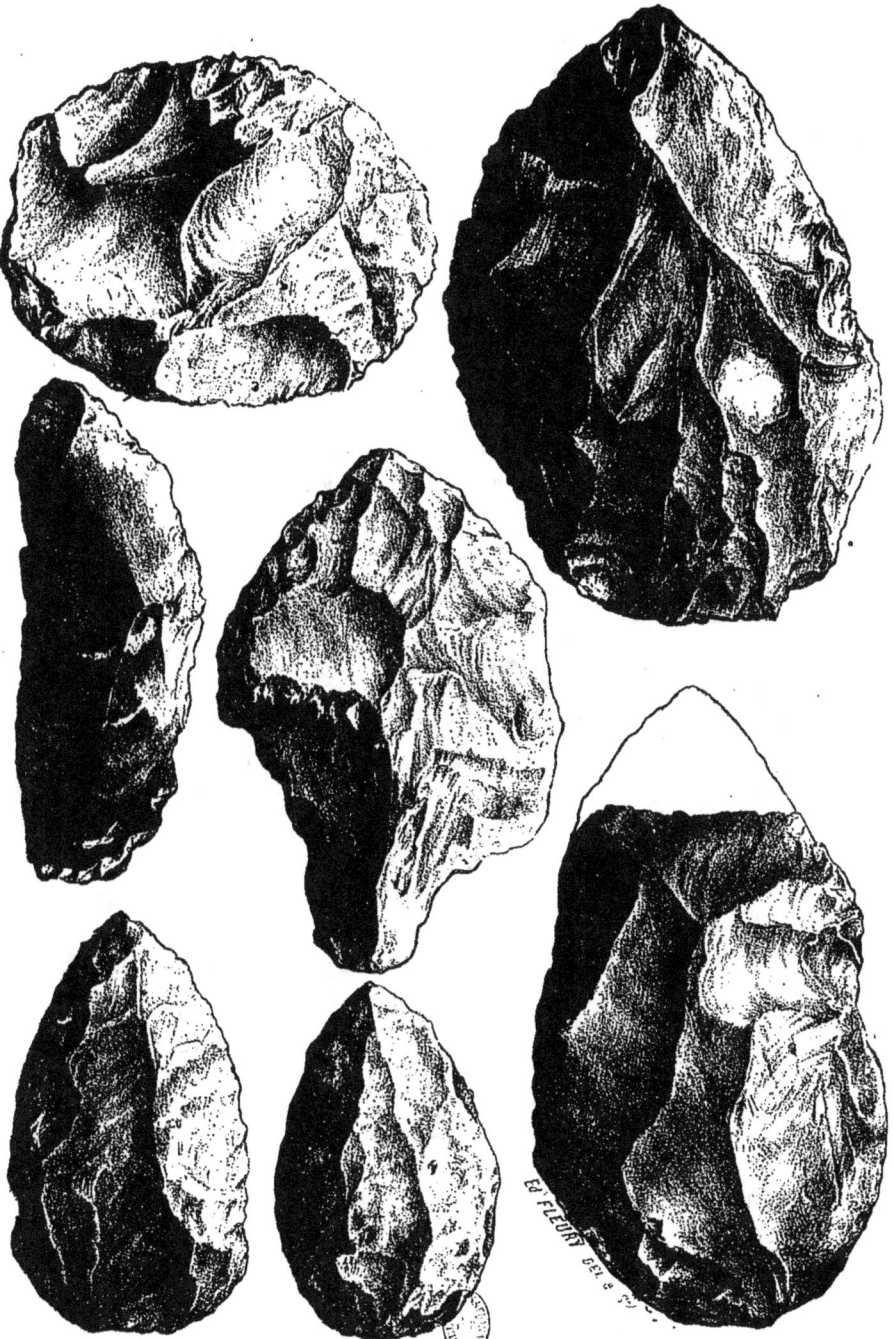

Fig. 3. — Instruments de silex, haches, lames diverses, pointes de flèches, etc., de Cologne près Hargicourt (canton du Catelet).

diluvium. Depuis dix ans que ce sable est exploité en carrière pour les besoins de la bâtisse, l'immense quantité de magnifiques silex trouvés à toutes les hauteurs de la tranche d'alluvion, épaisse parfois d'un mètre et demi, avaient été enfouis dans les chemins d'alentour : haches de toutes formes et de toute grandeur (fig. 3), grattoirs discoïdes, pointes de flèches et de lances, couteaux, pierres dites de fronde, etc., etc., le tout taillé dans un silex transparent, coloré, veiné comme les agates et les jaspes les plus parfaits, enfin certains semblant pris dans des pierres précieuses, tous revêtus du vernis le plus brillant. Beaucoup de ces instruments étaient complets, si les autres en grand nombre, au contraire, étaient ou brisés par le mouvement violent de la vague qui les avait apportés, ou à l'état d'éclats produits par le travail de la taille et par le fabricant antédiluvien; donc un atelier entier promené, roulé par une vague boueuse et déposé sur le mamelon ou lambeau de sable de Cologne qui servit jadis d'obstacle à l'eau envahissant la contrée et la couvrant de son limon épais et fertile.

Il se passa un long espace de temps entre l'ouverture de cette carrière précieuse et le moment où une personne intelligente eut l'intuition de la valeur de ces silex qu'on perdait dans les chemins,

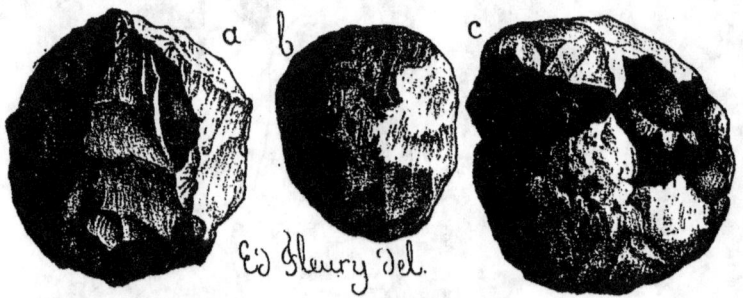

Fig. 4. — Pierres de jet, dites de fronde. — A, de Cologne. B, de Comin C, de Vadencourt.

et y choisit de beaux spécimens dont quelques centaines, d'une grande dimension et d'une perfection de matière et de mise en œuvre dont on n'avait peut-être pas d'idée jusqu'à présent, formèrent une collection du plus haut intérêt. Le gisement fut scientifiquement déterminé par M. Pilloy, agent-voyer d'arrondissement à Saint-Quentin, qui le fit connaître au monde savant dans une brochure accompagnée de planches et de coupes géologiques. J'ai moi-même entre les mains de très-nombreux silex de Cologne, parmi lesquels malheureusement beaucoup d'éclats taillés évidemment, quoique sans forme précise, mais aussi de superbes pièces, fragments importants de très-grandes haches, magnifiques lames des plus riches couleurs, grattoirs d'une étonnante perfection, disques qu'on prend généralement pour des grattoirs, mais qui peuvent être des pierres de jet destinées à produire des blessures larges et profondes. De là aussi me viennent des silex (fig. 4) arrondis grossièrement et qui, grâce à leur poids et lancés par des frondes et des bras musculeux, devaient

écraser les chairs, les tissus, les os, et produire d'horribles déchirements dans les parties du corps humain qu'elles frappaient de leur choc contondant. Les spécimens des figures 3 et 4 sont dessinés à leur grandeur naturelle.

Les environs de Bohain avaient aussi fourni de très-beaux silex ouvrés, enfouis dans les alluvions de l'ancienne forêt : grands disques, lames diverses, notamment un immense couteau pourvu de sa base d'emmanchement, long de vingt-trois centimètres et large de trente-sept millimètres (fig. 10, lettre A). Il appartient à la collection de M. Lemaire, ancien notaire à Bohain, qui a autorisé la publication de cette pièce de toute beauté d'après un croquis fait spécialement pour ce livre.

Il est évident que beaucoup d'autres silex ouvrés ont dû être rencontrés, on peut dire : ont été rencontrés dans les alluvions anciennes de bien d'autres points du département de l'Aisne; mais ils n'ont point été signalés ou sont perdus pour la science. Ce n'est pas, d'ailleurs, dans ce livre qu'il faut consigner tous les détails dans lesquels un mémoire spécial seul peut entrer. On ne doit indiquer ici que les grandes lignes d'ensemble et, par crainte d'encombrement, réduire singulièrement le nombre des exemples, en se bornant à la reproduction des types principaux employés comme témoignages.

Ainsi, tout le prouve, il faut le répéter pour établir un point de départ incontestable, notre sol départemental était occupé par l'homme aux premiers temps et pendant la succession des grandes inondations de la période dite diluvienne, celle qui a revêtu la craie secondaire dénudée, les sables et les calcaires tertiaires, nos vallées et nos montagnes, d'une couche vaseuse plus ou moins épaisse, plus ou moins homogène ou mêlée de gravier, d'alluvions étrangères et venues de loin, qu'on les attribue soit à l'action des eaux mises violemment en mouvement par des soulèvements puissants et créant nos grandes chaînes de montagnes, soit à la fonte des glaciers immenses formés pendant la période dite *glaciaire* et se dissolvant, nous l'avons dit, au retour d'une température plus chaude. Jusqu'ici rien ne nous autorise à penser qu'il faille pousser plus loin les hypothèses, à la suite de géologues affirmant que l'homme a habité la France dans les derniers temps des âges tertiaires.

Les trouvailles de silex taillés de l'époque paléolithique, ou vieille pierre, constitue tout ce que nous savons de nos plus anciens préhistoriques, de leurs mœurs, de leurs arts, de leurs habitudes. Avaient-ils des prédécesseurs? Occupèrent-ils les premiers nos contrées? Ont-ils la prodigieuse antiquité que certains leur prêtent ainsi qu'aux temps quaternaires, sans apporter de preuves et en effrayant notre imagination par l'entassement des siècles sur les siècles? Sont-ils âgés seulement de huit ou neuf mille ans, ainsi que de plus réservés le supposent? N'ont-ils que l'âge admis par les traditions bibliques, fixant, à quelques variantes près, la date du grand cataclysme diluvien qui aurait été unique et général? Il n'y a pas encore de solution possible et scientifique à ces grands problèmes qu'il est bon de poser, mais dont le dernier mot n'est pas à la veille de se dire.

Quelles étaient les demeures des hommes habitant notre sol aux temps quaternaires et encore paléontologiques, de ces hommes dont les traces indéniables se constatent aux stations de Cœuvres, de Quincy-sous-le-Mont, de Chaillevois, de Cologne, etc.? C'est encore là un de ces problèmes restés

jusqu'à présent sans solution pour nous. L'homme de l'âge du mammouth, celui aussi de l'âge du renne qui semble lui avoir succédé, ont vécu dans des cavernes naturelles et longtemps perdues, où on a récemment trouvé leurs ossements mêlés à ceux des quadrupèdes leurs contemporains. Les traditions antiques, qui de générations en générations arrivèrent jusqu'aux philosophes et aux écrivains grecs et romains, avaient appris à ceux-ci juste ce que la science moderne nous enseigne sûrement aujourd'hui : c'est que l'homme, aux temps qui déjà n'avaient pas d'histoire il y a près de trois mille ans, ne possédait pas la connaissance et l'usage des métaux, fabriquait des armes et des outils de pierre et habitait des antres caverneux. Pline le Jeune (*Hist. nat.*, lib. VII, c. 57)

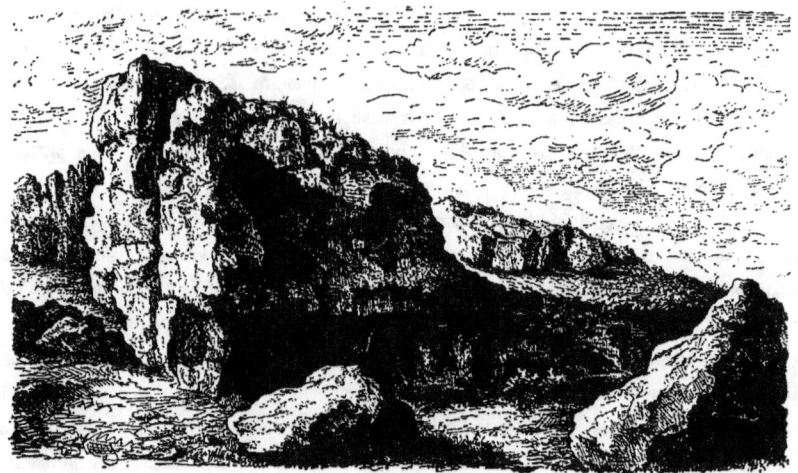

Fig. 5. — Groupe de Boves, à Saint-Mard.

le dit en ce court membre de phrase : « *Antea specus erant pro domibus.* » Il n'apporte pas de preuve authentique; il affirme seulement un fait affirmé depuis des temps illimités.

Ces cavernes, retrouvées dans les Ardennes belges, dans les Alpes maritimes, dans les Pyrénées, dans le Périgord, etc., etc., mais dont nous n'avons pas les équivalents dans le périmètre du département de l'Aisne, au moins jusqu'à présent; ces cavernes étaient-elles toujours creusées par d'anciens accidents géologiques, ou bien l'homme primitif, lorsqu'il n'en trouvait pas à sa portée ou en nombre suffisant, s'en créa-t-il par son industrie et en obéissant à la nécessité qui développait ses instincts et ses facultés natives? La tradition antique et Pline ne le disent pas; la science moderne ne nous montre, pour l'âge du mammouth et du renne, que des cavernes naturelles, et rien ne prouve encore incontestablement que l'homme contemporain de ces animaux s'en soit creusé de factices dans des milieux géologiques dont la dureté eût défié ses efforts et ses outils.

Cependant le département de l'Aisne est, dans ses cantons montueux et accidentés, comme

perforé par un nombre immense de grottes, soit isolées comme celle du lieudit désert *le Vincourt*, dépendance de Cugny-lès-Crouttes (canton d'Oulchy), creusée dans les pentes abruptes au pied desquelles serpente un ruisselet affluent de l'Ourcq ; soit réunies par petits groupes comme à Saint-Mard (fig. 5) (canton de Braine), à Saint-Précord près Vailly, à Vorges et Presles (canton de Laon), etc., etc.; soit formant des ensembles considérables d'habitations, de vrais villages souterrains comme à Comin (fig. 6), dépendance de Bourg-et-Comin (canton de Craonne), à Pasly

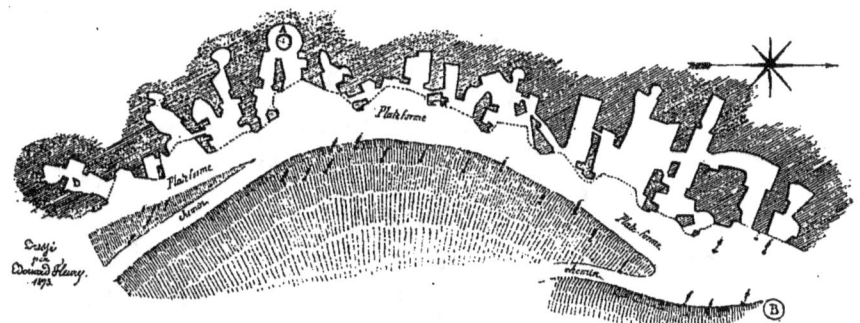

Fig. 6. — Plan d'un groupe de Creuttes, à Comin.

(canton de Soissons), à Jouaignes et à Tannières (canton de Braine), etc. Sans entrer encore dans l'étude spéciale à consacrer aux outils et aux instruments de silex, il faut dire de suite pour établir la haute antiquité, — que tous n'admettent pas, — de ces habitations souterraines du Laonnois, du Soissonnais, du Tardenois et de la Brie champenoise, que, dans leurs environs immédiats ou plus ou moins rapprochés, on ramasse à volonté et à peu près toujours, à quelques exceptions près, des silex ouvrés par la main humaine et appartenant non pas seulement à l'âge néolithique de la pierre polie, mais à l'époque incontestablement plus ancienne et paléolithique de la pierre taillée, car de nombreux spécimens de ces silex rappellent trait pour trait, forme pour forme, ceux qu'on a retrouvés dans les cavernes de l'âge du mammouth et du renne, à Solutré dans le Périgord, à Moustiers, à Menton, dans les alluvions de Saint-Acheul, dans les dépôts des environs d'Abbeville qui ont été le théâtre des recherches si longues et patientes de l'initiateur M. Boucher de Perthes.

Avec l'apparition, dans les lignes qui précèdent, de ces grottes et stations souterraines dans trois de nos arrondissements qui se soudent immédiatement et intimement à l'aide d'un même gisement géologique, l'occasion naît tout naturellement de constater la première manifestation incontestable sur notre sol du travail entrepris par l'homme en vue de se constituer une demeure permanente et plus durable qu'une hutte de branchages ou de gazons entassés, qu'un trou percé dans un sol mobile et de difficile défense contre l'ennemi, qu'il s'appelle *homo* ou bête fauve.

Sur l'épaisseur énorme de la craie de l'âge secondaire sont assis les dépôts tertiaires de sables marins et glauconieux que couronnent les stratifications concordantes, mais non pas toujours hori-

zontales de bancs plus ou moins puissants, plus ou moins durs, du calcaire grossier où la construction de nos édifices va chercher des matériaux de qualités très-diverses. Ces dépôts siliceux et calcaires superposés ont chez nous une puissance de quatre-vingts mètres, tantôt plus, tantôt moins, dans celles des parties de l'arrondissement de Laon qui les ont conservés. Cette moyenne est peut-être diminuée dans quelques cantons de l'arrondissement de Soissons et surtout de celui de Château-Thierry où la formation calcaire se recouvre d'étages de création plus récente, quoique toujours appartenant à l'époque tertiaire, c'est-à-dire les calcaires lacustres supérieurs de Ronchères et Beuvardes (canton de Fère-en-Tardenois), et de la forêt de Villers-Cotterets ; les calcaires lacustres moyens, meulières et marnes vertes de quelques localités de l'arrondissement de Château-Thierry ; les terrains à plâtre, gypse ou sulfate de chaux du même arrondissement, et enfin les sables et grès moyens si nombreux depuis la rivière de la Marne jusqu'au canton de Fère-en-Tardenois, et si curieux entre Fère et Rocourt (canton de Neuilly-Saint-Front) et à Taux (canton d'Oulchy-le-Château).

Ces masses de sables inférieurs, surmontées de calcaire grossier, ont été profondément érodées, travaillées par les eaux diluviennes qui, à diverses époques, y ont creusé des vallées principales où coulent les rivières de la Marne, de l'Ourcq, de la Vesle, de l'Aisne, de l'Ailette

Fig. 7. — Carte du canton de Craonne, au point de vue préhistorique.

et de l'Oise, sans parler des vallons de détails où serpentent quelques affluents. De longues chaînes de collines, hautes d'environ cent mètres, couvrent les cantons de Laon, Craonne, Coucy, Anizy, une portion de celui de Lafère, tous ceux de Vailly, Soissons, Vic-sur-Aisne et Braine. Comme type d'altitude moyenne, de stations souterraines préhistoriques et de silex de toutes formes avoisinant les grottes disséminées ou groupées en grand nombre, on peut prendre (fig. 7) la portion profondément et bizarrement découpée du canton de Craonne sur la rive droite de l'Aisne, et celle où sont pointées quelques localités de celui de Braine au sud de ce cours d'eau. On apercevra sur cette carte ci-contre quelques-uns de ces mamelons isolés, ou *buttes* en langage du pays, et qui, réservés par les

eaux dans les grandes crues ou inondations plus ou moins anciennes, affectent généralement la forme conique, sont indépendantes de la chaîne principale et s'en détachent sensiblement. Quand ce ne sont pas là de simples lambeaux des sables inférieurs, comme aux environs de Craonne et de Craonnelle, quand elles présentent une surface considérable, ramifiée, allongée, et lorsqu'elles ont conservé leurs stratifications calcaires, celles surtout du sommet qui apparaissent en grands affleurements, ces buttes ont été l'objet tout spécial de l'attention et de la prédilection des sauvages préhistoriques. Ils y trouvaient tout ce dont ils avaient besoin, d'abord pour leur alimentation : marais et ruisseaux bien empoissonnés, bois giboyeux, sources abondantes à diverses hauteurs; ensuite pour leur défense : isolement, pentes rapides et souvent marécageuses, projectiles pierreux et tout prêts dont ils accableraient les assaillants; enfin facilités pour créer des demeures aussi saines que salubres : en premier lieu les strates tendres et calcaréo-siliceuses des affleurements rocheux, en second lieu le plateau supérieur où, pendant la saison chaude, on élèverait rapidement des huttes de branchages dont les pentes fourniraient commodément tous les matériaux. La carte (fig. 7) présente à l'ouest la grande butte allongée de Comin dont le nom va reparaître bientôt, défendue à la fois par la rapidité de ses pentes, par les marécages de Vendresse au nord, de Bourg à l'est, de Verneuil à l'ouest, et au sud par la rivière d'Aisne. L'îlot bizarre où la ville de Laon s'est assise, celui plus considérable de Mons-en-Laonnois avec sa butte secondaire du *Chestaye*, le cône aigu de Sauvrezis (canton d'Anizy), le mamelon d'Aulnois (canton de Laon), etc., ont tous été le centre de stations de grottes habitées et près desquelles les silex travaillés se rencontrent en grand nombre.

Le plan horizontal du plateau de Comin (commune de Bourg, canton de Craonne) est le meilleur type (fig. 8) d'un grand groupe d'habitations souterraines creusées sous la portion supérieure du plateau d'une butte isolée. On ne devrait point tenir pour trop fantaisiste l'étymologie qu'on tirerait de la position géographique de cette station : Comin, *Cuminum* dans une charte de 1184, *cuminum* en bas latin mal orthographié pour *culminum*, de *culmen*, faîte d'une colline. Ce plan montre à la fois l'immense quantité, peut-être plus de quatre cents[1], des grottes connues qui enveloppent toutes les faces du plateau à l'exception de celle du nord ; leur voisinage en groupes serrés ou leur éloignement entre elles; la station riche en silex au-dessus de l'affleurement calcaire; les sources disséminées utilement sur le plateau; l'isolement absolu de la butte et la déclivité de ses rampes; la position des marécages et des bois autrefois si développés et touffus, de la rivière aussi sur la droite de laquelle se fixa l'émigration partie de la ville souterraine à une époque inconnue, mais fort ancienne, puisque le village moderne porte un nom latin : *Burgum*, Bourg, château fort.

Si du Laonnois on passe dans l'ancien Ourxois ou Orxois, dépendance de la vieille division géographique qui s'appelle le Tardenois, on s'étonnera à juste raison de trouver les stations souterraines situées non plus à peu près au sommet de la montagne comme à Laon, Mons-en-Laonnois,

1. Celles qui ont chuté et sont cachées par le gazon du talus naturel, par les herbes folles et les buissons épineux, ne figurent point dans ce chiffre et sont très-nombreuses encore. De plus, tout n'est point encore connu et pointé.

Vorges, Chamouille et Comin, mais un peu plus bas comme niveau à Saint-Mard (canton de Braine) sur la rive gauche de l'Aisne, en face et très-près de Comin ; un peu plus bas encore et à mi-côte de Cuiry-Housse (canton d'Oulchy) ; beaucoup plus bas dans la vallée de l'Ourcq qu'elles dominent de quelques mètres seulement aux Crouttes, hameau de Cugny (canton d'Oulchy), tandis qu'elles baignent leur base dans l'eau à l'abbaye du Val-Chrétien (canton de Fère-en-Tardenois), pour se relever sensiblement au-dessus de la Marne à Crouttes (canton de Charly), toutes, d'ailleurs, ayant été creusées par la main de l'homme dans la même strate tendre et pulvérulente du calcaire grossier tertiaire qui couronne les montagnes du Laonnois.

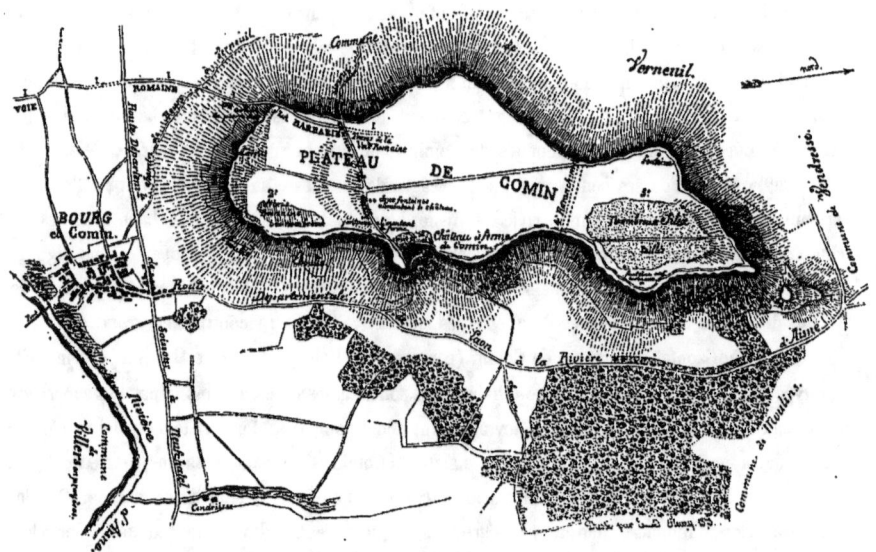

Fig. 8. — Plan du plateau et des habitations souterraines de Comin.

Cette différence considérable de niveau (soixante mètres environ) s'explique facilement en géologie par l'action, dans les mers crayeuses et secondaires, d'un puissant courant qui, entre Laon et l'extrémité du canton de Condé-en-Brie, aurait creusé une immense vallée sous-marine dont le thalweg, ou profondeur *maxima*, se serait trouvé juste au point central de la vallée actuelle de l'Ourcq, vallée sur laquelle se seraient moulés tout naturellement les dépôts stratigraphiques, successifs et tertiaires des sables moyens dits du *Soissonnais*, et plus tard des calcaires grossiers, ce que prouveraient les côtes suivantes relevées sur la carte de l'état-major. La couche supérieure du calcaire grossier est : à Laon, de 185 mètres au-dessus du niveau de l'Océan ; environ de 180 mètres à la *Route-des-Dames* en avant d'Ostel (canton de Vailly) et en haut du plateau servant de ligne de partage entre les eaux de l'Ailette et celles de l'Aisne ; de 180 mètres encore à

Saint-Mard (canton de Braine) sur la rive gauche de l'Aisne; de 117 mètres seulement dans la vallée de l'Ourcq à Oulchy-le-Château; de 134 mètres à Essommes (canton de Château-Thierry) et à Crouttes (canton de Charly), centre important de grottes, et où le niveau s'est sensiblement relevé; enfin de 160 mètres à Villemoyenne (canton de Condé-en-Brie), dernier village du département de l'Aisne sur sa frontière commune avec celui de la Marne.

A des hauteurs variables au-dessus du fond des vallées, mais dans des conditions identiques comme milieu, c'est-à-dire la strate tendre calcaréo-siliceuse enfermée entre deux strates de roches plus compacte et plus dure, la supérieure formant plafond, l'inférieure employée comme pavage ou plancher, chaînes ou buttes offrent donc fréquemment des groupes plus ou moins nombreux et resserrés d'habitations souterraines qui portent des noms divers suivant les arrondissements. Ces grottes se nomment *Creuttes* dans les environs de Laon et dans le canton de Craonne; ainsi l'on appelle *Creuttes de Laon* le hameau souterrain qui confine à l'ancienne abbaye de Saint-Vincent, *Creuttes de Mons-en-Laonnois* le groupe d'habitations creusées dans le tuf au haut de la montagne, tandis que le village, en souvenir de son origine et de son émigration, a gardé le nom peu mérité de Mons (*mons*, montagne), car il est en entier bâti au fond du vallon. On dit les *Creuttes* de Neuville (canton de Craonne), les *Creuttes* de Comin.

Les stations souterraines s'appellent Boves une fois le canton de Vailly abordé, et surtout sur la rive gauche de l'Aisne. On a les *Boves* de Chavonnes (canton de Vailly), de Vailly lui-même, de Presles-et-Boves, de Vauceré, de Jouaignes, etc. (canton de Braisne). Les fermes bâties sur des emplacements souterrains sont des *Bovelles* ou des *Bovettes*. On a la ferme de la *Bovette* à Pargny-Filain, et la *Bovette* est un ancien fief de Soupir, deux villages du canton de Vailly. Les *Bovettes* sont aussi un hameau de Presles-et-Boves (canton de Braisne). Ceux qui n'ont point admis l'origine préhistorique des stations souterraines de l'Aisne et en attribuent la création à l'époque gauloise, en y voyant sans conteste les traces de coups de pioches de fer, cet élément tout moderne de civilisation, se font une arme de ce nom : *Boves*, *Bovettes*, qui puiserait, suivant eux, son étymologie dans le mot *Bos, bovis*, bœuf, par extension étable à bœufs. A les entendre, il n'y aurait que des peuples ayant perdu depuis longtemps la notion et les habitudes de la vie troglodytique pour avoir eu la pensée de creuser des grottes ; ils avaient déjà des bestiaux, puisqu'ils rentraient leurs bœufs dans les grottes, dans les *Boves*, en les ramenant des pâturages situés au fond des vallées; c'étaient peut-être des cultivateurs, pour certain des pâtres, des tribus vivant de la vie pastorale, et non des hordes de sauvages primitifs et de vrais troglodytes. On peut chercher l'étymologie de *Boves* autre part que dans *Bos*, bœuf, et la trouver dans le vieux mot celtique, *Bod*, bois, en bourguignon et en rouchi ou patois picard *Bos, Bos* aussi en roman, *Bou* en auvergnat, d'où *Bois, Bosquet*. Dans nos villages laonnois on appelle *Boquillon*, et *Bokillon* dans nos communes picardes, l'ouvrier bûcheron, *boquillon, bokillon*, bûcheron qui ont le même radical *Bod, Bos, Bou*, que notre mot *Bois* et notre *Bove*. *Bove* ne serait donc pas le synonyme d'étable creusée souterrainement, car il y aurait eu bien des étables dans le département de l'Aisne, mais l'équivalent de *Creutte*, de grotte

dans les bois dont la contrée était jadis remplie, surtout sur les pentes de ses montagnes. En patois rouchi ou picard de Valenciennes, Bavay, Maubeuge, Avesnes, une cave s'appelle *Bofe*, le *v*, comme le *ch*, s'étant durci dans les mêmes contrées qui disent un *Kat* pour un chat, un *Kien* pour un chien. A Mons on appelle aussi *Bofe* la cave, et dans certains cantons de Picardie *Bofe* a pour synonyme *Gove* ne différant pas beaucoup de notre mot *Bove*[1].

Dans les cantons d'Oulchy, de Château-Thierry, de Fère, de Charly, de Neuilly-Saint-Front, on ne dit plus ni *Boves*, ni *Creuttes*, mais *Crouttes*, ce qui, en patois champenois, est l'équivalent de *Creuttes*. On a, de ce côté du département de l'Aisne, les noms significatifs de *Muret-et-Crouttes*, de *Cugny-lès-Crouttes* (canton d'Oulchy), surtout de Crouttes (canton de Charly). Là toutes les stations souterraines sont des *Crouttes* : les *Crouttes* du Val-Chrétien, les *Crouttes* de Trugny, de Givray, de Wallée (canton de Fère), de Crouttes et de Genevroy (canton de Charly), de Breny, de Cugny-lès-Crouttes, de Muret-et-Crouttes, de Montgru-Saint-Hilaire (canton d'Oulchy) et d'Oulchy lui-même, de Nanteuil-Vichel, de Troesnes, de La-Ferté-Milon, celles-là absolument défigurées, du moulin des *Crouttes* à Chouy (canton de Neuilly-Saint-Front), pour m'arrêter à l'entrée du département de l'Oise et à Marolles où se constate encore un groupe de Crouttes.

Tout ce grand ensemble géographique de plus de quatre-vingts stations aujourd'hui pointées sur une carte et tout à l'heure absolument ignorées, se relie intimement par les trois dénominations qui paraissent appartenir particulièrement chacune au patois de l'une de ces trois anciennes divisions administratives, le Laonnois, le Soissonnais et le Tardenois qui donne la main à la Champagne. Par la *Bovette* de Fourdrain, la *Bovelle* de Coucy-en-Laonnois, la *Bove* de Braye (canton de Craonne), le Laonnois soude son patois à celui du Soissonnais plus spécialement possesseur des *Boves*, tandis que celui-ci prépare les *Crouttes* des vallées de l'Ourcq et de la Marne, à la fois par les *Bovettes* de Lannoy du canton d'Oulchy qui commence la série des *Crouttes*, et par le lieudit les *Crouttes* trouvé dans le cadastre de Vauxceré, village qui, du haut de sa montagne et de ses grottes pleines de cascades et de sources, commande la rive gauche de la Vesle, en plein *pagus* soissonnais où l'on n'a généralement que des *Boves*.

Les Creuttes, les Boves et Bovettes, les Crouttes et Crouttelles représentent donc absolument la même grotte taillée dans la même strate de pierre tendre par la main des hommes. Il n'en faut pour preuve que le radical commun aux *Creuttes* et aux *Crouttes*[2]. Il est évident que ce vieux mot *Creuttes* dérive de *Creux*, synonyme de profond. *Creutte* est en patois le féminin de *Creux* tout aussi bien que *Creuse*. Dans le canton du Catelet (arrondissement de Saint-Quentin), qui n'a pas d'habitations souterraines, on appelle *Creutte* une excavation ou, si l'on veut, la plaie profonde qu'un accident ou la piqûre d'un insecte produit dans un arbre. Cependant *Creux* n'a jamais joué le rôle de ce qu'en linguistique on appelle une racine, un radical. On a cru trouver la racine de

1. Abbé Corblet, *Glossaire du patois picard ancien et moderne*, p. 299.
2. Dans une charte du XIIIᵉ siècle, le village de Crouttes, près Charly, s'appelle *Creuttes*.

·*Creux*, *Creuttes*, dans le mot latin *Crypta*, crypte, souterrain. Carlier, l'auteur de l'*Histoire du Valois* (t. Ier, p. 87 et 88), parlant des villages de la Brie, du Soissonnais et du Valois qui portent le nom de Crouttes, tels que « Crouttes-sous-Béthizy, Crouttes-sous-Oulchy, Crouttes-sous-

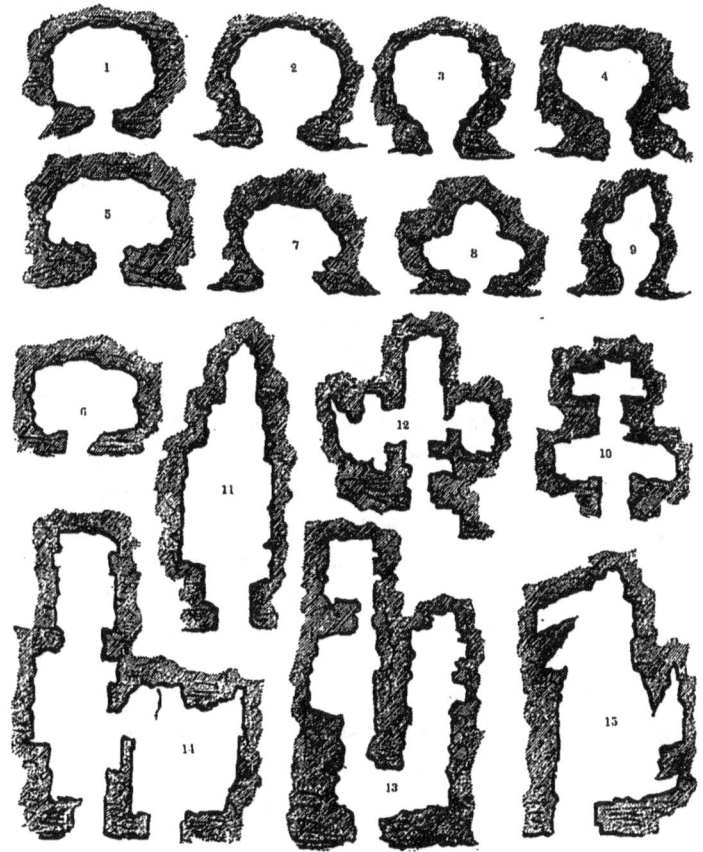

Fig. 9. — Plans de creuttes primitives ou remaniées.

1, 3, 15, à Saint-Mard; 2, 4, 5, 7, à Genevroy; 6, à Cugny-lès-Crouttes; 8, 9, 10, à Jouaignes; 11, 14, à Comin; 12, à Nanteuil-Vichel; 13, à Crouttes (canton de Charly).

« Muret », dit que leur dénomination provient du latin *Cryptæ*, ce qui est une erreur en philologie, puisque *Cryptæ* provient lui-même du grec KRUPTOS, caché, *abditus*, *occultus*, *clandestinus*. Athénée, cité par le dictionnaire Littré au mot *Crypte*, avait appelé KRUPTE un corridor souterrain, avant que Vitruve eût écrit : *In ædibus cryptæ*, et Suétone : *Et solitus mediæ cryptam penetrare suburræ*.

Tout d'abord je m'étais contenté de l'étymologie grecque KRUPTE comme ayant enfanté la *Crypta* romaine et de seconde main la *Grotte* française, la *Creutte*[1] picarde et la *Croutte* champenoise. Il semble que ces recherches philologiques n'aient pas été poussées assez loin. La langue grecque n'est pas une langue *mère* dans le vrai sens de ce mot. Comme les nôtres, elle a cherché ses racines dans des langues plus anciennes. Il y a un radical qui existe partout et semble universel. C'est la syllabe *Crau*, pierre, qui des vieilles langues éteintes a passé de toutes pièces dans la nôtre. Nous avons, en avant d'Arles, l'immense et déserte *Plaine de la Crau* que les inondations antiques du Rhône ont couverte de graviers et de pierres, *Crau*, de grosseurs variées et causes éternelles d'éternelle stérilité. Pline (*Hist. nat.*, lib. IV, ch. x), appelait déjà, à la fin du premier siècle de notre ère, la plaine de la *Crau*, *Campi lapidei*, et le vieux géographe grec Strabon (liv. IV, p. 182) disait PEDION LITHODES, traduisant le *Crau* celtique et devenu gaulois. En Savoie, on appelle *Crau* les roches d'éboulis. Plus près de nous, à Boulogne (Pas-de-Calais), on appelle *Cronaille* les décombres pierreux et plâtras de démolition, où l'on reconnaît facilement le radical antique *Crau*, pierre, gravier. Le terrain communal de Solutré, où on a trouvé des stations préhistoriques si fertiles en enseignements, s'appelle *Crot du Charnier*, CROT, CROC étant en périgourdin les équivalents de grotte, abri sous la pierre, ce qui est le cas aussi de Crot-Magnon, célèbre abri rocheux de l'homme antique des bords de la Vézère, et découvert en 1868. Le raifort sauvage, qui ne pousse que dans les pierres, s'appelle dans beaucoup de campagnes le *Cran* ou *Cranon*, et c'est sous ce nom qu'on l'annonce dans les catalogues des marchands de graines de Paris. On appelle chez nous *Cran* les débris de roches calcaires qui parsèment nos collines du Laonnois, et les carriers vous diront et répéteront avec insistance que les *Creuttes* sont percées dans le *Cran*, que l'on ne nomme carrière que les excavations taillées dans le banc dur, que jamais on n'a pratiqué de *Creuttes* dans ce banc solide, mais dans le banc pulvérulent du *Cran*. Le même langage est tenu partout, dans la vallée de l'Ardon comme dans celle de l'Ourcq, sur les bords de l'Aisne comme sur ceux de la Marne.

Beaucoup de nos villages à Creuttes nous montrent avec toute évidence le radical *Crau* dans ces noms : Craonne, Craonnelle, Crandelain (canton de Craonne) ; Cranières, à Happencourt (canton de Saint-Simon), et à Saint-Gobain (canton de La Fère) dont les cavernes sont encore habitées ; Craone, Cresnes ou Crenelles, hameau de Coucy-la-Ville ; Croanes, le *Mont-de-Croanes*, à Chéret (canton de Laon), avec creuttes et silex ; Cravançou (canton d'Oulchy) ; Cramailles, Cramoiselles (canton de Fère) ; Craulart, Cruau, les Cruaux, hameau de Chéry-Chartreuse (canton de Braine) ; *Craot*, qui revient au *Crot* périgourdin ; facilement reconnaissable à Chouy-sur-Ourcq (canton de Neuilly-Saint-Front) qui a sa ferme de Crotigny ; Crécy, Crépy, le Crottoir ; les Crouttes, dépendances, nous le savons, de Muret,

[1]. Dans le patois picard de Nesles, petite ville du département de la Somme, *Creute* est équivalent de cave, de souterrain. (Abbé Corblet, *Glossaire du patois picard*, page 355.)

de Cugny, de Chouy et aussi de Montigny-Lengrain (canton de Vic-sur-Aisne); Crouy, village à carrières (canton de Soissons). Tous ces mots, Creuttes, Creuttie, Creptis, Crueuttes, Cruttes, Créaux, Cruaux, Crouttes, Croustes, Crouttez, Cruttes, Cruptes, se trouvent dans de vieilles chartes locales. Dans notre enfance, nous essayions de renverser de loin une pyramide de pierres plates à l'aide d'une autre pierre nous tenant lieu du disque antique ou *palet*, et, en recommençant une partie, tous les petits joueurs criaient : « Ramasse « tes *Crouttes!* » pour « Ramasse tes pierres ! »

Si l'on disait que *Crau* est de création moderne dans *Plaine de la Crau* en Provence, dans le patois savoyard, dans *Crot-du-Charnier* et *Crot-Magnon* du centre de la France, on emprunterait alors à une vieille langue perdue, la gaélique d'Écosse, le radical *Crau* dans le mot *Craig*, pierre, duquel pourraient parfaitement venir la *Creutte* et la *Croutte*, les *Cruaux* et *Crodne* locaux, sans passer par le latin *Crypta* ou le grec KRUPTE, qui peuvent et doivent eux-mêmes aussi venir de *Craig*. En langage kymrique, au lieu de dire *Craig*, on dit *Karrey*, pour signifier pierre et rocher. C'est la même prononciation, si ce n'est la même orthographe, et la langue kymrique est aussi une langue perdue et dont l'origine ne se peut constater dans la nuit des temps; et encore faut-il se dire que les langues celtiques, la kymrique et la gaélique, avaient emprunté sans nul doute le radical *Crau* ou *Crai* à des langues antérieures et qui allaient se perdre.

La dénomination commune à toutes les Creuttes, Crouttes et Boves, est donc un fait acquis. Il en est de même pour leur gisement géologique ou milieu stratigraphique, on l'a vu. Les campagnards et carriers de tous nos cantons à stations souterraines le répètent à l'envi les uns des autres, nous le savons déjà; mais on ne peut trop insister sur ce point important, car l'affirmation contraire sert de base à l'argumentation de ceux qui nient la haute antiquité de nos grottes. Ils prétendent que nos Creuttes ne sont point antérieures à l'époque pastorale et remontent au plus loin à l'âge de la pierre polie, parce que c'est seulement alors que l'homme a pu concevoir une entreprise qui demande un travail sérieux et continu comme le creusement d'une masse pierreuse; aux temps paléolithiques ou du mammouth et du renne, l'homme était d'abord incapable de travail et de plus horriblement sale et négligent; il accumulait sur le sol des cavernes ses débris de cuisine, tandis que le sol des Creuttes de l'Aisne est net, propre et vierge de tout résidu, de toute ordure.

Cette dernière objection tombera d'elle-même quand on aura établi par des faits incontestables que toutes nos Creuttes n'ont jamais cessé d'être habitées jusqu'aux temps modernes de l'émigration de leurs populations de troglodytes vers les vallées plus commodes à parcourir ou à cultiver. On verra bientôt qu'un bon nombre des antiques stations souterraines forment, aujourd'hui encore, des villages plus ou moins importants au sommet de nos collines : ainsi Pargnan, Geny, Paissy, Cerny-en-Laonnois, du canton de Craonne. Chavonnes (canton de Vailly) a son hameau de Boves comme Mons-en-Laonnois, comme Laon, comme Presles et

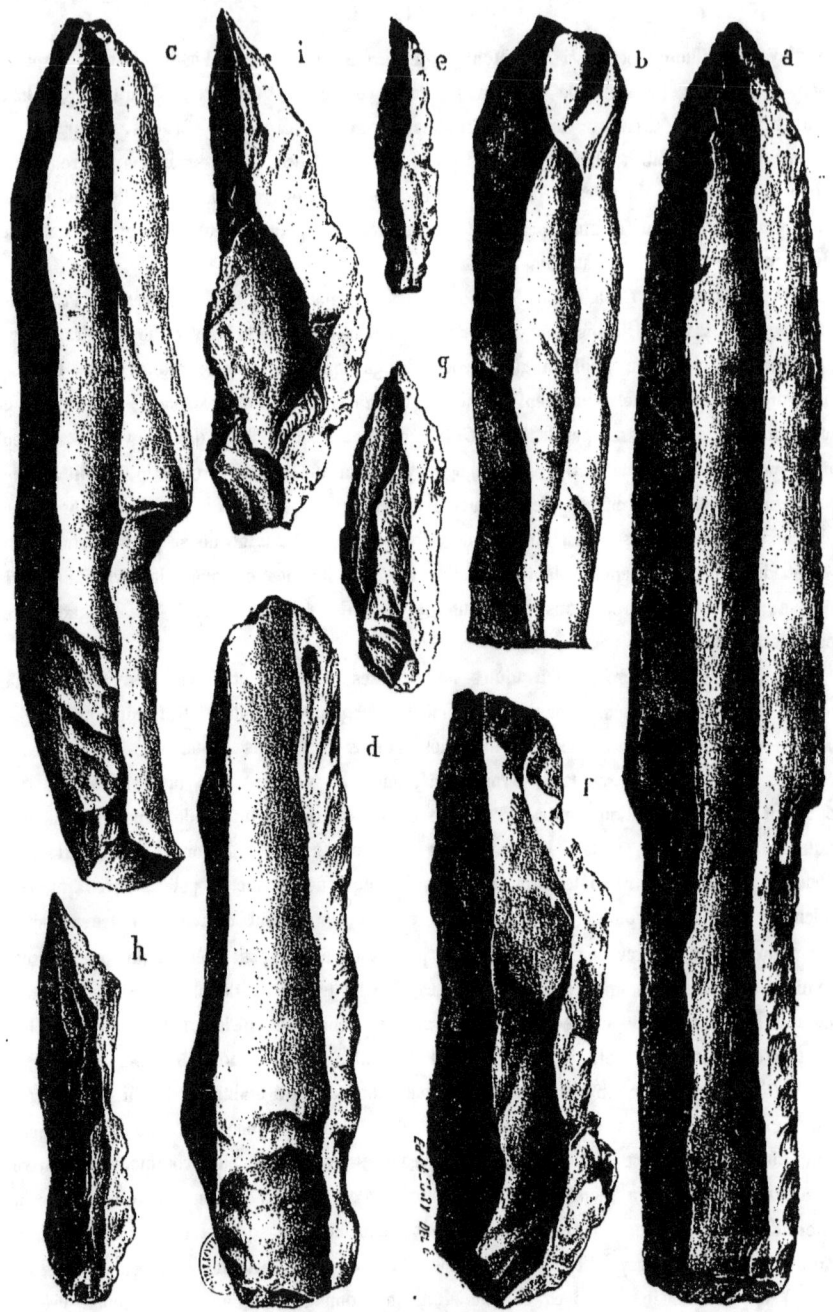

Fig. 10. — Grandes et petites lames de couteaux de silex provenant : A, de Bohain; B, C, D, de Quincy-sous-le-Mont; E, F, de Berry-au-Bac; G, de Neuville-en-Laonnois; H, de Veslud; I, de Bois-Roger, dépendance de Laniscourt.

Boves, comme Cugny-les-Crouttes. A Wallée (canton d'Oulchy), les deux affleurements de roche tendre, à droite et à gauche au-dessus du vallon, possèdent des groupes serrés dont chaque grotte est habitée. La trace infecte, mais fertile en renseignements utiles, du préhistorique ayant laissé ses débris de festin dans les grottes des Pyrénées ou du Périgord, a nécessairement disparu dans nos Creuttes de l'Aisne par le fait matériel et prouvé de la continuité de leur habitation jusqu'à nos jours par l'homme des races diverses et de plus en plus porté à la propreté et au soin de sa demeure et de sa personne.

D'un autre côté, la difficulté de se tailler des refuges dans les strates tendres et friables de notre calcaire grossier ne tient pas un instant devant l'examen sommaire de ce dépôt géologique. Il s'entame à l'ongle ; une pointe de bois mou le perfore ; les agents chimiques de l'air et les influences climatériques, pluie qui le pénètre, gelée qui le dilate, le fendent et le réduisent en poudre. Le carbonate de chaux de cette stratification si facile à la désagrégation est mêlé à une proportion considérable de sable siliceux très-fin, et cette alliance peu sympathique forme un calcaire jaune, sec, léger, poreux, qui en certains affleurements, comme à Comin, à Neuville, à Pasly, affecte des formes de scories sous l'action de la pluie qui enlève ses portions les plus ténues et mal agglutinées. A Saint-Mard, on écrase ce calcaire sous la plus légère pression de deux doigts. A Pasly (canton de Soissons), à Tannières (canton de Braine), les pieds-droits des portes des grottes offrent une proportion tout à fait anormale de sable siliceux, et on ne comprend pas facilement comment ces rochers se tiennent encore debout. Les différentes strates de nos calcaires grossiers sont d'habitude très-riches en moules de *Cerithium gigantheum*, ce magnifique habitant des mers à dépôts calcaires ; M. d'Archiac (*Description du département de l'Aisne*, page 247, groupe du calcaire grossier) constate que l'élément siliceux est tellement riche dans l'étage tendre où ont été creusées les grottes de Neuville (canton de Craonne), que le *Cerithium gigantheum* y est excessivement rare, évidemment parce qu'il n'y trouvait pas les conditions favorables à sa vie.

L'homme quaternaire des cavernes de Menton et des abris de la Vezère ne pouvait, on le comprend, perforer en galeries souterraines les roches plus ou moins dures et solides auxquelles il eût eu affaire, seulement avec ses ongles et ses outils de bois, d'os et de silex. Ainsi nos villages souterrains de Laffaux, de Neuville-sur-Margival (canton de Vailly), etc., taillés dans la pierre dure, ont utilisé la carrière travaillée aux temps modernes avec des instruments de fer et ne peuvent être confondus avec nos stations de Creuttes et de Boves ; mais l'homme préhistorique qui apparut dans l'enceinte du département de l'Aisne au temps du mammouth et de l'*Ursus spelæus*, n'avait besoin que d'imiter ce dernier se creusant une tanière dans les stratifications calcaréo-siliceuses du sommet de nos collines, rien qu'en grattant la roche. D'ailleurs, cet homme de la station de Cœuvres dont on trouve les instruments de silex au milieu des os des grands pachydermes éteints, savait tailler dans le silex des outils pointus. Ses lames de couteau pouvaient facilement entamer le calcaire friable, poreux, et qui de lui-même tombait

en poussière (figure 10, lettres B C D, couteaux du *diluvium* à Quincy-sous-le-Mont; figure 2, lame pointue du *diluvium* à Chaillevois). Du riche emplacement de silex ouvrés que nous avons exploité si fructueusement à Comin, il nous est venu deux outils (fig. 11), le premier propre à servir de pioche brisée à l'emmanchure par l'action trop violente du carrier antique, le second qui a pu, sorte de pic, être employé, fixé au bout d'un long bâton, aussi bien à pratiquer une série de trous ou de sillons autour d'un fragment de roche tendre à abattre, qu'à blesser un adversaire ou un animal poursuivi. Personne n'oserait affirmer, mais personne ne nierait absolument la destination de ces deux instruments de silex taillé, et, d'ailleurs, la science n'est pas encore absolument fixée sur l'emploi de certains silex qui sortent des formes habituelles de ces armes ou outils dont on complète journellement la collection et le catalogue par des spécimens inattendus.

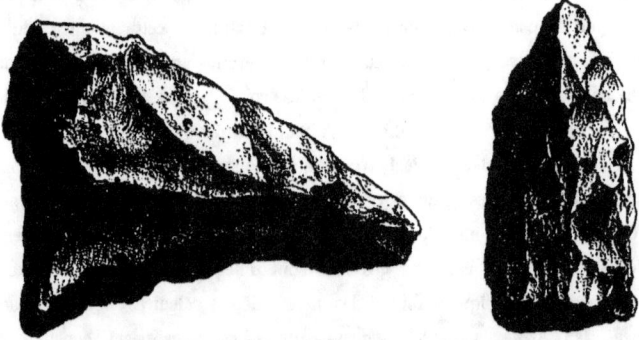

Fig. 11. — Pioche et pic pour la taille des Creuttes, trouvés à Comin.

Il ne faudrait point dire cependant que toutes nos grottes soient quaternaires ou même contemporaines de la pierre polie. Ce qu'on peut affirmer avec la tradition et avec Pline, c'est que toutes les contrées du globe placées ou à peu près dans les mêmes conditions orographiques et géographiques ont possédé des cavernes répondant et subvenant aux mêmes besoins, qu'elles soient ou naturelles, on en connaît partout, ou factices quand le milieu géologique en rendait le percement facile. Chez nous, cet habitat peut remonter au moment où l'homme apparaît incontestablement auprès du mammouth, puisqu'il possédait déjà ces outils solides, durs et aigus, auxquels la strate tendre du calcaire grossier ne pouvait résister et par lesquels, au contraire, elle pouvait s'entamer sans mal et sans fatigue. Cet habitat a persisté avec certaines modifications à travers et malgré les progrès de la civilisation, et les paysans préhistoriques des temps celtiques, gaulois, gallo-romains, franco-mérovingiens, du moyen âge, ont successivement occupé et même creusé des Creuttes. A Paissy (canton de Craonne), le groupe de grottes qui termine à gauche l'arc ou fer à cheval dont la droite est occupée par le village moderne et par sa jolie église bâtie sur le promontoire au-dessus de Moulins, nous offre, à la Creutte du *Château-Métreau* ou *Métro* abandonnée, le spectacle origi-

nal d'une grotte pleine de débris de ces peintures romaines, caractéristiques, bien connues et à bandes alternativement rouges, bleues ou jaunes, encadrant des panneaux aussi de couleurs monochromes et plus tendres. C'est un riche Gaulois, grand propriétaire terrien, qui transforma en villa romaine sa Creutte ou plutôt ses Creuttes, labyrinthe de galeries souterraines reliées entre elles, jadis constituant un grand ensemble et divisées en deux groupes dont l'une, au dire d'une légende locale, formait l'habitation du maître, tandis que l'autre enfermait les cavernes d'exploitation et les communs.

De tout temps donc on a creusé des Creuttes dans les strates tendres quand elles présentaient assez de surface en hauteur et longueur.

Fig. 12. — Éboulis de Creutte, à Comin.

L'homme y a maintenu son habitation très-longtemps là où elles sont désertes aujourd'hui ; il l'y gardera et y restera longtemps encore et tant que son intérêt l'y maintiendra. Certains pauvres se taillent, même de nos jours, des Creuttes dans le tuf ou tuffeau.

Avant de pénétrer dans les Creuttes, l'étude de leurs entrées n'est point à dédaigner. La porte de la grotte vraiment antique ressemble singulièrement au trou d'une tanière gigantesque. Le groupe des Creuttes méridionales de Neuville-en-Laonnois figure de loin une réunion de grands terriers béants verticalement, avec ses entrées basses, étroites, circulaires, ogivales ou formées d'arcs surbaissés. La figure 5, *Groupe de Boves à Saint-Mard*, nous offre des spécimens de ces trous non remaniés de grottes ou primitives, ou très-anciennes. Ces portes non remaniées sont rares partout. Autour du plateau de Comin, on en trouve quelques-unes, surtout sur la face qui regarde Verneuil et dans les pentes rapides et gazonnées d'un talus abrupt, au sein duquel on ne peut pénétrer qu'en rampant, tant l'orifice est étroit et encombré de poussière et de débris.

Fig. 11. — Entrée de Crouttes, à Comin.

Fig. 10. — Intérieur de Crouttes, à Crouttes, près Charly.

Fig. 13. — Intérieur de Croutte non remaniée, à Genevroy (canton de Charly), d'après un dessin de M. A. Varin.

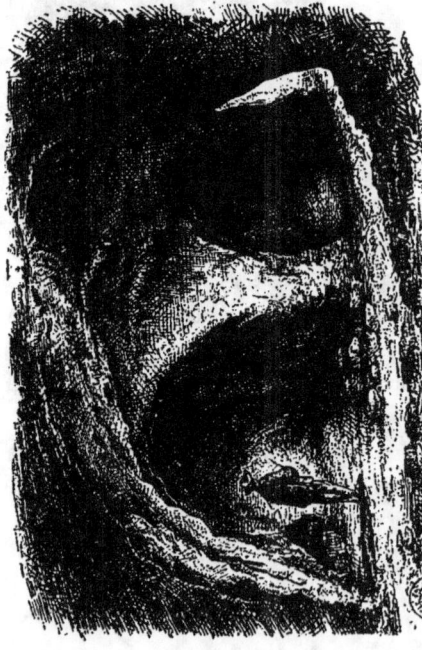

Fig. 15. — Intérieur de Bove double, à Jouaignes (canton de Braine).

On a un spécimen très-pittoresque de vieille porte non remaniée dans un éboulis de Comin, qui, parti du sommet, a emporté sur les pentes une portion énorme du banc calcaire, en a semé çà et là les débris, et a jeté une entrée de Creutte (figure 12) en façon d'arc de triomphe sur la verdure où il joue le rôle que remplit sur la mer la fameuse roche trouée qui fit jadis partie de la falaise d'Étretat. Une Croutte isolée du *Vincourt* à Cugny près Oulchy offre encore un type de porte très-ancienne.

A Comin où beaucoup de Creuttes, surtout aux environs du château et de la ferme, ont été utilisées comme magasins à récoltes, étables et communs, les entrées sur la face de l'est sont toutes remaniées et peu intéressantes. Elles ont été démesurément ouvertes par la main de l'homme moderne qui a travaillé sans précaution. Pour soutenir cette roche tendre il faut des pieds-droits rapprochés, très-bas et couronnés de lignes cintrées, ogivales, surtout peu longues, telles enfin que nous les voyons sur la figure 13, *Intérieur de Crouttes non remaniées à Genevroy*, dépendance de Bezu-le-Guéry (canton de Charly).

Au contraire, si le ciel ou plafond est trop ouvert ou insuffisamment soutenu par des pilastres d'entrée trop espacés entre eux, il s'exfolie et se délite à l'hiver sous l'action des eaux qui s'infiltrent, se dilatent à la gelée, partagent et entraînent des blocs monstrueux, comme sur l'extrémité est de l'affleurement de Comin où ces éboulis, ces écrasements, ces accidents sont communs et ont laissé des traces saisissantes. Là, des entrées sont communes à deux, trois et quatre grottes (fig. 14). Au bout d'un certain temps, la Creutte s'affaisse sur elle-même, entraînant sur ses décombres le massif supérieur de roches et de terres qui à la longue forment un talus normal de quarante-cinq degrés, grâce à de nouveaux éboulements. Ce sol vierge se couvre bientôt d'une végétation que l'humidité et l'absence de soleil poussent à l'excès, grandes herbes, lierres terrestres, orties, ronces et buissons épineux. Alors il n'y a plus trace de la Creutte effondrée que l'œil attentif du chercheur peut seul reconnaître.

Ces chutes de portes, de plafonds, de grottes entières ne sont point rares non plus (fig. 5) dans nos nombreux villages souterrains où des accidents terribles sont restés dans toutes les mémoires. Une femme a été écrasée par le plafond délité et mal soutenu de sa Creutte à Comin. A Mons-en-Laonnois, un ménage troglodyte de vieillards a été emprisonné toute une nuit par l'affaissement de la paroi d'entrée, il y a peu d'années. On connaît et on montre à Geny (canton de Craonne) la Creutte légendaire de la *Femme morte*. La grotte préhistorique n'offre de sécurité que quand on la traite à la façon des sauvages. On peut lui donner toute la profondeur possible ; mais il la faut basse et étroite comme un terrier (fig. 13). Elle ne peut sans danger excéder la hauteur de deux mètres sous plafond, et la largeur de cinq, six ou sept mètres sans piliers de soutènement. Elle a le droit de pousser partout des ramifications, pourvu qu'on traite ses galeries avec les précautions indiquées par la nature de sa roche et qui assurent sa conservation et le salut de ses habitants.

La figure 17, gravée d'après un charmant croquis de M. A. Varin, graveur à Crouttes près Charly, montre ce que devient une entrée de grotte lorsque l'homme a abandonné celle-ci à la

nature qui la ruine, mais en la peignant de ses tons les plus riches, et en la parant de ses herbes les plus folles et de ses feuillages les plus décoratifs.

L'intérieur d'une vraie tanière de vrai troglodyte, si tant est que nous en possédions, n'a qu'un compartiment ou chambre (fig. 13, *Croutte non remaniée à Genevroy*). On en a des exemples typiques à Saint-Mard : entrée ogivale basse et étroite, chambre unique affectant la forme d'une hutte d'Esquimau. Peu profonde et peu large, elle pouvait abriter deux ou trois personnes seulement. Il en est de même des grottes de Genevroy qui étonnent par leurs dimensions exiguës. Les groupes abandonnés de Comin sur les larris de l'ouest, de Geny dans des bois inabordables, de la station déserte de Pasly, etc., possèdent de ces antres qu'on a presque le droit d'appeler primitifs. La figure 9 contient les plans de quelques grottes très-simples de formes, d'aspect rudimentaire, de peu d'étendue et qui, ressemblant à un trou ou à un terrier, doivent ou peuvent être pris pour des types : 1 et 3, Saint-Mard; 2, 4 et 5, Genevroy, dépendance de Bezu-le-Guéry; 6, Cugny. Les numéros 8 et 9 à Jouaignes, avec leurs lignes déjà plus compliquées et la rencontre de leurs arcs brisés qui sont une condition de sécurité, servent de

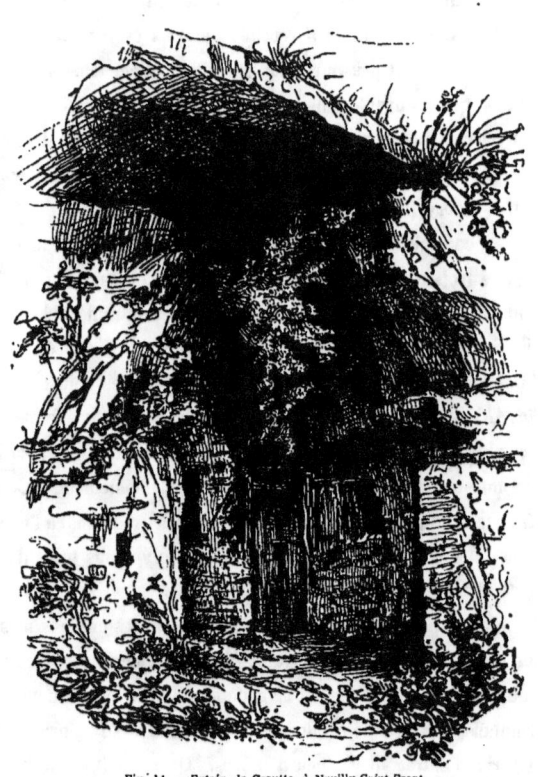

Fig. 14. — Entrée de Croutte, à Neuilly-Saint-Front.

transition entre la petite Creutte non remaniée et la Creutte prise, reprise, à doubles compartiments ou à emplacements multiples et toujours prêts à tomber, que montrent les numéros du plan 9, cotés 10 à Jouaignes, 11 et 14 à Comin, 12 à Nanteuil-Vichel (canton de Neuilly-Saint-Front), 13 à Crouttes près Charly et 15 à Saint-Mard. Celles-là eussent logé facilement des familles très-nombreuses.

L'intérieur de Bove double à Jouaignes (fig. 15) témoigne à la fois de la solidité de deux chambres accouplées par un pilastre épais portant le plafond ou voûte dessiné en arc plein

cintre, et de la facilité avec laquelle tombe en délit la roche même du banc supérieur, lorsqu'elle est abandonnée à elle-même en ces lignes trop prolongées qu'on remarque en haut du dessin. L'intérieur de Croutte (fig. 16) à Crouttes près Charly, taillé à formes carrées et en long couloir mettant plusieurs chambres en communication, accuse la nécessité et la fréquence des éboulements par l'entassement chaotique des roches à gauche.

On comprend facilement les causes du remaniement, de l'extension de la grotte primitive qui ne dut pas longtemps garder sa chambre unique, ronde et étroite, de la mise en communication d'une et de plusieurs cavernes par un couloir ou à l'aide de plusieurs passages souterrains. En s'accroissant, la famille du premier occupant avait besoin de plus de place qu'elle se procurait sans grande peine en taillant dans la couche friable des alcôves, des cabinets, d'autres chambres pourvues de couloirs, tout un appartement enfin. L'ensemble serré et nombreux qu'offre à l'étude le plan d'un vaste affleurement calcaire apparaissant sur une courbe concave du plateau de Comin (fig. 6), fournit des exemples nombreux de l'union intime de plusieurs grottes, à l'aide d'étroites et courtes galeries. Une des habitations souterraines du groupe septentrional de Neuville-en-Laonnois est devenue, grâce à ces boyaux de passage, une véritable caverne à surprises, à compartiments multiples, à galeries s'enfonçant longuement et se croisant sous terre, enchevêtrées à ce point qu'on pourrait s'y perdre. Comin a, dans l'arène, des souterrains qui, dit-on, traversent toute la masse de la butte et où se retirent les renards et d'innombrables bandes de chauves-souris.

Toutes les Creuttes, Crouttes et Boves, primitives ou plus ou moins jeunes, unitaires ou pourvues de deux ou trois chambres, antichambres et arrière-chambres, isolées de leurs voisines ou réunies en plus ou moins grand nombre par des couloirs, possèdent ce trait commun de ressemblance : elles sont pourvues d'un banc, d'une alcôve, d'une armoire, de trous pour la lampe ou la chandelle, pour les petits meubles et vases, d'excavations plus ou moins profondes, placées à des hauteurs diverses et que les occupants successifs ont creusées dans la roche tendre en vue de besoins variés. Certaines n'ont ni fenêtre ni cheminée, et la lumière n'y pénètre que par le trou qui leur sert de porte. Les parois rocheuses dans lesquelles cette porte, ce trou d'antre, est ouverte, offrent souvent les rainures où jouaient les bâtons avec lesquels on ajustait et assurait la clôture de roseaux ou de treillis de branchages. Une cassure du rocher, une ouverture taillée de main humaine servent parfois, comme à Neuville, Comin, Jouaignes, etc., à introduire la lumière et à expulser la fumée du foyer. Il est, d'ailleurs, à supposer qu'on allumait souvent le feu pour la préparation des aliments sur la terrasse qui se forma successivement, et en avant de tous les villages souterrains sans exception, par l'accumulation des décombres provenant du premier creusement des grottes, de leur nouvel aménagement plus tard, de leur agrandissement par la suite des temps, enfin de la chute des roches du sommet, d'un plafond qui se délitait, d'une porte affaissée, tous accidents fréquents, inévitables et qui fournissaient à la terrasse des éléments d'élargissement et de réparation.

Cette terrasse, qui se constate aussi bien devant les stations souterraines désertes qu'en

avant des stations habitées aujourd'hui et en faveur desquelles on l'a récemment transformée en belle chaussée macadamisée et reproduisant exactement tous les méandres et sinuosités de la montagne, comme à Tannières, comme aux groupes habités de Pasly, à Paissy, Geny, Pargnan, Vauceré, Barbonval, etc.; cette terrasse, dis-je, est démonstrative des stations souterraines absolument ruinées comme le second groupe de Pasly et l'un de ceux de Saint-Mard, par exemple, et même des stations disparues sous le talus d'éboulement comme à Vorges près Laon. Comin, sur sa face de l'est, a ses affleurements calcaires bordés par une interminable terrasse, large d'abord auprès du château, se resserrant vers le nord, enfin aboutissant en un simple sentier qui aborde le plateau et sur lequel s'est établi en arc triomphal l'éboulis représenté en la figure 11. Élargie par les carriers qui parmi les strates tendres ont trouvé des bancs exploitables et portant la trace, ce qui se voit aussi à Comin, du travail et de l'outil modernes, la terrasse, qui s'étale devant le groupe abandonné des Boves de Jouaignes, est une véritable allée de parc anglais, gazonnée, plantée de beaux arbres et prenant vue sur le vallon et le village. Du haut de ces terrasses, à Barbonval comme à Saint-Mard, à Pasly comme à Paissy, à Comin, à Saint-Précord de Vailly, aux Boves de Chavonnes, aux Creuttes de Laon, aux Crouttes de Crouttes, partout enfin, le spectacle est varié, charmant ou dans son étendue et ses longues perspectives sur les vallées et les falaises des rivières, ou dans ses échappées sur les bois qui descendent au ruisselet dormant dans le fond du vallon. Seules, les Crouttes de la vallée de l'Ourcq, creusées dans l'affleurement calcaire émergeant du marécage lui-même, manquent de grands horizons. La petite station souterraine de Genevroy, constamment érodée par le torrent, ne voit pas à vingt mètres devant elle.

La terrasse antérieure est donc un des éléments essentiels et constitutifs, et à la fois une démonstration de la station souterraine, aussi bien que l'affleurement calcaire comprenant les trois stratifications successives : 1° la couche supérieure de calcaire solide qui forme plafond; 2° la couche tendre, poreuse et sèche, plus ou moins épaisse et longue, dans laquelle l'habitation ou le groupe d'habitations se taillèrent; 3° la couche dure, qui sert de plancher; aussi bien que la source où les troglodytes étanchaient leur soif, en utilisant pour leur défense le marécage qui souvent se formait à la base du groupe calcaire reposant sur une tranche d'argile; tout aussi bien que le voisinage des silex taillés dont il va bientôt être question.

Grâce à la qualité du gisement calcaréo-siliceux où l'excavation se perforait toujours, les conditions de l'habitation dans les Creuttes étaient bonnes, surtout pendant la saison froide. C'était un milieu sain, très-sec, d'une température moyenne assez élevée et à peu près égale pendant sept à huit mois de l'année, facile à débarrasser de tous les débris rocheux au profit de la terrasse de circulation, très-voisin de la source intarissable, très-voisin de la forêt giboyeuse et dissimulant la présence de la tribu, très-voisin encore de la rivière alors si riche en ressources pour ces populations ichthyophages, comme le sont tous les troglodytes.

Les parois et les plafonds cintrés des Creuttes remaniées ou non remaniées, jeunes ou

vieilles, ont-ils conservé intacte la trace incontestable des instruments de bois durci au feu ou de silex avec lesquels on aurait gratté, érodé à petits coups serrés et peu profonds le calcaire sableux incohérent, réduit en parcelles menues? Certains ardents l'affirment, en croyant même reconnaître les traces de la hache de pierre. Dans ces stries innombrables faut-il voir la marque laissée par l'outil de fer d'ouvriers relativement modernes, les partisans du creusement récent des premières et des plus anciennes grottes attribuant ces traces aux Gaulois? Toutes ces hypothèses sont possibles, puisque les Creuttes n'appartiennent pas toutes à une même époque, ne sont certainement pas contemporaines et ont été remaniées bien des fois.

Des aventureux, qui ne pensent jamais aux vulgarités et aux nécessités de la vie, rêvent d'autels à la vue des excavations de la paroi, d'hypogées et tombeaux là où nous voyons des alcôves et des armoires. Pour un peu, ceux-là nous fourniraient dans les Creuttes les divinités, les fétiches et les systèmes religieux.

Les constatations de stations souterraines visibles et la découverte des caractères typiques aidant à reconnaître les stations tombées et recouvertes par le talus d'éboulement, permettent de reconstituer de toutes pièces sur la carte du département de l'Aisne un grand ensemble géographique auquel se donne et tout naturellement cette classification méthodique : les Creuttes encore habitées, les Creuttes désertes aujourd'hui et depuis plus ou moins de temps, et les Creuttes perdues.

Il faut subdiviser les Creuttes habitées en Creuttes hantées souterrainement et en Creuttes dont les excavations intérieures sont laissées aux bestiaux, au mobilier de labour, aux moissons, et en avant desquelles on a construit des maisons modernes avec cours, jardins et dépendances. Il n'y a pas chez nous de villages souterrains complétement habités en tanières, c'est-à-dire à la mode troglodytique. Par-ci, par-là on trouve une famille pauvre vivant établie dans une Creutte, et ce n'est pas là, comme on dit au village, *la crème du pays*, ces gens vivant du braconnage, de maraudage aussi. J'ai visité, dans une grotte des bois de Geny, une famille ainsi perdue dans la solitude la plus absolue. Les petites stations de Crouttes du *Vincourt*, à Cugny (canton d'Oulchy), abandonnées, isolées, dans lesquelles parfois, par intervalles, quelque malheureux dénué de toutes ressources, quelques familles de vagabonds, ces bohémiens des sociétés modernes, vont chercher un asile temporaire, ce qui plaît médiocrement aux habitants du hameau de Crouttes-lès-Cugny, ont reçu, dans le pays, un nom spirituellement railleur et pourvu d'une physionomie goguenarde qu'il faut noter au profit de l'intelligence spirituelle de la population stable, on ne dirait pas au profit de sa charité chrétienne. Elle appelle ces stations souterraines : *la retirance des familles royales*. On connaît à Comin la Creutte creusée par le *Père Misère* mort du choléra dans sa tanière, et à Laniscourt, au-dessus du château du Bois-Roger, la *Creutte-Mainon ;* habitées assez récemment, elles sont maintenant désertes. A Laniscourt, un ermite se logeait à vie, avant la Révolu-

tion, dans un groupe de grottes appelées encore l'*Hermitage*. Vorges a eu aussi dans ses Creuttes son *Hermitage* dont la chapelle était adossée à la roche vive et servait de centre à un pèlerinage.

Les villages souterrains, actuellement habités par des populations plus ou moins nombreuses, présentent à la fois les deux modes de tirer parti des grottes. La vieille Creutte est souvent aménagée à la moderne à l'aide d'un mur de soutènement percé d'une porte au centre, de deux petites fenêtres sur les côtés, tandis que la cheminée traverse, domine et noircit le banc de roche. A peu près tout Tannières est ainsi bâti, ainsi qu'une bonne partie de Pargnan, de Paissy, de Geny, de Barbonval, etc., et des hameaux *des Creuttes* à Laon et à Mons-en-Laonnois.

Au contraire, auprès de ces réarrangements sommaires et peu coûteux, on aperçoit à Paissy, à Pargnan, à Muret-et-Crouttes, à Wallée, de charmantes et coquettes demeures, aux façades blanches et propres, aux jardinets bien tenus, qui se détachent vivement sur les profondeurs des cavernes réservées aux bestiaux et aux moissons. L'ancienne terrasse de Vauxceré forme une rue bordée à gauche par les anciennes cavernes, et à droite par de jolies constructions bâties à la crête extrême du talus converti en jardins. Assises au sommet de la montagne, portées par un socle de rochers perforés par les grottes, les églises des villages souterrains de Geny et de Paissy (canton de Craonne), de Lesges et de Vauxceré (canton de Braine), composent de ravissants fragments de paysage forçant l'attention et que le peintre n'aurait qu'à copier pour remplir son portefeuille d'études originales et attrayantes.

En second lieu, il faut cataloguer les villages souterrains complètement déserts et qui ont été abandonnés pour le vallon ou la vallée, mais dans le voisinage immédiat desquels leurs anciens habitants ou leur descendance se sont toujours placés. Ainsi la moitié du Pasly souterrain, tout le vieux Neuville tant sur la face du nord-ouest que sur celle du midi; Laniscourt (canton d'Anizy), Colligis (canton de Craonne) dont l'immense carrière a été amorcée par les habitations des troglodytes; le groupe de Creuttes du Mont-de-Coupil (Goupil en vieux français Renard), qui a formé les deux hameaux de Courpierre et de Chavailles, dépendances de Martigny (canton de Craonne); Chéret, Bruyères, Vorges, du canton de Laon; Saint-Mard, Jouaignes, Glennes (canton de Braine); Comin, qui a fourni un ample contingent d'émigration à Bourg et à Moulins; Vailly; Berry-au-Bac (canton de Neufchâtel), dont les Creuttes sont taillées dans la falaise crayeuse de l'Aisne, etc., etc. On peut presque affirmer que presque tous les villages modernes des cantons de Laon, Craonne, Vailly, Braine, Oulchy, Vic-sous-Aisne, sans parler des villages des autres cantons moins étudiés au point de vue spécial de ce Mémoire, ne sont pas à leur place d'origine et ont descendu de leurs montagnes vers leurs vallons et le fond de leur cuve. Tout ce qui chez nous a nom ou dérive de Bove, Creutte ou Croutte, a été jadis un centre d'habitations souterraines.

Quant aux stations ruinées et complètement disparues, on en rencontre un exemple

à Laon dans le groupe de Chevresson, sous l'ancien quartier Saint-Georges, qui a fait place, en 1596, à la citadelle bâtie par Henri IV pour tenir en respect la ville ligueuse; on en a deux autres exemples à Vorges, où l'ancienne terrasse typique, les silex, les effondrements de ciels aident à les reconnaître. Le camp du Wié-Laon a eu sa station de Creuttes dans un affleurement de roches coupées à pic par les Romains lorsqu'en arrivant dans la contrée, ils ont pris possession de cette belle et forte position militaire, et quand ils en rectifièrent les pentes et talus. Les petits bois qui grimpent jusqu'au sommet de nos collines à pentes rapides, dissimulent sans nul doute beaucoup de ces stations ruinées, et en garderont longtemps le secret.

Les créateurs de ces centres troglodytiques affectèrent-ils une situation géographique et une exposition plus particulièrement qu'une autre? L'îlot isolé leur a toujours plu, nous le savons.

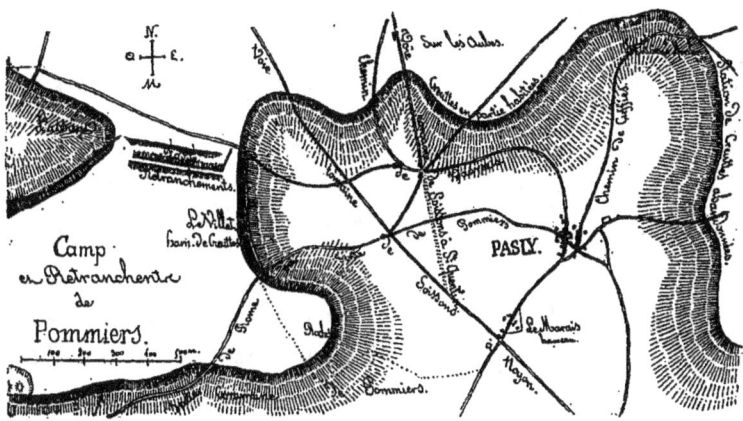

Fig. 18. — Plan des trois stations de Pasly.

Les villages souterrains de Parfondru, Veslud, Vorges, Pasly, Paissy, Saint-Mard, etc., enveloppent la partie extrême d'un promontoire ou tête de chaîne. Ceux de Tannières, Neuville, Merval, Barbonval, Chavonnes et d'autres, se blottirent dans la partie concave des collines arrondies au sommet en demi-cercle et au-dessus de ce que le langage local appelle des *Cuves*. La cuve de Pasly a un de ces villages de Creuttes sur son promontoire ouest, si les deux autres s'asseoient sur les parties concaves de la ligne de faîte, de sorte que les trois stations sont complétement séparées l'une de l'autre (fig. 18).

Un certain nombre de villages de troglodytes regardent le plein nord; ainsi à Vorges, dans un des deux groupes de Neuville qui devait être malsain, à Vaucéré dont certaines Boves sont ruisselantes d'eau, dans la principale station de Jouaignes. Le second Neuville fait face au midi comme Chavonnes, comme les Creuttes de Vailly, de Tannières au nom significatif, et une partie de Comin. Le groupe principal de Comin regarde le plein est d'été, Pargnan et Geny

lui faisant face et tournés à l'ouest comme les Creuttes de Saint-Vincent de Laon. Des trois stations de Pasly (fig. 18), celle du Villet à gauche voit l'est; la seconde, au centre, est tournée vers le midi, et la troisième, à droite et abandonnée, regarde l'ouest d'été. Le plan de ces trois stations montre comment elles confinent intimement au refuge, retranchement ou camp de Pommiers.

L'apparition de ce refuge si voisin d'un important village souterrain nous fournit l'occasion d'ajouter un détail encore inaperçu de l'histoire si neuve de nos centres de grottes. On a vu comment les sauvages préhistoriques ont utilisé pour leur défense la situation topographique qu'ils choisissaient au sommet de nos buttes et montagnes : pentes abruptes et bocagères dont on entrelaçait les taillis, les branches et les ronces; sources produisant souvent des marécages au pied du groupe des Creuttes; marais du vallon ou de la plaine; rivière, ou ruisseau, ou ravin. L'ennemi pouvait cependant arriver par le plateau, l'ennemi, c'est-à-dire la tribu qui n'avait pas trouvé d'affleurement calcaire propre au creusement des grottes, et enviait celles que possédait la tribu voisine et plus heureuse, ou qui avait dévoré tout le gibier à poil et à plume des bois et marais voisins, ou dont une fille avait été enlevée, etc. Défendu en avant, sur les côtés et par en bas, l'accès par derrière et par en haut était facile, au contraire. Il fallait donc pourvoir à la sûreté commune. Surpris souvent par des agressions subites et arrivant du côté où il ne les attendait pas, le troglodyte s'ingénia et utilisa, pour les nécessités de l'avenir et en vue de dangers semblables, les circonstances favorables que la nature offrait à son étude. L'art de l'ingénieur militaire allait être inventé et inauguré.

L'examen même sommaire du plan du canton préhistorique de Craonne (fig. 7) et de celui des stations de Pasly (fig. 18) montre comment nos vallons et vallées, par conséquent nos cours d'eau, sont dominés par de nombreuses pointes de montagnes, sortes de caps ou promontoires à peu près isolés du plateau, c'est-à-dire n'y tenant que par une langue étroite de terre ou isthme dont l'entrée serait facilement fermée, coupée, embarrassée par une accumulation de roches et de terre à fournir soit par le sol lui-même, soit par un fossé plus ou moins profond et qui formerait un retranchement ouvert ou sur le centre par une seule issue, ou sur les deux côtés par deux portes étroites. Les pentes escarpées deviendraient inexpugnables, commandées qu'elles seraient par les femmes dont le rôle consisterait à faire rouler sur les assaillants des blocs de pierre et des projectiles entassés d'avance sur les crêtes, tandis que les maris défendraient, un contre dix, les issues et le retranchement élevé et pourvu en avant de la fosse d'extraction. Ce fut là la première citadelle, une de ces acropoles antiques, comme on en trouve en Asie Mineure, en Grèce, en Sicile, dans la partie centrale de l'Italie où les Pélasges avaient pénétré, et qui devaient devenir le berceau de tant de villes importantes fondées plus tard dans les vallées, exactement comme tant de nos villages départementaux sont le produit de l'émigration descendue de nos Creuttes au pied de la montagne. Les premiers envahisseurs de la Grèce ont laissé partout les traces de leurs acropoles préhistoriques au sommet des promontoires,

à Mantinée, à Orchomènes, à Mycènes, à Tirynthe, à Corinthe, à Sparte, à Athènes surtout, dont l'Acropole (Acros haute, Polis ville) devait devenir historique et si célèbre.

C'était donc un vrai camp retranché dont les exemples sont fréquents dans nos cantons départementaux à stations de Creuttes, Crouttes et Boves, tous se présentant dans des conditions

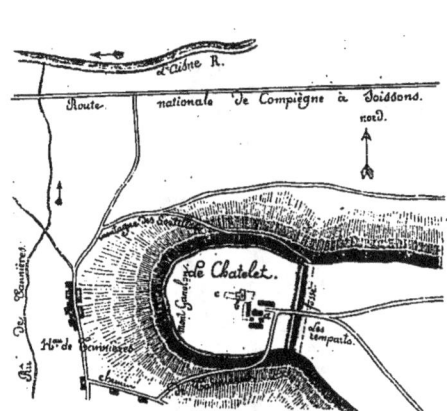
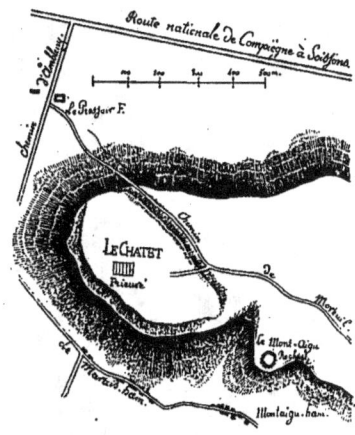

Fig. 19. — Camp-refuge du Chatelet, à Montigny-Lengrain. Fig. 20. — Camp-refuge du Chatet, à Ambleny.

identiques : hauteur *maxima* du plateau, retranchement en terre et pourvu d'un fossé creusé à la gorge ou naissance de l'isthme. Le *Chatelet*, à Montigny-Lengrain (fig. 19), et le *Chatet* à Ambleny (fig. 20), deux villages du canton de Vic-sur-Aisne, offrent un type bien marqué

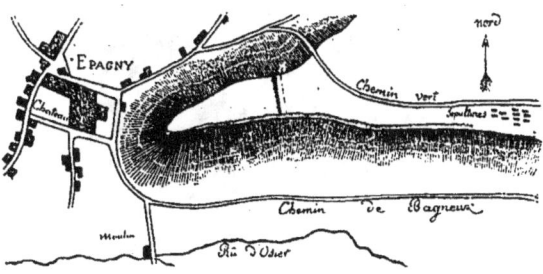

Fig. 21. — Camp ou refuge d'Épagny.

d'acropole primitive. Ces deux emplacements, qui ont toujours attiré l'attention sans avoir été bien compris, se touchent et avoisinent aussi le *Parc-aux-Loups*, commune de Jaulzy (Oise) qui doit avoir été un autre refuge de préhistoriques, de même que le *Camp* de Catenoy[1] dans

1. Le camp de Catenoy (*Oise*), *station de l'homme à l'époque de la pierre polie*, par M. Ponthieux, page 16, planche II, plan de ce camp — (1873).

la chaîne dite *Montagne de Liancourt* (Oise), et dont la configuration est absolument semblable à celle du camp d'Épagny (canton de Vic-sur-Aisne) (fig. 21).

Les refuges du *Chatelet* de Montigny-Lengrain et du *Chatet* d'Ambleny ont entre eux ces traits intimes de ressemblance : ils portent le même nom romain, *Castellum* ; ils sont situés

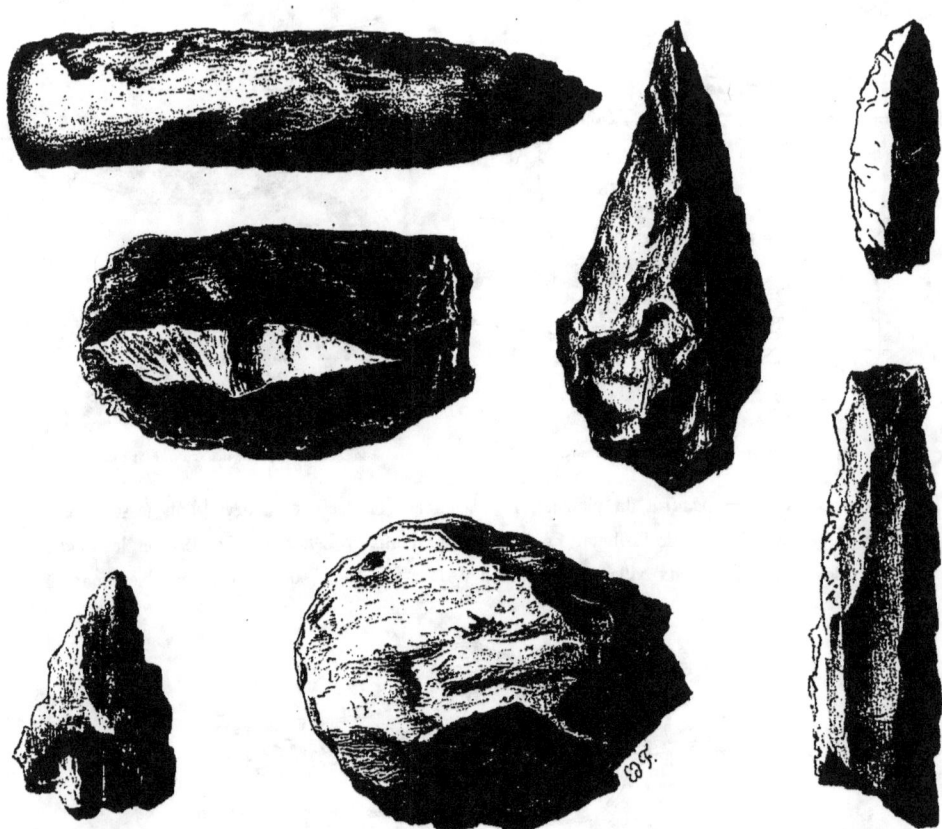

Fig. 22. — Silex taillés et polis du Chatet d'Ambleny.

sur des promontoires à formes arrondies ; à l'époque romaine, leurs pentes, si escarpées déjà, ont été régularisées, pourvues de fortifications savantes, c'est-à-dire de retranchements puissants, hauts et larges, aussi beaux, surtout au *Chatelet*, que ceux du camp de Saint-Thomas (canton de Craonne). Au *Chatelet*, ces remparts sont à peine entamés par la culture sur un point à l'ouest, tandis qu'au *Chatet* d'Ambleny, presque toute l'escarpe de terre formant remparts et parapets au-dessus des pentes est à peu près détruite. Sur tous deux on rencontre des silex

taillés et des haches polies, mais en quantité restreinte au *Chatelet* de Montigny-Lengrain, tandis qu'ils sont innombrables et superbes au *Chatet* d'Ambleny, qui en a fourni à plusieurs collectionneurs de Soissons chez lesquels j'ai pu dessiner des pointes de lances, javelots et flèches, des lames de couteaux entières ou fragmentées (fig. 22), des débris de haches polies et retaillées, des haches entières et une charmante petite hachette à base taillée par éclats et à extrémité polie et très-tranchante. *Chatelet* de Montigny-Lengrain et *Chatet* d'Ambleny furent l'un et l'autre occupés par toutes les civilisations et possédèrent chacun un prieuré au moyen âge. Le premier offre une ferme assise sur les débris du prieuré, tandis que le plateau du second est livré en entier à la culture et désert.

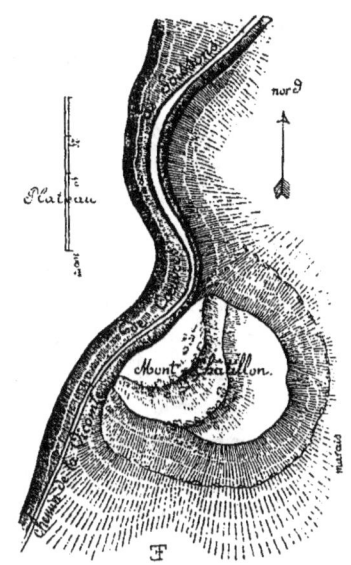

Fig. 23. — Le Mont-Châtillon à Mercin-et-Vaux.

A deux pas de ces deux curieux promontoires et en revenant le long de l'Aisne vers Soissons, on trouve, sur le territoire de Mercin-et-Vaux (canton de Soissons), et à mi-côte d'un promontoire aussi, un emplacement évidemment retranché de main d'homme et qui s'appelle *le Mont-Chatillon*, dénomination équivalente pour certain à celles des *Chatet* et *Chatelet*. Le *Mont-Chatillon* (fig. 23) se compose de trois petits plateaux ou enceintes superposées dont les pentes paraissent avoir été retouchées, tandis que des roches éboulées ont été régularisées dans leur éparpillement naturel pour rectifier la base des enceintes du plateau supérieur et du second qui est moins aplani. Les pentes naturelles sont rapides au nord et au midi; un marais, jadis très-humide, défend les grandes lignes de l'est, et à l'ouest, un profond ravin où passe le chemin de *la Vicomté* sur Ambleny et Cœuvres, couvre les derrières en les rendant inabordables. On pense, ce qui n'est point impossible, qu'on aurait retaillé les pentes du *Mont-Chatillon* de Mercin [1] en vue de la défense. C'est là une position stratégique très-importante et où les troglodytes des Creuttes voisines encore reconnaissables devaient se réfugier en temps de danger. Cependant des recherches attentives et réitérées n'ont pas fait retrouver les silex probants et qui peut-être apparaîtront un jour, de même que récemment on vient de retrouver non loin du *Chatet* d'Ambleny une sépulture des temps mégalithiques, de même qu'en 1843 on avait découvert à Montigny-Lengrain une autre sépulture mixte contenant des armes et des instruments de silex et de bronze.

1. Il y a aux environs de Chaumont-Porcien et tout près du département de l'Aisne un *Mont-de-Châtillon* qui, placé à l'extrémité du plateau d'une colline, c'est-à-dire sur un promontoire escarpé, a ses pentes retaillées en talus et domine la plaine de plus de soixante mètres de haut. On y trouve une sépulture franco-mérovingienne.

Deux villages du canton préhistorique de Craonne, Geny et OEuilly qui se touchent, ont chacun leur lieudit le *Chatelet*.

Des *Chatillon*, *Chastillon*, *Chatelet*, *Castelet*, *Chalet*, *Castels*, *Catelet* à Mondrepuis (canton d'Hirson), se retrouvent, d'ailleurs, partout en France et dans les mêmes conditions d'altitude, d'isolement et de dénomination. Le *Château-Montceau* de Chaillevois (canton d'Anizy), avec sa butte, ses trois enceintes sur le promontoire entre Chaillevois et Merlieux, ses silex sur le plateau contingent, ses affleurements de calcaire tendre où une vieille station ruinée de Creuttes se reconnaît aisément, est un refuge préhistorique probablement remanié dans les temps celtiques. La Suisse française et allemande offre partout de ces *Castelet*, *Chatelet*, *Chatelard*, *Chatoillon*, promontoires élevés, naturellement fortifiés, défendus par des rocs et des précipices, où les populations primitives se réfugièrent avant que les Helvètes contemporains de César s'y retranchassent en temps de guerre, et où l'on ne rencontre pas toujours les armes et les ustensiles des fuyards[1]. Les chemins de ces refuges s'appellent parfois *Chemins du Château*, comme chez nous on dit le *Château-Montceau* (ou *Monsieur* dans le patois villageois). On a aussi des *Chastillon* dans la Savoie, avec superposition ou mélange étrange d'armes et outils de silex et d'os taillés, d'instruments de bronze, haches à oreillettes et leurs moules, couteaux à douilles, marteaux, pinces, etc., et d'objets de l'âge de fer, ces derniers toujours très-rares[2]. La Provence a son *Castillat* de l'entrée du Galéjon, et son *Chastellet* de la montagne de Cordes (Arles), avec ses allées couvertes et souterraines des âges mégalithiques probablement.

Parce que, dans l'enceinte étroite (parfois 80 à 120 mètres seulement de développement sur toutes ou seulement sur deux ou trois de leurs faces,) de ces *Castellum*, *Chatillon*, *Chatelet*, etc., on aurait ramassé des médailles romaines, faut-il croire que ces acropoles, refuges, oppides et réduits appartiennent spécialement et uniquement « à diverses époques de la domination
« romaine..., que ces petites forteresses reçurent les habitants des contrées gallo-romaines les plus
« exposées aux rapines et aux incursions des barbares, et que, dans certaines circonstances, elles
« purent contenir des troupeaux et servir de *caravansérail aux voyageurs que le commerce appe-*
« *lait d'un point à un autre* », pendant les IVe et Ve siècles de notre ère[3]? Nous ne l'admettons pas même un instant. L'origine de ces acropoles est bien autrement ancienne, ce que prouve la trouvaille en nombre illimité, auprès, autour ou au milieu de l'enceinte de ces refuges, de silex de toutes les formes, de toutes les tailles, et des fragments de poterie dont la grossièreté et la confection n'ont d'équivalent ni à l'époque gallo-romaine, ni au temps des invasions franques. Que les Romains aient utilisé ces emplacements si bien choisis, si solides, si bien indiqués et préparés, d'où le pays se commandait et s'observait si commodément, c'est incontestable. L'étude du plateau de Comin (fig. 8) nous fait voir juxtaposés le village souterrain de Creuttes enve-

1. Keller, *Mém. de la Soc. des Antiq. de France*, t. II, et t. III, 4e série. — 2. *Revue des Soc. sav.*, t. VI, juillet et août 1873, p. 79. — 3. M. de Caumont, ABÉCÉDAIRE D'ARCHÉOLOGIE, ère *gallo-romaine*, ch. *Castramétation*, nouv. édit., p. 615, 1870.

loppant le sommet de la butte, à la droite extrême de celle-ci l'emplacement d'innombrables silex et les traces du retranchement préhistorique qui, construit à la gorge, protége le refuge de guerre, et à gauche, au-dessus du village de Bourg, un terrain couvert des débris romains d'une villa au voisinage de laquelle passait, gravissant à pic le plateau, une voie romaine qui est un embranchement du chemin dit de *la Barbarie*, ou peut-être ce chemin lui-même.

Pour les besoins de la démonstration, je complète (fig. 24) le plan du camp de Pommiers, dit *du Villet*, dont une partie seulement figurait sur le plan des trois stations souterraines de Pasly (fig. 18). Le coteau qui s'avance comme un cap dans la vallée de l'Aisne

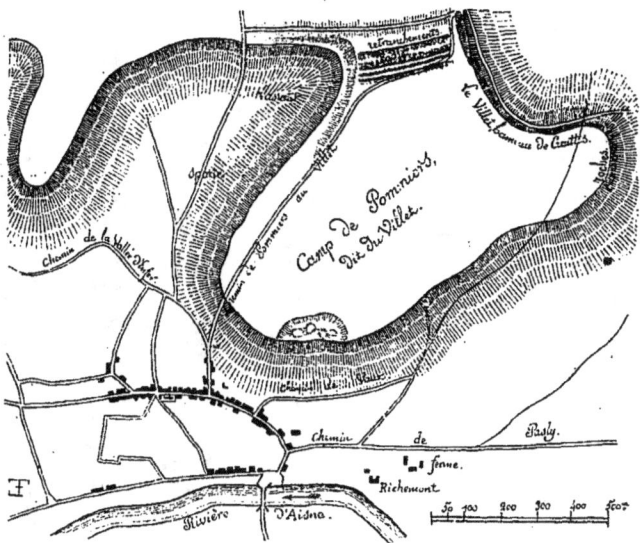

Fig. 24. — Refuge de Pommiers, dit du Villet.

et au-dessus des deux villages modernes, possède, encore vivantes et saisissantes, les traces d'une fortification transversale au défilé ou à la gorge, et ouverte, seulement sur les pentes, par un étroit passage à droite et à gauche. Jusqu'en ces derniers temps, l'archéologie n'avait vu là qu'un camp romain, parce que le nom de *Villet* est romain, *Villa*; parce qu'on a le *Chemin de Rome* dans le vallon de Pasly; parce qu'on rencontre là une voie romaine partant de Soissons et se bifurquant à l'ouest du village de Pasly (fig. 18), pour aller d'un côté à Saint-Quentin, de l'autre à Noyon; parce que l'enceinte de ce camp ne fournit longtemps que des monnaies des Gaulois, des Romains, et des débris de vases et amphores appartenant à ceux-ci. Il en sortait encore tout récemment une intaille (le chaton en cornaline d'une bague) finement gravée et représentant une petite corne d'abondance. Et cependant ce n'était point un camp qu'on pût appeler spécialement et exclusivement romain. On y a trouvé, dans

ces derniers temps, plus de vingt haches de silex poli, ou entières ou fracturées, des pointes de flèche très-belles, des lames de couteau et, ce qui est bien autrement intéressant, un fragment d'os équarri par le polissage sur une pierre et ciselé, le premier de ce genre et de ce travail (fig. 25) qu'on ait jusqu'à présent recueilli dans l'enclave du département de l'Aisne ; il était destiné probablement à emmancher un silex à appendice allongé et arrondi, silex auquel l'extrémité brisée du fragment d'os ciselé servait de douille qui fut brisée par le forcement de ce caillou, peut-être à la suite d'un choc violent.

Évidemment, sur l'*area*, ou plate-forme, du refuge *du Villet* à Pommiers, les préhistoriques, qui hantaient les trois stations de Pasly visibles à cette heure et la station disparue de Pommiers, se réunirent dans les moments de crises, et bien longtemps avant qu'on ne prît la fuite devant l'invasion romaine. Les préhistoriques de Vaurezis s'y enfermèrent aussi aux temps mégalithiques, puisqu'un de leurs dolmens témoigne encore aujourd'hui, et à très-courte distance, de leur habitation sur ce sol foulé par eux avant que les Celtes et Gaulois n'en eussent pris possession. Après les Romains qui occupèrent le camp du *Villet* où ils laissèrent tant de traces, les Mérovingiens s'y mirent en sûreté, puisqu'on vient d'y trouver leurs tombeaux et leurs armes signalétiques, l'angon, le scramasax, etc. On se battit là aux XIIe, XIIIe et XIVe siècles, puisqu'on a ramassé au *Villet* des carreaux d'arbalètes et, non loin d'eux, des médailles du moyen âge.

Fig. 27. — Os ciselé du camp de Pommiers.

Le beau camp soi-disant romain de Saint-Thomas (canton de Craonne), ou du *Wié Laon* (du vieux Laon) (fig. 26), qui est établi sur le promontoire commandant l'immense plaine de craie qui s'étend au delà de l'Aisne jusqu'à Rethel, n'est pas plus exclusivement romain que celui de Pommiers. Les Romains l'ont reçu des préhistoriques de troisième ou de quatrième main, puisqu'on y trouve à la fois les silex taillés (fig. 27) et des ustensiles romains, aussi incontestables les uns que les autres. Les reliques romaines sont : 1° les deux parties du manche en bronze d'un couteau, et auxquelles adhérait encore, quand on m'a donné cette antique, sa lame de fer, mais détruite à fond par l'oxydation (fig. 28) ; l'extrémité du manche est finement ciselée en façon de tête d'aigle ; 2° un vase de médiocre grandeur en terre jaune. Au moment où une délégation de la Commission de la carte de la Gaule étudiait, en 1860, l'emplacement du camp du *Wié-Laon* au point de vue de la probabilité d'un oppide gaulois, j'ai vu avec elle, dans la maison de l'ancien moulin bâti à la pointe extrême de l'acropole, un

vase de la même famille, de la même terre et de la même grandeur. Un commencement de fouille faite alors dans le jardin de ce moulin mit à jour un ancien foyer et des débris de vases qui pouvaient bien être gaulois. Il est sorti plusieurs fois de l'emplacement du camp des monnaies et des débris qu'on a cru appartenir à l'époque gallo-romaine, mais qui seraient peut-être discutés si on les avait conservés pour la critique.

Quant aux silex dont j'ai trouvé à déterminer le gisement assez riche entre la butte de l'ancien moulin et l'extrémité des retranchements qui séparent les deux camps un peu au-dessus de la fontaine dite *de César* ou *des Romains*, on n'en trouve que sur le point marqué N sur le plan. Ils gisent épars sur le sol où la charrue les enterre et d'où elle les fait sortir tour à tour. Une première et très-sommaire recherche m'a fourni un fragment d'une petite hache polie d'un joli silex gris et très-transparent, des grattoirs ou pierres de jet, de petites lames très-fines, des fragments de grandes lames et beaucoup d'éclats, le tout fortement silicaté par un contact très-long avec un terrain où le calcaire domine. Une personne à laquelle j'ai signalé ce gisement y a fait récemment une seconde récolte aussi profitable, et les prochains labours, aidés des grandes pluies, feront sans nul doute réapparaître un plus grand nombre de silex encore.

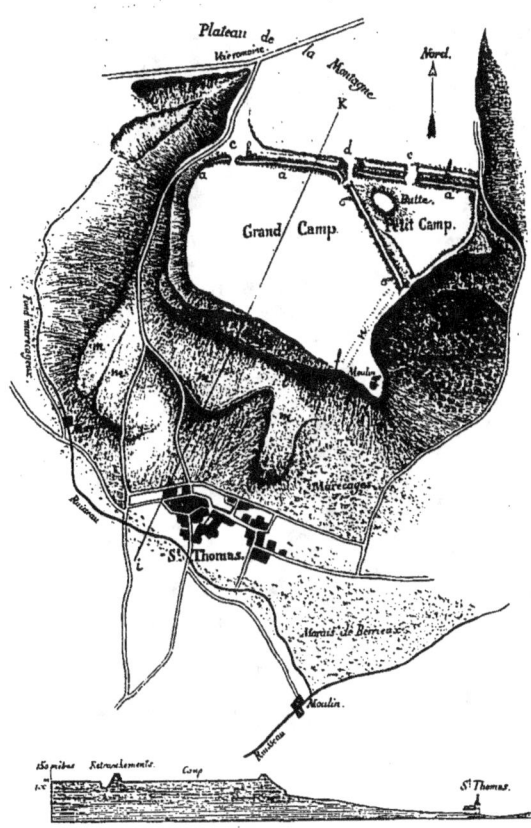

Fig. 26. — Camp du Wié-Laon ou de César, à Saint-Thomas.

Légende du plan : A, retranchements préhistoriques remaniés par les Romains; B, rempart transversal qui partage l'enceinte en deux camps, le *Petit* et le *Grand*; c'est un ouvrage romain; C, D, E, entrées des retranchements, celle C. probablement moderne; F, communication du camp avec une banquette de service; G, banquette; H, fossé creusé en avant des remparts; I, K, plateau de la montagne; L, affleurements rocheux de l'ancienne station de Creutles, détruite par les Romains pour dresser les profils des talus des pentes; M, terrasse des préhistoriques; N, emplacement aux silex taillés et polis.

Le camp de Saint-Thomas, ou *de César*, n'est donc point une station romaine dans le sens absolument vrai du mot, et les Romains l'ont occupé après tout le monde, frappés comme

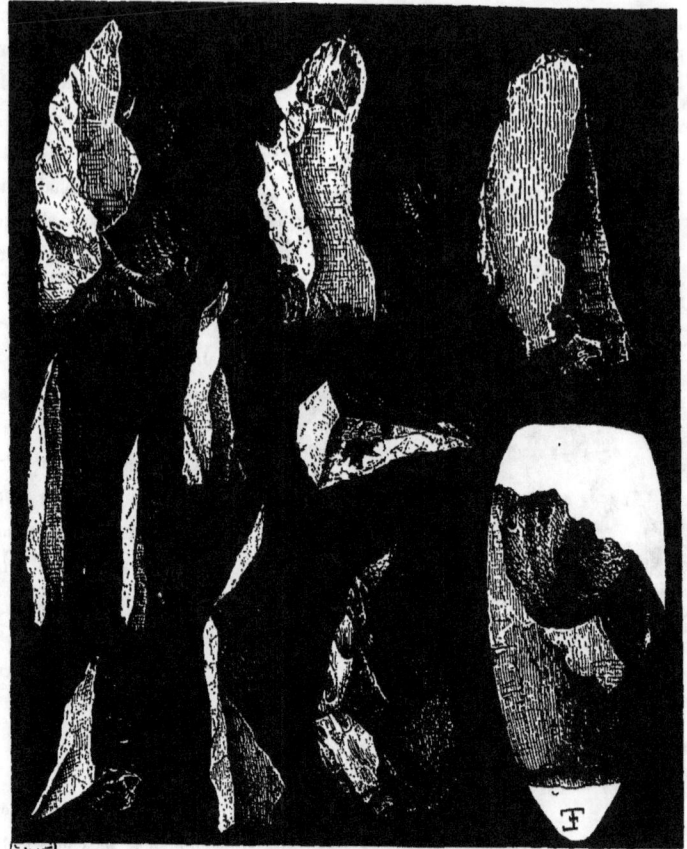

Fig. 27. — Silex trouvés au camp de Saint-Thomas.

Fig. 28. — Manche de couteau en bronze et vase en terre jaune trouvés au camp de Saint-Thomas.

leurs prédécesseurs de sa forte assiette, de son importance stratégique. Dans l'étude qui sera consacrée au camp de Saint-Thomas à l'époque de la conquête, nous montrerons les Romains reprenant, redressant, remaniant à leur mode les fortifications de leurs devanciers, en leur donnant cet aspect ample, solide, formidable, qu'elles conservent encore aujourd'hui; mais c'était là, à l'origine, un *Chatelet*, comme Montigny-Lengrain, comme Ambleny, comme Pommiers, etc., en possèdent.

C'est un *Chatelet* aussi que nous voyons couper de son retranchement typique (fig. 29), le défilé du promontoire où s'est assis le château féodal de Muret-et-Crouttes (canton d'Oulchy), ce village dont le nom parle haut d'habitations souterraines et antiques. Il y a des crouttes partout au hameau de Crouttes. Le retranchement de Muret affecte une hauteur et une force tout exceptionnelles, et il ne serait point étonnant que ce rempart étrange eût été remanié aussi à l'époque romaine. Si les silex sont là, les gazons et les bois du parc n'en permettent point la recherche, ou n'en promettent pas la trouvaille.

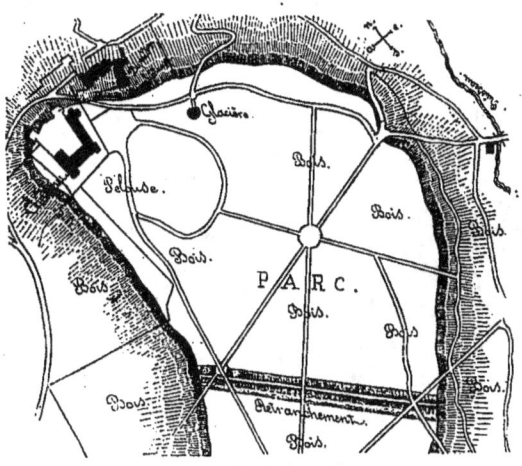

Fig. 29. — Refuge de Muret-et-Crouttes.

C'est encore un *Chatelet*, et non un camp romain que ce refuge (fig. 30), assis sur un tertre qui commande l'Oise à Maquenoise, sur la limite extrême de la frontière séparant la France de la Belgique. Sa forme bizarre, le retranchement qui le coupe au milieu de sa partie française, tout semble indiquer une origine extrêmement ancienne, et non un produit de la castramétation romaine et savante que nous constaterons plus tard dans le camp, alors vraiment romain, qui fut retrouvé à Mauchamps (canton de Neufchâtel) pendant les fouilles entreprises, en 1861, par ordre de l'empereur Napoléon III.

Le camp de Maquenoise mérite un instant d'étude, ayant de tout temps attiré l'attention des savants et semblant passé à l'état de problème insoluble, malgré toutes les solutions proposées. M. Mangon de La Lande, ingénieur et ancien président de la Société académique de Saint-Quentin, y voyait le camp où Labiénus, lieutenant de César, mit en quartier d'hiver une légion rentrant de la seconde expédition de la Grande-Bretagne, (*Dissertation sur Samarobriva*). Dom Lelong, dans son *Histoire du diocèse de Laon*, croit que c'est un camp romain permanent « destiné à arrêter les Germains au passage de l'Oise ». Une légende populaire nomme ces fortifications *Sarrazines*, en semblant admettre la possibilité d'un établissement à Maque-

noise des Sarrazins qui, pour certain, n'apparurent jamais dans nos pays. D'après une autre légende locale, l'emplacement fortifié et bizarrement elliptique de Maquenoise aurait une origine celtique et dut abriter un collége de druides, de même que, sur la butte de sables moyens de Taux (canton d'Oulchy) et parmi les grottes creusées sous les grès, aurait existé aussi un autre collége de ces druides que l'archéologie d'il y a cent ans introduisait partout, à Laon, par exemple, où ils auraient précédé le chapitre cathédral fondé soi-disant avant saint Remy.

Dans la notice qu'il a donnée en 1841 à l'ancienne Commission départementale et archéologique de l'Aisne, M. Édouard Piette ne s'est point hasardé à trancher cette difficulté. M. Amédée Piette, dans le savant livre qu'il a consacré aux voies gallo-romaines dans le département de l'Aisne (1856-1862), ne voulait pas croire à un camp de Labiénus « luttant contre Induc-« tiomar, l'un des plus intrépides champions de l'indépendance de la Gaule », et aujourd'hui il

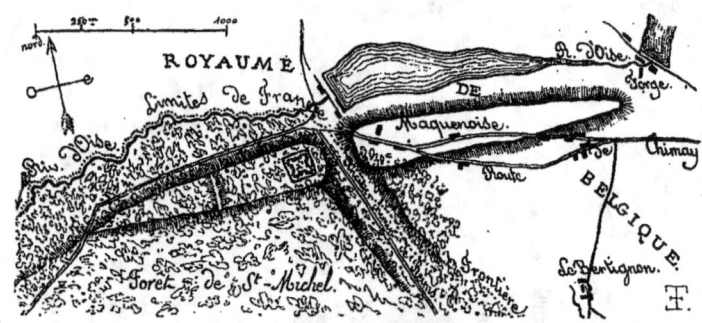

Fig. 30. — Camp dit de Maquenoise.

tient pour un refuge des temps les plus reculés l'emplacement de Maquenoise, coupé par un retranchement semblable à ceux de Pommiers, de Montigny-Lengrain, d'Ambleny, de Muret, de Mons-en-Laonnois, de Comin, etc. M. le docteur Rousseau, d'Hirson, membre de la Société de Vervins [1], croit à un oppide des Gaulois avant la conquête.

Pour nous, toutes ces opinions, à part la légende des Sarrazins, sont acceptables et se fondent sérieusement sur l'étude de ce qui se constate dans tous les emplacements que nous avons décrits et dont les plans sont donnés et multipliés plus haut, en fournissant les éléments nombreux et sérieux à la discussion [2]. Les préhistoriques, à une époque que personne ne peut délimiter sûrement, ont précédé à Maquenoise les Celtes, les Gaulois, les Romains et Gallo-Romains, et les ouvriers du moyen âge y auraient bâti, vers 1183, selon dom Lelong, un château fort sur les ordres de Jacques d'Avesnes, avoué de l'abbaye de Saint-Michel que ce

[1]. *La Thiérache*, t. II, p. 147. 1874. — 2. Nous devons six de ces plans, ceux de Pommiers, du *Châtelet*, du *Châtel*, de Muret, d'Épagny et du *Mont-Châtillon*, à l'inépuisable obligeance de M. Amédée Piette, vice-président de la Soc. arch. de Soissons.

puissant seigneur aurait voulu protéger en construisant, au sein de l'antique refuge, une citadelle destinée à défendre le passage de l'Oise et une frontière si facile à violer par tous les temps, jadis comme aujourd'hui.

Le front nord du camp de Maquenoise s'étend, sur une longueur de plus de dix-huit cents mètres, parallèlement à l'Oise qui le couvre complétement sur cette face revêtue de parapets en terre et pierres sèches, des grès quartzeux qui abondent dans le pays et ont peut-être été extraits sur place. Ce front nord est éventré par une voie antique dite *Ancien chemin de Reims*, qui partage le camp lui-même en deux portions inégales, deux triangles (fig. 30) beaucoup plus longs que larges, et dont le plus considérable comme étendue appartient à la Belgique. La partie française du camp de Maquenoise présente la figure d'un triangle allongé, de huit à neuf cents mètres de longueur sur une largeur *maxima* de deux cents mètres environ au moment où ce triangle touche le ravin ou *Vieux chemin de Reims*. Les parapets ou remparts, surtout sur la face méridionale, ne sont point partout subsistants, bien qu'ils se laissent deviner, ainsi que d'autres murailles intérieures permettant de supposer que le camp fut divisé jadis en un certain nombre de compartiments distincts.

La portion belge est moins couverte de bois que le triangle français ; mais, partout à l'intérieur des retranchements, le sol est bouleversé comme par un travail de carriers.

Un massif considérable de vieilles maçonneries, qu'on appelle le *Fort* ou le *Château*, confinait au *Vieux chemin de Reims* dans la partie française. C'est un carré parfait de $12^m,50$ sur chaque face et dont la construction n'a jamais semblé romaine à personne, mais qui appartient au moyen âge. Il ne paraît pas être sorti là et de terre des débris typiques et affirmatifs d'époque. C'est, d'ailleurs, une remarque à attribuer à tout l'ensemble du camp, soit qu'il n'ait rien fourni aux fouilleurs anciens ou modernes, soit que ces trouvailles, s'il y en eut de faites, n'aient point fixé l'attention et laissé de traces. On parle cependant, mais vaguement, de quelques monnaies romaines, mais que personne n'a vues, dit M. Édouard Piette.

Si les murs des *Constructions sarrazines*, puisque tel est le nom bizarre qu'on donne dans le pays à ces vieux débris, sont dans ce mauvais état de conservation signalé plus haut et ont perdu leur couronnement à peu près partout, si les parapets sont éventrés, c'est que les populations voisines les ont de tout temps exploités comme elles feraient d'une carrière où la pierre serait toute prête à prendre ; c'est que plus d'une fois on les a fouillés pour chercher la *Cabre d'or* (la chèvre d'or en patois local) qui, suivant l'affirmation des sorciers d'autrefois, doit être cachée dans un trésor qu'on trouverait sous les *Ruines des Sarrazins*[1]. Crédulité

[1]. Pour tous les habitants du pays, c'est un *Camp sarrazin*. Une petite source, qui sort de l'enceinte au sud-est, est la *Fontaine sarrazine*, et même les pierres d'un calcaire oolithique spécial à la contrée, et qu'autre part, et à cause de leur apparence, on nomme *pierres à grains de sel*, sont pour les gens de Maquenoise des *Sarrazines*. M. Édouard Piette, qui nous fournit ces détails intéressants, croit que là, comme en certaines parties de la France, le mot *sarrazin* est l'équivalent de *romain*.

dans la légende, avidité, facilité de l'exploitation, quelles que soient les causes diverses de destruction, s'arrêteraient probablement devant le classement du camp de Maquenoise parmi nos monuments historiques, classement qu'il mérite, surtout si l'on considère que l'arrondissement de Vervins, de tout temps livré aux invasions trop faciles et par conséquent dévastatrices, a perdu, à peu d'exceptions près, tous les édifices que les vieux âges y avaient sans nul doute entassés, comme ils l'avaient fait sur des portions du département plus éloignées de la frontière, mieux protégées contre les commotions violentes de la guerre, donc privilégiées au point de vue de la conservation de leurs constructions civiles, militaires et religieuses.

Le plateau de Laon, qui ne fut d'abord qu'un grand village de Creuttes, forme une immense et complexe acropole qui dut attirer dès les plus vieux temps l'attention qui s'y est attachée aux époques romaine, du moyen âge et moderne, à cause de son isolement absolu, de ses pentes rapides, de ses eaux abondantes, par conséquent de la facilité de s'y établir et de s'y défendre même contre un ennemi supérieur en nombre. Ce plateau put et dut posséder à la fois jusqu'à trois refuges distincts : 1° à l'extrémité nord-

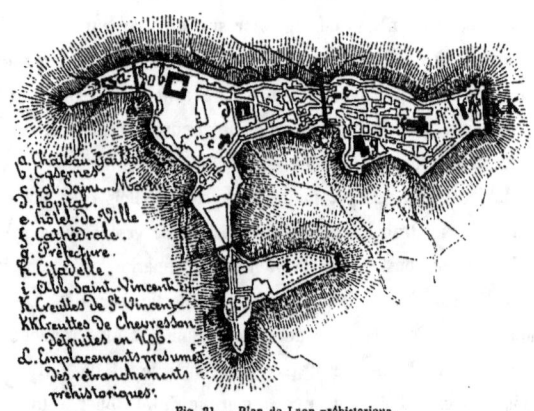

Fig. 31. — Plan de Laon préhistorique.

est, cette partie qu'au moyen âge on appelait la *Cité* pour la distinguer du *Bourg* dont la *Cité* était séparée par des remparts et une porte militaire, juste à l'endroit étroit où le plan figure un retranchement (fig. 31) ; 2° à l'extrémité nord-ouest, sur le promontoire aigu de laquelle fut fondé le *Château-Gaillot* par Louis d'Outremer dans la première moitié du x^e siècle, le carlovingien prenant la place du préhistorique dont les Creuttes et les silex sont encore là ; 3° à la pointe bifurquée où l'abbaye de Saint-Vincent et son hameau *des Creuttes* sont assis, promontoire qui se relie au massif du plateau par un isthme extrêmement étroit et de facile défense à l'aide d'une fortification volante de terre extraite d'un fossé faisant face au nord. Le sol, quoique fréquemment et profondément remanié, fournit encore des silex à côté des Creuttes et, il faut le dire aussi, des débris gallo-romains, la ville de Laon ayant été fondée, remparée et fortifiée au III^e siècle.

M. Melleville (*Histoire de Laon*, t. II, p. 127, 1845,) avait entrevu la vérité dans ces lignes : « Laon, un peu avant la conquête romaine, n'était pas une ville, pas même une « bourgade, mais un simple oppide ou camp retranché placé sur la pointe orientale de la mon-« tagne (aujourd'hui la Citadelle) lequel avait été construit et fortifié par les populations dans

« le but de s'en faire un refuge assuré toutes les fois que des guerres civiles ou étrangères
« viendraient à troubler la tranquillité du pays. » M. Melleville (t. Iᵉʳ, p. 28) ajoute que cet
oppide s'étendait de la Citadelle jusqu'au Bourg. Si l'on suppose aussi des refuges sur les deux
autres promontoires dessinés sur la carte (fig. 31), et si, derrière les Gaulois, on recherche
leurs prédécesseurs innomés, ce tableau sera complet dans son exactitude.

Vorges (canton de Laon), en avant de ses stations souterraines ruinées sur le promontoire
au nord et sur une ligne courbe depuis l'*Hermitage* jusqu'aux *Norient,* possède sur le plateau
deux emplacements à silex et, au pied des Creuttes, des retranchements qui évidemment les
ont protégés bien longtemps avant que le village descendit vers le marais. A gauche du
lieudit l'*Éboulis* qui fut une station de Creuttes, et sur le plateau, on aperçoit des traces
incontestables de talus dressés en escarpes ; si le fossé manque, la culture a pu le combler,
comme elle comble depuis deux ans les fossés du camp de Montbérault au-dessus de Vorges,
lequel a dû être aussi un refuge antique avant d'être remanié par les Romains.

Sur le cap qui sépare Laniscourt de Mons-en-Laonnois, un vaste emplacement de Creuttes
ruinées, avec riche gisement de silex, est protégé en avant et sur les côtés par les pentes,
et en arrière, sur le plateau, par un retranchement encore visible, quoique compromis
par la culture, et dans le fossé duquel les silex ouvrés et les fragments de poterie gros-
sière se montraient nombreux, il y a quatre ou cinq ans à peine. Sur ce premier fossé
transversal s'embranche à angle droit un autre retranchement qui, poussé jusqu'à la
cime et aux pentes, partageait en deux parties à peu près égales le refuge de Mons-en-
Laonnois.

Ce système de fortification extérieure de l'*area* ou plate-forme de l'acropole préhistorique
est donc bien établi par les nombreux exemples qui viennent d'être cités soit dans le Laonnois
et le Soissonnais, soit dans le département de l'Oise qui continue notre formation géologique
et calcaire, par conséquent l'habitat dans les Creuttes perforées sous le sommet de nos chaînes
de collines. Si cette étude spéciale n'en était pas encore à ses débuts, ayant été entreprise
depuis trois ans à peine et au milieu des travaux de ce Mémoire ; si elle eût été poussée plus
loin et tout à fait à fond sur le terrain, ces exemples se seraient montrés probablement plus
nombreux encore. Il est évident que les recherches à poursuivre dans le même sens les multi-
plieront. Cependant ils suffisent à bien établir l'antiquité des refuges et leur mode très-salutaire,
quoique primitif, de défense et de fortifications ne dépassant ni l'habileté acquise, ni les forces,
ni les ressources des tribus sauvages, mais non isolées, la cohabitation plus ou moins immédiate
enfantant toujours le péril. Incontestablement, les conquérants romains, il faut le répéter et l'ad-
mettre comme un fait acquis, occupèrent et utilisèrent ces forteresses naturelles que leur science de
l'art militaire sut rendre plus solides et durables. Les Francs-Mérovingiens, dont nos hauteurs et
leurs pentes conservent les cimetières, en tirèrent parti de même, comme aussi les temps modernes.

Incidemment, il a été dit plus haut que la Creutte était une habitation plutôt d'hiver

que d'été et que, pendant la saison tiède et chaude, le sauvage préhistorique se bâtissait sans nul doute des huttes en gazon et des abris en branchages sur les sommets. C'est là une hypothèse seulement, mais qui s'appuie sur la vraisemblance. L'habitude de s'établir dans la plaine pendant l'été, au voisinage d'un marais où foisonnait le gibier d'eau, d'un grand bois peuplé de fauves et de gibier à poil, se constatera plus sûrement et scientifiquement tout à l'heure dans les sables du vallon de Chassemy (canton de Braine), village qui posséda des Creuttes creusées dans la couche tendre du calcaire grossier en haut du promontoire dominant le confluent de l'Aisne et de la Vesle, et aussi des foyers anciens à silex des temps néolithiques, ces foyers bordant cette dernière rivière à l'entrée du marais, ce qui semble autoriser à affirmer sinon un campement permanent, au moins une occupation prolongée et régulière dans ses intermittences annuelles. Il se pourrait bien même que cette émigration définitive de la Creutte vers le *Burg* (Bourg), du haut de la montagne vers la vallée, fût plus ancienne que je ne l'ai cru et que je ne l'ai exposé. Le cimetière mixte de la pierre polie, du dolmen, du bronze et du fer, qu'on a fouillé si utilement, il y a dix ans, à la *Fosse-Chapelet* de Chassemy, et dont les riches dépouilles se sont concentrées au musée de Saint-Germain, formerait la preuve convaincante d'une de nos plus vieilles émigrations. Les Boves de Vailly ont pu peupler définitivement, aux plus vieux âges, les pentes de la butte sablonneuse de Saint-Précord, et tout récemment j'ai découvert une station de silex dans le marécage de Festieux, ancien village souterrain et dont la situation actuelle au fond d'un vallon mentirait, comme Mons-en-Laonnois, comme Montchâlons, à son nom : Festieux, *Fastigium*, faîte, sommet.

Voilà donc bien connu l'habitat de nos stations souterraines, au point de vue du choix de leur emplacement géologique, de leur perforation dans les couches incohérentes du calcaire grossier, de leurs caractères intrinsèques et extrinsèques, ceux-ci toujours communs, des facilités qu'elles offraient à la vie de famille et sociale, à la protection de leurs possesseurs et à la défense de leurs groupes ou tribus. Nous savons à peu près quel en fut le premier occupant, comment il transmit sa propriété et son mode de construire non-seulement à sa descendance, mais aussi à ceux qui lui ravirent sa demeure plus tard, car il eut des ennemis à combattre et des luttes à soutenir, aux conquérants qui vinrent le troubler, car notre contrée départementale suscita les désirs à cause de son climat tempéré, de sa situation topographique et de ses avantages incontestables. Avons-nous suffisamment établi l'antiquité de la Creutte? Nous ne le croyons pas. Il faut maintenant la preuve archéologique, et nous l'allons trouver dans les nombreux silex ouvrés qui peuplent les alentours immédiats de la Creutte, Croutte ou Bove, silex dont les noms et les images ont paru plusieurs fois déjà dans ces pages et qu'il faut maintenant étudier un peu plus à fond qu'on ne pouvait le faire dans les épisodes où ils ne se manifestaient qu'incidemment. Ces silex comprennent les armes, outils ou instruments de travail, les objets de parure, les fétiches ou gris-gris que nous présenterons avec toutes les précautions des réserves les plus formelles, sans oublier les ossements polis et ciselés, qui, malheu-

reusement, sont rarissimes dans nos contrées où le calcaire du sol dévore l'os et où les sépultures dans les Creuttes fermées, condamnées et cachées soigneusement, n'ont point encore été découvertes.

Avant de décrire ces silex, il est bon de montrer en peu de mots comment se classent scientifiquement les séries des formes typiques à l'aide desquelles on établit approximativement leurs âges respectifs, en admettant que d'époque en époque l'outillage préhistorique a subi des modifications sérieuses et notables, mais aussi en posant en fait : d'abord que certaines formes de silex taillés se sont perpétuées à peu près sans modifications à travers les temps géologiques et archéologiques, et jusqu'à la fin de l'âge qu'on est convenu de nommer époque de la pierre polie ; ensuite que la différence de contexture et de formation des matériaux a dû produire, à une même époque, mais en des localités diverses, des modifications sensibles dans la taille des outils similaires. Ainsi la hache plano-convexe de l'atelier de Vadencourt trouvé par M. Pilloy, taillée dans le silex brutal et peu homogène de la craie, ne pouvait ressembler comme forme, dimension et perfection, à la belle hache de Cologne près Hargicourt.

La description des silex-types des divers âges n'étant pas suffisante pour l'intelligence complète des détails grâce auxquels on les reconnaît et on les classe, une planche spéciale (fig. 32) leur a été consacrée, chacun de ces silex ouvrés ayant sa lettre à laquelle le texte va se référer.

C'est la forme dite de *Saint-Acheul* qui caractérise le type des plus anciens temps quaternaires d'après l'opinion généralement admise par les géologues, les paléontologues et les archéologues. De taille et de volume variables, amincie sur les bords, renflée au centre, biconvexe et travaillée par éclats sur ses deux faces et sur ses bords, ogivale sur ses flancs, pointue à l'extrémité supérieure, large et arrondie à son extrémité inférieure qui n'est jamais coupante, la hache-type de *Saint-Acheul*, retrouvée pour la première fois dans les grevières de la vallée de la Somme, aux environs d'Amiens, et plus tard dans des localités à gisements géologiques identiques, est représentée par les silex A et B de la figure 32. L'exemple A offre cette hache de face et de profil, celui-ci montrant, dans le sens de l'épaisseur, ses deux faces taillées. C'est ainsi qu'est travaillée celle que nous avons recueillie aux alentours du village de Montarcène, de la montagne de Mont-en-Laonnois, et qui est dessinée sur notre figure 2, page 23. C'est aussi la forme, ainsi que le travail des exemples 1, 4, 5, 6, de la planche 1, consacrée aux silex de Cœuvres par M. Wattelet dans sa brochure *l'Age de pierre dans le département de l'Aisne*, et du n° 1 de sa planche 2, qui est une hache de Quincy-sous-le-Mont. L'éboulis de Cœuvres, nous l'avons dit, est contemporain de l'*Elephas primigenius* ou mammouth qui, dans la vallée de la Somme, c'est-à-dire dans ses bas niveaux, a laissé, comme à Cœuvres, ses ossements mêlés aux haches-types dites de *Saint-Acheul*. Cœuvres avoisine tous les affleurements du Soissonnais où des groupes de Creuttes existent et ont pu exister jadis. La localité de Montarcène a eu des Creuttes dans un bel affleurement sur la montagne, et confine à la Creutte *Mainon* ou du Bois-Roger et à celles de l'*Hermitage*

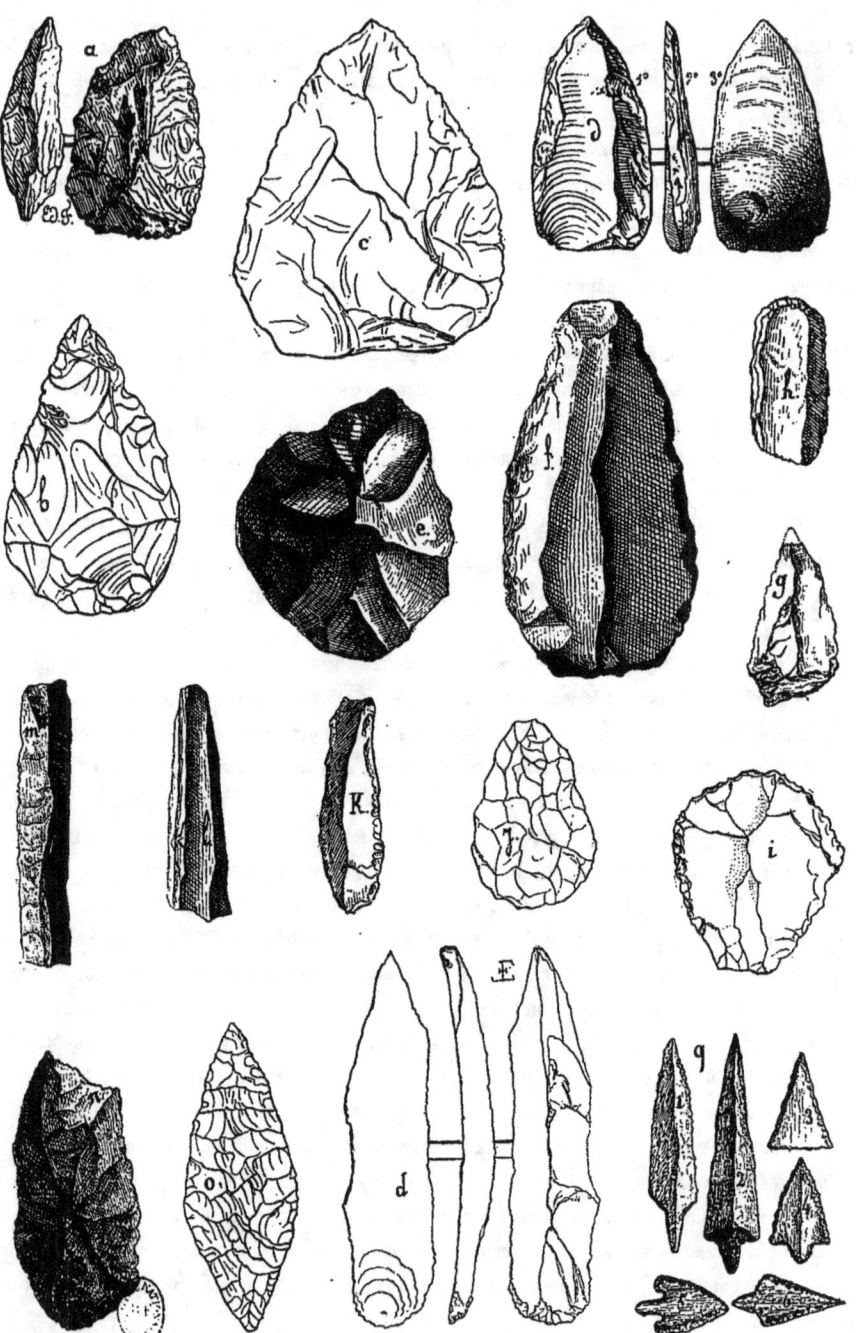

Fig. 32. — Silex des stations types aux âges de la pierre taillée et de la pierre polie.

à Laniscourt. Le couteau de la figure 2 a été trouvé dans le diluvium [1], non loin des Creuttes ruinées de Chaillevois et de celles qui existent encore au-dessus de Mons-en-Laonnois, autour de la butte du *Chestaie*, vis-à-vis de Bourguignon à l'ouest et de Vaucelles (canton d'Anizy) au midi. Le gisement de Quincy-sous-le-Mont (canton de Braine) repose au pied de la montagne qui porte les Boves apparentes de Cerseuil et de Lesges, et d'autres stations recouvertes par le talus d'éboulement.

Le type biconvexe de Saint-Acheul ne paraît pas s'être continué beaucoup au delà de la première période quaternaire, celle où le froid glaciaire qui venait de sévir dans toute sa rigueur allait perdre de son intensité. Cependant on le constate dans des gisements moins anciens, mais où il est plus rare, ainsi à Quincy-sous-le-Mont. Ce type, d'ailleurs, n'était pas le seul dans les formes duquel l'homme de ces vieux temps taillait ses armes et outils; on trouve déjà, dans les bas niveaux de la Somme, des silex travaillés seulement sur une face, l'autre face ayant été enlevée d'un seul coup au bloc-matrice ou *Nucleus*, n'ayant pas été retouchée et portant toujours son certificat d'origine, c'est-à-dire le bulbe de percussion. Les figures K, L, M de la planche 32 représentent des silex de la collection Boucher de Perthes à Abbeville, et montrent les faces antérieures de ces silex dont la forme typique est encore mieux indiquée par le couteau P vu de face, de profil et par derrière.

Cependant la caverne du Moustier dans la vallée de la Vézère n'ayant point offert, auprès des ossements du mammouth et d'animaux postérieurs, les silex biconvexes, mais seulement des instruments plano-convexes et travaillés sur la face antérieure, tandis que leur face postérieure est le produit d'un éclat par le choc d'un percuteur, on est convenu d'appeler type *du Moustier*, ou *pointe du Moustier*, celui dont certains témoignages étaient déjà sortis, on vient de le voir plus haut, des terrains plus anciens de Saint-Acheul, mais dont la forme devenait usuelle et dominante au Moustier, forme qui se perpétuerait jusqu'à la fin des temps quaternaires et même de la pierre polie. La hache figurée sous la lettre C de notre planche 32 vient du Moustier, n'a qu'une face ouvrée, et l'outil pointu D montre le type vu de face avec ses éclats de taille, son profil étroit et non bombé au milieu, et sa face postérieure plate jusqu'au bulbe de percussion dégrossi par un éclat central pour être tenu ou emmanché plus commodément. C'est dans ce type que sont taillées toutes les pointes de lances, javelots et flèches de la figure 33, provenant de Berry-au-Bac (canton de Neufchatel), Vadencourt (canton de Guise), Presles et Arrancy du canton de Laon, de Comin, de Neuville, etc., etc., de toutes nos localités à Creuttes ou Boves. Le type de pointe de flèche G de la

[1]. *La Thiérache*, bulletin de la Société archéologique de Vervins, mentionne, dans le compte rendu de la séance du 3 janvier 1873, la présentation par M. Papillon, vice-président, d'une hache taillée par éclats et intéressante en ce sens qu'elle serait la seule qui, dans l'arrondissement de Vervins, aurait été trouvée en place dans son gisement géologique, c'est-à-dire un banc épais de sable, à zones diversement colorées et alternant avec des couches de gravier roulé, ce qui prouve incontestablement que cette hache aurait été confectionnée plus ou moins longtemps avant la formation des alluvions quaternaires qui l'enfermaient. M. Papillon ne dit pas si elle était biconvexe ou à une seule face travaillée.

POINTES DE LANCE, JAVELOTS ET FLÈCHES.

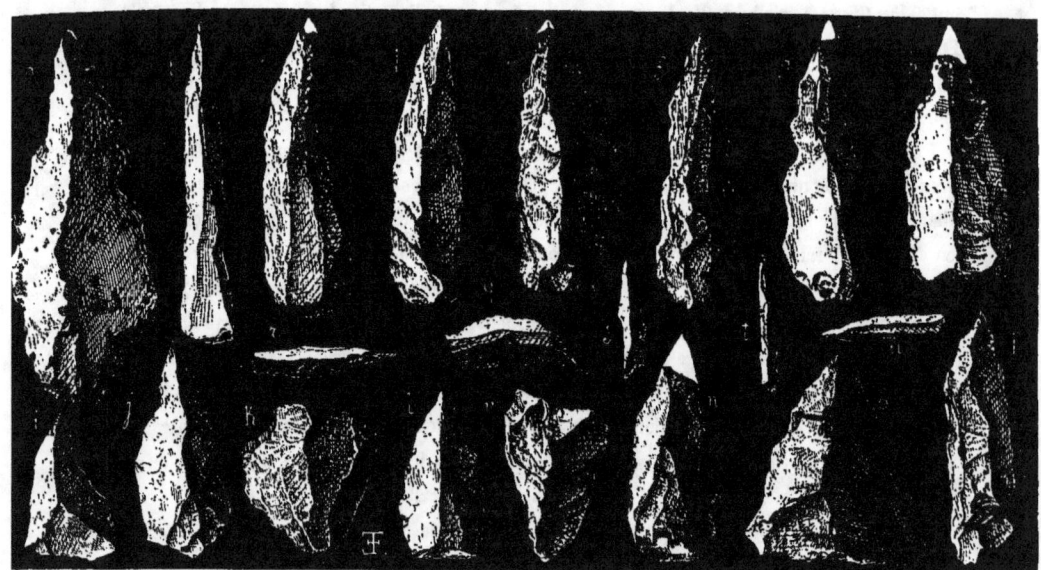

Fig. 33. — Légende : A, B, I, L, N, Berry-au-Bac ; — C, G, Mons-en-Laonnois ; — D, Caranda ; — E, O, Vadencourt ; — F, R, S, Presles ; — H, Chaillevois (Château-Montceau) ; — J, Arrancy ; — K, Laon ; — M, Maureguy ; — P, Neuville-en-Laonnois ; — Q, Comin ; — T, U, Sauvrezis.

POINTES DE FLÈCHE A APPENDICES ET A OREILLONS.

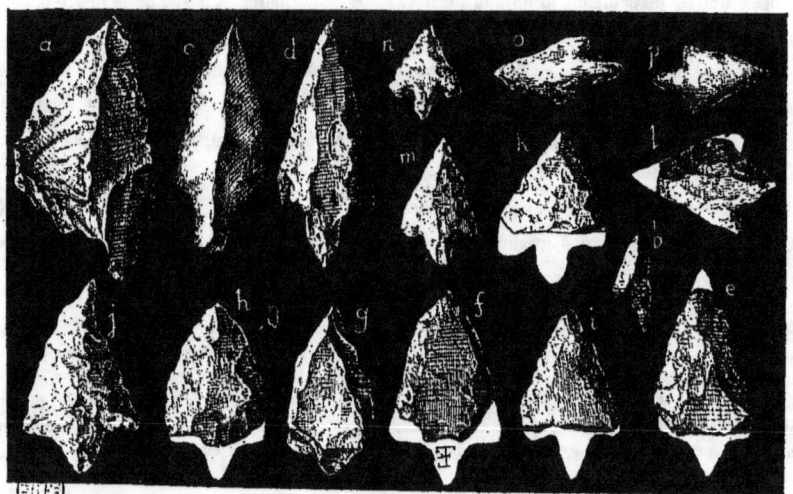

Fig. 34. — Légende : A, Vadencourt ; — B, Sauvrezis ; — C, Montigny-Lengrain ; — D, Parfondru ; — E, J, L, Berry-au-Bac ; — F, Pontarcher, commune d'Ambleny ; — G, Colligis ; — H, I, K, M, Mons-en-Laonnois ; — N, Veslud ; — O, Pommiers ; — P, Lizy.

figure 32 se retrouve absolument dans les silex I, J, L, M, N, O de notre figure 33, le silex I venant d'Arrancy, J, L et N de Berry-au-Bac, M de Mauregny (canton de Sissonne), O de Vadencourt. Comin parmi ses innombrables silex nous a fourni une très-belle pointe de javelot donnée ici de grandeur naturelle (fig. 35).

Il ne faudrait point aller au delà de notre pensée. Nous n'entendons pas, en invoquant la ressemblance des silex de la figure 33 avec le type *du Moustier* (lettre G de la planche 32), affirmer que toutes les pointes de nos stations de Creuttes aient l'âge des silex taillés trouvés en quantité dans la caverne du Moustier, l'âge même des six pointes de lances recueillies par M. l'abbé Lambert dans les grevières de Viry-Noureuil près Chauny, mais simplement montrer qu'ils sont taillés dans ce mode et cette habitude de la main, mode et type qui ont traversé des périodes géologiques longues et nombreuses. De même que nous n'avons pas entendu préciser la date de création de nos stations de Creuttes dans leur ensemble, les unes étant plus vieilles et d'autres relativement modernes ou, si l'on veut, plus jeunes, de même nous n'essayons pas de fixer l'âge de nos silex quand ils n'appartiennent pas à un milieu géologique déterminé comme les grevières de Soissons et de Viry, l'éboulis de Cœuvres, les sables de Quincy-sous-le-Mont, les alluvions de Bohain et de Cologne près Hargicourt.

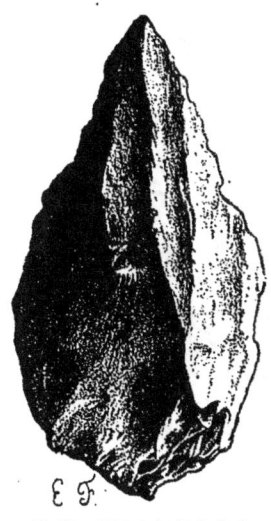

Fig. 35. — Pointe de javelot de Comin.

Il était bon cependant de faire remarquer que les silex de Cologne (fig. 3), admirablement vernis par la patine la plus antique, si bien qu'ils présentent une surface vitreuse contrastant avec l'aspect louche et terne des cassures récentes, ornés aussi de *dendrites* ou ramifications arborescentes, offrent des haches dessinées dans le type en amande, biconvexe à Abbeville et à Saint-Acheul, planoconvexe au Moustier, des disques équivalents comme dimension et travail au disque ou racloir de quartzite de l'*Infernet* (Haute-Garonne) représenté à la lettre E de la figure 32, lequel a été trouvé dans les alluvions inférieures de la Garonne, de même que des racloirs de la même forme, rares il est vrai, avaient été recueillis par M. Boucher de Perthes dans les bas niveaux de la Somme à Menchecourt et à Moulin-Quignon. Il était bon de dire, par exemple, que le savant géologue M. Édouard Piette, juge de paix de Craonne, qui a fouillé si fructueusement les cavernes à ossements de l'âge du renne dans la Haute-Garonne et dans les Hautes-Pyrénées, dont le nom enfin fait autorité dans l'archéologie préhistorique, a trouvé, non sans étonnement et parmi les résultats de mes premières trouvailles, un grattoir ramassé à Comin et un autre de Monthenault qu'il déclare absolument les équivalents comme forme, comme travail, comme dimensions, de semblables outils provenant des cavernes à ossements de l'âge du renne dans l'extrême midi de la France. Depuis

lors, j'en ai eu beaucoup d'autres. J'ai par centaines des grattoirs et lames diverses identiques à ceux des lettres H, I (fig. 32), hachette et grattoir à fines retouches des bas niveaux de la Somme, époque du mammouth ; J, grattoir de l'âge du renne dans les grottes du Périgord ; L, racloir de la caverne du Moustier ; M, couteau de la même provenance. Quant aux lames de la forme de celle dessinée en P de la figure 32, on ne les compte pas dans les silex des environs de nos Creuttes, tant elles y sont nombreuses dans toutes les dimensions, depuis les outils de quinze centimètres jusqu'aux microscopiques et charmantes pointes de flèche que les préhistoriques du plateau secondaire et siliceux de Sauvrezis (canton d'Anizy) taillaient, assis au soleil sur les bancs de grès qui recouvraient leurs tanières

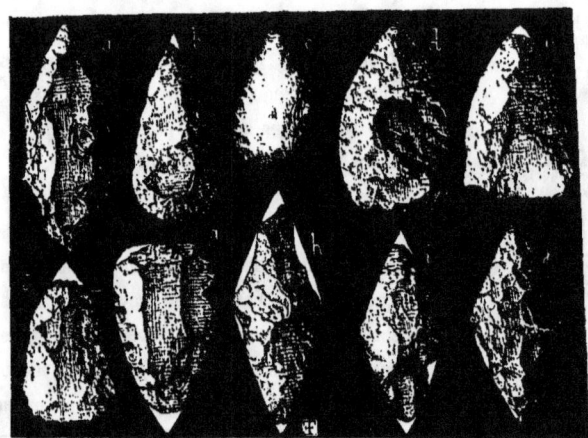

Fig. 36. — Pointes de flèche : A, D, Pommiers ; — B, Berry-au-Bac ; — C, Quincy-sous-le-Mont ; — E, Presles ; — F, Chatet d'Ambleny ; — G, Colligis ; — H, Chéret ; — I, J, Mons-en-Laonnois.

creusées dans un sable ferrugineux. M. Pilloy, agent-voyer d'arrondissement à Saint-Quentin, qui a découvert ce gisement original, et moi qui l'ai plusieurs fois exploité, nous possédons plusieurs centaines de ces charmantes pointes taillées, retaillées, coupant comme des rasoirs, pointues comme des lancettes, vitreuses de vernis, transparentes, agatisées, qui semblaient mieux faites pour armer des flèches de pygmées que pour servir même à des enfants.

Encore de l'âge de renne, le type de Solutré (haute Bourgogne), à plaques minces de silex, à travail perfectionné, à retouches innombrables, fines et à petits éclats, à formes régulières, symétriques et allongées, dessiné sous la lettre O de la figure 32 et retrouvé plus remarquable et plus parfait encore à Excideuil (Dordogne), n'a pas de représentants et d'équivalents dans le périmètre du département de l'Aisne, au moins à notre connaissance. Il n'y a donc pas lieu de s'y arrêter.

Que les abords de nos stations souterraines nous les aient fournis incontestables ou enfantant le doute, ce sont là les silex ouvrés de main d'homme dans ces types que les archéologues sont

convenus d'appeler *archéolithiques* ou *paléolithiques*, et auxquels appartiennent encore quelques pointes de flèche dessinées en la figure 34 : A. Vadencourt; C. Montigny-Lengrain ; D. Parfondru ; J. Colligis; mais avec les pointes de flèche à appendice caudal d'emmanchement et à oreillons des lettres G, J, K, L, M, O, P, de cette figure 34, nous entrons dans les formes spéciales à l'âge de la pierre polie ou néolithique dont les types nous arrivent (fig. 32, lettre Q) : 1. du Danemark; 2. de Civitta-Nuova (Italie) ; 3, 4, 5 et 6, des stations lacustres de la Suisse. A part les pointes A, B, F, G de la figure 36 qui pourraient appartenir aux derniers temps paléolithiques, toutes les autres flèches C, D, E, H, I, J, soit en formes d'amande, soit quadrangulaires, et il en est venu d'équivalentes du gisement de Chevennes et de Chassemy, peuvent être sûrement attribuées à l'époque néolithique.

Insensiblement, périodiquement, par des transitions qu'on ne peut toutes noter, l'époque de la pierre taillée s'était fondue dans l'époque néolithique, celle où l'homme, n'abandonnant pas encore la taille du silex par le choc d'un percuteur en pierre dure, mais continuant sur une large échelle la fabrication des instruments de silex obtenus par éclats, sut cependant arrondir par le frottement dans des moules et matrices [1], ou à l'aide de polissoirs à main, ses silex et surtout ses haches et hachettes. Il n'est pas nécessaire de décrire celles-ci qui sont connues depuis des siècles et tiennent depuis longtemps leur place dans les cabinets d'amateurs et de curieux, ou dans les vitrines de nos musées départementaux. Je veux seulement donner le dessin d'une des plus remarquables haches polies qui aient été recueillies dans le département de l'Aisne, à noter non pas pour ses grandes dimensions, mais pour la perfection de ses formes et ses jeux de coloration (fig. 37). Elle appartient au musée de Laon et provient de Voyenne (canton de Marle). Il est arrivé des haches polies de tous les points du pays et de nos cinq arrondissements, et le dénombrement de leurs gisements de trouvaille serait trop long. Grandes, moyennes et petites, c'est-à-dire depuis un jusqu'à trente centimètres de longueur, comme à Chevennes, et depuis une largeur de trois centimètres jusqu'à huit ; à bords latéraux méplats ou saillants ; à tranchants symétriques à l'axe ou obliques ; à lignes droites ou courbes ; à bases larges ou demi-circulaires ou ovalaires ; à pointes vierges d'atteintes ou émoussées par l'usage ; de silex noir, jaune, gris ou blond, dit *pyromaque*, ou jaspé, ou verni, ou cacholonné, c'est-à-dire silicaté ; de silex appartenant ou à la craie du pays, ou à nos dépôts d'eau douce, ou à une provenance étrangère ; de grès schisteux ou de grès quartzeux ; de jadéite, ou de diorite, ou d'obsidienne, ou de porphyre vert, ou de granit poli (nomenclature de M. Wattelet en 1866, et de M. Papillon en 1873 et trouvailles récentes), les matériaux du pays étant en prédominance sensible, ces haches polies ne sont maintenant méconnues de personne et généralement ne se perdent plus comme autrefois au moment de la découverte.

La hache polie est souvent brisée, par exemple au *Châtet* d'Ambleny (fig. 22), non pas tant

[1]. La magnifique collection sortie des grottes crayeuses de la vallée du Petit-Morin et réunie au château de Baye (Marne) possède deux modèles complets de ces blocs-matrices où l'on voit le moule à polir les faces des haches, ceux de leurs côtés ou affinés et coupants, ou aplatis, ceux des taillants divers de l'extrémité des haches. Ce sont là des outils appartenant à une industrie régulière, progressive et l'on peut dire savante.

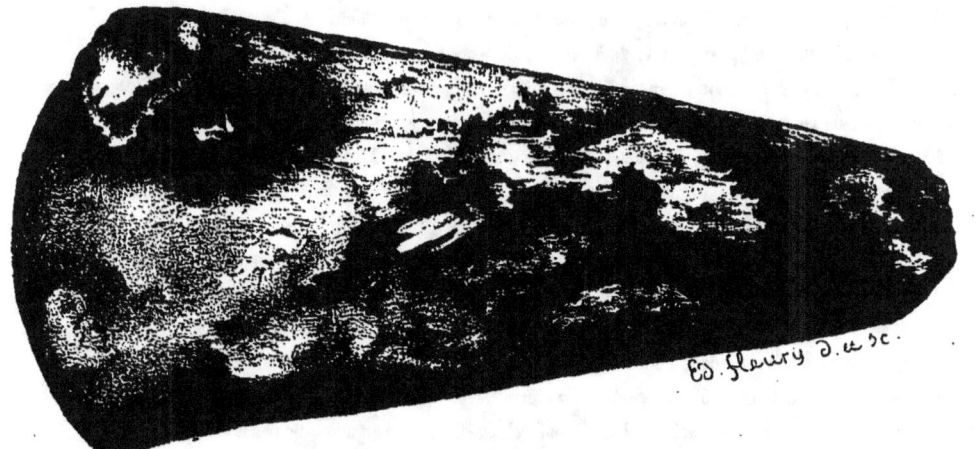

Fig. 37. — Hache polie, de Voyenne (canton de Marle).

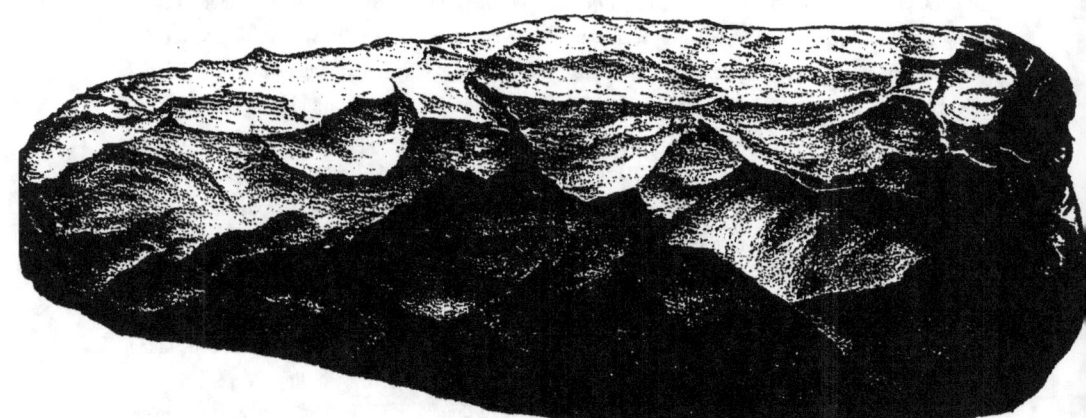

Fig. 38. — Hache de silex lacustre, de Tréloup (canton de Condé-en-Brie).

Fig. 39. — Marteau ou pilon, de Vervins.

parce que, dit-on, on mettait en pièces, en signe de deuil, l'arme du guerrier ou du chasseur préhistorique au jour de sa mort, mais parce que l'usage, un choc de biais ou violent fracturaient la hache aux mains de celui qui s'en servait. C'est aussi là la pensée émise par M. Papillon dans son savant Mémoire sur les origines préhistoriques de Vervins. Auprès de cette ville, il a rencontré de nombreux fragments de haches polies, et il n'y veut pas voir la coutume de rompre violemment la hache d'un guerrier mort afin qu'elle ne serve plus à personne après lui, coutume affirmée par quelques archéologues; mais il croit qu'il est plus naturel de penser que ces instruments ont été rompus et déformés par l'usage qu'on en a fait, et de ces silex qu'on ne voulait pas jeter comme inutiles et mis hors de service, on tira, en les éclatant, des marteaux, des couteaux, des grattoirs, des éclats tranchants, enfin une série d'outils précieux.

Du gisement opulent de Comin il est sorti, depuis trois ans seulement, des quantités de fragments de haches polies et éclatantes de blancheur qui, brisées au moment où le préhistorique s'en servait, furent retouchées par lui, taillées par éclats sur la cassure et utilisées probablement comme projectiles, car ces fragments arrondis, émoussés, bien à la main comme armes de jet, ne pouvaient être employés à aucun autre usage. Le gisement de silex du promontoire entre Mons-en-Laonnois et Laniscourt, au-dessus de la station souterraine ruinée, a fourni, ainsi que celui de Presles, des fragments semblables de haches polies retouchées par éclats.

L'arrondissement de Château-Thierry possède une grande quantité de haches taillées dans le silex quartzeux et lacustre complétement siliceux, compacte, d'un gris blanc passant au jaune, et qui constitue des bancs inégaux de dimension, mais parfois puissants, au sein du calcaire lacustre moyen qu'on rencontre dans les falaises du Petit-Morin, du Surmelin, de la Marne surtout. On voit de ces bancs dans des affleurements considérables au-dessus de Château-Thierry. La matière première étant nombreuse et dans des conditions favorables de contexture, ces haches, taillées à éclats, ce silex semblant ne pas convenir au polissage, sont grandes, ellipsoïdes, épaisses et lourdes. La figure 38 offre un spécimen trouvé à Tréloup (canton de Condé-en-Brie), en compagnie de onze autres haches semblables de taille, de formes et d'aspect. M. Harent, agent-voyer d'arrondissement à Château-Thierry, en a recueilli plusieurs autres non polies aussi et venues de divers points de la contrée. Tout à fait contre le centre des belles Creuttes du hameau de Givray, dépendance de Bruyères-sur-Fère (canton de Fère-en-Tardenois), un paysan ramassait une hache semblable dans son champ au moment où j'allais étudier les Crouttes de la vallée de l'Ourcq, et il la vendait à un amateur de Château-Thierry.

Ces notions sommaires suffisent pour établir sans conteste que nos villages souterrains ont été hantés très-probablement aux époques quaternaires et géologiques, très-certainement à l'aurore des temps modernes, c'est-à-dire à l'âge de la pierre polie. Le silex taillé et poli abonde dans leurs environs les plus immédiats, toujours au sommet de la montagne, plus rarement dans les pentes où leur recherche, il faut le dire, est plus difficile et chanceuse parmi les gazons, buissons, taillis et même grands bois, parfois au pied du promontoire; mais, dans ces deux derniers cas, il semble que

ce soit là des instruments perdus ou bien entraînés du haut vers le bas par les eaux des grandes pluies. Cependant le plein marais de Festieux (canton de Laon), village à Creuttes ruinées et ensevelies sous le talus d'éboulement, semble, je le répète, me présenter une vraie station ou gisement d'où me sont venus divers silex taillés et notamment la plus mince et la plus délicate pointe de flèche à appendice caudal et ailerons.

Tous ces silex, quel que soit leur âge, se divisent : 1° en armes de bataille ou de chasse; 2° en outils; 3° en instruments divers et sur l'usage desquels l'archéologie ne se prononce pas encore en toute sécurité; 4° en bijoux de parure; 5° en objets auxquels s'attachait probablement quelque idée de religion ou une superstition.

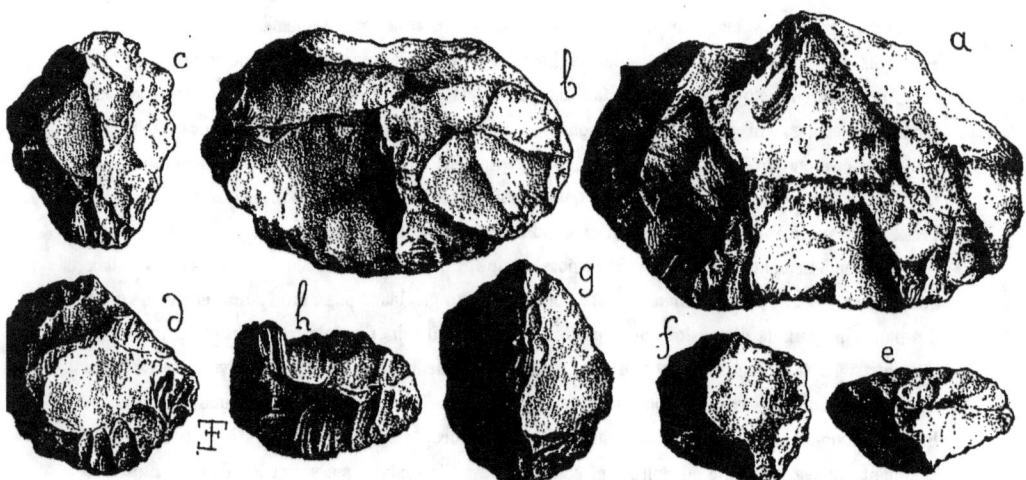

Fig. 40. — Projectiles ou grattoirs.

Les armes sont : les haches des types biconvexes ou plano-convexes; les hachettes; les lames de couteau à emmancher dans le bois des cerfs, dans des cornes d'animaux, dans des branches d'arbres, dans des pieux; les pointes de grosses lances, de javelots à pousser à la main, de flèches que l'arc projetait verticalement ou horizontalement; les projectiles, boules de silex, de pierre et de terre glaise, disques à face inférieure aplatie, à bords aigus, et ces instruments qu'on a nommés généralement grattoirs, mais que je crois être des armes de jet [1] (fig. 40).

La figure 2 montre, à Montarcène, la hache de forme archaïque, primitive, biconvexe du type de *Saint-Acheul;* la figure 3, à Cologne, la hache intermédiaire du *Moustier* à une seule face convexe et taillée par éclats; les figures 22, 27, 38 et 39, la hache polie, la hache brisée et la hachette;

[1]. M. Boucher de Perthes, t. II, p. 190, après les avoir aussi tenus pour des projectiles à lancer à la main, les considère, en définitive, comme des signes, un caractère, une monnaie.

les figures 10 et 22, les grandes et petites lames de couteau; les figures 22, 27, 33, 34, 35 et 36, les pointes diverses et multipliées de lance, javelots et flèches; la figure 4, les pierres dites de fronde de Cologne, Comin, Vadencourt, Chassemy, Jouy où ce globe est formé de silex rouge et taillé par petits éclats, etc., auxquelles il faut ajouter les boules d'argile séchée au soleil et ramassées à Comin, toutes devant tournoyer dans leur course et briser les crânes et les membres; la figure 3, les disques de Cologne qui, portés horizontalement en l'air sur leur face plate, arrivaient droit et en sifflant, et faisaient des déchirures dans les tissus et des blessures aussi profondes que dangereuses. A tout cet arsenal de guerre et de chasse il faut ajouter ces silex oblongs ou discoïdes relevés en bosse et divisés par une arête médiane, ou aplatis au sommet par un vide destiné à loger le pouce, taillés simplement en quelques éclats, ou entourés de fines retouches à la tranche (fig. 40). D'habitude on les nomme *grattoirs*; mais il semble, vu leur grand nombre et leurs formes, qu'on peut les tenir pour des projectiles à lancer à la main. Ils sont marqués sur la figure 40 : A, B, C, D, à Comin qui en a fourni de très-nombreux, de très-beaux et de tailles très-diverses; E, à Presles; F, à Chéret; G, à Monthenault, attribué à l'âge du renne par M. Édouard Piette, de Craonne; H, à Pargnan.

Parfois les haches, hachettes, couteaux et lames variées devaient être employés aux travaux et aux nécessités de la vie intérieure et de famille. Les racloirs pour gratter les peaux fraîches des animaux tués à la chasse et leur enlever leurs tissus adipeux, abondent, si l'archéologie veut les trouver dans les projectiles de ma figure 40. Les grattoirs du type H de la figure 32 ne se comptent pas dans ma collection qui en a reçu de toutes les stations souterraines du Laonnois. M. Papillon a décrit et dessiné (*La Thiérache*, t. III, page 95, planche 11 des *Origines de Vervins*) un des quatre marteaux, ou pilons, ou assommoirs, trouvés à Vervins et dont la partie inférieure (fig. 39), sensiblement diminuée, s'emmanchait sans nul doute dans une branche ou à l'aide d'un bois de cerf. M. Papillon, très-versé dans les matières de géologie et d'archéologie préhistorique, n'hésite pas à attribuer aux temps quaternaires ces marteaux ou masses, bien qu'ils aient été recueillis sur le sol. J'ai donné, au début de ce chapitre (fig. 11), deux outils, l'un recourbé en forme de pioche ou pic, l'autre droit, et pointus tous deux, lesquels peuvent, en dehors de tout autre usage, avoir servi à perforer les Creuttes[1] au-dessus desquelles ils gisaient sur le terre-plein du plateau de Comin.

Faut-il prendre pour une cheville destinée à assembler les deux maîtresses branches d'une hutte de feuillages, ce silex allongé de Pargnan (fig. 41) à quatre longs éclats et dont M. Boucher de Perthes[2] avait plusieurs fois trouvé les équivalents ayant dû attacher deux morceaux

1. M. Barbey, de Château-Thierry, *Grottes préhistoriques de Jouaignes*, 1875, dit page 8 : « Le mode de construction « de ces demeures souterraines me paraît avoir été pratiqué exclusivement à l'aide d'outils en silex... La hache de silex dont « se servaient les ouvriers des grottes primitives grattait plutôt la pierre qu'elle ne la perçait. » M. Piette, de Craonne (lettre à M. de Ferry du 7 novembre 1869), pense que les Creuttes de Chassemy ont été perforées à l'aide de pieux durcis au feu. — 2. *Antiquités celtiques et antédiluviennes*, t. I., n. 42, 50, p. 587, 613, et pl. 76. Il les décrit ainsi, page 587 : « J'ai « remarqué, dans les bancs diluviens (alluvions des bas niveaux de la Somme), de ces silex ayant l'apparence d'un prisme « ou d'un fragment de cristallisation. Je suis porté à croire que ces pierres servaient de chevilles. » Et plus loin, page 613 :

de bois, chevilles qui gisaient dans les alluvions des bas niveaux de la Somme, auprès de nombreux fragments de vases qui, suivant ce savant, établissaient incontestablement la présence des plus antiques stations d'habitants préhistoriques. Le manche allongé en appendice brisé et la convexité d'un silex jaune de miel et lacustre trouvé sur la montagne de Parfondru, autorisent-ils à croire à un instrument destiné à puiser dans un liquide, à une spatule[1] ou à une cuiller (fig. 42)? Les ciseaux à menuiser, à taillant transversal et aplatis par l'usure sur une pierre mordante comme le grès, se rencontrent partout. Comin, Berry-au-Bac ont donné des fragments de grès rouge et dur qui ont été utilisés comme polissoirs à la main; leurs angles arrondis, leurs traces d'usure et leurs stries sont probantes. J'aurais pu, sans le danger d'encombrement, dessiner les scies, les tarauds, les alésoirs, les poinçons. Tel silex mignon et suraigu de Sauvrezis a pu préparer dans les peaux les trous où passeraient les fils ténus de certaines plantes ou d'écorces ligneuses et textiles. J'ai un

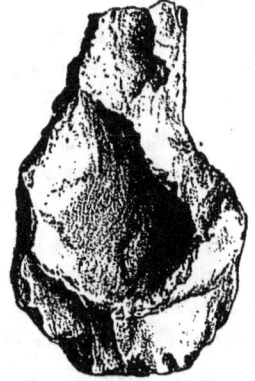

Fig. 42. — Spatule de Parfondru.

Fig. 41. — Cheville de Pargnan.

silex creusé intérieurement et assez profondément, que je n'ose pas nommer vase ou petit mortier, et qu'à défaut de certitude je m'abstiens de dessiner, bien que le similaire ait été recueilli dans une des deux cavernes de la *Gorge d'Enfer* du Périgord. Les troglodytes de nos stations souterraines, si voisines des marais, des ruisseaux, des rivières, durent être d'ardents pêcheurs. Ils fabriquèrent évidemment des hameçons dont un spécimen pourrait bien être trouvé dans cette moitié de petite flèche de Sauvrezis, pointée B sur la figure 34, et qui ressemble exactement à un hameçon des Aizies (Périgord) que j'ai entre les mains. M. Frédéric Moreau, père, de Fère-en-Tardenois, a recueilli un fragment de hameçon à deux encoches et très-marqué, dans les fouilles qu'il pour-

« On les prendrait pour des cristallisations ou des prismes de basalte. Ils devaient, dans le cas où l'os et le bois n'étaient « pas jugés assez durables, servir de cheville pour joindre des pièces de charpente. »

1. M. Édouard Piette fait remonter à l'âge du renne l'invention de la cuiller dont il a trouvé plusieurs spécimens dans les grottes des Pyrénées. M. Boucher de Perthes, t. I, p. 431 et 36; t. II, p. 491, signale aussi, dans les alluvions anciennes et modernes à la fois, des silex qui, ouvrés ou non, dit-il, ont servi à contenir ou à puiser un liquide, usage auquel, suivant lui, ils sont très-propres ; l'un de ces outils est, comme le nôtre, composé de silex jaune, bombé en dessous, convexe en dessus. Comme avec ce savant on n'est jamais en reste d'invention et de surprise, une ligne plus bas il déclare que ces spatules ou cuillers pourraient bien être un instrument de musique destiné à produire un son, des castagnettes, et voilà la femme préhistorique transformée en faune jouant des crotales, ou en andalouse dansant le fandango.

suit avec tant de méthode, de persistance et de bonheur, à *Sablonnières*, dépendance et voisinage de Fère.

Je ne puis pas ne pas signaler aussi ces fragments de pierre dure, schiste, grès gris ou rouge, qui ont servi de polissoirs à la main pour les haches, et qui, sur les angles, sur les plats ou sur leurs parties concaves, portent les traces évidentes de l'usure par le travail. Il m'en est venu de Comin, de Chéret, du *Mont-fendu* de Barenton-sur-Serre (canton de Crécy), ce gisement si fertile, dès la première recherche, en beaux instruments au milieu desquels gisent des fragments nombreux des vases noirs et grossiers des Gaulois, et des vases rouges des Romains.

Tel est l'outillage du travail pacifique autour de nos villages souterrains.

La femme fut toujours coquette et l'homme fier de se parer d'un signe apparent de dignité ou de distinction. La coquette préhistorique s'est composé des colliers de silex et de coquilles

Fig. 43. — Objets de parure percés.

fossiles naturellement percés, bijoux qui foisonnent au musée de Saint-Germain et qu'on a trouvés dans les graviers de la Somme[1], de la Seine, partout. Un pendant de collier en grès schisteux troué a été recueilli à Macquigny (canton de Guise), dans le *diluvium* et avec des dents et des ossements d'éléphant. Le *Bulletin de la Société académique de Vervins*, qui, à la date du 3 janvier 1873, cite cette intéressante trouvaille, n'en a malheureusement pas publié de dessin. Deux silex à cavités accidentelles et naturelles (fig. 43, lettre B) proviennent de mes recherches dans la gravière (*diluvium* de montagne) de Monthenault, village du canton de Craonne, voisin d'affleurements calcaires et possesseur de Creuttes au-dessus de la voie romaine qui de Laon allait à Glennes (canton de Braine) par Bruyères, Montbérault, Monthenault, Chamouille, Vendresse, Comin et Bourg, tous villages à stations de Creuttes et de silex. D'autres pièces d'enfilage se composent d'un caillou aussi percé A (fig. 43), d'une pierre arrondie C,

[1] M. Boucher de Perthes (t. I, p. 429, et fig. 15 et 15 A de sa planche 36) décrit et dessine de ces silex « dont le « trou est naturel, mais dont l'ouverture a été agrandie par l'enlèvement d'éclats qui ne semblent pas toujours l'effet d'un « simple choc. »

percée de deux trous, d'une coquille d'un bivalve D et de deux fusaïoles E, F, le tout trouvé au *Chatelet* de Montigny-Lengrain et à Courtieux, ferme voisine de ce village, ces cinq dernières pièces publiées par M. Wattelet dans sa brochure *l'Age de pierre dans le département de l'Aisne,* planche 5. Les sépultures préhistoriques du *Chatelet* et de Courtieux avaient aussi fourni deux de ces petites haches trouées G, H (fig. 43), qu'on trouve si fréquemment en Danemark et qu'on pense avoir été des signes de distinction, de dignité, de commandement, pour les guerriers ou chefs de l'âge de la pierre polie. Ces trous naturels, le fabricant les agrandissait et régularisait, ce qui se voit dans les deux haches G, H, à l'aide d'un silex taillé en taraud ou alésoir. Aux côtés d'un squelette trouvé dans une grevière de Ciry-Salsogne (canton de Braine), découverte qui par malheur n'a pu être constatée scientifiquement, des ouvriers ont ramassé une espèce de masse de silex, taillée en losange, remarquable par la parfaite symétrie de ses formes et surtout par un trou percé juste au centre de cet instrument et destiné à recevoir un manche très-robuste.

Si nous en croyons M. Clouet, de Vic-sur-Aisne, qui a décrit les sépultures de Courtieux et du *Chatelet* dans le *Bulletin de la Société archéologique de Soissons,* tome X, page 249, année 1856, celle de Courtieux, outre la petite hache en silex noir H et cinq autres haches non percées et en silex blanc, outre une pointe de lance et le coquillage bivalve percé D, aurait contenu « une espèce d'*amulette* en silex gris » percée aussi du trou d'enfilage pour former un collier. Qu'est-ce que c'était que cette amulette? Quelles en étaient la forme et les marques distinctives? Le rédacteur du mémoire en question ne le dit pas.

Ici, l'étude des temps préhistoriques commence à entrer dans le domaine d'hypothèses et de suppositions trop hardies pour qu'on veuille s'y lancer sans prudence et surtout sans réserves. M. Boucher de Perthes a tant publié de pages et de planches consacrées, dans ses deux premiers et précieux volumes, aux cailloux bizarres, aux éclats informes, etc., qu'il ramassait, réunissait et cataloguait sans critique et sous ce titre : *Figures et symboles de la période antédiluvienne,* qu'il a longtemps compromis tout ce qu'il y avait de sérieux et d'utile dans ses patientes et studieuses recherches, et il a failli sombrer sous le ridicule. Vingt-sept planches de son premier volume de 1849 contiennent le chiffre effrayant de près de six cents figures soi-disant symboliques et dont le nombre et l'inutilité confondraient de stupéfaction les plus crédules. A peine, dans cette masse de débris et d'éclats produits par le hasard de la taille, trouve-t-on quelques formes qui paraissent voulues, tentées, ébauchées, peut-être indicatives d'une vague ressemblance avec l'animal ou l'objet qu'on aurait essayé de représenter, suivant M. Boucher de Perthes. Les formes fantastiques et fugitives des nuages sont tout aussi symboliques que la presque totalité des *figures et symboles* de sa période *antédiluvienne.* Quels symboles? De quelle idée ou de quelle religion? Le préhistorique quaternaire avait-il une religion et un culte? Tel savant prétend qu'il adorait le soleil, et cet autre prend parti pour la lune. Certains philosophes penchent à croire qu'il adora les grands phénomènes cosmiques dont il avait peur :

le tonnerre, le tremblement de terre, l'inondation, le feu peut-être. En résumé, si M. Boucher de Perthes a joué un rôle important dans le cycle des études préhistoriques, ce n'est pas avec ses figures-symboles qu'aucun anthropologue, aucun traité spécial de géologie ou d'archéologie n'a daigné nommer et cataloguer, bien que le musée de Saint-Germain ait donné asile à un certain nombre de ces silex soi-disant symboliques.

Il faut cependant, pour être à peu près complet dans cet inventaire de l'outillage de silex, donner place aux deux figures bizarres et inattendues qui sont sorties de deux emplacements à silex ouvrés. La première (fig. 44) provient du très-riche gisement de Chevennes (canton de Sains). Elle représente sans conteste une tête d'oiseau avec un œil arrondi et grandement ouvert. M. Papillon, de Vervins, qui l'a publiée dans la *Thiérache*, t. III, p. 45, et à qui je l'emprunte, croit à des contours voulus et intentionnellement calculés, après le travail inconscient de la nature, par un ouvrier préhistorique à la main sûre. Dans l'œil surtout, il

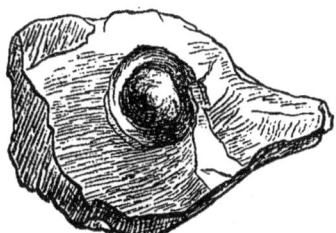
Fig. 44. — Tête d'oiseau en silex, de Vervins.

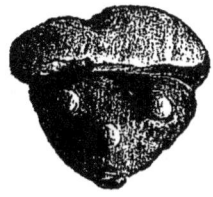
Fig. 45. — Tête humaine en silex, de Sauvrezis.

signale le travail humain dont il détaille même technologiquement les phases [1], et il suppose que c'est là un gris-gris, un fétiche, un talisman, une amulette, même peut-être une véritable idole. Cependant M. Papillon livre son idée à la liberté de discussion et n'entend la donner que pour ce qu'elle vaut.

Ainsi ferai-je pour ce caillou étrange (fig. 45) dont la partie inférieure et silicatée ou cacholonnée aurait été découpée et enlevée pour laisser en saillie des parties dures et noires du silex non silicaté par hasard, espèces de verrues dont deux, rondes et symétriques, formeraient les yeux d'une face humaine, la troisième le nez, et une plus petite la bouche au bas de la moitié de l'ovale de la tête couronnée par la partie silicatée et grise qui reste et simulerait la chevelure ou un bonnet. La partie postérieure de ce caillou paraîtrait travaillée aussi et représenterait une moitié de cheval au galop. Ce caillou, travaillé ou non, produit du

1. Au moment où je livrais ces pages à l'impression, j'ai eu l'occasion, à Vervins, chez M. Papillon lui-même, de voir et de manier ce silex original. La gravure (fig. 44) donne une idée satisfaisante de la forme de cet objet, mais non de l'apparence des tailles à l'aide desquelles l'ouvrier antique l'aurait dégrossi et amené à sa perfection. Je regrette infiniment de n'avoir pas eu le temps d'en faire un nouveau dessin et de le regraver.

hasard ou de l'industrie du ciseleur préhistorique, provient du gisement abondant du plateau secondaire et siliceux de Sauvrezis, qui a fourni ces merveilleuses petites lames dont il a été déjà parlé plus haut. Est-ce là un jeu du hasard? Faut-il chercher sur ce caillou la trace du burin de silex d'un artiste primitif utilisant la bizarrerie naturelle d'une pierre pour faire dire à celle-ci ce qu'elle n'avait jamais signifié et pour compléter la représentation, suivant lui, d'une face humaine? Ce sculpteur, quand il eut fini de ciseler son caillou, l'adora-t-il parce qu'il en eut peur et s'en fit-il un gris-gris, un fétiche[1]? Tout est acceptable et tout est niable en la circonstance.

Les armes, outils et instruments de silex sont donc, dans tout notre département, nombreux, variés, remarquables et servant d'éléments sérieux à la discussion et à l'étude. La station de Creuttes dénonce toujours ou presque toujours la station de silex sur laquelle on n'a pas mis constamment la main du premier coup, qui se dissimule trop souvent sous le gazon et les futaies, mais qui se trahit à peu près constamment par quelque spécimen de caillou ouvré. Par contre, dans notre contrée montueuse, la station de silex dénonce toujours aussi la station de Creuttes, soit visible, soit cachée sous bois, soit ruinée et encombrant les pentes avec ses roches, soit dissimulée et à peu près méconnaissable sous le talus d'éboulement. Si nombreuses sont ces stations de silex, que deux infatigables chercheurs, MM. Pilloy et Lecocq, de Saint-Quentin, en constatent toujours une, quelquefois deux, dans la presque totalité des communes rurales de leur arrondissement, et plusieurs notices importantes qu'on leur doit constatent ces découvertes qui se multiplient aussi dans l'arrondissement de Vervins.

Les ossements travaillés soit en forme d'armes, pointes et poignards, soit en façon d'outils, sont très-rares au contraire, quand on les trouve si nombreux et dignes d'intérêt, si artistement ciselés, dans toutes les cavernes habitées par l'homme quaternaire dans la Belgique, dans le Périgord, dans les Pyrénées, à Dourdan, etc. En 1866, date d'apparition du mémoire de M. Wattelet, l'*Age de pierre dans le département de l'Aisne,* on ne connaissait pas encore d'ossements travaillés qui eussent été recueillis dans l'enclave de ce département. Du moins, ce savant mémoire n'en signale pas. J'ai trouvé les premiers qui présentassent des caractères à peu près certains d'antiquité et de destination, d'abord à Presles (canton de Laon), ensuite à Comin, dans les gisements productifs de ces deux localités. Ils sont, surtout ceux de Presles, brillants, polis, éclatés par le milieu. La pointe de Presles, très-aiguë et complète, offre des traces nombreuses des stries du raclage par un instrument dur et probablement de silex. On avait commencé à sciotter celui de Comin afin de le retravailler après sa rupture. Les gisements de

1. M. Édouard Piette, de Craonne, dans sa brochure *la Grotte de Dourdan* (Haute-Garonne) *pendant l'âge du renne,* pense que les antiques possesseurs de cette caverne ont tendu vers l'idéal et eurent une religion dont le symbole aurait été pour eux un cercle pointé et rayonné, dessiné sur un disque en os et qui désignerait le soleil, le dieu solaire que les Égyptiens inséraient dans leurs hiéroglyphes, le tenant de seconde main des hommes qui vivaient à l'époque où le mammouth existait encore, symbole qu'on retrouve gravé sur les dolmens d'où il aurait passé aux Gaulois.

silex de Berry-au-Bac et de Neuville-en-Laonnois m'ont donné : le premier un petit fragment d'os poli dont la destination ne s'indique pas, et le second un assez long fragment probablement d'un poinçon ou perçoir. Le tout ressemble beaucoup aux ossements publiés par M. Ponthieu dans sa remarquable étude préhistorique sur le *Camp de Catenoy (Oise), station de l'homme à l'époque de la pierre polie.* Je n'ai point gravé ces ossements, ne les tenant pas pour assez probants et authentiques; mais je veux faire un nouvel emprunt au mémoire de M. Papillon sur les origines préhistoriques de Vervins, en reproduisant (fig. 46) deux fragments d'instruments incontestables en os, trouvés par lui toujours auprès de Vervins, et tous deux ayant appartenu à des poinçons brisés à la base. Leur extrémité est taillée en biseau pour former pointe, le poinçon de gauche ayant conservé celle-ci très-acérée encore. L'os carré du poinçon de droite est d'un poli et d'un brillant égaux à ceux du plus bel ivoire; celui de gauche est travaillé avec moins de soin. M. Papillon les croit de l'âge de la pierre polie, parce que de formes ils ressemblent absolument à ceux que M. Édouard Piette, de Craonne, a trouvés en fouillant les couches néolithiques de la caverne de Dourdan dont les couches inférieures possèdent des poinçons d'os de formes plus effilées.

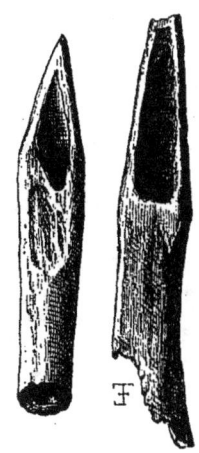

Fig. 46. — Poinçons en os, trouvés à Vervins.

Les fouilles productives du cimetière mixte de Chassemy (canton de Braisne) avaient fourni, en 1868, et peut-être plus tôt, un assez grand (16 centimètres) et beau tronçon d'une corne polie de cerf qui emmanchait encore sa hache de silex poli; un manche de bois disparu devait s'adapter à un grand trou ovale et régulier percé au tiers postérieur du tronçon de corne. Creusé à ses deux extrémités, il recevait d'un côté la hache, de l'autre une espèce de coin conique. Un autre tronçon de corne était armé d'une pointe de lance en silex. Les fouilles firent sortir d'une autre tombe un troisième fragment de corne de cerf polie et armée jadis d'une hache qu'on ne trouva point[1]. Plus loin, nous donnerons plus de détails sur les foyers d'où sont sortis ces os d'emmanchement.

M. le docteur Peteau, de Ribemont (arrondissement de Saint-Quentin), a découvert dans les falaises de l'Oise, à Ribemont même et pendant l'hiver de 1874, une sépulture mixte à notre avis, puisqu'on y a trouvé mélangés des haches polies et deux couteaux en silex, des parties d'emmanchement en os de ces haches, des pendeloques de collier aussi en os poli et travaillé (fig. 47), et des cadavres dont les ossements étaient profondément verdis par le contact avec des outils de bronze probablement détruits par l'oxydation, car on ne put retrouver aucune autre trace de ce métal que la coloration verte de portions des squelettes. Trois des

1. M. Édouard Piette, de Craonne, *Lettre à M. de Ferry sur les sépultures préhistoriques de Chassemy*, p. 9, 10 et 11.

haches étaient vierges de tout travail et très-entières, preuve à peu près certaine que les haches brisées ne sont pas mortuaires ; la quatrième avait subi l'action du feu, la sépulture par incinération n'étant cependant pas dans les mœurs des hommes de la pierre polie. Outre les deux pendeloques à gauche de la figure 47, et les débris à droite qu'on peut attribuer au manche d'un outil rond de silex, la tombe contenait un fragment large et arrondi de la gaîne en os aussi d'une hache polie [1]. Les os dans lesquels sont pris ces pendeloques, manche et gaîne, sont assez grossièrement travaillés, très-denses, et semblent provenir d'une corne de cerf.

Est-ce ou n'est-ce pas dans une ramure de cerf qu'a été taillé l'os ciselé, usé et équarri que j'ai dessiné (fig. 25) chez un déterminé fouilleur du camp de Pommiers et dont j'ai pu difficilement acquérir la possession ? Il est impossible de se prononcer ; mais cet os sculpté a une grande importance, d'abord à cause de son gisement et de son travail, ensuite parce qu'il est le premier monument de l'art préhistorique qui ait été trouvé dans l'enclave départementale de l'Aisne.

Quant aux poteries qui sont une partie essentielle de l'histoire de la vie humaine, il n'est pas une de nos stations souterraines qui ne nous en ait offert des témoignages, mais jamais complets ni même de grande dimension. Fragiles à l'excès, composés de terre

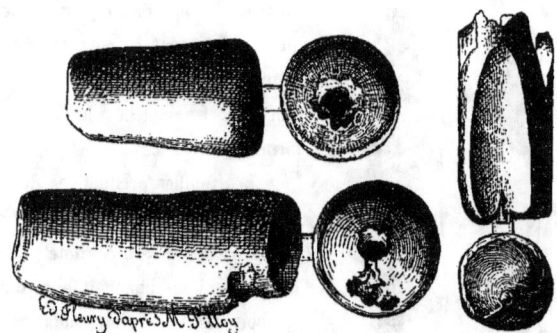

Fig. 47. — Pendeloques en os ciselé et poli, d'une sépulture d'Origny-Sainte-Benoite.

mal corroyée, insuffisamment malaxée, mal préparée, mal cuite, peut-être même séchée seulement au soleil, par conséquent poreux, friables, absorbant facilement l'eau, ces débris ont été pris, repris, enterrés, déterrés, broyés par la culture moderne, entraînés et promenés loin de leur premier gisement, réduits parfois en fragments à peine perceptibles à l'œil. On ne peut les dessiner ; mais ils sont nombreux, tous similaires, ou à peu près, comme coloration et comme travail. Ils sont épais de terre, rugueux d'aspect et au toucher, noirs souvent, parfois gris foncé et terreux ; certains vases dits gaulois n'en approchent pas comme grossièreté. La pâte en est souvent mélangée de grains transparents de quartz qu'offre en abondance le sable que nos maçons appellent arène et qui se trouve à la base de notre système du calcaire grossier. Jamais ces poteries ne présentent de traces de l'action du tour ; elles ont été fabriquées à la main sur une tournette ou planchette posée sur le genou, et les doigts de l'ouvrier archaïque

1. M. J. Pilloy, *Sépulture celtique à Ribemont*, notice dans le *Vermandois*, 3ᵉ année, 1ʳᵉ livraison, p. 6, avec une planche.

leur ont seuls imprimé leurs formes qu'on ne devine jamais, et leurs bords grossièrement dessinés. Parfois, comme les vieux vases décrits par M. Boucher de Perthes, ils sont revêtus intérieurement ou extérieurement d'une mince couche de terre colorée en rouge à l'aide d'une dissolution dans l'eau de ce fer hydraté qu'on trouve en grande abondance dans certaines de nos sablières, par exemple au sommet du plateau à Montbérault, commune de Bruyères (canton de Laon). Le musée préhistorique de Baye montre beaucoup de vases, sortis des tanières de la vallée du Petit-Morin, enduits de ce bol rougeâtre en dedans et en dehors. C'est de la station de silex de Comin que m'est arrivé le plus grand et le plus curieux fragment de poterie ; il est composé d'une argile absolument noire et trouvée sans doute au-dessus des lignites ou cendres pyriteuses et noires de la vallée de Bourg ; la terre en est d'une dureté et d'une solidité inhabituelles, ce qu'elle doit sans doute aux agents chimiques qu'elle contient. Les bords en sont épais et carrément ramenés sur la panse inégalement arrondie du vase. Ils étaient pétris et tournés par une main féminine qu'on reconnaît à l'empreinte de ses doigts petits et se terminant élégamment en fuseau. Évidemment, chez les préhistoriques comme chez les sauvages modernes, comme chez les tribus de la Nigritie et du pays cafre, c'était la femme qui pétrissait la terre et la tournait en vase. Entre le gisement diluvien au-dessus de Chaillevois qui m'a fourni le couteau à emmanchure de la figure 2 et les retranchements antiques du *Château-Montceau*, j'ai recueilli de nombreux fragments de plusieurs vases d'assez grande taille, épais, grossiers, d'un noir profond, mais dont aucun n'a pu être recomposé en entier ; friable, s'écrasant au doigt qui la touche, la terre n'en paraît que séchée.

Dans la sépulture mixte de Chassemy, on a aussi recueilli des débris de vases si grossiers que M. Édouard Piette, dans sa lettre à M. de Ferry d'août 1869, n'hésite pas à les dater de l'âge de la pierre polie. La grande sépulture de Caranda près de Cierges (canton de Fère-en-Tardenois), dont nous aurons bientôt l'occasion de nous occuper, a fourni à l'étude un certain nombre de fragments de cette même poterie et le fond d'un assez grand vase de terre grossière, mal triturée, noire, traçante, séchée plutôt que cuite à un feu insuffisant et qui, poussé à une température plus élevée, eût fait tomber le vase en poussière. Des boules de terre argileuse ont été signalées plus haut à Comin dont l'emplacement à silex taillés a fourni de plus une sorte de bouton fait au doigt avec une argile jaune et devenue très-dure. Quel en était l'usage ?

Touchant à la fin de cette étude spéciale aux stations souterraines, nous avons à peine entrevu les morts des âges préhistoriques, leur accoutrement dans leurs tombeaux et leurs sépultures, les sépultures qui, à toutes les époques possibles et jusqu'au xe siècle, ont fourni tant de renseignements utiles à l'anthropologie, à l'archéologie, aux arts, à l'histoire enfin de l'humanité. C'est que jusqu'ici nous n'avons eu que la Creutte-habitation et non la Creutte-hypogée qui s'est trouvée si nombreuse, un dixième pour cent, dans les grottes de la falaise crayeuse de la vallée du Petit-Morin (Marne). Là abonde, à Courjeonnet, à Villevénard, à Coizard, l'hypogée souterrain où le troglodyte champenois déposait et cachait soigneusement ses morts. Habilement dissimulée, hermétiquement

fermée, perdue sous un rapport de terre entassée dans son long couloir creusé en boyau pour atteindre la craie à plusieurs mètres de distance, la grotte mortuaire des longues pentes crayeuses de la montagne a, comme les cavernes à ossements des Ardennes, du Périgord et des Pyrénées, gardé, pour la livrer à nos savants, la virginité de ses secrets, de son outillage complet de vases, d'outils, de haches entières et pourvues de leurs manches de bois de cerf ou d'ossement, de ses entassements de cadavres, et même de ses sculptures taillées dans la craie des parois : 1° représentations de haches emmanchées comme à l'île de Gav'rinnis de la mer difficile du Morbihan, ces haches qui sont peut-être les éléments d'une langue hiéroglyphique, idéographique et figurative, mais perdue et ayant pu enfanter la langue cunéiforme et anarienne ; 2° essais de figures humaines, trois fois une femme, — et quelle femme ! — qu'on devine plutôt qu'on ne la reconnaît à ses seins nus et atrophiés comme ceux des femmes gravées par l'artiste des grottes de la Vézère (Périgord). Est-ce une déesse et un symbole religieux, ou le produit d'un souvenir inspirateur chez un amant que la passion transforma en artiste et en sculpteur ?

Il nous manque donc la Creutte, Croutte ou Bove, vierge, intacte et typique. Pour la retrouver, il faudrait interroger ces talus gazonnés qui, d'espace en espace et le long des affleurements calcaires, témoignent des effondrements nombreux dont nous connaissons les conséquences tragiques, et dont certains proviennent probablement, indubitablement, des chutes arrivées aux temps les plus reculés. C'est là, sans doute, que se produiraient les trouvailles les plus précieuses en renseignements utiles sur l'homme *antique*, comme on dit *Bos antiquus*, *Bos priscus*, sur l'homme qui n'a pas d'histoire, sur les caractères typiques et probants de sa race et de sa configuration physique, sur son outillage, son mobilier et ses ustensiles de ménage, sur ses armes, sur ses mœurs, sur certaines de ses habitudes qu'on devine à l'aide du raisonnement, mais qu'on ne peut affirmer en toute sécurité.

Mais où se trouve cette bienheureuse Creutte-type, cette Caverne de la Mort? Par malheur, ce serait au hasard qu'il faudrait interroger ces effondrements trop nombreux, ces talus d'éboulements que chaque station souterraine possède. La dépense serait énorme, eu égard à un succès plus que problématique, même à un insuccès à peu près certain.

Voilà pour aujourd'hui tout ce qu'on sait, le peu qu'on sait de cette sorte de monuments et d'antiquités historiques qui se voient si fréquents dans la moitié du département de l'Aisne. On les a méconnus bien longtemps et dédaignés. Les géologues, M. d'Archiac, par exemple, qui s'est pourtant si sérieusement occupé de nos contrées, les archéologues, les historiens n'ont pas même entrevu le groupement géographique et la destination de nos villages souterrains. Il faut reconnaître cependant que l'attention de la Société de Soissons s'était, depuis quelque temps et à plusieurs reprises, — ses volumes en font foi, — portée sur les grottes de Pasly et sur les Boves des environs de Braine dont l'antiquité ne fit bientôt plus de doute pour personne, bien qu'on variât beaucoup sur leur âge, sur leurs habitants et les mœurs de ceux-ci. C'est au mois de juin 1872, après une visite d'exploration de la Société de Soissons aux Creuttes du canton de Craonne, qu'il faut placer la véritable date des

recherches persistantes et systématiquement poursuivies dans le sens d'une étude ardente et consciencieuse dont les résultats ont permis de rédiger quelques Mémoires de détail [1] et à l'aide desquels cette étude d'ensemble a pu s'écrire, en attendant que plus de lumière encore se fasse sur cet intéressant sujet.

Nous connaissons bien les villages souterrains du Laonnois, du Soissonnais, du Tardenois et de la Brie champenoise avec leurs silex probants, les uns se complétant par les autres ; mais nous n'avons encore que les silex dans la portion plane de l'arrondissement de Laon et dans les deux arrondissements de Vervins et de Saint-Quentin. Celui de Vervins possède ses silex ouvrés de Chevennes, de Marfontaine, de Rougeries, de Fontaine, de Hary, de La Bouteille, de Lagny, de Thenailles, de Saint-Michel à terrain primitif où le silex n'existe pas naturellement, de Voulpaix, de Vervins, de Proix, de Vadencourt surtout, etc. L'arrondissement de Saint-Quentin, sans parler de la splendide station de Cologne, est couvert de silex taillés, tandis qu'à ces deux contrées il manque l'habitation du préhistorique qui n'a laissé de traces, et encore douteuses, que dans quelques foyers insuffisamment étudiés et définis. Cependant les pentes crayeuses des collines de l'arrondissement de Saint-Quentin représentent exactement le milieu géologique dans lequel M. Joseph de Baye a fait de si riches découvertes sur la rive droite du Petit-Morin, aux environs de Champaubert et de Montmirail (Marne). Étant donné le même milieu géologique, le sauvage préhistorique, troglodyte par nécessité et par localité dans l'arrondissement de Saint-Quentin comme dans celui d'Épernay, a dû se creuser, dans la craie et au-dessus des affluents de la Somme et de l'Escaut, des tanières comme à Courjeonnet, à Coizard, etc., au-dessus du Petit-Morin affluent de la Marne, comme à Berry-au-Bac et à Neufchâtel en pleines falaises crayeuses de l'Aisne. Les terrains schisteux du canton d'Hirson doivent avoir leurs grottes à ossements, comme en a la vallée de la Lesse en Belgique. Ce n'est point à ramasser les silex taillés ou polis que doivent maintenant s'occuper les archéologues de la Thiérache et du Vermandois, mais à chercher les habitations des fabricants de silex. Certaines perforations des blocs immenses et nombreux qui constituent des chaos dans les pentes siliceuses des environs de Rocourt et sur les buttes de Taux (canton d'Oulchy), sur la colline de sable moyen de Villeneuve-sur-Fère qui, au-dessus de la route départementale et en avant de Rocourt, offre des éboulis de grès plus pittoresques peut-être que ceux de la forêt de Fontainebleau ; ces perforations naturelles, disons-nous, ont dû être utilisées par l'homme antique, ce qu'établirait la découverte de gisements de silex à chercher et à trouver.

Quel est l'âge en siècles des stations de Creuttes et de celles des silex ou taillés ou polis, qu'on trouve toujours si voisines les unes des autres et si intimement liées ? Les archéologues ont

1. *Les Villages souterrains de la vallée de l'Aisne*, par Ed. Fleury, 1872. — *Note sommaire sur l'excursion archéologique du 20 juin 1873 aux villages souterrains de Comin, Pasly, Neuville*, par Ed. Fleury, 1874. — *Note sur l'excursion aux Creuttes du canton de Craonne, faite par la Société de Soissons*, par Édouard Fleury, 1875. — *Les Habitations souterraines de la vallée de l'Ourcq*, par Édouard Fleury, juin 1875. — *Creuttes, Crouttes, Boves et Silex*, par Ed. Fleury, 1876. — *Les Troglodytes dans le département de l'Aisne*, par M. Édouard Piette, de Craonne, 1872. — *Les Grottes préhistoriques du village de Jouaignes*, par M. Alp. Barbey, 1875.

émis des avis très-divers et qui, ne se fondant que sur des hypothèses, ne semblent point admissibles. Quelle a été la durée des temps paléolithiques correspondant aux formations géologiques des bas et moyens niveaux de la Somme, de la Vezère, etc.? Qui oserait la délimiter dans l'état actuel de la science? Combien de siècles ont assisté au mode de taille de la pierre polie et à son emploi habituel? Il n'y a pas de réponse sérieuse et sage à risquer, et les cent mille ans des uns, ainsi que les douze mille ou sept mille des autres, ne présentent aucune certitude. Les prudents, s'aidant des études stratigraphiques et du petit nombre d'hypogées trouvés jusqu'ici, pensent que les temps paléolithiques ont duré beaucoup moins que les néolithiques. Ils démontrent par les faits acquis que la taille par éclats du silex a passé successivement et par transitions impossibles à noter à l'époque où l'on a poli la pierre, et que le mode du polissage se constate dans les temps mégalithiques qui en offrent de nombreux témoignages. C'est l'avis le plus sage et qui me permettra de relier ce chapitre à celui qui va suivre.

On penche généralement à croire que les hommes étaient peu nombreux à l'âge de la pierre taillée, et qu'au contraire la population était très-dense à celui de la pierre polie. A ce compte, la quantité prodigieuse de silex qu'on rencontre, on peut dire partout, sur notre sol départemental, ainsi que le grand nombre de stations de nos villages souterrains, devraient être attribués, pour la majeure partie, non aux temps paléolithiques, mais à l'époque néolithique, proposition à laquelle je me rallie volontiers.

A quelle race appartenaient les troglodytes dont les restes, ossements isolés ou squelettes entiers, ne sont point encore arrivés jusqu'à nous, en ne permettant point d'asseoir à ce sujet une opinion sérieusement fondée? Les squelettes trouvés en si grand nombre dans les grottes de la fin de la pierre polie des pentes crayeuses au-dessus de la vallée du Petit-Morin et aux environs de Baye (Marne), ont permis quelques observations de crânioscopie. Le type brachycéphale a paru dominer dans ces têtes réunies au musée de Baye; mais des crânes appartenant à d'autres types s'y rencontrent aussi. Ce pays qui nous avoisine de si près nous renseigne-t-il vraiment sur ce qui devra se constater au sein de nos contrées où le même mélange de races aura eu lieu probablement? Pour nous fixer sur ce point, il nous faut encore la découverte et l'ouverture de la Creutte antique écrasée sous l'éboulement du talus.

L'histoire de la Creutte ne serait point complète si je ne la montrais servant de lazaret aux XIIe et XIIIe siècles si tourmentés par la lèpre ou ladrerie, ou maladie Saint-Ladre. La lèpre, qui se communiquait si facilement, inspirait aux populations une horreur invincible. Une fois son mal bien constaté, le ladre était mis sans pitié au ban de la société qui, pour rendre inviolable sa sentence d'expulsion, l'entourait d'exorcismes, d'aspersions d'eau bénite, de conjurations terribles. Le prêtre s'emparait du malade, le couvrait du drap des morts et lui apprenait, au seuil de l'église où on ne lui permettrait plus d'entrer[1], que Dieu et l'Église lui défendaient, sous peine de l'enfer, tout com-

1. M. Rouit, *Notice sur l'abbaye et la ladrerie de La Neuville-sous-Laon*, t. III des *Bulletins de la Soc. acad.* de Laon. — Le chanoine Cabaret, *Mém. manusc. sur l'histoire de Soissons*.

merce avec les hommes sains, et qu'il devait à l'avenir se regarder comme un cadavre qu'on allait conduire solennellement à son sépulcre. Après une messe de *requiem* que l'infortuné entendait du porche de l'église, on le conduisait processionnellement dans une de ces maladreries et léproseries existant en si grand nombre dans le voisinage de nos villes et localités importantes. Chaque village n'en possédait pas ; mais dans chaque village il y eut des lépreux à un moment donné. Comment alors s'en débarrasser ? Les villages à Creuttes et à Boves déjà abandonnées au XII° siècle avaient sous la main une ladrerie commode et toute prête. On exila et on consigna les lépreux dans les grottes. A Saint-Mard (canton de Braine), on conserve des titres constatant que l'on isolait les ladres dans les Boves du haut de la montagne et autour desquelles j'ai rencontré à chaque pas des tessons de poterie de terre de grès, écuelles, assiettes et vases divers ; dans ce village tout le monde m'a parlé des *Boves des lépreux*. Il en était de même des Creuttes à peu près ruinées du *Mont des Malades* à Chérêt (canton de Laon). Ces grottes, dont la dernière va bientôt s'effondrer, regardaient l'ouest et étaient creusées dans une situation ravissante au-dessus d'une grosse source qui chante dans les rochers et alimentait récemment encore un moulin en ruine aussi. Comme à Chérêt et à Saint-Mard, les Boves de Vailly, à Saint-Précord et près de Rouge-Maison, servirent à isoler les lépreux. Cette station possède une grotte dont on ne voit plus guère aujourd'hui qu'un couloir carré et qui s'appelle *la Bove des pestiférés*. Un peu au-dessus et à la crête de la montagne, s'aperçoit un groupe d'arbres qui entoure une croix ; c'est *la Croix des pestiférés* et encore *le Calvaire des pestiférés*. A Vailly, tout le monde sait qu'au moyen âge on renfermait là les lépreux.

La Creutte a donc donné bien au delà de ce qu'elle promettait et de ce qu'on était en droit d'en attendre. Si elle ne nous a pas fourni de date certaine, elle constitue, à côté des cavernes à ossements, des abris rocheux et des grottes perforées dans la craie, un fait historique important et qui nous fait voir clair dans nos primitives annales et dans certains préludes des civilisations archaïques se manifestant sur notre sol. C'est là un document officiel dont notre histoire locale doit tenir compte à l'avenir. Faisons un pas de plus, en descendant maintenant du sommet de la montagne ou de la butte vers la vallée au sein de laquelle nous attend un nouveau détail, c'est-à-dire le campement et la sépulture de quelques-uns de ces sauvages préhistoriques dont nous n'avons pas encore, on l'a vu plus haut, retrouvé les dépouilles mortelles dans les Creuttes qui leur servaient de demeures, de maisons, et où on les enterrait d'habitude, ce qu'ont prouvé tant de fois les découvertes de grottes mortuaires dans les Ardennes, dans les Alpes, dans les Pyrénées, dans le Périgord, dans la Champagne et surtout dans les falaises crayeuses et si voisines de nous de la vallée du Petit-Morin, à Courjeonnet près de Baye, par exemple.

Le nom du village de Chassemy s'est déjà montré plusieurs fois dans les pages précédentes. Chassemy (canton de Braine) est assis à cheval sur la route de Laon à Braine, dans l'angle que forment l'Aisne et la Vesle avant de s'unir auprès de Condé (*condate* en celtique, *confluens*, confluent), du canton de Vailly. Si au nord et au midi les deux rivières sont éloignées de Chassemy par une distance égale d'à peu près trois kilomètres, la Vesle, par de nombreux sinus, s'en rap-

proche à l'ouest, en lui faisant de ce côté une ceinture assez large de marais qui jadis devaient être du plus difficile accès et abonder en gibier d'eau. A l'est, et juste en abordant le village, finit la montagne qui prend naissance à Berry-au-Bac (canton de Neufchâtel) et sert de ligne de partage entre les eaux de la Vesle et de l'Aisne. C'est le long de cette montagne que sont espacées les nombreuses stations de Creuttes et de silex de Berry-au-Bac, Roucy, Glennes, Merval, Serval, Barbonval, Longueval, Saint-Mard, Presles-et-Boves. Au sommet du promontoire dominant Chassemy à l'est, il y a probablement un village de Creuttes, pour certain un gisement de silex taillés indiquant l'habitation humaine aux plus vieux âges; mais ce qu'aucun des villages voisins et à Boves ne possède ou ne paraît posséder aujourd'hui, c'est une de ces stations d'été pendant lequel la tribu, abandonnant la station souterraine de la montagne, descendait dans la plaine pour y chasser, y pêcher, enfin pour y vivre durant la belle saison. Plus haut, j'ai cité la découverte, dans le marais de Festieux (canton de Laon), d'un gisement de silex taillés. Un mamelon sablonneux de Parfondru, aussi du canton de Laon, a conservé, au-dessus d'un ruisselet et d'un marécage, des traces semblables, mais n'ayant pas l'intérêt offert par l'emplacement mortuaire de Chassemy qui va fournir à l'étude une véritable nécropole de la plus haute valeur.

Elle confine, au nord, au chemin de Bourfeaux et, à l'ouest, à deux des replis par lesquels la Vesle se rapproche du village moderne, au lieudit la *Fosse-Chapelet*. Le terrain mortuaire domine la rivière par un haut talus sablonneux qui, érodé par les eaux, s'écroula à diverses reprises et trahit son secret en mettant au grand jour des ossements, des vases et divers débris de métal qui depuis longtemps avaient attiré quelque attention. Le hasard des travaux agricoles avait aussi fait découvrir quelques tombes qui, fouillées déjà il y a une quarantaine d'années peut-être, avaient révélé l'existence de nombreux cadavres et fourni à des antiquaires de la contrée des torques et des anneaux de bronze, un caducée formé d'un bâton central en or et de deux serpents entrelacés, de grands vases de bronze et de verre, une amphore, des verroteries de diverses couleurs et incrustées de dessins polychromes. On était donc en présence d'une sépulture mixte des Gaulois, des Gallo-Romains et des Francs mérovingiens. Les fouilles, du reste, paraissent avoir été dirigées avec peu de méthode et sans suite, bien qu'elles aient été très-productives, sinon comme prix de vente en faveur du propriétaire, au moins comme variété et nombre des objets trouvés. Les recueils de nos Sociétés savantes n'en ont pas conservé le souvenir, si ce n'est dans le *Répertoire archéologique du canton de Braine,* rédigé en 1861 par M. Prioux et publié par lui, en janvier 1862, dans le tome XVI de la Société archéologique de Soissons. A la page 25 de ce volume on trouve, sous la rubrique : « Époques celtique et romaine », une très-courte mention de quelques objets sortis de la sépulture de Chassemy.

Jusqu'en 1869, on n'avait encore constaté aucun débris ou témoignage des temps préhistoriques; mais M. Édouard Piette, de Craonne, allait les y retrouver et mettre de l'ordre dans ce grand cimetière dont il nous a communiqué le plan (fig. 48), avec une bienveillance telle que, n'ayant point encore publié le grand travail qu'il prépare depuis sept ans sur Chassemy, il nous a

sacrifié la primeur d'apparition d'un certain nombre de ses dessins et renseignements, faisant ainsi preuve d'un excellent esprit de bonne confraternité auquel nous voulons rendre un hommage public.

De février à novembre 1869, M. Édouard Piette suivit les fouilles reprises à Chassemy avec un succès dont témoignent les collections du musée de Saint-Germain qui, un peu plus tard, se rendit acquéreur de tout ce qui sortit de la nécropole de Chassemy. Au mois de juin, M. Édouard Piette avait déjà constaté six foyers qui, quoique violés et bouleversés à deux époques diverses pour les besoins d'autres populations qui enterrèrent leurs morts à la *Fosse-Chapelet*, appartenaient certainement à l'âge de la pierre dont les manifestations étaient, à Chassemy, non pas très-nombreuses, mais facilement reconnaissables et probantes.

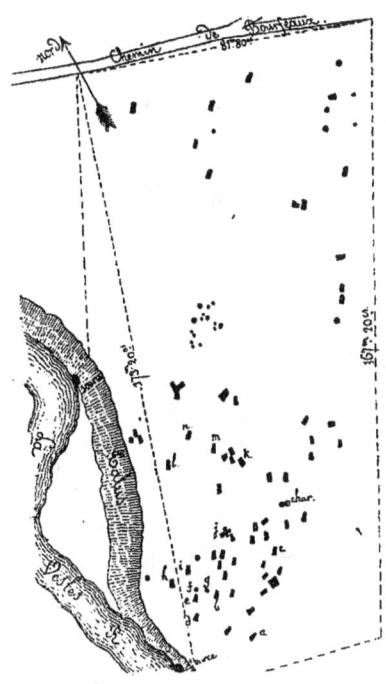

Fig. 48. — Plan de la sépulture antique de Chassemy.

Ces foyers, d'après la description de M. Éd. Piette (1re lettre à M. de Ferry, du 2 juin 1869), consisteraient en trous d'une largeur de 1 mètre au plus et d'une profondeur de 0m,60 à 1m,50. L'un d'eux était double et partagé dans sa longueur par une banquette du terrain resté intact. Au fond de chaque foyer s'apercevait une couche peu épaisse de cendres au sein desquelles furent recueillis des coquilles d'eau douce et de limaçons, des glands, des ossements, dont quelques-uns brûlés, de porcs, de bœufs, de chevreuils, des fragments de poterie très-grossière, non faite au tour et dont certains tessons étaient décorés de stries ou raies obtenues soit à l'ongle, soit à l'aide d'une pointe quelconque. De ces cendres sortirent un poinçon en os poli (lettre D de la fig. 49), un fragment de polissoir en poudingue quartzeux des Ardennes et quelques autres objets, vases ou débris, plus modernes et qui s'étaient introduits là comme pour compliquer l'énigme pour les savants d'une moindre compétence et semblant de la sorte autorisés à conclure dès lors au synchronisme de tout ce qui venait de se montrer uni dans un voisinage intime. Par contre, des sépultures, dans lesquelles des squelettes portaient des colliers de bronze ou torques et d'autres bijoux de bronze aussi, contenaient des couteaux, des grattoirs, des haches et des éclats de silex plus petits et moins intéressants. Ce qui est plus curieux, c'est qu'un squelette avait d'un côté une boucle d'oreille de bronze formée par un fil métallique où passaient

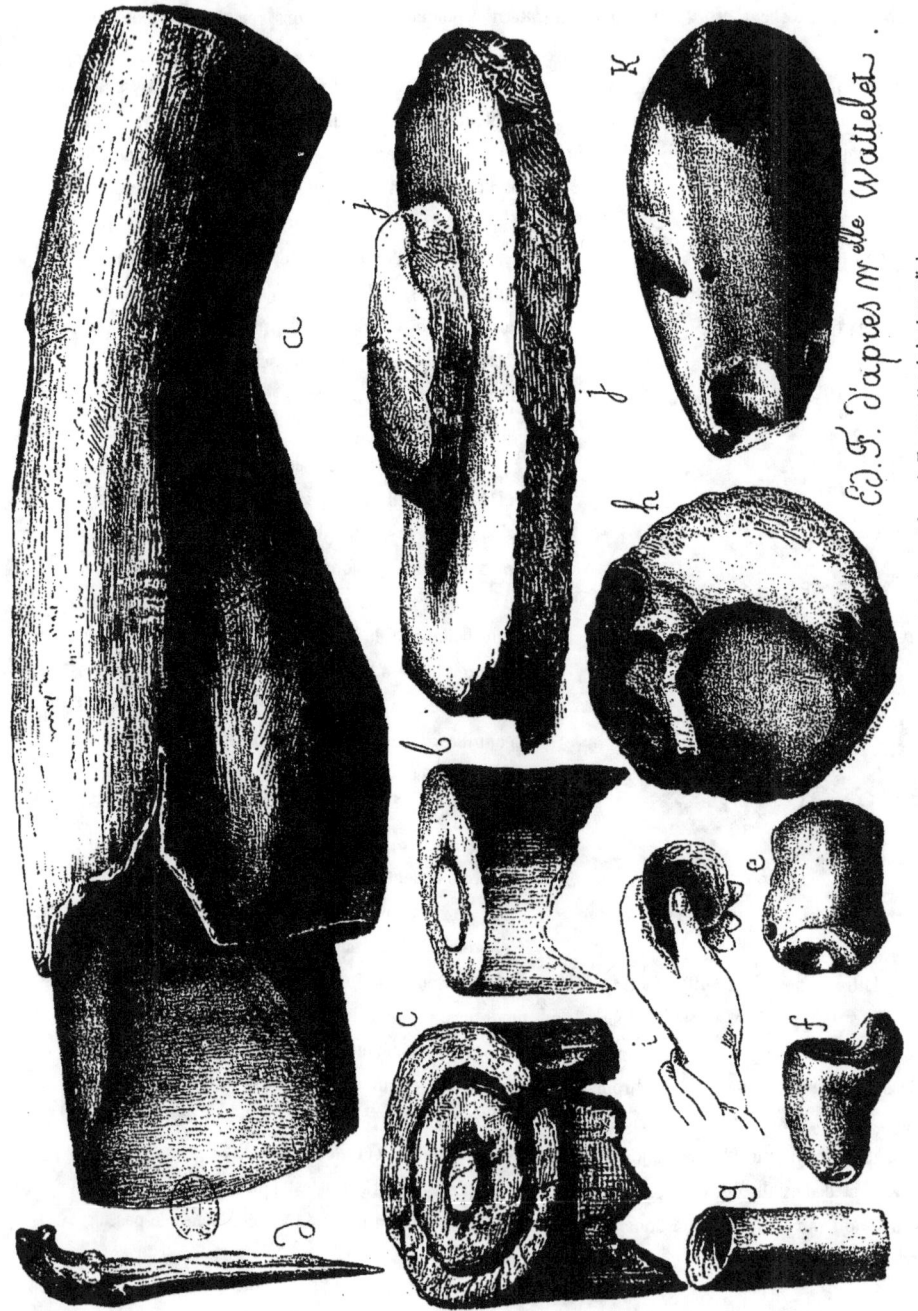

Fig. 49. — Haches, meules à grains, percuteur, poinçon et manches en os sortis des foyers et fosses de Chassemy. (Age de la pierre polie.)

deux anneaux de bronze passés l'un dans l'autre, et, au côté gauche du crâne, deux boucles d'oreilles à fil de bronze et dans l'une desquelles une coquille percée était accompagnée de deux petits silex perforés naturellement, comme ceux de la figure 47 ci-dessus, vraie parure d'un sauvage des temps de la pierre polie et que sa bizarrerie fit conserver et porter par l'homme de l'âge de fer, celui-ci probablement y voyant un fétiche, une amulette, un talisman, un gris-gris protecteur, enfin un objet de cette superstition dont nous observerons et constaterons la durée jusqu'au VIIe ou VIIIe siècle de notre ère, et dont témoignèrent les pratiques de la sorcellerie jusqu'en plein XVIe siècle.

Négligeons pour l'instant les diverses sépultures relativement modernes trouvées dans le cimetière de Chassemy et qui furent creusées au milieu de l'emplacement préhistorique, celles par conséquent dont nous nous occuperons plus tard et à leur ordre de dates. On est en droit de se demander ce que sont réellement les foyers étudiés et décrits par M. Éd. Piette. Rien n'indique en apparence qu'ils aient servi de sépulture, ni leur dimension en long, 1 mètre au plus, ni leur profondeur moyenne, environ 1m,05, ni la présence de squelettes qu'on n'eût pas d'ailleurs trouvés en place, les trous ayant été remaniés, mais dont certains fragments eussent dû réapparaître au fond de l'excavation, si c'eût été là des fosses d'ensevelissement. Les préhistoriques ne brûlant pas les cadavres de leurs morts, la constatation d'un lit de cendres ne peut donc dénoncer une sépulture par incinération, ustion ou crémation; tandis que la présence des tests de mollusques d'eau douce, escargots du marécage et coquilles de la Vesle probablement, de glands, de dents et d'os de ruminants et de porcs, force de suite à conclure à un foyer de cuisine et à des débris d'alimentation cuits à ces foyers par des peuplades qui stationnèrent là plus ou moins de temps. Les trous, étant tous enduits à l'intérieur d'une couche de terre ocreuse prise sur place et durcie au feu, parlent éloquemment de foyers et non de tombes. Dans ce sens d'idée, l'emplacement de la station posée au-dessus de la Vesle montre aussi la présence de deux sources d'eau potable pointées sur le plan dressé par M. Éd. Piette (fig. 48).

Était-ce là un campement d'une saison seulement, ou annuellement renouvelé, ou à poste fixe, et, avant tout, d'où venaient les hommes qui s'y installèrent? Cette dernière question se résout trop facilement pour arrêter longtemps l'attention. Ce qui s'est passé dans tout l'univers, spécialement dans le département de l'Aisne, à tous les âges, à tous les temps, ce qui s'y passe même de nos jours, indique l'émigration ou temporelle ou sans esprit de retour, et toujours partant de la station de Creuttes ou Boves. Les Pélasges descendirent de leurs acropoles au pied desquelles ils bâtirent des villes, dès que la sécurité ne les força plus à vivre sous la protection de l'altitude et des pentes de leurs montagnes. La station de Comin enfanta Bourg probablement aux temps romains. Neuville-en-Laonnois descendit de ses grottes vers le IXe siècle, ce semble, et les Creuttes de Mons-en-Laonnois tendent à se dépeupler à l'heure présente.

Les hypothèses de l'émigration momentanée ou annuellement périodique vers les bords de la Vesle à Chassemy sont toutes deux très-acceptables. M. Ed. Piette panche à croire que d'annuelle et estivale d'abord, elle se transforma en durable et constante, jetant ainsi la base, incommutable

dès l'âge de la pierre polie, de l'occupation qui depuis longtemps a pris l'appellation administrative et signalétique de Chassemy[1].

Ce qui tendrait à établir la pérennité de l'occupation du sol de la plaine par les préhistoriques émigrant pour toujours et abandonnant la station de Creuttes, c'est la découverte, au lieudit la *Fosse-Chapelet*, d'un certain nombre de tombes où, à côté des squelettes, on ne trouva que des armes et outils de l'âge de la pierre polie, tous objets méconnus au premier abord par le propriétaire du terrain qui n'en soupçonnait ni l'origine ni l'importance. Il les rejetait avec mépris dans la fosse. Cependant il fut un jour frappé par l'apparence étrange de la hache en silex poli qui s'emmanchait dans le fragment d'une corne de cerf grattée, raclée et polie, hache dont j'ai parlé plus haut à la page 80 et qui est dessinée sur la figure 49. Il recueillit donc cette belle arme et aussi une pointe de flèche insérée de même dans une corne qu'il venait de briser en fouillant la fosse d'où sortait la hache. Dans une autre tombe, il trouva un nouveau morceau de corne de cerf polie et ayant servi à l'emmanchement encore d'une hache (lettre C de la figure 49), et dont l'orifice inférieur était fermé par un morceau de corne en forme de cône tronqué. Autre part, il eut un percuteur de silex éclaté au centre pour la place du pouce (lettres H et I de la figure 49), deux fragments de grès dur[2] qui ont dû servir à broyer les graines (lettre J J de la figure 49), enfin des haches polies dont les éclats conchoïdaux ont été produits par l'action du feu (lettre K de la même figure).

Ce qui force surtout l'attention dans ces tombes appartenant exclusivement à l'âge de la pierre polie et vierges de tout mélange avec les témoignages des civilisations postérieures et successives, c'est qu'on y voit apparaître la forme et la construction rudimentaires de ces dolmens que la science attribue jusqu'ici aux temps mégalithiques seulement, et dans lesquels on a retrouvé souvent les silex taillés mélangés avec des instruments ou armes de bronze.

1. Une double butte ou lambeau de sable tertiaire, qui s'élève un peu en avant de Marchais près Liesse (canton de Sissonne), s'appelle aussi Chassemy, nom qui doit être significatif d'époque, se retrouvant deux fois et à certaine distance dans des circonstances topographiques à peu près identiques. La butte de *Chassemy* près Marchais (ainsi orthographiée sur le cadastre, bien que les paysans prononcent *Chessemy*), est le centre d'une station assez riche de silex de l'âge de la pierre polie. On y connaît un lieudit *La Hache*, qui semble indicatif de la trouvaille d'une hache polie. C'est de la station de Chassemy qu'a dû partir l'émigration qui a bâti et peuplé le village de Marchais. — 2. Le musée de Saint-Germain possède une pierre trouvée à Ponchasteau près Nantes et qui, large de soixante centimètres, légèrement creusée à sa partie supérieure, formait le moulin primitif où, à l'aide d'un bloc aussi de pierre dure, les préhistoriques concassaient les graines dures, les glands, les noyaux. Les Indiens de certaines côtes de l'océan Pacifique pulvérisent aujourd'hui encore les grains entre deux pierres semblables. Dans son livre *Exploration du Zambèze*, fleuve de l'Afrique centrale, le célèbre voyageur Livingstone, cité par M. L. Figuier (*L'Homme primitif*, page 270), décrit ainsi le moulin des nègres sauvages et la manière de s'en servir :

« Le moulin des Mangajas, Makalodos et autres peuplades, est composé d'un bloc de granit ou de syénite, de quinze
« à dix-huit pouces carrés sur cinq à six d'épaisseur, et d'un morceau de quartz. L'un des côtés de cette espèce de meule est
« convexe, de manière à s'adapter à un creux en forme d'auge pratiqué dans le premier bloc qui est immobile. Quand la
« femme a du grain à moudre, elle s'agenouille, saisit à deux mains la plus petite pierre convexe et la promène dans le
« creux intérieur, la fait aller et venir en pesant de tout son poids sur la meule et remettant de temps en temps du grain
« dans l'auge du bloc. »

Ainsi le squelette de Chassemy, qui avait à ses côtés la hache et la pointe de flèche emmanchées, reposait dans une fosse contenant, à chaque côté du mort, une rangée de petites pierres dressées de champ, tandis qu'une pierre plate, non taillée, d'une longueur d'environ 50 centimètres, était posée de champ aussi contre la tête, mode d'inhumation rappelant exactement celui que pratiquaient déjà les sauvages de Solutré aux temps paléontologiques du renne, à une époque archéolithique caractérisée par les trouvailles dans les hauts niveaux, et par conséquent antérieure aux temps de la hache polie et des silex trouvés à la surface du sol, bien que la station ou gisement de Solutré semble être, de l'avis des hommes spéciaux, une transition entre la pierre taillée et la pierre polie. Donc, exactement comme à la fin de l'âge du renne, la falaise de la Vesle, à Chassemy, possédait, outre d'autres ensevelissements dans la terre libre, de véritables tombeaux, presque des dolmens, composés de l'assemblage de plusieurs petites dalles, et retrouvés à Solutré par M. de Ferry à qui M. Ed. Piette, de Craonne, adressait ses curieuses lettres de 1869.

M. Ed. Piette signale ailleurs un autre exemple d'une sépulture aussi de la pierre polie qui prouverait que le mode d'inhumation entre des rangs de pierres brutes et dressées de main d'homme, ne constitue pas un fait isolé particulier à Chassemy, mais devant, au contraire, être habituel dans nos contrées, bien qu'on ne le constate pas une fois dans les nombreuses grottes mortuaires de Baye. A Rumigny, village des Ardennes, mais contigu au canton de Rozoy (Aisne), on trouva, en 1851, un cimetière du même âge que celui de Chassemy et où les squelettes, munis de leurs armes de silex, « reposaient dans un véritable caveau formé de pierres brutes, « plates, posées de champ et recouvertes par de grandes dalles ». Entre les deux sépultures de Chassemy et de Rumigny, il n'y avait d'autre différence que celle-ci : les morts des Ardennes avaient été enterrés avec plus de soin que ceux des rives de la Vesle; mais, comme M. Ed. Piette le fait remarquer avec raison, elles correspondent à la même époque et au même développement de la civilisation.

M. Ed. Piette croit comme nous que les foyers dont il est question un peu plus haut sont des indices d'une occupation temporaire ou prolongée du sol. Quant aux fosses mortuaires non garnies de pierres, il se rappelle ce qui avait été constaté à Solutré encore, c'est-à-dire le dépôt d'un certain nombre de cadavres sur des foyers où dut se préparer le banquet des funérailles, et il les croit creusées pour ce dernier festin auquel on faisait assister le défunt couché à terre, festin attesté par la mince couche de cendres où l'on trouve des débris culinaires. Le moment de l'inhumation venu, on aurait déposé le cadavre au-dessus du foyer encore tiède, et on l'aurait recouvert d'un tumulus ou rapport de terre impossible à retrouver maintenant à cause du trouble apporté dans la sépulture de la *Fosse-Chapelet* par les inhumations successives de nombreuses populations qui ont, les unes après les autres, occupé et remué ce sol funéraire.

Un peu en avant de Chassemy et lorsqu'on va de Vailly à Braine, des traces bizarres de fortifications se remarquent dans les bois, à droite de la route qui, à gauche, est bordée par la butte sablonneuse ayant nom *la Carlette*. Il semble qu'à un moment donné cette butte, sur les flancs de

laquelle j'ai recueilli plusieurs lames de silex taillé, ait été occupée par une peuplade qui aurait élevé ces remparts sinueux et paraissant se rattacher à la montagne comme par un système de castramétation. Rien ne ressemblant là à ces remparts fermant un plateau à la gorge et dont les exemples se multiplient identiques sur nos figures 8, 18, 19, 20, 21, 24, 26, 29, 30 et 31, exemples qu'en raison de leur simplicité primitive de conception et d'exécution, on semble en droit d'attribuer aux temps les plus antiques, nous renvoyons l'examen des retranchements de Chassemy au moment où nous traiterons de l'état de nos contrées avant leur conquête par les Romains.

P.-S. — Au moment où cette feuille est mise sous presse, je reçois le numéro du 1ᵉʳ septembre 1876 de la revue *le Vermandois*, contenant un très-intéressant article de MM. J. Pilloy et G. Lecocq sur l'*Époque néolithique dans l'arrondissement de Saint-Quentin*, avec des plans et un certain nombre de dessins, dus à M. Pilloy, d'outils et d'armes typiques en silex. Ces deux infatigables et heureux chercheurs ont bien voulu mettre à ma disposition six bois gravés (fig. 50), représentant des pointes de flèche à appendice caudal et à ailerons. Si ces pointes doublent en apparence celles de ma planche 34, elles ont l'avantage de faire connaître les trouvailles faites tout récemment par nos deux amis dans le Vermandois, et de prouver qu'à un moment donné toutes les tribus préhistoriques, même éloignées les unes des autres, taillaient leurs silex dans les mêmes formes, grâce aux mêmes procédés et aux mêmes habitudes de la main.

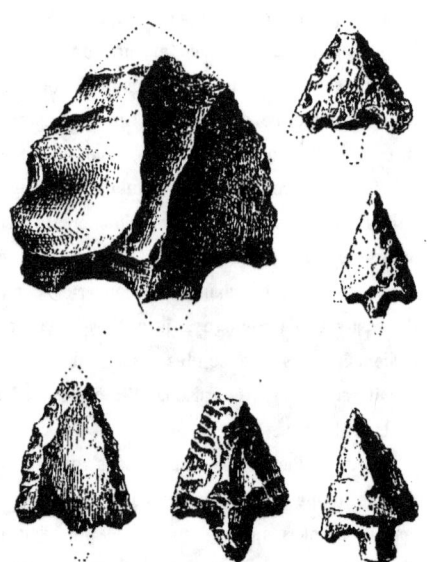

Fig. 50. — Flèches de Pontru, Holnon, Fontaine-Uterte, Hargicourt et Neuvillette (arrondissement de Saint-Quentin).

Dans cette communication confraternelle, je puise aussi l'occasion de dire que très-probablement l'arrondissement de Saint-Quentin et ses poches siliceuses de la formation de la craie ont fourni aux sauvages préhistoriques de toute notre contrée la plupart des cailloux d'où ils tirèrent les innombrables silex taillés qui couvrent notre sol entier, ces gisements de cailloux manquant absolument au Soissonnais, au Laonnois et à une partie de la Thiérache. Les falaises crayeuses de l'Oise dans le canton de Guise, les terrains du canton de Sains ont cependant dû être exploités pour les besoins des peuplades sans nom qui ont à la même époque occupé cette partie du pays.

La brutalité et la taille médiocre des silex trouvés par M. Pilloy sur les buttes de Vadencourt, au-dessus du confluent de l'Oise et du Noirieu, s'expliquent par la qualité des bancs de silex déposés en gisements épais et en stratifications horizontales au sein de la craie des environs de Verly (canton de Guise), pour ne citer qu'un exemple.

2° MONUMENTS MÉGALITHIQUES.

Il est incontestable, on l'a vu plus haut, que la fabrication et l'usage de la pierre polie n'avaient pas encore dit leur dernier mot aux temps éloignés, quelle que soit leur vraie date, où l'homme, soit plus habile et mieux pourvu de moyens puissants, soit agissant en grandes masses, les deux hypothèses signifiant et affirmant une civilisation plus avancée ; où l'homme, dis-je, dressa ces singulières et énormes pierres qui ont fait récemment donner à cette période de l'existence humaine le nom caractéristique de *Mégalithique* (grande pierre). Lorsque nous rencontrerons donc le silex poli auprès d'un des monuments mégalithiques dont il va être question, il ne sera plus besoin de le décrire, mais seulement de constater sa présence comme fait à noter et à retenir au sein de nos contrées.

Les monuments mégalithiques peuvent se classer en quatre grandes divisions : 1° Les Menhirs, peulvans, pierres levées, pierres fichées ; 2° Les Alignements, ou avenues composées d'un nombre plus ou moins considérable de menhirs ; 3° les Cercles de pierres fichées, ou cromlechs qui ne sont pas représentés jusqu'ici dans le département de l'Aisne ; 4° les Dolmens et allées couvertes.

1° MENHIRS ET HAUTES BORNES.

Les Menhirs, que chez nous on appelle encore *Hautes-Bornes*, ou *Hautes-Bondes*, — *Bonde*, en Picardie et en Thiérache, équivalant à *Borne*[1], — sont de grands blocs de pierre brute et dure, du granit en Bretagne, du grès dans le département de l'Aisne, que l'on fichait en terre comme une borne, soit isolés presque toujours, soit jumeaux le moins souvent. Leur hauteur varie de deux à quinze et vingt mètres, parfois plus ; ainsi du monolithe géant, mais brisé, qui, entre Lockmariaker et la ville d'Auray (Morbihan), mesurait cinq mètres de diamètre, vingt-cinq mètres de hauteur, et qui pèse plus de deux cent mille kilogrammes, tandis que le second menhir de la baie de Carnac a seulement seize mètres environ de hauteur. Parfois les préhistoriques ont cherché la difficulté et ont posé leurs pierres fichées sur l'extrémité la moins grosse, accomplissant ainsi des miracles d'équilibre. La plupart du temps, elles sont assises normalement sur leur extrémité la plus

[1]. M. Martin, *Hist. de Rozoy*, t. I, p. 28

volumineuse, rappelant de très-loin les pierres levées du Morbihan. Le seul menhir incontestable que notre département de l'Aisne possède aujourd'hui, celui de Bois-les-Pargny (canton de Crécy), n'a pas tout à fait cinq mètres de hauteur, est posé sur son extrémité large (un mètre et demi), et a mérité l'honneur d'une demande de classement historique en première ligne.

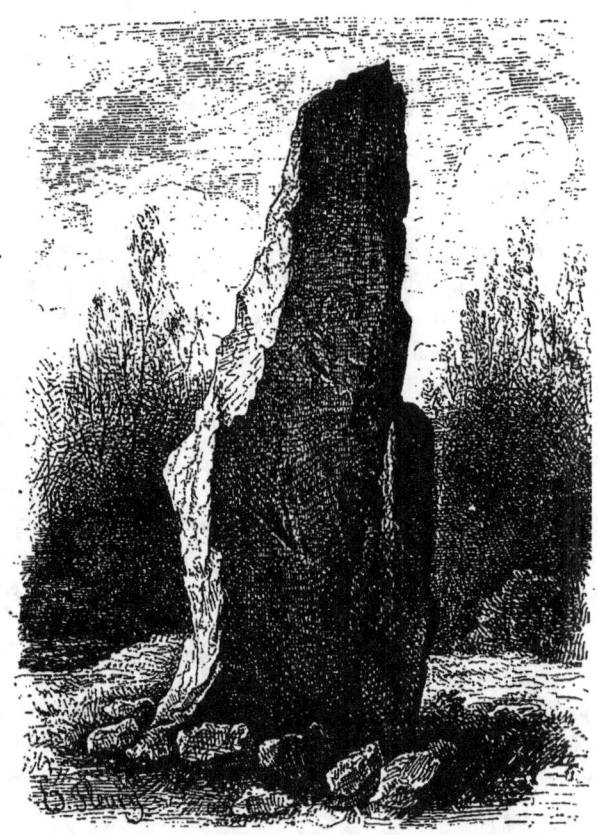

Fig. 51. — Le Verziau de Gargantua ou Menhir de Bois-les-Pargny.

C'est un monolithe (fig. 51), relativement énorme, de grès dur, planté sur le versant sud-est et à peu près à mi-côte d'un mamelon peu élevé qui domine la contrée de tous les côtés, surtout vers le canton de Marle assez voisin. Cette belle pierre, ébréchée dans le haut, conserve sa largeur de base jusqu'à peu près la moitié de sa hauteur, tandis qu'elle s'effile de là jusqu'à son extrémité supérieure large d'un peu plus d'un mètre. On la connaît plus spécialement, dans le pays de Crécy-sur-Serre, sous le nom de la *Haute-Borne*, terme générique

employé presque partout dans le département, nous le verrons bientôt, ou bien sous celui de *Pierre de Gargantua*, ou encore sous la dénomination locale et spéciale de *Verziau de Gargantua*, *Verziau*, dans l'ancien patois picard aujourd'hui tout à fait oublié dans le Laonnois, signifiant pierre à aiguiser. Le nom de Gargantua était jadis populaire dans la contrée et voulait dire tout simplement gigantesque, à proportions énormes et insolites. Ainsi Molinchart (canton de Laon) a son entassement chaotique et formidable de grès considérables, en place et dénudés par les eaux, qu'on appelle la *Hottée de Gargantua* et que menacent de ruine les tailleurs de pavés du pays, au mépris d'un arrêté préfectoral pris, il y a trente-cinq ans, pour la conservation de cet intéressant monument naturel et unique dans la contrée.

Au commencement de ce siècle, la fière et puissante *Haute-Borne* de Bois-les-Pargny avait à côté d'elle une sœur jumelle qui a été détruite par le propriétaire de la terre; il en a été tiré plusieurs voitures de grès à paver. Ces deux blocs provenaient probablement des gisements considérables de grès en plaques du canton de Marle qui, par les terroirs d'Erlon et de Chatillon-les-Sons, confine à celui de Bois-les-Pargny. Adossé à un petit taillis qui lui fait repoussoir et le met en puissant relief, le *Verziau de Gargantua* était sans nul doute mystérieusement caché dans les profondeurs de la forêt aujourd'hui absolument détruite, mais dont le nom du village de Bois-les-Pargny a consacré pour nous le souvenir ineffaçable.

Dans le pays, on assure que ce menhir a pour base en terre une longueur de grès égale à celle qu'il montre au-dessus du sol, ce que des fouilles anciennes auraient démontré, dit-on, mais ce qui ne semble guères admissible quand d'autres monuments semblables et de même date, à peine enterrés dans le sol par leurs bases, enseignent comment les peuples qui érigeaient ces aiguilles et d'autres bien autrement massives et considérables, telles que le grand monolithe de Locmariaker brisé par la foudre, comprenaient bien et pratiquaient les lois de la statique et de l'équilibre. Quoi qu'il en soit, une fouille sérieuse devait être faite, il y a trois ans, au pied de la *Haute-Borne*, mais n'a pas été réalisée, ce qui nous prive des renseignements qu'elle eût produits. Il faut ajouter à ces détails que cette pierre levée est posée sur une terre que de toute antiquité on appelle le *Champ de Bataille*, sans que la tradition locale ait conservé le moindre souvenir ni de l'évènement légendaire ou vrai, ni de la victoire qui en déterminèrent l'érection. Deux triages du bois voisin de Berjaumont s'appellent la *Voie d'Odin* et la *Fontaine d'Odin*, nom très-significatif, nous l'allons voir dans un instant. Comme aux vieux âges, le *Verziau de Gargantua* inspire encore aujourd'hui quelque vague terreur; le soir, on ne passe pas sans émotion dans son voisinage, et autrefois quelques personnes y allaient en pélerinage, ce qui semblerait autoriser à penser, — et des écrivains l'ont déjà dit, — que ce menhir était consacré aux temps antiques à une divinité du paganisme probablement celte ou gaulois, à l'*Hercule gaulois*, par exemple, dont il aurait été la représentation symbolique (menhir de *man* homme, *hir* long). Le catholicisme, au vie ou au viie siècle, ne pouvant détourner les populations de ce culte des pierres et des cérémonies superstitieuses du passé, n'osant pas non plus ren-

verser le *Verziau de Gargantua* de peur des colères populaires, l'aurait sans doute consacré à un saint, comme cela se fit souvent en Bretagne, et le pèlerinage, dont l'habitude s'est perpétuée jusque dans des temps récents, se substitua facilement, pacifiquement, aux assemblées et aux cérémonies des vieux âges où les pierres étaient entourées de tant de dévotion.

On a plusieurs fois parlé dans le pays de détruire cette pierre pour en utiliser les débris. Ce serait une perte sérieuse pour l'histoire et la physionomie de la contrée, perte que rend probable, ou tout au moins possible, la destruction relativement récente du menhir jumeau qui s'élevait au même lieudit le *Champ de Bataille*, il n'y a pas plus de cinquante ou soixante ans.

D'un avis unanime, la Commission départementale a demandé le classement de cette seule pierre levée incontestable que le département de l'Aisne ait conservée jusqu'ici et qui plus d'une fois a couru des dangers sérieux, toutes les autres ayant été livrées autrefois à la destruction au nom de la religion.

Un exemple local témoigne de ces efforts tentés sur place, au VIIe siècle, par le clergé catholique pour déraciner ces vieilles superstitions si vivaces encore, si profondément enracinées. Saint Éloi, évêque de Noyon et de Saint-Quentin (588-659), édictait ces préceptes dans une de ses instructions[1] : « Avant tout, je vous en supplie, n'observez aucune des coutumes sacri-« léges des païens... Que nul chrétien n'allume de flambeau et ne fasse des vœux (prières) dans « les temples et *autour des pierres*, fontaines, arbres ou enclos. *Nullus christianus ad fana, vel* « *ad petras, vel ad arbores*, etc... Et ne faites point de cérémonies diaboliques aux pierres, fon-« taines, arbres et carrefours du chemin... » Bien longtemps avant le VIIe siècle, le culte des pierres avait été prohibé par le concile d'Arles en 452, par celui de Tours en 567. Celui de Nantes, en plein pays de monuments mégalithiques, ordonnait d'enfouir profondément ces pierres : « ... *Lapides quas in ramosis locis et sylvestribus venerantur, ubi vota vovent et defe-* « *runt.* » Nous verrons bientôt un de nos dolmens renversé dans une fosse par suite de ces ordres toujours fulminés sous la sanction de ces excommunications dont le premier moyen âge se montra si prodigue.

Le concile convoqué à Reims en 630 contient un chapitre, le XIVe, qui, sans viser spécialement le culte des pierres, est consacré « *his qui auguria vel paganorum ritus inveniuntur* « *imitari.* » Le concile réuni en 743 à Lestines, villa royale du diocèse de Cambrai, et inspiré par saint Boniface qui y assistait comme légat du pape, avait édicté, après confirmation de canons du concile de Germanie tenu en 742 par Carloman, un catalogue des superstitions païennes encore en usage dans nos campagnes en plein VIIIe siècle, « *catalogum superstitionum* « *et paganiarum* », et parmi les superstitions condamnées par ce catalogue il est question de celle

1. *Vie de saint Éloi*, par saint Ouen, insérée dans le *Spicilegium veterum scriptorum* de notre compatriote dom Luc d'Achery, traduction de l'abbé Laroque, 1693 ; ces instructions ont été reproduites aussi textuellement dans le *Thesaurus monumentorum ecclesiasticorum*, dans l'ouvrage intitulé *Historia Flandriæ christianæ*, et dans les *Actes de la province ecclésiastique de Reims* de Mgr Gousset, archevêque de Reims, t. I, page 49.

qui s'attache au culte des pierres : « *De his quæ faciuntur super petras,* » pierres qui sont hantées par les diables, par les sorciers, par les fées que nous allons voir apparaître, et le diable, c'était le dieu *Terme* des Romains, l'*Odin* le saxon et dont nous avons trouvé le nom resté jusqu'à nos jours attaché à la *Voie d'Odin* et à la *Fontaine d'Odin* qui avoisinent la *Haute-Borne* de Bois-lès-Pargny, ou *Verziau de Gargantua*. Dans la formule de renonciation à Satan « *abrenuntiatio diaboli operumque ejus,* » qui précède, dans les actes du concile de la villa de Lestines, le catalogue des superstitions dites païennes, le nom d'Odin figure en toutes lettres comme un de ceux que Satan portait alors. Voici en vieille langue germanico-latine la formule de la renonciation au diable et à ses œuvres, avec la traduction qu'en a laissée en latin un moine du XIe siècle[1] :

« Demande. Forsachistv diabolæ? *Renuntias-ne diabolo?* — Réponse. Ec forsacho diabolæ. « *Renuntio diabolo.*

« D. End allum diaboles wercum? *Et omnibus diaboli operibus?* — R. End ec forsacho « allum diaboles vuercum end vuordum, thuna erende, Vuoden end saxn Ote, endem allem them « unholdum, the ira genotas sint. *Et ego renuntio omnibus diaboli operibus et verbis, lucorum* « *cultui* (au culte des bois), *Wodano et saxonico Otino* (à Wodan et au saxon Odin), *et omnibus* « *spiritibus malis, qui horum consortes sunt.* » Les commentateurs Stadenius et Eckart font remarquer que Wuoden et saxn Ote, Wodanus, Otinus, Odinus, Wodan, Otin, Odin, sont la même divinité sous trois noms, la même idole, « *unum et idem idolum*[2].

Carloman, le second fils de Charles Martel, le frère aîné de Pépin le Bref, qui régnait sur l'Australie, la Souabe et la Thuringe, et qui était venu de Quierzy (canton de Coucy-le-Château) présider, en 743, le concile de Lestines, déclarait, en frappant d'une amende de quinze sous les sacriléges dévots au culte du diable, « *qui paganas observationes in aliquâ* « *re fecerit* », qu'il ne faisait que remettre en vigueur les traditions de son père : « *Decrevimus* « *quoque quod et pater meus ante præcipiebat*[3]. »

On a vu plus haut que le grès dont se compose le menhir de Bois-les-Pargny n'appartient point à la colline calcaire sur laquelle ce monolithe est assis. Il vient évidemment des bancs siliceux de grès ou des localités plus ou moins voisines du canton de Marle où cette roche se montre, ou de Chalandry (canton de Crécy), ou des buttes de Barenton, ou de celles d'Aulnoy et Besny (canton de Laon). On n'a pu l'extraire des bois immédiatement voisins de Berjaumont où les grès sont répandus à la surface du sol, ou bien disséminés en blocs minimes dans les sables[4]. En résumé, ce menhir, qui jadis a été plus haut et plus large, qui a en terre une base de 2 ou 3 mètres peut-être, ce qui en masse lui assure une longueur d'au moins 9 mètres, vient d'assez loin. Comment la main de l'homme l'a-t-elle amené

1. Collection des conciles de P. Labbe, du P. Hardouin et de Schannat. — 2. *Cathechisis theotisca*, p. 48. — 3. Voir les Capitulaires des rois de France. — 4. D'Archiac, *Description géologique du département de l'Aisne*, au chap. IX : *Groupe des sables inférieurs.*

là? La réponse n'est pas facile. Traîné probablement sur un système de puissants rouleaux de bois, probablement tiré par des centaines d'hommes, il est arrivé de loin sur cette colline qui n'est pas son lieu de naissance, de même que les monuments mégalithiques, bien autrement nombreux, lourds et énormes, qu'on admire à Carnac et sur la colline de Locmariaker, n'ont pas été extraits des granits gélifs et faciles à décomposer du sol sur lequel ils reposent, mais

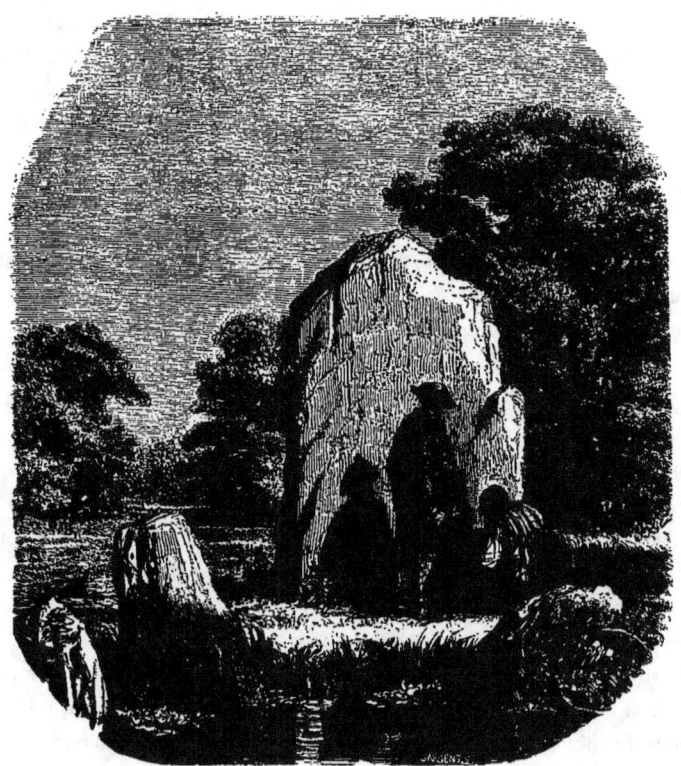

Fig. 52. — La Pierre qui pousse, menhir dans la prairie de Ham (Somme).
(Dessin de M. Charles Gomart.)

proviennent de gisements plus compactes et plus solides, des terrains continentaux de Baden et d'Arrochon : la géologie le constate, et l'archéologie s'effraye des voyages que ces masses (*mirificæ moles*, a dit Cicéron, *rudes saxorum compages*, suivant Tacite) ont accomplis et auprès desquels le transport du minuscule menhir de Bois-les-Pargny n'est rien comme distance franchie, comme poids déplacé, comme difficultés vaincues.

Pour bien établir que les hommes ont fait voyager ces monuments par nos campagnes, ce

qui sera prouvé géologiquement dans une autre circonstance encore, il faut, n'ayant qu'une autre pierre fichée à étudier sur notre sol départemental, aller chercher un exemple étranger de pérégrination sur la limite d'un arrondissement de la Somme, celui de Péronne qui fait partie intégrante du Vermandois et touche immédiatement à l'arrondissement de Saint-Quentin. La *Pierre qui pousse* (fig. 52), bloc de grès haut de $2^m,50$, large de 1 mètre et demi, épais d'environ $0^m,50$, s'élève, non loin de Ham, dans la prairie qui borde le canal. On ne sait quelle est sa profondeur en terre. La figure 52 montre groupés autour du monolithe quelques grès de moindre taille. Or le terrain au milieu duquel on l'a assis est un banc d'alluvion moderne, mélangé de tourbes et qui se trouve en contact immédiat avec la formation de craie secondaire; aucun gisement de grès ne se constate à une distance moindre de deux kilomètres. La *Pierre qui pousse* a donc accompli un voyage d'une grande demi-lieue. Dans le pays on la nomme aussi *Pierre tournante* parce qu'elle fait, dit-on, un tour sur elle-même chaque année pendant la nuit de Noël. Gargantua est encore pour quelque chose dans la légende; un jour qu'il parcourait cette contrée, il sentit une légère piqûre à son pied, ôta son sabot et en fit tomber dans le marais cet infinitésimal petit caillou. Souvent à minuit, le voyageur attardé frissonne en entendant la *Pierre qui pousse* se lamenter et gémir. Des fées dansent là leurs rondes infernales, et le crépuscule les dissout en vapeurs diaphanes. On la nomme *Pierre qui pousse* parce qu'elle

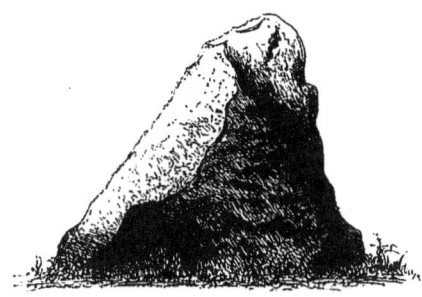

Fig. 53. — La Pierre à bénit, à Tugny. (Dessin de M. Pilloy.)

a paru grandir en hauteur depuis que le canal a assaini le marais dont le sol s'est naturellement affaissé [1].

Dans la *Pierre à Bénit*, M. Georges Lecocq signale un menhir formé de grès aussi et qu'il étudia sur place, en août 1873, à Tugny (canton de Saint-Simon, arrondissement de Saint-Quentin). La figure 53 représente ce monolithe avant la fouille qui fut pratiquée pour reconnaître la profondeur et la configuration de sa base en terre. Cette base, M. Lecocq la trouva triangulaire et moins large que le sommet de la partie hors de terre. Dans sa masse, le monolithe affecte donc la forme d'un losange dont la partie hors de terre mesure $0^m,78$ en hauteur au sommet, celui-ci large de $0^m,65$, tandis que la base apparente, c'est-à-dire au niveau du sol, est large de $1^m,15$. La hauteur de la portion enterrée étant de $1^m,47$, la pierre a donc en tout $2^m,25$ de hauteur et représente, comme pesanteur spécifique, de 4 à 5,000 kilo-

[1]. M. Charles Gomart, *Bulletins* de la Soc. acad. de Laon, t. VIII, p. 444, séance du 2 mars 1856. Nous devons la communication de cette gravure sur bois à l'obligeance de M. Gomart, qui en a fourni le dessin.

grammes. On y remarque à droite une entaille et à gauche un arrachement qui permettent de supposer qu'à un moment qu'on ne peut préciser, peut-être au vi⁰ ou au vii⁰ siècle, lors de la persécution du clergé contre les pierres à superstitions, on essaya de la détruire, en se contentant d'en diminuer la hauteur, parce qu'elle perdrait de sa signification en perdant de ses dimensions. Le nom de *Pierre à Bénit* semble prouver qu'ainsi mutilée, elle aurait reçu une consécration et une destination chrétiennes. D'un autre côté, Tugny n'est pas plus que Bois-lès-Pargny et Ham une localité à gisement de grès au moins considérables; à mille mètres de la *Pierre à Bénit* on rencontre quelques rognons de grès, mais isolés, mais de petite dimensions, et ce n'est pas de leur station que peut provenir ce bloc, au dire des hommes compétents. La *Pierre à Bénit* a donc accompli aussi sa pérégrination. Dans son voisinage, M. Lecocq[1] a rencontré quelques silex taillés : lames, pointes, disques, grattoirs et beaucoup d'éclats.

On a vu plus haut que le menhir de Bois-lès-Pargny portait dans le pays le nom de *Haute-Borne* et que ce nom était connu et répandu dans tout le département de l'Aisne. Si la Haute-Borne de Bois-lès-Pargny est un menhir, ce qui est incontestable, le nombre des *Hautes-Bornes* et *Hautes-Bondes* dans nos contrées semble établir que ces sortes de monuments mégalithiques ont été plus que probablement aussi nombreux dans notre Nord qu'ils le sont dans les départements de l'Ouest privilégiés au point de vue de la conservation de ces curieuses pierres. Comme témoignages probants, on pourrait citer les noms caractéristiques d'une quantité de lieuxdits sur le cadastre officiel des villages de tous nos cantons.

Pour ne pas trop multiplier les exemples, je ne citerai que celui du canton de Craonne dont j'ai publié la carte (fig. 7) au point de vue spécial des études préhistoriques. Voici, fourni par le cadastre, les lieuxdits significatifs des villages de ce canton :

Aubigny, la *Longue-Borne*. — Chivy-Beaulne, la *Grosse-Pierre*. — Beaurieux, la *Haute-Borne* sur la montagne et au-dessus de Vassogne, et la *Grosse-Pierre* sur la hauteur qui domine Beaurieux. — Cerny-en-Laonnois, les *Hautes-Bornes*, avec voisinage de silex sur la montagne au-dessus de Vendresse. — Chermisy, la *Haute-Borne* à deux pas des Creuttes de Vauclerc au lieudit *Sous la Creutte*. — Corbeny, la *Haute-Borne* auprès du chemin de la Ville-aux-Bois. — Courtecon, les *Hautes-Bornes* sur la montagne vers Braye, village de Creuttes. — Sainte-Croix, les *Hautes-Bornes* à la crête de la montagne vers Arrancy, station de silex et probablement de Creuttes ruinées. — Cuiry-lès-Chaudardes, la *Haute-Borne*, sur la hauteur et auprès de la route départementale. — Geny, la *Pierre-aux-Bellois* avoisinant le *Chatelet*, évidemment un emplacement de refuge préhistorique. — Jumigny, la *Haie-Pierre* pour *Laye-Pierre* ou *Pierre-Laye*, dénomination qui semble plutôt indicative d'un dolmen que d'un menhir. — Lierval, la *Grosse-Pierre* dans le marais. — Martigny, la *Haute-Borne* à deux pas des Creuttes du *Mont-de-Coupy* (*goupil* pour renard en vieux français). — Moulins, les *Hautes-Roches* dans le vallon, roches

1. *Annales* de la Soc. acad. de Saint-Quentin, t. XII, 3ᵉ série,

descendues du sommet et auxquelles s'est attachée une vieille légende, une tradition comme aux roches naturelles d'Ostel, de Vieil-Arcy, nous le verrons bientôt. — Oulches, la *Haute-Borne*. — Paissy type de villages de Creuttes encore habitées, la *Grosse-Borne* sur la cime, au-dessus des Creuttes de *la Fourchade* et *Métro*, cette dernière où il vient d'être trouvé des fractions d'enduits avec peintures murales des Romains. — Saint-Thomas, village préhistorique avec Creuttes, silex et Chatelet, *le Bois de la Petite-Borne, les Terres de la Petite-Borne*. — Trucy, les *Hautes-Gonailles* équivalent peut-être de *Bornailles*. — Vassogne, la *Haute-Borne* sur la montagne auprès des *Petites-Gueules*, station de Creuttes. — Vendresse, *la Grand'Pierre*. — Verneuil, *les Bondes*, et la *Pierre Saint-Marcoul* sous la montagne de Comin si riche en Creuttes et en silex; évidemment c'est une pierre à laquelle s'attachait jadis une tradition druidique et qui fut arrachée au démon par sa dédicace à saint Marcoul.

Au-dessous des *Croulles* (Crouttes, Creuttes,) Craonne lui-même possède le lieudit très-significatif des *Dames sibylles* qui ne peuvent être que des fées, des willis, ce que prouve cette anecdote archéologique et curieuse. En revenant, en 1874, des souterrains préhistoriques de Baye, j'avais vainement recherché à Crouttes (canton de Charly) la station souterraine qui a précédé et enfanté le village moderne. Une seconde investigation faite au printemps de 1875 n'avait pas fourni de résultats plus satisfaisants. Les Crouttes décrites aux habitants, ceux-ci ne les connaissaient plus. Je fus heureusement mis en relations avec MM. Varin, graveurs distingués et descendants du fameux Varin, graveur de médailles si renommé sous les règnes de Louis XIII et de Louis XIV. MM. Varin se rappelaient avoir vu, il y avait une quinzaine d'années, quelques excavations ouvertes dans les affleurements calcaires d'une colline qui domine la Marne et porte le village de Crouttes; mais ces trous ne furent pas retrouvés, et je dus quitter MM. Varin en les priant de questionner le cadastre et ses lieuxdits, les vieux habitants et les propriétaires du sol, ce qui fut fait avec une bonne volonté suivie des résultats les plus satisfaisants. Toute une station de Crouttes fut retrouvée par MM. Varin sous les buissons. Les entrées en avaient été fermées et dissimulées par les braconniers pour transformer l'habitation troglodytique en terriers où se réfugiaient les lapins qu'on furetait et colletait. La station fut pointée soigneusement sur une carte; les Crouttes furent dessinées et ce livre s'est enrichi d'un excellent croquis de M. A. Varin, représentant un intérieur de Crouttes réunies par un couloir à Crouttes (fig. 17). M. Varin avait aussi dressé une longue nomenclature de lieuxdits communaux dont dix au moins concernent la Croutte antique et en révèlent les détails. En les serrant de près, j'y avais saisi la trace d'un monument mégalithique. En effet, au-dessus de la station souterraine des Crouttes dominant la rivière, je relevai deux lieuxdits caractéristiques : la *Haute-Bande* et les *Belles diseuses*.

Ce nom de *Haute-Bonde*, et non pas *Haute-Bande* comme le cadastre l'a écrit par erreur, témoigne à Crouttes, comme à Bois-lès-Pargny, comme dans le canton de Craonne où à Verneuil on a le mot *les Bondes* sans adjectif, comme dans tout le département de l'Aisne; ce nom

témoigne, dis-je, de la présence de monolithes toujours de grès, menhirs ou pierres levées, que les populations des âges mégalithiques dressaient ou comme témoignages religieux, ou en souvenir de quelque événement important, ou comme centre de réunions politiques, ou peut-être seulement comme délimitation de leurs territoires soit de chasse, soit de culture, soit de demeure. A ces *Hautes-Bondes* s'attachaient toujours des légendes locales et populaires. Elles s'éclairent spontanément pendant la nuit de la Saint-Jean et les malades qui, cette nuit-là, se couchent à leurs pieds, se relèvent guéris à l'aurore. Elles sont hantées par des furolles ou feux follets en patois

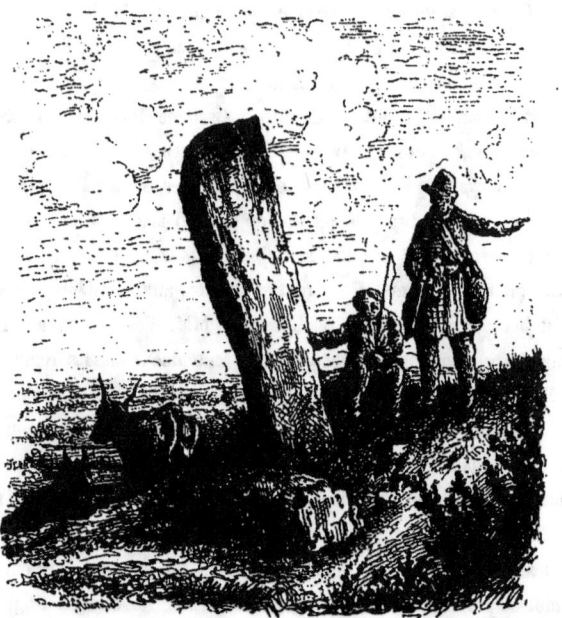

Fig. 54. — La Haute-Bonde de La Bouteille, près Vervins. (D'après un dessin de M. Am. Piette.)

local, par des lutins, par des fées qui filent en Bretagne, mais qui, moins vertueuses et plus espiègles chez nous, se faisaient un malin plaisir d'attirer par leurs beaux discours, — des sirènes de la fable grecque, — les voyageurs et de les égarer, farce banale qui ne varie que dans les détails. Autre part, on prétend que, selon ses mérites, elles perdent ou guident le paysan attardé. Or les *Belles diseuses* de la *Haute-Bonde* de Crouttes près Charly, et les *Dames sibyles* de Craonne auprès des *Croulles* (Creuttes), évidemment ce sont deux noms locaux des fées au langage doucereux, à la conduite assez légère. En Bretagne, le menhir est toujours la *Roche aux fées*, ou *la Pierre aux vierges*.

Ainsi mis sur la trace et d'après mon indication, MM. Varin ont retrouvé au lieudit les

Hautes-Bondes d'abord le souvenir chez les anciens du pays de gros grès qui étaient entrés, il y a trente ans, dans le macadam d'une route vicinale alors en construction de Crouttes à Charly, ensuite l'emplacement où gisent encore en terre des débris de semblables grès.

Le canton de Braine, si riche en monuments et en souvenirs de tous les âges, possède ou possédait aussi ses *Hautes-Bornes* : à Brenelle, la *Haute-Borne* et la *Grosse-Pierre*; à Limé, les *Hautes-Bornes*; à Saint-Mard, village de Crouttes, la *Haute-Borne*. Il en est de même de l'arrondissement de Saint-Quentin, avec les *Hautes-Bornes* du *Bois de Bar* qui domine l'Escaut, sur le terroir de Gouy (canton du Catelet), et avec la *Haute-Borne* qui couronnait jadis une butte du terroir de Beaurevoir (aussi canton du Catelet).

Rozoy-sur-Serre avait sa *Haute-Bonde*, ainsi que Vorges (canton de Laon), village où les stations de Creuttes ruinées et de silex foisonnent. La *Haute-Bonde* de La Bouteille (canton de Vervins), monolithe rectangulaire long de 2 mètres environ et dressé sur un tertre (fig. 54), existait encore il y a trente-cinq ans. Il a été détruit et enfoui dans le cailloutis de la route qui traverse La Bouteille; mais il survit dans la dénomination du terrain ou lieudit sur lequel il s'élevait. Loin de poursuivre d'une haine surannée un monolithe de grès haut aussi de 2 mètres environ, mamelonné bizarrement sur une de ses faces et qu'on retrouva, il y a trois ans environ, sur le bord d'un marais entre Laniscourt et Mons-en-Laonnois et sous la station de Creuttes ruinées au haut du promontoire, M. le curé de Mons-en-Laonnois l'a retiré de terre et relevé.

Toutes les pierres isolées, fichées en apparence, à noms bizarres et auxquelles une superstition populaire s'attache, étaient-elles avant leur destruction, ou sont-elles, quand elles survivent, de vrais menhirs? Les exagérés l'affirment; les hommes sages se réservent. Il en est qui, placées verticalement, se sont d'elles-mêmes assises dans cette position en glissant sur les pentes après s'être détachées de leur lit de carrière. A quelques pas des cendrières d'Urcel (canton d'Anizy), on a signalé comme druidique, celtique ou mégalithique, un bloc de grès qui, parti de son banc de gisement éloigné de 10 mètres environ et affleurant sur le flanc de la colline, s'est arrêté sur sa portion plate au pied de la pente[1]. Nous rencontrerons aussi plusieurs de ces monolithes encore voisins de leur lit de carrière, ou que leur poids a entraînés sur des pentes où ils affectent des airs de pierres fichées et d'où ils ont commandé de tout temps l'attention qui les a affublés de noms singuliers.

Quoi qu'il en soit, qu'on les prenne pour des pierres levées, ou pour des pierres en place, ou pour des pierres ayant changé de position, certaines portions du département, le Soissonnais surtout et le canton de Braine possèdent un assez bon nombre soit de pierres à noms bizarres et autrefois dites druidiques, soit de lieuxdits qui constatent authentiquement l'emplacement où elles s'élevaient avant leur destruction.

1. M. de Caumont (*Abéced. arch.*, nouv. édit. de 1870, p. 31) avertit les archéologues de bien prendre garde de confondre avec les menhirs certains blocs erratiques ou même certaines pierres qui se trouvent en position verticale pour s'y être placées elles-mêmes.

Nous avons pour le seul canton de Braine : A Acy, la *Borne trouée;* à Chassemy, la *Pierre Henri* et la *Pierre Hutiau* qui doit être une hottée de Gargantua; — à Ciry-Salsogne, la *Pierre aux flans* et la *Pierre Laurent;* — à Courcelles, la *Roche aux Fées* où l'on croit qu'il revient des loups-garous; — à Dhuizel, la *Pierre aux Champs,* ou *Pas du Diable,* ou *Chaise du Diable,* monolithe de gré qu'on brisa pour en faire des pavés, il n'y a pas extrêmement longtemps; — à Jouaignes, la *Pierre la hourde,* la *Borne trouée,* les *Trois Chaises* ou *Chaise aux trois Seigneurs;* — à Longueval, la *Roche Peut;* — à Saint-Mard, la *Roche d'Henroy;* — à Paars, la *Pierre Beau gage;* — à Presles-et-Boves, la *Pierre Pouilleuse* (sur un terrain inculte); — à Vieil-Arcy, la *Chaux-Pierre* ou *Pierre-aux-Souliers,* la *Borne trouée,* la *Roche.*

Dans les environs plus immédiats de Soissons, il y a eu entre autres pierres célèbres dans le pays et donnant leurs noms à des lieuxdits : à Vaurezis, la *Pierre-Nable* ou *Noble* et la *Pierre Bordoin;* — à Ambleny, la *Pierre droite* et la *Haute-Borne;* — à Saint-Christophe-à-Berry, la *Pierre-Sainte-Anne;* — à Morsain, la *Pierre trouée;* — à Pernant, la *Pierre-Laye;* — à Bucy-le-Long, la *Pierre de la Mariée;* — à Buzancy, la *Pierre sans Pierre;* — à Billy, la *Pierre qui tourne à minuit,* etc., etc.

Dans le canton de Craonne, on peut, en fait de lieuxdits bizarres, citer : à Corbeny la *Pierre Basile,* à Craonnelle la *Pierre Quarite,* à Verneuil la *Roche Cadot.*

Les traditions locales nous apprennent qu'un certain nombre de ces pierres, parfois étranges de formes, servaient, au moyen âge, de centre à l'accomplissement de certaines coutumes féodales et, même presque de nos jours, aux manifestations de superstitions locales et populaires, dont les souvenirs, tout prêts de s'éteindre, sont bons à conserver comme témoignages des croyances naïves de nos campagnards du vieux temps.

Ainsi, par exemple, la grande roche plate qu'on voyait encore à Dhuizel (canton de Braine) il y a une quarantaine d'années et qui s'appelait, à cause d'une empreinte bizarre, le *Pas du Diable* ou la *Chaire au Diable,* servait à rendre la justice au moyen âge, de même que l'immense table de granit qui, dans la baie de Locmariaker auprès de Notre-Dame d'Auray, et qui s'appelle la *Table des Marchands,* était le centre d'une des grandes foires de la Bretagne, et on y signait toutes les transactions. La justice se rendait de même au pied du menhir de Chavigny (canton de Soissons). Les assises et plaids de Vaurezis (même canton) se tenaient devant la *Pierre Nable* ou *Noble,* haute de deux mètres, large d'un mètre et demi, et placée sur la voie publique à côté de l'église; la potence était à deux pas. Le grand et long bloc de grès qui, à Juvigny près Soissons, s'appelait la *Pierre au Sel,* était le centre de la distribution du sel aux vassaux du seigneur de ce village.

Ainsi encore, de nombreuses pierres levées s'appelaient au moyen âge et jusqu'à nos jours *Pierres de la Mariée.* Bucy-le-Long avait, on l'a vu plus haut, sa *Pierre de la Mariée,* monolithe qui avait perdu son centre d'équilibre et sur laquelle la jeune épousée était obligée de monter le jour de ses noces. Elles s'y asseyait sur un sabot et se laissait glisser le long de la pente. Selon qu'elle arrivait en bas facilement ou sans encombre, à droite, à gauche ou au milieu, l'assistance tirait

des conséquences toujours exprimées en langue très-gauloise, et si, d'aventure, le sabot se brisait en arrivant au sol, le cri : *Elle a cassé son sabot,* retentissait ironiquement aux oreilles de l'époux qui savait ce que cela voulait dire. On glissait aussi le long de la *Pierre Clouïse* (fig. 55), énorme grès situé dans la forêt de Villers-Cotterets, au lieudit sinistre des *Femmes tuées*. Avaient-elles *cassé leur sabot?* On glissait de même sur un bloc calcaire qui domine Attichy, village autrefois du Soissonnais et appartenant maintenant au département de l'Oise. A Neuilly-Saint-Front (arrondissement de Château-Thierry), les nouveaux époux se rendaient au lieudit le *Désert* où se trouvait un immense grès à la surface duquel se voyaient deux longs et profonds sillons naturels

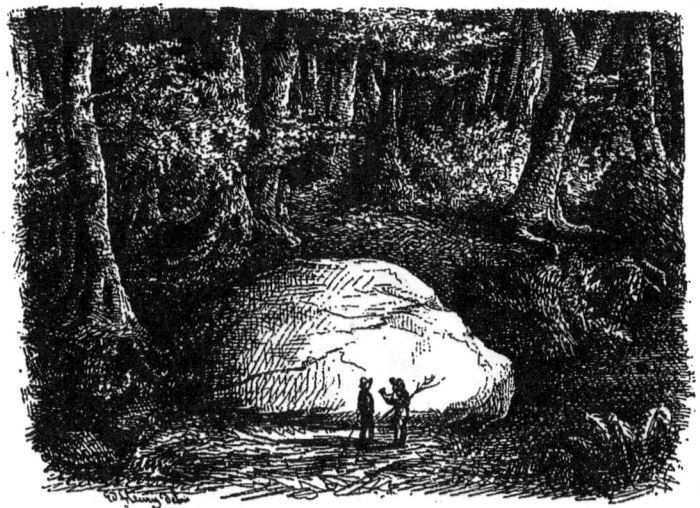

Fig. 55. — La Pierre-Clouïse, dans la forêt de Villers-Cotterets. (D'après un dessin de M. Montpellier.)

dans lesquels on versait du vin que les mariés devaient boire à l'extrémité de chaque rainure. De leur façon de boire on tirait différents pronostics.

Les nombreux blocs que plus haut nous avons vu appeler du nom générique de *Pierre trouée* sont restés, quoique presque tous détruits, dans les souvenirs locaux. La *Pierre trouée* de Jouaignes (canton de Braine) était cachée dans les profondeurs des bois; large et plate, elle était percée, au centre, d'un trou naturel au-dessous de la représentation naturelle aussi d'un chapeau d'homme, et par ce trou les crédules passaient la tête pour se préserver des sorts, disait-on dans le pays. Acy, près de Braine, avait aussi sa *Pierre trouée* qu'une légende locale prétendait avoir servi aux céré-monies du druidisme. La riche et curieuse nomenclature des vieux lieuxdits du canton de Craonne nous montre à Vassogne *la Pierre trouée* auprès du terroir de Jumigny et dans le marais. Il y avait une pierre trouée à Morsain (canton de Vic-sur-Aisne). On en pourrait citer bien d'autres, et par

l'ouverture de toutes on passait la tête, généralement pour interroger son avenir, les jeunes filles pour voir celui qu'elles épouseraient. Les jeunes mères y faisaient passer leurs enfants afin de conjurer la malechance. Partout en France, les mêmes pierres eurent les mêmes légendes ou donnèrent lieu aux mêmes coutumes superstitieuses[1]. Partout, comme à Courcelles, on les appelle aussi *Pierres de fées*.

Partout, dans leurs accidents naturels, dans leurs bizarres mamelonnages, les paysans jadis voyaient la trace du pied d'un saint, par exemple le *Pas de saint Martin* sur une roche à Pommiers près Soissons, le *Pas de saint Antoine* sur un grès de la forêt de Villers-Cotterets, ou la *Patte d'Ours* sur un grès de Courmont auprès de Fère-en-Tardenois. Dans la forêt, à deux pas de cette même ville et sur une butte sablonneuse qui domine l'Ourcq coulant paresseusement à

Fig. 56. — Le Grès qui va boire, auprès de Fère-en-Tardenois.

très-peu de distance, on aperçoit un gros grès affectant la forme la plus bizarre et qui est une des curiosités du pays. Il s'appelle le *Grès qui va boire*. Large par la base, en haut se terminant en pointe inclinée vers le ruisseau (fig. 56), ce monolithe ressemble de loin à un immense bonnet de coton. Les poétiques s'insurgent contre cette idée et y voient un aigle au repos et à la tête pensive, tout étant dans tout. D'autres y trouvent encore une tête de tortue sortant de sa carapace. A certains jours de l'année et par le soleil levant qui l'éclaire par derrière, l'ombre de ce grès gigantesque s'allonge démesurément et descend jusqu'à l'Ourcq où elle semble se plonger, d'où le nom local de *Grès qui va boire*. Dans le pays on affirme sérieusement qu'il fait un tour tous les cent ans. S'y attache-t-il comme jadis de certaines terreurs populaires, une légende mystérieuse ? Les bonnes femmes prétendent qu'en y allant en hiver et en pèlerinage, on s'y guérit des crevasses aux mains ;

1. Parlant de ces pierres trouées, M. Boucher de Perthes dit, t. I, p. 429 : « Parmi les grandes pierres druidiques, on « en voit qui sont percées. Ces pierres ne présentent aucune trace de travail, sauf l'entrée de l'excavation qui a été arron- « die et agrandie. Elles servaient et servent encore à des usages superstitieux plus ou moins bizarres et dont j'ai été « maintes fois témoin. »

mais elles ne nous disent pas le nom du saint ou de la bienheureuse qu'il faut invoquer. Comme au pied de la *Pierre Nable* de Vaurezis, la justice se rendait auprès du *Grès qui va boire*, et de plus c'est là que se signaient les contrats et transactions. Il n'est pas rare de trouver sur d'anciens titres notariés des XVIe et XVIIe siècles, même du XVIIIe, cette ère du doute et de la raillerie philosophiques, cette mention originale : « Fait et passé sur le *Grès qui va boire*[1]. »

Fig. 57. — La Pierre fritte, à la Peyrière, près Crouy. (D'après une photographie.)

Si le *Grès qui va boire* n'effraye plus personne, il attirera quelque jour les désirs des casseurs de pavés qui, l'ayant déjà attaqué sur sa face sud à une époque indéterminée, le mettront en pièces et le précipiteront dans le chemin vicinal qu'on vient de construire à ses pieds ; et qui réclamera d'incessantes hécatombes de pierres, fussent-elles légendaires et pittoresques.

En effet, de ces pierres de tailles, de poses et d'origines diverses, qu'il eût été intéressant de conserver, la plupart ont été brisées presque de nos jours. A la première Révolution, une belle table de grès dressée près de Soissons fut mise en pièces comme un monument de

M. A. Michaux, *Progrès de l'Aisne*, déc. 1864.

superstition et fournit quatre cents pavés. La *Pierre trouée* d'Acy fut détruite au commencement de ce siècle; elle séparait les territoires d'Acy et de Serches; et lorsque le propriétaire du champ où elle s'élevait la renversa pour la dépecer, les populations faillirent s'insurger de colère, et la commune parla d'intenter un procès. La *Pierre trouée* de Jouaignes subit le même sort, et ses débris servirent à combler des ornières, il y a environ soixante ans seulement. Ainsi de la pierre dite druidique d'Ambleny. Ainsi d'une grande aiguille de grès qui

Fig. 58. — La Pierre d'Ostel. (D'après une photographie.)

dominait de sa haute taille tout le plateau siliceux, ou butte sous laquelle passe le chemin de fer de Laon à Reims, sur le territoire de Coucy-les-Eppes. Du milieu des nombreuses masses de grès qui couvraient le sommet de cette butte, s'élevait un bloc connu sous le nom de *Bayard*. Aujourd'hui cette aiguille de grès et les masses qu'elle surmontait ont été débitées en pavés entrés, sous la Restauration, dans la confection de la route royale de Laon à Reims.

L'émeute suscitée à Acy par la destruction de la *Pierre trouée* n'est pas le seul témoignage de l'attachement que les populations portaient à ces vieux monuments, il n'y a pas bien longtemps encore. Carlier (*Hist. du Valois*, t. I, p. 8) nous raconte qu'il y avait, ce que nous

savons déjà, à Courmont (canton de Fère), « une pierre très-grosse près de la fontaine d'où « la rivière de l'Ourcq prend sa source. Cette pierre de l'Ourcq avoit un signe distinctif. On y « voyoit l'empreinte de la patte d'un ours. Le peuple conservait encore une sorte de vénération « pour cette pierre. Il y a quelques années (vers 1760), un particulier l'ayant enlevée pour la « placer dans l'encoignure d'un bâtiment, on lui intenta un procès. » Les habitants de Vaurezis ne virent pas sans un vif déplaisir l'enlèvement de la *Pierre Nable* qu'on jeta sur un fossé en guise de pont.

Il est, en d'autres endroits, des pierres que leur situation, leur poids énorme et le peu de valeur des matériaux qu'on en pourrait tirer défendent contre toute tentative de destruction. C'est, par exemple, la *Pierre fritte* ou *frette* (probablement de *fracta*, rompue), ou *fitte*, suivant d'autres (alors l'étymologie serait *fissa*, fendue), qui s'élève, à peu de distance de la ferme fortifiée de la Peyrière (de *petra*, *petrosa*), dépendance de Crouy (Crau, *craigg*, *craeg*, pierre), près Soissons. La *Pierre fritte* (fig. 57) se compose d'une série de blocs calcaires qui, pris en masse, sont à leur place de gisement, mais ont été isolés par l'action érodante des grands courants qui ont donné à notre système de montagnes ses reliefs et ses profils. Les peuplades des âges mégalithiques, quand elles trouvaient à leur portée des pierres qui leur plaisaient par leurs dimensions, leurs formes et leur isolement, ont dû les utiliser au lieu d'en dresser d'autres qui leur eussent coûté tant de temps, d'efforts et de fatigues. Elles ne pouvaient pas mieux choisir ni mieux faire que la *Pierre fritte* de Crouy. Elle dominait tout naturellement la vallée de l'Aisne. Elle était imposante de taille et présentait, sur sa dernière assise, des cassures et des tailles bizarres qui représentaient grossièrement un masque humain effrayant et gigantesque. Quelques coups de hache et de marteau suffirent pour compléter et prononcer le profil impassible et terrible d'une idole monstrueuse[1].

Sur le terroir de Vieil-Arcy (canton de Braine), au sommet de la montagne, en allant de ce village à Saint-Mard, le regard s'arrête étonné sur une masse énorme de blocs calcaires aussi à leur place de gisement et qu'on appelle, dans le pays, la *Chaux-Pierre* (de *calx*, *calcis*, soulier, ou *Pierre à souliers*). Un premier bloc sert de base en s'appuyant à angle droit sur la pente engazonnée et abrupte qui descend à la rivière d'Aisne ; le second bloc s'établit sur le premier, mais en se redressant très-sensiblement, et le troisième, celui du couronnement, est horizontal, de telle sorte que l'ensemble, environné d'un petit chaos, semble prêt à glisser sur la pente et à marcher sur Pontarcy pour l'écraser de sa masse imposante. Bizarrement appuyés l'un sur l'autre, deux blocs forment une large fenêtre à travers laquelle on jouit, à droite et à gauche, de deux splendides vues sur la vallée de l'Aisne. C'était une des pierres trouées à superstition et à peu près disparues de nos jours. A ses pieds passent depuis longtemps les bandes de moissonneurs

1. M. Wattelet, *Age de pierre dans le département de l'Aisne*, pense aussi que le travail humain est pour quelque chose dans l'apparence actuelle de la *Pierre fritte* de Crouy, et dit : « C'est un bloc de calcaire encore en place et où le « travail de l'homme est pour peu de chose ; des idées superstitieuses se rattachent à cette pierre dite druidique. »

qui, chaque année, se rendent du Vervinois et du Laonnois *à la France,* c'est-à-dire dans la Brie, et chaque année aussi, se renouvelle une vieille facétie qui consiste à arrêter les enfants de la bande sous cette roche imposante et à leur promettre une paire de souliers neufs si, montés au sommet, ils sautent en bas sur la pente de la montagne ; or, à sa plus grande hauteur, la *Chaux-Pierre,* ou *Pierre à souliers,* est élevée d'au moins douze à treize mètres au-dessus du sol où sa base puissante est enterrée.

Il faut citer encore la *Pierre sans Pierre* de Busancy (canton d'Oulchy) ; le très-pittoresque entassement de la *Pierre qui tourne à minuit* de Billy (canton de Soissons), et auprès de laquelle se voit un beau chaos ; des pierres intéressantes à Paars (canton de Braine), et surtout la *Pierre,* cette fois sans dénomination locale et spéciale, d'Ostel (canton de Vailly), celle-ci (fig. 58) descendue de son lit de carrière en une masse énorme, haute de plus de quinze mètres et sur laquelle fut dite la messe de la Fédération en 1790. Tous ces monuments naturels, curieux et imposants, furent sans nul doute, nous le répétons, consacrés par les cérémonies des religions antiques, à en croire les superstitions et les craintes qu'ils inspirent dans les contrées au sein desquelles ils ne sont pas une des moindres causes d'intérêt.

On trouve aussi quelques dénominations singulières qui s'attachent à des grès à formes originales : ainsi la *Grenouille* est le nom d'un gros bloc de l'éboulis en avant de Rocourt (canton de Neuilly-Saint-Front), sur le bord de la route nationale de Château-Thierry à Soissons.

2° ALIGNEMENTS MÉGALITHIQUES.

Un autre monument mégalithique, unique jusqu'ici non-seulement dans le département de l'Aisne, mais dans le nord de la France, et qui a été reconnu et déterminé tout récemment, mérite une attention et une étude spéciale pour son originalité, pour le danger qu'il court, et aussi parce qu'il a été nié. Il est donc nécessaire d'établir aussi amplement et sûrement que possible son véritable caractère, d'autant plus que la Commission départementale n'a pas hésité à en demander le classement. C'est l'alignement des grès d'Orgeval (canton de Laon).

Comme je l'ai fait pour l'étude du canton de Craonne au point de vue préhistorique, j'ai cru devoir donner la carte (fig. 59) du plateau profondément découpé sur un des promontoires duquel est assis le curieux monument dont il va être traité. Ce plateau, indépendamment des voies gauloises et romaines qui le sillonnent en tous sens et dont il sera parlé tout à l'heure, nous présente en ce moment un intérêt tout spécial : il est couvert de stations et de débris préhistoriques. Festieux, Veslud, Parfondru, Bruyères, Montchalons et Arrancy possèdent leurs stations de Creuttes ruinées et de silex, nous l'avons vu. Tandis que Chérêt les a toutes deux à la fois, on ne retrouve que les silex sur les pentes au-dessus d'Orgeval. Donc ces localités diverses furent habitées aux temps de la pierre polie. Il n'est donc point étonnant qu'aux temps mégalithiques des hommes aient pu dresser là leurs dolmens, ou menhirs, ou alignements. Comme ceux de Bre-

tagne, à Carnac, Ardeven, etc., comme ceux d'Angleterre, l'alignement d'Orgeval était formé d'un certain nombre de pierres plus ou moins régulièrement posées en files, plus ou moins distantes les unes des autres. C'étaient jadis de nombreux et gros blocs de grès tous assis sur leur partie large ou base, et disposés symétriquement du nord au midi, à l'extrémité du promontoire qui sépare les deux vallons d'Orgeval et de Montchalons. Nul ne pourrait dire aujourd'hui de combien de monolithes siliceux se composa autrefois cet alignement. D'après le témoignage des anciens du pays et, parmi eux, de deux vieillards dont l'un plus qu'octogénaire, il y avait encore en place, au commencement de ce siècle, près de soixante blocs dont certains très-considérables, puisque l'un

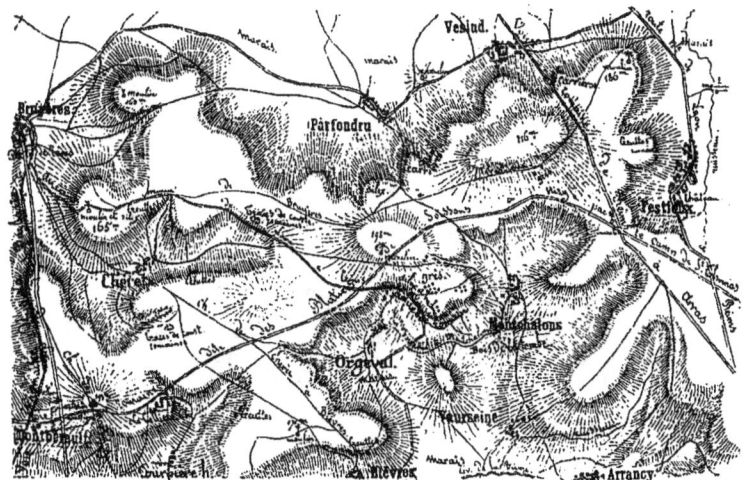

Fig. 59. — Plan du plateau d'Orgeval et Montchalons.

d'eux dépassait quatre mètres en hauteur. A cet alignement se reliaient d'autres blocs plus petits, ceux-là disposés sur deux lignes et qui composaient une série d'allées encore reconnaissables aujourd'hui à quelques pierres visibles sur les pentes du plateau et se dirigeant, l'une à l'est-nord vers le village de Veslud, la seconde au sud-est vers Montchalons, et la troisième au plein sud vers Bièvres (fig. 60, plan A). Le plateau calcaire sur lequel sont posés ces blocs, quel qu'en ait été le nombre jadis, fait partie de la chaîne, à plateau exclusivement calcaire aussi, il sera bon de se le rappeler, qui sert de faîte de partage aux deux vallées de l'Ardon au-dessous de Laon, et de l'Ailette dans le canton de Craonne.

Le promontoire d'Orgeval semble, d'ailleurs, avoir été, aux temps antiques, le centre d'une affluence toute particulière, lui qui est voué de nos jours à la solitude la plus absolue. Ainsi (figure et plan 60) un chemin vert, d'une rectitude parfaite et menant de l'est à l'ouest, coupe l'alignement en deux parties égales à peu près. Au nord de l'alignement passe une ancienne voie gauloise.

utilisée et par places empierrée par les Romains qui, sur ses bords, eurent des villas reconnaissables à de nombreux débris de grandes tuiles et de vases rouges significatifs d'époque. Cette voie, qui fut un de nos grands chemins du moyen âge, se nomme la *Route des Blatiers;* les blatiers dans le Laonnois, bladiers dans le Soissonnais, étaient de petits marchands de grains qui allaient à Soissons chercher des blés pour les Ardennes où cette vieille route conduit par le camp-refuge de Saint-Thomas (canton de Craonne) et la ville romaine de Nizy-le-Comte (*Ninitacci*) du canton de Sissonne. La *Route des Blatiers*, en arrivant au plateau qui domine l'alignement d'Orgeval, jetait un embranchement vers Laon par Chérêt (*Chéreguel*, dénomination évidemment antique et sans analogue dans le pays,) et par Bruyères. De plus, à un kilomètre à l'est de l'alignement et sur le plateau,

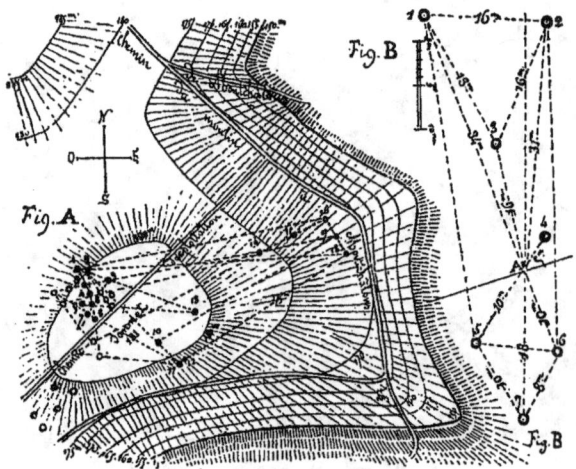

Fig. 60. — Plan de l'alignement d'Orgeval.

passait la voie romaine de Reims à Saint-Quentin, qui, laissant à droite Festieux et à gauche Monchalons, tous deux alors villages de Creuttes à la crête de la montagne (Festieux, de *Fastigium*, faîte, et Montchalons, de *Mons Cabilonis, Mons Cavillonis*), descendait à Veslud où l'on reconnaît évidente l'étymologie de *Via, Vée,* village assis sur la voie. Enfin, parallèlement à la voie romaine si voisine, un quatrième chemin, connu sous le nom de *Chemin de Reims,* partait de Pontavert et de Craonne au sud, montait la côte au-dessus d'Orgeval, touchait l'alignement qu'il longeait et aboutissait à l'embranchement que la *Route des Blatiers* poussait vers Chérêt, Bruyères et Laon. Cette réunion de vieilles voies abandonnées sur ce plateau désert aujourd'hui n'est certes pas sans signification.

Le principal groupe de l'alignement d'Orgeval était disposé sur plusieurs lignes (fig. 60, plan A), cinq au moins, à ce qu'on peut en juger d'après le plan par terre qu'ont permis de

dresser les neuf blocs, pointés en chiffres sur la figure 60, plan A, qui restaient en 1870, et les nombreuses fosses, pointées d'un rond blanc et marquant alors incontestablement sur le sol la place des pierres nombreuses qui ont été brisées et exploitées de nos jours, fosses que l'agriculture comblera bientôt et fera complétement disparaître par ses labours annuels, mais qui sont, à l'heure actuelle, encore reconnaissables à leur profondeur plus ou moins considérable et aux débris soit de grès brisés, soit de sable siliceux très-blanc et très-friable qui est accumulé sur le bord de ces trous. En 1870, seize de ces fosses étaient visibles encore, reconnaissables, et purent être indiquées sur le plan qui constatait leur existence.

Cette destruction des grès, dont bientôt il ne restera plus de traces dans les fosses qui se comblent, est due en partie à la manufacture des glaces de Saint-Gobain qui fit exploiter pour ses besoins les grès d'Orgeval, comme elle exploitait, il n'y a pas trente ans, tous les mêmes gisements de la contrée, avant de faire venir ses sables siliceux de Rilly (Marne), et après la verrerie ce fut la scierie de pierres dures des carrières de Bièvres, voisines d'Orgeval, qui brisa ces blocs dont le sable, *sabouri* en langage du pays, servait à faire mordre et à *affûter* les scies des carrières. Il y a six ans, il restait donc encore en place neuf blocs de l'alignement (fig. 61). Malgré l'assurance donnée par le propriétaire du champ qu'il ne laisserait plus rien briser, les scieurs de pierres de Bièvres ont, depuis trois ans, acheté et dépecé deux de ces monolithes, et cela en pure perte, car le grès trop compacte ne peut s'écraser en *sabouri* et gît sur le sol en fragments inutiles. Aujourd'hui il ne reste donc plus que sept blocs.

Les allées vers le sud-est et l'est comptent encore çà et là et sur la déclivité du plateau neuf grès, mais de moindre dimension, tous alignés deux par deux dans la direction du groupe central qui domine le plateau. Les blocs du plateau ont, les uns 3 ou 4 mètres de longueur sur 2 de hauteur, d'autres 3 mètres sur 1m,50. Certains d'entre eux ont donc un poids spécifique de 15 à 16,000 kilogrammes.

Au point de vue de l'alignement fait intentionnellement par la main de l'homme, et non causé fortuitement par un cataclysme quelconque, le plan A de la figure 60 mérite qu'on l'étudie avec soin. On y voit groupés les neuf grès de 1870, et, au delà du chemin vert, neuf autres, dont quatre au sud et cinq à l'est, formant ensemble un carré long et irrégulier ainsi délimité : côté nord, par les pierres 1, 2, 16 ; — côté est, par les pierres 16, 17 et 18 ; — côté midi, par les numéros 2, 12 et 18 ; — côté ouest, par les pierres 11, 8, 7, 5 et une fosse. Le premier alignement se forme, au nord-est, par les pierres 1, 16 ; — le deuxième, par les pierres 1, 18 ; — le troisième, par deux fosses et les pierres 3, 9, 14, 17 — le quatrième, par une fosse, la pierre 4, une fosse et la pierre 15 ; — le cinquième, par les pierres 1, 2, 9, 13 ; — le sixième, par les pierres 5, 8, une fosse, et le grès 13 ; — le septième, au delà du chemin, par deux fosses et les pierres 14, 15, 16 ; — le huitième, par deux fosses et la pierre 11 ; — le neuvième, par les pierres 10 et 17 ; — le dixième enfin, par les grès 11, 12 et 18. Si nous ne tenons pas compte, un instant, du grand triangle 1. 16 et

Fig. 61. — Alignements d'Orgeval. Vue d'ensemble des neuf grès.
(D'après une photographie.)

Fig. 62. — Alignements d'Orgeval. Les quatre grès alignés sur leur centre.
(D'après une photographie.)

Fig. 63. — Alignements d'Orgeval. Amorce de deux lignes.

une fosse de l'ouest, il nous restera un rectangle parfait, 16 à 14, 14 à 11 traversant 12, 11 à 10 vers un grès qui a dû exister jadis comme enfantant la ligne longue passant par 14 et 15 pour aboutir à 16.

L'examen du plan B de la figure 60 est encore plus fécond en renseignements, on peut dire en résultats probants. Ce plan a été levé à la boussole, procédé bien autrement certain que celui de la portée de chaîne. La ligne oblique A indique le plein nord. La figure se délimite ainsi par des lignes droites ou alignements : nord, grès 1 à 2; — est, pierres 2 et 6; — ouest, 1 et 5; — midi, 5 à 6, alignement qui sert de base à un triangle dont l'angle 7 se relie par deux lignes droites 7 à 5 et 7 à 6. Il est remarquable d'abord que l'alignement ouest 1 à 5 est absolument égal à l'alignement est 2 à 6, et que les petits côtés du carré long 1 à 2, et 5 à 6, sont presque régulièrement parallèles; ensuite que, intérieurement à la figure, la diagonale 1 à 6 et celle 5 à 4 se coupent à angles droits et juste au point A sur la ligne nord fournie par la boussole.

Quant aux rapports des longueurs entre elles, si nous partons de ce point A, nous trouvons 16 mètres d'A au grès central 3, ce nombre 16 répété deux fois de 1 à 2 et de 2 à 3. On a deux fois 18 mètres, de A à 7, et de 1 à 3. Les diagonales de 1 à A et de 2 à A ont presque la même longueur, 34 et 31 mètres. Le losange à peu près régulier formé par la rencontre des lignes A à 6, 6 à 7, 7 à 5, et 5 à A, présente trois fois le chiffre de 10 mètres, de A à 6, de A à 5, et de 5 à 7, tandis que la ligne 7 à 6 n'a que 8 mètres environ. De A à 4 on a 5 mètres, moitié de ce chiffre 10 déjà obtenu trois fois.

Est-ce là du hasard, et qu'eût-on trouvé comme alignements si on avait eu les soixante grès du commencement du xixe siècle et les blocs qui pour sûr ont dû disparaître dans la longue série des siècles qui l'ont précédé? On comprendra que, sur cette petite carte 60, nous n'avons pas pensé à donner à chaque bloc sa vraie figure, laquelle, d'ailleurs, est exactement fournie par nos trois gravures 61, 62 et 63, prises d'après des photographies, par conséquent sur des éléments dont l'exactitude ne laisse rien à désirer, toutes nos lignes pointées passant exactement par le centre de l'axe de chaque bloc.

C'est donc là pour moi un arrangement voulu et systématique dans un plan donné, et non un entassement accidentel, je le répète, de pierres bouleversées par le hasard d'un cataclysme. Les savants qui adopteraient cette dernière hypothèse devraient fournir des grès sur toutes les pentes de ce promontoire, à l'est-sud vers Montchalons, au sud au-dessus de la vallée, au sud-ouest au-dessus d'Orgeval, tandis que les recherches réitérées et les plus consciencieuses n'ont pas rencontré, dans les pentes ou dans le vallon, un seul morceau de grès parmi l'énorme quantité de roches descendues des bancs calcaires du sommet. On a dit que les grès d'Orgeval appartenaient au groupe des sables et grès moyens; or l'un des caractères distinctifs de ce gisement, c'est l'éparpillement chaotique, au moins dans notre département, des grès qui y sont nés. Sur la rive gauche du Surmelin, de Saint-Eugène à Crézancy (canton de Condé-en-Brie), les sables moyens s'indiquent par

une grande quantité de blocs de grès éboulés sur les pentes[1]. Entre Blesmes et la route de Montmirail, encore des éboulements[2]. A Nogentel, les pentes des collines sont couvertes de très-gros grès[3]; il en est de même à Chézy-l'Abbaye, à Nogent-l'Artaud où d'énormes blocs de grès éboulés barrent un ravin pyrénéen[4]. Les éboulements de grès à Tréloup recouvrent les talus où la vigne est cultivée[5]. Entre Grizolles (canton de Fère) et Rocourt (canton de Neuilly-Saint-Front), il y a des buttes de sable entièrement recouvertes par des quantités considérables de grès éboulés sur leurs flancs[6], et, au sud de Coincy, des masses semblables tapissent des pentes siliceuses qui se reconnaissent à leur blancheur, même à une distance de plusieurs lieues[7]. J'ai cité plus haut le remarquable chaos de grès sur les pentes d'une butte siliceuse aux environs de Villeneuve-sur-Fère. M. d'Archiac, qui a vu les grès d'Orgeval et qui ne les trouve pas sans étonnement reposant sur le calcaire grossier et « à un niveau plus bas qu'on ne devrait s'y attendre », hésite, tâtonne[8], admet que « *sans doute* ils ont fait partie d'un banc puissant » qui n'est pas là à sa place et a dû se briser par fragments. Il croit qu'ils ont pu se détacher « et glisser du plateau jusqu'à la « place qu'ils occupent ». Glisser en pareil ordre, tous sur leur face large, tous tournés vers le nord, sans laisser leurs frères sur la route, sur les pentes, sur le plateau !!! Car sur ce plateau on aurait dû retrouver en plus ou moins grande quantité, — et il n'y en a pas un seul, — des fragments de grès, surtout autour du groupe principal et des allées qui y aboutissent. M. d'Archiac, qui a méconnu l'ancienneté de nos stations souterraines de Creuttes et les a crues modernes[9], a méconnu aussi la vraie destination des grès d'Orgeval. Comme géologue, le phénomène de leur emplacement à un niveau plus bas « qu'on ne devait s'y attendre » l'a jeté hors de sa voie que, comme archéologue, il n'a pas retrouvée, égarant ainsi ses futurs disciples dans les conclusions qu'ils tirent lorsque le maître n'émettait que des doutes.

Les lignes menées au cordeau sur la figure 60, plan A, donnent naissance aux combinaisons les plus variées et les plus curieuses. Ce sont donc là les débris incontestables d'un alignement mégalithique de la famille de ceux de Carnac, de Lorient, etc., comme la *Pierre levée* de Bois-les-Pargny est une sœur de celles qui se trouvent en si grand nombre dans d'autres parties de la France.

Si l'on ne se contentait pas de la *preuve positive* fournie par la rectitude des alignements et par la séparation symétrique qu'il faut signaler entre un certain nombre de pierres et de fosses du plateau d'Orgeval, l'étude géologique du sol et de la constitution de ces monolithes assurerait, par la *preuve négative*, la conviction que l'un n'a pas donné naissance aux autres et que ceux-là ne sont point à leur place de naissance, ce que M. d'Archiac constate avec impartialité, qu'ils ont donc été amenés là et disposés par la main des hommes, ce qui, d'ailleurs, n'a rien de surprenant quand on sait que certains blocs de granit de la baie d'Auray, dans le Morbihan, pèsent deux, trois

1, 2, 3, 4, 5, 6, 7, 8. M. d'Archiac, *Descrip. géol. du dép. de l'Aisne*, groupes des sables et grès moyens, p. 220, 221, 222, 223, 224, 225. — 9. M. d'Archiac, *Groupe du calcaire grossier*, Creuttes de Neuville-en-Laonnois, p. 247 : « On a pratiqué dans ces étages beaucoup d'excavations qui servent de remises et forment des grottes qui couronnent la « colline. »

et quatre cent mille kilogrammes, tandis que les grès d'Orgeval atteignent environ quinze ou seize mille kilogrammes seulement.

Il faut répéter que les pierres d'Orgeval sont composées toutes de silice presque pure et à teintes ferrugineuses peu prononcées, tandis que le plateau sur lequel elles sont assises est composé, comme sous-sol, des stratifications du calcaire grossier surmonté de marnes calcaires, et, comme sol extérieur et arable, d'alluvions colorées du *diluvium* mêlées de cailloux roulés et des coquilles caractéristiques de ce terrain de rapport. Là le sable siliceux manque absolument. Pour le trouver, il faut l'aller chercher à l'est et à plus d'un kilomètre aux environs de la voie romaine de Reims à Saint-Quentin qui est bordée de quelques mamelons ou lambeaux de sable moyen, mais mélangés à des cailloux, mais alternant avec des filons nombreux d'argile plastique, de telle sorte que la couche de sable, d'après les coupes géologiques pratiquées, n'aurait point assez d'épaisseur pour avoir pu donner naissance à de pareilles masses de grès blanc et ne fournit, çà et là, que des rognons très-peu considérables de grès jauni par la présence du fer hydraté. Les blocs d'Orgeval fussent-ils nés, d'ailleurs, dans ces lambeaux éloignés de sable moyen, il n'en aurait pas moins fallu les amener de plus d'un kilomètre de distance jusqu'au promontoire qui sépare le vallon d'Orgeval de celui de Montchâlons, et les disposer en alignements réguliers et symétriquement distancés.

Pour trouver des couches de sable assez puissantes pour qu'ils aient pu s'y former, il faut descendre dans les vallées, surtout au nord où, au pied de la montagne, le terroir de Parfondru (canton de Laon) est très-riche en lambeaux de sables inférieurs dits *du Soissonnais*, et dont le gisement siliceux, qui offre, en plusieurs affleurements et coupes, des blocs exactement semblables à ceux d'Orgeval comme matière et comme forme, se trouve environ de 70 à 80 mètres plus bas que le plateau d'Orgeval. De savants géologues sont d'accord sur ces points scientifiques.

Constatons aussi que les environs immédiats de l'alignement des grès d'Orgeval ont fourni à diverses époques des silex taillés de main d'homme. Il y a dix ans environ, et pendant une extraction de calcaires pour les chemins à quelques mètres seulement des premiers grès au nord, un ouvrier a trouvé dans une fosse qui devait être une sépulture, trois haches polies dont une est entre les mains d'un habitant d'Orgeval; la seconde a été donnée à M. Leroux, député de l'arrondissement de Laon, et la troisième paraît perdue. Au mois de février 1876, pendant la recherche que je faisais d'un aqueduc romain le long des pentes du promontoire sous l'alignement, un très-remarquable grattoir de silex est sorti des éboulements qui, partis de la cime, s'étaient accumulés sur l'aqueduc, et immédiatement les silex ont été trouvés sur le plateau, à l'ouest des grès et sur les talus de l'ancien chemin de Reims à Bruyères et à Laon.

En terminant, il faut dire qu'à Orgeval, comme partout où se trouvent de semblables monuments, les grès ont leur légende et leurs superstitions. On ne passe point près d'eux le soir sans une certaine frayeur et on se hâte de gagner au large. Un des blocs qui, parmi les mamelonnages et accidents naturels communs aux grès, présente une excavation, naturelle aussi, où se réunissent les eaux de la pluie, est une *Pierre aux fées* qui y boivent la nuit. En passant sur le tard le long d'un

petit bois qui avoisine ce groupe de pierres mystérieuses, le voyageur entend, en de certains jours, chanter les *francs-maçons*.

Le domaine de Pinon (canton d'Anizy), qui appartient à la famille de Courval, possède, non loin de la rivière d'Ailette, des terrains siliceux où les grès en plaques abondent. Sur plusieurs points du parc, on trouve une très-grande quantité de fragments de ces grès dressés en façon de pierres levées sur deux lignes espacées d'environ 1m,50, parfois interrompues et parfois se rejoignant. Ces blocs présentent des formes et des dimensions variées; leur hauteur est généralement de 1 mètre environ, et varie de 0m,60 à 1m,50. M. le baron de Courval, qui me fit visiter ces lignes en 1863, les appelait *Allées celtiques*, affirmant qu'elles pouvaient couvrir une longueur de terrain de plusieurs kilomètres. Celles dont on voyait les blocs debout n'étaient pas les seules que le parc de Pinon possédât, selon lui; d'autres étaient renversées et dissimulées par le gazon et les taillis. Dans un carrefour, deux alignements, en se rencontrant, formaient, toujours d'après M. de Courval, une enceinte circulaire au centre de laquelle avaient été trouvées des haches dites alors celtiques et une jolie pointe de flèche très-travaillée dans le genre de celles de la figure 34, à la page 67. Cette enceinte circulaire serait alors un de ces *Cercles de pierres* qu'on ne trouve plus en France, mais dont plusieurs beaux spécimens vivent encore en Angleterre, notamment à Stone-Henge, auprès de Salisbury. Il avait alors été convenu qu'il était bien difficile de se prononcer avec quelque sécurité, qu'il fallait tout constater pendant l'hiver, tout relever et tout pointer sur un plan d'ensemble où les *Allées celtiques* de M. de Courval se liraient facilement et renseigneraient sur leur tendance générale vers un but que, dans l'état des choses, on ne pouvait apercevoir. Cette étude ne fut pas poursuivie; le plan n'a point été dressé. Il est donc bon de s'abstenir pour l'instant de toute conclusion affirmative ou négative, tout en notant les Allées de pierre de Pinon pour ceux qui s'intéressent à l'étude de notre passé encore si peu connu.

3° DOLMENS.

Nous arrivons à la dernière série de ces monuments encore dits *celtiques* ou *druidiques* il y a vingt ans à peine, qui ne se rapportent cependant pas aux âges historiques, mais remontent certainement aux derniers temps de la pierre ouvrée, puisque, autour de ces monuments-énigmes et jusque dans leur sein, on rencontre parfois des silex taillés et des haches polies : nous voulons parler des dolmens qu'on a longtemps pris pour des autels de la religion gauloise, et chaque dépression naturelle de leur pierre de couverture offrait le sillon par lequel se serait jadis écoulé le sang fumeux des victimes humaines égorgées sur ces tables par des prêtresses d'un culte abominable. L'archéologie moderne, mieux renseignée, n'y voit plus aujourd'hui que les tombeaux de siècles encore sans histoire. Grâce à des découvertes très-récentes, le chiffre des dolmens que notre sol départemental offre à l'étude est plus considérable que celui ou des menhirs ou des alignements, et il

faudra modifier profondément, au moins quant à ce qui regarde le département de l'Aisne, la liste ou aperçu géographique provisoire de la répartition des dolmens en France, liste présentée, il y a six ou sept ans, par M. Alex. Bertrand, conservateur du musée de Saint-Germain.

Les dolmens connus se répartissent en deux grandes classes : 1° ceux qui sont enfouis sous une masse plus ou moins considérable de terre de rapport, ou *tumulus*; et 2° ceux qui sont apparents, c'est-à-dire construits au-dessus de terre, comme à Assier dans le Lot, à Connerré dans la Marne, etc., rien ne prouvant d'ailleurs que cette dernière catégorie de dolmens n'ait pas été jadis enfouie sous le *tumulus* qu'on constate à Gavr'innis dans la petite mer du Morbihan, sur la falaise de Lockmariaker et plusieurs fois dans les environs de Carnac, et ailleurs encore.

Ces deux catégories de dolmens ne sont pas jusqu'à présent découvertes ou scientifiquement étudiées chez nous. Les dolmens dont nous allons parler ne sont ni enfouis sous l'épaisseur du *tumulus* ou monticule à proprement parler, peut-être parce que celui-ci a disparu par la suite des temps et a été nivelé, comme cela s'est vu ailleurs et bien des fois, ni apparents au-dessus du sol, mais recouverts d'une mince couche de terre qui varie d'épaisseur selon les localités.

Le département de l'Aisne ne possède pas non plus ces *Allées couvertes* de Plouharnel, de Lockmariaker, qui sont de grands dolmens, les *Allées turquoises* de Seine-et-Oise, etc.

Chez nous comme partout, les dolmens, ou chambres sépulcrales, se composent de quelques dalles grossières, aplaties et posées horizontalement sur d'autres pierres dressées debout sur deux lignes, le tout formant un petit caveau carré long et que ferment par derrière et par devant d'autres dalles posées verticalement et s'appuyant contre les lignes latérales. Le plus souvent on enfermait dans ce caveau plusieurs cadavres, parfois des morts assez nombreux, comme dans la sépulture de Montigny-Lengrain (canton de Vic-sur-Aisne), comme dans celle de Vic-sur-Aisne lui-même, de Bitry, de Vaurezis, etc.

Nos dolmens vont donc nous présenter, mais sur une plus grande échelle, le spectacle des monuments rudimentaires qu'avaient révélés les plus vieilles sépultures de la *Fosse-Chapelet* à Chassemy. (Voir plus haut à la page 94). Étudions-les dans leur ordre de réapparition.

En 1780, c'est l'*Annuaire du département de l'Aisne* de 1828 qui nous l'apprend, des ouvriers de la fabrique de Saint-Gobain, cherchant des grès tendres et propres au polissage des glaces, trouvèrent, sur un promontoire voisin du village et à peu de profondeur, une tombe formée sur chaque face par des plaques de grès recouvertes par d'autres dalles de même formation. La longueur de ce dolmen, — on n'en savait pas encore le nom et l'âge, — était environ de $2^m,80$. Il renfermait cinq squelettes appuyés aux parois latérales, les pieds au centre. Il n'y avait près d'eux qu'un petit vase de terre grossière et cinq haches de silex. On ne constata pas de traces de métal dans la fouille conduite avec beaucoup de soin et de méthode par un des principaux employés de la manufacture, M. Deslandes, qui en dressa procès-verbal. Il est évident que si les détails de cette découverte ont été conservés pour la science, bien d'autres trouvailles aussi importantes, faites aux siècles derniers et même de nos jours, ont été perdues et restèrent sans résultats faute d'un peu d'attention, par indiffé-

rence, par suite de l'absence de toute constatation, et parce que l'on n'avait point appelé les hommes compétents.

C'est ainsi que le dolmen, ou *Pierre-Laye*, de Vaurezis, était, il y a peu d'années, le seul connu et constaté scientifiquement dans le département de l'Aisne. Il est situé sur la montagne, au lieudit le *Mont-de-la-Pierre*, à quelques mètres de la route romaine qui conduisait de Soissons à Boulogne-sur-Mer et dans la Grande-Bretagne. Six kilomètres le séparent de la première de ces villes, deux ou trois des stations souterraines de Pasly, cinq environ du refuge du *Villet* sur la

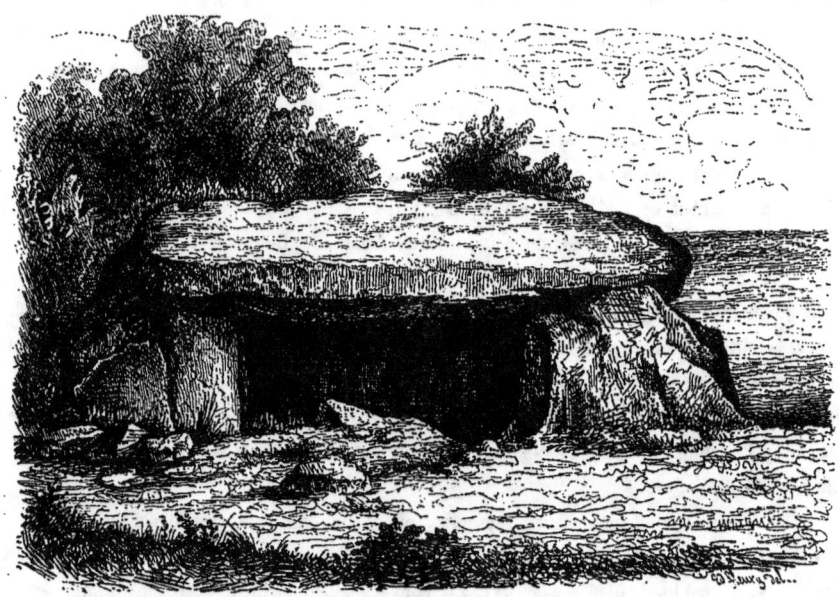

Fig. 64. — La *Pierre-Laye*, dolmen de Vaurezis. (D'après MM. Betbéder et A. Piette.)

montagne de Pommiers. (Voir fig. 24.) Dans son état actuel, il se compose (fig. 64) d'une très-grande pierre plate (4 mètres sur 2), horizontalement placée sur sept autres pierres dressées de champ, une seule formant le latéral de gauche, deux le fond, deux le latéral droit, deux sur l'ouverture. La dalle de recouvrement est percée de plusieurs trous qui semblent naturels. Le dolmen forme une chambre, ou carré long, close sur trois côtés et d'une surface d'environ six mètres carrés sur une longueur de trois mètres et une largeur de deux. Retrouvée sous une couche de terre assez peu épaisse, la *Pierre-Laye* fut signalée en 1840 à la Commission départementale par M. le docteur Godelle, de Soissons, qui le premier publia quelques détails sur cet intéressant monument, avant qu'il fût encore débarrassé de tous ses décombres. En fouillant le sol, il y a un

certain nombre d'années, on y a trouvé, à une profondeur de 0m,70, un dallage grossier sur lequel[1] reposaient une vingtaine de squelettes dont les ossements parurent alors avoir été remués déjà, ce que tendrait aussi à établir une cassure ancienne de la dalle de recouvrement. Des haches polies ont été ramassées dans le voisinage de ce dolmen, d'où elles sont sorties probablement lorsqu'il fut violé. Les matériaux qui le composent proviennent sans nul doute d'un gisement de pierres dures qui se trouve sur le plateau et à très-peu de distance, carrière ouverte seulement en 1838 et dont les travaux amenèrent la découverte de ce dolmen. A part la grande table de couverture qui est fracturée, il est bien conservé; mais la pierre de clôture en avant a disparu. Le docteur Godelle, qui appartenait à l'école *celtique*, n'a pas manqué d'attribuer ce monument aux druides dont il retrouvait partout le souvenir. Grand chercheur d'étymologies et croyant fermement que le mot *Laya* signifie *Route* en celtique (ainsi *Laye*, route dans une forêt), il traduit *Pierre-Laye* par *Pierre de la Route*, à cause du voisinage de la voie romaine; cependant les paysans, qui prononcent *Lé*, avaient presque percé le mystère en affirmant que c'était là un tombeau, celui d'un homme puissant qui jadis aurait porté le nom de *Lé*. En résumé, il faut aller chercher, ce semble, l'étymologie de *Pierre-Laye* dans le mot celtique et resté breton de *Lech*, d'où *Cromlech* (dolmen), *Lech*, *Lhech*, signifiant roche plate, et *Liach* réunion de *Lech*; de telle sorte que *Pierre* est égal à *Laye* dans *Pierre-Laye* et *Laye-Pierre*, chacun de ces deux mots doublant et traduisant l'autre comme dans une inscription bilingue.

Pernant (canton de Soissons) possède, nous l'avons vu plus haut, un lieudit appelé la *Pierre-Laye* et où dut, par conséquent, être fondé un dolmen. Arcy-Sainte-Restitue (canton d'Oulchy) eut de même son dolmen au lieudit la *Pierre-Laye*. La *Haie-Pierre* à Jumigny (canton de Craonne) est significative et doit se traduire par *Pierre-Laye*. Qui sait ce que des fouilles intelligentes produiraient sur ces terrains dénoncés par leurs noms?

Vers 1842, à Saint-Pierre, dépendance de Bitry (canton de Vic-sur-Aisne), et sur une pente rocheuse, on trouvait une sépulture formée de larges pierres plates, frustes et posées de champ, à laquelle manquait sa dalle de couverture, preuve qu'elle avait été violée à une époque plus ou moins ancienne. Dans la terre et les décombres qui la remplissaient, on ramassa quinze têtes placées en désordre; mais aucun instrument ou ustensile de pierre n'apparut pour établir sérieusement l'âge de ce tombeau que, seul, le voisinage immédiat de deux sépultures plus probantes peut permettre d'attribuer à l'époque de la pierre polie. Ainsi dans la première séance du Congrès archéologique tenu, à la fin d'août 1858 et à Laon, par les Sociétés d'Amiens, Reims, Laon, Soissons et Saint-Quentin, M. Peigné-Delacourt signalait[2] la découverte (non datée) d'une sépulture antique à Saint-Christophe-à-Berry (canton de Vic-sur-Aisne), village qui confine à celui de Bitry : pierres brutes, grossières, posées debout et sur lesquelles des dalles semblables reposaient. On y avait

1. M. de Villefroy, *Bull. de la Soc. arch. de Soissons*, t. V, p. 70, 1850. — 2. *Bull. de la Soc. acad. de Laon*, t. IX, p. 20.

trouvé une quarantaine de squelettes d'adultes, hommes et femmes, mais cette fois accompagnés : 1° d'un petit vase rougeâtre de terre mal préparée, plutôt séchée que cuite, et dressée à la main, non au tour ; 2° de haches et de pointes de flèche en silex taillé et poli.

Ainsi encore, à Vic-sur-Aisne, au lieudit le *Champ-Volant,* sur le sommet de la falaise droite de l'Aisne, à 600 mètres de la voie romaine de Soissons à Compiègne, à 800 mètres de la sépulture de Bitry, il fut trouvé, en mars 1858, un tombeau formé toujours de grandes pierres dressées et portant une autre dalle de recouvrement. La pierre antérieure et de clôture était percée d'un assez large trou, ce qui se constate sur d'autres dolmens en France. Celui-ci était de forme rectangulaire comme toujours, long de 4m,30, large de 1m,20, et haut sous plafond de 1m,30. Comme celui du *Châtelet* de Montigny-Lengrain et dont il sera question au chapitre consacré à l'âge du bronze, comme ceux de Courtieux, de Bitry, de Vaurezis, il regardait le nord-est. On y trouva trois couches de squelettes[1], tous la tête tournée vers la terre, chaque couche séparée par un lit de pierres minces ; mais tous ces morts étaient noyés, empâtés dans le terreau de décomposition noir et visqueux à ce point qu'on n'en pouvait arracher un os à peu près entier, ces ossements ayant, d'ailleurs, atteint le plus complet état de pourriture et de destruction. La fouille fut faite si précipitamment et avec si peu de précautions par les curieux arrivés en foule qu'après leur départ on recueillit dans les déblais deux de ces haches polies qu'alors on persistait encore à appeler celtiques, des *Keltes*. Une fouille plus attentive fit retrouver dans la partie la plus reculée de ce dolmen plusieurs instruments de silex, une forte pointe de lance ou de javelot, quelques lames de taille et de grandeur diverses, et des outils plus massifs qu'on crut être des casse-têtes ; enfin on eut aussi de là un petit vase extrêmement grossier et non tourné. On n'avait signalé aucune trace soit de bronze, soit de fer, soit de rouille ou oxyde métallique. En ce temps-là, cette sépulture fut appelée gauloise, bien que tout l'attribuât incontestablement à l'âge de la pierre polie[2].

Toujours pour suivre l'ordre chronologique des découvertes, il faut signaler celle des principaux éléments constitutifs d'un dolmen sur le territoire de Berry-au-Bac (canton de Neufchâtel). En 1861, l'empereur Napoléon III faisait opérer, sur le plateau de Mauchamps, dépendance de Juvincourt, des fouilles ayant pour but la recherche et la constatation du camp que César, venant de passer l'Aisne, dit avoir creusé en présence des coalisés gaulois. Les ouvriers terrassiers, en interrogeant le sol des pentes vers la rivière, tombèrent sur une large poche dont la terre avait été remuée déjà, dans les premières couches de laquelle on rencontra des débris romains en assez

1. Le chiffre des squelettes varie beaucoup dans les dolmens danois, beaucoup plus nombreux et mieux conservés que les nôtres. Les plus grands contiennent une vingtaine de corps, et les petits, cinq à six seulement. Parfois ils sont superposés par couches, ce qui a été constaté aussi par M. Joseph de Baye dans les grottes crayeuses de la vallée du Petit-Morin (Marne). Une de ces cavernes mortuaires ne contenait pas moins de quarante cadavres ; une autre, trente ; une troisième, une vingtaine, et toujours entassés et superposés par couches entremêlées de haches et d'outils de silex, de vases assez nombreux, le plus souvent brisés, quelquefois entiers, et dont l'un servait de coiffure à un cadavre. — 2. M. Clouet, *Bull. de la Soc. arch. de Soissons*, t. XII, p. 54, 1858.

grand nombre, et dont le fond laissa bientôt apercevoir, à 5 mètres de profondeur, trois énormes masses de grès gisant dans la craie qui forme le sous-sol de tout le plateau.

Des trois monolithes, deux ressemblaient à de grosses quilles dont la pointe était tournée vers le nord et le sommet de la colline, et la base vers la rivière. Le troisième était taillé en forme de dalle. La première quille, touchant la paroi droite de la fosse, était séparée de la seconde par un intervalle d'environ 4 mètres, et un peu plus de distance se constatait entre celle-ci et la table de grès tombée à la gauche de la fosse. La première aiguille avait 4 mètres de hauteur, la seconde 3m,70. Leur extrémité était aiguë et conique, l'une endommagée par un éclat. Leurs flancs se montraient sillonnés du haut en bas par ces mamelonages bizarres que la pluie creuse dans les grès, par ces gouttières sinueuses, inégalement profondes et de formes originales, que connaissent parfaitement les amateurs de curiosités naturelles, ceux surtout qui ont visité les grès chaotiques de Gargantua à Molinchart, ceux de Taux (canton d'Oulchy) et de Fontainebleau, le *Verziau de Gargantua* à Bois-les-Pargny, et la grande borne (*Haute-Bonde* peut-être): de Mons-en-Laonnois : mamelonages et sillons qui ont si souvent troublé les anciens antiquaires y voyant des signes mystérieux, des symboles, même les caractères d'une langue idéographique.

La base des deux quilles ou supports avait été sans conteste taillée de main d'homme, tandis que leur fût était fruste et tel qu'il avait été tiré de terre. C'est sur cette base, large de 1 mètre, que ces colonnes, plus ou moins profondément enterrées, s'assirent dans le sol, lorsque, parties de leur gisement de naissance, elles eurent franchi les pentes douces de la colline de Mauchamps, lorsqu'elles les eurent descendues à mi-côte, et c'est sur elles, — d'autres blocs probablement les accompagnant comme à Vaurezis pour former les parois latérales, — que les peuplades sans nom assirent horizontalement la table de grès. On avait cru d'abord à un de ces *trilithes* (trois pierres) que l'archéologie rencontre tantôt isolés, tantôt réunis, comme en Bretagne, dans les landes, dans les forêts, parfois relevés par des apports artificiels de terre, souvent situés sur un flanc de colline. Il semble qu'il soit plus simple de penser à un dolmen comme à Vaurezis, certains de ses membres de support et de clôture ayant disparu lors de la destruction qui put avoir lieu en deux circonstances historiques et notables.

Conquise par César et pacifiée par les premiers empereurs, la Gaule belgique, pour ne parler que de notre province, eut ses émotions patriotiques, ses soulèvements que les druides, instigateurs et directeurs du parti national, entretenaient surtout parmi le peuple. C'est à la religion nationale que le vainqueur s'en prit, à ses prêtres comme à ses monuments ; car le culte des pierres faisait aussi partie du druidisme qui n'en élevait plus, mais les avait adoptées et en avait dû faire des fétiches et des objets sacrés. La première prohibition du culte consacré aux pierres date du règne d'Auguste. Lorsque l'empereur Claude (41 ans après J.-C.,) eut mis ordre à une tentative de révolte en Gaule, il pardonna aux chefs et aux riches indigènes, mais réserva toutes ses colères pour les druides qui se cachaient dans les forêts du fond desquelles ils agitaient sourdement le peuple ruiné,

affamé, mécontent. Est-ce à ce moment que périt le dolmen de Mauchamps, si en vue, si voisin du camp romain?

Supposons-le échappant alors à la ruine. Le catholicisme, maître du terrain au vi° siècle, comptait cependant des dissidents nombreux. Nous savons qu'au ix° siècle nos campagnes comptaient encore sinon des païens, au moins d'ardents sectateurs des superstitions païennes. Iconoclaste en Grèce contre les images souvenirs des idoles, le christianisme le fut en Gaule contre les pierres que Childebert condamnait à périr dans une lettre pleine de violence, pierres qu'il tenait pour des idoles : « ... *Ubicumque fuerint simulacra constructa, vel idola dæmoni dicata, ab hominibus facta, non statim abjecerint vel sacerdotibus hæc distruentibus prohibuerit...* [1] » Est-ce alors que le dolmen de Mauchamps fut poussé dans la tombe où on pensait l'enfuir pour l'éternité comme symbole des fausses religions et d'où il sortait, en 1861, comme témoin de notre plus vieux passé?

Voici du reste comment il dut tomber, d'après les renseignements qu'il fournissait lui-même. Une fosse profonde fut creusée sous ses pieds par ses destructeurs soit romains et païens, soit francs et chrétiens ; on le déchaussa et on le poussa en arrière. Les deux aiguilles ou supports latéraux tombèrent en glissant, la pointe au nord, la base de fondation face au midi et à la rivière. La fosse n'ayant pas assez d'étendue en avant, la table fut poussée de côté; par la force de projection et par son poids, elle se jeta à quelques mètres de distance. Puis on les couvrit de terre comme des morts, pierres et culte des pierres. C'en était fait surtout de celui-ci.

Ces monolithes ne venaient pas de très-loin. La montagne de Gernicourt sur la rive gauche de l'Aisne, les collines de Pontavert sur la rive droite (canton de Neufchatel), ont des sables où des grès existent en grand nombre. C'est là que les préhistoriques des temps mégalithiques allèrent prendre ces blocs, comme plus tard les Romains y allèrent chercher les grès de moindre force, quoique très-gros encore, qui servirent à former l'encaissement de la route passant à Berry-au-Bac et dont les débris se voient en assez grand nombre au bord de la rivière, placés en façon de bornes le long des maisons, ou au coin des rues du village dans lequel on les rencontre à chaque pas.

Des esprits fâcheux avaient, pour décréditer la découverte, prétendu que ces trois grès n'appartenaient pas aux débris d'un monument mégalithique, mais étaient erratiques et amenés là par les eaux à une époque qu'on ne pouvait déterminer. Malheureusement pour cette hypothèse, les grès ne présentaient aucun des caractères affectés par les pierres roulées : formes arrondies, cassures émoussées, polissage des surfaces plates. Au contraire, leurs cassures sont rugueuses, anguleuses, aiguës comme celles des grès qu'on vient d'arracher à leur lit de gisement. Les mamelonages typiques étaient restés en vif relief et vierges de tout frottement ou usure. Une fouille géologique, pratiquée à l'endroit où le monument avait été dressé sur la déclivité de la butte de Mauchamps, n'a mis à nu que le massif de craie où le grès siliceux ou quartzeux ne peut avoir puisé ses

1. Cette dernière citation complète les documents que nous avons réunis, en parlant plus haut du renversement des menhirs condamnés par les conciles et les capitulaires.

éléments essentiels et constitutifs. De plus, cette preuve négative se corroborait par cette autre circonstance locale : l'alluvion qui forme la surface du sol ne fournit qu'un gravier crayeux et mélangé de petits cailloux roulés et très-friables.

On n'a trouvé qu'un seul squelette sous les grès de Mauchamps ; mais, dans leurs environs immédiats, les silex taillés, pointes, lames, éclats, blocs-matrices, ont été ramassés en assez grande quantité pendant la seule et courte recherche qui ait, il y a deux ans, été faite en ce sens dans le camp et sur ses pentes.

Ces grès, qu'on pensait conserver soigneusement et pour lesquels un emplacement avait été acheté, furent vendus à peine trouvés, brisés et débités en pavés, sort trop commun et presque inévitable, les matériaux de grès étant fort recherchés et d'un haut prix.

Un débris de dolmen n'apparut un instant, en 1863, à Neuvillette (canton de Ribemont), que pour voir parachever sa destruction. La charrue profonde se heurtait, chaque année, à une pierre qui fut déterrée et en fit découvrir deux autres, trois blocs de grès, plats, longs de $2^m,50$, larges de 2 et d'une épaisseur de $0^m,80$. Comme le pays n'a de gisement de grès qu'à une distance de 5 à 6 kilomètres, on eut la curiosité de fouiller l'emplacement qu'ils couvraient, et l'on mit à jour une cinquantaine de squelettes encore entiers et les débris des ossements d'un aussi grand nombre de cadavres. C'était soit un de ces trilithes dont j'ai parlé plus haut, soit un dolmen ordinaire reconnu jadis une première fois, renversé, vidé et qui perdit alors une partie des pierres qui le composaient, supposition rendue assez probable par la trouvaille postérieure, sur les terrains immédiatement voisins, d'un fragment de hache polie, bien que la fouille de 1863, peut-être mal conduite, n'ait révélé aucune arme ou ustensile de silex. Comme cela arrive à peu près toujours, on se hâta de détruire les trois grès, de les débiter en pavés et de les vendre[1]. Il faut ajouter que le dolmen était assis sur une station assez riche de silex taillés et avait pour voisin le *Gros Grès* de Thenelles (canton de Ribemont) qui doit être un antique menhir ou Pierre levée.

Si des rives de l'Oise nous nous transportons à la source de l'Ourcq, une immense sépulture mixte, à la fois des temps préhistoriques, mégalithiques, gaulois, gallo-romains et mérovingiens, comme à Chassemy, tient en réserve ses découvertes aussi récentes que pleines d'importance et d'enseignements. Cierges, dernier village du canton de Fère-en-Tardenois sur la limite extrême des départements de l'Aisne et de la Marne, a comme dépendances une butte de sables moyens d'une altitude de 136 mètres au-dessus de la mer et que contourne l'Ourcq né tout près et à côté de Villardelle dans la petite forêt de Ris. C'est la butte dite de *Caranda* et dont le nom est si vite devenu célèbre. Caranda fut sans doute une ancienne villa gallo-romaine[2] qui précéda probablement le moulin à eau que l'Ourcq fait tourner au bas de la face ouest de la colline. Disons de suite que,

1. M. Gomart : *Essai historique sur la ville de Ribemont*. M. G. Lecocq. *Vermandois* (liv. du 15 février 1876).
— 2. *Caranda* semble être un nom latin dérivé de *carus, cara,* chéri, chère, à chérir, comme *Miranda*, nom latin de Mirande, village de la Savoye, veut dire admirable ou à admirer, comme *Blanzy* vient du latin *blanditiæ*, délices, à cause de la ravissante situation de sa villa romaine au-dessus de la vallée de la Vesle et en face des coteaux où s'étalait jadis la

depuis le moulin jusqu'au sommet, le flanc sablonneux de la butte fut parsemé de silex taillés. C'est la démonstration éloquente de la longue présence sur ce mamelon d'une tribu de sauvages préhistoriques précédant de si long temps les civilisations diverses qui se succédèrent sur les terrains de Caranda et que nous étudierons là successivement et à leur heure. Il ne faut demander ni Boves, ni Crouttes, à cette butte qui a comme seul gisement pierreux des grès quartzeux et lacustres, et qui domine d'environ 20 mètres les strates supérieures du calcaire grossier de la

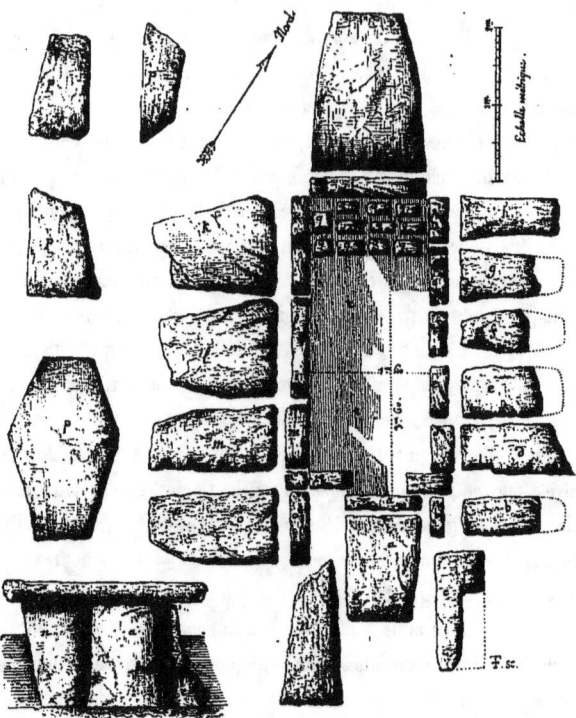

Fig. 63. — Plan du dolmen de Caranda.

vallée de l'Ourcq, calcaire qui n'apparaît en affleurements friables qu'au delà de Fère-en-Tardenois, c'est-à-dire dans la double station des Crouttes de Crugny et dans celle du Val-Chrétien dont la rivière baigne les pieds, on l'a vu plus haut page 31.

C'est en cherchant à Caranda du sable et des matériaux pour un chemin voisin qu'on a mis à jour, en 1873, des tombes de pierre, des débris de vases et des armes de fer oxydé. Les habitants de Cierges avaient fait, d'ailleurs et depuis longtemps, des trouvailles identiques[1]. Avertie de ce

grande forêt de Dôle. Ainsi on a vu, de nos jours, de semblables appellations imposées à des maisons de plaisance par leurs propriétaires : *Mon-Plaisir*, *Bel-Air*, *Bellevue*, *Mon-Idée*.

1. La nécropole de Caranda se trouve au lieudit l'*Hommée*, nom qu'on a essayé de faire venir d'un mot bas latin,

qui se passait, la Société archéologique de Château-Thierry tenta quelques recherches qui firent apparaître une réunion de blocs de pierres semblant indiquer un dolmen. Les fouilles furent reprises un peu plus tard et continuées en grand par M. Frédéric Moreau, ancien membre du conseil général de l'Aisne, riche propriétaire à Fère, et par son fils.

Avant tout, il faut rendre un hommage complet aux soins incessants, à l'attention dévouée, à la méthode parfaite, à la surveillance avec lesquels cette fouille importante a été conduite depuis le jour où MM. Moreau ont pris possession du sol de Caranda jusqu'à la fin de 1875 et au moment où les recherches ont dû cesser, tout le terrain ayant donné ce qu'il recélait depuis tant de siècles. Locataire du sol, M. Moreau père avait stipulé que tout ce qui en sortirait lui appartiendrait. Les enfants de l'école de Cierges étaient payés pour ramasser, en leurs moments de congé, tout ce qu'ils rencontreraient de silex qu'on leur apprit à connaître. La constatation officielle de ces silex trouvés sur le sol et dans son sein ne se monte pas à moins de vingt-deux mille. Un surveillant et des ouvriers retournaient la terre par bandes scrupuleusement étudiées à la main et au râteau. Tout ce qui sortait de terre était jour par jour porté à Fère, nettoyé, placé dans des paniers bourrés de foin doux, questionné, raccommodé avec une habileté qu'eût enviée un *truqueur* italien fabricant d'antiques. L'objet reconnu était catalogué, décrit sur un procès-verbal tenu à jour comme un livre de banquier, dessiné, photographié ensuite, et la série des meilleures pièces composera un magnifique album dont quarante et quelques planches sont déjà lithographiées en couleur.

Le dolmen de Caranda, indiqué par les premières fouilles et déblayé avec soin, apparut enfin et seul appelle en ce moment notre attention. Il était enfoui au sommet d'une éminence circulaire qui couronne la butte. De même que tous ceux qui viennent d'être étudiés plus haut, il affectait la forme d'un rectangle. Il avait 3m,60 de longueur, 1m,60 de largeur et environ 2 mètres de hauteur. Il n'était point orienté dans le vrai sens du mot; sa tendance générale était plutôt du sud-ouest vers le nord-est, direction déjà constatée dans les dolmens du canton de Vic-sur-Aisne.

Le plan du dolmen de Caranda (fig. 65) sert à la démonstration et à la compréhension des monuments semblables et qui n'en diffèrent que par leurs dimensions. *A, N, C* sont les pierres qui ferment l'entrée du caveau mortuaire; *O* et *B*, les pierres qui, placées au dehors, assuraient la solidité de la clôture; D, E, F, G, H, les parois latérales de droite; J, la clôture du fond; K, L, M, les parois latérales de gauche. Chacune de ces pierres est représentée d'abord placée de champ pour former le caveau sépulcral, et une seconde fois à plat, de façon à montrer sa forme naturelle et son état d'aujourd'hui, soit brisée, soit intacte. *P, P, P, P* représentent, à gauche, les dalles de couverture. Tout à fait en bas du plan et à gauche, les pierres *N, A, C* montrent comment

hominata, lequel pourrait, dit-on, signifier amas ou amoncellement de cadavres, tandis que le savant Ducange ne veut y voir que le nom de l'ancienne mesure agraire : *hommée*, valant un hectare vingt ares. Beaucoup de nos villages ont de ces lieudits *les Hommées*. A Caranda, l'*Hommée* pourrait bien être un mot de patois correspondant à l'*Homme mort*; au-dessous de Geny (canton de Craonne), l'emplacement d'une riche sépulture appelée mérovingienne, en attendant qu'on l'appelle peut-être mixte et qu'on y trouve toutes les civilisations enfouies pêle-mêle, se nomme l'*Homme mort*.

elles s'ajustent pour clôturer l'entrée et porter la première dalle de couverture. En *R* se voit le terre-plein du caveau, et en *Q* onze petites pierres symétriquement placées et formant un restant de dallage. Les pierres *M* et *O* sont des fragments de grès; toutes les autres sont faites de roche.

Tel était l'agencement (fig. 66) des pierres relevées par les soins de M. Moreau, lorsque, au mois d'avril 1875, j'allai étudier les fouilles de Caranda.

Une des planches chromo-lithographiées de l'album de Caranda en préparation montre ce que les fouilles, faites avec tant de soin par MM. Moreau dans les profondeurs du dolmen et parmi les

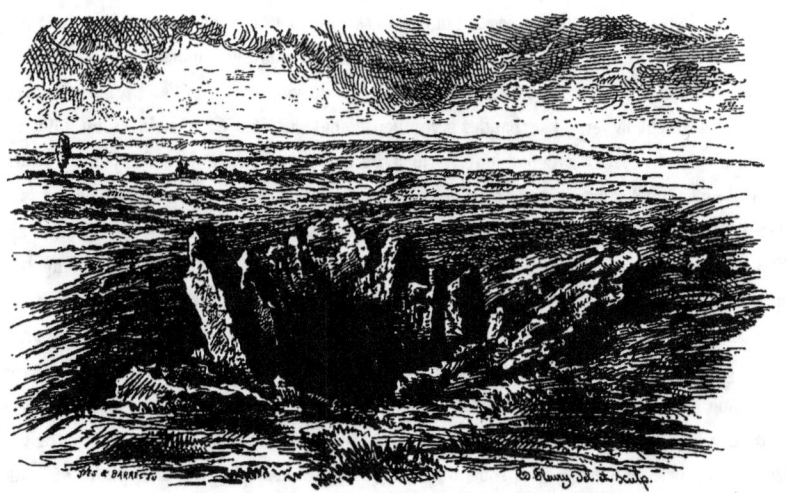

Fig. 66. — Vue cavalière du dolmen de Caranda. (D'après un croquis de M. A. Barbey.)

débris qui en sortirent, fournirent à la science et à l'étude : un long et beau poinçon, peut-être un poignard, en bois de cerf; deux flèches quadrangulaires du type représenté en ma figure 36; une admirable lame de couteau, peut-être une pointe de lance, travaillée à petits éclats, retouchée sur les bords, longue de 21 centimètres, large de 5, et, à part un éclat sur une face, admirablement conservée; cinq à six lames diverses et de moindre valeur; deux ou trois grattoirs. Comme débris humains, on eut des fragments de trois squelettes, notamment un crâne qui, livré à un savant anthropologiste, n'a pas donné à ce qu'il paraît, au point de vue de la race à laquelle ces morts appartenaient, de renseignements utiles, vu son mauvais état de conservation. Les débris du squelette le plus intact gisaient, à gauche et à l'entrée du caveau, dans l'angle formé par la rencontre des pierres *M* et *N* du plan fig. 65. Quant aux silex du sol et à ceux trouvés dans le dolmen, ils accusent nettement l'âge de la pierre polie se confondant avec l'époque mégalithique. Les métaux n'apparaissent point là.

Plus d'une fois nous aurons à revenir sur la nécropole mixte de Caranda, sur la trouvaille de silex dans des tombes même gallo-romaines, même franco-mérovingiennes, sur ce fait qui a donné naissance à des théories inacceptables; mais le moment n'est pas encore venu d'aborder ces importantes discussions d'archéologie préhistorique.

Il nous faut rentrer de nouveau dans le canton de Vic-sur-Aisne si riche en sépultures mégalithiques et où nous appelle une découverte toute récente, puisqu'elle ne date que du mois de mars 1876. Des terrassiers étaient occupés par un cultivateur d'Ambleny à enlever des grès. Sous ces grès apparut tout à coup un dolmen (fig. 67) dont je donne, d'après un croquis de M. Amédée

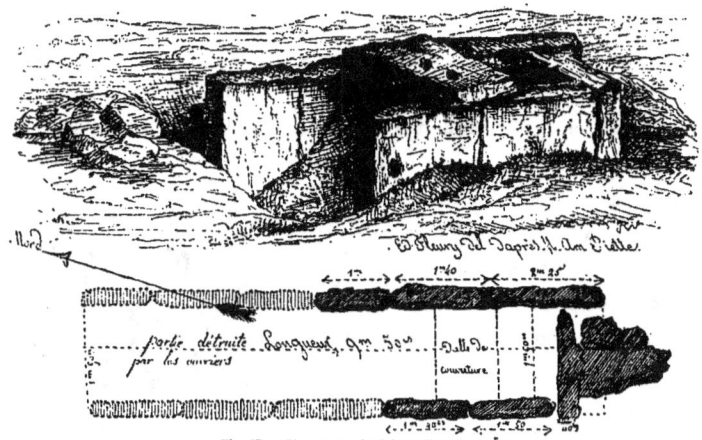

Fig. 67. — Plan et vue du dolmen d'Ambleny.

Piette, de Soissons, le plan et le dessin, celui-ci exécuté au moment où les ouvriers avaient déjà détruit la moitié à peu près du monument qui eût pu être conservé intact si on eût signalé sans retard la trouvaille à la Société de Soissons. Le dolmen d'Ambleny affecte des dimensions que nous n'avons pas encore eu à signaler jusqu'ici. En y comprenant la partie détruite et composée de trois pierres renversées sur la face de droite et de trois sur celle de gauche, il mesure 9m,50 de longueur, et 1m,50 de largeur à chaque extrémité. Voici la comparaison des dimensions des dolmens étudiés dans ce chapitre :

Dolmens de Saint-Gobain	Longueur 2m,80.	Largeur 0m,00.
— Vaurezis	— 3m.00.	— 2m,00.
— Caranda	— 3m,60.	— 1m,60.
— Montigny-Lengrain	— 4m,00.	— 1m,25.
— Vic-sur-Aisne	— 4m,30.	— 1m,20.
— Ambleny	— 9m,50.	— 1m,50.

Le plan du dolmen d'Ambleny montre que les ouvriers ont détruit le fond de ce monument dont l'entrée était et reste fermée au sud-ouest par une large pierre debout et qu'assure un autre

bloc couché extérieurement, ce que prouve aussi le dessin sur lequel on peut voir en place une des dalles de recouvrement percée de deux trous, une des pierres du latéral droit présentant une perforation semblable, circonstance que nous avions déjà constatée en parlant du dolmen de Vaurezis.

Dans la portion détruite il fut trouvé des ossements humains encore en place. Trois squelettes étaient adossés, deux à la paroi gauche, un à la paroi droite, tous se faisant face et assis, ce que la position des fémurs et tibias trouvés gisant horizontalement sur la terre et tournés vers le centre du tombeau permit d'affirmer. Les crânes et gros ossements du torse, laissés libres par la décomposition des muscles et tendons, étaient tombés doucement auprès et autour des fémurs qui n'avaient pas changé de place [1]. Notre figure 68 donne une idée de la position des cadavres au moment où ils furent déposés dans le dolmen d'Ambleny contre les dalles des murs latéraux et assis de côté comme le sont les voyageurs dans un omnibus ou un break. Avec ces ossements rien ne fut trouvé de caractéristique, comme outils, instruments et vases. La sépulture d'Ambleny avait, d'ailleurs, été l'objet d'une investigation plus ou moins ancienne et qui avait porté sur la partie postérieure du caveau, partie dans laquelle aucun squelette ne fut constaté en mars dernier, et en avant de laquelle aussi une certaine quantité d'ossements humains entassés en désordre apparut à quelques pas au dehors.

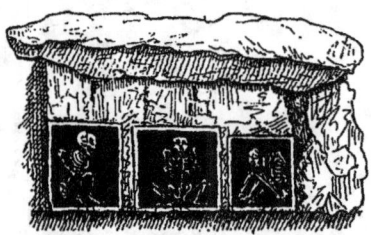

Fig. 68. — Coupe d'un dolmen à Luttra (Suède).

La portion intacte de ce dolmen et dans laquelle le dessin de la figure 67 montre un amas de terre, n'a point encore été fouillée. Les pierres de clôture, d'entrée et de couverture, ont été conservées en place jusqu'à présent, et un membre de la Société de Soissons se proposerait, paraît-il, d'acheter les débris du monument pour le sauver et y pratiquer une fouille. Il semble que le voisinage immédiat du *Chatet* d'Ambleny (fig. 20) et la grande quantité de beaux silex taillés qui sortent journellement de ce refuge autorisent à penser que le dolmen doit être attribué aux derniers temps de la pierre polie.

Une dernière remarque à faire, c'est que cette sépulture est absolument dirigée vers le même point de l'horizon que toutes ses voisines et celle de Caranda.

Jusqu'ici le département de l'Aisne ne possède et ne montre, en rase campagne, que le dolmen simple, c'est-à-dire à un seul caveau formant un carré long, et non le dolmen plus compliqué et

[1]. « Dans les dolmens du Danemark, les ossements ne sont jamais en ordre; la tête se rencontre près des genoux; aucune partie des membres supérieurs n'est dans sa position naturelle. Il suit de cette disposition qu'on aurait accroupi les morts pour les ensevelir. » [*Catalogue des objets antéhistoriques envoyés par le Danemark à l'Exposition universelle de 1867.*] Au contraire, les cadavres des grottes et abris de l'âge du renne sont toujours allongés sur le sol, les bras le long du corps.

partagé en deux compartiments formés, dans le sens de la longueur, par une cloison de pierres plates et posées debout, comme le département de l'Oise, si voisin de nous, en présente un remarquable exemple à Chamant près Senlis, et celui de Seine-et-Oise dans les *Allées turquoises*, allée couverte cachée dans la forêt de Carnelle auprès de Beaumont-sur-Oise.

Là devraient se clore la liste et l'étude des dolmens connus jusqu'ici dans l'enclave du département, si les pentes rocheuses du terroir de Tannières (canton de Braine) ne nous offraient un monument extrêmement intéressant, inconnu partout ailleurs que dans la localité, et dont l'âge et la destination paraissent avoir échappé aux rares curieux qui l'ont visité.

Tannières (canton de Braine) le bien nommé, et dont ce mémoire s'est déjà occupé plusieurs fois (v. pages 28, 38, 45, 47, 48), est un type très-complet et très-remarquable de village de Creuttes ou Boves encore habitées, quelques-unes seulement restant désertes et abandonnées. Lorsqu'on a parcouru la longue et antique terrasse des préhistoriques convertie en chaussée macadamisée au-dessus d'un charmant vallon, on aborde, en passant du sud à l'est, un promontoire qui domine la verte vallée de la Vesle et les marais du village de Quincy-sous-le-Mont sur le terroir duquel ont été recueillis les premiers silex ouvrés et paléolithiques qui soient sortis de notre sol départemental. Là, au lieudit la *Boulerie*, à quelques pas du *Chemin de la Vicomté*, et parmi les bouleaux chétifs d'un petit bois situé sous la cime du promontoire, on aperçoit une roche calcaire et affleurante, singulièrement entamée par trois excavations qui ressemblent à trois formes de siéges recouverts comme par un dais de pierre. Ce n'est point là un jeu de la nature, et l'on reconnaît, sous les mousses et les lichens, un travail évidemment sauvage et grossier, mais intentionnel et voulu dans sa symétrie : la paroi de gauche et les trois siéges plus ou moins endommagés (fig. 69) sont taillés de main d'homme. C'est la *Chaise Beuzard*, ou le *Banc du père Beuzard*, ou la *Pierre des trois Seigneurs*, ou les *Trois Chaises*, car les habitants du pays m'ont fourni ces quatre noms que, d'ailleurs, ils ne savent plus expliquer. On saisit cependant un lambeau de tradition locale et prétendant que c'est là, en face d'un paysage splendide et accidenté de montagnes, de prairies, de bosquets traversés par la sinueuse et paisible rivière de la Vesle, que les trois seigneurs de Tannières, de Jouaignes et de Lhuys venaient, aux temps anciens et au retour de la chasse, causer ou de leurs exploits cynégétiques, ou des aumônes qu'ils feraient aux pauvres de leurs domaines, ou de la justice à rendre à leurs vassaux.

D'après une coutume immémoriale, l'aréopage d'Athènes siégeait à ciel ouvert sur un rocher à l'angle sud-est de la colline de l'Acropole. On y voit encore une plate-forme creusée dans la pierre et un banc où l'on accède par seize degrés pris aussi aux dépens de la roche vive. La *Pierre des trois Seigneurs* serait-elle un semblable et primitif tribunal érigé juste dans la même orientation que celui de l'Acropole athénienne? En Islande, *insula fatidica*, on voyait aussi en plein air la fameuse pierre *Lia fail*, siége de justice pour les rois[1].

1. O. Connor. *Rerum hibernarum scriptores*.

Je crois plutôt à un dolmen de l'âge de la pierre polie dont les silex ont été ramassés sur les terres environnantes en assez petit nombre, il est vrai, mais très-indicatifs, dans une première reconnaissance que j'ai faite du plateau séparant les deux stations intéressantes de Boves à Jouaignes et à Tannières. En se reportant à la figure 68 (coupe d'un dolmen à Luttra, en Suède), on retrouve dans les trois prétendus siéges de la *Pierre aux trois Seigneurs* : 1° les gîtes régulièrement taillés de trois encaissements destinés à recevoir autant de cadavres, absents à Tannières, mais présents à Luttra comme pour fournir un exemple probant d'ensevelissement typique ; 2° juste la hauteur suffisante, dans le compartiment à gauche de la figure 69, pour recevoir un corps assis et appuyé

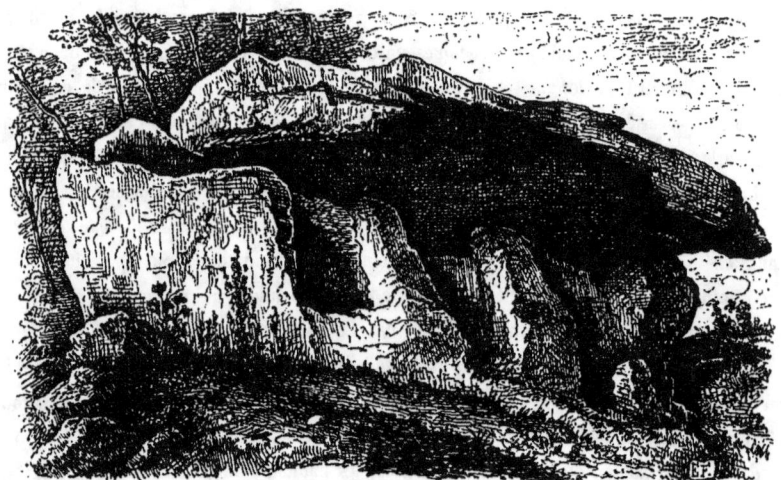

Fig. 69. — La Chaise des trois Seigneurs, à Tannières. (D'après deux dessins de MM. A. Barbey et B. Fleury.)

contre la paroi du fond, comme on le voit sur le troisième coffre mortuaire de Luttra (fig. 67), ce cadavre portant la tête haute s'il est de petite taille, et penchant la tête en avant s'il est trop grand pour l'espace carré préparé par avance ; 3° la dalle de recouvrement exactement placée comme sur le monument funéraire de Luttra.

Sans avoir à recourir à l'intervention humaine, si souvent destructive des choses du passé, pour expliquer la fracture et la disparition de la partie antérieure de la *Pierre aux trois Seigneurs*, ou selon nous du dolmen de Tannières, je trouverais facilement une cause à cette destruction dans le phénomène naturel et si fréquent du glissement et de la chute de nos masses calcaires que j'ai montrées, par exemple à Comin et à Ostel (fig. 12, Eboulis de Creuttes, et fig. 58, la *Pierre d'Ostel*), se mettant en mouvement vers la vallée et descendant de leur lit de carrière, lorsque le tuf léger sur lequel elles reposent se gonfle aux grandes pluies, se délite à la gelée, s'effrite à tous les vents et montre alors à sa base des sillons annonçant une catastrophe prochaine. Le bloc de pierre,

placé en surplomb, résiste plus ou moins longtemps, garde plus ou moins longtemps son équilibre qu'il perd enfin en se séparant violemment du lit solide. Il se brise en éclats dispersés sur la pente, et ceux-ci disparaissent souvent sans laisser de traces, soit que leur poids les aide à s'enfoncer en terre, soit que plus tard le laboureur en débarrasse son champ.

Tous les pays de montagnes hautes ou de médiocre taille sont pleins de ces éboulis arrivant parfois à constituer ce qu'on appelle des *Chaos*. Sur ses pentes à l'est-sud, la butte de Comin montre des chutes de roches du plus admirable effet. Glennes[1] (canton de Braine), village de Boves, possède au pied du pittoresque ravin qu'on nomme le *Grouat*[2], deux immenses chutes de banc calcaires tout entiers ; le second s'en est allé reposer tout au fond du vallon, à 70 mètres de son gisement naturel, et il porte la remarquable église et tout le village ayant ses caves dans la roche calcaire. Ce phénomène jetterait dans la stupéfaction les géologues, s'ils n'avaient pas la ressource de son explication par le voyage accompli jadis par ce bloc, un instant erratique, pendant un cataclysme de pluie diluvienne pénétrant et emportant les couches humides et incohérentes de la glauconie arénacée et friable, parce qu'elle est mélangée presque toujours de grains de quartz et quelquefois avec l'argile sur le banc de laquelle on la voit reposer et d'où sort le second étage de nos sources. Ostel n'a pas vu descendre de la cime que sa colossale Pierre anonyme ; à l'entrée du vallon sur la vallée de l'Aisne, et à sa droite, un énorme promontoire s'est détaché tout entier, avec ses sables inférieurs, sa glauconie, tout son système de stratifications calcaires et ses terrains modernes. En glissant avec cette masse probablement alourdie par les eaux d'une pluie abondante, il est allé se poser juste dans le lit du ruisseau qui, venant des marais d'Ostel, courait se perdre dans l'Aisne en contournant jadis le promontoire de gauche ; l'ancien lit du ruisseau s'est transformé en marécage, et la riviérette va à l'Aisne par la droite. Cette marche en avant se prouve, pour l'œil le moins exercé, par la direction des stratifications jadis horizontales lorsqu'elles étaient à leur place de dépôt, tandis qu'aujourd'hui le mamelon formé par le glissement du promontoire montre, dans ses affleurements, les bancs calcaires faisant avec le sol un angle très-prononcé et s'inclinant dans le sens de la chute, c'est-à-dire de l'ouest vers l'est.

1. Glennes est encore un nom qui nous vient des langues les plus antiques qu'on ait parlées sur notre sol. En langage gadlique, *glain* veut dire vallée étroite et profondément encaissée ; or le village de Glennes est assis au fond d'un étroit vallon dominé par au moins deux stations des Creuttes abandonnées et ruinées. — 2. Dans quelques villages à l'est du canton de Braine, on appelle *Grouas* ou *Glouas*, ce dernier nom moins employé, des ravins qui, prenant naissance à la cime des montagnes, sont les émissaires naturels, rocheux, abruptes, pittoresques, des eaux du plateau en temps d'orages ou grandes pluies qui souvent y forment de vraies cascades luttant pour un instant de bruit et de fureur avec celles de certains torrents des Pyrénées. Longueval a son grouat partant du mont de Dhuizel et tendant à se remplir par les apports de terre en temps de grosses averses. Vieil-Arcy en possède un aussi, comme Blanzy dont le *grouat* évacue vers Fismes et la Vesle les eaux abondantes de la belle fontaine romaine dallée de marbre antique couleur bleu-turquin. A Glennes on compte trois *grouas* plus curieux les uns que les autres, tous peuplés de beaux arbres, de buissons et de chutes de roches. En roman, une pièce de terre rocailleuse s'appelait *gruge*, venant de *grou*, *groé*, roc, pierre dure, *grou* venant lui-même de *cragg* en allemand, *kraëg* en celtique, *kraëg* équivalent de *crau*, pierre. Un des ravins de Glennes s'appelle le *Grouat-du-ruisseau* au lieudit *les Ravots*, c'est-à-dire en patois les ravins. Au *Grouat-du-ruisseau* de Glennes, on trouve à la fois des silex taillés, des haches polies et des débris romains. A Chevregny (canton d'Anizy), un ravin rocailleux ne s'appelle plus *Grouat*, mais *Vaumer*, mot dont l'étymologie doit se perdre aussi dans la nuit des temps.

A mon sens, c'est ainsi et dans de semblables circonstances qu'a pu et dû s'accomplir la séparation, la destruction et la chûte de la partie antérieure du dolmen de Tannières. Ce qui en reste affecte la forme de trois sièges couronnés en façon de dais par l'antique dalle de couverture prise à même dans le banc supérieur. A-t-il servi de tribunal où la justice seigneuriale et féodale a pu tenir ses assises villageoises, ce qui s'est vu pour d'autres pierres singulières, nous l'avons constaté plusieurs fois? Un vieux paysan quelconque, ou morose, ou aimant à philosopher en plein air, avait-il contracté l'habitude de venir penser solitairement, en face du plus remarquable site qu'un ami du pittoresque puisse rêver [1] et commodément assis sur le *Banc du père Beuzard ?* C'est possible ; mais je crois à un tombeau comme j'en ai vu plusieurs au *Tombois* de Barbonval, village du canton de Braine aussi, de Creuttes aussi, pourvu aussi d'un promontoire rocheux qui forme la partie la plus avancée de la montagne vers la rivière d'Aisne. De là la vue se perd dans un immense et splendide paysage, à droite au fond des Ardennes; en avant, sur le Laonnois et ses curieux villages de Creuttes, Pargnan, Geny, Paissy, Comin, Braye-en-Laonnois ; à gauche, jusqu'au delà de Soissons.

Le sol du *Tombois* de Barbonval est un sable léger qui se laisse çà et là percer par la roche. Le banc est donc presque à niveau de terre, et son affleurement, au sommet du talus, domine un profond ravin sablonneux creusé par les eaux pluviales et transformé en sentier. A première vue, on remarque dans cet affleurement des enfoncements régulièrement taillés et à moitié remplis de sable et d'un maigre gazon. Il y en a six très-rapprochés les uns des autres et de dimensions variées. Ce sont des tombeaux qu'à des temps impossibles à déterminer, mais évidemment fort anciens, une peuplade s'est découpés dans la pierre vive préalablement déblayée et arrasée en forme de table. Ils sont un peu plus larges à la tête qu'aux pieds. Il y en a de grands et de petits; un de ceux-ci a reçu sans nul doute la dépouille d'un enfant de dix à douze ans. Ils s'alignent à peu près de l'ouest à l'est et parallèlement sur un espace fort restreint. L'un de ces sépulcres, qui rappellent ceux des montagnes du Liban, est singulièrement disposé. Pour l'établir, on s'est servi d'une fente du rocher, et on a suivi cette fissure naturelle et s'inclinant vers le ravin, de sorte que le cadavre était placé dans un angle d'à peu près cinquante degrés, les pieds à l'est et plus élevés que la tête à l'ouest.

Lorsque l'on découvrit, au siècle dernier, cette curieuse sépulture qui semble un dolmen à plus de compartiments que la *Pierre aux trois Seigneurs* de Tannières , elle possédait encore ses

1. Au-dessus immédiatement de la *Pierre aux trois Seigneurs*, et toujours au lieudit la *Boulerie,* on aperçoit, dans un bosquet de bouleaux et de sapins, une espèce d'enceinte circulaire formée par un certain nombre de roches ou debout ou couchées, et faisant saillie hors de terre sans paraître tenir à leur lit de gisement. A quelques pas, se dresse un gros bloc calcaire qui semble équarri et qui est perforé sur sa face de dessus par un trou carré, évidemment pratiqué de main d'homme, ayant $0^m,10$ de côté et $0^m,20$ de profondeur. C'est le gîte d'un poteau de bois carré et qui devait être la hampe d'une croix que le catholicisme aurait érigée sur ce bloc consacré jadis par le culte des pierres en un lieu si propice aux mystères des vieilles religions. En l'absence de tout renseignement et de tout indice autres que ce trou singulier percé sur ce bloc désert, on ne peut risquer qu'une conjecture; mais ces circonstances étaient bonnes à noter et à conserver.

morts. La tradition, menée jusqu'à ma visite de 1856 par des vieillards d'un très-grand âge qui m'avaient servi de guides, savait qu'on n'avait rien trouvé, ni armes, ni ustensiles de guerre ou de ménage, le long ou aux pieds des squelettes dont les ossements étaient bien conservés. Ces corps possédaient-ils alors leur vraie et vieille position d'inhumation ? On n'a pu me l'apprendre, ni si le couvercle, aujourd'hui disparu, de ces tombes primitives, était fermé d'une seule et grande dalle, ou de plusieurs pierres de moindre dimension.

De tout temps, d'ailleurs, on a trouvé des ossements dans ce terrain qui ressemble à une grande nécropole, à en juger par la quantité de débris humains que la culture y rencontre. On a déblayé pour moi le pied d'une roche isolée sous laquelle on savait qu'un amas d'ossements avait jadis été enfoui. Les premiers coups de bêche ont ramené au jour des crânes, des tibias, des vertèbres et des côtes en énorme quantité. Le *Tombois* méritait bien son nom. J'y ai trouvé des boucles mérovingiennes et un fragment sculpté d'une tombe de pierre de la même époque et dont il sera parlé en son temps.

Quels étaient ces hommes de la fin de la pierre polie qui inventèrent l'architecture par la juxtaposition des pierres des parois et de la couverture des dolmens, qui créèrent et appliquèrent les lois de la statique et de l'équilibre pour le déplacement, la pose et l'érection des menhirs, pierres levées et alignements, qui possédaient déjà des idées d'art et des tendances au beau prouvées par la symétrie, l'admirable poli et la perfection qu'ils savaient donner à certains de leurs outils et armes de silex, ces tendances encore mieux établies par les sculptures taillées dans la craie des grottes de Baye, quelque grossières que soient ces représentations d'un corps de femme? Étaient-ils autochthones, ou vinrent-ils de loin pour peupler nos contrées et y établir solidement un progrès de leur civilisation ?

La science paraît admettre que le type général, d'après l'étude sérieuse d'une grande quantité de crânes et d'ossements, nous met en face d'une race humaine de grande taille prise dans sa moyenne, à crâne volumineux et arrondi ou dolicocéphale, à visage ovale, par conséquent d'une race douée de beauté, d'intelligence et de force. L'homme d'alors ne différerait donc pas essentiellement, comme certains l'ont cru, comme on l'a même affirmé, de l'homme de nos jours, tandis que celui de l'âge du renne offrait le type mongoloïde qu'ont conservé les Lapons modernes, le renne, en émigrant vers le nord après l'époque glaciaire, ayant entraîné sans doute ceux qui jadis vivaient avec lui sur notre sol.

L'homme de la pierre polie appartiendrait donc à la belle race aryenne qui a pris naissance dans l'Inde asiatique. Ici, les opinions se partagent. L'une veut que ces premiers émigrants aient gagné l'Europe en traversant l'Afrique et, dans cette longue pérégrination, en oubliant successivement leurs habitudes civilisées et l'industrie de leur pays d'origine, l'usage du bronze par exemple, ce qui expliquerait que ce métal s'unit au silex dans les dolmens du midi de la France, tandis que ceux ou tout au moins la plupart de ceux du nord ne possèdent, nous l'avons vu, que les armes et outils de silex. Les émigrants qui auraient perdu ou usé leur matériel métallique ne

surent pas où et comment le renouveler, et auraient été forcés ainsi de revenir à l'usage et à la taille du silex au fur et à mesure qu'ils se rapprochaient de nos contrées septentrionales.

D'autres savants soutiennent que les peuplades venues d'Asie sont parties de leur berceau sans avoir encore connu la matière et l'industrie du bronze, qu'elles passèrent par le centre de leur grand continent, et abordèrent par l'est le nôtre qu'elles auraient successivement peuplé, colonisé, où successivement aussi elles auraient accompli le beau et grand cycle du progrès allant de la pierre taillée à la pierre polie; de celle-ci au bronze et puis au fer, de la poterie faite à la main et séchée au soleil ou devant le feu du foyer, à la poterie moulée, puis tournée et cuite au four; de la sépulture dans la caverne, grotte ou creutte, c'est-à-dire dans la maison abandonnée pour toujours au mort, à la sépulture d'abord au-dessus du foyer recouvert d'un mince apport de terre, puis dans le dolmen caché par le tumulus, chaque époque ayant son mobilier et ses inhumations très-divers et d'un aspect très-tranché, bien qu'ayant passé par des modifications successives et reconnaissables. Il semble que ce soit là l'opinion la plus facilement acceptable, ainsi que celle qui veut qu'à l'âge de la pierre polie, le sol ne fut pas occupé violemment, que chaque progrès ne fut point importé par la conquête et par l'invasion d'un peuple nouveau, mais par les échanges et les relations avec d'autres peuples lointains qui enseignaient à l'occupant de notre sol les secrets de leurs progrès, les procédés de leurs découvertes nouvelles dans la métallurgie et l'industrie. La guerre et la bataille n'ont certes pas dû faire défaut à l'homme antique, pas plus qu'elles ne font défaut à l'homme moderne; mais qui oserait tracer une carte des exodes, des migrations, des invasions et conquêtes aux temps de la pierre polie?

Au surplus, si nos prédécesseurs des temps préhistoriques ont subi le malheur de l'invasion, à l'envahisseur antique de notre sol il est arrivé ce qui arriva aux Romains, puis aux Francs, Burgondes, Goths, Huns, etc., toujours accourant d'Allemagne. Le premier fut absorbé absolument comme les autres l'ont été. Il s'est perdu, fondu comme eux, dispersé en portions infinitésimales et tout à fait méconnaissables dans l'ensemble primordial et national. Où est le Grec, si ce n'est dans quelques beaux visages de femmes arlésiennes? Où est le Romain? Où sont les représentants des types sarrasin, franc-salien, bourguignon, wisigoth, etc.? Partout et nulle part. Le Gaulois, toujours envahi, a toujours annihilé ses vainqueurs, en s'assimilant leurs idées, leurs méthodes, leurs progrès qu'il a su approprier à son tempérament et à celui de son sol, et ce phénomène se renouvellera autant de fois qu'un malheur des temps ou des fautes politiques livreraient l'entrée à un envahisseur condamné à l'avance et perdu aussitôt qu'il touchera ce sol naturellement absorbant et doué d'une puissance miraculeuse d'assimilation.

Nous sommes donc probablement des Gaulois de la pierre polie et les successeurs naturels des morts des dolmens.

II

AGE DU BRONZE.

Un immense progrès s'est accompli. L'humanité vient de faire un de ses plus grands efforts. Les gisements métallurgiques du cuivre et de l'étain sont trouvés et connus. L'homme a inventé leur fusion et leur mariage intime dans cet utile et magnifique métal qui se nomme *œs,* airain, chez les Romains et s'appelle bronze chez nous. De plus, il a trouvé de suite pour ses alliages le dosage savant dont les proportions ont à peine été modifiées par notre industrie moderne. L'analyse chimique des plus anciens instruments de bronze donne ou 88 parties de cuivre pour 12 d'étain, ou 90 pour 10, et Pline dit que les Gaulois avant César mêlaient un huitième d'étain dans leur cuivre, c'est-à-dire 12 parties d'étain contre 96, différence minime et qui ne changeait pas sensiblement les proportions nécessaires pour rendre leur airain ductile au sortir du creuset, et facile ensuite à la trempe qu'ils savaient lui donner, tandis que les Romains ne connaissaient pas ce perfectionnement.

Si nos antiques sépultures ne sont pas très-riches en objets de bronze, elles en possèdent assez pour que nous montrions les anciens propriétaires de notre sol vivant au sein de cet âge auquel l'invention utile du bronze a imposé son nom. La constatation de ces instruments de métal soulève à l'instant cette question : D'où venaient les premiers instruments de bronze qui apparurent sur notre sol, et de quelle contrée arrivaient les hommes qui l'y introduisirent en préparant une modification si profonde dans les usages de l'âge de la pierre, dans les mœurs, dans la civilisation ?

Si la science est d'accord sur ce point : la connaissance du métal et la pratique de sa fabrication sont originaires d'Asie, elle se divise profondément sur le caractère de son introduction en Europe et sur les races auxquelles appartiennent les introducteurs. Les uns tiennent encore pour une invasion violente, pour une conquête par la force, pour une extermination, ou au moins pour une expulsion complète des premiers occupants ; leurs adversaires, pour une extension lente et progressive des relations commerciales entre peuples d'origines diverses et éloignés les uns des autres. Suivant les premiers, ce serait à l'âge du bronze que seraient arrivés

les Celtes, les Kymris, les Teutons, tous partis d'Asie et ayant plus ou moins longtemps séjourné dans ces pays qui forment l'Allemagne d'aujourd'hui.

A quelle époque se seraient accomplies ou cette grande migration violente, ou la conquête pacifique et la prise de possession commerciale de notre France par le bronze? On a beaucoup varié aussi sur la réponse à faire. Les plus sages n'assignent à cette importante modification des civilisations préhistoriques qu'une ancienneté d'environ cinq mille ans trouvés par le calcul et la comparaison des épaisseurs des atterrissements du lac suisse de Bienne et d'un delta du lac de Genève, celui-ci dont la première couche est de l'époque romaine, l'inférieure et seconde de l'âge du bronze, et la troisième et plus profonde de la pierre polie. De telle sorte que, si l'on admet ces calculs comme probants, leur conscience n'étant pas en jeu, l'apparition du bronze remonterait à trois mille ans à peu près avant celle des Romains en Gaule.

La découverte toute récente, presque d'hier, d'un ancien port dans l'estuaire de la Loire, et au sein des envasements duquel ont été recueillis des débris gallo-romains recouvrant des instruments de bronze accompagnés de haches de silex emmanchées, a permis de résoudre ce problème archéologique et d'un si grand intérêt : « Les objets gallo-romains reposant sous des atterrissements « vaseux et épais d'un nombre donné de centimètres, avaient en moyenne 1,600 ans d'ensevelisse« ment ; en combien d'années s'est formée la couche qui séparait le gisement romain du gisement « de l'âge de bronze? » On est arrivé à trouver à ce dépôt inférieur un âge de 4 à 500 ans, d'où résulterait à peu près la certitude que, 2,000 ans avant notre ère, l'usage simultané et synchronique des instruments de pierre et de bronze subsistait encore, au moins sur un point donné de notre Gaule, celui, d'ailleurs, qui, pris en général, semble marcher le moins vite dans la voie du progrès moderne.

Quoi qu'on doive penser des solutions proposées, l'âge de bronze peut se partager en deux grandes divisions caractérisées par le mode des sépultures constatées par l'archéologie : celle des dolmens et celle de l'incinération, dont chacune va nous offrir des spécimens dans l'enclave du département de l'Aisne auquel cette classification générale n'avait point encore été appliquée, faute d'exemples assez nombreux.

Ce que tout d'abord il faut dire de particulier à ce département, c'est que les armes, instruments et outils de bronze y paraissent très-rares, — je l'ai déjà dit quelques lignes plus haut, — aussi rares, au moins pour le moment, que ceux de silex s'y trouvent innombrables et variés. Nous n'avons aucune idée aujourd'hui de ce que, dans un passé plus ou moins reculé, le hasard a fait sortir d'objets de bronze de notre sol. S'il y a été fait des trouvailles de ce genre, ce qui semble probable, elles n'ont point été constatées, ou les renseignements manquent de précision, même pour la plupart des cas où des instruments de bronze sont arrivés en la possession ou à la connaissance des collectionneurs et archéologues modernes, et de plus notre mobilier mortuaire de l'époque qui nous occupe est des plus incomplets. Des épées, poignards, couteaux avec ou sans douilles, haches diverses, pointes de lances et de flèches, marteaux, hameçons, ciseaux, faucilles, anneaux,

colliers, bijoux, si nombreux dans les stations lacustres de la Suisse française, de l'Italie, de l'Angleterre, surtout de l'ancienne Scandinavie et de certaines parties de l'Allemagne du nord, nous ne connaissons sorties de notre sol départemental, au moins jusqu'à présent, que de rares hachettes, peu de pointes de lance et une seule épée, celle-là superbe, mais qui n'appartient plus au département de l'Aisne.

Il est difficile, en l'état actuel des choses, d'expliquer cette pénurie relative. On ne peut prétendre que nous ne possédions point de sépultures de l'âge du bronze. Ce métal, et l'affirmation contraire n'est point acceptable, a pu être moins longtemps employé dans nos contrées que sur d'autres points de notre continent. Faut-il penser soit que le métal de bronze ayant toujours été rare, coûteux à fabriquer, par conséquent très-désirable à posséder, les populations anciennes ont toujours violé les sépultures où elles espéraient en trouver les produits, armes et ustensiles, soit que l'usage de ces produits aurait été réservé seulement aux riches, aux puissants et aux heureux du temps, la plèbe, les pauvres, même les classes intermédiaires ayant fait alors et nécessairement emploi de la pierre taillée et polie, des silex des vieux âges que les générations se transmettaient, non-seulement comme forme, mais encore et souvent en nature et tout ouvrés, ce qui était tout profit?

Doit-on admettre que le commerce des métaux aurait été très-actif entre les navigateurs asiatiques et les contrées maritimes, par exemple le littoral étrusque et marseillais, rempli de ports commodes, tandis que l'intérieur de notre continent et surtout les provinces belges n'auraient vu arriver les objets de bronze manufacturés qu'en moins grand nombre et avec bien plus de lenteur et de difficultés, même au moment où le fer était déjà trouvé, le fer dont les gisements étaient nombreux dans nos contrées septentrionales?

On en est réduit aux simples conjectures; mais de tous les points du département de l'Aisne arrive cette affirmation : ou le bronze manque absolument, ou il est rarissime. Dans son très-intéressant travail sur les *Origines de la ville de Vervins*, M. Papillon pense que « certaines peuplades n'en ont jamais eu connaissance »; et il ajoute : « Ainsi jusqu'à présent, croyons-nous,
« aucun instrument de l'âge de bronze, épée, couteau, poignard, hache, fabriqué avec ce métal,
« n'a été découvert ni sur le territoire de Vervins, ni même dans l'arrondissement de Vervins...
« Il faut admettre, historiquement parlant, que la Thiérache n'a pas connu la civilisation du bronze. »
M. Papillon conclut à une fabrication exotique, éloignée, aidée par le commerce qui ne nous aurait pas atteints. Telle est aussi la conclusion de M. Pilloy quant à ce qui regarde le Vermandois qui confine à la Thiérache.

Ainsi encore, l'âge de bronze ne se montre pas avec ses armes et instruments caractéristiques dans la riche sépulture mixte de Chassemy où tout d'abord, et en 1869, M. Édouard Piette, de Craonne, avait cru la rencontrer [1], parce que certaines tombes avaient fourni des torques, brace-

1. Lettres à M. de Ferry.

lets et bijoux de bronze qu'en dernier résultat il fallait restituer à l'époque gauloise d'avant la conquête. Il n'est sorti ni épées, ni haches, ni moules de bronze des nécropoles de Caranda et de Sablonnières près Fère, cependant fouillées avec tant de soin que rien n'y échappe à la surveillance de MM. Frédéric Moreau père et fils et à l'œil exercé de ses ouvriers et employés.

C'est par lambeaux et bien peu souvent qu'il nous arrive quelques nouvelles et renseignements, même de médiocre valeur, sur cette époque mystérieuse. Pour trouver un premier exemple de la coexistence de la pierre polie et du bronze à ses débuts, il faut citer, non loin de nous, les grottes mortuaires de Baye (Marne), dans l'une desquelles furent recueillies quelques parcelles d'objets, armes ou outils de ce métal.

Au lieudit le *Mont-Ganelon*, sur la pointe ouest du *Chatelet* de Montigny-Lengrain, refuge dont la page 50 donne le plan (fig. 19), un dolmen rectangulaire, de 4 mètres de longueur sur 1m,25 de largeur, composé de petites dalles [1] grossières et placées debout, fut découvert à 2 mètres de profondeur et sous une énorme pierre de recouvrement chargée elle-même d'un rapport de terre en forme de petit tumulus. On assure qu'il renfermait une cinquantaine de squelettes. Au milieu d'eux gisait un fragment de poterie grossière et paraissant calcinée, une hache en porphyre vert rayé, selon M. Decamp, jadis membre de la Société archéologique de Soissons et qui a donné un dessin de cette arme, et trois hachettes de bronze que M. Fossé-Darcosse, imprimeur à Soissons, décrit en ces termes [2] : « A côté de ces squelettes on trouva trois hachettes d'un métal très-
« coupant et qui paraît être le produit d'un alliage de métal et de plomb. J'ai en ma possession une
« de ces hachettes qui présente les caractères d'une haute antiquité. On remarque au centre de
« la lame une espèce d'arête ou de bourrelet qui s'abaisse et disparaît vers le tranchant. La partie
« antérieure de l'instrument est évidée des deux côtés de la tige, probablement pour recevoir le
« manche sans lequel il paraît impossible d'en faire usage. »

J'ai donné (fig. 43, lettre G) la petite hachette en porphyre venue du dolmen du *Chatelet*, que sa petite taille n'indique pas comme une arme, tandis que, percée d'un trou de suspension, afin d'être enfilée à un collier ou à un torque, elle dut former ou un bijou de parure féminine peut-être, ou une marque soit de distinction pour un guerrier, soit de commandement et d'autorité pour un chef. Quant à l'alliage indiqué plus haut comme possible, la formule n'en est point acceptable, plusieurs analyses chimiques et l'expérience des métallurgistes constatant toujours dans les instruments de bronze la présence de l'étain et non du plomb, et son alliance avec le cuivre dans les proportions signalées plus haut.

1. L'archéologie établit sûrement aujourd'hui que les dolmens des temps mégalithiques sont toujours composés de grandes dalles de parois et de recouvrement, tandis que les dolmens et sépultures où se constate le mélange du silex et du bronze sont formés de pierres beaucoup plus petites. La sépulture de la pierre polie de Chassemy n'offrant qu'une réunion de petites dalles grossières, l'homme en est donc revenu à son point de départ au *Chatelet*. Nous le verrons simplifier encore ses constructions mortuaires pendant la seconde période de l'âge du bronze, et il ne couvrira plus la cendre de ses semblables que par un simple lit de pierres — 2. *Mélanges pour servir à l'histoire du Soissonnais*.

La constatation indiscutable de trois hachettes de bronze parmi les haches de porphyre poli du dolmen à petites dalles du *Chatelet* de Montigny-Lengrain, établit authentiquement : d'abord, que l'usage des objets de pierre n'avait pas encore cessé au moment où les peuples, possesseurs d'armes métalliques, ensevelirent leurs morts dans la sépulture souterraine du *Chatelet* ; ensuite, que ces peuples n'occupaient pas ce sol depuis longtemps, puisqu'ils n'incinéraient point encore leurs cadavres, mais se servaient de l'inhumation assise qui caractérise l'âge de la pierre, inhumation dont on connaît très-peu d'exemples avec le mélange des mobiliers mortuaires des deux époques ; enfin, qu'il n'est guère possible d'assigner une limite exacte, appréciable, entre les deux âges qui, par ces unions mystérieuses de la tombe, se préparent, se fondent dans une époque intermédiaire dont la portée et surtout la durée ne peuvent s'affirmer sans qu'on s'expose peut-être à des démentis à apporter par des découvertes prochaines et plus complètes.

Sans chercher donc chez nous, et dans la nuit des temps et des tombeaux, le point de suture entre l'inhumation *assise* et à grandes dalles, et l'inhumation *par incinération* et à petites pierres, cette dernière va nous offrir à Ribemont (arrondissement de Saint-Quentin) un exemple aussi récent que digne d'intérêt. J'ai dit déjà [1] que, pendant l'hiver de 1873 et en remuant un terrain destiné à être transformé en jardin, des terrassiers trouvèrent, à 1 mètre de profondeur, un lit de grès bruts et de dimensions moyennes, et, sous ces pierres, une couche assez épaisse de cendres et de charbons ; puis, dans une fosse dont la terre avait évidemment été calcinée par le feu, une grande quantité d'ossements à demi brûlés. Au milieu de ces reliques humaines gisaient trois belles haches polies, parfaitement conservées, à bords aigus et très-tranchants, preuve évidente, je le répète, qu'on ne brisait pas systématiquement, symboliquement et constamment les armes des guerriers défunts. Une quatrième hache, ayant subi les atteintes d'un feu violent, était partagée en deux éclats. Il y avait aussi quelques lames et outils de silex taillé et des os travaillés et forés dans cette fosse à côté de laquelle les ouvriers rencontrèrent une autre tombe quadrangulaire, de 2 mètres sur 10 de côtés, recouverte de même par un lit de grès et dans lequel un nombre considérable d'ossements carbonisés apparurent aussi, mais n'ayant au milieu d'eux ni haches polies, ni ossements d'animaux travaillés en façon de manches ou de bijoux de parure. Si, dans ces deux fosses, le bronze ne se montrait pas en masses métalliques, il sembla tout d'abord déceler sa présence antique par l'oxydation verte et profonde dont étaient marqués tous les os qui auraient été jadis en contact intime avec lui.

Telle était l'opinion que M. Pilloy avait émise dans une première brochure publiée sur la sépulture de Ribemont dans le *Vermandois* (1re livraison de 1875, page 6) ; mais l'analyse chimique des ossements trouvés dans la tombe de Ribemont vient de prouver tout récemment que leur teinte verte n'est pas due à la présence du bronze, comme on avait dû et pu le croire *à priori*, sur la simple vue de ces ossements, mais à l'action de matières organiques, action

[1]. Voir plus haut p. 80 et 81 et fig. 47.

observée déjà en certaines sépultures antiques du pays. Celle de Ribemont, avec son lit supérieur de petits grès et ses preuves d'incinération, ne pouvait cependant être attribuée qu'à l'âge du bronze, les temps mégalithiques n'ayant connu que l'inhumation assise et à grandes dalles, nous le savons déjà.

Si nous traitons de la sépulture de Ribemont aux deux époques de la pierre polie et du bronze, c'est qu'avec un certain nombre d'écrivains spéciaux il faut reconnaître qu'elle semble présenter le caractère, au moins apparent, d'une sépulture transitionnelle mixte, c'est-à-dire commune [1] aux deux âges qui peuvent y avoir enterré successivement leurs morts les uns parmi les autres, ou les uns au-dessus des autres, le bûcher de la sépulture par incinération ayant, en ce cas, détruit à la fois les squelettes de l'inhumation assise et les morts du bronze, ce qui expliquerait la rupture d'une des quatre haches de pierre par l'approche immédiate de la flamme, tandis que les trois autres silex, probablement grâce à leur position au fond de la fosse, auraient échappé à l'action de la chaleur émanant du foyer construit et allumé à la partie supérieure de la tombe, foyer prouvé par le lit de cendres et de charbons en contact avec les grès de couverture.

Les rives de l'Aisne nous vont présenter un autre genre de caverne mortuaire contenant l'un près de l'autre, incontestablement cette fois, le silex et le bronze unis dans une sépulture par incinération. Elle est creusée dans les grevières de Menneville (canton de Neufchâtel). La couche gréveuse a une épaisseur de 3 à 4 mètres et repose sur un lit de grès en plaques. Pour établir la tombe, on a creusé le lit de cailloux jusqu'à celui des grès du sous-sol, lesquels furent brisés, extraits et employés à former les parois d'un véritable puits cylindrique au fond duquel furent déposés, ou juxtaposés, un petit vase de terre noirâtre et contenant les cendres et les débris calcinés des ossements du défunt, un silex et un objet innommé de bronze que l'extracteur de cailloux affirme ressembler à une petite sonnette. Le vase de terre n'a pas laissé de souvenir ; le silex, profondément verdi par le contact du métal oxydé, a été donné au musée de Metz, sans qu'on ait pu me le décrire autrement que comme une lame assez mince de couteau ; et quand, attiré par le récit de cette trouvaille déjà vieille de dix ans, je me présentai, en septembre 1874, chez l'extracteur de grèves, il venait de vendre, depuis deux jours à peine, le petit vase ou objet de bronze à un amateur étranger et de passage à Menneville. Cette sépulture paraissait ne contenir que la dépouille mortelle d'un seul individu, sans doute un grand personnage de son temps, pour qu'on ait pris autant de peine et de soins pour enfouir ses restes aussi profondément en terre.

Telles sont les seules tombes de l'âge du bronze qui semblent connues chez nous jusqu'à présent comme possédant les caractères particuliers et typiques de cet âge. Quant aux rares objets dont

1. M. de Caumont, *Abécédaire d'arch.*, 2ᵉ éd. 1870, p. 18, admet que « plusieurs sépultures ont eu lieu dans le même tombeau » où se rencontrent à la fois les objets de pierre et de bronze. Cette simultanéité, qui dériverait de la succession et non du synchronisme dans l'occupation de la sépulture, se rencontrera dans certains cimetières dits mérovingiens dont les derniers hôtes ont bouleversé les ossements de leurs prédécesseurs pour loger convenablement leurs dépouilles mortelles.

j'ai dit un mot au début de ce chapitre, voici en quoi ils consistent, sans qu'il puisse être donné de détails bien précis, mais au contraire très-incomplets, sur les dates et les circonstances de leur trouvaille :

1° Une très-belle épée de bronze (fig. 70) trouvée à Paars (canton de Braine), à une date et dans des circonstances dont nous n'avons aucune connaissance. Le *Répertoire archéologique du canton de Braine*, par M. Stan. Prioux, dit seulement, à la notice consacrée à Paars : « *Époque romaine*. Épée gallo-romaine trouvée « dans un champ. » L'indication d'époque n'est point acceptable, et le champ où cette belle arme fut recueillie devait cacher une sépulture. Paars a sa pierre *Beau-Gage*, souvenir du plus vieux temps, son lieudit la *Croix du Terrat*, auprès d'un vieux cimetière d'où il est sorti de grandes tombes de pierre. On fait remonter la découverte de cette épée de bronze à une trentaine d'années environ. Elle a été fondue, manche et lame, d'un seul jet. Elle mesure 0m,87 de longueur et 0m,048 dans sa plus grande largeur. La figure 70 donne : en AA la forme complète de cette hache, en BB son manche et sa pointe, en CC une partie de la garniture métallique de son fourreau de cuir avec les rivets qui la tenaient fixée. Renforcée par un renflement sensible sur son centre; pourvue, le long de ce renflement, de rainures d'ornementation qui accompagnent la lame depuis la base de la poignée jusqu'à la pointe; garnie à la poignée de clous de bronze qui ont servi à attacher la garniture d'emmanchement; admirablement conservée, cette lame appartient actuellement, nous dit-on, à la Bibliothèque nationale [1] et n'a laissé d'autres traces chez nous qu'un dessin conservé dans les archives de la Société archéologique de Soissons, et une aquarelle de Mlle Wattelet, aquarelle à laquelle est empruntée la figure 70;

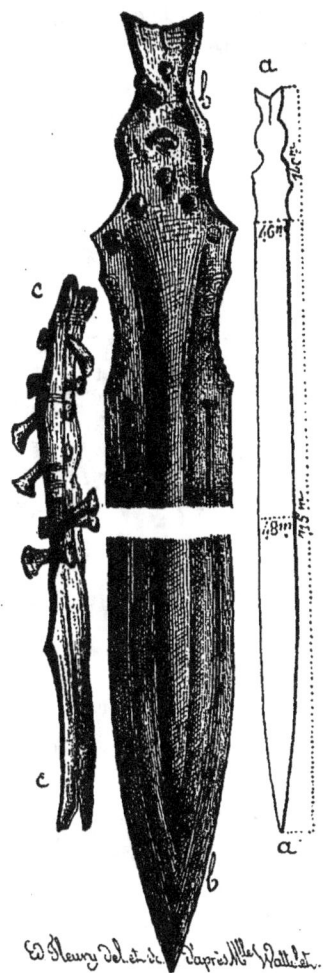

Fig. 70 — Épée de bronze de Paars.

1. Le 5 novembre 1850, l'épée de Paars fut présentée à la Société de Soissons au nom de son propriétaire, qui l'eût donnée si la ville eût alors possédé un musée. Le seul renseignement fourni en ce moment établit qu'elle fut trouvée parmi des ossements de cheval et auprès d'un squelette humain; elle n'était donc pas romaine, les Gallo-Romains brûlant les morts et ne faisant pas usage d'armes en bronze.

2° Deux têtes ou pointes de lance (fig. 71) proviennent : la première, marquée A et complète, de Cuizy-en-Almont (canton de Vic-sur-Aisne), et la seconde B, à laquelle manque son gîte d'emmanchement cassé près de la pointe, a été trouvée au lieudit, inconnu pour nous, de la *Pâture du Crocq*. Elles sont conservées toutes deux au Musée de Soissons;

3° Six haches ou hachettes de bronze appartenant à des types trop connus et recueillis partout en trop grand nombre pour qu'il soit nécessaire de leur consacrer une longue attention. Celle qui est dessinée dans la figure 72 d'après l'original qu'on m'a communiqué il y a plus de vingt ans, a été trouvée à Mons-en-Làonnois, sans qu'on m'ait renseigné sur son lieu de gisement. Elle est pourvue d'une douille circulaire qui recevait un manche de bois coudé, et d'un oreillon par l'orifice duquel on faisait passer la corde ou lien qui attachait la hache de métal au manche de bois. Elle représente le type le plus répandu de ces armes curieuses.

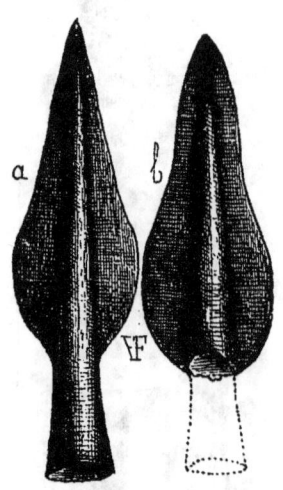

Fig. 71. — Pointes de lance de bronze.

La hache de la figure 73, trouvée, paraît-il, à Laon et dans le ravin sablonneux qui, ayant nom *la Valise*, réunit, au sud, le plateau au faubourg de Vaux, appartient à un tout autre modèle. Manquant d'oreillon, retenant son manche par un gîte placé sur la face plate et décorée d'un fleuron en creux, elle constitue le second type moins commun que celui à douille circulaire et forée en la partie postérieure. Quant aux quatre haches de la figure 74, elles ont été recueillies : la première à Cravançon, dépendance de Chaudun (canton d'Oulchy); la seconde dans la plaine de Soissons, sans autre détail d'origine; les troisième et quatrième, à Condé-sur-Suippe, il y a vingt-cinq ans environ. Les deux premières haches appartiennent au musée de Soissons; la troisième à douille quadrangulaire et la dernière se voient dans le cabinet de M. Am. Piette, de Soissons.

Fig. 72. — Hache de bronze de Mons-en-Laonnois.

Voici leurs dimensions :

Haches.	Longueur.	Largeur à la douille.	Largeur au taillant.
Chaudun.	160 millimètres.	20 millimètres.	60 millimètres.
Soissons.	120 —	34 —	40 —
Condé.	80 —	16 —	20 —
Id.	110 —	30 —	40 —

On voit qu'elles mesurent une longueur variable de 0m,08 à 0m,16, et une largeur de taillant de 0m,02 à 0m,06. La plus petite hache de Condé-sur-Suippe est remarquable par ses faibles

dimensions en tous sens, et il semble difficile de croire qu'elle ait été coulée dans la vue de l'employer soit à l'attaque, soit à la défense.

Le mot *coulée* et la qualité de fusibilité du métal indiquent la nécessité de créer des moules

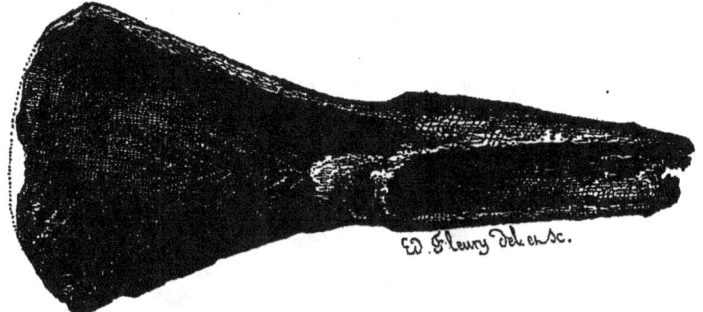

Fig. 73. — Hache trouvée à Laon, au lieudit la Valise. (Coll. de M. Ch. Hidé.)

très-compliqués pour obtenir ces armes et objets divers, et fabriquer ces moules n'a pas été une mince entreprise à la perfection de laquelle on n'a dû arriver qu'à la suite de bien des essais, tâtonnements et insuccès. La figure 74 représente à gauche un moule en bronze de hache trouvé

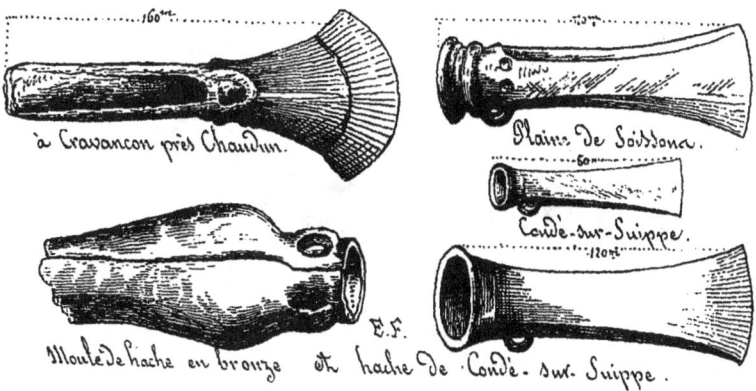

Fi . 74. — Haches et moule de bronze.

à Condé-sur-Suippe en même temps que deux haches de la même figure. L'archéologie en connaît déjà de tout à fait semblables, composés de deux pièces et coulés aussi en bronze. On dut se servir de moules en sable, en terre peut-être, en pierre pour sûr ; mais on comprend qu'ils ne se soient pas facilement conservés jusqu'à nous.

Si des amateurs de curiosités du département de l'Aisne possèdent d'autres produits de

l'âge du bronze, nous ne le savons pas. Il n'est pas nécessaire de s'occuper des colliers et des torques connus de tous et qui, d'ailleurs, peuvent appartenir à l'époque gauloise.

Quant à la poterie de l'époque du bronze, on n'en a point obtenu, que je sache, ou qui soit sortie des sépultures, ou qui ait été recueillie authentiquement, ou qu'on puisse reconnaître à peu près sûrement. Elle doit, dans tous les cas, ressembler singulièrement, comme forme et décor, à celle des temps mégalithiques.

Il est bon cependant de ne pas passer sous silence une trouvaille assez originale, faite tout

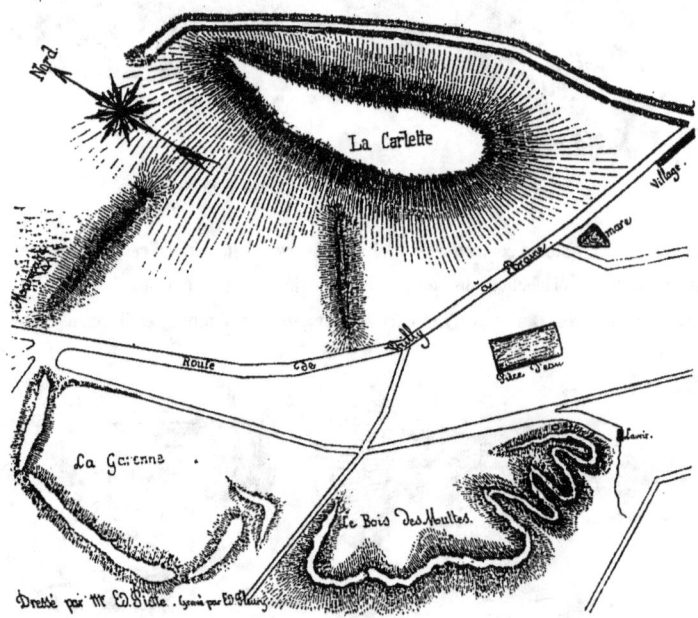

Fig. 75. — Enceinte fortifiée de Chassemy, d'après M. Ed. Piette.

récemment, d'un amas considérable de débris de poterie auprès d'un lambeau ou mamelon de sable qui domine le marais bordant, au sud, le village de Parfondru (canton de Laon). Cette agglomération confuse de vases noirs et gris, quelques-uns rougeâtres, couvre le sommet de cette petite butte sablonneuse. Le sol est comme pétri de ces tessons de vases, tous de terre grossière, tous sans traces de l'action du tour à potier, un certain nombre décorés de stries peu profondes et indiquées à la pointe pendant que la terre encore fraîche était modelée à la main à l'aide de la planche ou *tournette* posée sur le genou du fabricant. Sur un espace d'une soixantaine de mètres en tous sens, le terrain est noir et gris de débris. Il semble qu'il y ait eu là, et dans les temps antiques, une fabrique de poteries. Des silex taillés ont été ramassés au pied de ce

curieux mamelon ; cependant la poterie est, à Parfondru, déjà mieux préparée et fabriquée qu'aux temps de la pierre polie. Ce ne sera pas là le dernier problème qui se posera dans ce chapitre.

En parlant du grand cimetière antique de Chassemy, j'ai eu déjà l'occasion de signaler des retranchements considérables qui enveloppent, à l'ouest, ce village intéressant, et semblent se rattacher à une autre enceinte en terre dont on aperçoit les amorces ou restes sur la colline appelée *la Carlette*, important lambeau des sables inférieurs dits *du Soissonnais*, et contre-fort de la chaîne qui, naissant à l'est de Chassemy, sert de falaise gauche à l'Aisne et va mourir entre Berry-au-Bac et Gernicourt. Ne pouvant attribuer cet immense et bizarre *vallum* de terre (fig. 75) aux préhistoriques de la pierre polie assez forts ingénieurs pour inventer les fossés droits avec rejet de terre protégeant l'entrée de leurs acropoles et refuges, mais qui n'auraient ni su trouver, ni su tracer et élever ces remparts compliqués, d'étendue considérable et servant sans nul doute de refuge à une grande peuplade, j'ai dû en renvoyer l'étude à des temps où les hommes devaient être doués de plus d'expérience et de moyens plus puissants d'exécution. Ces conditions, que l'âge du bronze possédait pleinement, m'engagent ici à donner à l'enceinte fortifiée de Chassemy l'attention qu'elle mérite, sans que par mon choix j'entende gêner la liberté de discussion de ceux qui pourront trouver des motifs d'attribuer ce grand travail soit aux temps préhistoriques antérieurs à l'époque spéciale dont je m'occupe en ce moment, soit aux temps postérieurs et gaulois, ou gallo-romains. J'avoue, d'ailleurs et très-volontiers, qu'une recherche attentive de la circonvallation de Chassemy ne m'a rien fourni de probant ou d'hostile, pour ou contre mes idées et celles des autres, la banquette, les talus extérieurs et intérieurs du relèvement de terre étant partout boisés, couverts d'un jeune fourré très-épais et du gazon le moins communicatif que jamais chercheur ait trouvé sous ses pas. Seules, les pentes de *la Carlette* m'ont fourni des silex taillés.

Le plan de la figure 75 parle plus éloquemment que la plus ample description. Le promontoire à l'est, et qui n'apparaît pas sur le plan, est séparé par un chemin creux de *la Carlette* dont le flanc oriental est très-abrupt et retouché en plusieurs endroits, tandis que la pente de l'ouest se tire longuement vers la route de Vailly à Braine, et un terrain humide borné par un sentier profile tout le terrain enfermé dans le retranchement. Celui-ci est presque contigu au village dont l'amorce se voit à droite sur la figure 75. Appuyant à une mare qui sert de lavoir communal l'extrémité de son rapport de terre, le *vallum* dessine, par sept anneaux serpenteux, ses sinus extrêmement rapprochés les uns des autres. Il se développe ensuite en replis plus largement accentués et dont l'un vient mourir le long d'un second chemin qui, coupant le refuge à angles droits, partage l'enceinte en deux fractions inégales et de formes très-variables, bien que, pris en masse, les deux emplacements aient à peu près la même dimension et la même forme générale. A gauche de ce sentier transversal, la seconde enceinte, parallèle d'abord au dernier pli de la première, se redresse à peu près à angle droit pour courir au nord, et, tout à coup faisant un second saut brusque vers le midi, elle va rejoindre la colline de *la Carlette* et un mamelon naturel et transversal à cette butte siliceuse.

Telles sont les dimensions de ces retranchements : grande largeur, de la rencontre à angle aigu des deux escarpes au nord et au lieudit *la Garenne* (fig. 75), à l'extrémité du premier repli à droite, près du lavoir, 480 mètres; profondeur : 1° du premier emplacement à gauche, en partant du chemin, environ 140 mètres; 2° de la partie de droite, un peu plus de 100 mètres ; distance moyenne entre chacun des trois anneaux de l'extrême droite, au milieu des banquettes, 15 à 18 mètres; hauteur du rapport de terre variant de 8 à 10 mètres ; largeur de banquette : 1° dans les replis, 3 mètres environ; 2° dans les lignes longues, de 6 à 8 mètres.

La Carlette étant, je le répète, coupée, sur toute la longueur de son plateau, par un retranchement dont les traces sont très-visibles ; se reliant à droite et par un premier mamelon transversal, au marais, à la ligne serpenteuse du *vallum*, et à gauche à la seconde enceinte qui donne la main au mamelon et au marais de gauche ; se couvrant enfin au sud par le chemin creux et le cap de la montagne, on avait là, grâce à la nature et à l'art de l'ingénieur, une position militaire d'une force et d'une importance saisissantes, juste entre deux rivières voisines, l'Aisne et la Vesle. Leur confluent à Condé-sur-Aisne et les prairies marécageuses formaient, de concert avec la montagne, une seconde ligne très-respectable de défense. Ajoutez une hauteur de 8 à 9 mètres donnée au revêtement de terre, grâce à des emprunts faits en avant et en arrière, et l'on aura un produit très-puissant et original de la castramétation en des temps dont nul n'a le droit de méconnaître et surtout de nier la haute antiquité, qu'on attribue ce travail gigantesque soit aux plus anciens préhistoriques, soit aux peuplades anonymes de l'âge de bronze, soit, au bas mot, aux Gaulois d'avant la conquête; car il ne faut pas, même un instant, penser aux Romains qui n'ont jamais rien fait et rien tracé de semblable comme campement ou d'un jour, ou permanent. Faut-il voir là un des douze fameux et introuvables oppides attribués par César aux Suessions qui l'auraient reçu tout fait de leurs prédécesseurs[1] ?

Encore un autre point obscur de cette obscure époque ! Si certaines stations lacustres appartiennent exclusivement à l'âge de la pierre polie, d'autres palafittes plus nombreux, terramares et stations palustres, ne fournissent que des objets travaillés par les hommes de l'âge du bronze et ont rempli des collections de leurs trésors archéologiques et spéciaux : vingt stations dans le lac de Genève ; autant et plus dans celui de Neufchâtel; dix ou douze dans celui de Bienne, et de nombreuses à Sempach et à Morat. Si le département de l'Aisne ne possède pas de petites mers intérieures et par conséquent d'habitations lacustres, n'a-t-il pas et surtout n'a-t-il pas eu des marécages de grande étendue, profonds, tourbeux, par conséquent ses villages palustres ? MM. Lecoq et Pilloy indiquent vaguement, sur les bords fangeux de la Somme et dans l'arrondissement de Saint-Quentin, une station palustre avec silex. Il paraît probable et même à peu près certain que les immenses marais de la Somme à Saint-Quentin devront, un jour ou

[1] C'est l'opinion émise au dernier siècle par l'abbé Lebœuf qui cependant ne connaissait pas l'enceinte fortifiée de Chassemy.

l'autre, fournir un contingent plus complet de renseignements en ce sens d'idée et d'époque.

Dans les terrains marécageux au sein desquels coule la petite rivière d'Ardon au lieudit *Sainte-Salaberge* et à deux kilomètres de Laon, il fut trouvé vers 1851, pendant l'extraction des tourbes, des débris qui, réunis et conservés au musée de Laon, semblent appartenir à l'emplacement d'une antique bourgade palustre, fondée sur pilotis et qui aurait disparu à la longue sous l'accumulation successive des détritus organiques produits par la décomposition des roseaux, fétuques, glaïeuls, iris, herbes, feuilles, etc., dont sont composées les tourbes assez maigres de ce marais. Il sortit de dessous ces couches bourbeuses une ramure très-grande et complète de cerf, un crâne humain noirci profondément par le contact de la tourbe, et plusieurs fragments, assez amples de dimensions, de pièces de chêne taillées en façon de pieux et dont l'extrémité pointue était enfoncée dans du sable rapporté sur la craie qui forme le sous-sol. Ces pilotis coupés dans le chêne avaient absolument changé d'espèce et de nature ; noirs et durs comme le plus bel ébène, l'outil de fer ne les entamant qu'avec peine, ils purent recevoir un poli assez brillant. Les détails de la fouille n'ayant point été conservés et écrits, on ne peut savoir si cette trouvaille a fourni tout ce qu'elle pouvait donner, ou si elle promettait d'autres renseignements plus utiles et complets.

Au moment où ils découvraient, en août 1875, les grottes de Crouttes dont il a été question plus haut, MM. Varin constataient qu'une station probablement palustre avait aussi laissé quelques traces dans des bancs de vase, gravier, roseaux en décomposition ou végétant encore, qui se trouvaient dans la Marne, à dix ou douze mètres du rivage, à la pointe de la petite île dite de *Citry* et située vis-à-vis de la station de Creuttes du lieudit les *Belles-Diseuses* ou *Haute-Bonde* (v. plus haut pages 103 et 104). Les ingénieurs de la navigation opéraient alors le nettoiement du lit de la Marne depuis Charly jusqu'à Meaux. Arrivée en face de l'affleurement des grottes, la drague éprouva une résistance sérieuse dont on n'eut raison qu'à l'aide d'assez grands efforts. Il vint du fond de ce banc vaseux trois forts pieux de pilotis d'environ $2^m,50$ de longueur et de $0^m,25$ carrés comme force. Ces pieux étaient de chêne bien conservé, pointus par une extrémité, portant à celle du sommet un écrasement, ou effilochement, dû sans nul doute à l'action violente et au choc de la masse qui les enfonça jadis soit dans l'eau, soit dans le terrain fangeux qui formait alors la rive de la Marne, si l'on admet un changement de lit, ce qui est acceptable. Dans les boues que ramenait la drague, il fut trouvé un débris de vase qui avait $0^m,17$ de diamètre à sa base et $0^m,20$ à la cassure. Il était fait de terre noire et mélangée, dans la masse, de grains de pierre blanchâtre, grossier de forme, non fait au tour, ressemblant à la poterie conservée au musée de Saint-Germain sous la dénomination de *lacustre*. Il différait enfin du tout au tout des fragments de poterie moderne et facilement reconnaissable que le dragage avait ramenés aussi. La drague resta là pendant dix jours ; mais son travail ne put être suivi pas à pas, savamment, archéologiquement, ce qui est très-regrettable, ce début heureux de la trouvaille semblant promettre d'intéressants renseignements sur un point si obscur de notre histoire locale et sur ce problème qui n'a pas

encore de solution : la Somme, l'Ardon et la Marne ont-elles réellement les débris de palafittes antiques de l'âge du bronze?

A Berry-au-bac, un ancien lit de l'Aisne, transformé en cuvette de canal, avait aussi fourni à la drague, en octobre 1874, un contingent aussi nombreux que curieux de poteries et débris de tous les âges, depuis l'assiette de faïence des mariniers modernes jusqu'aux silex et blocs matrices de la pierre polie, en passant par les couches romaines et gauloises. Quelques rares fragments de vases noirs, grossiers, moulés et polis à la main, mais non tournés, peuvent être attribués à l'âge du bronze et feraient peut-être penser à une station aquatique, et là encore l'attention a été appelée trop tard sur cette trouvaille dont j'aurai bientôt à tirer parti.

Il reste enfin à étudier une dernière famille de monuments élevés de main d'homme sur notre sol départemental, auxquels on n'a encore attribué sûrement ni âge, ni origine, ni destination, et qu'en l'état actuel de la science il est bien difficile de classer à leur vrai rang parmi les vénérables reliques des temps préhistoriques. Ce sont ces *Tumuli* dont le nom a si souvent été écrit dans ces pages, ces *Tombelles* qui se rencontrent sur un si grand nombre de points dans le département de l'Aisne. Sont-ce des rapports de terre entassés sur des sépultures, ou des buttes élevées pour servir soit à l'observation des contrées environnantes, soit à des signaux télégraphiques par la fumée pendant le jour, et pendant la nuit par les flammes de bûchers toujours prêts à annoncer et transmettre rapidement des nouvelles importantes : danger qui s'approche, victoire remportée, défaite essuyée, etc.? C'est un nouveau mystère qui n'est pas encore percé à jour.

Pour certain, les tombeaux recouverts d'un apport de terre en plus ou moins grande quantité et d'une élévation plus ou moins considérable sont nombreux en France, quoique souvent le tertre factice ait été nivelé en mettant la sépulture à nu, parfois même en la détruisant complètement. L'Anjou, la Vendée, la Bretagne, — nous ne voulons pas ici dresser de nomenclature statistique et géologique, — possèdent des *Tumuli* recouvrant des sépultures de la pierre polie (inhumation couchée), des temps mégalithiques (inhumation assise), de l'âge du bronze (inhumation par incinération), c'est-à-dire ne se rapportant nullement et jamais aux époques historiques, bien que l'ancienne archéologie les ait nommées *celtiques* ou *druidiques*, ce dernier nom équivalant à civilisation gauloise. Il est bon d'ajouter que des tombelles, mais rares, s'élevèrent jusques environ le II^e siècle de notre ère, et qu'à Limé (canton de Braine), on en connaît une au lieudit la *Butte-des-Croix* ou la *Justice*, dans laquelle on retrouva un cercueil et un petit vase mérovingiens et, au dessus, les corps des criminels suppliciés là pendant le moyen âge.

Les archéologues de l'Aisne ne seraient point aussi affirmatifs quant à ce qui regarde les *Tombelles* ou *Tumuli* de ce département, soit que ces monuments n'aient point été fouillés, soit qu'ils aient été mal fouillés, soit que leur étude n'ait pas fourni de renseignements probants ou suffisants pour la formation d'une opinion définitive. Quoi qu'il en soit, les tombelles affectent à peu près toutes la même forme dans des proportions très-diverses, c'est-à-dire la forme conique plus ou moins arrondie en haut et allongée par la base. La butte de Pontru (canton de Vermand), *Tumulus*

pontridiensis, d'après l'*Almanach de Picardie,* est un type très-complet (fig. 76) de ces puissantes agglomérations de terre, quel qu'ait été le but qui ait présidé à leur construction. Elle aurait pu contenir dans ses flancs une large sépulture, dolmen mégalithique, ou salle quadrangulaire de l'âge

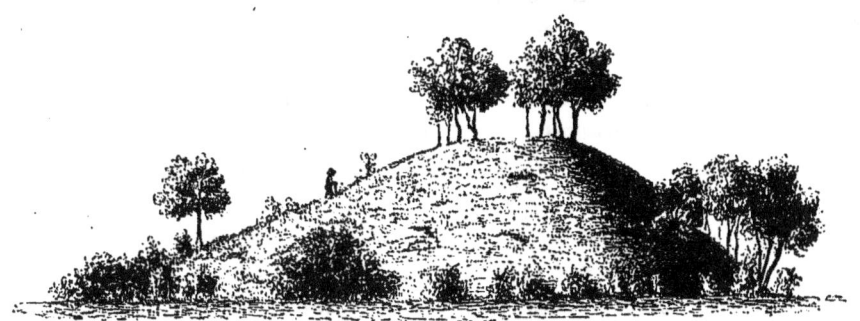

Fig. 76. — Butte de Pontru. (Dessin de M. Pilloy.)

du bronze. A ses pieds on aperçoit la fosse d'où sont sorties les terres de cette colline factice du haut de laquelle on domine un espace immense. Si son flanc nord-ouest avoisine la voie romaine de Vermand à Bavay (fig. 77), celui du nord-ouest pose sa base sur une station de silex de l'âge

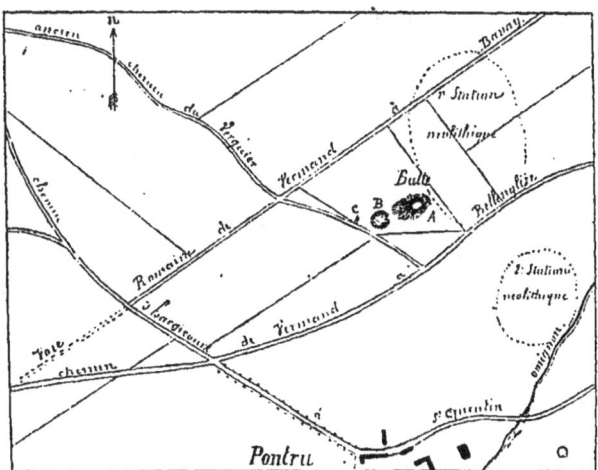

Fig. 77. — Plan de la butte de Pontru.

de la pierre polie, tandis qu'à cent cinquante mètres du tumulus, on aperçoit sur le plan une seconde et riche station aussi néolithique. Ce voisinage intime, cette juxtaposition, autoriseraient-ils à conclure d'un côté que la butte de Pontru est romaine, de l'autre qu'elle appartient à la pierre polie? Si elle est romaine, elle ne peut être néolithique. Si les gens de la hache polie ont élevé ce monu-

ment colossal, les Romains n'y ont rien à réclamer. On peut seulement et raisonnablement formuler cette conclusion : successivement toutes les civilisations, les préhistoriques comme les modernes, ont posé là leurs traces: on retrouve à Pontru même des tombes mérovingiennes. Il nous a été assuré que la butte de Pontru, qui est la mieux conservée du département, avait été fouillée sans qu'on y ait rien trouvé.

Si du Vermandois nous passons en Thiérache, nous trouverons à Parfondeval (canton de Rozoy-sur-Serre) une tombelle nommée *Butte de Parfondeval* ou de *Brunehamel,* ou encore *Hottée de Gargantua.* Assise sur le point le plus élevé de la contrée, elle s'aperçoit de dix kilomètres à la ronde. Elle a 140 mètres environ de circonférence à la base, et ses pentes offrent l'apparence plutôt d'un octogone que d'un cône. A peu de distance se dresse une autre motte de moindres dimensions et qu'on appelle la *Petite Hottée.* La plus grande fut fouillée, en 1859, par trois puits forés verticalement et sur lesquels s'amorcèrent des galeries horizontales. L'entreprise, conduite avec soin cependant, n'amena la découverte ni de vases funéraires et contenant des ossements calcinés, ni de débris de squelettes. Il sembla néanmoins que la terre du fond portait des traces de calcination, bien que les charbons et les cendres vraiment indicatifs d'un bûcher n'aient point été recueillis.

La butte du territoire de Marle, au lieudit la *Tombelle* qui est aussi le nom d'un ancien fief appartenant jadis aux Coucy, seigneurs de Marle et Vervins, a une hauteur de six mètres, domine toute la contrée, avoisine, comme celle de Parfondeval, des terrains assez riches en débris romains, mais ne fournit non plus aucun renseignement ni sur son âge vrai, ni sur sa destination, lorsqu'on la fouilla incomplètement au siècle dernier, recherches interrompues par un accident grave et qui depuis n'ont pas été reprises.

Un autre mamelon factice qui se trouve sur une éminence, entre Lor (canton de Neufchâtel) et Nizy-le-Comte (canton de Sissonne), et le long de la voie romaine de Reims à Bavay, a été fouillé jusqu'au sol vierge et n'a laissé voir que des substructions sans caractère décisif.

Le *Répertoire archéologique du canton de Braine* [1] signale à Perles : « *Époque celtique,* tombelle dont les formes coniques, *se dessinant* au loin sur la crête de la montagne qui domine l'ancienne voie romaine de Soissons à Reims, attirent les regards du voyageur. Il y a été découvert, dans les fouilles qui y ont été faites, de nombreux cadavres et des instruments en silex... » Il semblerait qu'on soit là en présence d'une sépulture couchée de la pierre polie, ou assise des temps mégalithiques. Par malheur, Perles n'a conservé ni la tombelle, ni même son souvenir dans la mémoire des habitants, bien que la note de M. Prioux [2] ne date que de quinze ans

1. M. Stan. Prioux, dans le tome XVI des *Bulletins* de la Société archéologique de Soissons, 1862. — 2. Cette note de M. Prioux n'était, d'ailleurs, que la reproduction d'un renseignement consigné par M. l'abbé Lecomte, alors vicaire à Braine et mort depuis, dans un article sur *les Monuments gaulois dans le canton de Braine* et qu'il donna à la Société archéologique de Soissons en septembre 1848. Voici comment M. Lecomte s'exprimait dans ce mémoire :
« Entre Fismes et Bazoches *et non loin de Perles, se voit une incontestable* tombelle dont les formes coniques *se des-*

à peine. Sur le terroir de Blanzy, village contigu à celui de Perles, une charte signée en 1188 par Nivelon, évêque de Soissons[1], signalait une autre tombelle en ces termes : « ... *Super campum qui dicitur Asinorum qui est juxta tumbellam de Blanzy.* » Le catalogue des lieuxdits du terroir de Blanzy ne montre pas le *Champ-aux-Ânes*, mais, au-dessus de Longueval *la Motte*[2] où s'élevait sans nul doute la tombelle, *tumbellam*, de la charte de Nivelon. Quel en était l'âge et que renfermait-elle ?

En réalité, rien de probant ni pour l'inhumation, ni contre l'opinion qui tend à se généraliser que c'étaient là des postes d'observation et de signaux correspondant entre eux, soit dans la plaine à l'aide de leur assiette au haut de plis de terrain, soit de montagne à montagne par les points culminants et relevés encore par des monticules factices. Le *Mont-aigu*, pointé sur le plan du refuge le *Châtet* d'Ambleny (fig. 20), doit être une butte de rapport. M. Am. Piette (T. VII des *Mémoires des antiquaires de Picardie*) signale onze tombelles dans l'arrondissement de Saint-Quentin : au Mont-Saint-Martin, à Hargicourt, Montescourt, Clastres, Attilly, Pontru, Prémont, Étaves, Moy, Fonsommes et Fieulaine. On connaît aussi à Holnon un lieudit la *Tombelle*. MM. Pilloy et G. Lecocq préparent sur les tombelles de l'arrondissement de Saint-Quentin un travail qui grossira ce nombre probablement[3]. Ont été fouillées sans résultat important celles du Mont-Saint-Martin, de Montescourt, Pontru et Étaves.

Dans l'arrondissement de Soissons, sans reparler des tombelles perdues de Blanzy et de Perles, on peut citer à Presles-et-Boves et à Tartiers des lieuxdits *la Tombelle*; dans l'arrondissement de Laon, les buttes ou *tumuli* de Voüel, de Chambry, d'Urtebize dépendance de Vauclerc-et-la-Vallée-Foulon, de Laniscourt dite *Tombe de Brunehaut* qui paraît avoir été fouillée par en haut et à la base de laquelle se remarquent quelques débris d'apparence gallo-romaine, de Montarcène

sinent au loin sur la crête de la montagne qui domine la route royale de Soissons à Reims, *et attirent les regards des voyageurs. Je n'ai point assisté aux fouilles qu'on y a faites; mais je sais de bonne source que l'on y a découvert de nombreux cadavres et des instruments en silex...* » Avant M. Prioux, d'autres écrivains avaient reproduit ce document sans contrôle. Lorsqu'en octobre 1873, je visitai les intéressantes boves du Vauceré, village très-voisin de Perles, je voulus voir et étudier la tombelle de Perles. Je ne la trouvai pas, et quand j'en demandai des nouvelles, personne ne la connaissait, ni jeunes, ni vieux, ni habitant ou de Perles ou de Vauceré. Il y a quelques semaines, avant d'écrire pour ce livre mes renseignements sur les tombelles, je voulus pousser plus loin mon enquête, et j'écrivais à M. V. Fontaine, maire de Blanzy, mon ami et qui m'avait, en 1858, mis sur les traces du splendide emplacement romain de Blanzy. Le 3 octobre 1876, M. Fontaine, enfant du pays, qui y a passé toute sa vie, qui y vit encore dans la retraite et qui, comme cultivateur, l'a parcouru pendant quarante ans, m'écrivait que « jamais il n'avait entendu parler de l'existence d'une butte, à Perles. » M. Am. Piette, visitant dernièrement les mêmes localités, a vainement aussi cherché cette butte dont le souvenir même, et c'est le maire de Perles qui le déclare, n'existe pas dans la commune.

1. *Cartulaire de Braine*, ouvrage préparé par le regrettable M. Stan. Prioux, dont la mort a arrêté la rédaction et l'impression de cette utile publication. On n'en a que trente-deux feuilles imprimées, et le manuscrit en paraît perdu. La dernière charte publiée est datée d'avril 1238, et l'obituaire de Saint-Yved, non terminé, s'arrête à la page 240 du volume. — 2. *Motte*, voulant dire tombelle, *tumulus*, butte, vient évidemment de *Meta*, borne non pas séparant deux champs, mais limite de deux territoires. Guibert, abbé de Nogent-sous-Coucy (*Gesta Dei per Francos*), appelle formellement ces buttes *metas* dans ce passage : «... *in modum turrium per agros stabilitas quas nos vulgariter metas vocare solemus.* » — 3. C'est à eux que je dois la communication des deux gravures 76 et 77.

qui est citée pour la première fois, ainsi que celle de Berry-au-Bac auprès du pont de la Miette, enfin celles de Lor, de Parfondeval et de Marle, ces trois dernières mentionnées plus haut.

Nous manquons de renseignements spéciaux aux arrondissements de Vervins et Château-Thierry.

Ici nous arrivons à la limite extrême de la durée des temps appelés préhistoriques et pendant lesquels l'homme, qui alors, et si haut qu'on fasse remonter son apparition sur notre sol, présentait absolument les mêmes types et la même taille qu'aujourd'hui, fit usage du silex poli ou taillé. Tout à fait aux derniers moments de cette immense époque qui tout à l'heure n'avait pas d'histoire, mais qui nous a déjà livré quelques-uns de ces secrets, la découverte et l'usage du bronze firent faire un pas énorme à la civilisation et au progrès. La science de la métallurgie s'étant alors développée, la connaissance, l'extraction et l'emploi du minerai de fer furent trouvés à un moment qu'on ne peut préciser, mais duquel on doit dater le commencement ou, si l'on veut, l'aurore, l'annonce des temps historiques. C'est la dernière période du développement de la vie primitive, sauvage à ses débuts, à demi sauvage encore au moment où elle va cesser. Le silex disparaît à toujours, au moins comme usage habituel. Si nous le rencontrons encore autour de quelque sépulture d'âge relativement moderne, même au sein de quelques tombes, c'est que, de matière dure, pesante et impérissable, il parsème la surface, ou bien s'est introduit accidentellement dans les couches plus ou moins profondes et perméables du sol que les préhistoriques ont occupé si longtemps aux temps archéologiques, néolithiques, mégalithiques et du bronze. Ou bien encore, oublié, par la suite des temps, comme taille et emploi, il étonna, inquiéta par sa réapparition les populations qui en avaient perdu la notion. Il devint ainsi un objet de frayeur et de superstition, et à ce dernier titre, — qu'il conserve encore pour les populations arriérées et suspendant les haches polies à la porte de leurs maisons afin de se préserver du tonnerre, — il fut gardé comme amulette, et certains le déposèrent dans la tombe de leurs morts, ce dont nous trouverons bientôt des exemples curieux.

III

ÉPOQUE GAULOISE

Il s'en faut de beaucoup que toutes les ombres de cette antiquité tout à l'heure encore presque fabuleuse se soient donc dissipées, bien que la science et l'investigation consciencieuse aient jeté la lumière tantôt sur un point, tantôt sur un autre, à défaut d'avoir révélé un ensemble complet.

Ainsi, bien que nous allions aborder l'étude archéologique de temps relativement très-récents et dont se sont occupés plusieurs historiens grecs et romains, rien ne nous indique chez nous, ou ne semble nous indiquer de monuments qu'on puisse appeler *celtiques* dans la véritable acception du mot. Nul témoignage sérieux ne nous montre sur notre sol ou dans nos sépultures comment se séparent ou comment se fondent l'une dans l'autre, au sein des contrées auxquelles ce livre est consacré, les civilisations kymrique et belge et un peu plus tard la gauloise, pendant les six derniers siècles qui précèdent la conquête de cette même contrée par les Romains.

L'espace et la spécialité de cette étude s'opposent à ce que je pense à tenter, même en abrégé, l'histoire des migrations diverses et nombreuses qui vinrent successivement, et quinze ou seize siècles avant notre ère, déplacer les anciens Galls, les pousser sur des contrées étrangères qu'ils colonisèrent en leur laissant leur nom encore reconnaissable ; comment ils pénétrèrent, deux siècles plus tard en Italie d'où ils furent chassés par les peuplades pélasgiques qui les remplacèrent en Étrurie en y implantant leurs mœurs et leur grand art; comment les prolifères Kymris (KIMMERIOI en grec, *Cimbri* pour les Romains), poussés par les Teutons, les derniers partis d'Asie, apparurent, six cents ans environ avant J.-C., au milieu des Galls qui habitaient le nord de notre France, le Boulonnais, les Flandres, l'Amiennois, le Hainaut, le Vermandois, la Thiérache, le Laonnois, le Soissonnais, le Rémois, le Valois, le Beauvaisis, etc, se mêlant aux envahis, modifiant la race et les mœurs de ceux-ci, mais pour se fondre entièrement avec eux et devenir de nouveaux Galls, ceux que César trouva devant lui l'attendant bruyamment et vaillamment en bataille sur la rive droite de l'Aisne.

Ce que nous voudrions savoir, comme archéologues, de l'art de ces Belges énergiques,

de leurs armes, de leurs outils, de leur mobilier, on l'a trouvé complet dans les nombreux cimetières de la Marne, tandis que nous ne faisons que l'entrevoir dans l'Aisne. De près de cinquante localités de la Marne, il est sorti épées, poignards, pointes de lance et couteaux en fer, débris de chars, harnais de chevaux, bijoux, torques, bracelets, ceintures, qui ont enrichi les nombreuses collections dont les trésors donnaient tant de valeur à l'exposition rétrospective ouverte à Reims au mois de mai 1876. Chez nous, au contraire et à si peu de distance, le champ d'exploration s'ouvre à peine. S'il promet d'abondantes moissons, ce qu'il a fourni jusqu'ici ne peut soutenir encore la comparaison avec les découvertes faites dans les sépultures de la Marne. Il n'en faut pas moins étudier sérieusement cette préface aux temps gallo-romains dont l'opulence devra bientôt nous consoler.

Trois grandes sépultures récemment ouvertes et scientifiquement fouillées dans le Soissonnais et le Tardenois, attirent vivement l'attention : celles de Chassemy (canton de Braine), de Caranda près Cierges du canton de Fère-en-Tardenois, et enfin la plus récemment trouvée, celle de Sablonnières auprès de cette dernière ville. La grande sépulture mixte de Sablonnières qui touche au nord à la ville de Fère, au midi à un ancien tumulus maintenant converti en calvaire et au *Grès-qui-va-boire* (fig. 56), n'est connue dans ces pages et jusqu'ici que par son nom seul ; les deux autres nous ont déjà fourni d'amples renseignements sur les époques préhistoriques. Il faut dire de suite que le cimetière mixte de Sablonnières est fouillé par MM. Frédéric Moreau père et fils, de Fère-en-Tardenois, et cela suffit pour permettre d'affirmer que l'entreprise repose en d'excellentes mains, qu'elle est parfaitement dirigée, que la persévérance s'y joint à la méthode, que rien n'y est perdu pour la science, en un mot que le hasard d'une trouvaille s'est bien adressé là comme à Caranda.

Ces trois sépultures ont cela de commun, qu'elles ont reçu les inhumations d'époques très-diverses, depuis les temps néolithiques jusqu'à l'ère mérovingienne et peut-être carlovingienne, sans qu'aucune époque se soit constitué un emplacement mortuaire tout à fait indépendant des autres hypogées, toutes les civilisations, au contraire, ayant intimement mêlé, introduit, et non pas seulement superposé leurs tombes les unes parmi les autres. Il faut remarquer cependant qu'à Chassemy les sépultures par incinération et qu'on peut, à leurs produits, tenir pour gallo-romaines, se sont plus spécialement groupées dans la partie septentrionale et aux environs du chemin de Bourfaux (fig. 48). Faudrait-il en conclure que les Romains auraient éprouvé de la répugnance à mêler les cendres de leurs morts aux ossements des peuples qui les avaient précédés sur notre sol ? Le seul exemple fourni par la nécropole de Chassemy n'autoriserait point une conclusion aussi radicale, la promiscuité complète des tombeaux de Sablonnières et de Caranda combattant cette opinion, les tombes à incinération de Chassemy contenant évidemment beaucoup plus de vaincus gallo-romains que de Romains conquérants et arrivés d'Italie. Le système de politique qui prépara et accomplit la fusion, n'eût pas toléré cette séparation blessante pour les indigènes à séduire.

Les trois sépultures diffèrent encore entre elles en plusieurs autres points. Le cimetière de Chas-

semy a seul offert les foyers des stations et inhumations de la pierre polie; celui de Caranda, seul aussi, nous a livré les secrets d'un dolmen mégalithique. Les témoignages de l'âge de bronze manquent dans tous les trois à la fois, ou, si l'on veut, n'y ont point été trouvés encore. Tous les trois fournissent une ample moisson de vases gaulois; mais l'époque romaine n'est très-riche ni à Chassemy, ni à Caranda, tandis qu'elle est d'une opulence extrême à Sablonnières.

Si la quantité d'armes de toutes sortes venues des sépultures gauloises de la Marne, — quatre-vingt-quinze épées et poignards de fer, sans compter les pointes de lance, — a semblé autoriser[1] à conclure que les tombes qu'on y avait fouillées et qui constituent de véritables champs funéraires, « appartiennent en majorité à une population vouée au métier des armes », il faudrait admettre, par contre, que les peuplades gauloises dont les tombeaux ont été trouvés à Sablonnières, Caranda et Chassemy, se seraient adonnées surtout aux labeurs tranquilles d'une vie pacifique; car de ces trois grands cimetières il n'est pas sorti d'armes en nombre suffisant pour asseoir solidement une déduction semblable à celle qu'on peut raisonnablement tirer des faits acquis dans le département de la Marne. On paraît n'avoir eu jusqu'à présent que trois ou quatre grandes épées de fer à Sablonnières; deux à Chassemy, ainsi qu'une lance et une hache; à Caranda, un fer de lance, un large couteau et un nombre de pointes de javelot relativement assez restreint eu égard à la quantité de tombes interrogées. Dans la forme des flèches de silex à appendice caudal et à ailerons, on a eu à Caranda aussi une très-belle pointe de flèche en fer à ailerons très-pointus, à douille assez allongée. Les nécropoles de Sablonnières et surtout de Caranda se relient cependant intimement et de très-près au département de la Marne, et celle de Chassemy n'est elle-même séparée que par quelques kilomètres du canton de Fismes (Marne).

Les hypothèses, d'ailleurs, ne peuvent se fonder sur des bases aussi peu solides que les deux fouilles non encore terminées de Sablonnières et de Chassemy, le cimetière de cette dernière localité n'ayant pas été, je l'ai dit, interrogé avec le soin extrême et la méthode qui président aux recherches dans le canton de Fère.

Il y aurait peut-être à établir une différence de date entre ces trois nécropoles et celles de la Marne. Ces dernières, tout en paraissant postérieures à l'usage général des armes du bronze[1], semblaient antérieures à l'introduction de la monnaie en Gaule, c'est-à-dire aux grands exodes gaulois, à l'invasion de la Grèce, au pillage du temple de Delphes, à la fondation de l'empire des Galates en Asie Mineure; tandis que les fouilles de Chassemy, non encore poussées à fond, il s'en faut de beaucoup, ont fourni des monnaies gauloises dont un spécimen figure parmi les dessins de M. Ed. Piette, de Craonne. La présence de ces médailles ne suffirait pas cependant à faire croire que toute la sépulture gauloise de Chassemy serait postérieure soit à l'influence artistique partie de Marseille et remontant vers le nord, soit au retour de quelques Gaulois envahisseurs de la Grèce et

1. M. Alex. Bertrand, conservateur en chef du musée de Saint-Germain, *Communication sur un casque sortant de la sépulture antique de Béru (Marne) en 1872.* Dans les *Mém. de la Soc. des Antiq. de France*, t. XXXVI, page 91 des rocès-verbaux, 7 avril 1875.

ÉPOQUE GAULOISE D'AVANT LA CONQUÊTE.

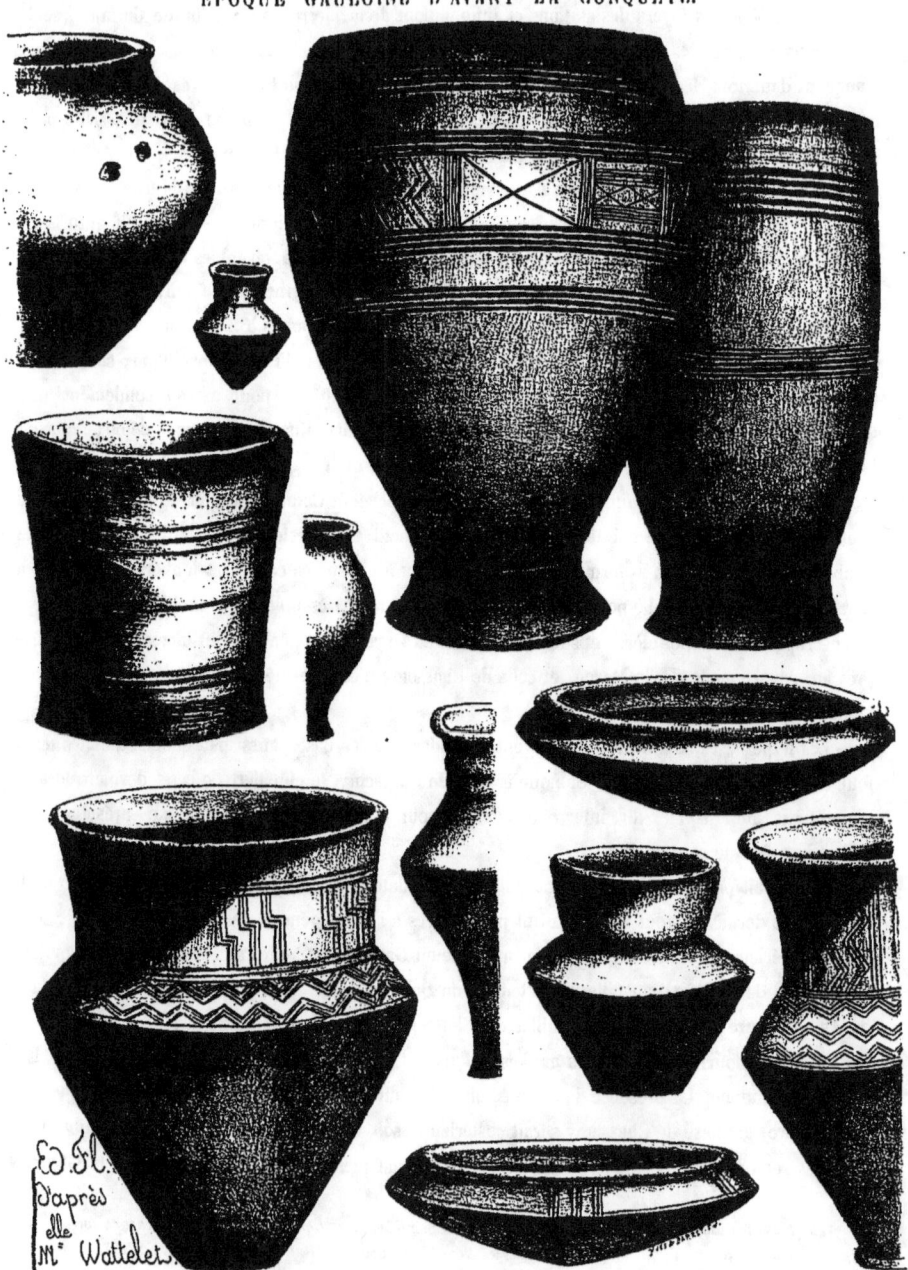

Fig. 78. — Vases gaulois de la sépulture de Chassemy.

en ayant rapporté les beaux statères d'or du trésor de Delphes pillé en 279 avant notre ère.

Quoi qu'il en soit, les dépouilles du cimetière de Chassemy, le premier dans l'ordre de dates des fouilles, appellent notre attention, et parmi elles nous sommes frappés tout d'abord par le nombre, la dimension, la variété de formes et l'ornementation qu'offrent à l'étude les belles planches[1] de l'ouvrage spécial consacré par M. Ed. Piette, de Craonne, à la sépulture de Chassemy et qui ne doit pas tarder à paraître. Je leur emprunte un certain nombre de types de ces vases (fig. 78), réunis maintenant au musée de Saint-Germain, je l'ai déjà dit. Il est très-regrettable que la nécessité de ne pas excéder les limites imposées à mon travail m'ait contraint à ne pas multiplier les gravures et les pages à consacrer à nos trois grandes sépultures gauloises d'avant la conquête. Force m'est donc de me borner à quelques exemples et à quelques détails.

En général, cette poterie, noire ou d'un brun intense, est faite de terre encore mal liée, surtout pour certains grands vaisseaux dont j'ai vu récemment les débris et les rares spécimens à Chassemy. La simple pression des doigts pouvait les écraser. On n'y reconnaît pas le travail du tour, et les plus beaux et les plus parfaits des vases de Chassemy, de Caranda et de Sablonnières, doivent avoir été moulés, ce semble, sur des formes placées intérieurement et retirées par fragments séparés, après le montage de la terre, son travail, son polissage à la main et l'application à la pointe sèche de filets mal conduits et de dessins rudimentaires pendant la rotation sur la planchette à monter, ornementation linéaire extrêmement peu variée et dont les motifs se continueront, à peu près identiques, jusqu'en pleine époque mérovingienne, après avoir eu des équivalents comme types bien longtemps auparavant, c'est-à-dire à l'âge du bronze.

Ce n'est cependant plus l'enfance de l'art du potier, mais son adolescence, et ses progrès sont sensibles dans l'ensemble. Il semble même que, dans certains de ces vases gaulois sans pied, qui ne pouvaient tenir qu'enfoncés dans le sable, calés par des trépieds, ou posés sur ces supports d'osier qu'on trouve dans les stations lacustres, il y a comme un ressouvenir lointain des plus vieux vases apodes de l'Asie, de l'Égypte qui les décorait de fleurs de lotus aux temps primitifs, de ces vases dont on retrouve le type dans l'Inde, dans les cités lacustres, en Scandinavie, en Grèce dans la famille des amphores dont l'usage et les formes élégantes passèrent des Étrusques aux Romains.

Certains vases de Chassemy ont de grandes dimensions. Des espèces de jarres sont hautes de $0^m,46$ à $0^m,47$ et de la même forme il a été recueilli, à Sablonnières, un vase équivalent, en terre épaisse, d'un brun rougeâtre très-foncé, et ayant $0^m,05$ de plus que le plus grand de Chassemy. Voici, d'ailleurs, sa description et sa taille d'après une photographie sur laquelle cette urne est réduite juste à moitié grandeur : Apode; hauteur totale, $0^m,48$; orifice large de $0^m,26$ et muni d'un mince rebord orné d'un double filet inégalement tracé à la pointe; col, hauteur $0^m,13$, et diamètre moyen $0^m,30$, ce col se rétrécissant et s'ornant aussi d'un double filet au moment où il s'unit à un talus décoré d'un dessin courant composé d'une série de triangles à trois stries, lesquels naissent d'un

1. Les plans, vases, objets divers venus de Chassemy, ont été dessinés par MM. Édouard et Amédée Piette, et lithographiés par M^{lle} Wattelet, de Soissons.

filet tracé en haut du talus large de 0m,09 et qui se rattache à la panse terminée en cône tronqué pour former la base d'assiette. A sa plus grande largeur le ventre conique a 0m,18, et 0m,14 à la base; sa largeur moyenne est donc de 0m,26 et sa hauteur de 0m,23. Ce vase rappelle, avec certaines modifications de détails, la moitié de vase et celui complet que j'ai dessinés à droite et à gauche au bas de la planche 78 consacrée à la curieuse céramique sortie de la nécropole de Chassemy. Un second grand vase de Sablonnières, en forme de gobelet, à base étroite, à pied cette fois, possède 0m,34 de hauteur totale, et, comme diamètres, 0m,29 à l'orifice, 0m,19 à l'endroit où il commence à s'effiler, 0m,116 à celui où il se renfle en base large de 0m,13. Tout près de l'orifice, il se décore d'un triple filet circulaire et, au-dessous, d'un double zigzag à trois stries raccordées à angles droits. Ce grand gobelet a sans doute été présenté à la cuisson lorsqu'il était encore trop frais, car sa partie

 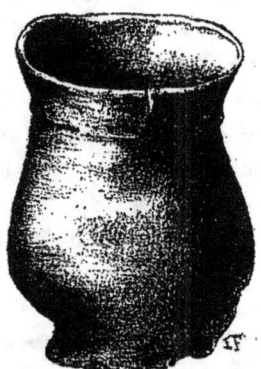

Fig. 79. — Vases gaulois de Caranda.

supérieure est sensiblement déformée, aplatie, et les lignes en creux du cordon et des zigzags ont suivi ce mouvement de dépression irrégulière.

Un troisième vase, apode, décoré à la panse d'un filet double et enfantant une série de triangles qui montent jusqu'au goulot, est haut de 0m,22, large à l'orifice de 0m,20, de 0m,32 à la panse, et seulement de 0m,10 à la base. Il ressemble, à part son décor, à la moitié de vase renflé que j'ai dessinée en haut de ma figure 78; le vase de Sablonnières cependant se gonfle plus brusquement par une ligne moins allongée et moins ronde que sur celui de Chassemy.

En résumé, on peut accepter comme d'excellents types de la poterie gauloise ces trois vases de Sablonnières, cette sépulture qui voudrait, au point de vue spécial qui nous occupe en ce moment, être étudiée plus à fond.

Caranda a offert aux recherches de MM. Moreau un nombre considérable de vases très-grossiers de forme et qui ne s'ornent d'aucun décor. Petits, mal tournés (fig. 79), ils doivent avoir un très grand âge. Un grand vase de Caranda aussi, une espèce de jarre, affecte la plus originale des décorations : autour de sa panse se voient une grande quantité de pointes, d'aspé-

rités très-aiguës sur cinq lignes ou étages qui se relient au rebord faisant pied. Un hérisson qui court un danger n'est pas plus complétement entouré de ses dards menaçants.

La curiosité publique a été vivement excitée par un détail très-important de la partie préhistorique de l'exposition de Reims. Parmi la grande quantité de débris gaulois appartenant à M. Morel, de Châlons-sur-Marne, on remarquait surtout, sous le titre de *Découverte de Somme-Bionne* (Marne), les débris d'un char sorti de la fouille de cette sépulture, et sur lequel on avait trouvé la tête d'un guerrier, son épée, son couteau, ses lances de fer, un anneau d'or, un vase à contenir du vin et dit *œnochoé*, les mors d'un cheval, son harnais orné d'anneaux, de phalères, de boutons, etc. Du char lui-même on voyait là les bandes en fer ou cercles des roues, des fragments d'essieux et de timons, des pitons, clous, clavettes, attaches, etc, etc. M. Fourdrignier, de Suippes, exposait aussi les débris d'un second char trouvé encore dans une sépulture gauloise de la Marne, cercles et moyeux de roues, essieu, phalères d'un beau dessin, etc.

Il manquait à l'exposition de Reims les débris de deux autres chars, gaulois aussi, et tout aussi authentiques, dont l'un avait été trouvé, il y a déjà plus de huit ans, dans la sépulture de Chassemy, et dont le second est sorti, il y a quelques mois à peine, de la nécropole de Sablonnières. Le char sur ou sous lequel avait été déposé, soit assis, soit couché, le corps du Gaulois de Chassemy, était de bois et a laissé quelques débris semblables à ceux des véhicules mortuaires de la Marne. Les ornements du harnais du cheval (fig. 80) sont surtout à citer, parce que leur valeur métallique et artistique indique un personnage important et une rare habileté chez l'ouvrier, par conséquent une époque qu'on est trop porté à tenir pour barbare et inculte. Ces ornements et pièces de harnais, phalères, plaques tournées et ciselées, anneaux divers, tous objets plus nombreux que ceux de ma figure 80, étaient coulés en bronze et dorés. Malgré l'oxydation, la dorure avait conservé un vif éclat par places. Le cheval auquel appartenait ce riche harnais avait sans doute été égorgé, immolé auprès du corps de son maître, car son squelette fut retrouvé entier dans la tombe. Ses pieds n'étaient pas ferrés. La figure 48, *plan de la sépulture de Chassemy,* montre l'emplacement de la fosse du char dans un centre à peu près gaulois; car les fosses A, C, D, H, K contenaient : A, un torque en fer; C, D, chacune un mort avec son sabre ; H, un mort avec torque; K, un mort avec un torque creux [1].

A Sablonnières, le mort du char trouvé, au lieu d'être un puissant seigneur, faisait partie sans doute des classes inférieures, ou n'était qu'un simple soldat, car toutes les pièces du harnais de son cheval sont forgées en fer. Un fragment d'une bande de roue est sorti de sa tombe, avec un mors brisé, un fer de lance, un couteau et les trois grands vases de terre foncée que j'ai décrits plus haut d'après leur photographie. A l'absence complète de tout fragment de l'essieu de bois, on a pensé [2] que le char devait être de confection très-légère, et même d'osier peut-être,

1. M. Ed. Piette, légende du plan de la sépulture de Chassemy (fig. 48). — 2. M. Mazard, *Note sur l'inhumation d'un Gaulois sur son char à Sablonnières,* dans *les Matériaux pour l'histoire primitive de l'Homme,* 2ᵉ série, t. VII, livraison de juin et juillet 1876.

ce qui pourrait ne pas être de toute exactitude, le sol siliceux de Sablonnières étant éminemment destructeur des bois, ossements et matières organiques.

L'époque gauloise et celle du bronze possèdent en commun les torques de bronze, soit lisses, soit tordus en spirales, certains ciselés avec un certain art, larges à y passer la tête, ou étroits et alors ouverts et faisant ressort pour se placer autour du cou, les deux extrémités du torque étant fermées de bourrelets ornementés, ou se réunissant à l'aide de deux crochets. Des bracelets, des anneaux, Sablonnières, Chassemy en ont fourni de nombreux et de fort beaux ; la collection des torques de bronze et de fer sortis de la sépulture gauloise de Caranda est des plus remarquables. Il en est aussi venu de plusieurs autres localités du département, mais dans des conditions restées inconnues. On a trouvé un torque magnifique en déplaçant, il y a une quinzaine d'années et sur le terroir de Pontarcy, des grès exploités en carrière auprès du village et qui couvraient probablement une sépulture gauloise.

C'est à peu près ici que nous prononcerons pour la dernière fois ce mot : sépulture gauloise. Pour en achever l'étude et en compléter les détails, il est nécessaire de dire, au moins pour la nécropole de Chassemy, que les Gaulois y inhumèrent leurs morts sans les brûler, comme l'avaient fait les hommes de l'âge du bronze. Les corps y étaient étendus horizontalement, les deux jambes l'une contre l'autre et les deux bras aux côtés. La bouche était toujours fermée. Les vases étaient placés à la tête, parfois aux côtés avec les armes, parfois aux pieds, mais ne contenaient jamais ni cendres ni ossements calcinés. Quand on trouvait à Chassemy des sépultures à ustion, le vase était toujours de forme gallo-romaine. Les renseignements sur Caranda et Sablonnières sont concordants. N'a-t-on pas, d'ailleurs, comme exemples probants, les deux inhumations couchées des chars de Sablonnières et de Chassemy ?

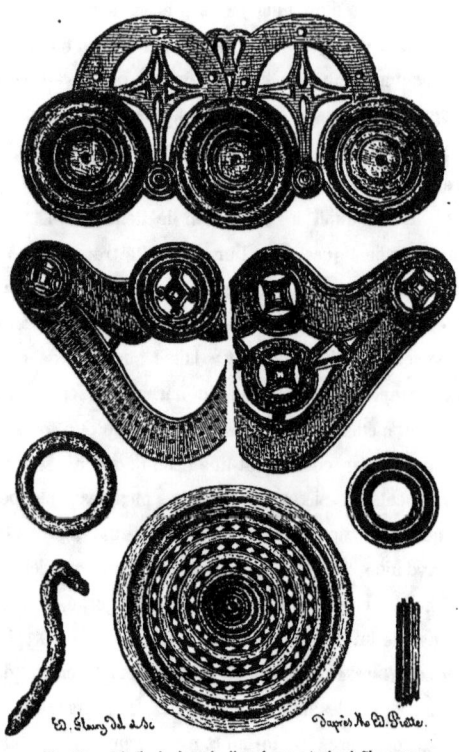

Fig. 80. — Détails du harnais d'un char mortuaire à Chassemy.

A qui des Gaulois ou des Gallo-Romains faut-il attribuer ces meules à moudre le grain, trop nombreuses et trop connues pour qu'il soit nécessaire de les dessiner et décrire, et qui, composées

d'un réceptacle creux et d'une pierre ronde percée d'un trou carré pour l'emmanchement du levier, sont taillées dans l'oolithe milliaire des cantons d'Aubenton et d'Hirson, cette pierre formée de grains de quartz noyés dans un ciment sphatique, et que, en traitant du camp-refuge de Maquenoise (page 60), j'ai signalée déjà sous le nom de *pierre à grains de sel* et de *pierre des Sarrasins*. Les Gaulois, pourvus d'outils de fer, ont pu forer et tourner ces moulins primitifs aussi bien que les Romains, puisque les préhistoriques avaient bien taillé des haches dans cette même pierre d'oolithe. Il est bon d'ajouter, pour rester vrai, que l'archéologie attribue spécialement à l'époque gallo-romaine ces petites meules de pierre dure que seul le soldat légionnaire aurait, dit-on, emportées pour moudre à la main le grain nécessaire à sa consommation quotidienne en campagne.

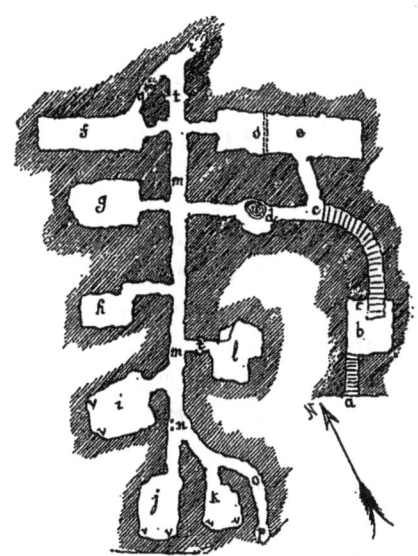

Fig. 81. — Plan d'une cave de guerre à Beauvois.

On n'est pas plus d'accord sur la date et l'origine de ces souterrains si nombreux que possèdent l'Amiennois, le Beauvaisis, l'Artois, le Cambrésis et spécialement le Vermandois, qui comprend le pays de Péronne, Ham et Saint-Quentin. Dans tous les départements qui composent ces anciennes provinces du nord de la France, un grand nombre de villages possèdent de ces souterrains qui se composent tous[1] d'une ou de plusieurs allées droites ou tortueuses, larges environ de deux mètres, hautes d'autant et bordées à droite et à gauche par des cellules pratiquées dans la craie qui forme le sous-sol, surtout dans l'arrondissement de Saint-Quentin. Suivant les localités, on les nomme *forts, caves, douves, carrières, muches*, mot picard qui veut dire cachette, souterrain[2]. Dans l'arrondissement de Saint-Quentin, ces souterrains s'appellent *caves de guerre*. Je donne (fig. 81) le plan d'une cave de guerre trouvée, en 1872, dans une auberge de Beauvois (canton de Vermand). C'est un excellent type de ces vieilles excavations creusées de main d'homme. En A se voit la descente, en B une première cave creusée dans l'argile. C est un escalier taillé aussi dans la terre et conduisant aux souterrains. D, D, puits. E, F, G, H, I, J, K, L, chambres. M, allée principale. Aux points marqués N se voient deux cheminées ou trous probablement pour l'aération. O, montée en pente douce. P, puits effondré.

1. M. Bouthors. *Cryptes de Picardie* dans le vol. II des *Bulletins de la soc. des Antiq. de Picardie*. — 2. M. l'abbé Corblet, *Glossaire du patois picard*. On appelle, en rouchi ou patois de Valenciennes, *Muche-tin-pot* la cachette où l'on enferme la bière passée en fraude.

Q, éboulement. R, autre éboulement interrompant la communication avec des galeries qu'on n'a pas recherchées. S, traces d'ancienne fermeture. T, T, rainures dans les parois probablement pour une clôture. V, V, traces de scellements de bacs ou râteliers pour les bestiaux [1].

Tout ce souterrain est taillé à vif en pleine craie, à part les escaliers et la cave B.

On peut dès l'abord affirmer que cette cave de guerre et celles qui sont taillées dans le même type n'ont pu servir de demeure dans le sens absolu de ce mot. Humide à l'excès, la craie n'était point un milieu habitable d'une façon permanente comme le tuf siliceux des Creuttes du Laonnois et des Boves du Soissonnais; bêtes et gens y fussent rapidement devenus perclus et rhumatismés. Ce n'est donc pas là encore qu'il faut chercher les demeures des préhistoriques de l'arrondissement de Saint-Quentin. Cependant il est certain qu'on y a bien souvent et depuis longtemps cherché un refuge, qu'on s'y est caché et *muché*. Quelles populations ont creusé ces puits, ces chambres, ces fours, ces traces de solives, de portes et de râteliers? On a beaucoup varié sur la solution à donner à ce nouveau problème. Comme dans une grotte de Nogent-les-Vierges (Oise) on a trouvé, en 1817, des haches polies dites encore *celtiques* il n'y a pas plus de vingt ans, comme on a recueilli des vases d'apparence gauloise dans un souterrain de Laversine (Oise), on a avancé qu'il fallait attribuer le percement de ces caves ou *muches* soit aux Celtes, soit aux Gaulois. D'autres y ont vu des catacombes où nos premiers chrétiens se réfugiaient pendant les persécutions romaines, et aux chrétiens auraient succédé les populations gallo-romaines, lorsque les Francs, puis les Huns envahirent si souvent cette contrée si mal protégée. L'abbé Lebœuf, dans une dissertation datée de 1755, croit à des refuges creusés aux ixe et xe siècles, lors des invasions normandes. L'opinion la plus répandue paraît admettre des dates plus récentes encore, par exemple les xive et xve siècles aux temps de la guerre de Cent ans. Les *muches* picardes, dit-on enfin, auraient pu être forées pendant les guerres de religion ou des deux minorités du xviie siècle. A part la dernière solution, toutes ces hypothèses sont acceptables; mais rien de sérieux et de définitif n'ayant encore été trouvé pour ou contre, la question reste entière et ne paraît pas devoir être tranchée de sitôt par des preuves scientifiques, car la nécessité, toujours la même et pour toutes les civilisations, d'aller y chercher un refuge en temps de troubles et de danger, a fait disparaître tout document et tout indice archéologique.

Ces documents et indices archéologiques ne nous fournissent pas toujours, il est vrai, des dates ne laissant plus de place à la discussion. Appartient-il aux Gaulois d'avant la conquête ou aux Gallo-Romains conquis et ayant conservé leur vieux culte et leur vieil art enfantin, ce quatricéphale taillé dans une pierre cubique (fig. 82) grossièrement sculptée et qui provient des premières fouilles tentées à Nizy-le-Comte (canton de Sissonne) en 1852 ou 1853? Sur une face, une figure de quelque relief se laisse facilement deviner, tandis que les trois autres côtés sont à peine égratignés et dessinent des figures seulement indiquées par un trait peu profond. L'art gallo-romain

[1]. Plan et légende dans *le Vermandois*, t. Ier, p. 735. 1873.

n'a pu rien faire d'aussi incorrect et d'aussi rudimentaire, ou bien il faudrait croire à l'œuvre et à l'outil du paysan le plus étranger aux arts du dessin, ce qui serait bien possible. Cette pierre cubique a 17 centimètres de hauteur et 14 de largeur. Tous ceux qui ont aperçu ce petit bloc au musée de Laon ont cru à une idole gauloise d'avant la conquête, bien que nul n'ait pu donner le nom de cette quatrinité, si tant est que ce soit là la représentation d'une divinité. Que sont, d'ailleurs, le tricéphale de La Malmaison du canton de Sissonne aussi, dont nous aurons bientôt l'occasion de parler, et les cinq que nous présentaient les collections gallo-romaines de M. Duquesnel, de Reims, à l'exposition récente de cette ville et sous cette désignation peu fertile en renseignements : « N° 589, cinq pierres sculptées, représentant une divinité tricéphale non « encore déterminée (époque gauloise) » ? Que représentent définitivement ces monnaies gauloises à deux et à trois têtes qui vont apparaître dans un moment?

Fig. 82. — Quatricéphale de Nizy-le-Comte.

De la religion des Gaulois d'avant la conquête nous savons aussi peu de choses. On connaît le vieil Hu le fort, l'Hésus des Romains, prétend-on, qui aurait établi en Gaule la puissance presbytérale des druides, le Theutatès auquel on immolait des victimes humaines, le Bélenn ou Bélénus qui semble équivaloir à l'Apollon des Grecs. Chaque contrée, chaque canton, chaque localité paraît avoir eu ses divinités topiques qui lui appartenaient en propre et exclusivement. Nous rencontrerons bientôt, et entre autres, une déesse Camiorix adorée et connue seulement à Soissons, et elle ne peut être que gauloise. On sait que les druides n'élevaient pas de temple dans les cités et cachaient leurs dieux ou fétiches et leurs mystères sous l'ombre des grands bois, dans les grottes des rochers. Les traditions antiques conservées par nos vieux annalistes locaux veulent qu'il y ait eu des colléges de druides à Droizy (canton d'Oulchy), dans un endroit non déterminé, et à Taux (aussi canton d'Oulchy), sur le Mont-Dion si voisin d'une immense table de grès dominant le village et qui pourrait bien être un ancien dolmen dont les cavités sont habitées aujourd'hui. Un semblable collége aurait aussi été fondé à Soissons, suivant d'anciennes légendes conservées par l'histoire. Les vieux annalistes laonnois prétendaient de même qu'un chapitre de chanoines, créé par saint Remy pour desservir une petite église placée sous l'invocation de Notre-Dame et qui n'a laissé ni traces ni souvenir, avait succédé à un collége de druides établi à Laon douze cent cinquante ans avant J.-C.

Les traces authentiques de la puissance temporelle et laïque chez les Gaulois sont mieux conservées dans les médailles et monnaies qui sont sorties en si grande abondance de nos cinq arrondissements, non pas qu'il faille leur en attribuer la fabrication au même titre et avec autant

de sécurité que la provenance. Des médailles venues de l'arrondissement de Saint-Quentin, de Vermand, Holnon et Marcy (fig. 83), pour n'en citer que quelques-unes, permettent d'affirmer à peu près sûrement que les trois de Vermand et celle d'Holnon, qui montrent à la face l'une un lion, les autres un cheval en liberté, appartiennent aux temps de l'indépendance, ou tout au moins à des chefs des Gaulois coalisés contre César, le cheval libre et au galop, le lion, l'aigle aux ailes éployées, le sanglier seul ou accompagné, formant sur ces monnaies autant de signes de liberté, de même que l'œil de profil qu'on croit symboliser le soleil et qu'on voit à l'avers et sous le mot Lucotio de la première des médailles recueillies à Vermand. Une semblable médaille d'or, trouvée à Laon vers 1849, portait aussi le cheval galopant à gauche sous le mot Viotio, et présentait le même œil de profil sous le même mot Lucotio qu'on tint pour être le nom gaulois de Paris, *Lutetia* dans César, *Lucototia* suivant Strabon, et *Lucotetia* d'après Ptolémée. Le mot Viro, au-dessus du cheval galopant à gauche et en liberté à la face de la seconde médaille de Vermand,

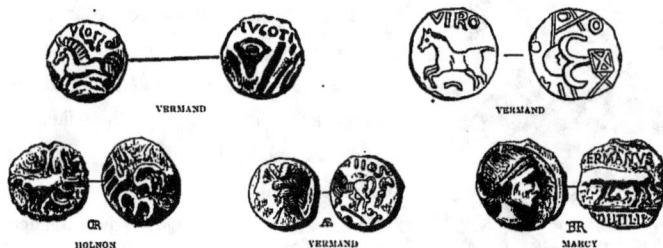

Fig. 83. — Monnaies gauloises de l'arrondissement de Saint-Quentin.

forme-t-il, comme certains l'ont pensé, le commencement du nom des Véromanduens, *Viromandui*, ou le nom d'un chef gaulois ainsi que d'autres l'affirment? Une grande incertitude règne à cet égard parmi les savants en numismatique.

Du camp-refuge et soi-disant romain de Pommiers (v. fig. 18 et 24, et pages 54 et 55) il est venu un assez grand nombre de médailles gauloises dont deux bicéphaliques et plusieurs montrent à l'avers le cheval galopant en liberté, symbole de l'indépendance. L'une d'elles présente à la face un visage d'homme voyant à gauche, et au revers un cheval dessiné, galopant une aile au dos et la queue relevée par un mouvement violent; sous ses pieds est la légende inexpliquée Cricirv, mais non à l'envers comme sur une médaille n° 1 de la planche 101 de *l'Art gaulois, ou les Gaulois d'après leurs médaillons*, de M. Hucher qui attribue le cheval Pégase aux Parisiens, tandis que la légende *Cricirv* appartiendrait ou aux Meldes (Gaulois de Meaux), ou aux Bellovaques (Gaulois du Beauvaisis), ce qui expliquerait la présence de cette monnaie au camp-refuge ou oppide de Pommiers par les relations d'un voisinage immédiat, les types au Pégase et au mot Cricirv étant contemporains des médailles à l'œil de profil et au nom Lucotio, et fabriquées, suivant tous les numismates, à une époque qui aurait précédé de très-près la conquête.

L'arrondissement de Soissons a encore fourni d'autres médailles gauloises, à Soissons même, par exemple, mais notamment à Bazoches trop considéré jusqu'ici comme un emplacement spécial aux Romains. Un cheval libre galopant à gauche, attribué aux Turons, y serait un indice d'antériorité à la conquête, tandis qu'une médaille tricéphalique des Rèmes, dont le terroir finit à quelques pas de Bazoches, serait un symbole de la division ethnographique de la Gaule juste au moment de la guerre conduite par César, si l'on admet, ce qui est vraisemblable, que les trois têtes de femmes accolées à gauche représentent les trois Gaules indiquées par le grand conquérant au début de ses *Commentaires* : « *Gallia est omnis divisa in tres partes*[1]. », et par Strabon lui-même[2], c'est-à-dire l'*Aquitania*, la *Celtica* et la *Belgica*, division administrative qui, remaniée par Auguste l'an 727 de Rome ou vingt-sept ans avant J.-C., remplaça les trois anciennes provinces par les quatre qui sont : la *Narbonensis*, l'*Aquitania*, la *Lugdunensis* et la *Belgica* d'avant la conquête. Bazoches fournit

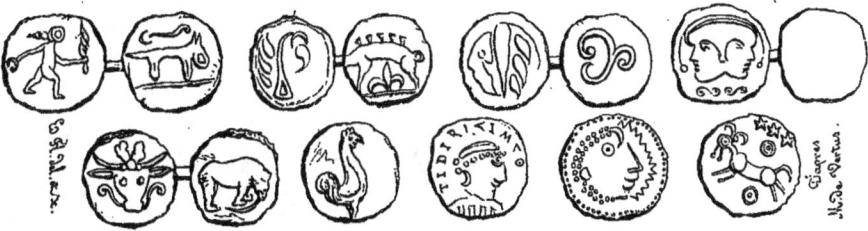

Fig. 81. — Médailles gauloises de l'arrondissement de Château-Thierry.

encore une monnaie des Sénons (gens du pays de Sens), montrant au revers un lion et un sanglier affrontés, et à la face deux renards affrontés également.

De l'arrondissement de Château-Thierry et des bords de la Marne, il est venu aussi quelques très-anciennes monnaies gauloises fort intéressantes (fig. 84). L'une représente un Gaulois courant un torque dans une main, une torche (?) dans l'autre; la seconde, une tête fruste et à l'avers le sanglier connu ; une autre, un bicéphale ou peut-être même un tricéphale, ou Dieu, ou symbole de la confédération des trois Gaules; une quatrième, à la face une tête de bœuf et à l'avers l'ours des Helvètes. Quatre revers curieux portent un coq, une tête avec un nom qu'on croit être *Tidiria*... le reste illisible, une tête d'homme de style archaïque et qu'on attribue aux Suessions, enfin le cheval d'une monnaie de Galba, roi de Soissons au temps de la conquête[3].

C'est le livre savant de M. Hucher, *l'Art gaulois* déjà cité un peu plus haut, qui m'a fourni les plus intéressantes de toutes ces médailles d'abord comme époque, comme art ensuite, enfin comme ensemble. Ce sont trois monnaies frappées (fig. 85) au nom de Divitiac, ce fameux roi des Suessions qui envahit et conquit la Grande-Bretagne, environ cinquante ans avant l'arrivée de César chez les Belges confédérés. Divitiac, qui, suivant l'expression de César, était le plus puissant chef de toute la

1. *Bell. gall.*, t. Ier. — 2. Strab., liv. IV. — 3. M. de Vertus. *Annales de la Soc. arch. de Château-Thierry*, 1872, p. 161. Mémoire accompagné de dessins qui ont fourni les types de la figure 84.

ÉPOQUE GAULOISE.

Gaule, avait étendu sa domination sur la plupart des Belges du voisinage et régnait évidemment sur les Parises, puisque ces trois médailles ou monnaies de la figure 85 furent recueillies dans la Seine dont les habitants avaient quitté les bords pour le suivre dans la Grande-Bretagne où le géographe Ptolémée constatait leurs traces de son temps.

C'est depuis peu de temps, c'est-à-dire environ depuis 1850, qu'on connaît les médailles au nom de Divitiac, et c'est le dragage régulier du lit de la Seine qui les a mises au jour assez fréquemment pour qu'elles ne soient plus rares et puissent présenter trois types différents[1]. Ces trois pièces sont en bronze, du diamètre de 0m,015; la première est du poids de 5gr,05, la seconde de 3gr,75, la troisième de 3gr,15; c'est dire que la première est frappée sur un flanc coulé plus épais que les deux autres. Mes gravures, de bien moindre dimension que les dessins de M. Hucher, ont 0m,045 de diamètre, par conséquent sont trois fois plus grandes que les monnaies originales et permettent d'étudier tous leurs détails. Il est évident que la médaille gravée en haut de la figure 85 est plus ancienne et moins parfaite que les deux autres. Les têtes de profil à gauche sont

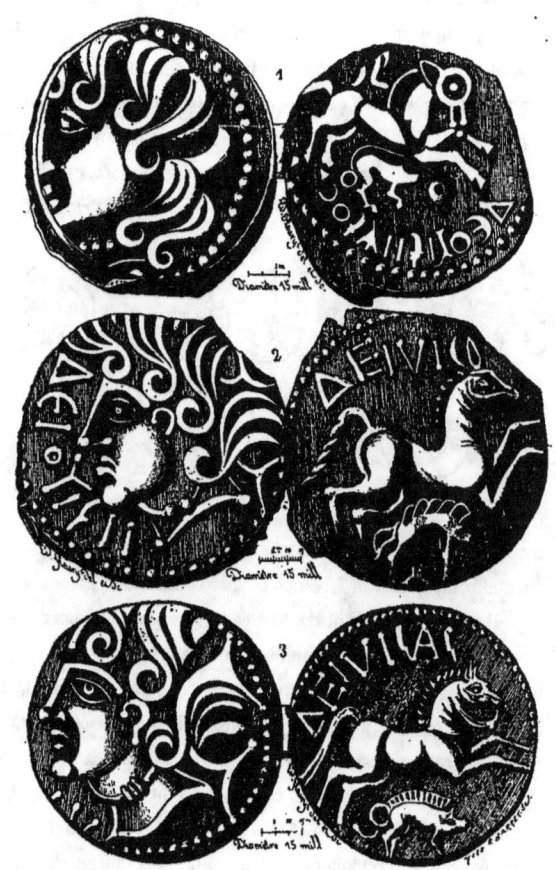

Fig. 85. — Trois médailles de Divitiac, roi des Suessions.

à peu près équivalentes comme art et dessin; mais la légende et le cheval du revers de la première sont d'un faire sauvage et brutal, si on les compare aux pièces qui meublent les champs des revers des deux autres.

1. Ces détails et ceux qui vont suivre sont dus au livre de M. Hucher, *l'Art gaulois d'après les médailles*, pages 40 et 41, planche 12, n°s 1 et 2, et planche 66, n° 1.

Le premier type présente au droit et dans un cadre de perles une tête de profil régulier, imitée des têtes de monnaies grecques, et à cheveux divisés en mèches frisées. La tête n'est pas au milieu du flanc sur lequel la matrice n'a pas mordu à gauche. Elle porte un torque au cou, comme les deux autres. Au revers un cheval, conduit par deux lignes simulant un cavalier, surmonte le sanglier de l'indépendance et au-devant duquel se voit un annelet ou besan. Dans un décor perlé se lit à l'envers, et écrit en caractères grecs, le nom DEOVITIATOC, la désinence étant essentiellement gauloise. Sur un second exemplaire du même type on lisait seulement le commencement du nom DEIOVTIA, un I ayant été ajouté à la première syllabe, et un autre I ayant été retranché à la seconde.

Le deuxième type montre à la face et à gauche le nom écrit en lettres grecques DEIOVITII et au revers le cheval galopant sous le nom modifié DEIVICO. Le troisième a sous la figure à gauche

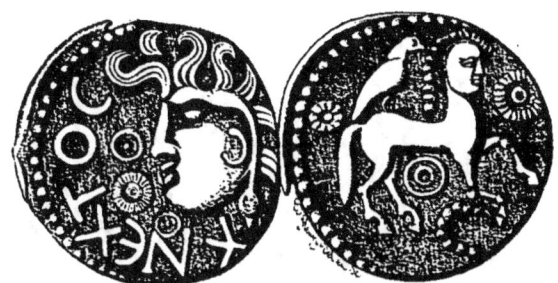

Fig. 86. — Médaille des Vénectes.

comme des traces de caractères, et au revers le cheval cette fois bridé et courant sous le nom écrit ou DEIVITAT ou DEIVICAC, tous ces noms répondant, d'ailleurs et dans leur variété, au nom latin de *Diviacus, Divitiacum* à l'accusatif dans César. Les deux derniers types n'ont plus l'annelet qui sur le premier précédait le sanglier.

Tout d'abord on avait attribué ces monnaies à Diviciac, vergobret des Éduens et frère de Domnorix ; mais M. de Saulcy, si compétent en numismatique gauloise, restitue ces types, en se fondant sur leur trouvaille exclusivement dans le lit de la Seine, au roi des Suessions et probablement, on peut dire évidemment, des Parises, à ce Diviciac dont César célèbre la puissance en ces termes bons à recueillir dans un livre consacré comme celui-ci tout à l'honneur du département de l'Aisne : « ... *Suessiones suos esse finitimos, latissimos feracissimosque agros possidere; apud eos*
« *fuisse regem, nostra etiam memoria, Divitiacum, totius Galliæ potentissimum, qui quum magnæ*
« *partis harum regionum, tum etiam Britanniæ imperium obtinuerit...* Les Suessions touchaient à
« leurs confins (aux Rèmes), et possédaient des terres très-étendues et très-fertiles. Ils eurent, à
« notre souvenir (ou peut-être : à notre époque), un roi du nom de Diviciac, qui fut le plus puis-
« sant de toute la Gaule et qui soumit à son empire aussi bien une grande partie de ces régions (la
« Belgique) que la Grande-Bretagne. »

C'est encore à M. Hucher et à son livre que j'emprunte une très-curieuse et rare médaille (fig. 86) qui intéresse essentiellement nos contrées. Dans le chapitre que je consacrerai à l'ère gallo-romaine, je donnerai quelques détails sur une pierre inscrite qui, trouvée à Nizy-le-Comte, fournit le signal des fouilles productives poursuivies pendant plus de cinq ans dans cette localité si riche en témoignages du plus bel art romain. Telle est la lecture de cette inscription dont je donne ici la repro-duction : « *Numini Augusti, deo Apollini, pago Vennecti, proscœnium Lucius Magius Secundus dono « de suo dedit.* A la divinité d'Auguste, au dieu Apollon, Lucius Magius Secundus a donné ce « proscœnium construit à ses frais. » Ayant à revenir sur cette pierre votive, pour l'instant je me contente de faire remarquer que cette inscription fait apparaître pour la première fois un *pagus* in-connu à l'histoire à la fois générale et locale, à côté des districts ou subdivisions secondaires qui se nomment *Pagi* : *Laudunensis* (le Laonnois), *Portianus* (le Portien), *Suessionicus* (le Soissonnois),

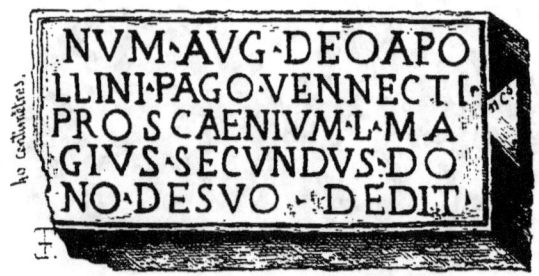

Fig. 87. — La pierre votive de Nizy-le-Comte.

Urcisus ou *Orcensis* (l'Orxois), *Tardanensis* (le Tardenois), *Vadisus* (le Valois), *Noviomensis* (le Noyonnais), *Veromanduensis* (le Vermandois), etc., sans parler de ceux du pays des Rèmes. Comment se composait ce *Pagus Vennectis* ou *Vennectiensis* si inopinément révélé? Quelles étaient son importance, son étendue et ses limites, celles-ci devant toucher, mais où ? à celles du Portien, du Rémois, du Laonnois et peut-être de la Thiérache? Ce qu'il y a de certain, c'est qu'en même temps que la trouvaille de cette pierre on signalait, en 1851, celle à Nizy-le Comte de deux médailles gauloises : la première en bronze et connue d'un chef rème, *Atisios*, tête à gauche, avec un lion et un dauphin superposés ; la seconde, anépigraphe, en potin, personnage courant à droite, cheveux flottants, une lance dans une main, une couronne dans l'autre, et au revers un cheval au galop, médaille qu'on rencontre assez souvent dans les environs à la fois de Reims et de Laon, ce qui prouve que le *Pagus Vennectiensis* était voisin de ces contrées et en rapports directs avec elles.

Or la médaille de la figure 86, que M. Hucher déclare être une des plus anciennes monnaies à légende et à cheval androcéphale qui existent, porte en caractères grecs le nom de VENEXTOC (V.E. réunis dans une abréviation), qui, lu d'abord VENET par M. Duchalais[1] sur un exemplaire proba-

1. *Description des méd. gaul. de la Bibl. royale de Paris*, 1846.

blement incomplet, a été définitivement lu VENEXTOC par M. de Saulcy[1]. Ces médailles, trouvées dans le lit de la Seine à Paris, ont quelque temps passé pour présenter un nom d'homme, d'un chef des Parises ; d'autres y voient l'ethnique du *pagus* des *Vennecti* ou Vénectes, comme on a vu le nom d'un pagus dans le vm d'une médaille de Vermand, et non le nom d'un homme. Il semble que ce soit cette dernière explication qui doive en définitive être adoptée sans donner prétexte à l'accusation de sortir de la vraisemblance.

La face et la légende s'accompagnent des annelets si fréquents dans les monnaies des Meldes, et on les retrouve aussi au revers autour du cheval androcéphale antique qui porte un oiseau sur sa croupe.

De Galba, roi de Soissons, successeur de Divitiac et qui combattit contre César, on a aussi des monnaies sur lesquelles reparaît (fig. 84, monnaies gauloises de Château-Thierry) le cheval incorrect et à tête rudimentaire qu'on remarque sur le premier type des médailles de Divitiac (fig. 85). Elles portent en lettres grecques le nom CALOVA et le mot MAV inexpliqué, sur un exemplaire trouvé à Château-Portien et appartenant à M. Bretagne, membre honoraire de la Société académique de Laon[2].

Cette médaille de Galba sert de transition toute naturelle et intime entre les époques gauloise d'avant la conquête et gallo-romaine.

En résumé, ces renseignements et détails, pour si incomplets qu'on les tienne et qu'ils soient réellement, suffisent pour affirmer que les Gaulois d'avant la conquête ne sont pas ces sauvages que certains historiens nous dépeignent habitant les bois où leur vie s'écoule dans une barbarie complète et sans relation aucune avec la civilisation et les arts du temps. Les révélations de nos grandes sépultures donnent un démenti à ces assertions. La contrée, celle qui nous occupe plus spécialement, était très-peuplée d'hommes et de villes, et fertile alors comme aujourd'hui, « *latissimos feracissimosque agros possidere,* » c'est l'ennemi qui l'atteste ; ses guerriers possédaient des armes d'airain et de fer doré ; ses nécropoles étaient remplies de vases à formes perfectionnées ; certaines de ses médailles présentaient des tendances sérieuses vers l'art, si d'autres sont brutales et inexpérimentées ; des torques, colliers et anneaux sont ciselés avec goût. En un mot, la civilisation gauloise est en sensible progrès au moment où les conquérants vont apparaître et précipiter, violemment sans doute, ce progrès et ces tendances à plus de progrès encore. En ce moment de crise, il y a longtemps, quoi qu'on en dise, que les instruments et armes de silex sont abandonnés et tout à fait inconnus, même méconnus. Si on les retrouve aujourd'hui en plein camp-refuge de Saint-Thomas, ce n'est pas qu'ils y aient été abandonnés ou perdus par des cohortes de gaulois auxiliaires que les Romains auraient pris à leur solde, comme on l'a dit ; c'est que là et jadis avaient vécu dans les Creuttes les tribus préhistoriques aux temps archaïques. En terminant ce chapitre, il était bon de poser solidement ces faits inattaquables aujourd'hui et reposant sur des bases solides qu'on ne déplacera plus.

1. *Rev. numis.*, 1858, p. 137-146. — 2. Lettre de M. Bretagne publiée dans la *Rev. numis.*, 1854, p. 143.

IV

ÉPOQUE GALLO-ROMAINE

Nous nous établissons enfin sur un terrain plus connu parce qu'il a été plus et mieux exploré. Le domaine des hypothèses se rétrécit sensiblement, au moins quant à ce qui regarde l'archéologie, car, à part le grand fait de la conquête de la Gaule belgique par César, et l'épisode du passage d'Auguste dans le Soissonnais, l'histoire de nos contrées pendant la longue période qu'on est convenu d'appeler gallo-romaine est encore toute à trouver et à faire. A ce dernier point de vue, nous ne sommes guère plus avancés qu'au moment où j'écrivais en 1852 mes premiers rapports sur la découverte de Nizy-le-Comte. J'y constatais que nos notions sur la géographie locale étaient très-incomplètes; que nous ne connaissions pas les limites exactes de nos *pagi*, pas même tous leurs noms, pas un seul des douze oppides que César attribue à la *Civitas* des Suessions : « *Oppida habuere* « *numero XII.* » On en est toujours réduit à penser avec l'abbé Lebœuf que, « comme il y a dans « le Soissonnais un grand nombre de montagnes d'une figure semblable à celle de Noyan et de « Bièvres, on peut se persuader sans difficulté que ç'a été sur quelques-unes d'entre elles qu'ont « été bâties les autres villes soissonnaises subordonnées à Noyan. » Comme au dernier siècle, on discute encore et l'on discutera longtemps sur les vrais emplacements des fameux et introuvables *Noviodunum* et *Bibrax* de César, que l'abbé Lebœuf plaçait sur les escarpements de Noyant et de Bièvres, et à propos desquels tant de mémoires ont été écrits, tant de suppositions ont été risquées, tant de flots d'encre et de bile ont été répandus en pure perte. Ces sphynx d'une géographie fantastique ne livreront jamais, du haut de leurs acropoles, la solution définitive de ces deux énigmes.

Les hommes de la Belgique, nous ne les connaissons pas mieux, à part les deux brenns Divitiac et Galba auxquels les *Commentaires* accordent quelques mots flatteurs. Les faits historiques de détail n'existent pas. On ne possède sur le caractère des populations nombreuses, intelligentes, laborieuses de la contrée que de rares renseignements fournis par les écrivains de la conquête, c'est-à-dire par des hommes qui ont obéi malgré eux à l'esprit d'hostilité et de dénigrement systématique.

N'ayant point à écrire un chapitre d'histoire, je me borne à enregistrer, tout en la regrettant, cette pénurie de documents sur les faits qui marquèrent nos premières annales. Pour notre science moderne, le conflit systématiquement cherché et voulu qui s'éleva entre les Romains et les Belges, le passage de l'Aisne par César, la défaite des confédérés belges et suessions, la reddition de Soissons, la conquête et bientôt la pacification de tout le pays, sa prise de possession complète, constituent donc des faits accomplis, dont je n'ai pas à traiter et que je dois me borner à constater. C'est un immense événement politique, c'est vrai; mais c'est aussi un immense événement au point de vue de la civilisation et de l'art, — l'on ne s'occupe point ici de politique, — auxquels seuls il faut s'intéresser à cette heure. La Belgique est devenue romaine dans le sens absolu du mot. Les mœurs s'y adoucissent. Des villes, des palais, des théâtres, des villas aussi somptueuses que celles d'Italie, vont couvrir le nord de la Gaule. Il y a trente ans à peine, il semblait que les arts n'avaient visité et enrichi que nos provinces romaines du midi. Qui ne connaissait la splendeur monumentale de la Narbonnaise et de la Lugdunaise, de Marseille, d'Arles, de Fréjus, d'Aix, de Vienne, de Lyon, d'Autun, pour ne citer que quelques-unes des cités de ces provinces favorisées?

La partie septentrionale de la Gaule chevelue, au contraire, ne semblait point jusque-là avoir participé à ce grand mouvement intellectuel et artistique qui, parti de Marseille et remontant vers le nord, gagna l'intérieur des Gaules en perdant de son intensité, du moins en apparence, et semblait s'éteindre et s'évanouir dans nos contrées belges. Quelques grandes villes, ainsi Reims et Soissons, étaient signalées comme ayant été seules envahies par le progrès et par la civilisation importés par le conquérant. On savait qu'à Soissons, par exemple, on avait de tout temps recueilli de magnifiques débris de l'occupation romaine, et ces trouvailles avaient été enregistrées par les plus vieux historiens locaux, mais sans détails suffisants. Dans tout le département de l'Aisne on avait dû faire de semblables découvertes; mais où en sont les récits? Rien n'en a été dit, et leurs produits sont disséminés, rendus méconnaissables, perdus pour la plupart.

Heureusement les réapparitions d'antiquités artistiques des temps gallo-romains se sont, depuis peu de temps, multipliées chez nous dans des proportions inespérées. Elles ont été suivies sérieusement et constatées avec méthode. Ces découvertes s'espacent périodiquement, et presque régulièrement pendant vingt-cinq ans, sur l'étroit terrain enfermé dans une sorte de ligne onduleuse d'une trentaine de lieues qui s'étend depuis Sissonne, en passant par Nizy-le-Comte, Berry-au-Bac, Blanzy, Bazoches, Fère-en-Tardenois, jusqu'à Soissons, pour revenir toucher Vailly et mourir à Chassemy.

Si l'on y joint de nombreux détails fournis par plusieurs de nos cantons septentrionaux et pendant le même espace de temps, il y aura là de quoi fournir matière à une étude sérieuse et d'ensemble, à des déductions qu'une masse de faits viendra aider et rendre plausibles. Dans cette étude, il peut régner, je le crois, un certain caractère d'unité qui prendra sa source d'abord dans un profond amour du pays, ensuite dans une similitude assez curieuse des circonstances et des hasards de l'invention, enfin dans le travail de la pensée qui surgit d'instinct avec les premières trouvailles,

se développe avec la succession des faits multipliés, s'établit sur l'étude des sources, se prouve et enfin prend un corps solide.

On ne s'étonnera point sans doute du grand nombre de dessins qui rempliront certaines pages de ce chapitre. Ici l'image vaut mieux que la plus ample description écrite et souvent la remplace avec avantage.

Les divisions suivantes s'imposaient forcément et naturellement comme plan à cette étude tout archéologique : les camps, les routes, les enceintes de villes, les palais, les théâtres, les bains, les villas, les peintures murales, les mosaïques, les statues, les bijoux, les camées, les vases, le culte ou théogonie, les sépultures.

1° LES CAMPS ET FORTERESSES.

Avant tout, il faut poser en principe que les monuments nombreux restitués par les fouilles des trente ou quarante dernières années chez les Rèmes et les Suessions, ne datent pas des premiers temps de la conquête. Ce n'est jamais pendant la période militante que le vainqueur asseoit sur le sol envahi les monuments où le luxe de sa civilisation va s'étaler. La lutte d'abord, ensuite la nécessité d'apaiser les esprits, les risques d'un avenir difficile, toutes les préoccupations enfin d'une situation encore contestée, longtemps contestable, surtout quand il s'agit d'un peuple aussi guerrier, aussi remuant, si longtemps possesseur et aussi amoureux de son indépendance que le peuple gaulois, tous ces soins divers auxquels le conquérant doit parer et qui durèrent longtemps, empêchèrent les Romains de bâtir et surtout d'orner. Ils durent tout d'abord occuper solidement les cités gauloises, construire des camps, des forteresses et des forts détachés dans la campagne qu'ils parcouraient sans relâche et qu'ils coupèrent par des voies stratégiques.

Je n'ai point à revenir ici sur l'occupation par les garnisons romaines des refuges où les hommes des temps de la pierre et du bronze, où les Gaulois plus tard allèrent successivement chercher un asile aux époques troublées. Ces acropoles, assises à la pointe extrême des promontoires de nos chaînes de montagnes, (fig. 8 à Comin, 18 à Pasly, 19 à Montigny-Lengrain, 20 à Ambleny, 21 à Épagny, 23 au *Mont-Châtillon*, 24 à Pommiers, 26 au *Wié-Laon* de Saint-Thomas, 29 à Muret-et-Crouttes, 30 à Maquenoise, 31 à Laon) ; ces acropoles, dis-je, si bien choisies comme forteresses, si solides, si commodes aux grandes réunions d'hommes et à leur défense, offrent sur un certain nombre de points, à Comin, au *Châtel* d'Ambleny, à Pommiers, à Saint-Thomas surtout (fig. 28), à Laon aussi, des traces incontestables de l'occupation par les Romains à côté des vases et silex préhistoriques. Je l'ai souvent montré plus haut, et il faut ajouter à ces fréquents exemples ce nouveau détail à retenir : la butte de Sauvrezis (canton d'Anizy), la plus forte de toutes ces positions militaires, possède, au haut de son plateau, des silex nombreux mêlés à des débris de vases romains en assez grande quantité. Étudié déjà comme refuge préhistorique (V. pages 55, 56, 57 et 58), le camp de Saint-Thomas, dit *Camp de César*, *Camp romain*, le *Wié-Laon*, veut maintenant être

étudié aussi au point de vue de l'occupation romaine qui l'a profondément remanié, comme cela lui est arrivé souvent lorsqu'elle s'asseyait sur des éminences et dans des conditions qui la forçaient à sacrifier à la nature sa savante régularité habituelle.

Il est posé sur le promontoire (fig. 26) qui domine le village de Saint-Thomas (canton de Craonne). Il était touché et desservi par le chemin d'abord gaulois, puis romain, que nous avons déjà montré, sous le nom de *Chemin des Blatiers*, longeant au nord l'alignement mégalithique d'Orgeval, puis laissant sur sa droite le camp de Saint-Thomas, et aboutissant à la grande voie romaine de Reims à Bavay, en tête de la ville romaine aussi de Nizy-le-Comte, le *Minaticum* somptueux de l'Itinéraire d'Antonin, l'élégante *Ninittaci* de la Table de Peutinger ou théodosienne.

Le camp de Saint-Thomas a plus d'une fois[1] commandé l'attention du monde savant, même au siècle dernier. Caylus (*Recueil d'Antiquités*) l'avait tout spécialement étudié, et, sous la Restauration, M. Devismes, auteur d'une *Histoire de Laon*, lui avait consacré une assez ample notice dans le tome III des *Mémoires de la Société des Antiquaires de France*. Les anciens historiens de Laon, dom L'Eleu au commencement du XVIIIe siècle, dom Lelong à la fin, et, en 1822, l'*Annuaire* du département de l'Aisne en avaient longuement et compendieusement traité, en fournissant à M. Vitet l'occasion d'en parler dans son savant rapport de 1831, d'après eux, mais sans l'avoir visité, et surtout sans que sa trop courte mention en ait amené le classement historique demandé enfin en 1873 par la Commission départementale. Enfin, en 1841, l'unique volume des Bulletins de la Société archéologique du département de l'Aisne publiait encore un travail important de M. Melleville, qui dans ce camp voulait voir et retrouver celui que César, envahissant la Gaule septentrionale, avait construit au moment où, après avoir franchi la rivière d'Aisne, il se préparait à recevoir le choc de l'armée des Belges confédérés. Ce camp de Saint-Thomas, placé à cent mètres d'élévation au-dessus de la plaine, tout en haut d'une pointe escarpée et trop loin de la rivière d'Aisne, répond mal à une semblable attribution, et la critique moderne n'y voit qu'un camp permanent et d'observation, du haut duquel les conquérants, s'emparant d'une excellente position utilisée avant eux par toutes les civilisations dont ils rectifièrent les travaux, tinrent en respect et la contrée probablement fort agitée tout d'abord, et la forêt des Ardennes par les profondeurs de laquelle arrivèrent plus tard toutes les attaques des peuplades remuantes de la frontière si voisine et ouverte.

Partagée diagonalement en deux grands compartiments inégaux qui ont conservé le nom de *Grand camp* et de *Petit camp*, son enceinte ne couvrait pas moins de 32 hectares environ, 25 hectares 35 ares pour le grand camp, et 6 hectares 16 ares pour le petit. Le premier[2], qui

[1]. De Caylus, *Recueil d'antiquités*. — D. Grenier, *Introduction à l'histoire de la Picardie*. — D. Lelong, *Histoire de Laon*. — Devismes, *Hist. de Laon. Observations sur le camp de César situé à Saint-Thomas*, t. III des *Mém. de la Soc. des Antiquaires de France*. — M. Lemaitre, *Notice sur les monuments celtiques et romains du départ. de l'Aisne*, t. IV de la Société des Antiquaires de France. — Melleville, *Nouvelles recherches sur le camp de Saint-Thomas*. — M. Am. Piette, *Itinéraires gallo-romains dans le dép. de l'Aisne*, etc., etc. — Plans dans Caylus et Melleville. — [2]. Voir pour tous ces détails le plan du camp de Saint-Thomas (fig. 26) à la page 56 plus haut. Il est reproduit d'après un excellent dessin fait pour M. Melleville par un ingénieur du cadastre.

occupait à l'ouest et au sud l'extrémité du promontoire, était séparé, par un retranchement de terre très-élevé et muni en partie d'un fossé, d'une seconde enceinte placée à l'est et au-dessus d'une rampe rapide et boisée, tous deux figurant ensemble un immense carré long dont le côté sud, extrêmement irrégulier, poussait une pointe très-aiguë au-dessus de la vallée.

Sur la limite septentrionale, l'isthme que le promontoire forme en s'unissant à la masse du plateau présente à l'étude, et sur une longueur de près de 700 mètres, un fossé profond de plus de 3 mètres et d'une largeur moyenne de 11 mètres au niveau du sol, tandis qu'au fond de la cuvette la largeur est d'environ 7 mètres. Ce retranchement énorme est surmonté et défendu du côté du camp par un rempart formé de la terre extraite du fossé, rempart qui domine le plateau d'une hauteur de 7m,50 et le camp par celle d'au moins 3 mètres; sa plate-forme est large de 2m,50. A ce grand retranchement du Nord se rattachent deux lignes de remparts de terre fermant, l'un le grand camp à l'est, et le second le petit camp à l'est aussi. Au sud-est, au sud-ouest et au plein ouest, le grand camp est défendu par les pentes abruptes de la montagne dont la base est parfois couverte par des marécages au midi. Seulement, à l'ouest, la pente, qui est assez douce près du sommet, a été dressée et profilée de main d'homme, — ce qui se constate aussi au *Chatelet, Castellum, Castrum,* de Montigny-Lengrain, fig. 19, — et à quelques mètres du plateau, il a été construit, sur le flanc de la montagne, face à Saint-Thomas, une large banquette qui, partant de l'angle sud-ouest du camp, conduit en pente douce à l'angle nord-ouest et ressemble à une voie de desserte entre les deux extrémités du camp.

Sur les pentes de la face du sud-est se voit, à peu de distance de la crête du plateau, une source aujourd'hui mal aménagée, cependant abondante et dont les eaux se perdent dans le bois; elle a conservé le nom de *Fontaine des Romains* ou de *César*. Des puits qui se sont effondrés sous le passage du laboureur étaient creusés à l'intérieur des retranchements, et il en est sorti quelques monnaies romaines de bronze et des ferrailles diverses. On a eu là et plus ou moins récemment de beaux vases de terre, et le manche de cuivre, finement ciselé en tête d'aigle, d'un couteau dont la lame était perdue d'oxydation (fig. 28).

A l'angle nord-ouest du petit camp, se remarquait autrefois un tertre aujourd'hui détruit et que des archéologues avaient considéré comme le siége factice soit de la tente du commandant du camp, soit de puissantes machines de guerre battant la face du nord et commandant l'entrée commune aux deux enceintes. M. Melleville, en faisant remarquer que cette élévation ou butte n'était point artificielle et de main d'homme, mais de formation calcaire et vierge de tout remaniement, n'a point détruit l'opinion de ses devanciers, pas plus qu'il n'a renversé celle qui veut que le camp du *Vié-Laon* au-dessus de Saint-Thomas soit un de ceux qu'on appelait *stativa*, c'est-à-dire occupés à poste fixe, et non une station temporaire et de quelques jours.

Quoi qu'il en soit de cette divergence d'opinions, les deux camps constituent l'un des monuments militaires et romains les plus considérables du département par son étendue, puisque, à un moment donné, il pouvait se prêter à la réunion de toute une armée, c'est-à-dire de qua-

rante mille hommes au moins. Il est intéressant au plus haut point par son assiette militaire et puissante, par ses grandes dimensions, par son antiquité, par les trouvailles de silex que j'y ai faites en 1875 et qui se renouvelleront en se complétant, par son excellente conservation; car, après tant de siècles écoulés et bien que l'agriculture en ait pris possession indiscutée depuis bien longtemps, ses remparts ne sont abaissés et entamés que sur quelques points, à part deux larges brèches qui se constatent sur la face nord. Encore l'une d'elles peut-elle, à défaut d'autre entrée apparente, être prise probablement pour la porte principale, la porte prétorienne.

La singulière dénomination de *Wié-Laon* (Vieux Laon) ne serait point utilement étudiée ici et ne fait qu'assurer l'antiquité incontestable et incontestée de ce magnifique travail militaire qui fut jadis et successivement un refuge des primitifs occupants du sol, sans nul doute un grand oppide des Belges du Laonnois et un camp d'occupation des Romains, les uns et les autres y ayant laissé leurs traces incontestables.

Si les Romains, utilisant à Saint-Thomas, comme à Montigny-Lengrain, à Ambleny, à Pommiers, etc., l'œuvre ébauchée par leurs devanciers dont les silex parsèment le sol depuis la pointe de l'acropole jusqu'aux pieds du rempart du Petit-Camp, n'y ont pas imprimé le caractère entier de leur castramétation régulièrement savante, celle-ci va nous apparaître avec toute évidence et avec toute son ampleur dans le camp qui fut, en 1861 et pendant les fouilles ordonnées par l'empereur Napoléon III, retrouvé sur la falaise crayeuse qui sert de ligne de partage aux eaux de l'Aisne et au ruisseau de la Miette.

Je ne puis entrer ici dans tous les détails de la recherche et de la réussite. Je dois me borner à dire que, dans ses *Itinéraires gallo-romains du département de l'Aisne*, le savant archéologue M. Amédée Piette avait, dès le mois de janvier 1857, signalé à la Société académique de Laon l'emplacement situé près de la ferme de Mauchamps, à l'intersection de la route de Soissons à Neufchâtel et du chemin de Berry-au-Bac à Prouvais, comme le seul qui, par la réunion de toutes ses conditions topographiques, pût, suivant lui, s'appliquer convenablement à la description donnée par César de la colline sur laquelle il assit son camp après le passage de la rivière.

Or c'est exactement là que le camp romain de Mauchamps fut trouvé en avril 1862, après de longues et infructueuses recherches. Telle est la légende de la figure 88 : En A, l'intérieur du camp. — En B, B, B, les fossés latéraux et d'enceinte. — En C, C, les profils de ces fossés surmontés de leurs revêtements ou redoutes de terre. Au fond de la cuvette, le fossé montre une profondeur variable de $2^m,20$ à $2^m,60$, en moyenne. Il affecte, sur tout le tracé, la forme d'un triangle dont l'angle de 45 degrés est un peu tronqué au fond et à la rencontre des côtés, ou, si l'on veut, celle d'un toit renversé. On le voit, le fossé étant profond de $2^m,20$ environ, la hauteur du mur de terre ou parapet serait de $4^m,40$. Le fond de la cuvette est d'une étroitesse dont on a peu d'exemples en fait de fortifications antiques; ainsi à Saint-Thomas, il présentait une largeur de près de 7 mètres. Nous verrons bientôt cependant le profil des fortifications du camp de Vermand (fig. 91) montrer la cuvette du fossé se terminant aussi presque à angle aigu.

En D, la porte prétorienne qui faisait toujours face à l'ennemi, et spécialement dans la circonstance, les Gaulois occupaient la rive droite de la Miette; en D D, la coupe du fossé intérieur et ne permettant pas l'entrée directe dans l'enceinte; en E, la porte décumane et en E E ses détails de défense; en F, la porte de l'est et ses détails en F F; en G et en H, deux portes sur l'ouest et en G G et H H leurs fossés intérieurs; en I, le fossé reliant le camp à un *castellum* ou petit fort de terre construit auprès de la Miette et garni de machines de guerre; autour de ce castellum les fouilles mirent à jour des puits ou fosses dont la signification échappe jusqu'ici. Enfin, en L un fossé symétrique allant à l'Aisne défendue probablement par un autre fortin qui n'a point été découvert, la rivière ayant changé de lit et s'étant rapprochée du camp, en détruisant cette fortification de l'aile gauche extrême de défense.

L'origine romaine de ce camp ayant été niée, au moment de la trouvaille, par une archéologie haineuse et jalouse qui en faisait un camp carlovingien du IXe siècle, il est bon de remarquer tout d'abord que la forme générale du camp de Mauchamps est essentiellement romaine, avec sa redoute carrée et à angles arrondis, cette dernière circonstance qui se constate assez souvent dans les spécimens de la castramétation des Romains sous l'empire. On a dit que le profil du fossé était trop parfait, trop régulier, pour que cette enceinte eût été creusée par les ingénieurs d'une armée envahissante et ne devant séjourner là que peu de jours, quoi qu'il arrivât, succès ou défaite; mais l'apparition et le témoignage d'une monnaie de Tibère ou de Trajan trouvée dans la cuvette du fossé établiront, sans que le doute puisse subsister, que l'enceinte militaire et fortifiée de Mauchamps était encore utilisée au commencement du deuxième siècle comme station fixe, *castra stativa*, servant de garnison aux troupes permanentes préposées à la garde du pays. On sait que les camps fixes étaient fortifiés bien plus régulièrement et plus soigneusement que ceux d'occupation temporaire ou présumés ne devoir durer qu'un moment assez court. Or, si j'ai déjà fait voir dans l'enceinte de Mauchamps les armes de silex apparaissant en nombre, si les débris romains y sont aussi fréquents et

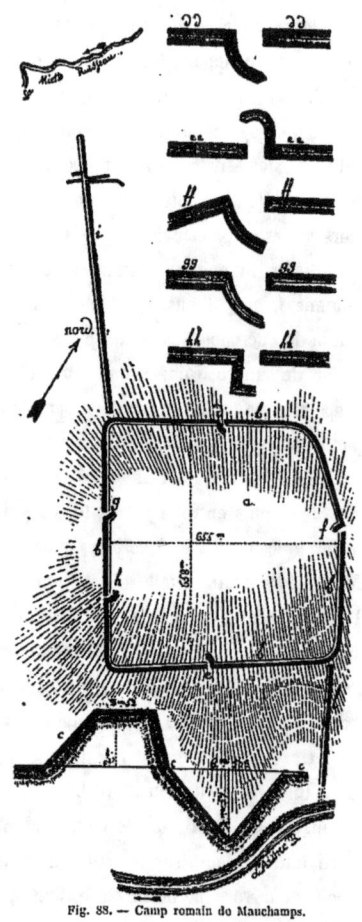

Fig. 88. — Camp romain de Mauchamps.

incontestables, ce qui va se prouver, nul témoignage carlovingien n'autorise, par contre, à penser, même un instant, au roi Eudes de France.

Le diamètre en large du camp de Mauchamps étant de 656 mètres, et celui en long de 658, et l'enceinte étant donc à peu près carrée, bien que la ligne de l'est soit irrégulière et renflée au milieu vers la porte, il en résulte qu'il contenait une superficie d'environ 43 hectares, c'est-à-dire 11 de plus que celui de Saint-Thomas.

En même temps que ce grand camp était mis à jour et restitué à l'histoire, on cherchait aussi le petit camp où le lieutenant de César, Titurius Sabinus, examinait les mouvements des Gaulois qu'il était chargé de surveiller de l'autre côté de la rivière. Les fouilles pratiquées à Berry-au-Bac sous les fossés de la fortification du moyen âge rencontrèrent, plus bas que le fossé de ces murs modernes, et à 4 mètres dans la grève, des retranchements reconnus bientôt à l'est, au nord et à l'ouest du village, retranchements dont le profil était exactement le même que celui des fossés de Mauchamps, et de cette cuvette il sortait des tuiles et des poteries évidemment romaines. C'était évidemment la tête de pont qui protégeait le point où les Romains avaient passé l'Aisne et auraient été obligés de la repasser en cas de revers.

Dans les fossés du grand camp de Mauchamps, comme dans ceux de la tête de pont de Berry-au-Bac, on recueillit une quantité prodigieuse de débris de poteries incontestablement romaines, vases de toutes formes et de toutes couleurs. A la porte nord ou prétorienne d'abord, ensuite dans le fossé elliptique et intérieur qui défend en arrière la porte sud ou décumane, on rencontra des tessons nombreux d'amphores de très-grande taille, de terre bien préparée, dont les cols, les anses, les panses, les appendices pointus et apodes sont si caractéristiques d'époque et si facilement reconnaissables. Un fragment aussi de pot de terre noire, mince, élégant, orné au collet de jolis festons qui portent leur date, gisait encore dans la cuvette auprès d'un autre fragment de vase rouge-orangé et d'autres débris perdus aussitôt que trouvés. Cependant M. l'abbé Poquet, curé-doyen de Berry-au-Bac, a pu s'en faire une petite collection.

Si c'est là vraiment le camp construit par César en l'an 697 de l'ère romaine, la trouvaille, toujours dans les fossés, de la monnaie romaine timbrée d'un profil d'empereur à tête rayonnée, à légende assez fruste et où se lisent seulement le mot *Augustus* et le T... initial d'un nom qui serait celui de Tibère ou de Trajan, permettrait de penser que le camp servait encore, soit sous le premier de ces empereurs mort en l'an 37 de notre ère, soit sous le second qui régna depuis l'année 98 après Jésus-Christ jusqu'en 117. Je me hâte d'ajouter que cette médaille, qui prouverait l'occupation du camp de Mauchamps sous le haut empire, n'est pas exclusive de l'idée d'un camp de conquête qui, creusé par les soldats de César, aurait été mis plus tard à profit et remanié par les légions pendant les émotions dont la province eut si souvent à souffrir, pendant le premier siècle, de la part des populations belges et bataves, et, pendant les trois siècles suivants, de la part des hordes franques et germaines.

En réalité, si l'on tient compte des détails donnés par Polybe et Hygin sur la castramétation

romaine, on voit que le premier de ces écrivains militaires, qui vint à Rome en l'an 166 avant Jésus-Christ, décrit un type archaïque d'ancien camp romain toujours carré et percé de quatre portes, la *prétorienne* et la *décumane* sur les faces, et, sur les côtés, les *principales* (de *principes*, soldats de la seconde ligne de bataille), tandis que Hygin, qui vivait et mourut au IIe siècle de notre ère, c'est-à-dire sous Trajan (98-117) et sous Hadrien (117-138), nous présente un type plus nouveau de camp à encoignures arrondies et ayant été modifié en raison des grands changements introduits par les empereurs dans l'organisation des troupes. Or le camp de Mauchamps a cinq portes et non quatre seulement comme celui de Polybe. Il n'est pas carré comme le type de cet écrivain, mais à encoignures abattues et arrondies comme le type de Hygin, et de plus, il a fourni la monnaie impériale avec le T... qui pourrait être initial et appartenir au nom de Trajan aussi bien qu'à celui de Tibère, à moins que, avec M. de Saulcy[1], on ne voie dans cette médaille à tête radiée un as commémoratif d'Auguste frappé sous Tibère avec ces mots *divus Augustus paTer*, le T n'étant point alors une initiale de nom propre, mais une simple lettre du qualificatif *pater*, ce qui, d'ailleurs, ne changerait rien à la proposition d'un camp de temporaire devenu permanent et remanié après sa création au moment de la conquête.

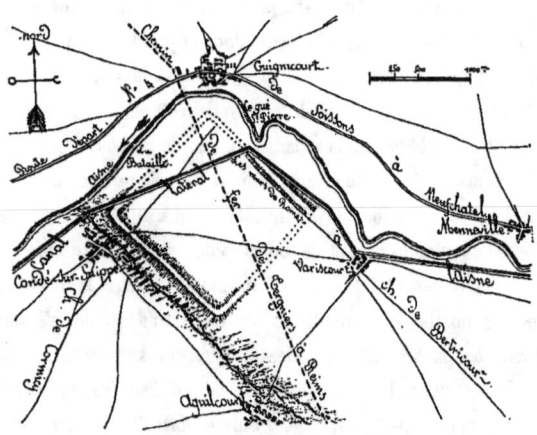

Fig. 89. — Fortifications de Condé-sur-Suippe.

On a encore donné pour un camp romain — pour certains, ce serait celui de Titurius Sabinus, lieutenant de César, — ces importants mouvements de terre (fig. 89) qui, affectant la forme d'un rectangle à côtés inégaux, de 13 à 1,400 mètres et de 1,200 à 1,250, se développent sur la rive gauche de l'Aisne, à 3 kilomètres environ de Mauchamps, entre les quatre villages d'Aguilcourt au sud, de Variscourt à l'ouest, de Guignicourt au nord, et de Condé à l'ouest (canton de Neufchâtel). L'Aisne, la Suippe et les marais de celle-ci défendaient ces retranchements sur deux de leurs faces. Le canal latéral à l'Aisne a beaucoup endommagé les revêtements de terre entre Condé et Variscourt où la redoute porte le nom significatif de *Murs de Rome*. Dans cette immense enceinte on a trouvé des monnaies gauloises et romaines, des lames d'épées en fer, des poteries, et les habitants en connaissent une portion au nord-ouest sous le nom de *la Bataille*[2].

1. Lettre à M. Édouard Fleury du 10 mai 1862, *Bull. de la Soc. acad. de Laon*, t. XII, p. 171. — 2. M. A. Piette, *Itin. gallo-rom.*, p. 93, avec un plan sur lequel a été prise notre gravure 89.

La forme de ces retranchements rappelle suffisamment celle d'un des types connus des véritables camps romains (celui de Polybe qui est carré).

Le camp de Vermand, qui a depuis longtemps mérité les honneurs du classement historique, n'offre pas prise au doute. C'était un camp permanent qui, appelé *Castrum virmandense* à cause de sa situation en plein cœur du *pagus* du Vermandois, imposa son nom au village qui se forma dans son voisinage et pour ses besoins. Les camps fixes ayant souvent donné naissance à de petites stations devenues plus tard des bourgades et même des villes importantes, par exemple chez nous Château-Thierry qui doit être assis sur les débris d'anciennes fortifications romaines, bien qu'on cite toujours le *Castrum Theuderici* mérovingien comme origine. Et peut-être même faudrait-il, si on s'en rapporte à la légende *Tidiria... co* d'une des médailles évidemment gauloises de la figure 84, penser que le Thierri mérovingien des historiens de Château-Thierry est tout simplement légendaire, qu'il n'a pas existé et qu'il faut remonter aux temps d'avant la conquête pour trouver un Tidiriac dont le nom resta à l'oppide dont il était le brenn ou roi.

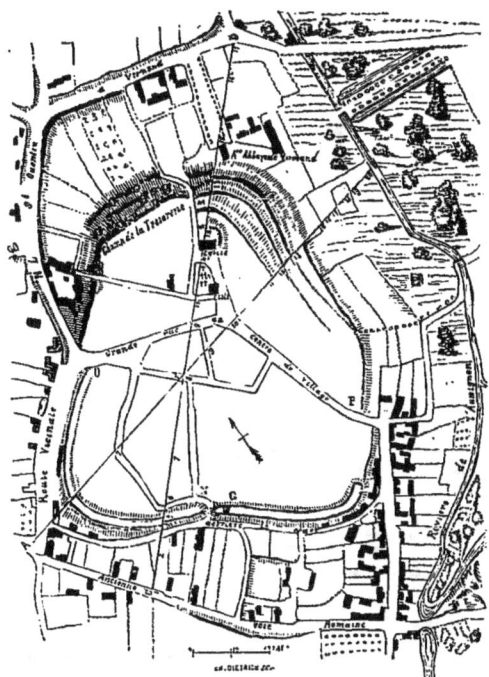

Fig. 90. — Camp romain de Vermand.

Le camp de Vermand est posé à l'angle de rencontre des chaussées romaines de Bavay à Beauvais et de Saint-Quentin à Amiens. La rivière d'Aumignon protège son flanc sud-est, tandis que le côté nord-est est défendu par les pentes rapides d'un vallon profond et étroit. Les parapets, qui couvrent les deux autres faces, dominent l'enceinte d'une hauteur de 5 mètres environ (fig. 91). En un mot c'était une position formidable du haut de laquelle le pays pouvait être facilement surveillé et tenu en bride. Il était loin de présenter comme surface l'importance des camps de Saint-Thomas et de Mauchamps, puisqu'il ne contenait dans l'enceinte remparée qu'une superficie d'environ 16 hectares.

La configuration du mamelon a déterminé sa forme générale qui est plus longue que large, 450 mètres sur 350. Les angles de l'enceinte sont fortement arrondis. On voit donc là le type récent de Hygin plutôt que le type archaïque de Polybe. Quatre portes s'ouvraient en M, N, O, P, : M,

ÉPOQUE GALLO-ROMAINE. 183

sur un lieudit *le Champ de la Trésorerie* et où étaient assis sans doute la maison et les bureaux du trésorier des troupes ; N, ouverte sur la voie d'Amiens et une rue moderne du village de Vermand, laquelle s'appelle *Rue aux troupes*, ce qui porterait à croire qu'en N était la porte *prétorienne*, M étant alors la *décumane* ; O donnant sur la voie de Bavay, et P conduisant à la rivière évidemment pourvue alors d'une tête de pont.

Évidemment aussi, ce fut là un refuge des préhistoriques dont on retrouve les silex taillés à la fois en plein camp et hors de l'enceinte. Des blocs de grés équarris pourraient bien appartenir aux plus vieux âges.

Quant aux débris romains, M. Mangon de la Lande, ancien vice-président de la Société

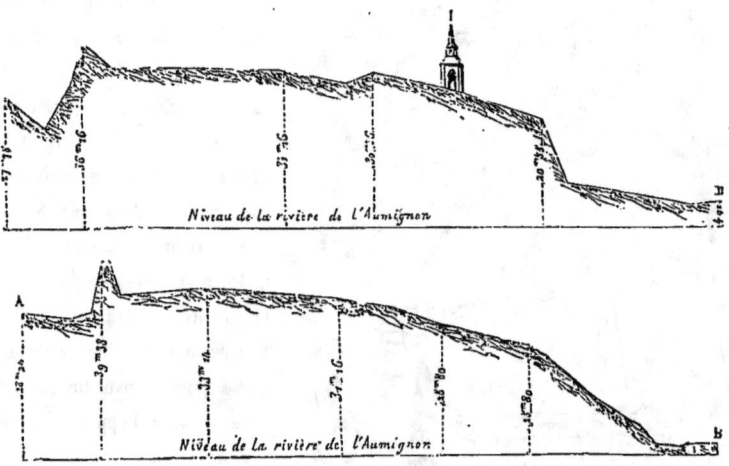

Fig. 91. — Profils du camp de Vermand.

académique de Saint-Quentin, en avait signalé, dès 1829, le nombre et la valeur dans l'*Annuaire de l'Aisne*. Ce savant constatait dans le village de Vermand la présence de tronçons de colonnes, de substructions antiques, de tuiles, de poteries, etc., etc. On avait découvert en 1827, dans le *Champ de la Trésorerie*, une jolie statuette, bien conservée, de Minerve en bronze et casquée ; seules manquent la main gauche et la lance[1]. Des fouilles faites à deux reprises, en 1826 et 1827, dans le rempart du camp, aux environs de la porte N (fig. 90), mirent à jour de grands massifs de constructions, des corniches (fig. 92), des encadrements, un chapiteau fruste d'ordre corinthien (fig. 93), plusieurs pierres sculptées dont la mieux conservée montre des soldats romains, de grandeur naturelle (fig. 94), casqués, le bras gauche portant un bouclier ovale, chargeant l'ennemi, l'épée large et courte au poing. Sur d'autres pierres sculptées[2] se voyaient les jambes de deux

1. Album publié par le journal *le Guetteur de Saint-Quentin*, vers 1842, pl. 7. — 2. Lithogr. de M. Lemasle, prof. de dessin à Saint-Quentin, in-8°, vers 1850. Je dois à la complaisance amicale de M. Ch. Gomart la communication des gra-

personnages grandeur nature, l'un de face, l'autre de profil, une tête de cheval, profil à gauche, une main tenant une hache. Je manque de renseignements sur une dernière sculpture plus précieuse et où était représentée l'effigie d'un Gallo-Romain pilant du grain (?) dans un mortier, ce qui indique la stèle funéraire ou cippe d'un boulanger, peut-être d'un apothicaire.

Fig. 92. — Frise du camp de Vermand.

Les médailles gauloises en or et en potin ont été fréquemment trouvées à Vermand. J'en ai publié trois dans ma figure 83. Quant aux monnaies romaines depuis Tibère jusqu'aux derniers temps de l'empire, on ne les compte pas. Il semblerait donc que le camp daterait de la fin du règne d'Auguste et aurait été occupé militairement pendant près de quatre siècles. Le comte Zozime, avocat du fisc, nous apprend en effet que Dioclétien pourvut les frontières de places fortes, de camps retranchés et de forteresses : « *Quum imperium extremis in finibus ubique Diocletiani providentiâ* oppidis, *et* castellis, « *atque* burgis *munitum esset...* » Le château, *burgum*, qui donna son nom au village de Bourg-sous-Comin (canton de Craonne), doit être du commencement du IVe siècle. Ammien Marcellin nous raconte aussi que Valentinien (364-375) fortifiait par des remparts plus élevés toutes les frontières de la Gaule si menacée par les invasions des barbares :

Fig. 91. — Sculpture du camp de Vermand.

« ... *Valentinianus, magna animo concipiens et utilia, magnis molibus communiebat, castra extollens altius et castella...* »

Ces *Chatelet, Châtel, Castelet, Catelet* (*castra et castella*), dont le nom s'est montré si fréquemment dans ces pages comme imposé à de vieux refuges préhistoriques, correspondent à ces *Arcy* (*Arces*, forteresses), semés dans le dictionnaire des noms de nos communes : Arcy-Sainte-Restitue (canton d'Oulchy), Viel-Arcy (canton de Braine), Pontarcy (canton de Vailly) qui servait de tête de pont à la forte-

Fig. 93. — Chapiteau du camp de Vermand.

vures 90, 91, 92, 93, 94, qui avaient illustré une notice sur le camp de Vermand écrite par ce savant archéologue pour le *Bulletin monumental* de M. de Caumont.

resse de Viel-Arcy si voisine, Pontarcher (Pont-Archie, d'un titre du xiv⁰ siècle), aussi tête de pont pour Ambleny, et peut-être Archon du canton de Rozoy.

Je parlais plus haut des villes qui ont dû leur naissance à la fondation de ces camps que les Romains établissaient sur toutes les fortes positions du pays, ces *prima castra, secunda castra,* d'importance variée, dont parlent à chaque instant les *Commentaires* et qui, créés d'abord pour les stations des armées romaines en marche, devinrent permanents ensuite et par la force des choses. Bien que l'histoire locale ne prononce pas le nom de Laon avant le iii⁰ siècle, la haute montagne isolée qui porte cette ville, ancien oppide gaulois, fut évidemment le centre d'un poste d'observation avant que le préteur Macrobe l'entourât de murailles destinées à soutenir les attaques des Francs qui l'assiégèrent vers l'an 256.

Évidemment la forte position de Vervins reçut des Romains un de ces camps dont on peut retrouver les restes en pleine campagne, surtout sur les montagnes, mais qui disparurent sous les villes qui leur succédèrent lorsque celles-ci prospérèrent, s'élargirent et furent forcées d'envahir à leur tour les fortifications des anciens envahisseurs, après les avoir renversées, nivelées et anéanties pour toujours. A Laon et à Vervins les débris romains foisonnent. Si on retrouve dans cette dernière ville les substructions d'un théâtre, c'est qu'elle a changé de place ; elle a quitté la chaussée romaine de Reims à Bavay pour s'établir d'abord sur le ruisseau du Chertemps, ensuite, et au milieu du xii⁰ siècle, sur la colline où Raoul de Coucy l'assit définitivement et l'enveloppa de remparts flanqués de tours nombreuses [1].

2° LES CHAUSSÉES ET BORNES MILLIAIRES.

Les routes et grands chemins ne sont pas seulement de puissants agents de locomotion pour la civilisation, ses arts, ses idées, et pour les populations. Ils constituent des engins de guerre plus utiles, plus rapidement efficaces que les machines les plus terribles. Lorsque les Anglais entreprirent, il y a peu d'années, leur expédition d'Abyssinie, ils durent avant tout, et pour pénétrer au cœur de l'empire du négus Théodoros, créer de toutes pièces une route qui leur coûta plus d'efforts, de travail, de persévérance, de temps, d'or et d'hommes, que la lutte contre un fantôme de résistance et d'ennemi.

Les Romains utilisèrent, en vue de la conquête, le réseau des chemins gaulois ; mais ces voies étaient mal dressées, sinueuses, simplement tracées sur le sol non consolidé par un empierrement, souvent encaissées, jamais assez larges. Le versant ouest du plateau de Montchalons offre, au-dessus d'Orgeval et à mi-côte, un très-complet et très-intéressant spécimen de vieille voie gauloise dont le tracé, parfaitement visible sur près d'un demi-kilomètre, laisse apercevoir, par l'observateur le plus superficiel, tous les défauts signalés plus haut. C'était la route qui jadis conduisait de Reims à Laon, quel qu'ait été alors le vrai nom de cet oppide. Tortueux, rapide à la descente, rapide à la montée

1. A. Piette, *Hist. de Vervins*, p. 66.

gravissant à pic les roches du sommet, il coupait, sur le plateau, l'ancienne voie gauloise (fig. 59), puis romaine, dite des *Blatiers*, cotée n° XXVIII de la nomenclature que j'emprunte, quelques pages plus loin, à M. Piette, pour descendre dans Bruyères. Le plan 59 montre la vieille route de Reims à Laon remaniée et, quoique bien mauvaise encore, ayant dédaigné et laissé sur sa gauche et sur le flanc ouest de la montagne le chemin gaulois plus antique et plus mauvais qu'elle encore.

Le conquérant romain entreprit de bonne heure l'œuvre difficile, coûteuse et longue de la reconstruction de cette incommode et insuffisante voirie sur le patron que lui avait fourni Carthage, son ancienne et malheureuse rivale. Poussée déjà fort loin, cette œuvre fut prise à cœur par Auguste et menée à bien par Agrippa. Pour ne parler que de ce qui nous touche plus spécialement, ce général termina celle des quatre grandes voies stratégiques qui, partant de Rome, desservait Milan, Lyon, Autun, Troies, Reims, Fismes, Soissons, Vic-sur-Aisne, Noyon, Amiens, Boulogne, et facilitait le passage dans la Grande-Bretagne. Mettant en communications directes l'Italie et l'Angleterre, cette immense voie, la plus étendue et la plus importante de tout l'empire, n'avait pas en longueur totale moins de 944 milles italiques, 457 lieues françaises, 1,828 kilomètres modernes et 252 lieues françaises de Lyon à Boulogne, c'est-à-dire dans la traversée des Gaules. Ammien Marcellin l'appelle *Via solemnis*, et le Testament de saint Remy *Via cæsarea*.

L'*Itinéraire* d'Antonin en donne ce tracé de Reims à Amiens, à partir de Châlons-sur-Marne :

	Millia plus minus.	Quæ fiunt leugæ.	Lieues gauloises.	Lieues romaines.
Durocortoro. Reims	M.P.XXVII	XVIII	18[1]	27[1]
Suessonas. Soissons	M.P.XXXVI	XXV	24	36
Noviomago. Noyon	M.P.XXVII	XVIII	18	27
Ambianis. Amiens	M.P.XXXIV	XXIII	28	42

La Table théodosienne ou de Peutinger fournit ces chiffres :

	Leugæ.	Lieues gauloises.	Lieues romaines.
Augusta Suessonum. Soissons	L.XXV	34	36
Lura. Pontoise	L.XVI	16	15
Rodium. Roiglise	L.VIIII	10	15
Sammarobriva. Amiens	L.X	7	10

Une colonne itinérique, découverte auprès de Tongres en 1817, donne enfin ces chiffres, en citant Fismes pour la première fois :

Durocorier. Reims	L.XII.
Ad Fines. Fismes	L.XII.
Aug. Suessionum. Soissons	L.XII.

Pendant son parcours de l'arrondissement de Soissons, la *Via solemnis*, quittant Fismes qui fait frontière extrême entre les départements de la Marne et de l'Aisne, sort du territoire des Rèmes pour entrer dans celui des Suessions, et dessert les localités suivantes :

1. D'après les mesures du colonel Lapie.

1° Bazoche si riche en beaux débris gallo-romains que nous aurons à étudier un peu plus loin ; 2° Courcelles traversé par la chaussée que coupait, non loin du village, une vieille voie gauloise conduisant à la villa d'Ancy d'où sont aussi sortis des marbres, des statuettes, de beaux vases romains ; 3° Paars d'où nous est venue la belle épée de bronze de la figure 70 ; 4° Braine laissé à gauche ; 5° Sermoize où, par les basses eaux, la Vesle laisse apercevoir les culées d'un vieux pont romain ; 6° Venizel et Billy ; 7° Soissons où son tracé a fait l'objet de nombreuses controverses, dom Grenier lui faisant aborder la ville près de l'ancienne Arquebuse (V. le plan de Soissons plus loin) et une ancienne porte Larchet, M. Leroux, auteur d'une *Histoire de Soissons*, faisant contourner au sud la ville par cette chaussée, et MM. de Vuillefroy et de La Prairie la montrant, au contraire, y pénétrant aux environs de l'Hôpital actuel, en sortant auprès de la tour dite de *l'Évangile*, vers la porte Saint-Christophe ou de Paris, et suivant ensuite à peu près le tracé donné à la route nationale de Soissons à Compiègne, les deux voies se superposant l'une à l'autre jusqu'aux environs de Vic-sur-Aisne ; 8° Arlaines, théâtre des fouilles fructueuses de la Société archéologique de Soissons vers 1851, et Pontarcher en face de Ressons-le-Long ; 9° Vic-sur-Aisne où, se séparant de la route nationale, elle passe l'Aisne sur un vieux pont dont on a retrouvé les pilotis en 1840 au lieudit la *Croix-du-Vieux-Pont*. Là, et faisant un coude prononcé, elle pénètre promptement, auprès de la Croix-de-Sainte-Léocade, dans le département de l'Oise, aux environs d'Autrèches, rentre dans celui de l'Aisne à Nampcel et en sort définitivement par le terroir de Lombray (canton de Coucy) où nous l'abandonnons [1].

Ouverte par une assez large échancrure auprès de Bazoches, la chaussée a permis l'étude facile de son système de construction. Sa première couche, *stratumen*, d'environ 0^m,40 d'épaisseur, et reposant sur une terre rapportée, *pavimentum*, vigoureusement tassée par le battage, épaisse de 0^m,40, est formée de moellons de pierres grossièrement taillées et noyées dans des débris de carrière ou *cran* dans le patois local. La seconde, *ruderatio*, est épaisse de 0^m,40 aussi et se compose des mêmes matériaux garnis de grève ou sable arénaceux. La troisième, *nucleus*, ayant une épaisseur de 0^m,50, montre la pierre dite *cliquart* (calcaire grossier supérieur et assez dur du plateau de nos montagnes), assise entre deux lits très-minces de sable ferrugineux et rougeâtre. Enfin la quatrième couche superficielle, *summa crusta*, offre un mélange de grèves, pierrailles, silex de petite taille, le tout ayant environ 0^m,40 d'épaisseur et lié par un rapport ou semis de terre végétale prise sur les côtés mêmes de la chaussée.

Plusieurs coupes faites [2] dans la traversée du parc de Braine, en avant de Chassemy, présentent peu de variété dans ces détails. Le *pavimentum*, ou terre battue du fond, est rougi par l'oxyde de fer. Le *stratumen* se forme de plaquettes de cliquart inclinées de l'est à l'ouest. La *ruderatio* ou *rudus* affecte la dureté des matériaux les plus solides, grâce à l'emploi de ciment et de grève du

1. M. Clouet, *Bull. de la Soc. arc. de Soiss.*, t. I. — M. A. Piette, *Itin. gallo-rom.* — M. S. Prioux, *Civitas Suessionum.* — M. Ern. Desjardins, *Géographie de la Gaule*, pages 98 à 103. — M. Pécheur, *Rapport sur les fouilles d'Arlaines.* — 2. M. S. Prioux, *Civitas Suessionum*, p. 51 et 52.

pays. Le *nucleus*, ou troisième strate, épaisse de 0ᵐ,25 seulement, se compose aussi d'un ciment fai de chaux et de grève des bords de la Vesle, et la *summa crusta* n'a plus que 0ᵐ,5 d'un revêtement de toutes petites pierres unies dans la grève mêlée d'un peu de terre végétale.

En dernier résultat, les coupes fournissent une épaisseur variant entre 1ᵐ,51 à Bazoches et 1ᵐ,31 à Sermoize.

Il paraît, d'après M. Leroux[1], que cette chaussée, aux abords de la porte de Paris à Soissons, se composait de grès, cailloux, fragments de briques et tuiles, gros gravier et sable de rivière. Étudiée et mesurée à son passage à Lombray (canton de Coucy), elle laissait voir saillant de terre des blocs énormes de grès et de calcaire à nummulites sortant de son *stratumen* ou couche de fondation. Là elle avait 16 mètres de largeur et 5 d'élévation dans l'axe de *l'agger*[2]. Les *margines*, ou accottements, sont composées de gros blocs calcaires dans le canton de Braine où, suivant M. Prioux, elle n'aurait que 11ᵐ,50 de développement extérieur et 1ᵐ,50 de flèche.

Les grandes voies romaines étaient divisées au moyen de bornes milliaires dont les inscriptions gravées indiquaient le nom de l'empereur qui avait fait ou construire, ou restaurer, ou mesurer ces routes, le nom de la ville centrale d'où étaient partis les géomètres, et le nombre de lieues comprises entre le point de départ et la place où ces repères étaient plantés. La grande voie de Rome à Boulogne a conservé pour nous deux de ces bornes à inscriptions à peu près complètes et toutes deux relatant le nom de Soissons (*ab Aug. Suess.*) comme point de départ. Elles ont toutes deux servi de texte à un mémoire publié[3], dans la première moitié du dernier siècle, par Moreau de Mautour chargé d'expliquer, de restituer et compléter leurs inscriptions.

La première (fig. 95) avait été trouvée, en 1708, dans les jardins de l'abbaye de Saint-Médard près Soissons, d'où elle a été transportée plus tard dans un parc et enfin dans un jardin particulier qu'elle devrait aussi quitter pour aller enrichir les collections d'un musée public qui lui assurerait toutes chances de salut. On y lisait l'inscription

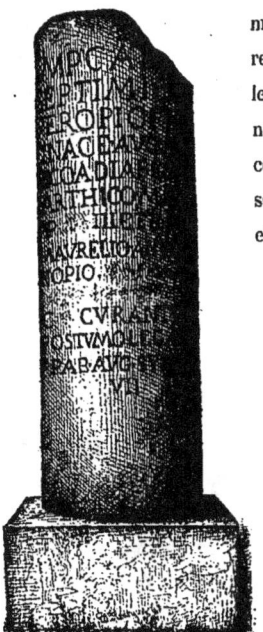

Fig. 95. — Borne milliaire de Saint-Médard.

IMP CAES. L
SEPTIMO SE
VERO PIO PER
TINACE AVG. ARA
BICO DIABENICO
PARTHICO MAX.
PP.... III IMP. CAES.
M. AVRELIO ANTONI
NO PIO.... CE.
.
G. CVRANTE LP.
POSTHUMO LEG. AVGG.
PP. AB AVG. SVESS. LEVG.
VII

1. *Hist. de Soissons*, t. I, p. 64. — 2. M. Graves, *Not. arch. du dép. de l'Oise.* — 3. *Hist. de l'Acad. des Insc.*, t. III, p. 250, avec une planche contenant les dessins des deux pierres, dessins d'assez médiocre ressemblance.

reproduite en la figure 95, ainsi lue et restituée par M. Moreau de Mautour : *Imperatore Cæsare Lucio Septimo Severo, pio, Pertinace, Augusto, Arabico, Adiabenico, Partico, maximo, patre patriæ,* consule *tertium et imperatore Cæsare Marco Aurelio Antonino, pio,* felice, augusto, partico, maximo, curante *L. P. Postumo legato Augustorum propraetore, ab Augusta Suessionum leugæ septem.* (Sous l'empire de Lucius Septimus Severus, pieux, pertinax, Auguste, vainqueur des Arabes, des *Adiœbéniens*, des Parthes, très-grand, père de la patrie, consul pour la troisième fois, et étant empereur Marc-Aurèle Antonin, pieux, heureux, auguste, vainqueur des Parthes, très-grand, consul; par les soins de L.-P. Posthumus, légat des Augustes, propréteur, cette colonne a été placée pour indiquer la septième lieue depuis Soissons.) Or la troisième année du consulat de Septime Sévère correspond à l'an de Rome 955 et 202 de l'ère chrétienne.

Coïncidence bizarre, à peu près au moment où cette borne milliaire était trouvée à Saint-Médard, l'abbé commandataire de ce monastère, M. de Pomponne, était averti qu'une autre colonne itinéraire venait aussi de sortir de terre à Vic-sur-Aisne dont il était seigneur. Celle-ci, en relatant comme l'autre une distance de sept lieues à partir de Soissons, ne parlait plus que de Marc-Aurèle Antonin [1] et était ainsi conçue : IMP. CAESARE M. AVRELIO ANTONINO PIO AVG. BRITANNICO MAX... TRI. POT. XIII IMP II COS. IIII PP. PROCOS. AB AVG. SVESS. LEV, VII. Lecture : *Imperatore Cæsare Marco Aurelio Antonino pio, augusto, britannico, maximo, tribunica potestate decimum quartum, imperatore secundum, consule tertium, patre patriæ, proconsule, ab Augusta Suessionum leugæ septem.* (Étant empereur, Marc-Aurèle Antonin, pieux, auguste, vainqueur des Bretons, très-grand, revêtu de la puissance tribunitienne pour la quatrième fois, dans la seconde année de la puissance impériale, de la consulaire pour la troisième fois, père de la patrie, proconsul, cette colonne indique la septième lieue depuis Soissons.)

Montfaucon [2] pense que cette dernière borne remplaça la première après la mort de Septime Sévère.

J'ai cru devoir donner à la grande voie *Solemnis* ou *Cæsarea* plus d'attention qu'à celles en si grand nombre qui sillonnaient la contrée formant aujourd'hui le département de l'Aisne. Entre toutes, c'est la plus ancienne d'abord; ensuite elle forme type et possède encore les deux colonnes itinéraires les mieux conservées et les plus remarquables du pays.

Je ne pourrais enfin que reproduire, analyser et rendre moins intéressant le travail sérieux et important consacré par M. Amédée Piette à l'ensemble des voies romaines dans notre département [3], ainsi que les mémoires de MM. Prioux et Papillon, le premier qui a traité des chaussées du Soissonnais [4], le second qui s'est occupé de la viabilité romaine dans la Thiérache [5]. Je me bornerai donc à

1. Marc Aurèle Antonin, fils de Septime Sévère, est plus connu dans l'histoire sous le surnom de CARACALLA, qu'il dut à son habitude de porter le vêtement gaulois qu'alors on nommait *caracalla*.— 2. *Antiquité expliquée*. Supp.— 3. *Itinéraires gallo-romains dans le département de l'Aisne*. 1 vol. in-8°, avec carte. 1856-1862. — 4. *Civitas Suessionum*, mémoire pour servir à l'explication de la carte des Suessions. 1 vol. in-4°, 1861, avec une carte de toute beauté. — 5. *Origines de la ville de Vervins*, in-4° avec de nombreuses planches.

montrer, avec la table des matières du livre de M. A. Piette, combien était considérable et complet l'ensemble de cette viabilité que celle de nos jours ne dépasse pas comme nombre de grandes voies, si l'on veut bien admettre que les chaussées principales et directes que nous allons voir relier les grands centres de population, enfantaient, sous le nom de *vicinales,* des chemins qui, comme nos chemins vicinaux de second ordre et ruraux de troisième, joignaient les bourgades aux villes, les villages aux villages, les *viæ vicinales* anonymes n'étant ni dressées, ni empierrées, mais entretenues avec un certain soin.

Généralement sur ces chemins d'ordre inférieur, on ne bâtissait pas de ponts pour passer les rivières qu'on traversait à gué. Le tracé presque toujours rectiligne se modifiait pour aller chercher le passage de la rivière. Ainsi la voie romaine qui traverse le plateau de Comin, où on la retrouve si bien conservée sur une longueur de 200 mètres environ, descendait rapidement la pente où, ravinée par les eaux, elle a laissé à droite et à gauche ses grosses pierres d'accotement; elle s'inclinait vivement à gauche dans la prairie où son gisement est formé de cailloux et de grèves de l'Aisne passée à un endroit peu profond, probablement un gué dont les dalles s'aperçoivent en basse eau. Poussant sa ligne principale vers Villers-en-Prayères (canton de Braine), elle aborde et franchit droit devant elle la montagne, montrant rugueux, brutal et déchaussé par les eaux pluviales, un agger composé de grosses pierres informes et culbutées dans tous les sens. C'est un excellent spécimen vivant de ces voies secondaires inconnues même des plus savants chercheurs. Lorsque j'ai retrouvé le tronçon de cette voie sur le plateau de Comin, verdoyante, son empierrement presque perdu dans un gazon luxuriant et épais, je me suis rappelé ce portrait ressemblant que d'avance, il y déjà deux cent cinquante ans, le savant Bergier avait tracé de ces routes bien nommées *Chemins Verts* : « On « diroit à les voir de loin que ce sont des cordons verdoyants,-estendus à perte de vueue à travers les « champs, à cause que la pente desdites levées est quasi partout chargée d'herbe ou de mousse, « qui y verdoye de part et d'autre. »

Voici la liste, dressée par M. A. Piette, de nos chaussées romaines avec leur parcours sur notre sol départemental :

I. *De Reims à Bavai,* par Evergnicourt, Nizy-le-Comte, Dizy-le-Gros, Vervins, Etreaupont, Froidestrées (*fracta strata* au XII^e siècle), La Capelle, La Flamangrie.

II. *De Bavay à Beauvais,* par Vermand.

III. *De Reims à Arras,* par Berry-au-Bac, Corbeny, Veslud, Athies, Chambry, Catillon-du-Temple, Sery-Mézières, Chatillon-sur-Oise, Saint-Quentin, Pontruet et Cologne.

IV. *De Reims à Amiens,* par Fismes, Braine, Soissons, Vic-sur-Aisne et Noyon.

V. *De Reims à Thérouanne,* par Fismes, Soissons, Condren, Saint-Quentin, le Catelet.

VI. *De Soissons à Senlis,* par Montigny-Lengrain, Pierrefonds.

VII. *De Soissons à Troyes,* par Oulchy-le-Château, Château-Thierry, Viffort, Montmirail.

VIII. *De Soissons à Paris,* 1° par Villers-Cotterets et Crépy-en-Valois ; 2° par Longpont, La-Ferté-Milon et Meaux.

IX. *De Reims à Paris,* par Crézancy, Étampes, Chézy-l'Abbaye, Charly, Crouttes et Meaux.

X. *De Condren à Noyon,* par Viry, Salency.

XI. *De Saint-Quentin à Amiens,* par Holnon et Vermand.

XII. *De Saint-Quentin à Nesles,* par Savy et Étreillers.

XIII. *De Châtillon-sur-Oise au Cateau,* par Fieulaine et Vaux-en-Arrouaise.

XIV. *De Saint-Quentin à Noyon,* par Gauchy, Clastres, Villeselve.

XV. *De Cuts à Ham,* par Quierzy et Caillouël.

XVI. *De Noyon à Villers-Cotterets,* par Attichy et Vivières.

XVII. *De Reims à Paris,* par Fismes, Mareuil-en-Dôle, Gandelu, et de *Reims à Crépy en Valois* par Mareuil, Oulchy, La-Ferté-Milon.

XVIII. *De Soissons à Noyon,* par Pasly et Blérancourt.

XIX. *De Corbeny vers Noyon,* par Craonne et son plateau.

XX. *Chemin de la Barbarie,* par Glennes, Comin, Chamouille, Bruyères.

XXI. *De Laon à Arras,* par Vivaise, Montceau-les-Leups, Nouvion-l'Abbesse, Itancourt, Saint-Quentin, Pontruet, Cologne.

XXII. *De Laon à Mézières,* par Chambry, Pierrepont, Montcornet, Rozoy.

XXIII. *De Laon à La Fère,* par Crépy, Versigny, *avec prolongement sur Péronne par Travecy,* Montescourt, Roupy, Beauvois.

XXIV. *De Soissons à Laon,* par Chavignon, Chivy.

XXV. *De Dizy-le-Gros à Faucouzy,* par Clermont, Montigny-le-Franc, Faucouzy, Landifay.

XXVI. *De Saint-Quentin vers Étreungt* (nord), par Homblières, Vadencourt, Iron, Le Nouvion.

XXVII. *De Saint-Quentin à Guise,* par Homblières, Bernot, Hauteville, Maquigny.

XXVIII. *De Chavignon à Nizy-le-Comte,* par Monampteuil, Montbérault, Saint-Erme et Joffrécourt.

XXIX. *De Laon à Nizy-le-Comte,* par Sissonne et la Selve.

XXX. *De Laon à Senlis,* par Chaillevet, Anizy, Leuilly, Juvigny, Fontenoy.

XXXI. *De Soissons à Dormans,* par Belleu, Fère-en-Tardenois, Courmont.

XXXII. *De Saint-Quentin à Vervins,* par Origny-Sainte-Benoîte, Sains, Rougeries, Cambron.

XXXIII. *De Saint-Quentin au Cateau,* par Lesdins, Séquehart, Brancourt, Prémont.

XXXIV. *De Vervins à Maquenoise,* par La Bouteille, La Hérie, Saint-Michel.

XXXV. *De Reims en Belgique,* par Nizy-le-Comte, Rozoy, Aubenton, Any-Martin-Rieux.

XXXVI. *De Laon à Reims,* par Bruyères, Chéret, Bièvres, Vauclair, Craonne, Pontavert, Cormicy.

XXXVII. *De Coucy à Vervins,* par Crépy, Barenton-sur-Serre, Froidmond, Marcy, Gercy.

XXXVIII. *Des Ardennes vers le Nord,* par Hirson, Mondrepuis, Le Nouvion, Fesmy.

Çà et là, sur l'une ou sur l'autre de ces vieilles et nombreuses chaussées, on pourrait glaner quelque lambeau d'inscription gravée sur une borne milliaire plus ou moins complète. Ainsi

Juvigny (canton de Soissons), qui se trouve à deux kilomètres de la voie V, de Soissons à Thérouanne, possédait cinq bornes dont deux sont muettes et dont trois conservent un fragment d'inscription. On lit sur la première : ..MP. CA...... SEPT.....SEVERO....RTI AVG. ARABICO... PARTHICO MA... III... PI....... M... AVRELIO.......... CO........ PROCO.... ICO.... LE....

Sur la seconde : R.... RI.... IMV.............. P...... VTIAS........... M... AB SARTAS..... M.... VII AB AVG.

Sur la troisième : NV...... SEV... ENR... II.... IMV..... NEASS.

Elles appartiennent exactement au temps où furent gravées celles de Vic-sur-Aisne, c'est-à-dire au commencement du IIIe siècle de notre ère. L'église de Bezu-Saint-Germain (canton de Château-Thierry) abrite sous son porche une autre borne portant de même le nom de Septime Sévère apparaissant seul au milieu de lignes frustes et laissant lire çà et là une lettre-énigme. A Viffort (canton de Condé), village placé, comme celui de Bezu-Saint-Germain, sur la route VII de Soissons à la Marne et à Troyes, on a trouvé, parmi des débris romains, une fraction de borne milliaire plus vieille, puisqu'elle porte accouplés les noms de Trajan et d'Hadrien, dans ces lignes tronquées :AE NER TRAIANUS... HADRIANUS AVG... NT. MAX.... OSS.II P... AR.... C'est encore de Caracalla que va nous parler un tronçon de borne, ramassé au milieu de décombres qui gisaient dans le cimetière de Maizy, village du canton de Craonne, bâti sur la rive gauche de l'Aisne et non loin de la chaussée XX dite de *la Barbarie;* voici son inscription incomplète qui rappelle absolument les termes de celle de la colonne de Vic-sur-Aisne : ...PIO AVG... TAN... MAX.... TRI POT. XIII, IMP II, COS III P.P... S.

Nous ne croyons pas qu'on ait signalé sur d'autres points du pays d'autres bornes inscrites, *milliaria* ou simplement *lapides*. Quant à des bornes muettes, outre les deux de Juvigny, on peut citer celle que l'on voit, au-dessus de Festieux, sur la chaussée III de Reims à Arras, au point où elle aborde le plateau de Montchâlons et va descendre vers Veslud. Une autre a été retirée de terre à Nizy-le-Comte au lieudit le *Haut-Chemin*, route N° I de Reims à Bavay. Posée sur cette importante chaussée, cette borne a dû être gravée jadis, et on peut, sans crainte d'erreur, penser qu'elle aura été grattée et mutilée par quelque paysan ignorant au moment où elle fut renversée. Elle avait, d'ailleurs, la hauteur qui paraît réglementaire pour ces petits monuments, c'est-à-dire environ 1m,70.

Nous n'avons point de place à consacrer aux témoignages de détails laissés par les Romains le long et aux environs de chaque chaussée. Ce sont toujours les tuiles banales, des fragments de vases, etc. Nous ne pourrions que nous répéter sans cesse en des citations aussi monotones que fatigantes. Nous nous réservons, d'ailleurs, pour l'étude ou le dessin de tout ce qui présentera une valeur sérieuse.

ÉPOQUE GALLO-ROMAINE.

3° LES ENCEINTES FORTIFIÉES.

Chaque chaussée stratégique aboutissant à un centre important de population, la ville protégeant la route et réciproquement, le vainqueur, en construisant ses chemins, fut forcé de fortifier les

SOISSONS ET SES ENCEINTES DIVERSES.

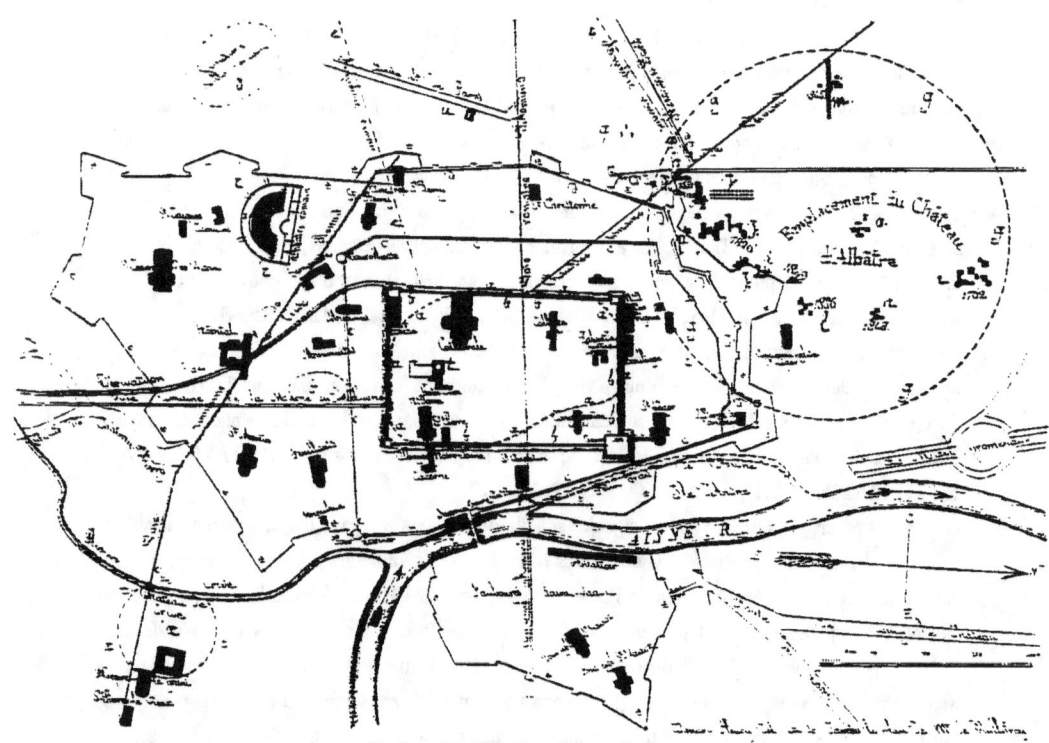

Fig. 96. — Plan de Soissons à l'époque gallo-romaine.

A A A. Enceinte présumée des Gaulois et suivant les contours du plateau et un peu en retraite. — B B B. Enceinte des Romains déterminée par M. de La Prairie. — C C C. Enceinte carlovingienne vers le XIIe siècle, suivant le même serment. — D D D. Enceinte du XVIe siècle. — E E E. Fortifications modernes de 1828 à 1870. — F. Terre de terres rapportées de M. Leroux place l'ouvrage, au upper, construit par César pour battre la muraille gauloise. — G G G. Emplacement romain du Château d'Albâtre et de ses dépendances. — H. Trouvailles de 1841 souterrains, statues de marbre, médailles, etc., etc. — I. Vaste édifice flanqué de tours dont les substructions ont été reconnues en 1762, etc. — J. Fouilles de 1844 à 1846, fondations nombreuses, pilastres, mosaïques, pavage de marbre, etc. — L. 1836, grande mosaïque, plat d'argent ciselé, etc. — M. Rue, fondations, mosaïque trouvée par M. de L. Prairie. — N. 1848, Taille à inscription, objets divers. — O. Hypocaustes, etc. — P Groupe du Niobidé et du Pédagogue, etc. — Q. Nombreux fragments de marbres divers, comme du métier. — R. Théâtre romain dans le jardin actuel du grand séminaire. — S. Cimetière gallo-romain. — T. Temple d'Isis aggrandi fondé par Auguste l'an 27 avant J.-C. — U. Pierre de la fausse gauloise Camiorx. — 7. Aqueducs amenant l'eau de Presles, l'un au Château d'Albâtre, l'autre à la ville. — X. Emplacement présumé du Château romain de Crise.

cités, soit qu'il les ait reçues mal remparées des vaincus, soit qu'elles fussent nées tout récemment, soit qu'une nécessité quelconque, politique, territoriale, militaire ou commerciale, ait transformé en ville une bourgade auparavant sans importance. C'est à Soissons que s'inaugura sans nul doute

ce grand mouvement de reconstruction et de fortification qui ne s'arrêta qu'après les grandes invasions de la fin du IV° siècle. Soissons était la grande place de guerre des Suessions. Ses remparts construits à la façon gauloise, *more gallico*, avec de grands et forts madriers et pieux entrelacés, maçonnés de boue et de pierres, étaient fort solides et élevés. *Muri altitudo*, a dit César en parlant de cet oppide où, pendant la nuit qui suivit la défaite des Belges confédérés sur la rive droite de l'Aisne et à Mauchamps, la foule des fuyards s'était jetée : « *Omnis ex fugâ Suessionum* « *multitudo in oppidum proxima nocte convenit.* » La position de la ville sur une petite colline ne manquait pas de solidité. (Voir la fig. 96, *Soissons et ses enceintes diverses*.) Une ligne irrégulière AAA et ponctuée montre l'enceinte présumée de l'oppide capitale de Galba et devant lequel César vint poser le siége en dressant [1] au point *F* un agger d'où ses machines devaient battre la muraille, si les Gaulois n'avaient pas offert sur l'heure de se rendre, et s'ils n'avaient pas donné en otages leurs magistrats, les deux fils de Galba, toutes leurs armes et leurs munitions.

Si, à la sollicitation des Rèmes ses alliés, César n'avait pas mis la ville à feu et à sang comme il l'avait fait autre part et si souvent, il prit ses précautions, renversa les vieilles murailles gauloises et leur substitua les fortifications puissantes qui durent survivre jusque sous les rois carlovingiens. Les Romains, en effet, ne durent pas attendre les invasions ou coups de main des Germains pour mettre Soissons en bon état de défense. Cette ville fut de suite à la fois une de leurs capitales, un grand centre administratif et un point militaire important. La *Notice des dignités de l'Empire* nous montre, sous Dioclétien, cette ville possédant depuis longtemps déjà un des quatre grands arsenaux du nord et de la Gaule belgique. On fabriquait à Soissons des boucliers, des balistes et des clinabares qui étaient des cuirasses d'une sorte spéciale : « *Suessio-* « *nensis, scutaria, balistaria et clinabaria*, » tandis qu'à Trèves on ne confectionnait que des boucliers et des machines à projectiles, à Reims que des épées, et à Amiens que des épées aussi et des boucliers. C'était donc depuis longtemps une ville de premier ordre qu'il avait fallu mettre à l'abri d'un coup de main dès que le conquérant s'en fut emparé.

L'enceinte carrée et fortifiée BBB (fig. 96), déterminée par les observations de M. de La Prairie, n'aurait donc occupé que l'emplacement assez exigu de l'ancien oppide gaulois dont les formes furent seulement redressées et équarries. Les grands côtés de ce rectangle avaient 400 mètres de longueur et les petits environ 300. Ils enfermaient l'espace assez restreint où sont figurés l'évêché, la cathédrale, le collège, le palais de justice, la Congrégation, les églises de Saint-Pierre et de l'abbaye Notre-Dame, et l'Hôtel-Dieu enfin, c'est-à-dire à peine le tiers de la ville moderne. Quatre tours d'angles flanquaient la muraille, la plus grosse commandant la rivière à l'angle nord-est appuyé sur un ancien bras de l'Aisne. Évidemment celle-ci, qui était passée sur un pont de pierre, dut être pourvue d'une tête de pont dont l'ancienne tour *des Comtes* pouvait être un débri. D'autres tours rondes appuyèrent aussi la courtine, bien qu'elles n'apparaissent

1. M. Leroux, *Hist. de Soissons*, t. I.

ÉPOQUE GALLO-ROMAINE.

pas sur le plan dressé par M. de Villefroy et dont je donne une réduction très-complète et très-riche en détails. Un large et profond fossé séparait la ville proprement dite de sa banlieue que la figure 96 présente comme très-peuplée de châteaux, de temples, de monuments dont je m'occuperai plus tard, l'enceinte fortifiée attirant en ce moment toute notre attention.

Elle a gardé très-vivant et très-apparent encore un curieux spécimen de son mode de construction en petit appareil, celui-ci qui a été le plus fréquemment employé par les Romains. A Soissons, ils l'ont assis sur un soubassement de grand appareil (fig. 97). La muraille dont fait partie ce spécimen existe sur une certaine longueur dans une maison de la rue des Minimes et soutient des bâtiments dépendant de l'évêché, c'est-à-dire placés à la rencontre des deux parties de courtine ouest et sud de l'enceinte BBB de la figure 96. Au-dessus de la base en grand appareil et composée de cinq assises, une première zone de neuf assises de petites pierres presque cubiques porte une seconde zone composée de trois rangs de briques. Neuf assises encore portent un second bandeau de briques, une troisième zone de cubes de pierre et enfin des assises irrégulières de grand appareil, les zones de briques pénétrant assez profondément dans l'intérieur de maçonnerie pour lier l'ensemble et

Fig. 97. — Fragment de murs romains dans les remparts de Soissons.

conserver l'aplomb du petit appareil avec une couche épaisse de mortier où le tout est noyé. Il faut remarquer encore que, par un excès de précaution, la plus basse ligne de petites pierres carrées est entamée par places par le grand appareil.

Nous avons déjà vu le préteur romain Macrobe non pas fonder la ville de Laon au III^e siècle, mais l'entourer de murs, bien qu'en ait dit l'archevêque de Reims Hincmar écrivant à son neveu Hincmar, évêque de Laon : « *Scire debueras quod in istis regionibus nemo penè ignorat quia « municipium Lauduni, in quo es ordinatus episcopus, à Macrobrio prætore, ut produnt historiæ, « conditum fuerit.* » Un poëte anonyme du même temps, c'est-à-dire du IX^e siècle, avait dit avec plus de raison :

« *Macrobius prætor, Bibrax, tua mœnia fecit.* »

Les traces et les preuves de cette chemise romaine sont assez nombreuses, authentiques et

instructives. Après la reconstruction de la citadelle, 1835 à 1845 environ, le génie voulut la séparer du terre-plein de la ville et coupa la courtine qui reliait l'ancien donjon et la promenade de la Plaine au chemin de ronde passant sous l'ancien palais des évêques de Laon. On démolit alors une des tours rondes qui flanquaient l'ancien mur de défense. L'appareil de revêtement était seul plus ou moins moderne, et derrière lui on rencontra un blocage extrêmement dur et solide de petites pierres noyées dans un épais ciment rougeâtre, et posées obliquement et de champ, un rang tourné à droite, le second et supérieur à gauche, de manière à former entre eux un angle plus ou moins ouvert. C'était évidemment *l'opus spicatum* des Romains. Dans le ciment apparaissaient fréquemment, et comme liaison, des fragments de grosses tuiles et de poteries concassées. Cette demi-tour faisait simplement contre-fort à un mur de grand appareil auquel elle ne se liait pas, de façon que, démantelée par l'assiégeant et renversée par l'action de la brèche, le mur se présentait encore intact et inviolé. Près de là se voient de semblables demi-tours assises sur la roche et qui doivent, on en est à peu près certain, contenir le noyau romain sous l'appareil probablement carlovingien ou du moyen âge.

L'opus spicatum apparaît une seconde fois dans une muraille faisant partie de l'ancien palais des évêques de Laon et qui, courant de l'est à l'ouest, se rattache au chevet ou abside de la cathédrale, en formant le côté sud de la cour où est enfermée la glacière actuelle. Sur une longueur de 7 mètres environ et sur 6 de hauteur, trente assises de ce mur sont composées de petits matériaux alternativement tournés de droite à gauche et de gauche à droite. Ces moellons, les uns à face plate et quelques autres arrondis, sont tous grossièrement taillés. La plupart proviennent du lit dur et inférieur du calcaire grossier de la montagne de Laon, les autres de la couche nummulitique vulgairement dite *pierre à liards*. Parmi eux se remarquent quelques rognons siliceux appelés *têtes de chat*, et d'assez nombreux débris de grosses tuiles rouges sont lancés de place en place dans la masse pour en serrer les éléments. C'est la fabrication, ce sont exactement les matériaux de la demi-tour de flanquement que le génie militaire avait détruite à quelques pas de là en éventrant le rempart.

Le ciment où sont noyées ces assises régulières de pierres inégales ne laisse pas de doute sur l'origine romaine de la construction : mélange bien connu de chaux, de sable, ici l'*arène* quartzeuse du pays, et de brique pulvérisée, union ayant donné au ciment romain une dureté que nos architectes ont longtemps enviée et dont nos ingénieurs modernes ont retrouvé le merveilleux secret. L'humidité extrême de la cour a pénétré la partie extérieure de ces ciments qui se délitent; mais à mesure que la couche gagne en épaisseur, le mortier se solidifie et ne se laisse plus entamer.

La partie romaine de cette muraille est surmontée par des assises de pierres de grand appareil qui doivent appartenir aux constructions du premier palais épiscopal, celui qui périt avec la primitive cathédrale pendant la grande émotion de 1112. En effet, ce mur supérieur est percé, à l'est de la cour, par une fenêtre plein cintre pur et veuve de tout ornement, et de plus, toute la façade, assises

romaines comme portion ouverte en plein cintre, porte les traces d'un incendie violent qui l'a calcinée profondément et l'a teinte en rouge brique foncé.

Je ne fais pas de doute que ce mur fit partie de la citadelle que les Romains durent élever, au IIIe siècle, pour la défense de la ville et sur un point d'où l'on commandait une si vaste étendue de plaine, point réoccupé par les ingénieurs de 1595 et de 1835. Ce mur en *opus spicatum* offre une épaisseur d'un mètre ; c'est donc un mur de défense et d'enceinte qui formait l'un des côtés de la forteresse dont un autre côté, au nord, a été retrouvé derrière la demi-tour renversée. Ce sont là les débris du *castellum* utilisé plus tard par les Francs et plus tard encore par les évêques qui habitaient toujours, dans ces vieux âges turbulents, des points fortifiés : ainsi des évêques de Reims établis dans le *castellum* qui confinait à l'arc de triomphe de la porte de Mars.

Une portion de muraille au midi de la citadelle de Laon s'écroula vers 1853. On ne put démolir à la pioche une vieille demi-tour qui la flanquait et qui, à l'intérieur, présenta le même empâtement romain et si dur qu'il fallut le faire sauter à la mine, les outils les mieux trempés s'y émoussant et n'y pouvant mordre. En creusant, vers 1840, le sol de l'Esplanade en avant de la citadelle, on trouva, à une profondeur de 5 mètres, toute une couche de fragments de tuiles à rebords, de poteries rouges, noires, grises, amphores, grandes jarres, vases de moindre taille, une petite tête de femme d'un bon style et appartenant à une statuette, une fibule en bronze représentant un Anubis phallique, des médailles romaines nombreuses.

Avant les réparations faites à la porte d'Ardon ou *Royée*, on y reconnaissait facilement un pan de mur romain de grand appareil, et des médailles avaient été trouvées non loin de là. On peut admettre que le château royal qui fut construit, au Xe siècle, sur l'emplacement de l'hôtel de ville actuel de Laon, couvrit les restes d'un fort romain bâti sur l'enceinte de l'ancien oppide, la *Cité*, ainsi séparé du *burgum*, le Bourg, où abordait une vieille voie romaine, *Chaussée Brunehaut* du VIe siècle, *Via regalis*, passant sous la porte *Royée* (royale). L'ancien château *Gaillot*, soi-disant fondé par Louis d'Outre-Mer vers 928 et renversé par les Bourguignons au commencement du XVe siècle, ne dut être que le produit d'un remaniement ou de la réparation à fond d'un *castellum* posé par les Romains sur cette acropole ou camp-refuge des préhistoriques (fig. 31). La ville romaine eut son fort détaché à la pointe Saint-Vincent d'où sont déjà venus des débris romains et où j'ai recueilli une portion du pédoncule d'un antéfixe très-remarquable de dessin et en terre cuite très-épaisse. Au point de vue spécial à ce chapitre, les études sur le vieux Laon n'ont point été poussées à fond, bien que voilà réunis pour la première fois un certain nombre de renseignements tendant à reconstituer un ensemble.

L'examen même sommaire d'un plan (fig. 98) dressé[1] en vue d'une étude sur les origines de Saint-Quentin, fait reconnaître la forme d'une vieille enceinte fermée au sud et à l'ouest par

1. Tom. XIX des *Mém. de l'Acad. des Inscriptions*, avec une dissertation de M. l'abbé Bellay sur *Augusta Viromanduorum*. Plan par M. Gomart pour une étude sur les Viromanduens et l'*Auguste* du Vermandois, t. III des *Études Saint-Quentinoises*, 1862-1870, p. 329.

la Somme, par des marais et des fossés, au nord et à l'est par un mur fortifié qui, tout relativement moderne qu'il paraisse et qu'on le sache, dut succéder à un rempart romain. Une ville qui fut, quelles que soient les divergences d'idées des écrivains, la capitale de la tribu importante des Véromanduens, lesquels avec les Vélocasses purent envoyer dix mille combattants contre César; une ville à laquelle aboutirent à la fois cinq grandes chaussées romaines abordant une très-forte position stratégique, dut être occupée solidement et pourvue par conséquent de fortifications respectables. Le nom d'*Augusta Viromanduorum* ne semble pas s'appliquer convenablement à Vermand, quand on trouve à Saint-Quentin le nom de *Districus Augustæ*, le *Détroit d'Aouste*, conservé jusqu'en plein xviie siècle à la partie méridionale de la ville actuelle entre la Somme et les anciennes paroisses de Saint-Thomas, Sainte-Catherine et Saint-Martin, cette partie de la ville de Saint-Quentin ayant, d'ailleurs, toujours fourni des vestiges d'antiquité romaine : poteries rouges et dessinées, fragments d'un grand dolium, fibules, mur de petit appareil dans une citerne de la rue de l'Arquebuse, monnaies romaines de bronze et d'or, etc.

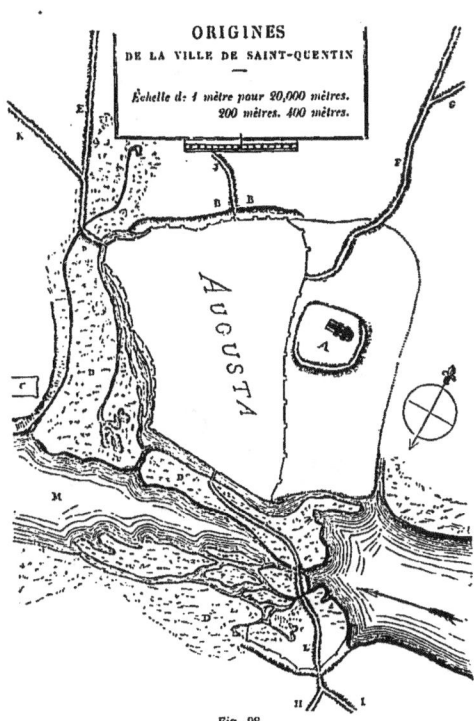

Fig. 98.
A. *Vicus sancti Quintini*. — B B. Sépultures romaines. — C. Château. — D. Marais. — E. Voie d'Amiens. — F. Voie de Cambrai. — G. Voie de Bavai. — H. Voie de Soissons. — I. Voie de Reims. — J. Chemin de Péronne. — K. Chemin de Ham. — L. Basse-Ville. — M. Somme, rivière. — N. Puits où furent trouvées les reliques de saint Quentin.

En dehors aussi des hypothèses, l'histoire locale[1] sait que, dans une réparation faite à la fin du xvie siècle, et sur les ordres de M. de Longueville, gouverneur de Picardie, aux fortifications de Saint-Quentin, on retrouva, au nord de la place et en creusant les fondations du bastion dit depuis de *Longueville*, « de grands fondements » composés de « brocailles » noyées dans un ciment très-dur et du sein duquel sortirent des médailles et monnaies romaines. En 1624, en construisant des demi-lunes auprès du corps de garde de la porte du quartier Sainte-Marguerite, les fouilles mirent à jour les fondations d'une épaisse muraille et des monnaies romaines encore, celles-ci prouvant sans conteste que ce rempart antique n'était pas celui que construisit le comte carlovingien

1. *Manuscrits originaux de Quentin de la Fons*, publiés en 1856 par M. Ch. Gomart. 3 vol. in-8°, t. II, p. 7.

Thierry en 885. Une vieille muraille noircie par le feu, toujours avec des indices romains, apparut encore, en 1640, sur d'anciens terrassements solidement établis entre les bastions Richelieu et Longueville, sur le front nord de la place.

En voilà assez pour prouver que Saint-Quentin eut son enceinte romaine et fortifiée, comme Laon et Soissons en possédèrent. Les renseignements sur Vervins, le *Verbinum* de l'Itinéraire d'Antonin, le *Vironum* de la Carte théodosienne, n'autorisent pas une semblable supposition qu'aucun vestige de grandes et fortes substructions n'appuie, d'ailleurs, jusqu'ici. S'il y eut là, ce qui est possible, une ville remparée et assise sur la chaussée de Reims à Bavay, elle a été si complètement ruinée qu'au viii° siècle la ville nouvelle s'était rebâtie tout entière sur la rive gauche du Chertemps auprès du ravin du *Preau*[1]. Nous n'en savons pas davantage sur la ville de Nizy, *Minaticum*, *Ninittaci*, retrouvée en 1852, mais où les fouilles n'ont pas rencontré le moindre indice de substructions d'enceinte militaire. Tout au plus, les deux fragments d'inscription de la figure 99 ont-ils semblé autoriser, un instant, la supposition qu'il avait pu y avoir à *Minaticum* un poste ou colonie de vétérans. Encore ces deux fragments de marbre inscrit peuvent-ils tout aussi bien se réunir en permettant de lire seulement le mot *veterum*, que se séparer après avoir perdu jadis les quatre lettres *rano* de *Veteranorum*.

Fig. 99. — Fragments d'inscription trouvée à Nizy-le-Comte.

Pour ne pas allonger indéfiniment ce chapitre, je ne veux ajouter qu'un détail à tous ceux qui précèdent : les fortifications du moyen âge de la petite ville d'Aubenton située sur les limites des départements de l'Aisne et des Ardennes, étaient assises sur des retranchements en terre tenus généralement pour ceux d'une station frontière occupée par les troupes romaines. Elles y ont laissé leurs traces évidentes : vases, sépultures, monnaies en grande quantité ; car, dans une seule trouvaille faite en 1861, on en a recueilli trois cent soixante et onze, cent soixante et une impériales, deux cent dix consulaires, appartenant ensemble à cinquante-sept familles différentes. Les types impériaux sont surtout ceux d'Antonin, de sa femme Faustine, de Sévère, Julien, Maximin, Philippe et Gordien[2].

4° LES PALAIS.

La conquête par les armes étant ainsi complétée, les Romains comprirent vite qu'après les camps, les fortifications des cités et les chemins stratégiques, le plus puissant moyen d'assurer leur domination consistait à doter les contrées envahies de monuments qui par leur nouveauté, leurs

1. M. A. Piette. Plan de Vervins dans l'*Histoire* de cette ville, p. 1. — 2. *La Thiérache*, p. 2. — *Mém. de la Soc. acad. de Laon*, t. II, p. 87. — M A. Piette, *Itin. gallo-rom.*, p. 327.

dimensions, leur commodité, par leur beauté aussi, frapperaient vivement l'attention et les regards des populations. Celles-ci devraient s'intéresser au spectacle, si nouveau et inattendu, d'un art et d'une civilisation qui, laissant à la Gaule l'apparence de son antique indépendance, ses vieilles franchises, ses mœurs nationales, lui apporteraient des avantages moraux et intellectuels dont les vaincus n'avaient jamais joui jusque-là, dont ils n'avaient pas même une idée précise. A cette politique intelligente s'unissaient les besoins des conquérants eux-mêmes. Un grand nombre d'entre eux allaient être obligés, en effet, de se fixer dans les provinces récemment annexées à l'empire, qu'ils gouverneraient et coloniseraient et qui seraient appelées à leur servir de nouvelle patrie. Celle-ci allait remplacer l'ancienne pour beaucoup et à toujours. Il fallait donc y transporter et y implanter les habitudes et les commodités dont on jouissait en Italie.

Les Romains se mirent bientôt à couvrir la Gaule de monuments somptueux, temples, théâtres et cirques, palais, villas qui devinrent bientôt d'autres palais et s'enrichirent de statues, de peintures à fresque, de mosaïques, d'inscriptions, de marbres précieux. Les grandes voies et chaussées, créées tout d'abord et principalement dans le but de fournir aux légions en marche un moyen commode et facile de circulation armée et de surveillance, suscitèrent, stimulèrent et entretinrent le commerce, la circulation civile et les échanges, en enfantant partout des voies de détail de tous les ordres, même ces *viæ vicinales* que jusqu'ici l'on ne savait encore ni reconnaître ni classer, mais qu'une science plus attentive découvre maintenant sous les chemins modernes et du moyen âge.

Les palais construits auprès et sous la protection des villes appellent en premier lieu notre étude.

Notre figure 96 (plan de Soissons aux temps gallo-romains, page 193) nous montre deux de ces immenses et superbes constructions qu'on a appelées palais parce qu'on ne savait au juste quelle destination elles possédaient et quel nom il fallait définitivement leur donner. L'une est le château de Crise pointé X et touché par la rive droite de la petite rivière de ce nom au moment où elle va se jeter dans l'Aisne sous la tour Lardier ; la seconde fut appelée par le moyen âge Château d'*Albâtre* en raison, paraît-il, de la quantité de marbres, surtout blancs, qui en sortirent en tous les temps.

On ne sait rien du Château de Crise que certains ont supposé être le théâtre de la fabrication soissonnaise d'épées, machines et cuirasses. Vers la fin de la première partie du xvi⁰ siècle, le manuscrit de Berlette conservé à la bibliothèque de Soissons parle pour la première fois « du « Chasteau d'Albastre qui souloit estre entre la ville et l'abbaye de Saint-Crespin-en-Chaye », et qui aurait été brûlé par les Armagnacs pendant le siége de 1414. Déjà Berlette parle d'objets curieux trouvés sur l'emplacement du « viel Chasteau d'Albastre », dont l'origine et le nom seraient dus, suivant un autre vieux chroniqueur soissonnais, Melchior Regnault, aux Troyens qui auraient quitté leur patrie où ils laissaient des palais appelés Crise et Alabastra, palais reconstruits à Soissons sous les mêmes noms et plans, en souvenir du pays perdu. Un autre écrivain local assure, en 1771, qu'il faut tirer le nom de Château d'Albâtre de deux mots latins

albarium opus, sorte d'ornementation employée par les architectes d'Italie, ou des morceaux de marbre blanc qui paraissent avoir été insérés dans la surface des murailles du château. L'histoire manuscrite de Soissons, écrite, en 1707, par Rousseau Desfontaines, affirme que le *castrum*, *castellum*, fut appelé d'Albâtre parce que « cette forteresse fut construite de pierres blanches ». MM. Henri Martin et P. Lacroix font venir le qualificatif *albâtre* non d'*alabastra*, mais de *balistaria*, machines de guerre fabriquées par l'arsenal romain de Soissons que ces auteurs supposent avoir été placé dans le Château d'Albâtre. Enfin le chanoine Cabaret, dans ses mémoires manuscrits pour servir à l'histoire de Soissons, pense que le Château d'Albâtre fut bâti sous Auguste et fut ainsi nommé « à cause de ses logements et jardins embellis de figures, vases et statues d'albâtre ou de « marbre blanc ». Il aurait eu, encore suivant Cabaret, trois étages servant, le premier d'arsenal, le second de caserne, le troisième de logement pour le gouverneur, et des greniers pour les magasins militaires.

En résumé, il ressort des travaux très-complets écrits par M. de la Prairie [1], président de la Société archéologique de Soissons et à qui j'emprunte la plupart des détails qui vont suivre, que les terrains immenses (G G G de la fig. 96), lesquels s'étendent au nord-ouest de Soissons et sont compris, dans une ligne circulaire et hypothétique, sous le nom d'*Emplacement du Château d'Albâtre*, ont été de tout temps, et jusqu'aux mois derniers, une mine aussi riche qu'elle semble inépuisable.

Ainsi le Moyen Age y fit de nombreuses et importantes trouvailles dès 1414, vient de nous dire Berlette, et sans nul doute on en avait antérieurement fait d'autres dont les chroniqueurs locaux n'ont pas reçu et n'ont donc pu transmettre les souvenirs. Au XVIe siècle et au moment où les troubles religieux forcèrent à fortifier Soissons du côté de Saint-Crépin-en-Chaye, on trouva, sur les terrains du Château d'Albâtre, une statue de marbre blanc, des débris de mosaïque, des épingles d'ivoire, des voûtes comme d'aqueducs, des substructions, des monnaies romaines d'or, d'argent et de bronze (fig. 96 au point H H). La description et le sort de la statue décrite par Berlette sont assez originaux pour mériter une courte mention : « ... On trouva au lieu appelé le « Chasteau d'Albastre une grande statue ou simulacre de marbre blanc, laquelle figure estoit de « femme nüe, tout entière et ne s'en falloit que de la teste, de hauteur et de grosseur de la plus « puissante femme qu'on pourroit veoir et trouver. Celuy simulacre a esté fort longtemps au milieu « de la *Courcelle* et en après en la grande salle du logis épiscopal de feu de bonne mémoire « M. Charles de Roucy, à la veue de chascun. Aulcuns ont soupçonné que c'estoit la figure de la « déesse Minerve, aultres que c'estoit celle d'Isis... » Berlette signale déjà des peintures murales en ces termes : « ... Furent trouvées des offices voultées et peintes. »

Entre autres médailles « qui estoient de divers portraicts et de figures, d'or, d'argent, laiton « et plusieurs autres métaux, qui sont encore en ma possession », ajoute le naïf chroniqueur, il y en

1. *Le Château d'Albâtre*, t. VIII des *Bull. de la Soc. arch. de Soiss.*, mars 1854, avec des dessins et plans que j'ai utilisés.

avait au nom de Drusus, de Claude, de Néron, de Galba, de Vespasien, de Titus, ce qui est une restitution probable de date, le monument, de quelque nom qu'on le décore, devant avoir été construit, sinon sous Auguste, du moins dans le premier siècle, puisqu'il fournit surtout des monnaies d'empereurs de cet âge et du haut empire.

Plus tard les découvertes de détail ne cessèrent pas et indiquaient un très-grand monument. Elles attirèrent l'attention, pendant le xviiiᵉ siècle, d'un fonctionnaire artiste qui eût mérité de vivre en un temps où le désir de s'instruire pousse si ardemment aux recherches et à la conservation.

En 1762, M. de Méliand, intendant du Soissonnais, fit faire des fouilles pour retrouver les fondations du palais où la tradition logeait les lieutenants des empereurs romains. C'est alors qu'apparurent pour la première fois les ruines du fameux monument enfoui dans la plaine Saint-Crépin, ses fondations, les bases de ses tours rondes, des quantités d'albâtre, à ce qu'assure le chanoine Cabaret, des marbres de toutes couleurs, des jaspes, des porphyres, tous débris précieux dont s'enrichirent les collections des amateurs du temps, mais dont rien ne reste aujourd'hui.

Fig. 100. — Pierre gravée de Soissons.

De 1825 à 1831 se firent les plus remarquables découvertes, celles surtout qui intéressent le plus vivement l'archéologie et l'art, parce que, si tout ce qui sortit alors de terre n'a pas été conservé, une notable partie de ces trésors a été sauvée, et parce que les constatations sérieuses qui furent faites en ce moment peuvent être utilisées aujourd'hui.

Le génie militaire relevait alors les remparts de Soissons, et ses officiers suivirent les trouvailles avec intérêt et attention. Sur l'emplacement du Château d'Albâtre (points 77, de 1826 à 1849, L, 1836, M, 1845, N, 1848), les fouilles fournirent des fûts, bases et chapiteaux de colonnes d'ordre toscan, d'autres colonnes ioniques et corinthiennes, des bases de colonnades en place, des débris de peintures murales dont je traiterai en temps et lieu, des statuettes de bronze, des débris de statues de marbre, plusieurs grands fragments de mosaïque dont je parlerai plus amplement dans le chapitre spécial à ce riche mode de pavage, des placages de lambris en marbres les plus divers, les plus précieux et comme Nizy-le-Comte en montrera de si grandes quantités, des vases entiers ou brisés, des amphores en pièces, des meules à moudre les grains à la main, des fibules, des lampes, des fragments de verres blancs, bleus, dorés, tout ce dont parle enfin l'ample et l'excellente notice de M. de La Prairie, grand et riche trésor qui aurait dû rester dans le pays, mais dont tant de spécimens précieux ont été brisés, gaspillés, volés, vendus, emportés au dehors, et ont disparu pour jamais.

Ainsi est perdue une bague antique et en bronze sur laquelle[1] était gravé ce vers :

Non tituli pretium, sed amantis accipe curam.

Ainsi est perdue une des trois pierres gravées trouvées près du jeu de paume et représentant

1. Henri Martin et Paul Lacroix, *Histoire de Soissons*, t. I.

un oiseau sur un perchoir. Sur la seconde, qui est cassée, se voit un Éros ou Amour conduisant et excitant du fouet ou un dauphin disparu, ou un scarabée, ou plutôt un papillon, peut-être un escargot. La plus grande de ces intailles, de forme ovale et ayant 18 millimètres en largeur et

Fig. 101. — Plateau d'argent ciselé, du Château d'Albâtre.

15 en hauteur, représente un faune cytharède (fig. 100) assis devant une table portant les vases à libation à l'aide desquels il va sacrifier devant un de ces édicules portatifs, ou niches, que l'antiquité avait multipliés dans les sanctuaires ou publics ou particuliers. La divinité qui habitait ce petit tabernacle est à peine visible, mais non reconnaissable.

Une des trouvailles les plus remarquables faites par le génie pendant les fouilles sous la Restauration, est celle de l'admirable plateau d'argent et ciselé (fig. 101) qui fut recueilli posé

sur un important fragment de mosaïque, et qui appartient au musée de Soissons. Il recouvrait une espèce d'écuelle ou vase de cuivre qui contenait soixante-treize médailles d'argent à l'effigie et aux noms de plusieurs empereurs toujours des deux premiers siècles. Le plateau, qui seul vaut la peine d'être décrit, a ses bords relevés et couverts de ciselures. Au fond, on aperçoit gravée une composition linéaire et ingénieuse, retrouvée sur un certain nombre de mosaïques; au centre, motif s'épanouissant en étoiles dont les rayons enferment huit carrés ornés de roses, deux carrés étant posés sur leur pointe, tous les huit reliés par des losanges fleuronnés, et le tout encadré dans des filets qui forment un octogone inscrit dans une riche guirlande de feuilles de laurier. C'est un très-remarquable produit de l'art du ciseleur-orfévre qui a varié ses effets par des dorures sobrement appliquées sur les marlis ou bords du plateau.

Fig. 102. — Le fils de Niobé et son pédagogue.

En second lieu, mais en première ligne, il faut placer le beau groupe du Niobide et de son pédagogue (fig. 102), qui fut découvert, en 1831, renversé en terre au pied d'une substruction. On dit que le bras et une jambe du principal personnage, rencontrés brisés et épars, furent détournés par les terrassiers. Ce groupe fut cédé au Louvre par l'administration municipale de Soissons au prix dérisoire de 1,200 francs, somme infime qu'accompagnait le don d'une collection de moulages en plâtre d'après l'antique. Le valet Laflèche de la comédie de l'Avare de Molière aurait dit de cet excellent marché : « L'État ne pourra compter en argent au donateur qu'une somme de « 1,200 livres, plus une peau d'un grand lézard de trois pieds et demi, remplie de foin, curiosité « agréable pour pendre au plancher d'une chambre!... » Le groupe des deux Niobides est une gloire du musée des antiques au Louvre; mais les 1,200 francs sont bien loin de la caisse municipale, et les visiteurs du musée de Soissons frissonnent de froid devant la nudité héroïque et blafarde des nombreux plâtres qu'on regarde à peine et qui ont le tort de rappeler sans cesse la transaction de 1831. Cependant les ministres de la guerre et des travaux publics avaient tout d'abord et catégoriquement reconnu, en faveur de la ville de Soissons, le droit de possession exclusive et incontestable sur tout ce qui sortirait des fouilles. Le ministère de l'intérieur s'était même désisté alors de toute répétition en faveur des musées royaux.

On sait que la mythologie antique a fourni aux artistes grecs cette donnée tragique et lamentable : Latone, mère d'Apollon et de Diane, était l'amie de Niobé, fille de Tantale, sœur de Pélops,

par conséquent des Atrides, et femme d'Amphion qui éleva les murs de Thèbes aux seuls sons de sa lyre. Fière de sa fécondité, car elle avait donné le jour à sept fils et à sept filles, Niobé railla Latone que ses deux enfants vengèrent cruellement en perçant de leurs traits tous les Niobides. Ni les larmes de leur mère, ni les efforts de leur pédagogue ne parvinrent à les sauver, allégorie relative, croit-on, à une terrible épidémie qui aurait ravagé la Grèce aux temps archaïques. Le groupe retrouvé dans les fouilles de Soissons représenterait, on est d'accord sur ce point, l'épisode du massacre au moment où les frères et sœurs de l'éphèbe que le pédagogue essaye de couvrir d'un pan de son manteau, sont déjà ou étendus et expirants sur le sol, ou frappés de la folie de la terreur. Ce groupe du pédagogue et de son élève devait faire pendant à celui que formaient Niobé et une de ses plus jeunes filles agenouillée, éperdue et enlaçant sa mère de ses bras. On a semblé autorisé à supposer que la femme nue et sans tête à laquelle l'évêque Charles de Roucy avait donné, au XVIe siècle, asile dans son palais, devait être Niobé elle-même, puisque cette statue était, comme celle du Niobide et de son maître, sortie aussi jadis de l'emplacement du palais d'Albâtre. Cependant si, dans le groupe complet du massacre des Niobides, en tout seize figures, qui avait été trouvé à Rome dans la villa Médicis et fut plus tard transporté à Florence, les sept fils de Niobé sont nus, la mère et ses filles y sont habillées de vêtements drapés. On a beaucoup discuté sur le point de savoir si le groupe de Soissons est un original, ou une copie d'un épisode de celui de Florence. Si l'on ne veut point admettre qu'il soit une copie exacte du même épisode retracé sur le groupe de Florence qu'on tiendrait pour l'original, que dans la Rome impériale on attribuait à Praxitèle ou à Scopas entre lesquels Pline le Jeune n'osait déjà plus se prononcer, il faudrait admettre aussi que l'artiste inconnu qui, une fois de plus, a taillé dans le marbre cette donnée saisissante, aurait voulu représenter sa Niobé toute nue pour éviter toute ressemblance avec un chef-d'œuvre déjà connu et populaire et qui fut souvent copié dans l'antiquité pour les amateurs forcés de se contenter d'un fac-similé.

Dans la pensée d'autres personnes, le groupe de Soissons ne serait qu'une copie, réduite comme taille, de l'original ou de Scopas ou de Praxitèle. Elles invoquent à leur aide les dimensions des figures du groupe de Florence comparées à celles du groupe de Soissons. Or voici la taille des Niobides de Florence : un fils, 5 pieds [1]; un autre, 4 pieds; un troisième étendu déjà percé d'un coup mortel, 5 pieds; fille plus âgée et drapée, 5 pieds 6 pouces; Niobé debout et protégeant sa fille, 6 pieds 5 pouces; fille fuyant en fléchissant les genoux, 3 pieds 6 pouces; pédagogue, 5 pieds 4 pouces.

On le voit, Niobé, personnage principal du drame, est de plus grande taille que tous les

1. Ces chiffres sont empruntés aux notices françaises et anglaises du recueil *le Musée de peinture et de sculpture*, rédigé par Duchesnes, avec eaux-fortes de Réveil, 16 vol. in-8°, 1828. Sur les seize figures des Niobides du musée de Florence, Réveil en a gravé neuf parmi lesquelles se trouve le Pédagogue. Ces planches sont numérotées 72, 156, 162, 186, 192, 198, 204, 210 et 216, dans les tomes II et III. Réveil avait aussi publié le groupe du Niobide avec son pédagogue dans un livret du musée du Louvre dont M. de La Prairie et moi empruntons le dessin.

autres et devait former le point le plus élevé de la composition pyramidiforme dans le tympan du fronton du grand édifice à la décoration duquel on s'accorde généralement à penser qu'appartenait ce groupe très-décoratif du supplice des enfants de Niobé. Or Berlette ne nous ayant dit que ceci : la figure de femme trouvée en 1414 sur l'emplacement du Château d'Albâtre « étoit de hauteur et « grosseur de la plus puissante femme qu'on pourroit voir et trouver », on manque là d'éléments sérieux pour une comparaison possible seulement avec le pédagogue mesuré à Florence et à Soissons. Les 5 pieds 4 pouces attribués au pédagogue de Florence par Duchesnes équivalent à $1^m,985$, tandis que celui de Soissons, suivant les mesures prises en 1831 et avant que la statue partît pour Paris, n'a qu'une hauteur de $1^m,76$, et de plus, ceux qui se refusent à croire que le groupe des Niobides soissonnais soit une copie, sont forcés de reconnaître que l'éphèbe de Florence est plus grand que celui du Château d'Albâtre, la réduction de la statue de l'élève suivant la même proportion que celle du professeur, ce qui tournerait en leur défaveur, s'ils n'appelaient point à leur aide une différence notable dans l'agencement des draperies du groupe italien et de celui de France.

On n'est pas plus d'accord sur le vrai nom du plus âgé des deux personnages. Certains critiques d'art y voient Amphion, mari de Niobé. D'autres, en étudiant plus à fond le costume qui n'est pas grec, mais plutôt thrace ou scythe, en consultant la coupe de la barbe, celle du manteau et des bottines, veulent retrouver non le père, mais le professeur étranger de l'éphèbe nu qui se sauve un *volumen* d'étude à la main gauche. Amphion, personnage épique, eût été représenté nu comme ses fils, tandis que les sculpteurs grecs dépoétisaient toujours et systématiquement les barbares en les représentant couverts de leur costume national.

Quoi qu'il en soit et pour en revenir aux objets précieux fournis par les fouilles au Château d'Albâtre, on y eut encore, et de 1826 à 1835, deux figures en bronze, l'une d'Éros ou de l'Amour, et une autre bien traitée, bien conservée, de Bacchus, celle-ci ayant 30 centimètres de hauteur, toutes deux, d'ailleurs, expédiées sur l'heure par le commandant du génie à M. de Clermont-Tonnerre, ministre de la guerre. Une statuette en marbre blanc de Vénus (?) portant un enfant dans ses bras, fut achetée et emportée par un visiteur.

Si, parmi les statues et statuettes dont je viens de parler, celle dont je vais m'occuper un instant n'est ni le plus beau ni le plus remarquable de ces objets d'art, on ne pourra pas nier qu'elle ne manque cependant ni d'inattendu, ni d'originalité (fig. 103). Elle a été trouvée, comme les précédentes, sur l'emplacement du Château d'Albâtre, dans un déblai de fossé de fortification creusé en 1837, année où elle fut donnée au musée de Soissons. Avec elle, paraît-il, apparurent aussi des médailles, des tessons de vases rouges et une bague à appendice formant clef [1]. Cette figurine, haute de $0^m,155$, a été décrite par M. A. de Montaiglon dans les *Mémoires de la Société*

1. Les Romains portaient souvent de ces anneaux auxquels était adaptée une petite clef servant à fermer des coffrets à bijoux. *Dict. des antiq. grecques et rom.*, par Daremberg et Saglio (2e fascicule, p. 295, v° *Annulus*).

ÉPOQUE GALLO-ROMAINE.

des *Antiquaires de France*, en 1871. M. de Montaiglon croit avec raison que nul archéologue n'a rien vu d'équivalent dans les terres cuites ou bronzes des collections françaises, ou anglaises, ou allemandes, et, de plus, qu'elle offre une énigme difficile à expliquer. Qu'est ce personnage ? Est-il vieux ? Est-il jeune ? Quand la science est encore si ignorante des mystères du Panthéon gaulois si intimement uni à celui des conquérants, peut-on se hasarder à penser que ce soit là une divinité d'ordre inférieur, une sorte de dieu lare, ou l'un de ces prêtres à tunique courte qu'on a pris aussi pour des représentations de dieux ? M. de Montaiglon ne croit pas, d'ailleurs, qu'on ait le droit de s'étonner qu'on n'arrive point à interpréter du premier abord une figurine jusqu'à présent unique et si étrange.

Tout en louant cette réserve si rare et si modeste, l'archéologie ne peut-elle risquer quelques hypothèses ? La figure qui paraît juvénile à M. de Montaiglon, me paraît, au contraire, celle d'un homme fait, et le costume n'est pas d'un jeune homme, à voir son ampleur et sa lourdeur. Lourde aussi et magistrale se montre la coiffure accompagnant un visage exagérément gras et arrondi par le bas. Je ne vois point autour du buste et du ventre une tunique à bordure striée, mais un pardessus garni de fourrures aux revers, aux poignets, aux pans, surtout à la ceinture qui se noue ou développe à amples plis par derrière. C'est un livre ou portefeuille carré que porte la main gauche, tandis qu'on ne reconnaît pas l'objet rond, sorte de pommeau, autour duquel la main droite se ferme et s'arrondit. Il est bien difficile de décider si les jambes, bien que les muscles présentent une forte saillie, sont nues ou vêtues d'un pantalon à pied.

Fig. 103. — Statuette de personnage gaulois trouvée au Château d'Albâtre, d'après une eau-forte de M. P. Laurent.

En résumé, ce n'est ni noble, ni beau, ni artistique, et je ne puis guère songer à un Mercure, mais à la portraiture incorrecte d'un personnage sans doute de quelque distinction, gaulois d'origine et vêtu du costume national à la mode du temps, costume que nous connaissons mal, parce que probablement les artistes l'ont toujours traité d'une façon trop épique. Il n'en est pas moins vrai que cette statuette est tout au moins aussi intéressante qu'une figurine banale de Vénus, ou de Minerve, ou de Jupiter même, et pour certain plus originale et mieux faite pour forcer à penser et à s'ingénier.

On comprend qu'il faille enfin s'arrêter dans cette longue nomenclature des objets fournis depuis plusieurs siècles par le Château d'Albâtre. Il faut y ajouter cependant quelques détails importants encore. Au point N de la figure 96, les fouilles de 1848 et de 1849 firent retrouver des

restes d'aqueducs qui amenaient au Château d'Albâtre les eaux des montagnes voisines. D'autres aqueducs plus au midi avaient été reconnus plus anciennement dans la direction de la gorge de Maupas vers le faubourg actuel de Saint-Christophe. Les conduites étaient les unes formées de pierres creusées en demi-cylindre (fig. 104), d'autres en pierrailles noyées dans un mortier de chaux et revêtues d'une couche de ciment hydraulique. Elles ne ressemblaient, d'ailleurs, aucunement à celles d'un aqueduc romain aussi (fig. 105) que j'ai retrouvé, à la fin de l'hiver de 1876, le long des pentes d'Orgeval et qui était construit bien plus légèrement et grossièrement. J'aurai plus tard l'occasion de le décrire.

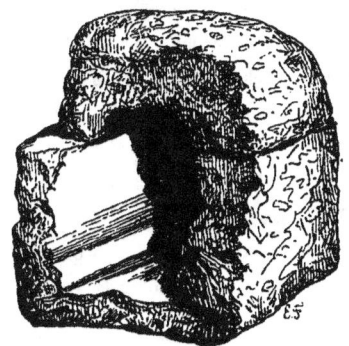

Fig. 101. — Aqueduc à Soissons.

Des tuyaux de conduite de chaleur furent rencontrés de même au Château d'Albâtre sous des maisons qui bordaient une rue dont la direction fut fixée. On a cru longtemps que ces tuyaux carrés de terre cuite, rencontrés souvent dans les découvertes d'emplacements et de substructions romains, servaient à apporter l'eau chaude dans ces bains que la vieille archéologie voyait partout, comme pour elle la première lame venue autorisait toujours à conclure à un couteau de sacrificateur. Les hypocaustes, établis sous les aires des appartements du rez-de-chaussée et qui varient de forme, n'ont jamais pu, étant toujours mal joints et insuffisamment

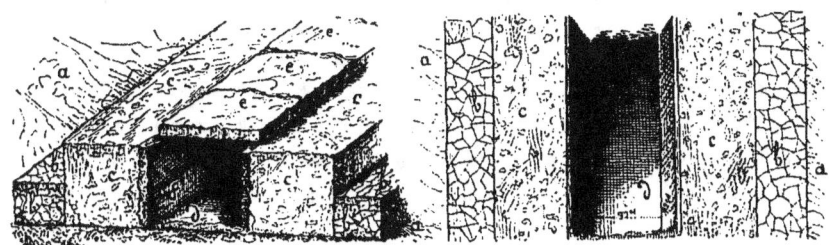

Fig. 105. — Aqueduc romain à Orgeval.

fermés, conduire l'eau d'un point à un autre des habitations, mais distribuaient par les maisons, et à la façon de nos tuyaux de calorifères modernes, la chaleur émise par un fourneau souterrain qu'on aurait retrouvé plus souvent si on l'avait cherché en s'inspirant de cette phrase d'une des lettres de Sénèque : « *Impressus parietibus tubos per quos circumfunderetur calor qui ima simul et* « *summa foveret æqualiter.* » Nous retrouverons les hypocaustes dans les villas de Nizy-le-Comte, ainsi que l'immense quantité de marbres précieux et de toutes couleurs que les architectes romains faisaient débiter en morceaux très-minces et de formes diverses, dont ils tiraient un si grand parti

pour former, à l'intérieur des appartements, des stylobates, des corniches, des bordures, même des lambris ouvragés en façon de mosaïques à larges éléments.

Il ne nous reste plus qu'à dire enfin quelques mots des découvertes toutes récentes, car elles ne datent que du mois de mars 1876, faites toujours dans le périmètre des terrains qu'occupa autrefois ce vaste édifice que nous ne connaissons plus que sous le nom de Château-d'Albâtre. On creusait alors des fossés sur les glacis des fortifications de Soissons pour y planter des arbres. Dans les environs du bastion n° 9 et de la porte Saint-Christophe, c'est-à-dire du point marqué Q sur le plan-figure 96, on mit à jour plusieurs grosses pierres formant un angle droit, fondations au milieu desquelles on recueillit de nombreux fragments de grandes tuiles à rebord et plates, qu'on rencontre si rarement entières, dont j'ai eu un beau spécimen sur la montagne de Festieux (fig. 106), et dont les rebords, suivant la pente de la toiture, recevaient, dans le sens aussi de l'inclinaison du toit, des tuiles cintrées s'emboîtant pour couvrir les jointures (fig. 107). Celles-là conduisaient les eaux pluviales dans le chéneau qui s'ornait souvent de beaux antéfixes en terre cuite, à fleurons ou à masques humains et d'animaux. Parmi les vestiges de substructions, on eut un puits, des conduites

Fig. 106. — Tuile romaine de Festieux.

Fig. 107. — Toiture à tuiles : 1° à rebords, 2° de recourbement.

d'eau, comme toujours des marbres variés, de très-remarquables bordures de peintures murales dont il sera parlé plus loin, une petite coupe en terre rouge, une assiette de terre noire, une chaînette de bronze et ornée de verroteries colorées, une fibule en bronze, des débris de flûte en os, enfin deux grands vases de bronze à formes hémisphériques, le premier sans ornementation et ayant un diamètre de 31 centimètres et une hauteur de 4, le second de même largeur, haut du double, et dessiné en forme de coquille en relief et fait au repoussé. Ces vases ne sont pas fondus, mais martelés, la trace de l'outil étant très-apparente.

Tels sont groupés les renseignements essentiels et nombreux, quoique sommaires, sur ce splendide édifice dont le sol seul a conservé les vestiges, qui dut faire l'ornement et l'honneur de la plus importante de nos villes gallo-romaines, qui égala sans doute en splendeur les palais de Lyon, de Vienne, etc., et dont cependant on ne peut restituer même un rudiment de plan, tant il a laissé peu de témoignages extérieurs et de traces sur la terre, tant est complète la ruine de ses bâtiments, de ses portiques, de ses cours et jardins, de toutes ses dépendances enfin. Que renferme-t-il dans son sein en trésors d'art, en renseignements plus utiles et plus précieux que ceux mêmes qu'il a con-

senti à fournir à l'étude et à l'archéologie? Pour certain, il n'a pas dit et n'est pas prêt à dire son dernier mot, à livrer son dernier secret et ses derniers mystères. L'avenir pourra l'interroger longtemps, souvent et avec fruit.

Dans le département, rien n'indique autre part l'existence d'un monument de cette importance et de cette richesse.

Rien n'y décèle non plus l'existence, même souterraine, de temples qui y ont cependant existé. Ceux-ci trahiraient leur présence seulement dans les fondations de nos plus anciennes églises qui leur auraient succédé et jusqu'à présent n'ont point encore, que je sache, livré non plus leurs secrets. Quelques indications en ce sens sont cependant bonnes à recueillir déjà.

Il y a quelque trente ans, une petite statuette nue de déesse gauloise, dont je donnerai bientôt l'étonnante représentation, fut trouvée dans les anciennes fondations de l'église du village de Surfontaine (canton de Ribemont), église qu'on reconstruisait alors et village situé tout près de la voie romaine n° XXI [1] de Laon à Saint-Quentin et Arras. La nudité absolue de cette statuette empêche de conclure à un portrait de femme appartenant à une classe quelconque de la société d'alors, et ce ne serait donc que celui d'une divinité de cet olympe bizarre et mixte sur lequel nous manquons de renseignements précis. La présence de cette divinité dans les fondations antiques rencontrées sous l'église de Surfontaine, autorise-t-elle ou n'autorise-t-elle pas sinon à conclure, du moins à penser à la trouvaille certaine des substructions d'un temple païen et gaulois sous les murailles d'une de nos plus vieilles églises chrétiennes? En posant la question, je ne prétends pas la résoudre à moi seul.

Voici un fait un peu plus précis. En 1875, on reconstruisait aussi l'église de Chevennes (canton de Sains). On en trouva les fondations reposant sur des tombes mérovingiennes formées, comme toutes celles de nos contrées, de belle pierre des immenses carrières de Colligis (canton de Craonne). Sous l'étage mérovingien, l'étage romain fut trouvé et scientifiquement prouvé par l'apparition, souvent constatée autre part par l'archéologie [2], de tambours de pierre provenant de fûts de colonnes romaines, sciées, dans le sens de la hauteur, sur $1^m,10$ de long et $0^m,36$ de diamètre [3]. Ces colonnes appartenaient, selon toute apparence, à un temple romain qui fut ou transformé en église aux premiers siècles de notre ère, ou remplacé par une construction chrétienne et toute neuve, l'une et l'autre hypothèses semblant également acceptables et s'appuyant sur des exemples connus.

5° LES BAINS.

Soissons, capitale d'une *civitas*, presque d'une province, eut évidemment, comme tous les centres considérables de population, ses thermes, *Thermæ, balnea,* auxquels devaient s'unir un gymnase,

1. Nomenclature de M. Piette dans ses *Itinéraires romains*. — 2. Voir *Abécéd. d'arch.*, par M. de Caumont, *Ère gallo-romaine*, nouv. édit. de 1870, p. 642, 644, avec deux gravures à l'appui représentant les murailles gallo-romaines du *castellum* de Jublains (Mayenne) et du château de Larçay auprès de Tours. — 3. M. Papillon, vice-président de la Soc.

des portiques, des promenoirs et des jardins. Comme on a rencontré des vestiges de semblables établissements dans d'autres villes bien moins importantes de la Gaule, il n'est pas admissible qu'une cité telle que l'*Augusta Suessionum* en ait été dépourvue. Cependant aucun des nombreux historiens locaux n'en dit un mot. Il faut donc encore ici se contenter des hypothèses fondées sur la présence des conduites d'eau plusieurs fois rencontrées au Château-d'Albâtre.

Rien ne constate non plus la présence de véritables bains dans les deux riches villas découvertes à Nizy-le-Comte, à l'est au *Clair-Puits*, à l'ouest sur le lieudit *la Justice*. Cependant des habitations aussi opulentes que je les montrerai bientôt, possédaient toujours des salles de bains qui ne se rencontrent pas non plus dans la villa, on aurait le droit d'écrire palais, de Blanzy près Fismes. Il faut dire qu'à Blanzy, je n'ai fouillé que le sol d'une rue, la villa étant tout entière recouverte par le village moderne. Toutefois, à en croire M. l'abbé Lecomte [1], la villa romaine dont les vestiges se trouvent entre Ciry-Salsogne, Quincampoix et Sermoize (canton de Braine), aurait renfermé « une salle de « bains, encore revêtue de stuc, plus basse que les autres pièces, sans doute pour la commodité des « eaux qui y accédaient au moyen d'un aqueduc dont chaque pierre, d'un mètre de haut sur presque « deux mètres de largeur, était taillée et creusée en forme demi-cylindrique ». Cet aqueduc amenait, avec un parcours de deux kilomètres, les eaux de la montagne de Ciry. Au dire de M. l'abbé Lecomte, la salle de bains était accompagnée « d'une étuve et d'une salle des parfums, *cella olearia* ». Étant admise l'existence de vestiges romains aux environs de Ciry, il faudrait accueillir avec infiniment de précautions ces détails qui n'ont point été contrôlés jusqu'ici, mais qu'il était bon néanmoins de ne pas passer sous silence.

Un renseignement plus certain nous arrive de Goudelancourt-lès-Pierrepont (canton de Sissonne). Sur le terroir de ce village on a trouvé en terre, il y a vingt ans à peu près, une quantité considérable de vases et débris de poteries des plus remarquables comme forme et fabrication. Il y en avait de bronze et de terres rouge et jaune, celle-ci de nuances variées. Les produits de cette intéressante trouvaille, sur laquelle manquent déjà les renseignements précis, se divisèrent inégalement entre une collection particulière très-favorisée [2] et le musée, alors rudimentaire, de Laon où l'on fut prévenu trop tard. La figure 108 présente les dessins de quelques-uns de ces vases : 1° BRONZE. A, charmante petite aiguière [3] dont le manche et le couvercle s'unissent pour représenter la partie antérieure d'un animal fantastique à queue finissant en masque humain qui relie le manche à la panse; hauteur du pied du vase aux oreilles du griffon, 0m,21 ; largeur à la panse, 0m,10. — B, espèce de bouilloire, hauteur totale, 0m,20 ; largeur à la

arch. de Vervins, dans un Mémoire sur les sépultures mérovingiennes de l'église de Chevennes. *Bull. de la Soc. arch. de Vervins*, t. II, p. 123 et 124.

1. *Époque romaine dans le canton de Braine*, dans le t. II, p. 168 et 169, du *Bull. de la Soc. arch. de Soissons*. Ce mémoire est des plus intéressants et rempli de renseignements utiles. — 2. Celle de M. Charles Ilidé, propriétaire à Laon, qui a acheté la majeure partie des objets trouvés à Goudelancourt et l'anse admirablement travaillée de l'aiguière C de la figure 107. — 3. Cette aiguière *A* et le vase de terre *H* appartiennent à la collection de M. C. Ilidé, et les autres vases *B, C, D, E, F, G*, au musée de Laon.

panse, 0m,17. — C, fragment d'une grande aiguière, haute de 0m,33, d'un diamètre à l'orifice de 0,m110, à la panse de 0m,16; son plateau existe. — D, grand bol ou bassin à anses à col de cygne et ciselés finement; diamètre à l'orifice, 0m,23; hauteur, 0m,12. —

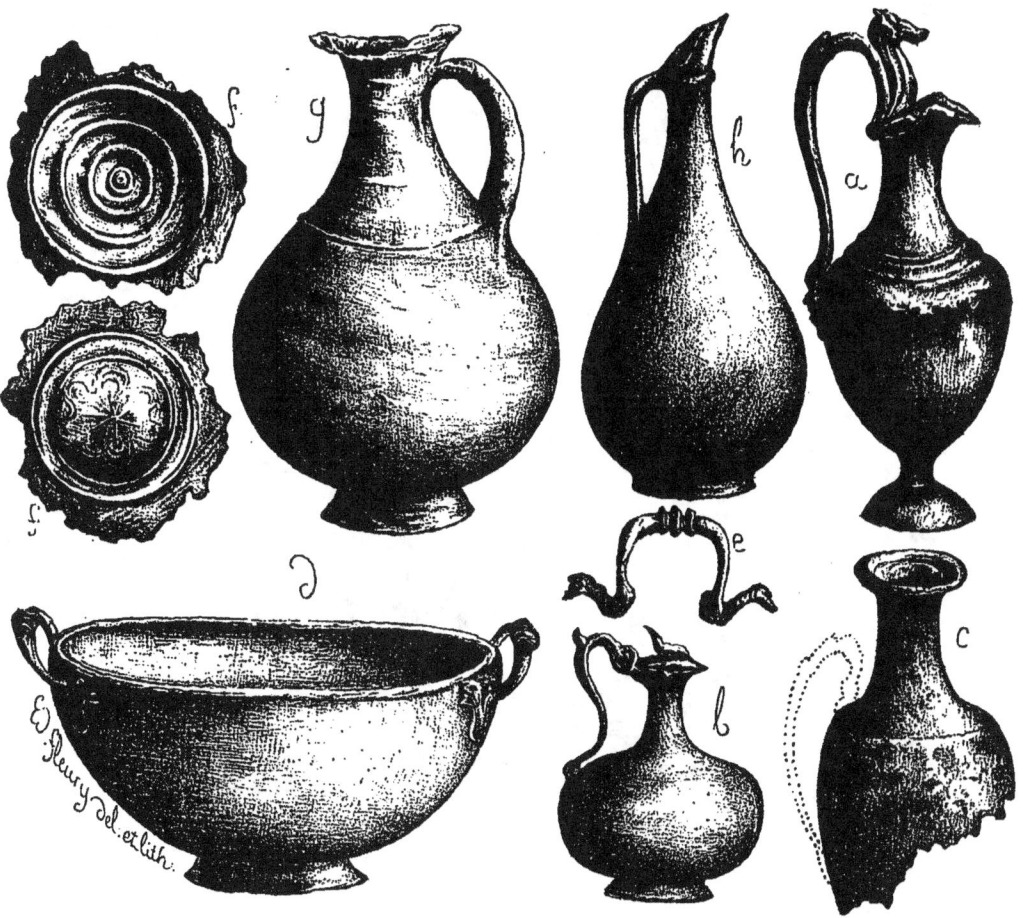

Fig. 108 — Vases romains trouvés à Goudelancourt-les-Pierrepont.

E. Détail des anses. — F. F. deux fonds d'aiguières, en dessus à cercles concentriques et rosace ciselés, en dessous à cercles concentriques en relief et soudés; diamètre, 0m,11. — 2° Terre cuite. G, une aiguière ou pot en terre grise, tournée, pourvue d'une anse, étroite au collet, large à la panse; hauteur, 0m,25; largeur à la panse, 0m,13; au goulot, 0m,05. — H, sorte de bouteille à anse, de terre jaune, hauteur, 0m,25; largeur à la partie développée de la panse,

ÉPOQUE GALLO-ROMAINE. 213

0ᵐ,12, et au goulot, 0ᵐ,250. Il y a quinze ans, il restait encore à Goudelancourt, et dans la maison de l'inventeur, deux petits vases rouges décorés sur les bords de feuilles lancéolées et en relief; on croit généralement que ces sortes de petits vases ont servi à contenir des pâtes parfumées.

Sans trop se hasarder, on semble autorisé à penser que c'est là une partie du mobilier de la

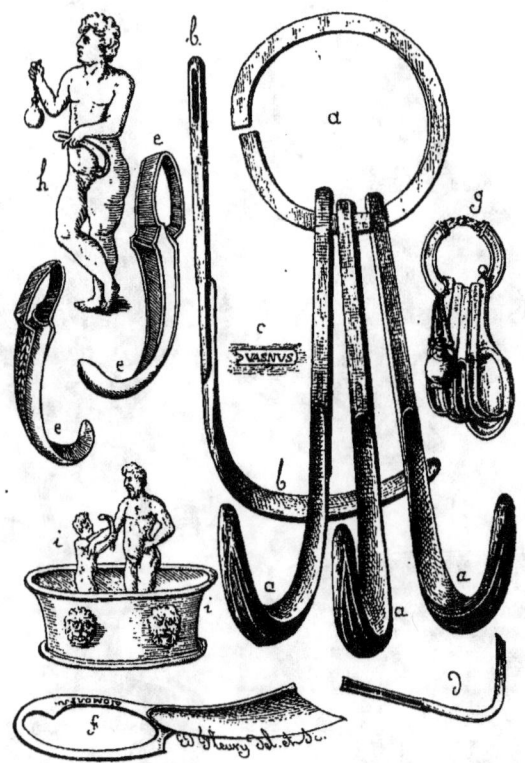

Fig. 109. — Strygilles de Goudelancourt-lès-Pierrepont.

salle de bains de la maison des champs ou villa d'un riche gallo-romain, surtout lorsque j'aurai dit que le trousseau de strygilles (fig. 109) qui est dessiné sous les lettres AAA, B, C, provient de Goudelancourt-lès-Pierrepont où il a été trouvé en même temps que les vases de la figure 108, et où M. C. Hidé s'en est rendu l'heureux acquéreur. En AAA sont l'anneau plat de bronze passé dans le chas des strygilles et les trois racloirs eux-mêmes, vus de face et de trois quarts ; en B, un de ces instruments dessiné de profil, et en C, la signature du fabricant, VASNUS, dans un petit cartouche que l'on aperçoit au-dessus de l'endroit où le manche est soudé à la raclette, gout-

tière ou réceptacle, de l'instrument balnéaire. Anneau et strygilles sont couverts d'une belle patine verte.

On sait en archéologie que les strygilles (de *stringere*, frotter, ratisser), dont je donne (fig. 109) divers types en D, EE et F, d'après des monuments antiques, étaient des sortes de grattoirs, soit d'argent, soit de bronze, soit d'ivoire, d'os et même de bois, à l'aide desquels l'*Alipta* ou *Aliptos*, ou encore *Tractator* et *Unctor*, H, ratissait la peau du baigneur, I. Pour en adoucir le contact, il lubrifiait l'instrument avec une goutte d'huile tombée du *guttus* ou *guttum*, petit vase de métal qui complète la trousse, G, du jeune esclave étuviste chargé de racler le baigneur dans le *tepidarium* ou étuve, ensuite, d'oindre le corps de son client d'huile parfumée et de le frictionner avec des pâtes de senteur. Montfaucon, d'après Gabriel de Choul, fournit deux modèles de strygilles qui, ressemblant à celui publié par La Chaussée [2], sont des spatules ou strygilles à manche terminé par une poignée dans laquelle l'esclave frotteur passait la main. Ces types EE appartenaient au cabinet de l'abbaye de Sainte-Geneviève, et l'un d'eux était pourvu d'un manche d'ivoire curieusement travaillé; la spatule était damasquinée d'or. Le type en forme de rasoir, F, et signé, comme ceux de Goudelancourt, du nom du fabricant, est publié aussi par La Chaussée. Quant au type DD, racloir brisé à angle droit, il est donné par G. du Choul et rappelle avec moins de grâce les strygilles de la collection de M. Hidé, celles-ci décorées de stries sur leur partie postérieure et recourbées en avant.

Si l'on considère comme faisant partie du mobilier d'une salle de bains les remarquables vases et instruments de Goudelancourt-lès-Pierrepont, il faudra en dire autant de ceux qui, en mai 1861, furent trouvés dans les terrassements d'un chemin vicinal en construction sur le terroir d'Étreux (canton de Wassigny), et dont je fus chargé d'aller, au nom du Département, revendiquer la possession disputée par l'entrepreneur de ce chemin. Les vases de bronze et de terre d'Étreux, leur hauteur, leurs dimensions, leur style, leur ornementation, leur âge, tout enfin nous montre les frères et équivalents, à part les strygilles qui manquent, de ceux de Goudelancourt. J'y vois volontiers les produits des mêmes fabriques et des mêmes ouvriers, enfin la même destination comme mobilier balnéaire d'une riche villa dont l'emplacement n'est ni mieux connu, ni même plus suffisamment indiqué à Goudelancourt qu'à Étreux. Voici, d'ailleurs, une nomenclature sommaire des objets trouvés dans cette dernière localité :

BRONZE : 1° un très-beau et grand vase (fig. 110, à gauche et en haut), de $0^m,282$ de hauteur, serré au col ($0^m,04$ de diamètre), se rétrécissant au pied (diamètre, $0^m,11$). Galbe très-pur; l'anse est à elle seule une curiosité d'art très-remarquable, et je regrette de lui avoir donné sur mon dessin des proportions trop exiguës. Elle se raccorde élégamment à l'orifice par deux têtes d'oiseaux à longs becs, ciselées, incrustées d'argent, entre lesquelles une large feuille, recourbée et ciselée aussi, se développe pour aller mourir sur le cou des oiseaux.

1. *Antiquité expliquée*, t. III, 2ᵉ partie, p. 205. — 2. *Le grand Cabinet romain*, p. 106, pl. 9 de la partie V.

ÉPOQUE GALLO-ROMAINE.

Sous la feuille se voit une draperie disposée en baldaquin et retombant à droite et à gauche en encadrant une tête de vieillard reposant sur un socle d'où des draperies tombent aussi et sous les plis desquelles se voit un *pedum* ou bâton recourbé qui, dans les représentations du Pan ou des satyres de la mythologie païenne, est un attribut de ces divinités à pieds fourchus. La tête de vieillard est donc celle de Pan, dont on reconnaît les cornes recourbées; c'est lui aussi qui a inventé la *syrinx* ou flûte à plusieurs roseaux inégaux dont la représentation ciselée se découpe en avant du bâton recourbé ou *pedum* pastoral. Au pied de l'anse, sur la portion qui s'élargit pour s'unir au vase, sous des feuilles d'acanthe formant comme un dais, un petit génie ailé donne

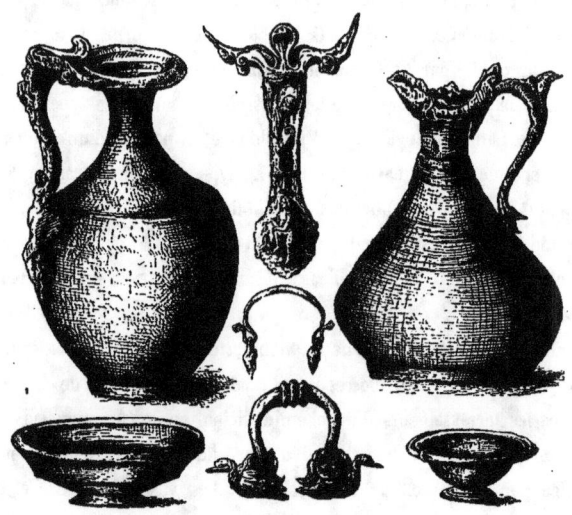

Fig. 110. — Vases romains d'Étreux.

à becqueter à un oiseau une grappe de raisin; l'enfant est assis sur un rocher et, à son côté, près de sa jambe gauche étendue, la droite étant repliée, se dresse un vase plein de fruits. Tout ce travail en vif relief est charmant et d'un bon style. Les pans de draperies, la corne de la tête barbue, la flûte ou syrinx, les ornements, les ailes du petit génie, les feuilles enveloppant les raisins sont des incrustations d'argent. Les soudures sont faites à l'argent aussi. Il semble même qu'il y ait par places des traces de dorure. Quant à la patine, elle est d'un ton superbe;

2° Une immense aiguière et son bassin dont une des anses a été perdue. Celle qui reste est un petit chef-d'œuvre de goût, de fonte et de ciselure. Elle consiste en deux cygnes qui voguent, ailes ouvertes. Ces ailes se prolongent en un appendice qui se développe pour former l'anse gracieusement tordue et dont le milieu se décore de trois anneaux séparés par une gorge. La tête, le corps, les ailes et la queue des cygnes sont très-finement ciselés. Cette anse était attachée à l'aiguière par une soudure où l'argent domine dans une forte proportion; — 3° Un seau en bronze.

d'une très-jolie forme, un peu plus large à l'orifice qu'au fond, la paroi légèrement recourbée en dedans; il est muni de son anse dessoudée; 0m,18 de hauteur, 0m,24 de diamètre à sa plus grande largeur; — 4° L'anse très-simple d'un petit vase qui manque; — 5° Un grand vase malheureusement très-endommagé, forme de patère ou de coupe, fait au repoussé dans une seule lame de métal et si mince que le contact de la bêche du terrassier l'a brisée en huit morceaux de formes et de dimensions différentes; mais, à l'aide d'un peu de patience, ils se rajustent assez bien pour qu'on réussisse à recomposer le vase. On a tout le fond d'un diamètre de 0m,11 et d'où part une courbe très-allongée, rasant le sol, car ce vase est apode, et se relevant doucement par un plan très-incliné, puisque la hauteur totale n'excédait pas 0m,05 à 0m,06, tandis que le diamètre comporte au moins 0m,50 à 0m,55. La décoration se compose d'une série de cannelures larges seulement de 0m,008 au fond du vase, et de 0m,017 en touchant le bord ou cordon, le tout obtenu au repoussé, je le répète. C'est, en résumé, une charmante pièce d'un haut style, d'une grande originalité comme type; — 6° Deux petits fragments de métal noir, très-rugueux sur une face, admirablement poli sur l'autre. Ils sont épais de 0m,001 et la cassure montre un alliage fin, compacte, dans lequel entrent probablement une forte partie d'argent, un peu d'étain et de graphite. Ce sont les fragments d'un miroir métallique, circulaire, légèrement convexe et d'un diamètre environ de 0m,10.

VERRES. — 1° Une petite bouteille à deux faces larges et deux étroites, haute de 0m,165, le col en ayant 30 et rattaché à la panse par deux anses coudées à angles droits et à trois cannelures. L'ensemble est cubique. Le fond est, comme sur la topette à parfums (fig. 114) venant de Saint-Clément (canton d'Aubenton), marqué d'une estampille; seulement l'estampille du vase de verre d'Étreux se forme de cercles concentriques flanqués de deux arbres à droite et à gauche, tandis que celle de la fiole de verre de Saint-Clément se montre bien autrement compliquée (fig. 115). Dans un entourage carré de rinceaux se voit un autre cadre plus petit et qui enferme un lion passant de droite à gauche et portant sur son dos ou un oiseau, ou un poisson surmonté lui-même d'un C et d'un R. Entre les deux cadres se distinguent en haut les majuscules C, E, V, séparées par des feuilles triangulaires, dans le montant à gauche un H, dans celui de droite un O, enfin en bas deux palmettes séparant les lettres D, I, A. La lecture de la légende inscrite entre les deux cadres donne-t-elle CEV — HODIA? Ces caractères indiquent-ils le nom du parfum contenu dans la fiole, ou celui du parfumeur, ou toute autre chose? Les deux lettres au-dessus du lion C. R, sont-elles les initiales des deux mots *Civis Romanus* proposés par certains, quand d'autres leur font dire *Ceratum?* C'est là un rébus intéressant à proposer aux amateurs de difficultés archéologiques. Cette fiole de Saint-Clément, dont la hauteur est de 0m,19, fut trouvée en 1825, sous le seuil d'une grange au milieu de substructions romaines au sein desquelles on recueillit alors quelques monnaies au type de Philippus. Il faut remarquer que ces fioles à estampilles sont très-rares;

2° D'Étreux, il était encore venu un fragment d'une autre petite bouteille de forme et de hau-

VASES ROMAINS.

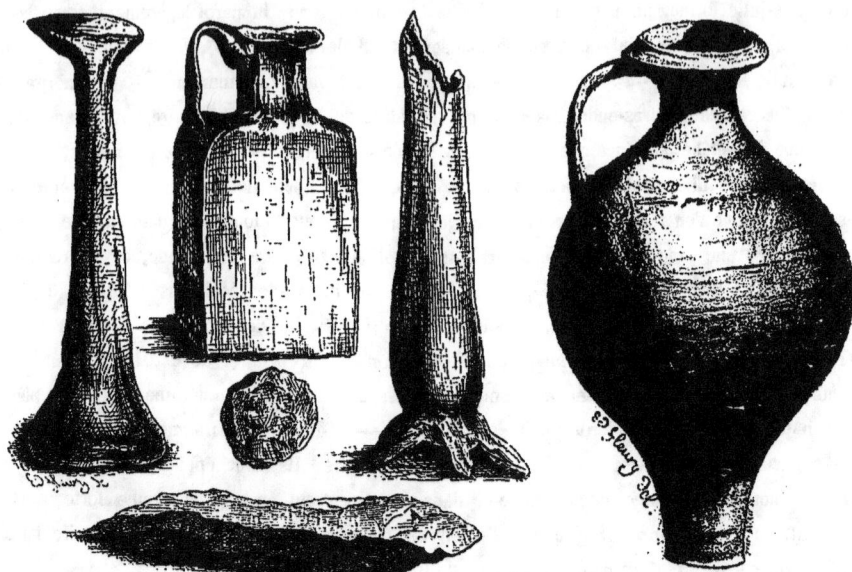

Fig. 111. — Vases de verre de Bohain.

Fig. 113. — Amphorine de Mons-en-Laonnois.

Fig. 112. — Cassette de plomb de Bohain.

Fig. 114. — Fiole de verre de Saint-Clément.

Fig. 115. — Marque de la fiole de Saint-Clément (fig. 113).

teur exactement semblables; — 3° et 4° deux petites bouteilles carrées, hautes, l'une de 0m,11, l'autre de 0m,09, toutes deux pourvues d'une anse seulement et appartenant, par conséquent, au type et à la famille de l'une des trois fioles de verre, celle du milieu, que j'ai dessinée sur la figure 111, *Vases de verre de Bohain;* — 5° une fiole, espèce d'ampoule, à très-long col, à large ventre, haute de 0m,16, le col à lui seul en ayant plus de 0m,10; — 6° enfin une sorte de bocal de verre fortement bleuté, à orifice circulaire de 0m,08 de diamètre, à larges bords en ayant 0m,02, et dont il n'est venu que deux fragments, l'un de l'orifice, l'autre du fond. Ce bocal renfermait quarante et quelques monnaies, toutes du haut-empire, toutes ayant beaucoup circulé et très-frustes : un Hadrien, monnaie restituée, au revers *restitut...* avec une Victoire distribuant des couronnes à une femme agenouillée, grand bronze; des Antonin le Pieux, des Faustine la Jeune, des Nerva, des Marc-Aurèle, etc., etc., grands et moyens bronzes.

POTERIES. — 1° Deux très-petits vases de terre rouge et très-fine, à bords peu saillants, chacun décoré à l'intérieur de cinq feuilles lancéolées à long pédoncule; — 2° une petite assiette rouge et un peu ébréchée; — 3° un vase assez élégant, un peu plus grand que les premiers, de même terre et de même décor qu'eux; — 4° une amphorine de terre jaunâtre, de même forme et taille que celle (fig. 113) provenant de la riche sépulture mixte de Mons-en-Laonnois; — 5° divers autres débris de plusieurs vases rouges détruits, de formes connues, et sans traces de décor.

Les objets en fer étaient peu nombreux à Étreux : 1° Deux clous de la forme et de la taille de ceux qu'on nomme *clous picards,* et ayant évidemment appartenu à un bâtiment dont les vestiges de substructions incohérentes et peu instructives gisaient en terre dans les accotements du chemin où avait été faite la trouvaille; 2° la carcasse en fer d'un siége pliant; cette carcasse était dessinée en forme d'X, et, jouant sur une tringle ou goujon qui en rattache les deux montants, elle recevait ou une natte, ou une toile, à la façon de nos pliants modernes dont ce débris offre exactement la forme et la destination. Chaque assemblage de tige en fer a 0m,62 de hauteur. Un des montants est pourvu de tringles formant comme poignée. Le fer de cette carcasse est profondément oxydé, et l'ensemble, soudé par la rouille, ne fonctionne plus sur son goujon d'axe.

S'il ne faut pas, avec certains archéologues, voir dans toute mosaïque le pavage d'une salle de bains, il ne faudrait pas non plus nier ceux-ci systématiquement et partout. Les strygilles de Goudelancourt permettent d'affirmer une chambre de bains à laquelle les vases qui les accompagnaient composaient un opulent mobilier. Ces strygilles sont remplacées à Étreux, les vases se ressemblant, dans les deux localités, par les fragments du miroir qu'on rencontre parfois pendu à la trousse du *tractator,* et par le pliant sur lequel le baigneur s'asseyait[1] pendant qu'on le raclait, massait et parfumait.

J'admettrais facilement encore comme vases à huiles parfumées, à eaux de senteur, ceux de

[1]. A l'article ALIPTE et ALIPTA, le *Dictionnaire des Antiquités grecques et romaines,* de MM. Daremberg et Saglio, montre, page 185 et figure 223, une baigneuse assise et dont une *alipta*, assise aussi, ratisse les membres nus à l'aide de sa strygille. Là, le groupe n'est donc pas debout comme celui des baigneuses I de la figure 108 ci-dessus.

Bohain que j'ai déjà cités plus haut (fig. 111) et qui, enfermés dans un petit coffret de plomb (fig. 112), devaient être à l'usage des bains et de la toilette. Tous trois sont faits de verre. Celui du milieu est une de ces petites bouteilles de verre vert dans la masse et qu'on rencontre partout. Les deux autres, fioles sans anses, celle de droite affectant une forme très-gracieuse et élégante, semblent des *alabastra* destinés à contenir des baumes et des parfums, bien que ce ne soit pas là tout à fait le type des vases ainsi nommés dans l'antiquité[1]. Ces vases de Bohain paraissant, d'ailleurs, être

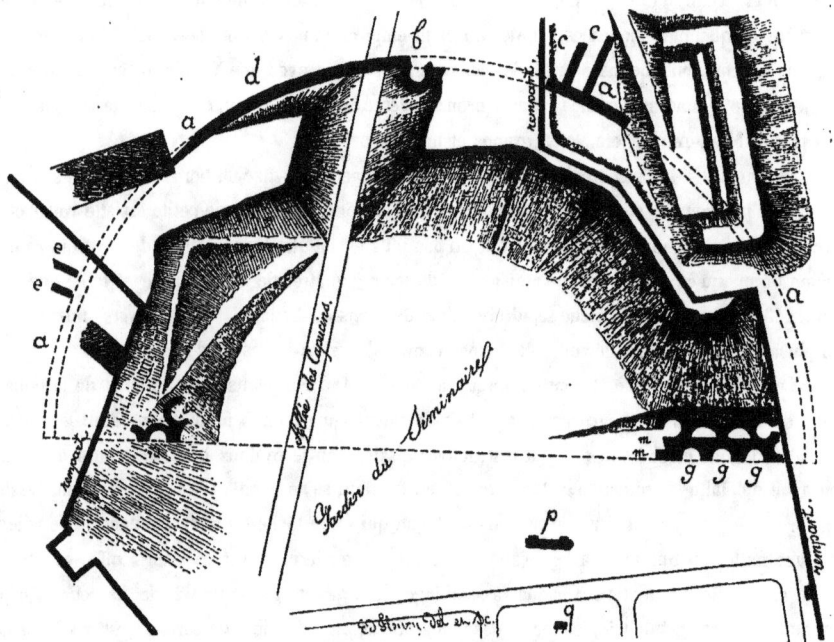

Fig. 116. — Plan des restes du théâtre de Soissons.

sortis d'une sépulture romaine, je m'occuperai plus loin, et plus spécialement, du coffre, ciste ou alabastrothèque, qui les renfermait.

6° THÉATRES.

Les Romains multiplièrent partout les édifices consacrés à leurs jeux publics et à leurs représentations scéniques: théâtres, cirques, amphithéâtres, ni ceux-ci ni les cirques ne nous ayant, dans l'enclave du département de l'Aisne, transmis de témoignages de leur existence. Au contraire, trois théâtres, comme toujours adossés à des collines sur lesquelles les gradins destinés aux spectateurs

[1]. Hérodote et plus tard Aristophane cependant appellent ALABASTRON tout vase à parfums, sans désignation spéciale de formes.

ÉPOQUE GALLO-ROMAINE.

étaient rangés en demi-cercle, se divulguent à nous, deux d'entre eux par des ruines parlantes et incontestables, le troisième par un témoignage authentique dénonçant une des parties essentielles et constitutives du théâtre antique, le *proscenium* ou *pulpitum*, l'avant-scène où se jouaient les drames héroïques. Ces trois théâtres sont ceux : 1° de Soissons ; 2° de Vervins, tous deux possesseurs encore de leurs substructions reconnues et décrites ; 3° celui de *Ninittacci* (le Nizy-le-Comte moderne), ce théâtre dénoncé par l'inscription romaine et votive de la figure 87, et qui n'a pu être retrouvé sur une colline aux formes cependant bien indicatives en toute apparence.

1° Théâtre de Soissons.

J'ai donné (fig. 97) un croquis d'un fragment du mur de l'enceinte militaire et romaine de Soissons, mur présentant à la fois les deux appareils et qui soutient un bâtiment de l'évêché. A 300 mètres environ de cette partie de fortification s'élève le Grand Séminaire, assis juste sur la voie romaine de Reims à Boulogne et non loin de l'ancienne tour Massé, (v. plan de Soissons, fig. 96). Les jardins du Séminaire renferment une colline s'étalant en demi-cercle. C'est à ce mamelon que s'adossait le théâtre, les gradins tournés au nord, un de ses angles touchant à la voie antique. Comme il n'a rien gardé de ses constructions extérieures, mais seulement quelques parties de substructions, il faut, pour le restituer, utiliser le procédé par lequel Cuvier recomposait de toutes pièces les animaux des temps paléontologiques, et se servir des débris que fournit une étude sérieuse poussée à fond, en 1836, par M. de La Prairie aidé par un ingénieur et un conducteur des ponts et chaussées ; les plans dressés par ceux-ci furent publiés seulement en 1848[1]. La figure 116 est une copie réduite du plan des fouilles de 1836. On y voit en A A le grand mur circulaire qui devait sou-

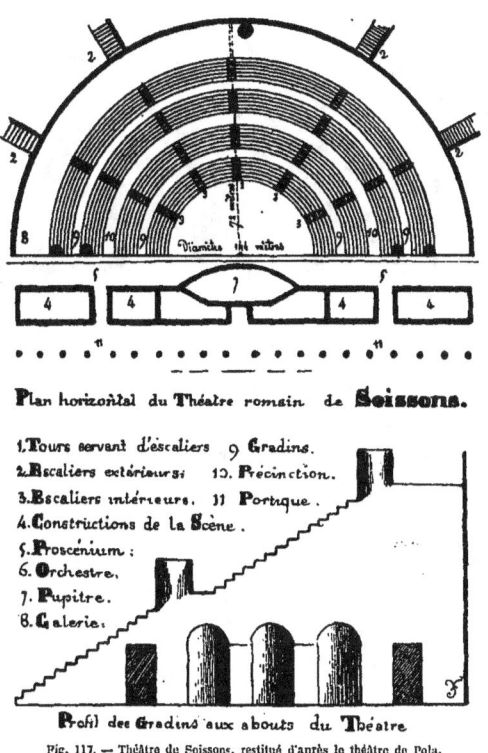

Plan horizontal du Théâtre romain de **Soissons**.
1. Tours servant d'escaliers
2. Escaliers extérieurs ;
3. Escaliers intérieurs.
4. Constructions de la Scène.
5. Proscenium ;
6. Orchestre.
7. Pupitre.
8. Galerie.
9. Gradins.
10. Précinction.
11. Portique.

Profil des Gradins aux abouts du Théâtre

Fig. 117. — Théâtre de Soissons, restitué d'après le théâtre de Pola.

[1]. *Bulletin* de la Soc. acad. de Soissons, t. II, Mém. de M. de La Prairie, p. 90 et suivantes, avec plans et dessins.

tenir les portiques et ce que la recherche en a mis à jour, en permettant d'en refaire les contours ; en B les restes d'une tour ayant 3m,10 de diamètre et qui devait, selon M. de La Prairie, renfermer un escalier, *scalæ*, à l'aide duquel on accédait au point le plus élevé de la *cavea prima, secunda*, etc., ou ensemble de gradins divisés, dans le sens de la hauteur, par les *cunei*, escaliers de desservice ; en C C, les fondations de deux murs séparés par un intervalle de trois mètres et qui, composés d'assises de petit appareil, semblent les supports d'un grand escalier ; en D, et à égale distance de la tour B, des arrachements remarqués dans le mur circulaire d'enceinte, autorisent à croire à l'existence symétrique d'un autre escalier, donc en tout trois aux points B. C. D, sur la partie la plus haute et centrale de la *cavea*. Les traces d'un quatrième se trouvant à gauche en E pour desservir l'extrémité des gradins en face et auprès de la scène, il faudrait alors en supposer un autre et cinquième au même point à droite, ce qui se voit plus clairement sur la figure 117, restitution du

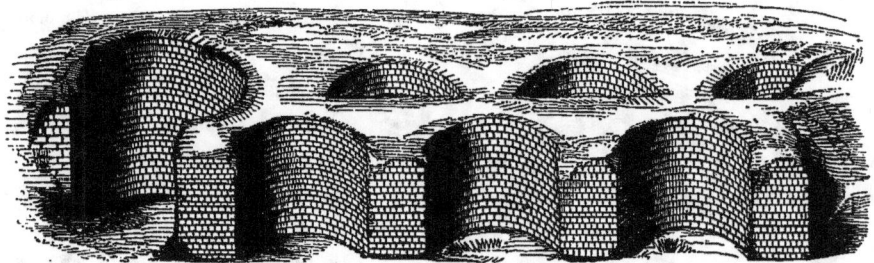

Fig. 118. — Pignon occidental du théâtre de Soissons.

théâtre romain de Soissons d'après les débris retrouvés en terre et les indications de plusieurs types connus des grands théâtres antiques[1] et surtout de celui de Pola (Italie).

Les murailles sur lesquelles s'appuyaient les gradins devaient supporter l'énorme poussée des terres de la colline, le *podium*, ou espace séparant les gradins et l'orchestre du *proscenium* ou avant-scène, étant assez profond. On avait donc fortifié ce pignon, à droite et en G G G, par des demi-tours creuses dont la figure 118[2] permet de reconnaître et d'étudier la disposition qui se remarque à gauche aussi. La coupe en hauteur d'un pignon du théâtre de Pola (fig. 116) montre comment trois de ces demi-tours, ou contreforts, flanquées d'une porte de sortie à droite et à gauche, étaient dessinées en façon de niches pour recevoir des statues, ce qui dut être fait aussi à Soissons, d'après la pensée de M. de La Prairie. Ces restes de demi-tours ne s'élevaient plus en 1836, qu'à 2m,40 au-dessus du sol de l'orchestre et offraient partout le petit appareil de pierres hautes de 0m,10 à 0m,12 et larges de 0m,16 à 0m,50.

En H, on retrouva les fondations d'une autre tour creuse ; en I. I. deux demi-tours encore à

1. Voir dans l'*Abécédaire arch.* de M. de Caumont, 2e édition, à la page 29, un type de théâtre romain, et le plan du théâtre de Valogne, page 318. Montfaucon, *Antiq. expliq.*, t. III, liv. II. — 2. Dessin de M. Victor Petit.

courbure opposée à la poussée du sol naturel, ce qui se prouve par leur empâtement en moellons destinés à les renforcer et noyés dans le mortier ; enfin en L une autre tour ouverte sur l'orchestre et qui renfermait probablement un escalier. Une fouille, faite en 1846 sur le côté gauche en N et O, a fait apparaître un système symétrique[1], mais moins complet, de tours demi-cylindriques et servant de contreforts à l'autre pignon. Des substructions retrouvées en P sont regardées comme celles des murs soutenant la scène, faisant face au public et par conséquent toujours ornés, d'après Vitruve, de colonnes, de statues et de peintures. Enfin, au point Q furent mis à jour une base et un fût ou tambour de colonne cannelée et d'un diamètre de $0^m,76$; elle appartenait évidemment à la colonnade extérieure ou portique du monument, colonnade restituée (fig. 116 et au point N) toujours d'après le plan du théâtre de Pola reproduit comme type par Montfaucon.

Celui de Soissons avait des proportions considérables : le grand bâtiment de la *scena*, 144 mètres de long sur 12 à 15 de large ; le *proscenium, pulpitum*, espace séparé de la *cavea* et où l'on jouait les drames, 14 mètres ; *l'orchestrum* et la *cavea*, qui ensemble étaient toujours égaux à la moitié du diamètre de la scène, ont 72 mètres de rayon. M. de La Prairie ne nous a point parlé du *postscenium*, ou endroit dans lequel se retiraient les acteurs sortant de la scène ; il faut supposer qu'on doit le prendre dans la largeur indiquée pour la scène toute seule. Les 72 mètres de rayon partant du point central du mur qui soutenait la scène à sa muraille extérieure, doivent se décomposer ainsi : pour l'orchestre, 32 mètres ; pour 48 degrés ou gradins, 35 ; pour les trois précinctions ou espaces réservés à la circulation entre les quatre groupes de gradins, 4 ; pour la galerie entourant toute la *cavea*, 5 ; total égal, 72 mètres.

Le théâtre de Marcellus à Rome ayant 140 mètres de diamètre à la plus grande largeur de la *cavea* et pouvant contenir 22,000 spectateurs, on voit que le théâtre de Soissons, portant 4 mètres de corde en plus, devait recevoir quelques centaines de spectateurs en plus aussi, ce qui semble permettre de conclure non pas précisément à un chiffre de population urbaine en rapports exacts avec le nombre de places du théâtre, mais, pour la ville, à une importance politique et administrative telle qu'il fallait compter en certains moments avec des affluences énormes de visiteurs toujours si amis des jeux scéniques.

Le théâtre de l'ancienne *Augusta Suessionum* a, d'ailleurs, fourni peu de vestiges et de curiosités intéressantes. Il est à noter cependant qu'ils sont tous exclusivement et notoirement romains : à différentes places et en des circonstances variées, des monnaies d'argent et de bronze du bas-empire, des Constantin, Posthume, Tétricus, et du haut-empire on ne paraît avoir eu qu'un Vespasien en argent ; des tuiles à rebord et de grandes dimensions ; des fûts de colonnes et un chapiteau corinthien, etc. Peu de choses enfin ; mais ce peu de choses n'a autorisé personne à affirmer, comme

[1]. M. de Caumont, *loco citato*, ait remarquer que des contreforts creux et semblables à ceux de Soissons ont été reconnus dans les murs de soutènement des théâtres de Saintes et de Vieux, et dans les murs d'enceinte du théâtre de Fréjus. A Vervins, au contraire, nous allons les rencontrer pleins.

certains l'ont fait, que les ruines du jardin du séminaire de Soissons fussent celles d'un cirque mérovingien dont, suivant Grégoire de Tours (liv. V, chap. xvii), Chilpéric aurait ordonné la construction à Soissons..... « *Quod ille despiciens apud Suessiones atque Parisios circos ædificare præcepit,* « *eos populis spectaculos præbens* ». Le plan fourni par les ingénieurs en 1836 est celui d'un théâtre et non d'un amphithéâtre ou d'un cirque, constructions qui n'ont entre elles aucun rapport, et de plus aucun des débris ou des monnaies n'est mérovingien. Tous, au contraire et si peu nombreux qu'ils soient, parlent des Romains qui ont bâti à Soissons un théâtre comme ils en ont élevé dans toutes les villes importantes et même parfois peu considérables, comme à Vervins, on va le voir.

2° Théâtre de Vervins.

Il est de trouvaille toute récente, puisque les premiers indices de son existence n'apparurent qu'en 1870, époque où on a mis à découvert, au lieudit le *Réjonval* ou la *Chiffloterie*, une certaine longueur de substructions en arc de cercle et flanquées, dans la partie intérieure et concave, de quatre demi-tourelles pleines, engagées dans la muraille et lui servant de contreforts. Des sondages intelligents constatèrent, dès le premier abord, une demi-circonférence de 60 mètres de corde et de 22m,50 de flèche. Interrompues par la guerre et les préoccupations qui la suivirent, les fouilles furent reprises en 1874, grâce aux fonds produits par une souscription ouverte entre les membres de la Société archéologique de Vervins. Elles démontrèrent immédiatement, ce que les précédents sondages avaient fait reconnaître, que l'on avait bien les fondations d'un mur construit en demi-circonférence parfaite et d'un diamètre de 60 mètres, lequel mur ne pouvait appartenir qu'à un théâtre construit, comme celui de Soissons, sur la pente d'une colline inclinée du sud au nord, les gradins au nord reposant sur le sol même, tandis qu'au midi ils étaient plus élevés et assis sur des terrassements posés eux-mêmes sous un mur de soutènement avec éperons[1] (fig. 120, lettres A et C).

Ne pouvant entrer ici dans tous les détails, je me borne à la publication du plan du théâtre de Vervins (fig. 119) et de sa légende.

Des données du plan et des mesures relevées avec soin, il résulte que le théâtre de Vervins n'avait que 60 mètres à son plus grand axe et au pied de la scène; qu'il ne pouvait guère contenir qu'environ 6,000 spectateurs, si on admet que le théâtre d'Herculanum, avec 78 mètres de diamètre, en recevait 10,000. Celui de Vervins appartient donc à la série des plus petits théâtres connus, de même que celui de Soissons se place parmi les plus grands, sous cette échelle de proportions et de comparaisons prises parmi beaucoup d'exemples : Vervins, 60 mètres ; — Triguères (Loiret), 69 ; — Herculanum, 78 ; — Évreux, 95 ; — Avenche, en Suisse, environ 100 ; — Lyon, 100 ;

1. M. Papillon, vice-président de la Soc. arch. de Vervins. *Mémoire sur les origines de Vervins,* pages 42 et suivantes, avec un plan que je reproduis plus loin, grâce à l'obligeance empressée de M. Papillon qui n'avait point encore livré son mémoire à la publicité. C'est une nouvelle preuve de cet excellent esprit de confraternité qui s'est exercée si largement et si fréquemment à mon égard depuis trois ans que j'ai commencé ce travail, bienveillance si utile et pour laquelle je ne puis trop montrer de reconnaissance.

— Orange, 100 ; — Arles, 103 ; — théâtre de Marcellus à Rome, 140 ; — Soissons, 144, etc.

L'égout E se formait de deux murs en pierre et de grand appareil, espacés entre eux et hauts de 0",40, et sur lesquels étaient posées de grandes dalles épaisses et brutes, formant voûtes (fig. 120, lettre B). Dans la vase du fond gisaient de nombreux ossements de bœufs, de cochons, de chiens, qui paraissaient avoir été entraînés par les eaux dans l'égout lorsqu'il fonctionnait. A sa sortie du monument, le cloaque se poursuivait sur une longueur de quelques mètres.

Les murs indicatifs du *proscenium*, de la scène, du *postscenium*, se trouvèrent exactement à la

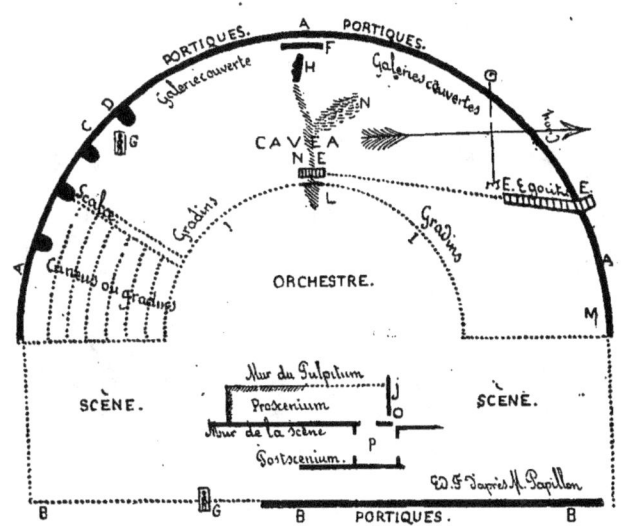

Fig. 119. — Plan du théâtre de Vervins.

A A. Murs ou portiques circulaires. — B B. A l'est, portiques dans les fondations desquels ont été trouvés des débris de colonnes et de panneaux taillés. — A à C, murs à contreforts découverts en 1870. — D, quatrième contrefort découvert en 1874. — E. égouts traversant le théâtre. — F, fondations près du mur d'enceinte. — GG. Sépultures franco-mérovingiennes. — H. Bloc de pierres appartenant probablement à un *cuneus* ou escalier. — I I I. Limites de l'orchestre. — J. Mur du *pulpitum*. — L. Point où a été rencontré le sol de l'orchestre à une profondeur de 2", 50. — M. Traces peu accusées de murs. — N N. Parties de murailles circulaires renversées sur la face. — O. Carrelage et ciments, ou *terri*, à la rencontre de quatre murs. — P. Amas de claveaux et carreaux d'une voûte effondrée.

place indiquée par les anciens écrivains spéciaux, et dans l'ordre habituel. L'étude du *postscenium* présenta des détails très-intéressants. La pierre du Laonnois y était bien reconnaissable et employée en divers appareils percés souvent en queue d'aronde pour recevoir le crampon ou de fer, ou de bois (fig. 120, lettre D). La fondation était épaisse de 0",70 et portait, au centre de la façade des traces évidentes d'incendie : pierres noircies, rougies, éclatées et calcinées, ciments réduits en poudre. Elle reposait sur des morceaux de ces fûts de colonnes (fig. 120, lettre E) fendues par le milieu et que les substructions du temple sous l'église de Chevennes contenaient aussi, je l'ai dit plus haut page 210, comme matériaux de fondations, ici et là deux édifices romains se superposant ainsi

l'un à l'autre, fait que nous verrons encore se renouveler tout à l'heure à Bazoches près Braine.

Les décombres du point P du plan 119 étaient très-probablement ceux d'une porte pour le service du *postscenium* et de la scène, et dont la courbure en cintre se reconnaissait à la coupe des claveaux en coins unis à des carreaux de terre cuite pourvus, sur un de leurs côtés, d'un bouton ou appendice en relief pour parer au glissement; dans le mortier épais qui reliait le tout, se remarquaient de nombreux fragments de tuiles servant comme coins de serrage.

Le pavage du point O avait cela de particulier qu'il se composait d'éléments très-compliqués : 1° un *stratumen* à deux assises de grands carreaux de terre cuite sillonnés, sur leurs faces plates, par des stries ondulées et gravées sans doute par le moule avant la cuisson; 2° d'une couche épaisse de ciment très-solide et retenu par les stries du carrelage inférieur.

Fig. 120. — Détails du théâtre de Vervins.

La *cavea* n'ayant point offert aux recherches des traces de galeries couvertes ni de gradins, on en avait conclu que le théâtre de Vervins n'aurait pas été garni de gradins, ou que ceux-ci et la galerie auraient été construits en bois et auraient ainsi disparu facilement pendant la destruction du monument. Cependant les substructions du point F et quelques blocs de pierre brute et dure font songer, les unes à un mur de support de la galerie, les autres à ceux des *scalæ* conduisant aux *cunei*.

De même que les fouilles du théâtre de Soissons ont été peu fertiles en vestiges curieux, celles de Vervins n'ont pas fourni à l'art et à l'archéologie un contingent bien riche de renseignements. Sur le pavé de moellons brisés et usés N N, on a recueilli une petite monnaie gauloise en bronze, épaisse, fruste et illisible; sur le pavage du point P, une médaille très-usée à l'effigie de César; dans les substructions F, des tuiles, des débris de vases sans grande signification; enfin à l'entrée du cloaque E, et sous les fondations du *postscenium*, les fûts ou tambours de colonnes signalés plus haut. L'ensemble des lignes générales, la réapparition des parties constitutives et typiques d'un théâtre antique, suffisent pour affirmer l'origine romaine d'un monument romain dans une ville romaine signalée et pointée sur deux Itinéraires romains, et autour de laquelle tuiles, vases, statuettes romaines ont été retrouvés en des circonstances nombreuses.

3° Théâtre de Nizy-le-Comte.

Ici les mêmes caractères, et plus probants encore, d'origine incontestable, affluent en si grand nombre que je ne les pourrais tous dire; mais le théâtre paraît avoir disparu si complétement, au moins jusqu'à présent, qu'il ne pourra s'agir d'en reconstituer ni un détail quelconque, ni un ensemble, ni une probabilité de dimension, ni même une idée ou un simple aperçu. Du théâtre qui pour certain exista à Nizy-le-Comte il ne reste que le nom du *proscenium*, mentionné dans l'inscription votive reproduite sur la figure 87, et qui constate (v. ci-dessus, page 171) que Lucius Magius Secundus dédia à Auguste et à Apollon, dans le *Pagus* des Vénectes, un *proscenium* construit à ses frais, « *proscenium dono de suo dedit*. Cette pierre fut trouvée, en 1851, par M. Callay, tout jeune instituteur à Nizy-le-Comte, sur un tas de cailloux préparés pour l'entretien de la route départementale qui, couvrant assez longtemps la chaussée romaine de Reims à Bavay, s'en sépare pour traverser et desservir le village moderne de Nizy que la voie romaine contournait, au contraire, sur la droite (fig. 121). Ces matériaux brisés, parmi lesquels gisait la pierre qui fut recueillie, étaient accumulés, sur un accotement de la route départementale, dans le jardin d'une maison marquée A, à peu près en face de l'emplacement de la villa de *la Justice*, pointé B.

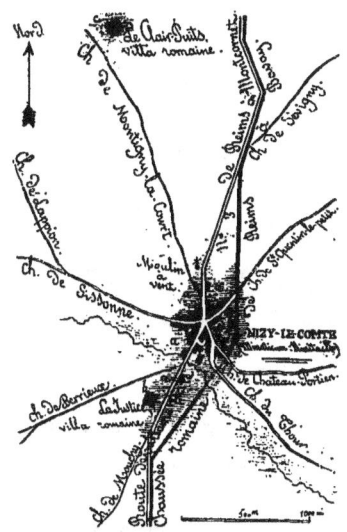

Fig. 121. — Plan des emplacements romains à Nizy-le-Comte.

Le mot de *proscenium* répondant à notre vocable *avant-scène* et désignant une des trois parties constitutives de la *scena* d'un théâtre antique, on dut donc sur l'heure, et aussitôt la constatation certaine de la trouvaille de l'inscription, conclure à un théâtre fondé dans la ville qui précéda le Nizy moderne où la pierre venait d'apparaître. Or cette ville antique était nommée par les deux Itinéraires : celui dit d'Antonin, et la table Théodosienne ou de Peutinger, et de plus elle était placée par eux au point où nos cartes départementales signalent Nizy-le-Comte, nom rappelant à la fois et parfaitement le *Minaticum* de l'itinéraire d'Antonin et le *Ninittaci* de la table Théodosienne :

Itinéraire d'Antonin.			Table de Peutinger.		
Durocortoro	(Reims)	M.P.X	*Durocortoro*	(Reims)	L.......
Muenna[1]	(Aisne)	— XVIII.	*Auxenna*[1]	(Aisne)	L.X.
Minaticum	(Nizy)	— VII.	*Ninittaci*	(Nizy)	L.IX.
Catusiacum	(Chaourse?)	— VI.	*Vironum*	(Vervins)	L.XIII.
Verbinum	(Vervins)	— X.	*Duronum*	(Étrœung)	L.X.
Duronum	(Étrœung)	— XII.	*Bagaconervio*	(Bavay)	L.XI.

1. En latin, l'Aisne se nomme ordinairement *Axouna*. Tous les géographes s'accordent à penser que là, comme dans

ÉPOQUE GALLO-ROMAINE.

Le fragment de la Table de Peutinger (fig. 122), que je donne ici parce qu'il nous montre la façon originale dont les géographes du III^e siècle ont représenté le tracé des deux plus grandes chaussées romaines qui traversent notre département de l'Aisne, celle de Rome à Reims et Boulogne par Soissons (*Augusta Suessionum*), et celle de Reims à Bavay par Nizy-le-Comte (*Ninittaci*) et Vervins (*Vironum*); ce fragment, dis-je, pose le *Ninittaci* ancien sur la voie de Reims à Bavay, entre l'Aisne et Vervins, à 13 lieues gauloises de Vervins et à 9 de l'Aisne (*Auxenna*).

La position de Nizy (*Ninittaci*) étant reconnue, il fallait chercher le théâtre auquel appartenait le *proscenium* que Lucius Magius Secundus, magistrat important ou riche habitant de cette ville, avait élevé, soit pendant la construction du théâtre, soit après la fin même des travaux, car si on connaît beaucoup de théâtres à *proscenium*, on en constate aussi qui n'en étaient pas pourvus. Les fouilles dirigées, en janvier et février 1852, dans ce but et à droite de la voie romaine, au point signalé plus haut, apportèrent des renseignements qui tout d'abord parurent aussi importants que significatifs. A 1 mètre et même 2 de profondeur, on trouva des fondations assez longues, d'un

Fig. 122. — Fragment de la table Théodosienne ou de Peutinger (1° route de Reims à Soissons; 2° route de Reims à Bavay).

grand appareil, et rayonnant dans des sens divers. A fleur du sol se rencontrèrent des fragments de grosses pierres et de grandes tuiles. Ces maçonneries souterraines se composaient de blocs si forts et si solidement unis par les ciments, qu'on pouvait à peine les entamer.

Dans la même direction, on recueillit la tête, plus forte que nature, d'une statue qui, donnée au musée de Laon, décore le grand mur où sont réunis les importants fragments de mosaïques retrouvés depuis vingt ans dans le département. A sa ressemblance avec le masque colossal de l'Apollon barbu du fameux oracle de Polignac, on peut penser que la tête de Nizy appartient à une statue de la Divinité sous la protection de laquelle Magius Secundus avait placé son *proscenium* votif, surtout si l'on se dit que l'Apollon gaulois, Belenus, est très-souvent pourvu d'une forte barbe, à la différence de l'Apollon grec, toujours imberbe. Le corps de cette statue avait bien été retrouvé, quelques mois plus tôt, et toujours aux environs de la villa de *la Justice* (B du plan 121), par les ouvriers occupés aux réparations de la route départementale n° 3; mais ils en firent d'abord un banc qu'ils brisèrent ensuite et jetèrent dans l'empierrement avec des débris de tombeaux, de vases, de verroteries, etc.

En 1853, les fouilles de *la Justice* donnèrent, entre autres objets curieux et dignes d'intérêt,

bien des circonstances, les copistes successifs des deux Itinéraires romains ont dû commettre une erreur de lecture et de transcription.

un masque de pierre dure et taillé à grands coups de ciseau, comme toute sculpture qui doit être placée assez haut. La partie droite du front, les cheveux, l'encadrement des favoris et l'arcade sourcilière droite manquent, tandis que le nez est écrasé. Singularité d'intention ou faute de dessin, les yeux, conservés tous deux, ne se trouvent pas sur le même plan. L'œil gauche a été, à la mode romaine, perforé pour le regard, tandis que le droit ne présente pas le même vide, sa prunelle regardant à droite et la prunelle gauche en sens contraire. La joue droite est proéminente et gonflée, la joue gauche étant aplatie, et une narine s'abaisse plus que l'autre. La bouche se contourne dans un rictus bizarre. Tel qu'il est, ce masque rit d'un côté et grimace de l'autre. Est-ce un mascaron comique ou un antéfixe du théâtre qu'on recherchait alors avec activité au lieudit *la Carrière Marie Bodesson*, au-dessus des marais et aux environs du chemin du Thour (fig. 121), là où on avait obtenu ces grandes substructions dont il est question un peu plus haut, constatées vis-à-vis de *la Justice* et à droite de la voie romaine, lorsqu'on marche vers le nord, c'est-à-dire de l'Aisne vers Nizy?

La *Carrière Marie Bodesson* présente un terrain naturellement taillé en amphithéâtre dont l'enfoncement, ressemblant à un demi-cône renversé, s'incline vers le marais. Évidemment, le sous-sol étant fait de craie, on n'a jamais ouvert là de carrière, et la contrée n'a pas de pierres. Il est assez probable que jadis une femme du pays, nommée Marie Bodesson, et propriétaire du terrain où l'on rencontrait des ruines romaines, comme on en rencontre partout sur le territoire de Nizy, l'aura exploité, comme on exploitait, en 1851 et en 1852, les emplacements de *la Justice* (point B) et le *Clair-Puits* (point C du plan 121), sans parler des destructions commises avant nous et pendant le moyen âge. Bien que ce lieu commence à s'éloigner de Nizy, les fouilles de 1853 constatèrent que ces terrains avaient été bâtis, occupés autrefois et ruinés; on y eut des tuiles, des poteries, des charbons. Cet emplacement, dont la configuration se prêtait parfaitement aux dispositions exigées pour un théâtre, fut interrogé à l'aide de plusieurs grands fossés qui, partant du haut de la colline, descendaient inégalement espacés, mais parallèles, vers le fond du marais. Au sommet de la cuve, on trouva de la terre brûlée et où gisaient un vase contenant des ossements calcinés d'enfant, deux monnaies gauloises, une à tête de bœuf à la face et à revers timbré d'un animal indéchiffrable, l'autre tricéphalique, à têtes de profil (les trois Gaules ou trois Divinités topiques?), avec un commencement d'inscription OVI, et au revers un char traîné par des chevaux au galop.

A 3 mètres de profondeur, un des fossés rencontra un *stratumen*, âtre ou terri, évidemment fait de main d'homme; la couche de terre était mélangée de cendres et recélait des débris de poterie. Autre part, c'étaient des rapports de terre. L'âtre ou terri présentait comme des profils de marches d'escalier. Dans les fosses, les grandes tuiles, si nombreuses plus haut comme sur tout le reste du terrain de Nizy, manquaient absolument; or on sait que les théâtres n'avaient pas de toitures, mais se couvraient d'un simple *velarium*. On eut des indications, dans le bas de l'entonnoir et en arrivant au marais, d'un âtre horizontal, et le marais lui-même fournit quelques traces fugitives de construc-

tions. En somme, rien d'important, rien de clair, rien de concluant. Les substructions demi-circulaires et si indicatives à Soissons et à Vervins faisaient défaut, comme les grands blocs de pierres, les tambours de colonnes, même les décombres.

En somme, ou le théâtre du *proscenium* de Lucius Magius était ruiné et avait disparu absolument, ou il n'était pas là. Le Conseil général de l'Aisne, qui avait accordé une subvention de 1,000 francs, la rappela, ne voyant rien venir au bout d'un an, et, faute d'indications, de fonds surtout, les fouilles en restèrent là, laissant inachevée la solution du problème qui sera repris un jour ou l'autre avec plus de fruit, on en peut être sûr, le riche emplacement romain de Nizy-le-Comte ne devant dire ses derniers secrets qu'au chercheur aussi pourvu de persévérance que d'argent et de temps à dépenser.

Parce que le théâtre de *Minaticum* n'a pas été trouvé, on a prophétisé qu'on ne le trouverait pas, car une aussi chétive ville ne pouvait en posséder. *Ninittaci* joue dans l'antiquité et sur la Table de Peutinger, ainsi que dans l'Itinéraire d'Antonin, exactement le rôle que *Vironum, Verbinum,* Vervins, celui-ci où l'on a retrouvé, il y a six ans environ et de hasard, un théâtre sur lequel on ne comptait guère, et Nizy pouvait en posséder un, puisqu'il eut les splendides villas ou palais que nous allons étudier. Qu'était Nizy, qu'était jadis Vervins comme importance ? Qu'est-ce qu'était et qu'est aujourd'hui Soissons qui, sous le nom d'*Augusta Suessionum,* figure sur les deux Itinéraires et posséda un théâtre de 144 mètres de diamètre où plus de vingt-deux mille spectateurs purent trouver place à la fois?

On prétendit, d'un autre côté, que le mot *proscenium* de l'inscription votive de Lucius Magius n'appartient point exclusivement à une partie essentielle du théâtre antique, et qu'on connaissait en Italie de petits monuments, autels votifs quelquefois, parfois aussi portiques de constructions particulières, monuments qu'on appelait aussi *proscenium*. Cela revient à dire que nos chapelles et petites églises, ou nos maisons de campagne, sont ornées d'avant-scènes, mot qui dans la langue française n'indiquerait pas spécialement et toujours une partie constitutionnelle de nos théâtres modernes.

7° LES VILLAS.

Très-vivement int éressés déjà par l'étude des vestiges romains entassés à Nizy-le-Comte nous ne voulons quitter ce village qu'après y avoir visité et étudié les riches villas du *Clair-Puits* et de *la Justice* situées du nord au sud de la vieille ville, et chacune à quelque distance du centre des habitations actuelles.

De toute antiquité, le terroir de Nizy a été le théâtre de découvertes plus ou moins importantes et dont les marchands de curiosités de Reims achetaient et exploitaient les produits. Partout la terre était jonchée de débris précieux et indicatifs, vases, briques, tuiles, le tout si nombreux que le sol en était rougi. Les paysans découvraient à chaque instant des objets antiques malheureusement tous perdus, et le bruit même de ces trouvailles ne sortait pas d'un petit cercle enfermant cette intéres-

sante localité. Les labours profonds, récemment introduits dans la pratique agricole, se heurtaient aux fondations entremêlées de puits qui se révélaient béants tout à coup. Des médailles, des instruments de fer faisaient rêver même les plus inattentifs. Des bois calcinés par le feu, des tuiles noircies, des charbons rencontrés partout parlaient éloquemment d'incendies intenses et de ruines. La tradition locale a donné le nom significatif de *Champ du Trésor* à un canton du terroir de Nizy-le-Comte où, sans doute, furent trouvées jadis et en terre des poteries contenant des pièces d'or cachées et perdues au moment où la ville romaine de *Minaticum* sombra même avec son souvenir.

Le vrai trésor, pour les habitants de Nizy-le-Comte, c'était une mine inépuisable de pierres magnifiques, de grand appareil, et toutes travaillées, qu'ils allaient arracher çà et là aux substructions antiques, surtout à celles de la villa de *la Justice* (B de la figure 121). Ce qui tout d'abord frappa mes regards lorsque j'entrai pour la première fois dans Nizy en janvier 1852, ce fut le spectacle d'un monceau de ces grandes pierres abandonnées à l'entrée du village sur un terrain vague où elles attendaient le moment d'entrer dans quelque maçonnerie nouvelle.

Fig. 123. — Grand appareil à crampons de Nizy.

Il y avait là, parmi des lambeaux de colonnes, de chapiteaux et de frises sculptées, quelques-unes de ces pierres de grand appareil percées, sur deux de leurs faces, de trous ayant servi de gîtes à des crampons de fer en queue d'aronde, lesquels les avaient jadis rattachées solidement entre elles (fig. 123).

C'est là le début à la fois et de la vie de la Société académique de Laon et des fouilles qui, sous sa surveillance [1], furent fructueusement continuées jusqu'à la fin de 1854. Elles commençaient très-heureusement par la découverte d'une mosaïque trouvée sur les terrains du lieudit *le Clair-Puits*, et de la borne milliaire muette dont j'ai dit un mot plus haut (page 192).

A 3 kilomètres de Nizy et à 1 kilomètre de la voie romaine, se trouve une colline en pente douce vers le sud. Du haut de ce mamelon, le regard s'enfonce dans les Ardennes d'un côté, de l'autre vers la Champagne. Au nord, on aperçoit les hauteurs qui portent le camp de Saint-Thomas (v. fig. 26) d'où descend la vieille chaussée qui reliait à *Minaticum* ce refuge antique et devenu camp romain. L'endroit a été parfaitement nommé *Clair-Puits* (fig. 121, point C), et répondait aux habitudes des Romains qui posèrent souvent leurs villas dans des conditions aussi pittoresques.

C'est là que les cultivateurs remuaient sans cesse, avec le soc de leurs charrues profondes, d'immenses quantités de débris, surtout de grandes tuiles, surtout des cubes noirs et blancs dont personne au village ne soupçonnait ni l'origine, ni la destination. C'est là qu'on venait, de toute

[1]. Dans un rapport présenté, en 1855, par M. Beulé au Comité des Sociétés savantes sur l'ensemble des fouilles de Nizy, le savant rapporteur a pu dire avec raison : « L'histoire de ces recherches patiemment conduites remonte aux débuts « mêmes de la Société académique de Laon. Ce sont là de véritables titres de noblesse pour une Compagnie savante, et qui « lui assurent, dès l'origine, une place honorable parmi les Sociétés savantes. »

ancienneté, chercher de grandes pierres toutes taillées. Là aussi et chaque année, la nature se chargeait de fournir d'éloquentes indications. De longue date, on savait qu'au retour de chaque printemps, les terres ensemencées avant l'hiver au point culminant du *Clair-Puits* offraient de singulières différences dans la végétation. C'était comme un plan, à deux teintes de vert, qui se dessinait de lui-même dans les moissons, dès qu'elles sortaient de terre. Les lignes de ce plan offraient l'aspect comme d'un grand carré dont les côtés semblaient mesurer 44 mètres, et dont chaque face se divisait régulièrement en une série de carrés plus petits (fig. 124). Sur l'épaisseur de toutes ces lignes, l'empouille, quelle qu'elle fût, naissait plus jaune et, en grandissant, restait plus courte que celle semée dans l'intérieur du grand parallélogramme et des petits carrés le partageant comme en autant de cellules. Une fois les moissons enlevées, l'on ne pouvait plus distinguer aucune trace de ces dessins naturels qui d'eux-mêmes composaient un grand *plan par terre* au sein des moissons et d'avril à juillet. C'était donc là qu'il fallait fouiller, et, dès les premiers coups de pioche donnés le 17 novembre 1854, une première mosaïque apparut. Le soir, elle était déblayée sur une surface d'environ 25 mètres. Comme ensemble, elle avait 4m,52 de largeur sur 9m,50 de longueur. Elle n'était formée que de cubes noirs et blancs et ne présentait qu'une ornementation linéaire et géométrique. J'en renvoie l'étude au chapitre spécialement consacré à ces pavages artistiques. En un certain endroit où la couche de terre arable était très-mince, la charrue l'avait profondément détruite et partagée en deux, en couvrant de ses cubes le sol environnant sur une assez vaste éten-

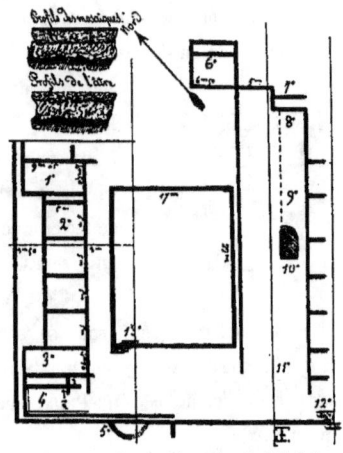

Fig. 124. — Plan des substructions du *Clair-Puits* à Nizy-le-Comte.

due. Sur un autre point, une seconde mosaïque à dessins linéaires aussi, aussi à cubes blancs et noirs seulement, fut rencontrée avec une petite lampe de terre cuite. Ce pavage était encore, et même plus que l'autre, très-endommagé, et l'on n'en eut que deux fragments, l'un triangulaire, l'autre parallélogrammatique.

Les fouilles prouvèrent que les substructions ne consistaient pas seulement dans les fondations du grand carré signalé depuis longtemps par l'état des jeunes moissons, mais qu'au contraire elles s'étendaient dans tous les sens, sur un périmètre encore indéterminé, mais considérable, près de 10 hectares. Il sortit de terre des quantités de briques énormes, un fût de colonne cannelée de grande taille, des médailles romaines et gauloises, une de celles-ci tricéphalique, des débris de conduites de chaleur ou hypocaustes, une fiole en verre, des poteries rouges de terre dite *samienne*, l'un présentant un lion et de petites figures humaines, évidemment un épisode des jeux d'un cirque, des enduits colorés de peintures murales, des coquilles de bivalves étrangères au pays et surtout une

grande quantité de tests d'huîtres. Voici, d'ailleurs, pour abréger ces détails, tout intéressants qu'ils soient, la légende du plan-figure 124 et des trouvailles :

1° Mosaïque trouvée en novembre 1851 ; — 2° Atre ou *stratumen* à surface de ciment rouge et cubes de mosaïque ; — 3° Deuxième mosaïque trouvée en mars 1852 ; — 4° Retraite servant d'appui aux enduits peints ; — 5° Amoncellement de coquillages et d'huîtres ; — 6° Huîtres, poteries, supports de vases en terre cuite ; — 7° Très-gros cubes de mosaïque ; — 8° Petit fragment de mosaïque la face en dessous ; charbons à 1m,30 de profondeur ; âtre ou terri rouge et huîtres ; — 9° Fossé creusé pour rechercher, sans résultats, des mosaïques ; — 10° Amas d'enduits peints à fresques et hypocaustes ; — 11° Débris de substructions qui devaient former une série de petites places faisant parallèle et symétrie à celles sur la gauche de l'édifice ; — 12° Très-gros bloc de maçonneries et enduits peints.

Tout ce qu'on trouvait au *Clair-Puits* autorise donc à supposer que c'est là une villa. On sait, en effet, que dans les maisons de campagne des riches enfants de Rome, la partie consacrée à l'habitation du maître, *urbana* ou *pretoria*, et l'intérieur de ses appartements étaient décorés avec un grand luxe. Les murs y étaient peints à fresque et le pavé s'y composait de mosaïques. Or on venait de déterrer au *Clair-Puits* mosaïques et fragments de peintures. Aux angles et sur la face gauche de l'édifice, l'*urbana* ou logement du maître, avec tout son luxe de décor, s'était retrouvée aux points 1, 3 et 7 du plan (fig. 124). Les substructions carrées du centre devaient être celles du mur à colonnade de la grande cour intérieure ou *impluvium* que nous allons retrouver à la villa de *la Justice*.

L'*agraria* ou *rustica*, c'est-à-dire l'habitation des esclaves chargés de la culture, de l'exploitation et des soins à donner aux bestiaux, en un mot la ferme et ses dépendances, étables et écuries, *bubilia, ovilia, equilia,* basse-cour, *gallinaria,* granges et fointiers, *fenilia* [1], se trouvaient sans doute sur le côté droit à peu près détruit (plan 124) et où se montrent des amorces si nombreuses de fondations.

On avait, tout d'abord, pensé aux ruines d'un palais qui eût été occupé par un fonctionnaire important ; mais les ruines du *Clair-Puits*, à 3,000 mètres de Nizy, eussent été trop éloignées du centre et de l'agglomération des habitants, et l'espace entre le village et les ruines ne présentait pas de vestiges de constructions. Certains affirmaient des bains [2] comme toujours ; mais le plateau est trop éloigné de toute source ou ruisseau, et l'élévation du sol empêchait de diriger là une conduite d'eau prise plus ou moins loin. D'ailleurs, dans l'intérieur des cellules, surtout à droite, on ne rencontrait plus de mosaïques, mais seulement une aire très-dure, composée d'un lit assez épais et battu de craie, cran ou marne, le tout lié avec quelques cubes de mosaïques, ce terri ressemblant tout à fait, mais avec plus de perfection, à celui dont nos campagnards forment encore fréquemment

1. Columelle : *De re rustica*. — 2. M. Beulé, *loco citato*, ne croit non plus ni à des bains, ni à un palais, mais à une métairie dans la banlieue de Nizy.

le dallage de leurs granges, même parfois de leurs maisons. Cette fabrication de terris ou aires de terre s'est perpétuée dans le village de Nizy où l'on rencontre, dans beaucoup d'habitations, des pavages exactement semblables, moins les petits cubes remplacés par des pierrailles destinées à relier l'ensemble et à lui donner de la cohésion.

Si de la villa du *Clair-Puits* on rentre au village de Nizy, et si, partant de l'église, point central, on suit du nord au sud la route départementale n° 3 de Reims à Montcornet, et voisine de la chaussée romaine, on arrive bientôt à un ruisseau dont les eaux, grossies subitement au dernier siècle, couvrirent, et très-malheureusement, de vase et de sable des terrains où les fouilles eussent probablement fourni d'importants renseignements, un pont et une partie encore empierrée de la voie romaine. Sur la rive droite du ruisseau, le sol se gonfle doucement pour former encore une colline dont le plateau supérieur (B de la figure 121) est désigné par le nom de *la Justice*, appellation du moyen âge désignant l'emplacement où s'exécutaient les sentences du bailli des comtes de Roucy, seigneurs de Nizy-le-Comte. La route départementale, qui va par un brusque crochet rejoindre la chaussée antique et la recouvrir, monte la colline et la partage en deux portions également intéressantes : à gauche cette fois, la maison A dans le jardin de laquelle la pierre à inscription votive (fig. 87) a été trouvée, la *Carrière Marie Bodesson* et l'emplacement probable du théâtre dont il a été traité quelques pages plus haut, et, à droite, l'opulent gisement du lieudit *la Justice*. C'est de *la Justice* qu'étaient descendus les pierres à crampons, les fûts de colonnes, les grands chapiteaux d'ordre toscan, des morceaux de grande frise extérieure qu'on voyait entassés à l'entrée de Nizy sur le chemin de Sissonne. Sur le sommet de *la Justice* apparaissaient les grands trous d'où ces vastes débris étaient sortis récemment et des traces de fondations d'un monument important. Ce gisement se trouvait à peu près à 400 mètres de la route et à 2 mètres en terre. Dans les profondeurs des excavations, on avait trouvé des fers de lance, des tronçons d'armes oxydées, des marbres de différentes couleurs en grands morceaux, en réglettes, en plaquettes diversement taillées et figurées, une statuette mise en pièces au moment même et dont les fragments ne furent point retrouvés, des monnaies gauloises, des médailles à l'effigie d'empereurs romains, plus un puits parfaitement maçonné et dans les profondeurs duquel, bien qu'on n'eût pas poussé les investigations assez profondément, les débris de même nature et de même origine furent aussi recueillis en grand nombre. C'était un emplacement romain et plus riche en témoignages de date que beaucoup de parties du sol souterrain de Rome elle-même. Vers 1836, c'était de *la Justice* travaillée et perforée en carrière qu'étaient descendus les matériaux enfouis alors dans la construction et l'empierrement de la route départementale n° 3.

Les fouilles, entamées en octobre 1852 aux environs de la route et grâce à une subvention accordée par le ministère de l'instruction publique, donnèrent d'abord des résultats peu satisfaisants ; mais, portées au sommet de la colline, elles se montrèrent immédiatement fécondes en promesses. Les premiers coups de pioche portèrent sur une pierre de forte dimension qui, nettoyée avec soin, accusa la rondeur d'un tambour et les moulures d'une colonne munie de son chapiteau. En ouvrant

une fosse du midi vers le nord, c'est-à-dire vers Nizy, on rencontra d'autres fragments de fûts, tous recouverts de quatre-vingt à quatre-vingt-dix centimètres d'une terre noire, riche en preuves d'incendie, en fragments divers, débris de vase, de verre fondu et irisé, de ferrements, même d'ossements d'animaux. Quelques jours de fouilles accumulèrent dans la cave de la mairie de Nizy des morceaux importants d'amphores, d'un grand dolium, de meules, des monnaies gauloises et romaines (une superbe médaille d'or fut plus tard vendue par un ouvrier infidèle), des épingles de tête en ivoire, des fragments d'autel sculpté, un mors de cheval, des réglettes et placages de marbres de toutes couleurs, des débris nombreux de peintures à fresques, certains représentant des parties de figures et de mains humaines, des têtes et pattes de grands animaux, la tête d'une femme voilée appartenant à une statue de pierre et de petite taille, trois ou quatre morceaux de figurine en plâtre de cette déesse encore mal définie et qui allaite tantôt deux enfants, tantôt un seul, des marbres inscrits (fig. 99) appartenant à la belle époque de l'écriture romaine, plusieurs fragments d'un vase à inscriptions, dédié au dieu Mars et dont le dessin sera donné plus loin. Ce n'est là qu'une partie de la longue nomenclature des objets obtenus dès le premier moment par les fouilles de *la Justice*.

Les monnaies romaines appartenaient, pour la majeure partie, au haut-empire : Julia-Augusta, fille d'Auguste et femme de Drusus, argent, petit module, très-belle; Tibère, deux moyens bronze; Claude; Titus; Hadrien; Sabine, sa femme; Antonin le Pieux, grand bronze, superbe de conservation et de patine; Marc-Aurèle, etc. Du III^e siècle, on eut des Victorin, Tétricus l'Ancien et Tétricus le Jeune, Claude le Gothique, Dioclétien, Maximien, Licinius, Constantin le Grand. Une médaille *Vrbs Roma* avec revers à la louve, et une autre consulaire et bien conservée de la famille Flaccus, sont aussi à citer. La plus belle, la plus curieuse et la plus rare est un grand bronze de Nerva; figure en haut relief, légende IMP. COES. AUG. P. M. TRE. CONS., le reste fruste; au revers, un palmier au centre avec ces lettres S. C.; légende, PACI IVDAICI (un mot illisible) SVBLATA; excellente conservation. Cet ensemble monétaire, qui embrasse depuis le 1^{er} siècle jusqu'au IV, fournit d'excellentes indications pour les dates de naissance et de mort de la ville de Ninittaci et de ses édifices.

A la fin de 1852, le monument dans l'intérieur duquel ces riches débris avaient été recueillis était bien près d'être connu en entier. Sur le côté ouest de *la Justice*, celui qui regarde Laon, une certaine partie des fondations et des débris d'un grand édifice, bases de colonnes en place, tombeaux et fûts gisant près de ces bases, étaient reconnues. Douze bases étaient en place, toutes séparées par un même intervalle de $3^m,48$ du centre au centre des pierres de base, la fouille poussée à droite et à gauche de la ligne ouest restant infructueuse. On avait donc un des quatre grands côtés de l'édifice (fig. 125, lettre B). Au nord, c'est-à-dire sur la face regardant Nizy, on trouva, toujours à $3^m,48$, trois nouvelles pierres de bases semblables aux autres et exactement dans les mêmes conditions d'agencement, de pose et d'intervalles. Plus loin, plus rien. A gauche, rien. A l'est, rien encore (fig. 125, BBB). L'absence des pierres de base s'expliquait facilement; c'était là, en effet, que les ouvriers de la route départementale avaient arraché des matériaux qui étaient entrés dans la con-

ÉPOQUE GALLO-ROMAINE.

struction de ce chemin en 1838, et depuis dans la réparation annuelle à partir du haut de la colline jusqu'au pont du village, c'est-à-dire sur près de 300 mètres. De là encore étaient venus récemment les grands et beaux matériaux qu'en 1852 j'avais remarqués à l'entrée de Nizy, et bien d'autres qui avaient été extraits en des circonstances n'ayant pas laissé de souvenirs, si elles montraient encore des traces ; car j'ai pu voir de ces énormes pierres d'appareil romain dans un pan de

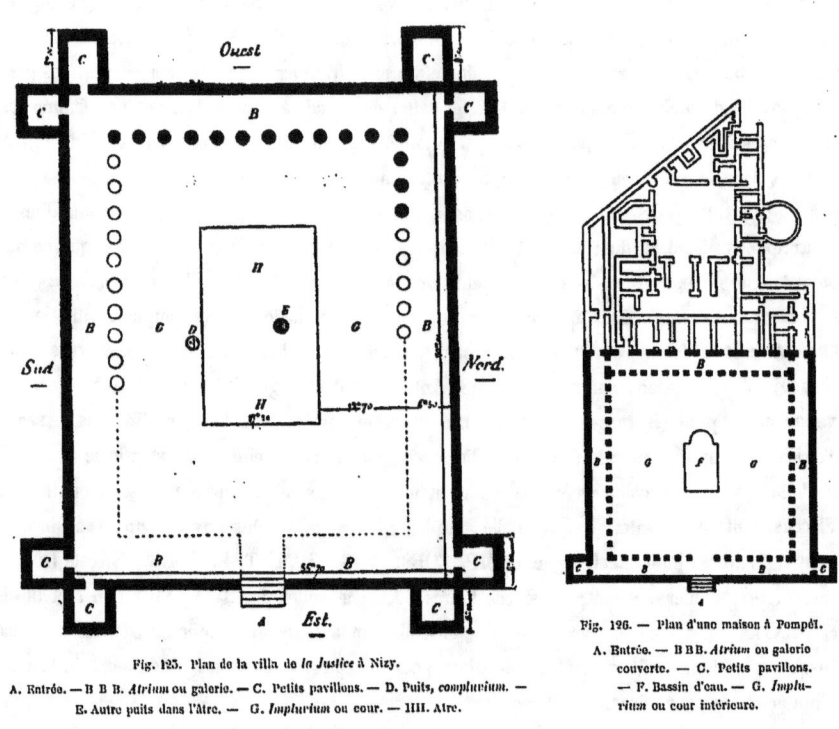

Fig. 125. — Plan de la villa de *la Justice* à Nizy.

A. Entrée. — B B B. *Atrium* ou galerie. — C. Petits pavillons. — D. Puits, *compluvium*. — E. Autre puits dans l'Atre. — G. *Impluvium* ou cour. — HH. Atre.

Fig. 126. — Plan d'une maison à Pompéi.

A. Entrée. — B B B. *Atrium* ou galerie couverte. — C. Petits pavillons. — F. Bassin d'eau. — G. *Impluvium* ou cour intérieure.

mur de l'enceinte fortifiée du vieux château féodal, mur existant encore aux environs de l'église et dans une maison particulière.

Ce qu'on savait donc, en décembre 1852, de plus probable, c'est que le monument semblait avoir la forme d'un grand carré dont le côté ouest et des amorces au nord étaient retrouvés. Les douze bases conservées en terre et à l'ouest, avec onze entre-colonnements de 3m,48, donnaient une ligne ou côté long de 38m,28, plus l'épaisseur d'une colonne. On pouvait donc, et sans se lancer trop vite dans le champ des hypothèses, croire à un de ces temples rectangulaires appelés *périptères*, c'est-à-dire complètement enveloppés de colonnes ; cependant ceux-ci ayant toujours deux côtés à six colonnes et deux côtés longs à douze, le temple qui aurait été construit à Nizy aurait présenté une forme absolument carrée qui n'appartient point au type admis en architecture.

Les fouilles de 1853 ne permirent pas de s'arrêter longtemps à cette idée. Pendant le mois de janvier et de février, tout l'intérieur du soi-disant temple ayant été fouillé jusqu'au niveau du sol naturel, sans avoir donné autre chose que les puits D et E du plan 123 et l'âtre ou *stratumen* K, les ouvriers furent portés en dehors de la colonnade. Les murs et fondations d'enceinte et des pavillons d'angles C C se montrèrent sans tarder. Le simple aspect des fouilles au mois de mai 1853 suffisait pour donner le dernier mot de l'énigme. Le plan 125 dressé à la chaîne, et l'examen de la figure 126, *Plan d'une maison de Pompéï*, indiquent qu'on se trouvait sur l'emplacement de l'habitation d'un Romain, simple particulier, mais opulent comme le furent tant de ces maîtres du monde. Ce n'est pas la colonnade qui enferme, comme dans un temple; c'est la colonnade qui est enfermée, comme dans une cour de maison à plan connu. Ce n'était point le péristyle extérieur d'un temple, mais une galerie intérieure ou portique couvert, comme toutes les maisons italiennes en possédaient et que les Romains nommaient *atrium*, galerie carrée bordant une cour découverte nommée *impluvium*. L'*atrium* de la maison de Nizy était corinthien, c'est-à-dire soutenu par de nombreuses colonnes autour de l'*impluvium* très-spacieux. C'était l'*atrium* des grandes maisons, et il faut remarquer, dès ce moment, que le plus grand côté de la maison ou villa de *la Justice* mesure 76 mètres de longueur et le plus petit 55m,70, ce qui est énorme eu égard aux dimensions habituelles des habitations romaines d'Italie; mais Sénèque nous a appris que ces maisons des champs ressemblaient parfois à des camps pour la dimension et surpassaient en magnificence certaines villes.

J'ai établi l'un vis à vis de l'autre le plan 126 d'une maison de Pompéï, et celui 125 de la villa de *la Justice*, pour montrer, mises à part les dimensions, combien ils se ressemblent dans leur agencement général. En A sur les deux plans se voit un perron d'accès placé au centre de la façade d'enceinte; en B la galerie couverte qui règne autour de la cour avec portique à un seul rang de colonnes; c'est le promenoir qui à Nizy a 5m,60 de largeur. L'*impluvium* proprement dit, ou cour découverte G, enveloppe sur le plan de la maison de Pompéï un bassin d'eau vive F, et sur le plan de la villa de *la Justice* un grand âtre HH ou terri en craie battue et fortement agglutinée, dans l'intérieur et sur le bord duquel se trouvent les deux puits D, E, d'où sont sortis tant de beaux débris romains. Le plan de la maison de Pompéï montre seulement deux pavillons d'angles C C, et diffère de celui de la villa de Nizy en ce que le rectangle de celle-ci se flanque de huit pavillons d'angles C C aussi, dont les uns, ceux de l'ouest, ont 8 mètres de côté, tandis que ceux à l'est n'en ont que 6. Je ne me hasarderai pas à en expliquer l'emploi, car les fouilles n'y ont rien produit, tandis que les deux pavillons de la maison de Pompéï étaient consacrés l'un à un magasin de blé, l'autre à l'aire où le grain était battu. La partie haute du plan de la maison de Pompéï montre le corps de logis contenant la véritable maison et ses dépendances agricoles, petits appartements carrés et en forme de cellules dont les plans et lignes sont si bien indiqués, au printemps et par la différence de couleur et de hauteur dans les jeunes récoltes, à la villa du *Clair-Puits* de Nizy, tandis qu'on ne trouve à celle de *la Justice* que quelques traces de substructions, à l'ouest, sur la pente de la colline où la terre moins épaisse qu'au sommet a moins bien protégé contre la ruine ces vestiges

qui, interrogés aussi par de longs fossés, sont restés sans réponses sérieusement indicatives ; mais de la présence d'un *atrium*, d'un *impluvium* et de pavillons de détails, on peut raisonnablement et avec vraisemblance conclure à la maison malgré son absence.

Comme comparaison des proportions, la villa de Pompéi a un développement de 35 à 36 mètres de côtés d'*atrium*, tandis que le grand côté de l'*atrium* de la maison de *la Justice* présente un développement de 70 mètres sous les pavillons, ou de 84m,40, en y comprenant les annexes des faces est et ouest. Ces dimensions d'*atrium* et d'*impluvium*, qui paraissent si considérables, ne sont rien auprès de celles d'autres villas retrouvées sur certains points de la Gaule. La moins vaste des deux cours de la villa de Mienne (Eure-et-Loir) avait 200 mètres de longueur sur plus de 100 mètres de large, et les appartements des maîtres, *urbana*, étaient pavés de plusieurs mosaïques ; ils possédaient de beaux lambris en placage de marbre, des traces de peintures murales, des statues, etc. Je ne cite qu'un exemple entre tant d'autres. Si grande donc qu'elle paraisse, la cour de *la Justice* n'approche pas de ces dimensions.

Du reste à Nizy, tout est de cette taille. Les fouilles de 1852 avaient signalé 10 mètres de peintures murales à personnages et sur lesquelles j'aurai à revenir pour en démontrer l'importance, et certains personnages y étaient de grandeur naturelle. Ce que l'on avait pu relever de ces fresques était insignifiant à côté de tous les débris d'enduits colorés qui, en 1853, furent retrouvés dans les fouilles entreprises pour reconnaître les fondations du grand côté de muraille au fond du plan (figure 125). Tout ce mur avait été peint. Je n'oserais affirmer que l'*atrium* tout entier fût couvert de semblables peintures à personnages et à scènes variées ; mais probablement il le fut d'enduits à champs monochromes dans des cadres à baguettes de couleurs variées, car on en a découvert des fragments dans toutes les substructions et dans la terre des environs.

Quant aux cubes de mosaïques, ils ne se sont pas montrés à *la Justice*.

Était-ce une villa ou un palais qui se révéla à Blanzy, presque au moment où les fouilles de Nizy-le-Comte cessèrent d'être fructueuses [1] ? Le village de Blanzy-les-Fismes (canton de Braine) est assis sur la partie déclive de la chaîne de hautes collines qui séparent le bassin de l'Aisne de celui de la Vesle. Il regarde la petite ville de Fismes, le *Fines* des Itinéraires romains, et vers laquelle il s'incline. Circonstance à noter parce qu'elle me sert à trouver l'étymologie du nom de Blanzy dans le mot latin *Blanditiæ* (blandice, charme, caresse), ce village a sous ses pieds une admirable vallée s'étendant à perte de vue, sillonnée par la Vesle et que bordent au loin de belles collines, tout ce qui pouvait récréer la vue, *blanditiæ*. Dans les temps de la domination romaine, il se trouvait à peu près à égale et courte distance des deux grandes voies qui, l'une sortant de Reims, l'autre longeant cette ville, conduisaient d'un côté à Soissons par Fismes et Bazoches, de l'autre vers Saint-Quentin par Courlandon, la montagne de Glennes, Merval, Serval à deux pas de Blanzy, les

[1] Pour plus de détails sur les découvertes de Nizy-le-Comte et de Blanzy, voir les sept premiers volumes des *Bull. de la Soc. acad.* de Laon, le *Journal de l'Aisne* de 1852 à 1858, et surtout *la Civilisation et l'Art des Romains dans la Gaule belgique*, par Ed. Fleury, 4 vol. in-8°, 1860.

ÉPOQUE GALLO-ROMAINE.

pentes boisées de Villers-en-Prayères où la chaussée vit encore, Comin, Chamouille, Bruyères et Athies.

De tout temps, Blanzy était signalé comme un point ou centre d'occupation romaine, sans que l'on pût rien préciser jusqu'au mois d'août 1858, moment où une belle source alimentant le lavoir communal du village, ayant été salie par des infiltrations étrangères, on ouvrit, pour la suivre et la retrouver, de profondes tranchées qui, menées par le tracé de la rue principale et dite d'*En-haut*, aboutirent à un beau et vaste bassin de marbre que les habitants ne soupçonnaient pas. Cette vasque avait un diamètre de trois mètres environ. Sur la terre qui encombrait ses bords, gisaient de nombreux cubes de mosaïque et des morceaux de tuiles épaisses et d'une forme inusitée. Immédiatement prévenu par M. V. Fontaine, maire de Blanzy, j'étais dès le lendemain sur les lieux, et bientôt les ouvriers qu'on me fournit mirent à jour d'abord un très-grand et beau fragment de mosaïque où se voyait Orphée jouant de la lyre et charmant les animaux, ensuite d'autres parties de mosaïques à

Fig. 127. — Estampille de tuiles trouvées à Blanzy et à Geny.

Fig. 128. — Fragment d'une tuile de Vervins.

dessins géométriques encadrés dans de magnifiques bordures, ensemble aussi intéressant que considérable dont je renvoie l'étude à un prochain chapitre spécial.

Parmi l'innombrable quantité de débris de tuiles, la plupart calcinées par le feu d'un incendie dont les traces se retrouvaient partout, il m'en vint deux qui portaient en relief une signature, ou plutôt une estampille de fabrique (fig. 127). C'était le nom d'un potier qui s'appelait INIVOI, et qui semble d'origine gauloise.

Ce même potier avait laissé ailleurs de ses produits signés INIVOI, ainsi une tuile qui recouvrait l'urne cinéraire qu'on avait trouvée dans un petit caveau sépulcral mis à jour, en 1844, sur la montagne de Geny (canton de Craonne), village à 4 kilomètres à vol d'oiseau de Blanzy, mais à droite au-dessus de la vallée de l'Aisne. Un fragment de tuile ramassé à Vervins portait cette signature tronquée IMSI (fig. 128). En 1848, on avait eu encore, sur l'emplacement du Château d'Albâtre à Soissons, un fragment de tuile cette fois agrémentée de moulures et portant comme estampille ces mots indéchiffrables, VIESAVORVM.

Pour en revenir à Blanzy, à part le bassin de marbre précieux et italien dit *Blanc fleuri*, à part les mosaïques et les substructions des grands emplacements qui les renfermaient et l'innombrable quantité de tuiles qui indiquaient de vastes toitures, rien ne faisait entrevoir les dimensions et surtout la destination de l'édifice auquel ces débris avaient appartenu. L'appartement immense

et singulièrement dessiné qu'offre aux regards la figure 129, peut être regardé comme le pavillon central d'un *impluvium* ou cour intérieure ; mais est-ce une cour de palais, est-ce une cour de villa ? C'est la question qu'on a droit de se faire, tout comme elle a dû se poser deux fois à Nizy et sur les riches emplacements romains du *Clair-Puits* et de *la Justice*. Il semble aussi qu'à Blanzy comme à Nizy-le-Comte, on doive se borner à l'hypothèse d'une villa et écarter la pensée d'un palais tel que celui de Soissons. Blanzy, tout en appartenant à la banlieue de Fismes, *Fines*, en est trop éloigné, les deux localités se trouvant à quatre kilomètres au moins l'une de l'autre. Quand on connaît de plus ce dicton local : « Perles et Cuiry, Lesges et Blanzy sont la fleur du pays, » si fertile, si

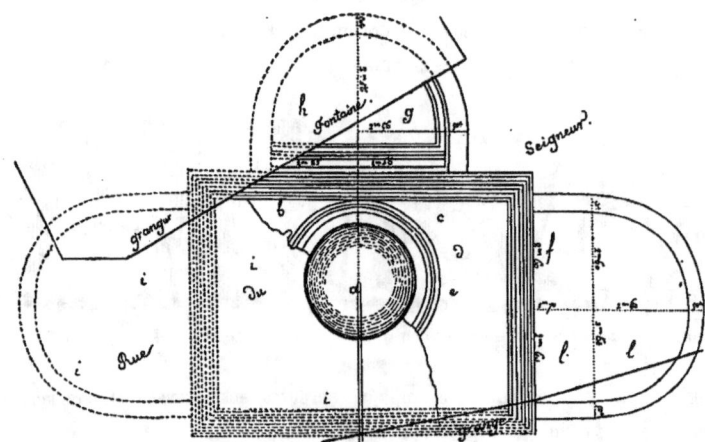

Fig. 129 — Plan du bassin, des mosaïques et des substructions de Blanzy.

Légende. A, bassin de marbre. — B, mosaïque aux poissons. — C, D, E, grande mosaïque : D, Orphée et les oiseaux ; C, cheval, cerf et éléphant ; E, panthère, ours et sanglier. — F. Hémicycle à dessins linéaires de boucliers. — G, hémicycle à dessins de demi-cercles superposés. — H, partie de mosaïque brûlée. — I, I, grandes parties de mosaïques ruinées et ne laissant pas de traces sur la pente de la rue. — L, L, parties de mosaïque brûlée et enfouie sous les tuiles et ruines du toit.

renommé comme grand producteur de blé, on ne craint pas d'affirmer que ces débris sont ceux d'une habitation d'un grand propriétaire terrien, soit romain et descendant des conquérants du sol soit gallo-romain et ayant conservé, par des causes faciles à supposer, les biens de ses pères. S'établissant sur le fruit de la conquête, le Romain y aurait transplanté les coutumes et les arts de la mère patrie. Achetant par certains services le droit de rester propriétaire de sa terre natale, le riche Gaulois, décidé à ne pas résister et courbant la tête devant une nécessité fatale et les faits accomplis, devait appeler et asseoir sur son héritage bon à garder un luxe de nouveau converti à la civilisation. Quoi qu'il en ait été de l'origine des maîtres de cette terre, la fertilité inépuisable de celle-ci, son incomparable richesse, les besoins de l'exploitation dirigée par le maître lui-même, l'ont fixé sur ce sol auquel on demandait l'alimentation de Reims par la voie qui passe au-dessus de Glennes et descend de Romain vers Courlandon, et l'approvisionnement de Soissons à la fois par la grande

chaussée de gauche et par la route abrupte qui dessert Barbonval, descend à pic et, entre deux rangées de roches et de taillis, gagne le port de Villers sur l'Aisne.

Les débris romains qui rougissent le sol autour de Bazoches à quelques kilomètres de Blanzy, et la curieuse mosaïque à motifs géométriques qui y fut trouvée en 1859, au lieudit *la Pâture* sur le bord de la Vesle, mosaïque que je reproduirai bientôt, appartenaient de même et à une très-riche villa de cette localité devenue, aux temps gallo-romains, le centre d'un important marché aux grains[1], un entrepôt, un grand centre d'approvisionnements qu'alimentaient les merveilleuses terres des plateaux de Blanzy et de Perles, de Lesges, enfin du bassin de la Vesle. La tradition locale veut que saint Rufin et saint Valère, que le préfet Rictius Varus fit martyriser sous le règne de Maximien Hercule, aient eu, dit la *Vie des Saints* de Baillet, « une sorte d'intendance ou d'inspection, soit comme fer-« miers ou receveurs, soit comme simples commis, sur les rentes d'une terre du fisc, c'est-à-dire du « domaine impérial situé près la rivière de Vesle, au territoire de Bazoches où ils avaient des granges ».

Or le terrain de *la Pâture*[2] est couvert de débris romains plus nombreux peut-être que ceux de la villa du *Clair-Puits* à Nizy; il borde la rivière de Vesle, comme la bordait le grand domaine rural appartenant au fisc. Commettra-t-on une énormité en pensant que la mosaïque retrouvée, en 1859, juste dans l'axe des déblais du chemin de fer de Soissons à Reims, pavait un appartement de la villa impériale confiée aux soins des régisseurs Rufin et Valère? En admettant même que la mosaïque romaine de Bazoches ne prouvât pas d'une façon décisive la présence aux *Pâtures* du domaine impérial qu'il faudrait chercher sur un autre point du terroir, serait-il étrange que *Basilica*, centre d'un grand commerce agricole, eût possédé une villa appartenant à un riche agriculteur, ou au possesseur d'une vaste propriété de pâturages et de production de grains? L'opinion que j'ai émise deux fois et plus haut à propos des édifices retrouvés à Nizy et à Blanzy, est aussi bien en situation à Bazoches. Si l'on mettait en doute que des propriétaires terriens fussent assez opulents pour pouvoir se créer des habitations d'une dimension et d'une opulence artistique si prodigieuses, je rappellerais la phrase de Sénèque que je traduisais plus haut : « ... *laxitatem urbium magnarum vincentia*[3], » dit-il en parlant de certaines *villæ* de son temps.

Ces maîtres et exploiteurs du sol rural arable, il ne faut pas les juger d'après nos cultivateurs d'aujourd'hui. A Rome, sur un million et plus d'habitants, il y avait à peine quelques centaines de propriétaires de la terre. Ce n'est pas par hectares et centaines d'hectares qu'il nous faudrait compter avec ces heureux d'alors. La grande propriété, telle qu'elle est constituée dans les provinces danubiennes et surtout en Russie, peut seule nous donner une idée de l'immense fortune en terre des fils des conquérants qui s'étaient fait la part si large, ou des descendants des grandes familles gauloises qui, pour conserver et agrandir leurs possessions, s'étaient soumises après une résistance suffisante pour sauver l'honneur, et qui avaient préparé l'œuvre de la pacification.

1. Bazoches de *Basilica*, mot latin désignant, selon de nombreux auteurs, un édifice public servant à la fois de grenier à grains, de bourse et de tribunal. — 2. Rapports présentés à M. le Préfet de l'Aisne, le 5 novembre et le 7 décembre 1859, sur les fouilles de Bazoches, par Ed. Fleury. — 3. Sénèque, *Benef.*, VII, *epist.* 20.

VILLAS ROMAINES.

Fig. 131. — AA, Pioche et mors de Chalandry; — BB, Épingle et boutons de Vivaise.

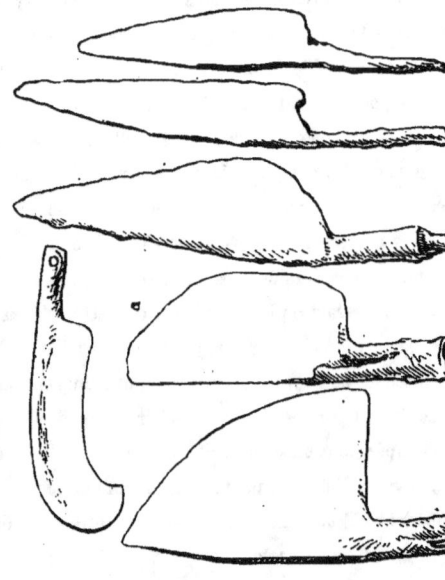

Fig. 132. — A, Couteaux, couperets de Chalandry.— Serpe de Vivaise.

(Dessins et gravures, par Édouard Fleury, d'après M. Midour.

Fig. 130. — Vases en terre de Chalandry

Fig 133. — Statuette de Vénus de Chalandry.

31

Le luxe effréné dont les historiens de la décadence romaine nous ont raconté les excès dans la métropole, dut être imité dans les Gaules. Pour ne parler que de ce qui nous est arrivé sortant des ruines et de la terre dans nos contrées, on peut citer, et je ne les ai pas montrés encore, les statues et les mosaïques de Soissons, les mosaïques, les stucs et galeries peintes de Nizy, les mosaïques et le bassin de marbre exotique de Blanzy, la mosaïque et les plâtres artistiques de Bazoches, les vases d'airain et de terre samienne de partout. Ce que l'agriculture prodiguait de richesses aux grands seigneurs terriens explique les sommes folles que l'un d'eux jeta au mosaïste pour orner l'immense villa de Blanzy dont deux appartements, situés, on le verra, à cent cinquante mètres de distance, contenaient l'un la déification de l'harmonie de la nature dans l'Orphée commandant aux animaux de la terre et de l'air, et dans l'Arion domptant les monstres de la mer, et l'autre des personnages à cheval et de grandeur humaine, ce qui indiquerait probablement une course.

C'étaient donc des villas appartenant à d'opulents particuliers que ces quatre grands monuments situés le long des voies romaines et dont les débris artistiques nous sont venus de Nizy, de Blanzy, de Bazoches, sans parler encore des édifices qui s'offriront dans un instant à nous, mais moins complétement restitués, peut-être parce qu'ils ont été moins complétement étudiés. Ces villas renfermaient tout ce qui faisait la vie luxueuse et agréable au maître, tout ce qui était nécessaire à son nombreux domestique, et aussi tout ce qui servait à l'exploitation de sa ferme agricole, car si je n'ai rien dit encore des instruments et du mobilier de celle-ci, il est temps de les faire apparaître. Ils existent ; seulement on ne les a pas reconnus, et on en doit tirer parti. Voici les pioches de fer, les couteaux, couperets et serpes de fer des ouvriers des champs, les mors de fer oxydé des chevaux de culture, les vases de terre commune du petit ménage agricole, et une petite divinité de bronze venant d'un laraire d'habitation modeste. (Fig. 130, 131, 132, 133.)

Tout cela, ou tout à peu près, a été trouvé, en 1864 ou 1865[1], par un extracteur de grès dans un champ du terroir de Chalandry (canton de Crécy-sur-Serre), au milieu d'une grande quantité de débris de poteries, de tuiles, à côté de monnaies nombreuses (plus de deux cents) du bas-empire. Il y avait là deux petites cuillères en bronze argenté, deux petites coupes de bronze très-mince, une plaque, très-mince aussi, de bronze et percée de trous, une anse de seau avec sa garniture en fer, un pêne et un ressort de serrure en fer, une espèce de marteau, un mors brisé de cheval, des ferrements probablement d'un char, deux couperets et trois lames de couteau, deux vases complets et des fragments d'autres vases de très-petites dimensions et de terres cuites diversement coloriées, un fragment de vase gris et commun percé de trous en plusieurs endroits. Du blé brûlé, des monnaies romaines noircies par les flammes, le sol coloré aussi par elles, semblent autoriser à croire à un de ces incendies dont les traces se rencontrent évidentes au sein de presque tous les emplacements romains, à Blanzy, à Bazoches, à Reims, à Nizy, à Vailly, etc. Comme, non loin des lames de couteaux

1. *Note sur la découverte d'objets gallo-romains à Chalandry*, par M. A. Matton, archiviste de l'Aisne, dans le tome XVII des *Bull. de la Soc. acad.* de Laon, p. 49.

et des couperets, on a trouvé des ossements d'animaux, — de mouton — on a pu penser à un *sacellum*, chapelle ou petit temple, où des sacrifices se seraient accomplis à l'aide de ces couteaux sacrés. Il semblerait que ce serait plutôt là une dépendance des *ovilia* ou bergeries d'une ferme, une cellule où l'on tuait les brebis malades et hors de service, ou tout simplement l'écorchoir de la ferme. L'archéologie se refuse à rencontrer partout des sacrificateurs et des instruments de sacrifice. Elle veut voir la vraie vie et ses besoins habituels. Parmi les instruments de fer de la figure 132, et pour compléter cette collection agricole et modeste, j'ai introduit une serpe en fer trouvée, en 1833, à Vivaise (canton de Laon), parce que justement elle était accompagnée aussi d'un couperet exactement semblable de forme à ceux de Chalandry, et de boutons, plaques et ornements ayant probablement appartenu de même à un char. Comme preuve d'origine romaine de la trouvaille de Vivaise, il y avait là, comme à Chalandry, des débris de grosses tuiles à rebords. Ne pourrait-on encore penser à un de ces *sepulcra* de petites villas ou maisons particulières, et dont deux spécimens curieux ont été récemment retrouvés à Vervins et à Proix (canton de Guise)? Les traces de feu, la présence de monnaies, de vases, d'outils et d'armes, est bien souvent dénonciatrice de sépultures. Quoi qu'il en soit, c'est bien là, à Vivaise et à Chalandry, le mobilier d'ouvriers agricoles, d'une habitation ou d'une ferme aux champs.

La petite statuette en bronze de Vénus accroupie, de Chalandry (fig. 131), haute de dix centimètres seulement et pourvue d'yeux en argent enchâssés et qui ont perdu la petite pierre de couleur formant pupille, est une jolie chose que son possesseur, M. Midoux, a abandonnée au musée de Laon avec toute la trouvaille, dans un bon sentiment de générosité qui devrait rencontrer plus d'imitateurs.

Avec le nom de Bazoches, *Basilica*, nous étions autorisés à penser à l'*urbana* appartenant à une importante villa d'exploitation agricole. Nous allons faire un pas de plus vers une dénomination encore plus précise et qui, cette fois, nous sortira du domaine de l'hypothèse pure. Le mot *ville*, s'étayant sur des trouvailles authentiques de débris romains, va parler haut de sa vraie étymologie, *villa*, maison aux champs. Cet exemple probant se trouve à Arlaines, dépendance de Fontenoy, village de ce canton de Vic-sur-Aisne si riche en documents intéressants pour notre histoire locale. Arlaines est situé entre Berny-Rivière (*Riparia*) et l'Aisne qu'il a à sa droite et au nord, Pont-Archer (*Pons-Arcis*) se trouvant au midi. Là tout est romain, puisque Arlaines est assis sur la chaussée conduisant de Soissons à Amiens et à Boulogne, par Vic-sur-Aisne (*Vicus*), n° IV de la nomenclature de M. A. Piette[1], laquelle voie romaine, nous l'avons vu, gît sous la route nationale de Soissons à Compiègne.

Le terrain où s'asseoit Arlaines s'appelle dans le pays *la Ville-des-Gaules* où l'étymologie est reconnaissable. Ainsi à Monthenault (canton de Craonne), village si voisin de la voie romaine dite des *Blatiers* et du camp de Montbérault, on a un chemin rural nommé le *Tour-de-Ville*, non pas que Monthenault ait jamais eu la prétention d'avoir été jadis ville ou cité, mais parce qu'il posséda, à un

1. *Itinér. rom.*, p. 128 et suiv.

moment donné des temps gallo-romains, une villa qui appartint plus tard à un riche franco-mérovingien, c'est-à-dire à un germain du nom de Hunold, de même que la villa, toute voisine, de Montbérault fut la propriété d'abord d'un gallo-romain et ensuite d'un franc nommé Bérold[1].

Le terrain, au lieudit la *Ville-des-Gaules* d'Arlaines, était semé, comme à Nizy et à Bazoches, de débris de tuiles, de poteries de toutes couleurs, de monnaies romaines. Lorsque l'empereur Napoléon Ier vint, en 1811, de Compiègne jusqu'au delà de Braine, c'est-à-dire à Courcelles, pour attendre et recevoir sa nouvelle épouse, la fille des Césars autrichiens, son escorte campa une nuit à Arlaines, et les terrassements d'alors mirent à jour une mosaïque. Singulière ressemblance encore avec la villa romaine du *Clair-Puits* de Nizy-le-Comte, les jeunes moissons des terrains d'Arlaines à la *Ville-des-Gaules* montraient, à chaque retour de printemps, de longues lignes entre-croisées et d'un vert jaune parmi le vert intense et plein de santé du restant de la terre. Les habitants prétendaient reconnaître, parmi ces indices, les rues, places et édifices d'une ville perdue que le grand étymologiste du Soissonnais, le docteur Godelle, de Soissons, appelait *Aureliana* (Arlaines) du nom, suivant lui, d'un de ses propriétaires, un gallo-romain cette fois, Aurelianus[2], peut-être le fondateur de la villa, et ce n'est pas la moins bonne des étymologies que fournit, et en si grand nombre, l'érudit docteur.

Ce ne sera pas, d'ailleurs, seulement ce mot de *ville* qui, à Arlaines, forcera à penser à une *villa*, mais les détails du plan que la Société archéologique de Soissons a fait dresser. Il montre en effet, dans cinq groupes différents de constructions, un grand nombre de ces petites pièces qui déjà se remarquaient sur le plan de la villa du *Clair-Puits* à Nizy (fig. 124), et que nous retrouvons pourvues des mêmes dimensions exiguës sur les représentations de toutes les métairies gallo-romaines retrouvées en France, par exemple à Arradon, Olfermont, Villemur, etc., etc.[3]. A Arlaines, la disposition de ces cellules variables de grandeur, et si nombreuses, par exemple soixante-quatorze dans un groupe, cinquante et plus dans un autre, permet difficilement de comprendre comment elles communiquaient entre elles. Étaient-ce des chambres, ou des étables, ou des loges à bestiaux, des *boxes* s'ouvrant sur un long corridor? Les aqueducs étaient assez nombreux; on y trouva aussi des bassins dont les parois étaient revêtues d'enduits imperméables et dont l'alimentation et l'issue étaient assurées par des conduites et aqueducs en pierre. Les conduites se trouvaient au niveau des loges, et les aqueducs, creusés sous les fondations, devaient servir probablement à

1. Le nom de Bérold, plus spécialement germain, se montre dans tous les vieux titres et exclusivement jusqu'au milieu du XIIIe siècle : *Alodium de Beroudi curte*, 1125; *Mons Beroldi*, 1160; *Montberot*, 1181; *Monbéroul*, 1243; *Montbéroul et Montbéroud*, 1237. — Quant à Monthenault, les étymologies fournies par les chartriers sont les mêmes : *Mons Hunoth*, 1143; *Mons Hunoldi*, 1159; *Mons Hunodi*. C'est seulement au XIIe siècle qu'apparaît le nom de Hénold : *Monthenout*, 1237; *Mons Henoldi, Mons Henodi*, 1340. (*Dict. topog. de l'Aisne*, par M. A. Matton, 1871.) — 2. Ce fut un Aurelianus, noble gallo-romain du Soissonnais, qui fut chargé de négocier le mariage de Clovis avec la princesse Clotilde, fille du roi des Burgundes. — 3. Voir *passim* dans M. de Caumont, *Abéced. arch.*, Ère gallo-romaine, pages 383, 387, 391, etc., et plans divers. 2me édit., 1870.

l'usage d'égouts ou cloaques. Dans ceux-ci se constatèrent, en effet, des terreaux provenant de matières organiques en décomposition.

Tous ces détails ne sont pas de ceux qui annonceraient l'*urbana* ou maison du maître, mais l'*agraria* ou habitation des ouvriers agricoles et des bestiaux de la ferme. Quant à l'*urbana*, elle se prouve par une certaine quantité de grands, moyens et petits bronzes aux têtes d'Auguste, de Néron, de Claude, les médailles d'Auguste étant les plus nombreuses. Si, à Arlaines, beaucoup de fragments de poteries provenaient de vases d'usages vulgaires, on y eut aussi des morceaux importants de beaux vases rouges et lustrés, tous portant leurs cachets ou marques, mais illisibles, de fabrique, plusieurs décorés de feuillages, de rinceaux, de chasses aux lions, de figures humaines, notamment un Silène et un enfant donnant à manger à un animal méconnaissable. Il vint de là un phallus en terre cuite, et un autre et semblable emblème priapique tenu par une petite main, ce dernier en bronze. Quelques menus objets de toilette, en bronze encore, furent recueillis dans ces fouilles : crochets, boutons, stylets à écrire, ou plutôt grandes épingles à cheveux, petit vase sans doute pour l'huile parfumée. Une lame d'épée, quelques pointes de javelot et un couteau de fer très-oxydé composent toute l'armurerie trouvée à Arlaines où la ferraille de peu de valeur était assez nombreuse[1]. Des tronçons de colonnes, d'énormes quantités de grandes tuiles à rebords doivent être signalés, comme aussi un nombreux amas, au fond d'un fossé, de coquilles d'huîtres comme au *Clair-Puits* de Nizy.

On me reprocherait de passer ce détail original des fouilles d'Arlaines : au fond d'une cachette profonde de un mètre en terre, on découvrit un certain nombre de gros œufs comme d'oies ou de pintades, les uns brisés, beaucoup restés intacts et pleins de matière desséchée.

En dernière analyse, la situation d'Arlaines au milieu de belles prairies, de terres fertiles, et dans le voisinage des grands bois de la montagne, est exclusive de l'idée d'un camp et autorise à conclure à une vaste habitation aux champs. D'après les monnaies qui y furent recueillies, on peut penser que cette villa fut fondée et occupée presque dès les temps de la conquête.

J'ai déjà eu l'occasion, quelques pages plus haut, de parler de la villa de Ciry-Salsogne (canton de Braine), à propos des bains signalés par l'abbé Lecomte[2]. S'appuyant au nord à la chaussée IV de Reims à Boulogne par Fismes, Soissons et Vic-sur-Aisne, elle regardait le plein midi et poussait jusqu'à la voie romaine une aile de bâtiments découpés par ces petits logements signalés déjà deux fois et particuliers à l'*agraria* des villas. A l'aile extrême de ce grand bâtiment rural confinait, sans nul doute, l'*urbana* dénoncée par les aqueducs amenant l'eau de la montagne si rapprochée, par des bassins, par des substructions inexplicables aujourd'hui, par des fragments de mosaïques, de peintures murales ou d'un seul ton, ou polychromes, par des fûts de colonnes, par des chapiteaux et bases plus ou moins détériorés, par un débris, une petite main, d'un bas-relief en marbre blanc, etc., etc. Les fûts de colonnes étaient ciselés en vif relief et toujours revêtus de couleur dont les traces

1. M. l'abbé Pécheur, *Rapport à la Soc. de Soiss. sur les fouilles d'Arlaines*, t. V de la Soc. arch. de Soissons. Passim. — 2. *Époque romaine dans le canton de Braine*, t. II des Bull. de la Soc. arch. de Soiss., p. 168, année 1848. — M. A. Piette, *Itinér. rom.*, p. 136. — M. S. Prioux, *Civ. Suess.*

étaient aussi nombreuses que fraîches encore par places. Un tambour de colonne, long de plus de 1 mètre et ayant 0m,70 de diamètre, montrait un décor de nervures, losanges, triangles, trapèzes, entre lesquels couraient des ceps chargés de feuilles et de raisins. Sur un autre tronçon, long de 2 mètres avec 0m,40 de diamètre, des draperies se rattachaient à une patère par des rubans descendant le long d'un thyrse, peut-être une torche allumée, le tout encadré dans des rinceaux s'accompagnant de roses et de gros fruits. Sur un troisième fragment se voyaient de longues palmes en relief entre lesquelles étaient ciselées en creux des postes de dessins linéaires. Tous ces précieux débris, qui semblent appartenir à la décadence de l'art romain, reçurent, un instant, asile dans l'église Saint-Yved de Braine. Que sont-ils devenus?

Si de Braine on se dirige vers Bazoches et Fismes, en suivant les bords sinueux et verdoyants de la Vesle, on rencontre, à l'extrémité du terroir de Limé, une petite île qu'on appelle l'*Ile d'Ancy* et qui se reliait à la prairie par un pont qui doit être romain, et dont les bases à pierres de très-grand appareil se voient dans la rivière. C'est *la Ville d'Ancy*, au nom significatif comme à Arlaines, comme à Monthenault et dans beaucoup de nos villages. De toute ancienneté, on y a fait des découvertes d'antiques : vieilles substructions, tuiles cannelées et immenses, débris de marbres, fragments de statues. En 1740 [1], un paysan, en ouvrant un fossé près du vieux pont, mit en pièces un grand vase de verre plein d'ossements. Il vint de là des médailles romaines en or, toujours disparaissant aussitôt que trouvées, des Julia Domna, des Constantin, Valentinien, etc., grands et petits bronzes, des morceaux de mosaïques, des marbres de toutes les couleurs. Souvenirs de temps moins reculés, un cultivateur perdit son soc de charrue dans une excavation profonde qu'on eut tort de ne pas fouiller; un autre recueillit dans la terre une petite statuette qui fut perdue, après avoir été conservée longtemps à titre d'amulette. Sur une longueur d'un demi-kilomètre, on ramasse toujours quelque chose.

Dans des fouilles qu'il entreprit au lieudit la *Ville d'Ancy*, M. de Saint-Marceaux, de Limé, trouva une citerne revêtue de ciment, une chambre carrée avec terri très-dur, un caveau de 4 mètres carrés, profond de 1m,50, et sur les trois faces duquel se voyaient trois petites ouvertures; c'est sans nul doute le *sepulcrum* de la villa. Ce caveau était rempli de terre où il fut trouvé des débris de grandes tuiles, de briques, de peintures murales à bandes rouges, blanches et noires, un fer de lance rongé par la rouille, un fragment de vase de terre blanche et signé A.IVIO [2], un col et un manche d'amphore, un morceau d'ivoire ciselé ayant probablement appartenu à un pommeau d'épée. On y recueillit encore une statuette d'Eros de marbre blanc, mais mutilée, une embouchure de trompette en cuivre, trois ou quatre de ces ossements polis et troués (fig. 134) comme l'est une flûte et sur l'usage desquels les archéologues ne sont point d'accord, une coupe et un petit pot de terre noire et lustrée, un grand bol de terre rouge sur les flancs duquel se voit une chasse aux sangliers

1. Carlier. *Hist. du duché de Valois.* — 2. M. S. Prioux. *La Ville d'Ancy,* dans le t. VII de la Soc. acad. de Laon, p. 110. — Le même. *Pont d'Ancy,* dans le t. XV de la Soc. arch. de Soissons, page 480, avec planches.

ÉPOQUE GALLO-ROMAINE.

sous un décor à lambrequins, et enfin un vase de cuisine dit chaseret et en bronze, une partie formant passoire et percée de nombreux petits trous.

C'était là le mobilier des maîtres. Malheureusement rien n'apparaît de l'*agraria*. Cependant c'est bien une *villa* qui, non loin de celles de Bazoches et de Blanzy, s'est indiquée tant de fois par ses débris au lieudit *la Ville d'Ancy*.

Arrivé à ce point de mon étude sur les villas romaines, je vais manquer sinon de renseignements autorisant les suppositions, tout au moins d'un ensemble de preuves suffisant pour assurer la conviction.

En se reportant à la figure 8 (Plan du plateau de Comin), on aperçoit à la gauche extrême de la butte et au-dessus des pentes qui conduisent à Bourg, un emplacement désigné comme romain. Le sol y est parsemé de fragments de grosses tuiles significatives d'époques, de vases de

Fig. 134. — Flûtes des tombeaux (?) à la Ville d'Ancy.

toutes formes et de toutes couleurs, la rouge y dominant. M. A. Piette[1] signalait, en 1859, ce gisement romain à l'extrémité sud du plateau. M. Fournaise, instituteur à Roucy et archéologue d'une certaine valeur, avait, plusieurs années auparavant, enrichi ses collections de beaux fragments de vases rouges, lissés, décorés de motifs feuillagés et humains, et venus de Comin où j'ai moi-même fait une ample récolte de ces fragments de vases dont je parlerai en leur temps. La culture a rencontré là aussi des substructions sur quelque étendue de terrain en allant vers le château et la ferme pointés sur mon plan. Je les crois assis sur l'*agraria* de la villa de Comin qu'alimentaient deux fontaines maçonnées. La voie de *la Barbarie*, tout au moins un des embranchements, traversait et desservait le plateau.

J'ai déjà dit (pages 39 et 40) un mot de la Creutte connue, à Paissy. (Voir fig. 7, *Plan du canton préhistorique de Craonne*), sous le nom de *Château-Métreau* ou *Métro*, et dans les dépendances immédiates de laquelle furent retrouvés, en 1874, des débris importants de peintures murales à encadrements de bandes polychromes, rouges, bleues et blanches, entourant des fonds d'un jaune tendre et unicolore, sur cet enduit dont on ramassa de si nombreux spécimens à Nizy, à Soissons et à Bazoches. Le *Château-Métro* constitue, à la gauche du fer à cheval au-dessus du vallon de Paissy, un labyrinthe de galeries souterraines reliées entre elles par des galeries, et possédant deux étages de chambres où l'on accède par des escaliers taillés dans la roche vive. C'est enfin un vaste

1. *Itinér. romains.* Chaussée XV dite de *la Barbarie*, p. 246.

ensemble aujourd'hui à peu près désert, fermé en avant par un mur éventré partout et couvert de pariétaires et de mousses. Le *Château-Métro*, au moins sa partie taillée dans le calcaire, se divise en deux groupes, dont l'un formait, au dire d'une légende locale, l'habitation des maîtres, tandis que l'autre renfermait les Creuttes d'exploitation et les communs, cette dernière partie à peu près ruinée et dont les talus sont couverts de taillis et de broussailles. Quels furent ses propriétaires gallo-romains et ce Métro dont le nom revêt une physionomie toute gauloise, qui ornèrent ces Creuttes de fresques comme on en retrouve sur tous nos emplacements romains? Ne peut-on pas penser, sans se faire taxer de trop de fertilité d'imagination, qu'il y eut là, et faisant face à la métairie de Comin, une villa gallo-romaine assez riche et importante pour s'être ornée de fresques dont un riche descendant des anciens Gaulois emprunta la mode fastueuse aux conquérants? Ces débris de peintures murales ne sont pas, d'ailleurs, tout ce que le sol fournit là d'antique et de probant. J'ai voulu réétudier ce curieux emplacement, et j'ai visité la partie du plateau qui couvre les cavernes du *Château-Métro*. Les grandes tuiles à rebords, les débris de beaux vases rouges et noirs plus communs, se sont immédiatement révélés dans les terrains qui avoisinent une magnifique source qui se nomme la Dhuys, comme la petite rivière empruntée aux cantons de l'arrondissement de Château-Thierry pour l'alimentation de Paris. S'il y a eu une villa romaine à Paissy, ce dont je ne doute pas, c'est auprès de cette fontaine qu'il faut la chercher, ou tout au moins son *urbana*, tandis que sa *rustica* se trouvait dans les Creuttes, à quelques mètres plus bas, la villa se prouvant par les débris évidemment romains, et la Creutte préhistorique par les silex qui gisaient, toujours autour de la source, parmi les tuiles à rebords, les vases et les enduits de couleur. L'étage souterrain du *Château-Métro* a des caves dont le gisement sera bientôt inconnu, caves à beaux escaliers et à voûtes maçonnées, luxe inconnu et surtout inutile dans tous nos villages de Creuttes. C'est une étude à peine entrevue et tout entière à faire.

Berry-au-Bac (canton de Neufchâtel) eut, sur le bord de la chaussée romaine III, de Reims à Arras, un très-grand établissement agricole aux temps gallo-romains, et sur l'emplacement qui, sur la rive gauche de la rivière, s'étend depuis la gare du canal latéral à l'Aisne jusqu'à la sucrerie moderne et pendant la construction de laquelle des substructions furent reconnues. L'*agraria* a laissé aussi des traces parlantes et nombreuses sur les pentes de la colline qui conduit à Gernicourt et qui

ALBVCIANI IVNIVS SVPVTOPE

Fig. 135. — Noms de potiers romains.

m'a livré tant de beaux silex travaillés. L'*urbana* se rapprochait de la rivière, s'il faut en croire le nombre et la beauté des vases rouges qui se trouvèrent dans l'ancien lit de l'Aisne lorsqu'on le transforma, en 1840, en cuvette et gare du canal. L'instituteur de Roucy, M. Fournaise, en eut là de nombreux et de remarquables, et j'ai dit plus haut (page 151) comment la drague, qui fonctionna en 1874 pour approfondir le canal, rapporta du fond de l'eau, entre autres témoignages des

vieux temps, des fragments de très-beaux vases, bols ou assiettes, rouges et timbrés à ces trois noms de potiers évidemment italiens : *Albutiani, Junius* et *Suputore*, l'R de ce dernier nom appartenant à un alphabet archaïque des Étrusques ou de la vieille Rome.

La même chaussée III de Reims à Arras, qui passait à Berry-au-Bac, gagnait, par Veslud et Athies, le village de Chambry (canton de Laon), où on put l'étudier à son aise lors de la construction, il y a une quinzaine d'années, d'un chemin vicinal reliant Athies à Chambry. Un peu avant d'aborder cette dernière localité, elle laissait à sa droite l'ancien château des Flavigny, dont les fossés et douves recouvraient sans doute un ancien domaine rural des temps gallo-romains, car on y trouva, vers 1856, une notable partie d'un grand seau en bronze dont l'intérieur était couvert par une espèce d'étamage, un beau grand vase, sorte de broc en bronze aussi, à goulot long et étroit, et muni de son anse bien conservée, et enfin la curieuse tête, en bronze, de soldat casqué (fig. 136), munie en haut d'une belière ou anneau de suspension par lequel passe un fort fil métallique. Si certains voient là un pommeau d'épée, les autres concluent au poids d'une balance dite *romaine*. La tête est fondue, creuse et munie, sous la poitrine, d'un trou par lequel on introduisait un peu de plomb fondu pour régulariser ce poids destiné à être suspendu au bout de la tige horizontale ou bras de la balance.

C'est encore à peu de distance de cette même chaussée de Reims à Arras, et vers les pentes qui s'inclinent sur le vallon d'Orgeval (voir fig. 59, *Plan du plateau d'Orgeval et Montchâlons*), qu'il nous faut rétrograder pour chercher, sous l'Alignement aux neuf grès, l'indice à peu près certain d'une villa romaine qui n'a

Fig. 136. — Poids de romaine (balance).

livré, au moins jusqu'ici, aucune trace de son existence. Je veux parler de l'aqueduc dont une partie apparente me fut signalée au printemps de 1876 et dans un éboulis du chemin creux et probablement gaulois qui du plateau descend au village. Cet aqueduc m'a révélé une partie de son secret et j'en ai donné deux coupes à la page 208 (fig. 105). On le voyait alors affleurer à une vingtaine de mètres sous la crête de la montagne, et telle était sa composition : A indiquant la pente de la montagne; en D se voit le fond de la cuvette, *cuniculus*, large de $0^m,32$; en F, les côtés latéraux d'égale hauteur, c'est-à-dire que la cuvette forme un conduit absolument carré revêtu sur trois côtés d'un ciment rouge de briques et de tuiles pilées d'une épaisseur de $0^m,03$. Le couvercle E se compose de pierres dures du sommet de la montagne et de tailles diverses, réunies autrefois par du ciment aujourd'hui délité; ce recouvrement se forme parfois de dalles plates naturellement, et plus loin de pierres rondes et non dégrossies. A droite et à gauche, ce conduit est accoté par un blocage C carré, de $0^m,32$ sur toutes les faces, formé de mortier dans lequel sont noyées des pierrailles de la montagne, et un petit mur B carré aussi, bâti en pierres sèches, sert à droite de soutènement contre la

poussée des terres des pentes et, à gauche, de contrefort contre la dislocation dans le sens du vide. A l'aide de nombreux sondages, j'ai suivi et retrouvé cet aqueduc d'abord vers l'est de la montagne de Montchâlons, où il allait chercher une forte source servant aujourd'hui à l'alimentation de ce village, et au sud-ouest vers le vallon d'Orgeval en avant des maisons et du cimetière duquel j'ai retrouvé dans un champ de larges plaques du ciment rouge qui garnissait la cuvette et la rendait étanche. A peu près au-dessous et au sud de l'alignement des grès, au lieudit *la Cavée* où l'on reconnaît le mot latin *cavea* qui, aux temps gallo-romains, dut indiquer une station de Creuttes aujourd'hui détruites, mais encore reconnaissables à leurs caractères typiques d'affleurements et d'éboulis, j'ai perdu toute trace de l'aqueduc dans un petit bois où la fouille était impossible, et plus loin vers Montchâlons un ravin ne donnait plus l'espoir de le retrouver. Du dernier emplacement où, vis-à-vis du cimetière et près d'Orgeval, j'avais constaté les plaques de ciment rouge, jusqu'à la *Cavée*, j'avais obtenu et reconnu l'aqueduc sur une longueur d'environ 650 à 700 mètres, plus ou moins enfoncé en terre, mais toujours composé des mêmes éléments. Partout j'ai retrouvé, dans le ciment du fond, des fragments de grosses tuiles et quelquefois de vases servant de liaison. La pente générale, de la *Cavée* jusqu'à Orgeval, était de $0^m,003$ [1], inclinaison qui est presque toujours celle de ces vieilles conduites d'eau sur les rampes au-dessus des vallées. Sur tout le parcours découvert, et quel que soit l'état de conservation ou de détérioration, ou même de ruine, de la conduite, la cuvette est encombrée d'une couche épaisse de ces sédiments carbonatés qui saturent beaucoup de nos sources prenant naissance sous nos stratifications du calcaire grossier. Ces sédiments remplissent parfois le tiers, ou $0^m,10$, de la conduite carrée, en indiquant le niveau et le lit factice sur lesquels couraient les eaux au moment où elles cessèrent de circuler dans ces canaux souterrains.

Il y eut jadis un but sérieux à atteindre par ce long et minutieux travail. Orgeval possède de nombreuses et riches sources sur celles de ses pentes qui regardent l'est et le sud. Si on ne s'en contenta pas, c'est qu'un établissement important, quel qu'en soit le nom, se fonda sur la pente regardant le plein ouest. Que pouvait être cet établissement dans le vallon d'Orgeval, si ce n'est une villa ou métairie [2]? Je dois à la vérité de répéter qu'elle ne s'indique en ce moment par aucun autre vestige que l'aqueduc. Si celui-ci ne s'est révélé qu'il y a huit mois, faut-il affirmer que d'autres renseignements n'apparaîtront pas plus tard en complétant cette découverte d'un monument unique jusqu'ici dans le département de l'Aisne?

Au pied d'une butte appelée le *Coquerel* qui se trouve à la limite séparative des territoires de Beaumont-en-Beine (canton de Chauny), de Flavy-le-Martel et de Cugny (canton de Saint-Simon, arrondissement de Saint-Quentin), on a trouvé, dans la direction du nord, les substructions, croit-on, d'une villa gallo-romaine d'où les débris de grandes tuiles sortent par charretées, et d'où sont

1. C'est à peu près la moyenne entre les pentes 0,0025 et 0,007. — 2. Pline nous apprend que les villas qui n'étaient pas bâties dans le voisinage immédiat d'une rivière ou d'un ruisseau, étaient pourvues d'eau au moyen d'aqueducs, ou par des conduits de plomb et de terre cuite : « *Inducebatur (aqua) per canales vel fistulas aquarias, per tubos plumbeos « vel fictiles, seu testaceos.* » Pline, XVI, 42, s. 81. — XXI, 6, s. 311.

venues plus de mille monnaies, petits bronzes, de Constantin et de la princesse Hélène, sa mère, par conséquent du bas-empire [1]. Les renseignements sortis de l'arrondissement de Saint-Quentin ne sont d'ailleurs ni très-nombreux ni très-utiles dans le sens de cette étude spéciale.

Il semblerait que, dans celui de Vervins, les fouilles récentes de la *Planchette* près Vervins (1873), et de Proix (canton de Guise), à la fin de l'année 1875, pourraient nous fournir des plans et des détails de villas gallo-romaines; mais nous y reviendrons en nous occupant des sépultures de cette grande et intéressante époque. On pense aussi avoir des preuves de l'existence d'autres établissements agricoles à Bucilly, à Jumilly dépendance de Wattigny, et à Terva entre Buire et Lahérie, tous villages du canton d'Hirson [2]. Malheureusement les détails précis manquent comme trop souvent. Force est là de s'en tenir à des conjectures plausibles et raisonnables.

P. S. Les chapitres consacrés aux mosaïques, peintures murales, statues, vases et bijoux, à la théogonie et aux sépultures de l'époque gallo-romaine, formeront le commencement de la seconde partie de ce travail.

1. MM. Pilloy et G. Lecocq, *Époque neolithique dans l'arrondissement de Saint-Quentin.* 4ᵉ vol. du *Vermandois*, 1876. — 2. M. le docteur Rousseau, *Notice sur les antiquités du canton d'Hirson*, dans le tome II des *Bull. de la Soc. arch. de Vervins.* Séance du 2 octobre 1874, p. 145 et suiv.

FIN DE LA PREMIÈRE PARTIE.

ERRATUM

Pages	11	ligne	16	au lieu de	*XVIII^e siècle*,	lire	*XVII^e siècle*.
—	22	—	22	—	*des deux*,	—	*de deux*.
—	22	—	26	—	*(1860)*,	—	*(1866)*.
—	26	—	26	—	*constitue*,	—	*constituent*.
—	32	—	7	—	*roches*,	—	*roche*.
—	62	—	5	—	*innomés*,	—	*innommés*.
—	81	Sous la figure 47		—	*Origny-Sainte-Benoîte*	—	*Ribemont*.
—	96	ligne	21	—	*Australie*,	—	*Austrasie*.
—	105	—	37	—	*facilement*,	—	*difficilement*.
—	133	—	9	—	*(figure 67)*,	—	*(figure 68)*.
—	141	—	4	—	*ses ouvriers*,	—	*leurs ouvriers*.
—	141	—	20	—	*hache*,	—	*épée*.

TABLE

DES

GRAVURES DE LA PREMIÈRE PARTIE

Numéros	Pages
1. Carte de l'ancien classement des monuments historiques du département de l'Aisne.	6
2. Hache de Montarcène et couteau de Chaillevois.	23
3. Instruments de silex de Cologne, près Hargicourt.	24
4. Pierres de jet (de fronde) de Cologne, Comin et Vadencourt.	25
5. Groupe de Boves à Saint-Mard.	27
6. Plan d'un groupe de Creuttes à Comin.	28
7. Carte du canton de Craonne, au point de vue préhistorique.	29
8. Plan du plateau de Comin.	31
9. Plans de Creuttes primitives et remaniées.	34
10. Grandes et petites lames de couteaux de silex.	37
11. Pioche et pic de silex.	39
12. Groupe de Creuttes à Comin.	40
13. Intérieur de Creutte non remaniée à Genevroy.	41
14. Entrée de Creuttes à Comin.	41
15. Intérieur de Bove double à Jouaignes.	41
16. Intérieur de Creutte à Creuttes.	41
17. Extérieur de Creutte à Neuilly-Saint-Front.	43
18. Plan des trois stations de grottes de Pasly.	48
19. Camp-refuge du *Chatelet* à Montigny-Lengrain.	50
20. Camp-refuge du *Chatet* à Ambleny.	50
21. Camp-refuge d'Épagny.	50
22. Silex taillés et polis du *Chatet* d'Ambleny.	51
23. Le *Mont-Chatillon* à Mercin-et-Vaux.	52
24. Le Camp-refuge du *Villet* à Pommiers.	54
25. Os ciselé du refuge de Pommiers.	55
26. Camp du *Wié-Laon*, ou *de César*, à Saint-Thomas.	56
27. Silex du camp-refuge de Saint-Thomas.	57
28. Manche de couteau et vases romains du camp de Saint-Thomas.	57
29. Camp-refuge de Muret-et-Crouttes.	58
30. Camp de Maquenoise.	59
31. Plan de Laon préhistorique.	61
32. Types divers de silex : Saint-Acheul, Moustiers, etc., etc.	65
33. Pointes de lance, javelots, flèches de Berry-au-Bac, Comin, Mons-en-Laonnois, etc.	67
34. Pointes de flèche à appendices et oreillons.	67
35. Pointe de javelot de Comin.	68
36. Pointes de flèches losangées, etc.	69
37. Hache polie de Voyenne.	71
38. Hache de silex lacustre de Tréloup.	71
39. Marteau ou pilon en silex de Vervins.	71
40. Projectiles ou grattoirs.	73
41. Cheville de Pargnan.	75
42. Spatule ou cuiller de Parfondru.	75
43. Objets de parure et percés, haches, cailloux, etc.	76
44. Tête d'oiseau en silex, de Vervins.	78
45. Tête humaine (?) de Sauvrezis.	78
46. Poinçons en os de Vervins.	80
47. Pendeloques en os percés et polis de Ribemont.	81
48. Plan de la sépulture antique de Chassemy.	88
49. Hache emmanchée, grès à moudre le grain, percuteur de Chassemy, etc.	89
50. Pointes de flèche de l'arrondissement de Saint-Quentin.	93
51. Le Menhir de Bois-lès-Pargny.	95
52. La *Pierre-qui-pousse* de Ham.	99
53. La *Pierre-à-Bénit* de Tugny.	100
54. La *Haute-Bonde* de la Bouteille.	103
55. La *Pierre-Clouise*, dans la forêt de Villers-Cotterets.	106
56. Le *Grès-qui-va-boire*, à Fère-en-Tardenois.	107

TABLE DES GRAVURES DE LA PREMIÈRE PARTIE.

Numéros	Pages
57. La *Pierre-Fitte* de Crouy	108
58. La Pierre d'Ostel	109
59. Plan du plateau d'Orgeval et Montchâlons	112
60. Plan de l'Alignement d'Orgeval	113
61. Vue d'ensemble des neuf grès d'Orgeval	115
62. Vue de quatre grès alignés sur leur centre	115
63. Amorce de deux lignes de grès	115
64. La *Pierre-Laye* ou dolmen de Vaurezis	121
65. Plan du dolmen de Caranda	127
66. Vue cavalière du dolmen de Caranda	129
67. Plan et vue du dolmen d'Ambleny	130
68. Dolmen de Luttra en Suède (sépulture assise)	131
69. La *Chaise-des-trois-Seigneurs* à Jouaignes	133
70. Épée de bronze de Paars	144
71. Pointes de lance de bronze de Cuizy-en-Almont	145
72. Hache de bronze de Mons-en-Laonnois	145
73. Hache de bronze de Laon	146
74. Haches de bronze de Chaudun, Condé-sur-Suippe, etc., et moule de hache en bronze	146
75. Plan de l'enceinte fortifiée de Chassemy	147
76. Butte de Pontru	152
77. Plan de cette butte et emplacements de silex de Pontru	159
78. Vases de la sépulture gauloise de Chassemy	159
79. Vases gaulois de Caranda	161
80. Détails du char gaulois de Chassemy	163
81. Plan d'une cave de guerre à Beauvoir	164
82. Quatricéphale de Nizy-le-Comte	165
83. Monnaies gauloises de Vermand, d'Holnon, etc.	166
84. Monnaies gauloises de l'arrondissement de Château-Thierry	168
85. Trois monnaies de Divitiac, roi des Suessions	169
86. Médailles du *Pagus* des Vénectes	170
87. La Pierre votive de Nizy-le-Comte	171
88. Camp romain de Mauchamps	179
89. Camp romain de Condé-sur-Suippe	181
90. Camp romain de Vermand	182
91. Profils du camp de Vermand	183
92. Frise sculptée provenant du camp de Vermand	184
93. Chapiteau sculpté provenant du camp de Vermand	184
94. Bas-relief aux soldats combattant de Vermand	184
95. Borne milliaire de Saint-Médard	188
96. Plan de Soissons et de ses enceintes diverses	193
97. Fragment des remparts romains de Soissons	195
98. Plan de Saint-Quentin à l'époque romaine	198
99. Fragment d'inscription de Nizy-le-Comte	199
100. Pierre gravée du Château d'Albâtre à Soissons	202
101. Plateau d'argent ciselé de Soissons	203
102. Le Niobide et son Pédagogue	204
103. Statuette d'un personnage gaulois	207
104. Aqueduc du Château d'Albâtre	208
105. Aqueduc romain d'Orgeval	208
106. Tuile romaine de Festieux	209
107. Toiture en tuiles romaines	209
108. Vases romains de Goudelancourt-lès-Pierrepont	212
109. Strygilles de Goudelancourt-lès-Pierrepont	213
110. Vases d'Étreux	215
111. Vases de verre de Bohain	217
112. Coffret de plomb de Bohain	217
113. Amphorine de Mons-en-Laonnois	217
114. Fiole à onguent de Saint-Clément	217
115. Estampille de la fiole de Saint-Clément	217
116. Plan des restes du théâtre de Soissons	219
117. Théâtre de Soissons restitué	220
118. Pignon occidental du théâtre de Soissons	221
119. Plan du théâtre romain de Vervins	224
120. Détails du théâtre de Vervins	225
121. Plan des emplacements romains de Nizy-le-Comte	226
122. Fragment de la carte de Peutinger	227
123. Grandes pierres à crampons de Nizy-le-Comte	230
124. Plan des substructions du *Clair-Puits* à Nizy	234
125. Plan de la Villa de *la Justice* à Nizy	235
126. Plan d'une maison de Pompéï	235
127. Marque de potier sur une tuile de Blanzy	238
128. Marque de potier sur une tuile de Vervins	238
129. Plan du bassin des mosaïques et des substructions de Blanzy	239
130. Pioche et mors de Chalandry. Épingle d'os et boutons de Vivaise	241
131. Couteaux, coutelas de Chalandry et serpe de Vivaise	241
132. Vases de terre commune de Chalandry	241
133. Statuette de Vénus agenouillée de Chalandry	241
134. Flûtes des tombeaux (?) de la Ville d'Ancy	247
135. Noms de potiers romains	248
136. Poids de romaine (balance) de Chambry	249

TABLE

DES

CHAPITRES DE LA PREMIÈRE PARTIE

INTRODUCTION.............. 1

LES TEMPS PRÉHISTORIQUES.

CHAPITRE Ier. — VILLAGES SOUTERRAINS. — Ancienneté de l'homme dans le département de l'Aisne. — Silex taillés dans le *diluvium*. — Habitations dans le calcaire grossier. — Creuttes, Crouttes et Boves. — Camps-refuges des préhistoriques; ils sont occupés par les Romains. — Silex taillés et haches polies. — L'âge des Creuttes. — Densité de la population à l'âge de la pierre polie. — Les Creuttes-lazareth. — Sépulture de Chassemy et les foyers de la pierre polie. — Première émigration partie des Creuttes. — L'âge de pierre polie dans l'arrondissement de Saint-Quentin........ 21

CHAPITRE II. — MENHIRS ET HAUTES BORNES. — Description des Menhirs. — Le Menhir de Bois-lès-Pargny. — Le culte des pierres. — Proscription des pierres par le christianisme. — La *Pierre-qui-pousse* de Ham. — La *Pierre-à-Bénit*. — Les monuments mégalithiques dans le canton de Craonne. — Les *Hautes-Bondes*. — Les pierres à superstitions. — Les pierres trouées.......... 94

CHAPITRE III. — ALIGNEMENTS MÉGALITHIQUES. — L'alignement d'Orgeval. — Les *Allées celtiques* de Pinon................ 110

CHAPITRE IV. — DOLMENS. — La *Pierre-Laye* de Vaureziz. — Le dolmen de Mauchamps apparaissant et ruiné. — Le Dolmen de Caranda. — Le Dolmen d'Ambleny. — Sépulture assise. — La *Chaise-des-trois-Seigneurs* à Tannières. — Types de l'homme des Dolmens. — Ce qu'il advient des conquérants de la Gaule........... 119

L'AGE DU BRONZE.

CHAPITRE V. — L'AGE DU BRONZE. — D'où vient le bronze et sa civilisation? — Immigration ou conquête? — Rareté des instruments du bronze dans le département de l'Aisne. — Dolmen de Montigny-Lengrain et les haches de bronze. — Différences entre les dolmens de la pierre polie et ceux du bronze. — Sépulture de Ribemont. — Puits funéraire de Menneville. — Épée de Paars. — Pointes de flèche, haches et moule. — Retranchements de Chassemy. — Indications d'habitations palustres. — Les Buttes et Tumuli.............. 138

ÉPOQUE GAULOISE.

CHAPITRE VI. — ÉPOQUE GAULOISE. — Les sépultures de la *Marne*. — Sépultures de Chassemy, Caranda et Sablonnières. — La poterie gauloise à Chassemy et à Caranda. — Chars mortuaires à Chassemy et à Sablonnières. — Les caves de guerre et doutes sur leur vraie date. — Le quatricéphale de Nizy-le-Comte. — Monnaies gauloises d'avant la conquête. — Médailles de Divitiac, roi de Soissons. — Médaille des Vénectes. — Civilisation des Gaulois................ 156

ÉPOQUE GALLO-ROMAINE.

CHAPITRE. VII. — LES CAMPS ET FORTERESSES. — Occupation des camps-refuges et oppides par les

Romains. — Le camp de Saint-Thomas ou du *Wid-Laon*. — Camp de Mauchamps. — Fortifications de Condé-sur-Suippe. — Camp romain de Vermand, etc. 172

CHAPITRE VIII. — LES CHAUSSÉES ROMAINES. — Les voies gauloises utilisées. — Construction des chaussées stratégiques. — La *Via Cæsarea*. — Les bornes milliaires. — Nomenclature et grand nombre des chaussées romaines. 185

CHAPITRE IX. — LES ENCEINTES FORTIFIÉES. — Enceinte romaine de Soissons. — Détails des murs romains de cette ville. — Laon, place forte au IIIᵉ siècle. — La première citadelle de Laon. — Origine de Saint-Quentin. — Nizy-le-Comte fut-il un poste de vétérans? — Fortifications d'Aubenton. . . 193

CHAPITRE X. — LES PALAIS. — Tendances systématiques vers les jouissances matérielles et du luxe. — Les palais auprès des villes. — Le Château d'Albâtre à Soissons. — Découvertes du XVᵉ et du XVIᵉ siècle. — Fouilles modernes. — Le plat ciselé du Château d'Albâtre. — Les statues du Niobide et du Pédagogue. — Statuette d'un gallo-romain. — Trouvailles dans les substructions d'anciens monuments. 199

CHAPITRE XI. — LES BAINS. — Les bains de Ciry-Salsogne. — Les vases et strygiles de Goudelancourt-lès-Pierrepont. — Les vases romains d'Étroux. — La cassette de plomb de Bohain. 210

CHAPITRE XII. — LES THÉATRES. — Le théâtre de Soissons. — Son ampleur. — Sa restitution par M. de La Prairie. — Trouvailles. — Cirque de Chilpéric. — Le théâtre de Vervins. — Son plan et sa petite taille. — Théâtre de Nizy-le-Comte. — Pierre votive. — Disparition de ce théâtre. . . . 219

CHAPITRE XIII. — LES VILLAS. — Le *Champ-du-Trésor* et la villa du *Clair-Puits* à Nizy. — Trouvailles nombreuses et mosaïques. — La villa de *la Justice* à Nizy et ses peintures murales. — Fouilles de Blanzy. — Fontaine de marbre et la mosaïque d'Orphée. — Un mobilier de paysans gallo-romains. — Les villas de Bazoches, d'Arlaines, de la Ville d'Ancy. — Les flûtes des tombeaux. — Les emplacements romains de Comin, de Berry-au-Bac, etc., sont-ils le siège de métairies? — Une Creutte ornée de fresques romaines. — L'aqueduc d'Orgeval. — Un poids de romaine à Chambry. — Le *Coquerel*. — La *Planchette* à Vervins. 229